GUDRUN LANGE

EUROPÄISCHE BILDUNGSIDEALE

DES MITTELALTERS

IN DEN

FORNALDARSÖGUR

REYKJAVÍK 2000

Abbildungen auf dem Einband: Stabkirchenportal von Hylestad (Setesdal, Norwegen) mit Szenen aus der Dichtung von Sigurd dem Drachentöter (u.a. *Völsunga saga*). Um 1200.

Cover: Kristinn Gunnarsson
Printing and binding: Gutenberg

Háskólaútgáfan – Iceland University Press, University of Iceland

ISBN 9979-54-437-6

2000

INHALTSVERZEICHNIS

VORWORT

Die vorliegende Untersuchung wurde im September 1997 an der
Geisteswissenschaftlichen Fakultät der Universität Wien
(Fachbereich Ältere Skandinavistik/Ältere Germanistik) ein-
gereicht und dort im Frühjahr 1998 als Dissertation ange-
nommen.

Für die Drucklegung wurde die Arbeit geringfügig geän-
dert und durch einige Literatur, u.a. Neuerscheinungen, er-
gänzt.

Die Übersetzungen aus dem Altnordischen sind vor allem
für Nichtnordisten gedacht und sollen nur als Verständnis-
hilfe dienen. Sie sind absichtlich eng an den Wortlaut (Ei-
genheiten des altnordischen Sprachstils) des Quellentextes
gehalten, auch wenn dies mehr oder weniger auf Kosten eines
"guten deutschen Stils" geht.

Mein Dank gilt besonders dem isländischen Wissen-
schaftsfonds (Vísindasjóður/RANNÍS), dessen mehrmalige Sti-
pendien und ein Druckkostenzuschuß diese Arbeit und deren
Publikation ermöglichten.

Danken will ich auch Herrn Prof. Dr. Otto Gschwantler
und Herrn Prof. Dr. Helmut Birkhan für ihre Betreuung, vie-
le gute Ratschläge und ihre Aufgeschlossenheit gegenüber
der interdisziplinären Mediävistik, sowie das Interesse,
welches sie meiner Forschungstätigkeit zeigten.

Zu Dank verpflichtet bin ich ebenfalls Herrn Dr.
Ólafur Halldórsson (Stofnun Árna Magnússonar) und Herrn
Prof. Dr. Vésteinn Ólason für tatkräftige Hilfe.

Nicht zuletzt danke ich meiner Familie, die geduldig
ausharrte, mir mit Rat und Tat zur Seite stand und mich
auch finanziell unterstützte.

Reykjavík, im Herbst 2000
Gudrun Lange

I. E I N L E I T U N G

1. Definition der *fornaldarsögur*

Mit dem Terminus *fornaldarsögur*[1] (Fas.) werden etwa dreißig
spätmittelalterliche isländische Texte bezeichnet,[2] die in
isländischen Handschriften vom 14.-18. Jahrhundert über-
liefert sind. Diese phantastischen, heroischen oder mythi-
schen Romane spielen meist in einer weit zurückliegenden,
alten Zeit, noch vor der Besiedlung Islands, und werden
deshalb auch *Vorzeitsagas* genannt. Ihr Hauptschauplatz sind
die Länder Nordeuropas, aber auch Rußland, Byzanz und der
Mittelmeerraum. Eine Reihe der Sagas zeigen Verbindungen
zur germanischen Heldendichtung, bewahren sogar alte Hel-
denlieder und z.T. einen historischen Kern, andere dagegen
scheinen bar jeglicher Historizität.

Im allgemeinen unterscheidet man drei Gruppen der
fornaldarsögur, die sich jedoch oft überschneiden und nicht
klar abgrenzbar sind: *Heldensagas, Wikingersagas* und *Aben-
teuersagas* (auch *Märchensagas* genannt). Die *Heldensagas* wie
z.B. *Hrolfs saga kraka, Völsunga saga* (Nibelungenstoff),
Hervarar saga (Hunnenschlachtlied) und *Hálfs saga ok Hálfs-
rekka* enthalten alten Heldensagenstoff und enden meistens
tragisch. Viele dieser Sagas weisen - wie auch andere Lite-
ratur des europäischen Mittelalters - Prosimetrum[3] auf. In

[1] Siehe z.B. Sveinsson, E. Ó. 1959:499-507; Schier 1970:72-91; Simek
1987:90f.; Weber 1989:657; Mitchell 1993:206-208; Beck 1995:335-340.

[2] Hier bildet die von Guðni Jónsson herausgegebene Standardausgabe
Fornaldar sögur Norðurlanda I-IV (1954) = FSN die Grundlage und wird
fortan zitiert, wenn nicht anders vermerkt. Der Name selbst jedoch
für diese Gruppe von Sagas ist dem Titel der Ausgabe Carl Christian
Rafns (1829-1830) entnommen.

[3] Siehe zu dieser Mischform z.B. Kindermann 1969:64-75; Friis-Jensen
1987 (S.46-52 über *fornaldarsögur*); Lange 1989:32,190(Anm.93,94);
1992:104; Dronke 1994; Pabst 1994. Siehe zu Wechsel von Prosa und
Vers als einer evtl. sehr alten Art der Tradierung von Heldensagen
z.B. Schier 1970:74ff.; außerdem Buchholz 1980:68-78, Beck 1995:336-
340, und dort angegebene Literatur, sowie Seelow 1979(23 S.). Bern-
hard Pabst sagt (1994/2:985): "Generell ist festzuhalten, daß der
Schwerpunkt der prosimetrischen [lateinischen] Historiographie ein-
deutig im Bereich der Werke des Gesta-Typus, also der heroisierenden
Darstellungen der Taten großer Männer in epischer Breite, liegt, we-
niger bei den traditionellen Chroniken und Annalen." - Siehe auch

den *Wikingersagas* spielen tragische Konflikte eine weniger große Rolle, obwohl auch da Werke wie die *Ragnars saga loð-brókar* oder *Örvar-Odds saga* von tragischer Grundstimmung erfüllt sind. Die Sagas dieser Gruppe handeln von Kriegs- und Beutefahrten mit Kämpfen zu Schiffe oder auf dem Lande. Auch Märchengestalten wie Riesen und Riesinnen treten auf, und die Abenteuer reihen sich bunt aneinander. Die Helden sind jedoch in einigen Fällen historische Personen, und geographische Angaben[4] sind keineswegs immer erdichtet. Die *Abenteuersagas* bewahren weniger einheimischen Traditions-stoff und gelten – im Vergleich zu den *Heldensagen* – allge-mein als künstlerisch nicht sehr anspruchsvoll. Sie haben viele märchenhafte Züge und Motive aus Volkserzählungen, besonders skandinavischer Provenienz.[5]

Das Alter der *fornaldarsögur* ist umstritten. Die er-haltenen Texte sind in relativ späten Handschriften über-liefert, was aber noch nichts über das Alter der Gattung selbst sagt. Man rechnet aufgrund narrativer Charakteristi-ka mit einer mündlichen Vorstufe und setzt die früheste Verschriftlichung der Sagas auf die Zeit zwischen ca. 1150 und 1250 an. Die meisten Sagas sind jedoch jünger und scheinen z.T. erst aus dem 14. und 15. Jahrhundert zu stam-men.[6] Die historische Bezeugung der Existenz von frühen Fas. liefert die *Þorgils saga ok Haflíða* (13.Jh.) der *Sturlunga saga*. Dort wird von einer Hochzeit auf Reykja-hólar im Jahre 1119 berichtet, wo man zur Unterhaltung der Anwesenden Sagas im Prosimetrum vortrug.[7] Die Kenntnis von Fas. bezeugt auch der dänische Historiker Saxo Grammaticus

Birkhan 1997:467, sowie *Prosimetrum* 1997.

[4] Vgl. z.B. Simek 1986:247-275, 1990:323ff.

[5] Schier 1970:77f. Siehe auch Tulinius 1993:236ff. Vgl. außerdem Mitchell 1991:9-43. – Zu Gattungsproblemen der Fas. siehe näher Anm.17.

[6] Siehe näher dazu Schier 1970:80ff.; Mundt 1990:422 (für *Hervarar saga* 1120), 1993:26-30,47ff.; Beck 1995:338f.; Tulinius 1995:45-52.

[7] Zu Forschungskontroversen bez. der Interpretation dieses Berichts siehe näher z.B. Schier 1970:81f.; Foote 1984:65-83; Tulinius 1993:174f., 1995:49ff.; Mundt 1993:28ff. Vgl. Zitat 275.

(um 1150 bis nach 1216) in den ersten neun Büchern seiner
Gesta Danorum.[8]

Die Fas. waren in Island sehr populär, und das kommt
auch in den vielen Abschriften dieser Werke zum Ausdruck.
Zahlreiche Sagas wurden in *Rímur* umgearbeitet und lebten in
dieser Form noch lange Zeit fort.[9]

2. Forschungsstand

Die *fornaldarsögur* haben sich auch in der Forschung großer
Beliebtheit erfreut, wobei man sie von den verschiedensten
Gesichtspunkten betrachtet hat. Sie dienten schon früh der
germanischen Heldensagenforschung[10] bez. ihrer Stoffe und
Motive und erfuhren eine eigene stoff- und stilgeschichtli-
che Untersuchung[11]. Der Anteil von Geschichte, Märchen und
Mythos[12] weckte ebenfalls das Interesse, und es entstand
sogar eine ganze "mythical school" mit berühmten Vertre-
tern wie Otto Höfler, Karl Hauck und Franz Rolf Schrö-
der[13].

Mit Ethik in den Fas., wenngleich in sehr begrenztem
Maße, beschäftigte sich M. C. van den Toorn, mit Fragen
nach dem mündlichen Erzählen und Überliefern Peter Buch-
holz.[14] Höfische Elemente betonte vor allem wieder Peter
Hallberg,[15] und um volkskundliche, anthropologische sowie
literatursoziologische Aspekte war Stephen A. Mitchell be-
müht[16]. Vom narrativ/strukturellen und gattungsspezifischen
Gesichtspunkt untersuchte Torfi H. Tulinius[17] die Fas., und

8 Siehe näher z.B. Schier 1970:79f.; vgl. Ferrari 1995b:17.
9 Vgl. Mitchell 1991:137-177, 1993:207f.
10 Siehe z.B. den Forschungsüberblick bei Mitchell 1991:32-43, außerdem
 Gutenbrunner 1966:308-317, Buchholz 1980:16f., Mundt 1993:9-17.
11 Reuschel 1933.
12 Vgl. z.B. Buchholz 1980:17, 1990:391-404.
13 Mitchell 1991:40. Siehe auch die dort angegebene Literatur.
14 Toorn 1964. Buchholz 1980.
15 Hallberg 1982. Siehe auch Pálsson, H./Paul Edwards 1971:97-115;
 Simek/Hermann Pálsson 1987:90; Mitchell 1991:78ff.; Tulinius
 1993:167-245.
16 Mitchell 1991; siehe dort (S.41f.) die ältere Literatur dazu. Vgl.
 außerdem Gschwantlers Rezension (1993:136-138) zu Mitchell.
17 Tulinius 1993, 1995, und dort angegebene Literatur. Siehe auch Righ-

vom kunstgeschichtlich/archäologischen Blickwinkel beleuch-
tete sie Marina Mundt[18].

Im allgemeinen betrachtete man das Corpus der Fas. als
relativ späte, literarische Gattung eher skeptisch,[19] wie
z.B. folgende Passagen zeigen: "Men även om den litterära
aktiviteten sökte sig fram längs andra linjer, inställer
sig frågan, varför den konstnärliga kvaliteten måste sjun-
ka så obönhörligt som i fornaldarsagor", "Trots sin folkli-
ga framställning är släktsagan en aristokratisk konst. I
jämförelse med den ter sig fornaldarsagor och rimor som en
rätt plebejisk underhållning, som kan leda tanken till vår
tids veckomagasin och serieläsning",[20] "In diesen stereoty-
pen Produkten einer verderbten Phantasie begegnet, stoff-
lich betrachtet, ein wichtiger Unterschied zu den Isländer-
sagas",[21] "The negative view of the *fornaldarsǫgur* has do-
minated the field for many years and stems, in part at
least, from the belief that these sagas represent the de-
cline of Icelandic literature from the brilliance of the
thirteenth-century *íslendingasǫgur* and *konungasǫgur* to the
abysmal cultural and literary low reflected in the subse-
quent century by the *fornaldarsǫgur* and other unrealistic
genres",[22] "Modern critical reactions to the *fornaldarsögur*

ter-Gould 1980. Zum Genre der Fas. ("generically mixed", hybrid)
vgl. Rowe 1989:5,193ff; siehe ferner Kalinke 1985:325ff.

[18] Mundt 1993. Wie sie meint(S.32), "kann die Einbeziehung bildlicher
Darstellungen Zusammenhänge klären oder untermauern helfen. In mei-
nem Fall stellt sie ein wertvolles Hilfsmittel dar insofern, als ich
für die orientalischen Züge in den Fornaldarsagas nicht immer werde
auf einen bestimmten arabischen oder persischen Text verweisen kön-
nen, von dem ein bestimmtes Motiv übernommen sein kann oder muß. Ge-
rade wo es eine direkte literarische Quelle vielleicht nie gegeben
hat oder ich sie nur nicht kenne, läßt sich nämlich die Herkunft ei-
ner Vorstellung gelegentlich dadurch bestimmen, daß nachgewiesen
werden kann, was für ein Bild oder eine Skulptur der Erfinder einer
bestimmten Episode oder Motivkette selbst gesehen oder beschrieben
bekommen haben kann."

[19] Vgl. z.B. Buchholz 1980 (S.17): "Die Fornaldarsagas als /.../ aisl.
Literaturwerke stehen, wohl weil ihre literaturwissenschaftliche Er-
forschung hinter der der andern Gattungen zurückgeblieben ist, bis
heute im Geruch der Inferiorität."

[20] Hallberg 1956:130-131 u. 131. Siehe jedoch Pálsson, H./Paul Edwards
1971, wo man moderne, kritische Methoden anwendet. Vgl. auch Buch-
holz 1980 (S.52), der meint, es habe "die Vokabel des Niedergangs
für das spätere Mittelalter eine (sehr) begrenzte Berechtigung".

[21] Toorn 1964:61.

[22] Mitchell 1991:39. Siehe dort auch die Angaben zur älteren Forschung.

have been quite negative overall: judged by the Aristotelian views that are appropriate largely to the *íslendinga-sögur*, the *fornaldarsögur* can hardly escape critical condemnation, given the affection they evince for recurrent tale types /.../, well-worn motifs /.../, and stock characters",[23] "Ich sehe deshalb letzten Endes keinen Grund, mich von Einar Ólafur Sveinssons häufig zitierter Beurteilung zu distanzieren, daß die große Beliebtheit der Fornaldarsagas nach 1250 als Sympton [sic] kulturellen Verfalls zu werten sei,/.../, als Ausdruck einer desperaten Flucht weg von den deprimierenden Realitäten, die den Alltag gewöhnlicher Menschen nach dem Fall des Freistaates ausmachten"[24].

Ganz abgesehen davon, daß unterschiedliche literarische Strömungen sehr wohl *nebeneinander* existieren können, bald schwächer, bald stärker,[25] nimmt Stephen A. Mitchell in seiner hier komprimierten Beurteilung der Fas. eine mehr vermittelnde und pluralistische Stellung ein:

> The fact that the *fornaldarsögur* flourished in the postclassical-saga period indicates a kind of revitalization in Icelandic literature. To a large extent, these sagas may justifiably be regarded as a literature intended to entertain, rather than to edify or inform. Unfortunately, the tendency of many modern critics has been to assume that the *fornaldarsögur* may thereby be dismissed as escapist literature (referred to as the "Verfall theory"). In fact, while there is little reason to doubt that these narratives were pleasantly diversionary, their function in late-medieval Icelandic literature was multifaceted. In a period of national distress and cul-

[23] Mitchell 1993:208. Mitchell meint jedoch (ibid.): "Part of this misevaluation of the *fornaldarsögur* can no doubt be traced to a generally inadequate appreciation for the relationship these texts bear to folklore forms."
[24] Mundt 1993:27. Siehe auch Ferrari 1995b:9f.
[25] Pichois/Rousseau 1971:110.

tural retrogression due to geological, meteoro-
logical, political, and demographic factors, the
fornaldarsögur represented a conduit to a glori-
ous heroic past. As an antiquarian literature
that developed in the postclassical-saga period,
the *fornaldarsögur* fulfilled an important cultur-
al and psychological function in addition to
their robustly entertaining value.[26]

Unterhaltung ("entertainment", "skemmtun") jedoch als
Hauptfunktion der Fas. ist die vorherrschende These,[27] die
z.B. auch von Paul Herrmann[28] schon vor langem vertreten
wurde: "Die Heldenromane sind als Dichtwerke zu bewerten,
die zur Unterhaltung dienen sollten, sie waren naive Schöp-
fungen volkstümlicher Sagamänner /.../"

3. Ziel und Methode

Die Frage, die hier beschäftigt, ist, ob man, wie die bis-
herige Forschung es tut, die Fas. nur als dekadente Litera-
tur oder reine Unterhaltung betrachten soll,[29] mit der die
Isländer sich aus der Realität ihres Unabhängigkeitsverlu-
stes in die goldene Vorzeit geflüchtet hätten, um dort
Trost zu suchen und Hoffnung auf eine bessere Zukunft zu
schöpfen,[30] oder ob die Fas. noch andere wichtige Funktio-
nen hatten, d.h. ob sie polyfunktional in anderem als von
Mitchell angenommenem Sinne waren.

[26] Mitchell 1993:207; siehe auch das Kapitel "Uses and Functions" bei
Mitchell 1991:91-136. Marold (1996:207) meint ebenfalls im Zusammen-
hang mit dem Geschichtsbild der *Heldensagas* als einer von drei Grup-
pen der Fas., daß "diese Werke nicht als bloße Unterhaltungskunst zu
betrachten" seien.
[27] Vgl. Nedoma (1990:11), der den Unterhaltungsaspekt in den Vorder-
grund gestellt sieht; Tulinius (1993:245), der aber einräumt: "/.../
má gera ráð fyrir því að helsti tilgangur rómönsuskrifa á Íslandi
hafi verið að skemmta. Ekki er þó útilokað að höfundar hafi viljað
koma einhverjum boðskap á framfæri, og þá ef til vill undir rós."
[28] *Isländische Heldenromane*, S.6.
[29] Siehe näher zur Forschungskontroverse "eskapistisch - nicht eskapi-
stisch" Mitchell 1991:126ff. Vgl. Glauser 1983:26,219-228.
[30] Vgl. auch Mitchell 1991:134 (dazu Gschwantler 1993:137).

Die Forderung, daß die Fas. als Zeugnisse ihrer Zeit studiert werden sollten, ist ein altes Desiderat,[31] wenngleich noch immer nicht zur Genüge erfüllt. Mitchell ist zweifellos auf dem richtigen Wege, wenn er meint, die isländische Oberschicht sei an der Produktion der Fas. entscheidend beteiligt gewesen, da es dafür viele Gründe gebe wie "in particular the high cost of saga production (both in direct pecuniary terms and in terms of lost labor), the extent to which the clergy were engaged in producing and preserving *fornaldarsǫgur*, and the substantial role learned lore and foreign literary models played in the writing of these sagas".[32] Den sozialhistorischen Hintergrund zu erhellen, um mehr über Autorintention und Anliegen der Fas. zu erfahren, ist unerläßlich und wird hier in einem eigenen Kapitel behandelt.

Man sollte sich aber darüber im klaren sein, daß das Mittelalter selbst über die längste Zeit hinweg als Zeitalter mit einem umfassenden europäischen Horizont zu verstehen ist.[33] Karl Langosch z.B. ist der Meinung, man könne die volkssprachliche Literatur nur durch die mittellateinische richtig verstehen. Letztere habe viel an Stoff, Gehalt, Einstellung und dgl. vermittelt, was noch zu wenig bekannt sei.[34] Die Geisteswissenschaften, die sich mit dem europäischen Mittelalter befassen, drängen jetzt zur Mediävistik hin, die sich mit ihrer Forderung nach interdisziplinären und transnationalen Studien vor allem durch Methodenpluralismus auszeichnet.[35] Durch die genuin historische

[31] Siehe näher dazu Buchholz 1980:17.

[32] 1991:122; ibid.(S.133): "/.../one of the single most obvious representatives of non-native culture, the church, appears not only to have tolerated the *fornaldarsǫgur*, but even to have fostered them, insofar as many of them were no doubt written by clerics and demonstrably formed part of church libraries." Siehe in diesem Zusammenhang auch Brunner 1997:26-32.

[33] Vgl. auch Pichois/Rousseau 1971:11-53,91,104,173f., wo man für ein Überwinden der nationalen Denkungsart plädiert.

[34] Langosch 1969:VII.

[35] Vgl. zu allgemeinen Problemen der Mediävistik z.B. Langosch 1969:XVIII; Moser 1972:405-440; *Sachwörterbuch der Mediävistik* 1992:VII; *Europäische Mentalitätsgeschichte* 1993:XXVIIIff.; Kortüm 1996:29; *Herrscher, Helden, Heilige* 1996:XI; Boyer 1997:38f.,50. Zur Interdisziplinarität siehe außerdem *Auf-Brüche* 1989: "Skandinavistik

Methode des Vergleiches wird dann auch die sowohl synchrone
wie diachrone Betrachtung ermöglicht, wobei sich durch den
komparatistischen Ansatz andere Bewertungen ergeben als in
einer Untersuchung, die nur auf die eigene Nationallitera-
tur fixiert ist. Hier wird also versucht, sich ohne mono-
disziplinäre Engführung dem Thema zu nähern, d.h. verschie-
dene Bereiche zu berücksichtigen.

Wie Mitchell feststellt, weisen die Handschriften der
Gattung *fornaldarsögur* in besonderem Maße Interpolationen
und Varianten aller Art auf, "paralleling the situation
that prevails in oral traditions". Ferner bemerkt er: "Both
oral tradition and the literary sensibility of the indivi-
dual writer[36] undoubtedly played a role in these accre-
tions. And in all such cases, attention is certainly paid
to the literary effects of the changes /---/ Within the
traditional community there may be a sense of 'the story',
but there exists no archetypal 'Story', only multiforms of
it. Thus, even though *fornaldarsǫgur* authors may have wan-
ted their versions to appear authoritative, nothing seems
to have prevented them from playing freely with the mate-
rials."[37]

Hierzu wäre folgendes zu ergänzen: Textvarianten müs-
sen nicht unbedingt auf Varianten der mündlichen Tradition
beruhen. Außerdem ist hier die synchrone Methode zu beach-
ten, da es für *mittelalterliche* Autoren nichts Ungewöhnli-
ches sondern Selbstverständliches war, mit ihrem Stoff nach
Belieben zu verfahren und Eigenes hinzuzudichten. Arbeits-
weise und unterschiedlicher Stil des Verfassers hingen ab

als Erforschung der skandinavischen Kultur(en): dazu reicht das Stu-
dium von Sprachen und Literatur(en) offenbar nicht aus. Einer Aus-
weitung des Materials entspricht die Forderung nach einer Ausweitung
der Methoden, die Forderung nach interdisziplinärer Arbeit."(S.XXV)
"Logische Konsequenz muß die Zusammenarbeit mehrerer Disziplinen zur
Lösung der Aufgabe sein."(S.83) "Der überall zu vernehmende Ruf
nach interdisziplinären Studien leitet sich von den Erfolgen ab, die
man immer dort erzielen konnte, wo zwei oder mehrere Wissenschaften
zusammengingen"(S.83), "Die Altskandinavistik kann hier Vorbildcha-
rakter haben, denn in sie gehen ein Geschichte, Archäologie, Anthro-
pologie, Psychologie etc. Kein Altskandinavist kann sich heute nur
mehr auf die Werkzeuge der Literaturwissenschaft allein verlassen,
er ist angewiesen auf seine fachlichen Nachbarn." (S.96-97).

36 Mitchell spricht auch von "different writers with differing tastes".

von der *Intention* (*Funktion*) des Werkes und der sozialen
Stellung der Zuhörer- oder Leserschaft (*Publikum, Rezipien-
ten*). Die *Absicht* des Autors bestimmte die Selektion aus
dem potentiell vorliegenden Material (mündlichen und/oder
schriftlichen).[38] Nach künstlichen "Originaltexten" oder
"Archetypen" von Werken wird man heute kaum mehr suchen, da
sich allmählich auch innerhalb der skandinavistischen Medi-
ävistik die Grundsätze der "New Philology" durchsetzen, wo
man alle handschriftlichen Aufzeichnungen (Varianten) eines
Textes, gleichgültig welchen Alters, als untereinander
gleichwertig ansieht.[39]

Bezüglich Intention und Tendenz der Fas. schließlich
stellt sich hier die Frage, ob nicht auch für sie - gemäß
der Forderung des Mittelalters - das Horazische Motto *de-
lectatio* und *utilitas* (*prodesse*) gilt, d.h. daß Dichtung
sowohl unterhaltsam wie auch nützlich sein sollte.[40] Der
Nutzen bestände dabei hauptsächlich in der ethischen oder
moralischen Auslegung bzw. Funktion des Textes, der damit
indirekt einen didaktisch/erzieherischen Zweck verfolgen
würde,[41] indem er vorbildliches (Tugenden) oder abschrek-
kendes (Laster) Verhalten der Helden demonstrierte.[42] Gera-

[37] Mitchell 1991:113.
[38] Siehe z.B. Lange 1989:24,31,36ff.,43ff.,137, und dort angegebene Li-
teratur.
[39] Siehe näher dazu *Modernes Mittelalter* 1994:398-427, Firchow Schera-
bon 1995:2-7, Glauser 1998.
[40] Vgl. Lange 1992:99-103. Walter Pabst (1953:10-11,28) hat in seiner
Geschichte der romanischen Novelle das Prinzip der Belehrung durch
Unterhaltung - und umgekehrt - als allgemeingültig für die mittelal-
terliche Literatur bezeichnet.
[41] Vgl. Lange 1996:178-193, Lange 2000. Siehe auch Rehm 1927:301ff.,
ferner Bloomfield/Dunn 1989:3-4,116,132,148 und Spiegel 1997:87ff.
[42] Einar Ólafur Sveinsson (1959:506) bemerkt immerhin: "I f. hersker
krigerens dyder (og laster), således som nu sagaskriverne i den
sidste halvdel af 1200-tallet og senere så på disse ting." Zu Didak-
tischem in der Dichtung überhaupt, wie auch in Sagen und Märchen,
siehe z.B. Bausinger 1981:614-624. Bausinger (ibid.:615) stellt
fest: "Erst neuerdings haben ein umfassenderes Verständnis ma. Dich-
tung und die Aufmerksamkeit auf didaktische Akzente in der neuesten
Lit. - etwa in Brechts Lehrdichtungen - zu einer vertieften Ausein-
andersetzung geführt /---/ Umso auffallender ist es, daß das Problem
des Lehrhaften auch in Volkskunde und Folkloristik vernachlässigt
wurde. Belehrung, die ja in der Regel Absicht und Ziel voraussetzt,
steht im Widerspruch zu der romantischen Auffassung, daß Volkspoesie
"von selbst" entstehe /.../ diese Auffassung ist zwar großenteils
widerlegt, zumindest differenziert, aber sie wirkt untergründig
nach."

de die Monotonität und Stereotypie, die man den Fas. vorge-
worfen hat,[43] verweisen auf deren exempelhaften Charakter.

Da das mittelalterliche Europa allein schon wegen der
theologisch-lateinischen Erziehung einen gemeinsamen kultu-
rellen Hintergrund hatte, und da – wie Margaret Schlauch[44]
betont – in "many ways the international organization of
the medieval church helped to make the literature of Ice-
land international", ist wohl das Ansinnen nicht unberech-
tigt, überzeitlichen, gemeineuropäischen Werten bzw. Bil-
dungs- oder Erziehungsidealen in den Fas. nachzugehen. Die
Absicht ist deshalb, den bis jetzt vernachlässigten Anteil
der *utilitas* (*sensus tropologicus/ moralis*)[45] herauszuar-
beiten und damit die Frage zu beantworten, ob die Fas. ein
bestimmtes Bildungsprogramm wie "Tugend und Laster" anbie-
ten, ob sie also Tendenzliteratur sind, welchem Zweck dies
diente, und warum ihre Verschriftlichung unter Umständen
hauptsächlich im 13. und 14. Jahrhundert erfolgte.

[43] Vgl. z.B. Sveinsson, E. Ó. 1959:505 ("Ikke for intet taler man om
det stereotype i f., i motiver, i navne, i stil"); Toorn 1964:21
("Die Einförmigkeit der Phantasie verlieh diesen Erzählungen ein
gleichartiges Gepräge"),61; Gutenbrunner 1966:314 ("werden die jün-
geren Sagafassungen so ermüdend stereotyp"); Vries II 1967:465
("zeigt sich eine ermüdende Eintönigkeit"); Schier 1967:131 ("Die
fornaldarsögur mit ihrer Neigung zur Reihung von Abenteuern, einer
oft schematischen Personenzeichnung, zuweilen einer ermüdenden Lust
an langen Kampfschilderungen und den häufig aufgenommenen Märchenmo-
tiven"); Weber 1989:657 ("reflektieren sie ein stereotypes Wikinger-
Ethos und -milieu"); Mitchell 1993:208.

[44] 1934:8. Ibid.,S.5: "Towards the end of the Middle Ages, Icelandic
literature had ceased to be predominantly autochthonous; it was more
cosmopolitan than any other in Europe. /---/ With the new religion
came the Latin alphabet and a general use of the Latin language,
which served to bring Iceland close to European learning. Many of
the early bishops were trained in Continental schools."

[45] Siehe dazu auch Lange 1992:100-103, 1996:178-193.

II. TUGEND UND LASTER IM EUROPÄISCHEN MITTELALTER

1. Grundlagen und Grundzüge

a) Allgemeine didaktische Aspekte

Bildung ist Erziehung, d.h. Didaktik. "Belehrung" ist auf
ganz bestimmte Ziele ausgerichtet und kann dadurch in allen
Literaturgattungen erscheinen.[46] Der überwiegende Teil mit-
telalterlicher Literatur war von seinem Anspruch her beleh-
rend, ja das Versprechen der Unterweisung diente oft zur
Selbstlegitimation literarischer Werke.[47] In geistlicher
und weltlicher Hinsicht stand die Ausbildung des vollkomme-
nen Menschen (*aedificatio*) im Vordergrund. Man sollte ler-
nen, wie das Leben am besten einzurichten wäre (*imitatio*).

Diesem Ziel dienten Werke mit christlichem Glaubensin-
halt und Geschichten von Heiligen, historischen Gestalten
und fiktiven Personen, die positive und negative Exempla
und Handlungsmodelle gaben.[48] Die didaktische Absicht in
der Literatur äußert sich jedoch in unterschiedlicher Weise
und mit unterschiedlicher Intensität. Lehrinhalte können
direkt[49] expliziert werden (z.B. in Abhandlung, Gespräch,

[46] Zur funktionalen Definition von Didaktik siehe näher z.B. Richter
1959:31-39; Jauß 1968:553, 1972:108; Boesch 1977:9; Glier 1978:427;
Bausinger 1981:614-618; Schulze 1988:461; Heinemann 1990:645ff.,
826ff.; Daxelmüller 1991:83.

[47] LexMA V:1827, Schulze 1988:461.

[48] Vgl. Sowinski 1971:2, 1974:90f.; Schulze 1988:461. Bausinger (1981:
617) sagt folgendes zu didaktischem Erzählgut: "/.../auch die Sage
ist nicht nur Ausdruck unbegriffener Erfahrungen. In manchen Sagen
ist vorbildliches Handeln so zentral, daß M. Lüthi von "Leitbildsa-
gen" sprach; vor allem aber sind viele dieser Erzählungen in einem
weiteren Sinne Frevelsagen /.../ und damit - in deutlich didakti-
scher Funktion - Warnsagen /.../ Die Kargheit und Knappheit der Sage
verdrängt diese Funktion häufig aus dem Text; sie ist aber so gut
Bestandteil der Sage, wie die 'Moral' auch dort Bestandteil der Fa-
bel ist, wo sie nicht in einer ausdrücklichen applicatio moralis an-
geführt ist." - Vgl. z.B. Zitat 221.

[49] Didaktische Dichtung als reine "Lehrdichtung" wird nicht mehr als
eigene Literaturgattung angesehen, vgl. Boesch 1977:7-9, Schulze
1988:461 (siehe neuerdings jedoch Haye 1997). Siehe auch LexMA
III:983, Sowinski 1974:90,92ff. Zu unmittelbar belehrender Dichtung
im Mittelalter siehe näher z.B. Sowinski 1974:92-94.

Lied und Spruch), und sie können über eine Geschichte oder gebunden an Allegorien und Metaphern vermittelt werden.[50]

Die indirekt didaktische Dichtung wiederum kann sowohl unmittelbar wie mittelbar belehren.[51] Häufig wird der lehrhafte Aspekt direkt im Prolog oder Epilog eines Werkes betont, und die didaktische Absicht kann auch in Bemerkungen des Autors und moralischen oder anderen Digressionen hervorgehoben werden.[52] Die mittelbare bzw. verhüllte Lehre jedoch erfolgt in Formen fiktiver Musterdarstellungen. Der Autor beschreibt die Personen, Handlungen oder Ereignisse ohne eigenen Kommentar, und das Publikum muß selbst seine Schlüsse daraus ziehen bzw. die mehr oder weniger versteckte Absicht des Werkes erraten. Belehrung kann sich somit im Verhalten der Personen, in ihren inneren Monologen, Dialogen und Reden, in Belohnung und Bestrafung für bestimmtes Handeln ausdrücken, wobei auch die in Satire und Travestie verborgene Kritik von Autoren nicht zu vergessen ist.

Man kann hier von "narrativer Didaxe" sprechen, wie Ursula Schulze[53] es formuliert, "analog zu dem von Dietmar Mieth in einer Arbeit über den *Tristan* Gottfrieds von Straßburg geprägten Begriff »narrative Ethik«. Mieth will ausdrücken, daß die ›Moral von der Geschicht'‹ nicht einfach resümierbar ist, daß sie sich aus dem Erfahrungsprozeß der erzählten Geschichte ergibt, die menschliche Handlungsmodelle vorführt."[54]

Viele mittelalterliche Dichter fühlten sich einer erzieherischen Aufgabe verpflichtet, was man z.B. auch in den *Íslendingasögur*, *riddara*- und *fornaldarsögur* feststellen kann, die eine Entwicklung des Haupthelden von der Kindheit oder Jugend zur Reife des Erwachsenen darstellen, wo die Autoren jeweils ihren Gesichtspunkt zu vertreten wissen,

[50] Schulze 1988:461; vgl. auch Sowinski 1974:90ff., Kästner 1978:177f., LexMA III:983, Wehrli 1997:693.

[51] Vgl. z.B. Sowinski 1971:10, 1974:90; Boesch 1977:7; Kästner 1978: 177-178.

[52] Siehe z.B. Lange 1989:26,29,40,42,194-195Anm.147.

[53] 1988:461-462.

[54] Vgl. auch die Forderung Goethes (*Goethes Werke*, S.225-227), der meinte, alle Poesie sollte belehrend sein, aber unmerklich.

wenngleich dies oft in sogenannter "objektiver" Weise ge-
schieht. Belehrung erfolgte dann auch durch die Darstellung
idealen Handelns nach anfänglichem Fehlverhalten, wofür
z.B. die *Hrafnkels saga Freysgoða*[55] ein klassisches Bei-
spiel ist. In solchen Dichtungen verkörpern die Helden
"nicht nur ihr jeweiliges fiktives Eigenschicksal, sondern
erweisen sich zugleich als Repräsentanten der gesellschaft-
lichen Verhaltensnormen der jeweiligen Hörerschaft bzw. Le-
serschicht und der Schicht, der die Dichter und ihre Mäzene
angehören."[56]

b) Didaktik in der Dichtungstheorie der Antike und des Mittelalters

Die Anschauung mittelalterlicher Autoren, daß alle Dichtung
belehrend sein solle und dem Dichter eine erzieherische
Aufgabe zukomme,[57] hat ihre Wurzeln in der Antike.[58] Schon
Platon betont dies mit seiner Forderung nach amimetischer
Dichtung:

[55] ÍF XI: "*Á þetta lǫgðu menn mikla umræðu, hversu hans* [Hrafnkels]
*ofsi hafði niðr fallit, ok minnisk nú margr á fornan orðskvið, at
skǫmm er óhófs ævi.*(Darüber sprach man viel, wie sehr seine [Hrafn-
kels] Gewalttätigkeit abgenommen hatte, und denken nun viele an das
alte Sprichwort, daß ein Leben der Maßlosigkeit kurz ist.)"(S.122)
"*Hann* [Hrafnkell] *fekk brátt miklar virðingar í heraðinu. Vildi svá
hverr sitja ok standa sem hann vildi.*(Er [Hrafnkell] wurde bald sehr
geachtet im Bezirk. Wollte so jeder sitzen und stehen, wie er es
wollte.)"(S.124) "*Var nú skipan á komin á lund hans* [Hrafnkels].
*Maðrinn var miklu vinsælli en áðr. Hafði hann ina sǫmu skapsmuni um
gagnsemð ok risnu, en miklu var maðrinn nú vinsælli ok gæfari ok
hægri en fyrr at ǫllu.*(Benahm er sich [Hrafnkell] nun in beherrsch-
ter Weise. Der Mann war viel beliebter als vorher. Hatte er dieselbe
Art und Weise, was Nützlichkeit und Gastfreundschaft betraf, aber
viel beliebter war der Mann nun und gutmütiger und ruhiger in allem
als vorher.)"(S.125) – Diese und alle weiteren Übersetzungen von
altnordischen bzw. altisländischen Texten und Sagazitaten ins Deut-
sche sind Übersetzungen der Verfasserin.
[56] Sowinski 1974:91; ibid.: "Die auf die Bewunderung und *imitatio* be-
stimmter Verhaltensnormen gerichtete indirekte erzählerische Didaxe
besitzt so einen affirmativen Charakter, soweit sie auf Festigung
der herrschenden gesellschaftlichen Strukturen gerichtet ist, sie
erweist sich jedoch mitunter als emanzipatorisch, wenn der Autor
hier ein gesellschaftlich nonkonformes Verhalten seines Helden bil-
ligt oder sogar idealisiert /.../"
[57] Dies gilt auch für die Moderne, vgl. Pielow:131-132, Fabian 1968:67.
[58] Siehe z.B. Fabian 1968:68-74; Kästner 1978:174; Sigurjónsson, Árni

Mit Recht also schaffen wir [in der Dichtung]
die Klagen um berühmte Männer ab, und überlassen
sie den Weibern, jedoch auch unter diesen nicht
einmal den besseren, und solchen Männern die
nichts taugen, damit diejenigen sich schämen
ähnliches zu tun, die wir zum Schutz des Landes
erziehen. /.../ Wiederum also bitten wir den Ho-
meros und die andern Dichter nicht zu dichten
den Achilleus der Göttin Sohn, Bald auf die Sei-
ten darniedergelegt und bald auf den Rücken,
bald auf das Antlitz hin, dann plötzlich empor
sich erhebend, Schweifend am Ufer des Meeres des
unermeßlichen, noch auch mit beiden Händen des
schwärzlichen Staubes ergreifend überstreuend
das Haupt, noch auch sonst weinend und jammernd,
wie jener ihn viel und mannigfaltig dargestellt
hat, noch auch den Priamos der doch den Göttern
genaht war, Allen flehend umher auf schmutzigem
Boden sich wälzend, nennend jeglichen Mann mit
seinem Namen.[59]

Sondern, sprach ich, wenn irgendwo von berühmten
Männern, in Reden und Taten, Beweise vorkommen
von Festigkeit gegen alles, das mögen sie sehen
und hören; wie etwa dieses, Aber er schlug an
die Brust und strafte das Herz mit den Worten,
Dulde nun aus mein Herz, noch härteres hast du
geduldet.[60]

Doch wollen wir auch ihren Schutzmännern [der
mimetischen Dichtung], so viele deren nicht
selbst Dichter sind sondern nur Dichterfreunde,
gern vergönnen auch in ungebundener Rede für
sie sprechend zu beweisen, daß sie nicht nur
anmutig sei, sondern auch förderlich für die

1991:15,18,21.
[59] *Politeia*, 387e–388b; siehe auch 386a–387d,388c–390c.

Staaten und das gesamte menschliche Leben, und
wir wollen unbefangen und wohlmeinend zuhören.
Denn es wäre ja unser eigner Vorteil, wenn sich
zeigte, sie sei nicht nur angenehm sondern auch
heilsam.[61]

Da Platon grundlegend für europäische Staatslehren war,
sollen auch folgende seiner Aussagen über Staat, Gesetzge-
bung und Dichtung — im Hinblick vor allem auf hier später
zu erörternde Fragen — angeführt werden:

Ganz dem entsprechend wird denn der rechte Ge-
setzgeber auch die mit schöpferischer Kraft in
Poesie und Musik begabten Leute dazu überreden
daß sie so allein das Rechte tun, oder, wenn ihm
dies nicht gelingt, sie dazu zwingen daß sie in
ihren schönen und Beifall gewinnenden Werken nur
besonnener, tapferer und überhaupt tugendhafter
Männer Körperbewegungen und Worte durch Rhythmos
und Tonweise und somit (allein) das Richtige
(durch sie) darstellen.[62]

Eben dies nun was ich verlange werdet (auch) ihr,
denke ich, die Dichter bei euch überreden und
zwingen zu lehren und so unter Hinzufügung der
entsprechenden Rhythmen und Tonweisen eure Jugend
zu erziehen.[63]

Und wenn ich Gesetzgeber wäre, so würde ich die
Dichter und alle Staatsangehörigen zu nötigen
suchen daß sie eben so lehrten [daß das gerechte-

[60] Ibid., 390d; siehe auch 390e-392c,595a-606e,607a-c.
[61] Ibid., 607d. Zu Platon siehe näher Adam 1971:33-77.
[62] *Nomoi*, 660a. Vgl. auch 660d-e: "Nicht wahr, es kommt Das was bei
euch in Bezug auf alles zur Erziehung und musischen Kunst Gehörige
gilt etwa auf Folgendes hinaus? Ihr nötiget die Dichter zu lehren
daß der tüchtige Mann, besonnen und gerecht wie er ist, auch glück-
selig sei, gleichviel ob er groß und stark oder klein und schwach
ist und ob er Reichtum besitzt oder nicht /.../"
[63] Ibid., 661c; siehe auch 936a-b.

ste Leben auch das glücklichste sei], und ich
würde so ziemlich die größte Strafe Dem auferle-
gen welcher im Lande die Behauptung aussprächе
daß es Menschen geben könne die ein unsittliches
und doch dabei angenehmes Leben führten, oder
daß ein Anderes das Nützliche und Gewinnbringen-
de und ein Anderes das der Gerechtigkeit mehr
Entsprechende sei /.../[64]

/.../ so dürfte doch ein Gesetzgeber der nur ir-
gend etwas taugt sich auch wohl erkühnen zur Be-
förderung der Tugend selbst eine Lüge [!] gegen
die Jünglinge auszusprechen, und er könnte dann
schwerlich je eine ersinnen welche nützlicher
als diese wäre /.../[65]
/.../ die noch Älteren aber - denn sie besitzen
nicht mehr die Fähigkeit des Gesanges - mögen
als übrig geblieben gelten, um dieselben Grund-
sätze in Form alter Sagen (wie) aus göttlicher
Eingebung vorzutragen.[66]

Platons Forderung, daß Dichtung Wissen vermitteln und Tu-
genden lehren sollte, bahnte jener pädagogischen Auslegung
den Weg, die auch von Interpreten antiker Autoren gehand-
habt wurde und in den Schulen der Grammatiker üblich war.
 Im Vergleich zu Platon und den Pädagogen legten die
Stoiker noch mehr Gewicht auf den lehrhaften Zweck von
Dichtung. Antisthenes, Schüler des Gorgias, hatte zwar die

[64] Ibid., 662b-c.
[65] Ibid., 663d-e. Vgl. ebenso 664a: "Daher soll er auch bei seinen Er-
findungen keine andere Rücksicht nehmen als darauf, woran er glauben
machen muß um dadurch dem Staate am Meisten zu nützen, und zu diesem
Zweck muß er jedes nur mögliche Mittel ausfindig zu machen suchen
welches in irgend einer Art darauf hinwirkt daß diese ganze Gemein-
schaft der Bürger über den Gegenstand jener seiner Erfindungen ihr
ganzes Leben hindurch stets dieselbe Sprache führe in Liedern wie in
Sagen und Reden."
[66] Ibid., 664d. Vgl. auch 840b-c: "/.../ und unsere Söhne sollten nicht
im Stande sein sich um eines weit schöneren Sieges willen zu zügeln,
um eines Sieges willen durch dessen Zauber wir sie gebührendermaßen
von Kindesbeinen an in Märchen und Sagen, in Gedichten und Gesängen
anzulocken versuchen wollen?"

homerischen Epen schon moralisch gedeutet, aber der histo-
risch wichtigste Vertreter der allegorischen Homer-Exegese
unter den Stoikern war wahrscheinlich Poseidonios (um 135-
50 v.Chr.). Seine Anschauungen findet man bei Strabon (um
63 v.Chr.-19 n.Chr.), der sich mit der hedonistischen Dich-
tungsauffassung des Eratosthenes aus Kyrene (3.Jh. v.Chr.)
auseinandersetzte, daß Vergnügung (*psychagogia*) des Publi-
kums das alleinige Ziel aller Dichter sei.[67] Strabon stell-
te die Dichtung als belehrende Kunst neben die Philosophie
und betonte ihren erzieherischen Wert. Er machte allerdings
einen Kompromiß, indem der Dichter sowohl unterhalten wie
auch nützen sollte.[68]

Diesen doppelten Zweck von Dichtung bekunden auch die
geflügelten Worte des Horaz (65-8 v.Chr.):[69]

aut prodesse volunt aut delectare poetae
aut simul et iucunda et idonea dicere vitae. [70]
(Dichter wollen entweder nützen oder erfreuen
oder beides zugleich sagen, was angenehm und
heilsam für das Leben ist.)

omne tulit punctum, qui miscuit utile dulci
lectorem delectando pariterque monendo.[71]
(Aller Beifall bekam der, welcher Nützliches
und Süßes mischte, um den Leser zu erfreuen
und zugleich zu ermahnen.) .

Es war eine der Hauptforderungen im Mittelalter, daß Ge-
schichtsschreibung und Dichtung *sowohl* unterhaltend (*delec-*
tatio) *wie* belehrend oder geistlich erbauend (*utilitas,*

[67] Vgl. Friedrich 1965:19; Fabian 1968:72-74; Sowinski 1971:14,
 1974:90; Curtius 1984:471.
[68] Siehe z.B. Fabian 1968:73.
[69] Wahrscheinlich ist, daß bereits Neoptolemos von Parion (3.Jh.v.Chr.)
 die Synthese zwischen dem *delectare* und *prodesse* gefordert hat, vgl.
 Fabian 1968:73-74.
[70] *Ars poetica*, 333-334.
[71] Ibid., 343-344.

prodesse) sein sollten,[72] und man zitierte in diesem Zusammenhang oft die obenerwähnten Worte Horaz', der ja den lateinisch Gebildeten durch die Schullektüre bekannt war.[73] Christliche Autoren traten in die Fußstapfen der Stoiker[74] und ließen die Forderung nach Belehrung *und* Unterhaltung sowohl für geistliche als auch weltliche lateinische und nationalsprachliche Literatur gelten.[75] Die Dichter sollten somit teilnehmen am christlichen Lehr- und Erziehungsauftrag,[76] wobei die Autorität und Tradition antiker Autoren, die sich in diesem Sinne geäußert hatten, weiterhin ihre Gültigkeit behielten. "Die Durchdringung von Dichtung und Rhetorik in der Antike und im frühen Mittelalter trug dazu bei, daß der Dichter als Träger des Wissens zugleich als *sophos, sophista* oder *philosophus* angesehen wurde (vgl. CURTIUS, S.210 ff.) und dementsprechend zu lehren, zu erfreuen und zu lenken hatte."[77]

Die *utilitas* eines Werkes bestand hauptsächlich in seinem geistigen bzw. moralischen Verständnis (*sensus spiritualis*),[78] und diese allegorische Auslegung war die theologisch-philosophische Methode, die man im Mittelalter an-

[72] Limmer 1928:182f; Hermes 1970:29f.; Schulmeister 1971:11f.; Sowinski 1971:14-15, 1974:90; Dronke 1974:16f; Curtius 1984:471; Schulze 1988:462; *Medieval Literary Theory and Criticism* 1988:12ff.,25; *Geschichte der deutschen Literatur* II:613; Gad 1991:95; Sigurjónsson, Árni 1991:156; Lange 1992:100.

[73] Suchomski 1975:73.

[74] Friedrich 1965:19.

[75] Siehe näher z.B. Suchomski 1975:67-73, Herzog 1979:52-63, Wehrli 1987:163-165. Vgl. auch Tschirch 1966:151-156; Schulmeister 1971:56; Spitz 1972:65; Jäger 1978:89; Heitmann 1985:224,234f.; Huber 1986: 89; *Wissensorganisierende und wissensvermittelnde Literatur* 1987:26 Anm.15;29f.

[76] Siehe auch Lange 1996:188.

[77] Sowinski 1971:16. Bezüglich *docere* (lehren), *delectare* (erfreuen) und *movere* (bewegen, rühren) siehe z.B. Adam 1971:110; Curtius 1984: 471; Sigurjónsson, Árni 1991:88. Siehe außerdem Augustinus, *De doctrina christiana* IV,12-13, dessen Schrift sich 1397 im Kloster von Viðey auf Island befand (*Diplomatarium Islandicum* IV,111), vgl. Olmer 1902:7,59.

[78] Der *sensus spiritualis* ist meistens der moralisch-allegorische Sinn, bekannt auch aus den *accessus ad auctores*, vgl. *Medieval Literary Theory and Criticism* 1988:12ff.,25,386; ferner 115ff. zur moralischen Intention mittelalterlicher Texte. Siehe auch Meyer 1997.

wendete, um bereits bestehende Texte zu interpretieren oder neue zu verfassen.[79]

Im Schulunterricht des 12. und 13. Jhs. dominierte die Lehre vom vierfachen Schriftsinn (Bibelexegese), und das entsprechende Auslegungsverfahren war selbstverständlicher Bestandteil aller Bildung.[80] Der *sensus historicus/litteralis* oder buchstäbliche Sinn bezog sich auf das einfache und ungelehrte Publikum (*simplices vel illiterati*).[81] Die anderen drei Schriftsinne,[82] die sich auf das spirituale und moralische Verständnis beziehen, d.h. auf die innere Wahrheit (*sensus spiritualis*), sind folgende: *sensus allegoricus seu typologicus*[83] (den christlichen Glauben betreffend) für die *intelligentes*, *sensus tropologicus seu moralis* für die Fortgeschrittenen (*provecti*) und *sensus anagogicus* (eschatologische Sinnebene) für die *sapientes*.[84] Für den Schulgebrauch der Sensuslehre verwendete man den bekannten Merkvers Augustins v. Dänemark (gest.1285): "Littera gesta docet; quid credas, allegoria; moralis, quid agas; quid speres, anagogia" (Der Buchstabe lehrt, was geschehen; was du glauben sollst, die Allegorie; der moralische Sinn, was du tun sollst; was du hoffen sollst, die Anagogie).[85]

Die Auslegung der Bibel beruhte allein auf dieser Lehre und behielt ihre volle Gültigkeit das ganze Mittelalter

[79] Vgl. LexMA I:420-422, II:47-65; Auerbach 1953:11ff., 1967:68,72-74, 77-78,81; Bachem 1956:32f.,36,67; Lange 1958:262; Rattunde 1966:85-86; Spitz 1972:15ff.,36; Meier 1976:42-43; Jauß 1977:28ff.; Erzgräber 1978:113,117,121; Mancini 1981:357,382; Kristjánsson, Gunnar 1981:133ff.; Jonsson 1983:26f.; *Epische Stoffe des Mittelalters* 1984:8; *Geistliche Denkformen in der Literatur des Mittelalters* 1984:134; Suntrup 1984:24,31,57,60; Huber 1986:79-100; *Medieval Literary Theory and Criticism* 1988:1-11,373-394; *The Cambridge History of Literary Criticism* 1989:212f.,325; Wells 1992:1-23; Lange 1996: 178-193.

[80] Siehe Augustinus, *De doctrina christiana* IV; Garin 1964:257ff.; Weddige 1987:108ff.; vgl. auch *Leifar fornra kristinna frœða íslenzkra* 1878:37,42,81,84,153.

[81] *Simplices vel illiterati* sind vor allem Kinder, Unbelehrbare und Urteilsunfähige, vgl. Huber 1986:100.

[82] LexMA II:48-49.

[83] KLNM I:510, Sowinski 1971:33, *Medieval Literary Theory and Criticism* 1988:383f., Sigurjónsson, Árni 1991:152.

[84] Siehe näher z.B. Lubac I/1 1959:190-198, Schulmeister 1971:35, Spitz 1972:7-19, Weddige 1987:108-110.

[85] LexMA II:48; siehe auch KLNM I:510; Weddige 1987:109; *Þrjár þýðingar*

hindurch, auch wenn es sich um eine Art "Renaissance", Na-
turalismus oder Humanismus des 12. Jahrhunderts handelte
und man sich für andere Dinge und Werke zu interessieren
begann als für religiöse.[86]

 Die allegorische Interpretation der Antike entwickel-
te sich zum biblischen Auslegungsverfahren und dieses wie-
derum zur weltlichen Allegorese.[87] Der Platonismus des Mit-
telalters,[88] vor allem des 12.Jhs., wendete die exegetische
Methode auf profane Texte antiker Autoren an.[89] Indem man
zeigte, daß deren Dichtung (*fabulae*) nicht buchstäblich zu
verstehen sei, sondern eine verborgene Wahrheit enthalte
(*integumentum, sensus geminus*), konnte man die Beschäfti-
gung mit heidnischer Literatur vom christlichen Standpunkt
aus rechtfertigen.[90] Dies hatte zur Folge, daß sowohl la-
teinische wie nationalsprachliche Werke entstanden, die ei-
ne philosophische Wahrheit oder höheren Sinn enthielten.[91]

 lærðar 1989:9; Sigurjónsson, Árni 1991:153; Price 1992:60.
[86] Lacher 1988:2. Die vierdimensionale Auslegung wurde dem Volk vor al-
 lem durch die Homiletik nahegebracht, vgl. Dinzelbacher 1981:170.
[87] Das Auslegungsverfahren wurde von der Stoa übernommen, Philon von
 Alexandreia (gest.50 n.Chr.) wendete es auf die Bibel an, die Neo-
 platonisten (z.B. Macrobius, Fulgentius) übertrugen es wieder auf
 heidnische Literatur, und nach dem Platonismus des 12. Jhs. wurde
 Dante dessen wichtigster Vertreter (*Convivio*, Brief an *Can Grande*),
 vgl. *Wörterbuch der Mystik* 1989:99-102; *Medieval Literary Theory and
 Criticism* 1988:373-394; Fabian 1968:67-89,549-557.
[88] Der theologisch-moralische Platonismus ging als Augustinismus im
 Mittelalter (siehe auch *Platonismus in der Philosophie des Mittelal-
 ters* 1969:369, Klibansky 1982:283, Price 1992:70-80) und wurde vor
 allem durch die Viktoriner verbreitet, vgl. z.B. Lange 1989:20,27,
 48-49,182Anm.9,185Anm.33; 1992:85-110; 1996:178-193; *Þrjár þýðingar
 lærðar* 1989:31-35; Harðarson, Gunnar 1995:9-37.
[89] Stelzenberger 1933:43; Bachem 1956:25,29,36,104f.,111Anm.79; Fried-
 rich 1965:18-23; Auerbach 1967:78; Fabian 1968:67-89,549-557; *Rit-
 terliches Tugendsystem* 1970:323ff.; *Medieval Literary Theory and
 Criticism* 1988:5ff.; *The Cambridge History of Literary Criticism*
 1989:85-86,212-213,298,320-346; Zink 1993:109.
[90] Siehe näher z.B. Brinkmann 1971:314-339, 1980:154-259; Wetherbee
 1972:36-48; Jeauneau 1973:127-179; Wehrli 1987:250-251; Lacher 1988:
 1-31; Herzog 1979:52-69; Krause 1958:82,257,258; siehe auch Fabian
 1968:67-89,549-557; Jauß 1968:550; Illmer 1971:73,77; Dronke 1974:
 13-67; Copleston 1976:86ff.; Kästner 1978:175ff.; Suntrup 1984:35ff.;
 Heitmann 1985:224,238; Huber 1986:79-100; Moos 1988:176-187; Bernard
 of Chartres 1991:5,59; Dales 1992:199.
[91] Das Denkprinzip des mehrfachen Schriftsinns konnte auf alles und je-
 des angewandt werden, vgl. Birkhan 1992,I:75. Siehe näher dazu Ohly
 1958/59:1-23, 1983:361-400, 1995:445-472; *Ritterliches Tugendsystem*
 1970:323; Dronke 1974:16ff.; Jonsson 1983:28; *Epische Stoffe des
 Mittelalters* 1984:8; Haupt 1985:1-20; Weddige 1987:109; *Medieval Li-*

Weltliche Literatur, die eine tiefere Bedeutung hatte, be-
zeichnete man als *integumentum* bzw. *involucrum* zur Abgren-
zung von biblischer Allegorie, wobei jedoch *allegoria* ein
Überbegriff für sowohl religiöse wie profane Werke war.[92]

Um 1200 war die weltliche Allegorie (*integumentum*) so
selbstverständlich geworden, daß der Schlüssel zu ihrem
Verständnis vom Autor nicht mehr mitgeliefert wurde.[93]
Macht ein Erzähler jedoch seine Leser- oder Zuhörerschaft
nicht explizit darauf aufmerksam, eine höhere Wahrheit zu
finden, ist manchmal schwer zu erkennen, ob es sich um Tex-
te mit einem tieferen Sinn handelt.[94] In solchen Fällen muß
nach den historischen Bedingungen und dem von Autor und Le-
ser gemeinsam geteilten Wissen gefragt werden.[95]

c) Tugend- und Lastersysteme

Hauptthema des *sensus moralis* (*utilitas, integumentum*) sind
die Tugenden und Laster. Sie gehören der Ethik an, die im
Schulunterricht mehr oder minder eng mit dem *trivium* (Gram-
matik, Dialektik, Rhetorik) verbunden war und damit inner-

terary Theory and Criticism 1988:4-5,386; Lange 1992:101f.; Zink
1993:109.

[92] Vgl. Richter 1959:36; Auerbach 1967:81; Schulmeister 1971:21ff.,32;
Wolf 1971:2ff.; Spitz 1972:33-37; Wetherbee 1972:42-43, 1988:21-53;
Dronke 1974:13-67, 1987:25; Suchomski 1975:67-73; Knapp 1980:611;
Jonsson 1983:28,36; *Epische Stoffe des Mittelalters* 1984:8; Köhler
1985:145-148,151-152; Haug 1985:104,222-226; Huber 1986:89ff.,97ff.;
Lacher 1988:1-11; Moos 1988:183f.; *Medieval Literary Theory and
Criticism* 1988:1-11,113-116ff.,373-394,420ff.; Heinzle 1990:58,60,
62f.,74; Grubmüller 1991:69-70; Wells 1992:1-23; Schmitz 1992:130,
140,149; Lange 1992:85-110. Die spirituelle bzw. theologisch/herme-
neutische Allegorie ist allerdings von der rhetorisch/stilistischen
Allegorie (Personifikationsallegorie) zu unterscheiden, vgl. z.B.
Ohly 1958/59:1-23, 1983:165; Jonsson 1983:26f.; siehe jedoch auch
Formen und Funktionen der Allegorie 1979:26ff.

[93] Siehe z.B. Lacher 1988:4. Vgl. auch Bausinger (1981:619) über Didak-
tik und Intentionalität verschiedener Gattungen der Volkserzählung:
"Andererseits besteht kein zwingender Zusammenhang zwischen Inten-
tionalität und expliziter didaktischer Formulierung. Der Wunsch nach
erzieherischer Einwirkung kann den Erzähler gerade dazu bringen, in
seinen ausdrücklichen Anweisungen zurückhaltend zu sein."

[94] Die Problematik (vom literaturwissenschaftlichen Standpunkt) einer
diesbezüglichen Interpretation diskutiert z.B. Huber 1986:79-100.
Siehe auch Wells 1992:1-23.

[95] Kurz 1979:12-24; Lacher 1988:2,7-8; siehe auch Meier 1976:66-69,
Kaiser 1985:416.

halb der *septem artes liberales* gelehrt wurde.[96] Dichtung
und Geschichte waren der Moralphilosophie zugeordnet, wobei
die Historie als literal *und* allegorisch wahr galt, die
Dichtung nur als allegorisch wahr.[97]

Tugenden (Aretologie) und Laster (Hamartologie) gehör-
ten zum zentralen Inhalt mittelalterlicher, christlicher
Erziehung. Sie sollten gelehrt werden und finden sich des-
halb auch in sogenannten *Specula* (speculum = Spiegel), die
es im Mittelalter für alle Stände gab (Fürsten, Ordensleute,
Weltpriester). Diese sollten dem Leser einen Spiegel vor-
halten, an dem er seine Lebensführung orientierte.[98]

Die christlichen Tugend- und Lastersysteme stehen je-
doch in engstem Zusammenhang mit den antiken aristotelisch-
stoischen Tugend- und Lastersystemen,[99] und ebenso sind
christliche und *ritterliche* Morallehre miteinander verbun-
den:

Das Rittertum ist sittlich durch die Kirche er-
zogen, die Kirche hat ihr Moralsystem in wesent-
lichen Stücken aus der Antike geerbt. Das aristo-
telisch-stoische Tugendsystem, durch Cicero, Se-
neca, Boethius u.a. den mittelalterlichen Moral-
philosophen vermittelt, ist zum Fundament auch
der ritterlich-höfischen Gesellschaft geworden.
Die Tugenden, die dem höfischen Ritter zur

[96] Vgl. z.B. die *accessus ad auctores*; siehe näher dazu *Ritterliches Tugendsystem* 1970:301-340; *Medieval Literary Theory and Criticism* 1988:12ff.,25,386; Newhauser 1993:117. In der mittelalterlichen Sittenlehre wird unterschieden zwischen der *Theologia superior/celestis* (Dogmatik, Kenntnis des Göttlichen) und der *Theologia inferior/subcelestis* (Moral), vgl. *Ritterliches Tugendsystem* 1970:91Anm.10.

[97] Heitmann 1985:224,234f.,238; Moos 1988:176-187,208-238. Zur moralisierenden Haltung in mittelalterlicher Historiographie siehe z.B. Lange 1989:40,195Anm.149.

[98] Paul 1993:182f.,249,293f.

[99] LThK VI(1961):806f.,X(1965):395ff.; Stelzenberger 1933. Zu griechischen Bildungsidealen siehe näher Jaeger 1959. Vgl. auch Wolfram (1963:68): "Bei Seneca freilich dienen die Tugenden [Gerechtigkeit, Tapferkeit, Mäßigung, Klugheit; daneben Enthaltsamkeit, Standhaftigkeit, Duldsamkeit, Freigebigkeit, Freundlichkeit, Menschlichkeit], die noch während des ganzen Mittelalters und der frühen Neuzeit als die notwendigen adeligen Nominalfunktionen schlechthin gelten, nur

Pflicht gemacht sind, sind antik und christlich
zugleich.[100]

Sowohl in der Antike wie im Mittelalter gab es verschiede-
ne Tugend- und Lasterlehren, Systeme, Reihungen und Be-
zeichnungen. Es gab die vier Kardinaltugenden der Antike
(*sapientia/prudentia, iustitia, fortitudo, temperantia*),
Achter- und Siebenergruppen von Lastern, Septenare von Tu-
genden und alle möglichen Mischformen und Untergruppierun-
gen.[101] Mit zunehmender Wichtigkeit religiöser Unterweisung
der Laien wuchs die Produktion nicht nur von lateinischen,
sondern auch nationalsprachlichen Tugend- und Lasterkatalo-
gen. Zur Karolingerzeit z.B. dienten Tugend- und Lasterleh-
ren, die ihren Niederschlag im Schrifttum der Laienspiegel,
Bußbücher, Kapitularien, Florilegien und Gebete fanden, vor
allem der moralischen Reform.[102]

Das stoische Quaternar der Kardinaltugenden, das sich
bereits bei Platon findet,[103] begegnet auch im biblischen
Buche der Weisheit (Sap 8:7): "*et si iustitiam quis diligit
labores huius magnas habent virtutes sobrietatem enim et
sapientiam docet et iustitiam et virtutem quibus utilius
nihil est in vita hominibus*".[104] Die Kirchenväter nahmen die
Kardinaltugenden in ihre Ethik auf, und besonders über Gre-
gor den Großen wurden sie ins Mittelalter vermittelt. Man

zur Verinnerlichung eines Lebens in Freiheit /.../"
[100] *Ritterliches Tugendsystem* 1970:93-94. Auch die indischen Tugenden
ähneln den christlich-mittelalterlichen sehr, vgl. Sternbach 1974:53.
Siehe ferner Lange 2000.
[101] Vgl. dazu z.B. LThK VI(1961):805-808, X(1965):395-401; LexMA VIII:
1085-1089; Stelzenberger 1933:355-402; *Ritterliches Tu-
gendsystem* 1970; Boesch 1977:174,260ff.; Jehl 1982:261-359; Weddige
1987:171-177; Bumke 1990:416-419; *Geschichte der deutschen Literatur*
1990:654ff.; Paul 1993:198-214; Schweitzer 1993:5-22.
[102] Jehl 1982:324-356; ibid.,324: "Das Zeitalter Karls des Großen steht
im Zeichen eines Programms zur umfassenden *Renovatio Romanorum Impe-
rii*. Dieses Programm galt aber nicht nur dem Staatswesen als solchem,
vielmehr sollte es in seiner christlichen Ausrichtung die kirchli-
chen Bereiche gleichermaßen erfassen. Der Reform der äußeren Struk-
turen, Verhältnisse und Ordnungen entsprach eine geistige Erneuerung
durch die karolingische Bildungsreform /.../ Ein so weit gestecktes
Programm war aber nicht denkbar ohne das Bemühen um ein solides mo-
ralisches Fundament der Gesellschaft."
[103] Vgl. Stelzenberger 1933:358, Paul 1993:204.
[104] *Biblia Sacra iuxta Vulgatam versionem* 1983:1012.

nimmt an, Petrus Lombardus (gest.1160) habe dann die vier
profanen Tugenden mit den drei theologischen Tugenden
"Glaube, Hoffnung, Liebe" (*fides, spes, caritas*) – wie sie
Paulus nennt (I Cor 13:13) – vereinigt, so daß ein Septenar
erst im Hochmittelalter allgemeine Anerkennung fand.[105] Ein-
geleitet wurde diese Synthese allerdings schon vorher, in-
dem christliche Autoren Beziehungen zwischen den Seligprei-
sungen und sieben Gaben des Heiligen Geistes und den Tu-
genden herzustellen versuchten.[106]

Die stoische Achtlasterlehre, die in die Ethik des ost-
kirchlichen Mönchtums Eingang fand,[107] wurde durch Johannes
Cassianus (gest.um 435) im lateinischen Westen überliefert
und blieb bis ins hohe Mittelalter von Bedeutung. Das Okto-
nar konkurrierte jedoch schon früh mit einer Siebenzahl von
Lastern, die letztendlich dominierte und aus den *Moralia in
Job* Gregors des Großen (gest.604) stammte, wo die *superbia*
als Wurzel der Hauptsünden an die Spitze gestellt war. Die
Reihenfolge des Lasterseptenars war nicht fest, sie wurde
vielfach abgewandelt, erlangte aber dann als die bekannte
SIIAAGL-Formel (mnemotechnisches Akronym nach den Anfangs-
buchstaben von *superbia, ira, invidia, accidia* [oder *tri-
stitia*], *avaritia, gula, luxuria*), indem sie Gregors Unter-
scheidung von spirituellen Lastern (die ersten fünf) und
körperlichen (die beiden letzten) beibehielt, die größte
Verbreitung im Hoch- und Spätmittelalter. Auch die soge-
nannte SALIGIA-Formel (*superbia, avaritia, luxuria, invi-
dia, gula, ira, accidia*) war aufgrund ihrer Einprägsamkeit
allgemein verbreitet.[108]

Tugend und Laster als abstrakte, ethische Begriffe
wurden auch in vielen anderen allegorischen Formen darge-
stellt, wie z.B. als Tugend- und Laster*kampf*, in Gestalt

[105] Vgl. Schweitzer 1993:7, LexMA VIII:1086.
[106] Vgl. LThK X(1965):396-398, Paul 1993:198-214.
[107] Siehe näher dazu Stelzenberger 1933:379-402, Jehl 1982:262-306.
[108] Vgl. Bloomfield 1967, LexMA VIII:1086, Schweitzer 1993:6-9, Paul
 1993:201-203, Newhauser 1993:190-192. *Accidia* und *tristitia* sind
 austauschbare Begriffe.

von *Tieren*[109] und Tugend- und Laster*bäumen*.[110] Berühmt ist
die *Psychomachia* (um 400) des Aurelius Prudentius, eine
Schilderung des Kampfes personifizierter Tugenden und La-
ster um die Menschenseele.[111] Diese Darstellung wurde häufig
illustriert und war von nicht geringem Einfluß auf die mit-
telalterliche Kunst. Abbildungen der Tugenden (weiblich,
vielfach in Waffenrüstung oder mit Kronen auf dem Haupt) im
Kampf mit den Lastern (oft männlich oder als Tiere) findet
man z.B. in der Portalplastik romanischer und gotischer
Kirchen (12./13.Jh.), in der Bronzeplastik, Goldschmiede-
kunst, Glasmalerei, Buchmalerei[112] und auf den sog. Hansa-
schüsseln des 12./13. Jh. u.a.[113] Die Ikonographie zeigt Tu-
genden und Laster auch getrennt und/oder einzeln, eher in
eine charakteristische Tätigkeit als in einen Kampf einbe-
zogen, oder mit entsprechenden Attributen versehen.[114]

[109] Zur Tiersymbolik (*Physiologus,* Bestiarien, Exempla, Fabeln, Fabelwe-
sen) siehe z.B. LexMA VIII:785-787; LCI II:1-4, III:432-436, IV:315-
317; RDK II:366-371, VI:739-816; KLNM IV:109-115; Benton 1992, und
dort angeführte Literatur. Inwiefern die Tiere, Ungeheuer, Riesen,
Halbmenschen und Menschen der *fornaldarsögur* eine moralsymbolische
Bedeutung haben, bleibt einer eigenen Darstellung vorbehalten. Mari-
na Mundt (1993) z.B. geht dieser Frage in ihrer kunsthistorischen
Betrachtung der Fas. nicht nach. Die Kampfesschilderungen z.B. in
der *Örvar-Odds saga* (FSN II:280ff.,288,291,294,296f.,333,337) und
Göngu-Hrólfs saga (FSN III:242-263) erinnern in gewisser Weise an
eine *Psychomachie*. Vgl. in diesem Zusammenhang auch Hempel 1970:201;
Gschwantler 1971:308, 1990:509-534; Gottzmann 1987:229; Simek 1990:
578; Dinzelbacher 1992:63. Vgl. außerdem Anm.278,1406.
[110] LThK X(1965):401, Schweitzer 1993:10f. *Sachwörterbuch zur Kunst des
Mittelalters* 1996:320-321.
[111] Engelmann 1959:30-91. Siehe außerdem *Sachwörterbuch der Mediävistik*
1992:663, LexMA VII:289-290, Paul 1993:151. Vgl. auch Newhauser
(1993:161-162): "It is obvious that Prudentius's Psychomachia was a
major source of inspiration for authors of treatises on the vices
and the *conflictus* genre (which developed the Pauline
thought in Eph. 6.11ff. exhorting Christians to put on spiritual ar-
mor to fight against the forces of evil) exerted an influence on the
type of literature under examination here to the very end of the
Middle Ages." – Siehe auch Lange 2000.
[112] Engelmann (1959:24): "Allgemein wie auch für die Buchmalerei gibt
der 'Hortus Deliciarum' der Äbtissin Herrad von Landsberg († 1195)
ein klassisches Zeugnis für die Psychomachie des Prudentius. Dieser
'Lustgarten' ist reich mit Bildern geschmückt und diente als Enzyklo-
pädie des theologischen und profanen Wissens der Zeit zum Unter-
richtsbuch für die Frauen des Klosters Hohenberg im Odilienberg
im Elsaß. Hier ist auf den Seiten 199 bis 204 der Kampf zwischen Tu-
genden und Lastern getreu nach den Versen des Prudentius gemalt."
[113] LThK X(1965):401. Siehe außerdem Katzenellenbogen 1939, Dinzelbacher
1992:49-79.
[114] Siehe ausführlichst dazu LCI III:15-27, IV:364-390. Vgl. auch die
Abbildungen bei Bridaham 1969:165,170. Siehe ferner Schade 1962;

2. Norröne Übersetzungsliteratur

Zahlreiche Beispiele sowohl übersetzter wie originaler nor-
röner Werke zeigen, daß man auch in Norwegen und Island am
erzieherischen Wert und an spiritueller Auslegung der Lite-
ratur (*prodesse, sensus moralis*, Tugenden und Laster[115]) in-
teressiert war.

Den **utilitas**-Gedanken bezeugen z.B. folgende Passagen
und Strophen altnordischer Übersetzungsliteratur:

In den *Hugsvinnsmál* (12.Jh.),[116] frei übersetzt nach
den *Disticha Catonis*, heißt es u.a.: "*1.Heire Segger,/þeir
ed Vilia ad Sid Lifa/og God verk giora,/hoskleg Rad,/þau er
heidinn madur/kende Syne synumm. 2.Astsamleg rad/kenni eg
þier minn einka Son;/mundu þau epter óll./Galaus þu verd-
ur,/ef þu Gleyma villt,/þui er þarf hoskur ad hafa.* (1.Hört
Leute, die sittsam leben wollen und gute Werke vollbringen,
weise Ratschläge, die ein Heide seinem Sohn gab. 2.Freund-
liche Ratschläge gebe ich dir, mein einziger Sohn; bewahre
sie alle im Gedächtnis. Leichtsinnig wirst du, wenn du das
vergißt, was ein Weiser haben muß.)"[117] - "*56.þuijad i
flestum Bokum fornum/stendur til flestra hluta/Radafióld
Ritin.* (Denn in den meisten alten Büchern stehen viele Rat-
schläge für die meisten Dinge geschrieben.)"[118] - "*98.Godra
dæma/leiti ser gvmna hverr,/er vill hygindi hafa./vondzt
manns uiti/lætur ser at varnadi uerda,/ok verdur godvm
likr.* (Nach guten Vorbildern suche jeder Mann, der klug

KLNM III:385-386, VII:157f.

[115] Lateinische Texte über Tugenden und Laster erwähnen z.B. Biblio-
thekskataloge u.a., siehe Olmer 1902:49,60 (*Summa viciorum, Summa
virtutum*). Vgl. auch Simek (1993:323-324): "The early 14th century
Icelandic fragment 732b,4to contains an illustration of a labyrinth.
/---/ The lower half of the page is filled with a Latin text on the
ways of virtues and vices, sins and temptations." Siehe außerdem
Leifar fornra kristinna fræða íslenzkra 1878:X-XI,XIII.

[116] Siehe näher Pálsson, Hermann 1985a. - Die *Disticha Catonis* gehörten
als belehrende Dichtung zu den *auctores octo morales*, die im Schul-
betrieb des Mittelalters gelesen wurden; vgl. z.B. Henkel 1988:9ff.

[117] *Hugsvinnsmál* 1977:71,e.

sein will. Das Unglück eines schlechten Menschen warnt ihn, und er kommt den Guten gleich.)"[119] – "*111.Galaus madur/sa ei vill gott nema/kann ei vid vijte varast./ogiæfu sinne/ velldur hann eirnsaman./Øngvum er illt skapad.* (Ein leichtsinniger Mensch, der nichts Gutes lernen will, kann der Strafe nicht entgehen. Sein Unglück verursacht er allein. Keinem wird Schlechtes vorherbestimmt.)"[120] – "*149.Hugsuins hef eg nu/† hliodin qvedid,/oc kenda eg itum Rad./hyggins manns/lijsta eg hugspeke./hier er nu liodum lokid.* (Des Klugen Rede habe ich nun vorgetragen, und gab ich den Menschen Rat. Die Weisheit eines klugen Menschen beschrieb ich. Hier ist nun das Lied zu Ende.)"[121]

Die *Viðrœða líkams ok sálar* (13.Jh.), eine zum Großteil sehr freie Übertragung des berühmten Traktats *De arrha animae* Hugos von St. Viktor (um 1096-1141), rät mit folgenden Worten: "*En þo at margir menn svmir goðer en svmir illir erv i einv samneyti ok vndir samre gvðs miðlan þa skal þig þat eigi ryGia þvi at goðir menn <erv> þer til hvGanar illir til frama hvarer tveGiv til bata tekr þv af hinvm goða dœme til goðra verka þv leitar ok við at gera enn vanda að goðvm manne ok tekr af envm illa viðrsio illra verka Ok hefir gvð fyrir þvi ollv þersv <snvit> þer til hialpa þvi ef þv likiz hinvm goða þat er þitt gagn sva ef þv fiRiz en illa af illvm dœmvm | bœtir þv ok en vanda þa snyz þat þer til hialpa Alldri veitir Gvð valld envm vanda vtan goðvm monnvM til nytia Ok þvi þoler gvð vandra manna framgang ok ofRiki at a bardaga degi verðr reynt hverir gvðs vinir erv En hversv reynaz bersekir [sic] eða kappar ef engi byðr þeim holmgongv Ner reynir iarðlegr konvngr hirð sina vtan þa er vvinir ganga a Riki hans /.../* (Wenn auch viele Leute, die einen gut, die anderen schlecht, ne-

[118] Ibid.,103,e.

[119] Ibid.,126,A.

[120] Ibid.,133,e. Hier geht es auch um das *liberum arbitrium*, den freien Willen jedes Menschen, Gutes oder Böses zu wählen. Vgl. Zitat und Anm.1161,1431; Anm.1563.

[121] Ibid.,152,e.

beneinander leben und unter derselben Hut Gottes, dann soll dich das nicht betrüben, denn gute Menschen geben dir Trost, schlechte spornen dich zum Guten an, beide zur Besserung. Nimmst du dir die guten als Vorbild für gute Werke und versuchst, den schlechten zum guten Menschen zu machen und läßt dich von dem schlechten vor bösen Taten abschrekken. Und hat Gott deshalb dies alles dir zur Hilfe gereicht, denn wenn du den guten nachahmst, ist das dein Nutzen, so wenn du die schlechten Beispiele des bösen meidest; besserst du auch den schlechten, dann wird dir dadurch geholfen. Niemals gibt Gott dem bösen Macht, ohne den guten Menschen zu nützen. Und deshalb läßt Gott das Treiben und die Tyrannei schlechter Menschen zu, daß sich zuletzt zeigt, wer Gottes Freunde sind. Aber wie werden Berserker und Kämpen erprobt, wenn sie niemand zum Holmgang auffordert. Wann erprobt ein irdischer König seine Gefolgschaft, außer dann, wenn die Feinde sein Reich angreifen /.../)"[122]
– "/.../ en at þv megir en giorr marka i hvern avka fegrð þin liðr þa se oft i skvGsio þina þa mattv sia hvat vel samir i bvnaði þinvm sva ok ef nockot skortir a /.../ EN þersi skvgsio er heilvg ritning lat hana oft vera fyrir avgvm þer hon kennir þer þin bvnað les hana ok fylg þvi er þv heyrir Ok ef þv fylgir þa manntv skirliga lifa ok reín bva ok eigi oftaR savrgaz /.../ (/.../ aber damit du noch besser sehen kannst, wie sich deine Schönheit vermehrt, dann siehe oft in deinen Spiegel, da kannst du sehen, wie gut du dich ausnimmst, und auch, ob etwas fehlt /.../ Aber dieser Spiegel ist die Heilige Schrift. Habe sie oft vor deinen Augen, sie lehrt dich dein Aussehen, lies sie und folge dem, was du hörst. Und wenn du folgst, dann wirst du ein keusches und reines Leben führen und dich nicht mehr beflecken /.../)"[123]

Im Prolog der _Andreas saga postola_ liest man: "_Guði til lofs ok dyrðar, hans heilugum monnum til sæmdar ok virðingar, skulum wer frammbera nockura atburði af lifi ok_

[122] Harðarson, Gunnar 1995:207; vgl. auch _Þrjár þýðingar lærðar_ 1989:169.

iarteignum hins heilaga Andree postola, heyrandi monnum til
gleði ok andligrar hugganar. (Gott zum Lob und Preis, zu
Ehren und Würden seiner Heiligen wollen wir einige Ereig-
nisse aus dem Leben und den Wundern des heiligen Apostels
Andreas vortragen, zur Erbauung und zum geistigen Trost der
Leute.)"[124]

In der *Jóns saga baptista (II)* steht: "*Ok ef ver hófum*
her til illa lifat, litum nu a pisl hins agæta Johannis
[oss til iðranar, oc a lif hans oss til eptirdæmis algiorr-
ar yfirbotar, þviat þa ma hann allt þat, er hann vill,
þiggia af guði oss til handa, ef ver fylgium hans dæmum.
(Und wenn wir bis jetzt ein schlechtes Leben geführt haben,
sehen wir, um zu bereuen, nun die Leiden des trefflichen
Johannes an, und sein Leben als Vorbild vollkommener Buße,
denn dann kann er alles, was er will, für uns von Gott er-
langen, wenn wir seinem Beispiel folgen.)"[125]

Der Prolog der *Dunstanus saga* hat: "*/.../hann bidr þui*
framar fyrer ydr til gud<s>. sem þier ueitit honum meire
sæmd ok heidur j att stöðv ok hlyding þessara fæu æuenn-
tyra sem sagna meistarar hafa honum til sæmdar giort enn
oss til gledi. ok anndarligrar nytsemdar. /.../ (/.../ er
bittet Gott umso eher für euch, als ihr ihm mehr Ruhm und
Ehre erweist, indem ihr diese wenigen Beispiele anhört, die
Meister der Erzählung ihm zu Ehren geschrieben haben, uns
aber zur Erbauung und zum geistigen Nutzen. /.../)"[126]

In der *Augustinus saga* wird berichtet, daß "*diktadi*
hann [Augustinus] eina bok af gudligu lögmali bædi af hinu
nyia ok hinu forna, ok las þar saman bædi boðit ok bannat,
at i þeiri bok kendi hverr sialfan sik, hvartt hann væri
hlyðinn eða uhlyðinn guðs boðorðum, ok nefndi hann þetta
sitt verk speculum, þat er [kallat skuggsio. (schrieb er
[Augustinus] ein Buch über das göttliche Gesetz sowohl des
Neuen als auch Alten Testaments, und er sammelte dort so-

[123] Ibid.,228; vgl. auch *Þrjár þýðingar lærðar* 1989:181.
[124] *Postola sögur* 1874:354.
[125] Ibid.,931.

wohl Vorschriften wie Verbote, so daß in jenem Buch jeder sich selbst erkannte, ob er Gottes Geboten gegenüber gehorsam oder ungehorsam wäre, und nannte er dieses sein Werk speculum, das heißt Spiegel.)"[127]

Im Prolog der *Þorláks saga helga* heißt es: "*Þessa heilaga manns líf má kristnum manni vera svá sem hin skýrasta skuggsjó til eptirdæmis, /---/ öllum heyrandum mönnum til góðrar ok andligrar hugganar.* (Das Leben dieses Heiligen kann einem Christen so wie der klarste Spiegel als Vorbild dienen, /---/ allen Zuhörern zum guten und geistigen Trost.)"[128]

Im Prolog der *Jóns saga hins helga* findet man: "*/.../ ok at ljósker hans* [Jóns biskups] *kraptaverka, upp sett á háfa kertistiku, lýsir öllum bjartliga kristninnar sonum, ok brott reki meðr sinni birti vor synda myrkr, ok at góðum mönnum sè fram settr bjartr spegill fagrligs eptirdæmis, þeim sem eptir vilja líkja dýrðarfullu siðferði þessa ágæta biskups.* (/.../ und daß die Leuchte seiner [Bischof Jóns] Wunder, auf einem hohen Leuchter angebracht, allen Söhnen der Christenheit hell leuchtet und mit ihrer Helligkeit unserer Sünden Dunkelheit verjage, und daß guten Menschen ein heller Spiegel schönen Vorbilds vorgehalten werde, denen, die die glanzvolle Sittlichkeit dieses vorzüglichen Bischofs nachahmen wollen.)"[129]

Der Prolog der *Thomas saga erkibyskups II* hat folgendes: "*/.../syndiz godfusum monnum nytsamligt, at setia samt i eina bok, til lofs ok tignar sælum Thome, /.../ huer hædar skugsio ok hofdingia spegill hann hefir verit /---/ þeim er heyra til andligrar gledi /.../* (schien es guten Leuten nützlich, alles in ein Buch zu schreiben, zum Lob und Preis des seligen Thomas, /.../ welcher Spiegel der Größe und ei-

[126] *Dunstanus saga* 1963:2.
[127] *Heilagra manna søgur* I:145.
[128] *Biskupa søgur* I:263-264. Hier wird Übersetzungsliteratur im weitesten Sinne (auch einheimische lateinische) verstanden. Von der *Þorláks saga helga* gibt es lateinische Fragmente, doch ist nicht klar, ob sie aus dem Lateinischen übersetzt wurde; siehe das entsprechende Lemma in KLNM.

nes Fürsten er gewesen ist /---/ denen, die geistiger Er-
bauung zuhören /.../)"[130]

In der Übersetzung einer <u>Homilie Papst Gregors des
Großen</u>[131] ist zu lesen: "*því at svo er nauðsyn at heyra það
er giorz hefir, at vjer nemum í eptirlíkingo, hvat vjer
skolum gera. Þá komom vjer með smyrslum til grafar drott-
ins, ef vjer trúum á þann er dauðr var ok grafinn, ok leit-
um hans með ilm góðra verka.* (denn so ist notwendig zu hö-
ren, was geschehen ist, daß wir nachahmen, was wir tun sol-
len. Da kommen wir mit Salben zum Grabe des Herrn, wenn wir
an den glauben, der gestorben und begraben war, und ihn su-
chen mit dem Wohlgeruch guter Werke.)"[132]

Die im Auftrag von König Hákon Magnússon (gest. 1319)
entstandene Bibelkompilation *Stjórn* enthält folgende Passa-
ge: "*þa tok Moyses at leida at huga. huersu hann mætti þi
sidlausa folki faa stiornat til godra sida. Ok fyrir þann
skylld at hann hafdi huarki uerit beittr fyrir uandamaal
edr nockurs konar freistni. þa beiddiz hann þess af gudi at
hann syndi honum ðll þau dømi ok atburdi sem uerit hðfdu
fra upphafi ok þar til. ok uilldi hann opinberliga syna Js-
raels folki oll þau dømi. at þeir mætti þadan af auduelld-
liga nema uidrsynd illra hluta enn draga ser til nytsemdar
aull þau goð dømi sem uerit hðfdu. /---/ Enn eptir gudligri
forsðgn tok Moyses at rita ok i bøkr at setia alla þa luti
sem gud syndi honum. at eigi uyrdi þeir optarri fyrirtynd-
ir. ef menn villdi þaþan ifra uardueita þa ok ser i nyt
færa.* (da fing Moses an nachzudenken, wie er das sittenlose
Volk dazu bringen könnte, ein sittsames Leben zu führen.
Und weil er weder Schwierigkeiten zu lösen gehabt hatte
noch in irgendeine Versuchung geraten war, da erbat er sich
von Gott, daß er ihm all die Beispiele und Begebenheiten
zeigte, die sich von Anfang an und bis dahin ereignet hat-

[129] Ibid.,215.

[130] *Thomas saga erkibyskups* 1869:295.

[131] Vgl. *Leifar fornra kristinna fræða íslenzkra* (1878:IX): "ræða sú er
þýðing á Sancti Gregorii Hom. in Evang. Lib. II. homilia XXI. Col.
1526-1529. Ed. Par. 1705".

ten. Und wollte er öffentlich dem Volke Israels all die
Beispiele zeigen, damit sie dadurch leicht vor schlechten
Dingen gewarnt wären, sich aber all die guten Beispiele,
die es gegeben hatte, zunutze machten. /---/ Aber nach
göttlicher Vorschrift schrieb Moses und zeichnete in Bü-
chern all die Dinge auf, die Gott ihm zeigte, daß man sie
nicht mehr vergäße, wenn man sie von da an bewahren und
sich zunutze machen wollte.)"[133]

In der *Alexanders saga*[134] spricht Alexander selbst die-
se Worte: "/.../ *munda ec freista at likia nakkvat eptir*
slikum storvírkiom [Herculesar]. (/.../würde ich versuchen,
solche Großtaten [des Herakles] irgendwie nachzuahmen.)" –
"*HveR sa er konungr scal heita verðr scylldr til at geva*
þau dœme af ser sialvom er reyste menn mege raustleíc af
nema. (Jeder, der König heißen soll, ist verpflichtet,
selbst die Beispiele zu geben, von denen mutige Leute Tap-
ferkeit lernen können.)"[135]

Der zweite Teil der *Karlamagnus saga*[136], *af frú Olif ok*
Landres syni hennar, beginnt folgendermaßen: "*Saga þessi er*
hér byrjast er eigi af lokleysu þeirri, er menn göra sér
til gamans, heldr er hon sögð með sannendum, sem síðar man
birtast. /---/ En at mönnum [sé því ljósari ok megi því
meiri nytsemi af hafa ok skemtan, þá lét herra Bjarni
[han(a) snara or ensku máli í norrœnu. Megu menn ok hér í
finna, hversu mikit skilja má at vera dyggr ok staðfastr
til guðs, eðr hverja amban sá tekr er reynist [í svikum í
öllum greinum, eðr hversu þat endist út þóat um stund þol-
ist með djöfuligri áeggjan. (Die Geschichte, die hier be-
ginnt, ist kein solcher Unsinn, den man zum Vergnügen hat,
sondern wird wahrheitsgemäß berichtet, wie sich später her-

[132] Ibid.,151.
[133] *Stjorn* 1862:5-6.
[134] Übersetzt von Brandr Jónsson (gest. 1264) nach dem lateinischen Epos
des Galterus de Castellione über Alexander den Großen.
[135] *Alexanders saga* 1925:3,74.
[136] Die *Karlamagnus saga* ist im großen und ganzen gesehen eine Prosa-
übersetzung des altfranzösischen Rolandslieds und anderer *Chansons*
de geste aus dem Stoffkreis um Karl den Großen.

ausstellen wird. /---/ Aber damit sie den Leuten umso klarer sei und man mehr Nutzen davon haben möge und Vergnügen, ließ Herr Bjarni sie aus dem Englischen ins Norröne übersetzen. Kann man hier auch sehen, was es bedeutet, treu und beständig Gott gegenüber zu sein, oder welche Belohnung derjenige bekommt, der sich überall als Betrüger erweist, oder wie etwas endet, auch wenn es vorerst durch teuflischen Antrieb zugelassen wird.)"[137]

Die *Clari saga* endet u.a. in dieser Weise: "*Og þetta allt lagði hún að baki sér og þar með föður, frændur og vini og allan heimsins metnað, upp takandi viljanlegt fátæki með þessum hinum herfilega stafkarli, gefandi svo á sér ljós dæmi, hversu öðrum góðum konum byrjar að halda dyggð við sína eiginbændur eða unnasta.* (Und das alles ließ sie hinter sich, und damit Vater, Verwandte und Freunde und allen weltlichen Ehrgeiz, auf sich nehmend absichtliche Armut mit diesem abscheulichen Bettler, so ein klares Beispiel gebend, wie andere gute Frauen die Treue zu ihren Ehemännern oder Liebsten halten sollen.)"[138]

Zum **spirituellen** bzw. **allegorischen** Verständnis seien folgende Belege angeführt:

"*Nv er at røða umm cloccor þær er kenni-menn ringia í kirkium eða i cloccna hufum. þǽr iartǫgna fialfan Crift. /.../ Cloccan iartægnir trvmbu-lioð þat er vér erom aller upp vacter með til myccla moz er domadagr hæitir. /---/ En tre þat er cloccan er við fæft. iartǫgnir crof almategf guðf En ftrengirner er niðr hanga ór. iartægna boðorð guðs. en kirkian iartægnir paradifi.* (Nun soll über die Glocken gesprochen werden, die Priester in Kirchen oder Glockentürmen läuten. Sie bedeuten Christum selbst. /.../ Die Glocke bedeutet das Trompetensignal, mit dem wir alle erweckt werden zu der großen Versammlung, die das Jüngste Gericht heißt.

[137] *Karlamagnus saga ok kappa hans* 1860:50.
[138] *Riddarasögur* V:61.

/---/ Aber der Balken, an dem die Glocke befestigt ist, be-
deutet das Kreuz des allmächtigen Gottes. Aber die Stränge,
die herunterhängen, bedeuten die Gebote Gottes, und die
Kirche bedeutet das Paradies.)" (*Sermo ad populum*).[139]

 "*En með þvi at æino nafne callaſk á bocum kirkian ok
allr ſaman criſtin lyðr. þa monum vér ſægia hveſſu kirkian
merkir lyðen./---/ Altare merkir Criſt./---/ Syllo-ſtoccar
kirkiunnar merkia postola guðs. /.../ Dyrr kir||kiunnar
merkia trv retta /---/ Golf-þili í kirkiu merkir litillata
menn./---/ Brioſt-þili þat er a milli kirkio ok ſonghuſ er.
merkir hælgan anda. /---/ Fiorer hornſtafar kirkio merkia
fiogur guðſpioll. /---/ Croſſar ok roðor merkia mæin-lætes-
menn /.../En ſva ſem vér ſægium kirkio merkia allan criſtin
lyð. ſva man hon merkia ſér hværn criſtin mann. þann er
ſanlega gereſc myſtere hæilags anda í góðum ſiðum. Ðvi at
hvær maðr ſcal ſmiða andlega kirkio í ſér. æigi ór triom ne
ſtæinum. hældr or góðum vercum.* (Aber weil man in den Bü-
chern die Kirche und die ganze christliche Gemeinschaft mit
einem Namen benennt, werden wir sagen, wie die Kirche die
Gemeinschaft bedeutet. /---/ Der Altar bedeutet Christum.
/---/ Die Grundsockel der Kirche bedeuten Gottes Apostel.
/.../Die Kirchentür bedeutet den rechten Glauben /---/ Der
Kirchenboden bedeutet demütige Menschen. /---/ Die Giebel-
wand, die zwischen der Kirche und dem Chor ist, bedeutet
den Heiligen Geist. /---/ Die vier Eckpfosten der Kirche
bedeuten die vier Evangelien. /---/ Kreuze und Heiligenbil-
der bedeuten Asketen /.../ Aber so wie wir sagen, daß die
Kirche die ganze christliche Gemeinschaft bedeutet, so be-
deutet sie auch jeden Christen, der durch gute Sitten wahr-
haftig ein Tempel des Heiligen Geistes wird. Denn jeder
Mensch soll in seinem Inneren eine geistige Kirche bauen,
weder aus Holz noch Steinen, sondern aus guten Werken.)"[140]

[139] *Gamal norsk homiliebok* 1931:71. Zu den Quellen siehe näher *Gammel-
 norsk Homiliebok* 1971:170.
[140] *Gamal norsk homiliebok* 1931:96-97.

- "*Garðr umm kirkiu merkir varðvæizlu þesſa allra goðra
luta er nu ero her talder. En þa megum vér væl varðvæita
þeſſa alla goða luti. ef vér hyggium at vercum þæirra er
fyrir ós ero farnir ór hæimi. ſva at goð døme ſtyrki os til
eptir-likingar. en ill døme vare ós við ſyndir.* (Die Ein-
zäunung um die Kirche bedeutet die Erhaltung all dieser gu-
ten Dinge, die nun hier genannt worden sind. Aber wir kön-
nen dann all diese guten Dinge gut bewahren, wenn wir an
die Werke derer denken, die vor uns aus der Welt geschieden
sind, so daß gute Beispiele uns zur Nachfolge stärken,
schlechte Beispiele aber vor Sünden bewahren.)" (*In dedica-
tione tempeli sermo*).[141]

"*En þar er vér erom iarðleger at atfærð varre. þa meg-
om vér eigi hug varum nǽr koma himneſcum lutum nema ver
takem døme af licamlegum lutum at vér megem et andlega
ſcilia. En þau døme tǽcr til þeſſa malſ er ſolſkin á glær í
hæiði ok í læ-veðre þa er glæret lyſiſc oc hitnaR || af
ſolenne. en gæiſle ſa er ſkin i gøgnum glæret lyſiſc ok
hitnar af ſolenne en (hefir) licneſce af glereno. Solen
merkir guð-dóm. en glær-et ena hælgo Maria. en geiſlen
droten várn Iesum Criſt.* (Aber da wir von irdischer Be-
schaffenheit sind, können wir uns himmlische Dinge nicht
vorstellen, wenn wir sie nicht mit körperlichen Dingen ver-
gleichen, damit wir das Geistige verstehen. Aber dies
Gleichnis gilt hier, wenn die Sonne auf Glas scheint bei
heiterem und gutem Wetter, wird das Glas hell und heiß von
der Sonne, der Strahl aber, der durch das Glas scheint,
wird hell und heiß von der Sonne und hat das Bild des Gla-
ses. Die Sonne bedeutet die Gottheit, das Glas aber die
heilige Maria und der Sonnenstrahl unseren Herrn Jesum
Christum.)" (*Sermo de sancta Maria*).[142]

"*Fyrst er ælitanda, hvat riddarinn merkir eða hans
fimr fararskioti. Meðr þvi at þetta, sem fyrr var greint,*

[141] Ibid.,98. Zu den Quellen siehe näher *Gammelnorsk Homiliebok* 1971:
175ff.

stendr saman með rettri skyring i einum manni, sva sem hinn
blezaði Gregorius segir i þriðiu bok Dialogorum, at Axa
dottir Caleph sitiandi sinn asna merkir salina styrandi
stirðum likama til goðra verka, sva þyðiz her valdr riddari
virðulig sal Jacobi stiornandi meðr goðu taumalagi þat
holld, er henni var undirgefit fyrir guðs milldi. Skiolldr
hans er usigranlig trua fyrir hveriu fliuganda skeyti
villumanna sva Gyþinga sem heiðinna manna. Hialmr hans er
styrk van til himneskra luta. |ubeygilig hverium slag far-
sælligrar bliðu eðr gagnstaðligrar striðu. Brynia hans er
astarinnar algiorleikr til guðs ok manna, hlifandi hans
hiarta fra ollu angri ser veittra meingerða, ok þar með
utibyrgiandi hverskyns hatr sinna uvina, |veitandi bruð-
laupsklæði fram i samkundu eilifra fagnaða, þviat æn
þessum skruða ma þar engin koma. Sverð hans er orð lifanda
guðs gagnfærra hveriu bitrazta iarni til brottsniðningar
lastanna. Biartar brynhosur ero hans fætr bunir til guðs
boðorða ok umæddir at fara i borg af borg guðs ørendi fram
at bera. Bogi vænn ok bitr skeyti ero þær helguztu vitran-
ir, sem hann sendi i hiðrtu trulyndra með predikanarorði
sinu at samvinnanda helgum anda. Sporar samtengdir hans
fotum ero føstur ok bindandi, er pindu hans likam, sem
riddari slær sinn hest meðr sarsauka. (Zuerst ist zu be-
trachten, was der Ritter bedeutet und sein flinkes Pferd.
Indem das, was vorher gesagt wurde, durch richtige Ausle-
gung für einen Menschen gilt, so wie der gesegnete Grego-
rius im dritten Buch der Dialogi sagt, daß Axa, die Tochter
des Caleph, auf ihrem Esel sitzend die Seele bedeutet, die
den ungelenken Körper zu guten Werken antreibt, so bedeutet
hier der vorzügliche Ritter die ehrwürdige Seele Jakobs,
das Fleisch vortrefflich zügelnd, das ihr durch Gottes Gna-
de untergeben war. Sein Schild ist der unbesiegliche Glaube
gegen jedes fliegende Geschoß von Ketzern, Juden wie Hei-
den. Sein Helm ist die starke Hoffnung auf himmlische Din-

[142] Ibid.,132. Siehe näher dazu *Gammelnorsk Homiliebok* 1971:178f.

ge, unbeugsam vor jedem Schlag des Glücks oder Unglücks.
Seine Brünne ist die völlige Liebe zu Gott und den Men-
schen, sein Herz schützend vor allem Kummer ihm angetaner
Bosheiten und damit ausschließend jeglichen Haß seiner
Feinde, verleihend das Brautgewand zum Fest der ewigen
Freude, denn ohne diese Zier darf dorthin keiner kommen.
Sein Schwert ist des ewigen Gottes Wort, nützlicher als je-
des schärfste Eisen zum Wegschneiden der Laster. Die hellen
Beinbekleidungen sind seine Füße, bereit für Gottes Gebote
und unermüdlich von einer Stadt zur anderen zu gehen, um
Gottes Wort zu predigen. Der schöne Bogen und die scharfen
Pfeile sind die heiligsten Offenbarungen, die er in die
Herzen der Gläubigen schoß durch seine Predigten mit Hilfe
des Heiligen Geistes. Die Sporen an seinen Füßen sind Fa-
sten und Enthaltsamkeit, die seinen Körper peinigten, so
wie ein Ritter sein Pferd durch Schmerz antreibt.)"(*Tveggia
postola saga Jons ok Jacobs*).[143]

"*Þann hátt ok setning valdi guð þessu verki fyrir munn
Johannis, at Apocalipsis hefir i stauðum þungar figurur
luktar ok læstar æn nôckurri skyring, en sumstaþar standa
þær sva sem glosaðar ok skilianliga skyrþar, hvat er eigi
þarnaz haleita forseo sialfrar spekinnar. Til þess ero
nôckurar upploknar, at þær gefi lesanda manni val skilia,
at allar luktar figurur krefia hann rannsaks ok rettrar
skyringar. En fyrir þa sauk villdi drottinn sin stormerki
undir myrkum figurum leynaz láta sva sem ilmanda kiarna, at
goðr kristinn maðr helldi þau þij framarr i minni, sem hann
fengi þeira skilning með heitari iðn ok meira erfiði /.../*
(Diejenige Art und Weise wählte Gott diesem Werk durch den
Mund des Johannes, daß die Apokalypse an einigen Stellen
schwierige *figurae* hat, verschlossen ohne jegliche Erklä-
rung, an anderen Stellen jedoch stehen sie, als ob sie ge-
deutet und verständlich erklärt wären, wozu man keine hohe
Vorsehung der Weisheit selbst braucht. Einige sind deshalb
erschlossen, damit sie dem Leser klar zu verstehen geben,

[143] *Postola sögur* 1874:585-586. Vgl. auch Lange 1996:179ff.

daß alle verhüllten figurae erforscht und richtig ausgelegt werden wollen. Aber deshalb wollte der Herr seine Wunder in dunklen figurae versteckt lassen wie einen wohlriechenden Kern, damit ein guter Christ sie umso besser im Gedächtnis behielte, je mehr er ihr Verständnis mit großem Fleiß und viel Mühe erschlösse /.../)" (*Tveggia postola saga Jons ok Jacobs*).[144]

"*Truir ek, at nockurum monnum syniz i mǫrgum stǫdum mǫrg orð yfir sett, þar sem fá standa fyrir. Gorða ek þvi sva, at þat var ydvart atkvædi, at ek birta ord hans [Johannis baptiste] med glosum. I annan stad truda ek, ef obóckfrodir menn heyrdi hans hin fǫgru blom ok hinar myrku figurur, at þeim mundu þær a þa leid onytsamar, sem gimsteinar ero svinum /.../* (Glaube ich, daß einige finden, viele Stellen seien mit vielen Worten erklärt, wo nur wenige stehen. Tat ich das deshalb, weil es Euere Bestimmung war, daß ich seine [des Johannes] Worte auslegte. Außerdem glaubte ich, wenn ungelehrte Leute seine schön geblümte Sprache und die dunklen figurae hörten, wären sie ihnen so unnütz wie Edelsteine Schweinen /.../)" (*Jons saga baptista II*).[145]

"*Nv er svo komit, ath bok þessi er ath lyktum leidd, ok mvn i fremsta lagi suo synizt uitrvm maunnum, ef hvn verdr smasmugliga skodud, ath hennar æzti skilningr megi vidrkvæmiliga eignazt þat uppkast, at hann liggi luktr ok samlesin i figurv þeiri, er finnzt in libro regum af Eliseo spamanne ok Svnamittiti, ok ath þat verdi liosara, vilium vær syna /.../* (Nun ist dieses Buch zu Ende, und werden vor allem weise Leute der Meinung sein, wenn es genau betrachtet wird, daß dessen höchstes Verständnis gebührenderweise darin bestehe, daß es geschlossen und vereint in jener figura liege, die man im Buch der Könige vom Propheten Elisäus und der Sunamitin findet, und daß das klarer wird, wol-

[144] Ibid.,612-613.
[145] Ibid.,849 (*Bref Grims prestz*).

len wir zeigen /.../)" (*Thomas saga erkibyskups II*).[146] –
"*Setivm nv Svnamitem þessa fyrer sal hins signada Thome,*
ath vær siaum þui betr, hversv samþyckizt sannleikr ok
figura. /---/ Bord i þessum stad er heilug rittning, þuiat
hvn flytr gudhræddum klerk rikar ok fagrar sendingar, er
suo heita, historia, allegoria, tropologia, duo testamen-
ta. (Setzen wir nun diese Sunamitin für die Seele des ge-
segneten Thomas, damit wir umso besser sehen, wie Wahrheit
und figura übereinstimmen. /---/ Der Tisch an dieser Stelle
ist die Heilige Schrift, denn sie gibt dem frommen Geistli-
chen reiche und schöne Speisen, die so heißen, historia,
allegoria, tropologia, duo testamenta.)"[147]

 "*Sirena jarteinir í fegurð raddar sinnar sœti krása*
þeirra, er menn hafa til sælu í heimi hér, ok gá þess eins
ok sofna svá frá góðum verkum. En dýrit tekur menn ok fyr-
fer þeim, þá er þeir sofna af fagri rǫddu. Svá farask marg-
ir af sællífi sínu, ef þat eitt vilja gera í heimi hér.
(Die Sirene bedeutet in der Schönheit ihres Gesangs die
Leckereien, welche die Leute zur Seligkeit hier in der Welt
haben, und sich nur darum kümmern und so gute Werke verges-
sen. Aber das Tier holt die Menschen und tötet sie, wenn
sie durch den schönen Gesang einschlafen. So gehen viele
durch ihr Wohlleben zugrunde, wenn sie das allein haben
wollen hier in der Welt.)" – "*Honocentaurus heitir dýr, þat*
er vér kǫllum finngálkan. Þat er maðr fram en dýr aptr, ok
markar þat óeinarðarmenn í vexti sínum. Þat kallask at bók-
máli rangt ok dýrum glíkt, ef maðr mælir eptir þeim, sem þá
er hjá, þótt sá mæli rangt. Réttorðr skal góðr maðr of alla
hluti ávalt, hvárt sem er auðigri eða snauðr. (Honocentau-
rus heißt ein Tier, das wir finngálkan nennen. Das ist ein
Mensch vorne, aber hinten ein Tier, und es bedeutet in sei-
nem Aussehen unaufrichtige Menschen. Das nennt man in der
Schriftsprache falsch und Tieren gleich, wenn man einem,
der neben einem steht und Falsches sagt, trotzdem zustimmt.

[146] *Thomas saga erkibyskups* 1869:501.
[147] Ibid.,502.

Aufrichtig soll ein guter Mensch stets in allem sein, ob er nun reicher oder arm ist.)" (*Physiologus*).[148]

"*Er fugl, er heitir turture. Salamon segir: Turtura elska mjǫk mann sinn ok hreinliga. En ef hann deyr, þá vill hún eigi annan hafa.*

Heyrið ér, góðir menn, hversu mikit hreinlífi finnsk í litlum fugli, ok glíkisk eptir þessum fugli.

Er kykvendi, þat er heitir cervus. Davíð mælir: 'Svá sem hjǫrtr girnisk til brunna, svá girnist ǫnd mín til þín, guð.' En þá er hann drekkr ok kennir hǫggorm vera í munni sér, spýtir hann honum út ok treðr hann undir fótum til bana. Þá sér drottinn várr Jesus Christr djǫful, óvin várn, ok með brunni guðligrar spekðar rekr hann á braut hann frá hjǫrtum várum. (Es gibt einen Vogel, der Turteltaube heißt. Salomon sagt: Die Turteltaube liebt ihren Mann sehr und keusch. Und wenn er stirbt, dann will sie keinen anderen haben.

Hört, ihr guten Leute, wieviel Keuschheit sich in einem kleinen Vogel findet, und nehmt euch diesen Vogel zum Vorbild.

Es gibt ein Lebewesen, das cervus heißt. David spricht: 'So wie es den Hirsch nach der Quelle verlangt, so verlangt meine Seele nach dir, Gott.' Aber wenn er dann trinkt und eine Schlange im Maul spürt, spuckt er sie aus und zertrampelt sie unter den Füßen. Dann sieht unser Herr Jesus Christus den Teufel, unseren Feind, und durch den Quell göttlicher Weisheit vertreibt er ihn von unseren Herzen.)"[149]

"*Bók þessa kalla eg Elucidarium, en það er Lýsing, því að í henni lýsast nekkverir myrkvir hlutir.* (Dieses Buch

[148] *The Icelandic Physiologus* 1966:17. Siehe auch *Physiologus* 1981, *Der Physiologus* 1995. Der Physiologus hatte großen Einfluß auf die Symbolwelt des Mittelalters. Mit Hilfe der Allegorien (Tier-figurae) lernte man Tugenden zu lieben und Laster zu vermeiden. Er diente als Schulbuch und war das populärste Werk der didaktischen christlichen Literatur, das an breiter Wirkung im ganzen Mittelalter nur noch der Bibel selbst nachstand. Vgl. Paul 1993:151f., Gad 1991:11, Jauß 1968-70 (GRLMA VI/1):170.

[149] *The Icelandic Physiologus* 1966:20.

nenne ich Elucidarium, was Erleuchtung heißt, denn in ihm
werden einige dunkle Dinge beleuchtet.)" (*Elucidarius*).[150] –
"*Eigi eru þeim Guðs orð kennandi er vísir eru Guðs óvinir,*
því að sá er [Guðs óvinur er] Guðs leynandi hluti segir
fjándum hans, sem sagt er: Eigi skuluð þér heilagt tákn
hundum gefa eða kasta gimsteinum fyrir svín, að eigi troði
þau þá undir fótum (Mt 7:6). (Nicht kann man diejenigen das
Wort Gottes lehren, die sich als Feinde Gottes zeigen, denn
derjenige ist Gottes Feind, der zu verbergende Dinge Gottes
seinen Feinden sagt, wie es heißt: Ihr sollt ein heiliges
Zeichen nicht Hunden geben oder Edelsteine vor die Schweine
werfen, damit sie nicht mit den Füßen darauf trampeln
(Mt 7:6).)" (*Elucidarius*).[151]

"*I helgom ritningom er fvrst varþveitandi hǫttr saþrar*
sogo. en siþan er leitanda andligrar scilningar. þvi at þa
cømr betr i hald anlig scilning ef hon stvrcisc af saþri
sogo. En þat verþr opt at anlig scilning eflir tru en siþ-
bot saga. En allz er trvid allir rett goþir brøþr. þa litsc
mer vel fallit at snua malshetti. oc rópa fvr of anliga
scilning Gvþspiallsins. en siþan of sogona es meirr cømr
til siþbota. þvi at margir muna betr þat es siþaR høra. Af
þvi munom ver scvndiliga fara ýfer anliga scilning at ver
megim sciotara fiNa þat er til siþbotar cømr i sogoNi. (In
heiligen Schriften geht es zuerst um Bewahrung wahrer Ge-
schichte, dann aber soll nach dem geistigen Verständnis ge-
sucht werden, denn dann nützt das geistige Verständnis
mehr, wenn es durch die wahre Geschichte bestärkt wird.
Aber das geschieht oft, daß das geistige Verständnis den
Glauben stärkt, die Erzählung aber Sittenbesserung. Und da
ihr alle den richtigen Glauben habt, gute Brüder, da finde
ich es angebracht, die Sache umzudrehen und zuerst über das

[150] *Þrjár þýðingar lærðar* 1989:45. Der *Elucidarius* ist eine Enzyklopä-
die. In den Lucidarien überwog die lehrhaft-erbauliche und morali-
sierende Intention. *Elucidarius* heißt Lichtbringer, der durch seine
Unterweisung in der christlichen Lehre den verborgenen Sinn der Bi-
bel aufdeckt und ihren geistigen Sinn zu gewinnen verhilft. Vgl.
Spitz 1972:54, Boehm 1988:177f. Siehe auch *Elucidarius in Old Norse*
Translation 1989 und *The Old Norse Elucidarius* 1992.

geistige Verständnis des Evangeliums zu sprechen, dann aber
über die Erzählung, was mehr die Sittenbesserung betrifft,
denn viele erinnern sich besser an das, was sie zuletzt hö-
ren. Wir werden deshalb schnell das geistige Verständnis
behandeln, damit wir schneller dasjenige finden können,
welches die Sittenbesserung betrifft in der Erzählung.)"[152]

- "Sa es vanþi heilagra ritninga. at opt er aNat mælt en
aNat scal þaþan af mercia. (Dies ist die Schwierigkeit der
heiligen Schriften, daß oft etwas gesagt wird, was etwas
anderes bedeuten soll.)"[153]

"/.../ en nu eigom ver at snua þessum orþom til and-
ligrar scilningar. Dramlatr ývirgvþingr merkir allan gvþ-
inga lýþ. En svnþog cona su es gret fvr fotom drottins
merkir heiþna þioþ þa es til cristc snŕsc. (/.../ aber nun
müssen wir diese Worte im geistigen Sinne auslegen. Das
hochmütige Judenoberhaupt bedeutet das ganze Volk der Ju-
den. Aber die sündige Frau, die zu Füßen des Herrn weinte,
bedeutet das Heidenvolk, welches sich zu Christus be-
kennt.)"[154]

"Þá gjeck Jesús inn í kastala, andliga at skilja, er
hann vitraðiz monnum sýniligr ok ljet beraz í heim frá
meyjo /.../ (Da ging Jesus in die Burg hinein, im geisti-
gen Sinne, als er sich den Menschen sichtbar offenbarte und
von einer Jungfrau geboren wurde /.../)"[155] - "Í helgum
ritningum finnst opt einn hlutr fleira merkja enn eitt. Svo
sem annat er eð óarga dýr það er sigr vo úr kyni Júda: það
er Kristr; enn annat er eð óarga dýr það er ferr ok leitar,
hvern það megi svelgja; enn það merkir enn forna fjanda.
(In heiligen Schriften findet man oft, daß eine Sache mehr
als eine Bedeutung hat. So wie das wilde Tier [Löwe], das
aus dem Stamme der Juden als Sieger hervorging, nämlich
Christus, ein anderes ist als das wilde Tier, das herumgeht

[151] Þrjár þýðingar lærðar 1989:81.
[152] Leifar fornra kristinna fræða íslenzkra 1878:37. Die Paläographie
 wurde hier und für folgende Beispiele normalisiert.
[153] Ibid.,42.
[154] Ibid.,81; siehe auch 84.

und sucht, wen es verschlingen könne; denn dieses bedeutet den alten Feind [Teufel].)"[156]

"Þetta sama herbergi heilogh guds ritning hefir þennar greinir eda haalfur. þat er grunduoll uegg ok þekiu. Sagan sialf er grunduollr þessa heimoliga guds huss ok herberghis. Su skyring af heilagri skript sem segir huat er huert verkit i saughunni hefir at merkia er hinn hęrri ueggrinn. En su þydingin er þekian sem oss skyrir þann skilning af þeim gerdum ok uerkum er sagan hefir i ser. sem oss er til kennidoms. huat er oss hęfir af þeirra framferdum ok eptirdęmum at gera edr fram fara. sem þa hefuir fra uerit sagt. (Dasselbe Haus, die Heilige Schrift Gottes, hat drei Teile oder Abschnitte, nämlich ein Fundament, eine Wand und ein Dach. Die Geschichte selbst ist das Fundament dieses heimlichen Hauses und der Herberge Gottes. Diejenige Auslegung der Heiligen Schrift, die sagt, was jedes Werk in der Geschichte zu bedeuten hat, ist die höhere Wand. Aber diejenige Auslegung ist das Dach, die uns die Bedeutung von den Taten und Werken erklärt, die die Erzählung beinhaltet, die uns die Lehre gibt, wie wir uns benehmen oder was wir für Vorbilder haben sollen, wovon erzählt worden ist.)"[157] – "/.../ok ef uer kunnum nockura þa gudliga luti at lesa. huart sem þat er helldr i þessari edr annarri bok. sem uarum hugskotz augum uerdi miok myrkir /.../ (/.../ und wenn wir einige der göttlichen Dinge lesen können, ob das nun in diesem oder einem anderen Buch ist, die unserem Verständnis sehr dunkel sind /.../)"[158] – "Er þess ok uissulig uán at þeir menn sem fákunnigir ero til bøkrinnar faai eigi skilit mörg ord myrk ok diupsett sem Moyses hefir sett i sina bok genesim. ok enn fleiri adrar sinar bøkr. (Ist auch zu erwarten, daß die Leute, die das Buch wenig kennen, viele dunkle und tiefsinnige Worte nicht verstehen können, die Moses in seinem Buch Genesis geschrieben hat und in noch

[155] Ibid.,154.
[156] Ibid.,155.
[157] *Stjorn* 1862:1-2.

mehreren anderen seiner Bücher.)"[159] – *"Eru þessir lutir*
fyrir þann skylld her skrifadir. at þeir menn heyrandi fra-
sagnir af þessarri edr odrum gudligum ritningum. sem minnr
eru til bøkrinnar uisir. uariz ok vidr seai. at þeir uiki
eigi edr vendi of miok nǫckurum þeim lutum einkannliga guds
ordum edr giǫrdum i sinum hiǫrtum. ok enn sidr medr nockur-
um ofdiarfligum domum edr orskurdum til likamligs edr uer-
alldligs skilnings. sem kirkiunnar kennifedr ok heilǫg
skript segir at medr andligum skyringum eru skiliandi.
(Werden diese Dinge deshalb hier geschrieben, damit die
Leute, die Erzählungen aus dieser oder anderen göttlichen
Schriften hören und das Buch weniger kennen, gewarnt werden
und sich in acht nehmen und in ihren Herzen nicht zu sehr
die Dinge, die besonders die Worte und Taten Gottes betref-
fen, umdeuten, geschweige denn mit einigen zu kühnen Bei-
spielen oder Urteilen im körperlichen oder weltlichen Sinne
auslegen, worüber die Kirchenväter und Heilige Schrift sa-
gen, daß sie im geistigen Sinne zu verstehen seien.)"[160]

"*Spamanna bøkr ok postolanna ritningar uerda mǫrgum*
sua myrkar ok uskilianligar. sem þær se meðr nǫckurum þokum
edr skyflokum skyggdar ok huldar. enn þa uerda þær uel
skiliandi monnum sua sem nytsamligh sannleiks skúúr. ef þær
eru medr [margfalldri ok uitrligri tracteran talaðar ok
skynsamliga skyrðar. (Die Bücher der Propheten und Schrif-
ten der Apostel sind für viele so dunkel und unverständ-
lich, als ob sie mit Nebel oder Wolken verdeckt und ver-
hüllt seien. Aber dann versteht man sie gut, so wie einen
nützlichen Regenschauer der Wahrheit, wenn sie in vielfäl-
tiger und weiser Behandlung besprochen und vernünftig er-
klärt werden.)"[161] – *"Til andaligs skilnings at tala þa hef-*
ir Nabugodonosor at merkia fiandann. Babilon heim þenna edr
heluiti. Jorsalaborg paradisum. (Was das geistige Verständ-
nis betrifft, da bedeutet Nebukadnezar den Teufel, Babylon

[158] Ibid.,3.
[159] Ibid.,4.
[160] Ibid.,5.

diese Welt oder die Hölle, Jerusalem das Paradies.)"[162] –
"Þersum ordum heyrir [nockurr til annarr skilningr ok skyr-
ing enn þau heyra hlioda. (Diese Worte sind noch anders zu
verstehen und zu erklären, als wie sie klingen.)"[163]

"<O>llum þæim er guð hævir let vizsku ok kunnasto ok
snilld at birta þa samer æigi at fela ne lœyna lan guðs i
ser. hælldr fellr þæim at syna oðrom með goð/vilia þat sem
guði likaðe þæim at lia. Þa bera þæir sem hinn villdaste
viðr lauf ok blóm. ok sem goðlæikr þæirra frægizst i annars
umbotum þa fullgærezt allden þæirra ok nœrer aðra. Þa var
siðr hygginna ok hœverskra manna i fyRnskonne [!] at þæir
mællto frœðe sin sua sem segi með myrkom orðom. ok diupom
skilnengom. saker þæirra sem ukomner varo. at þæir skylldo
lysa með liosom umræðom þat sem hinir fyrro hofðo mællt. ok
rannzaka af sinu viti þat sem til skyringar horfðe ok
rettrar skilnengar. af þæim kænnengom er philosophi forner
spekingar [!] hofðu gort. (Allen, denen Gott Weisheit und
Wissen und Begabung zu zeigen verliehen hat, da gehört es
sich nicht, ihre Gottesgabe zu verstecken oder zu verheim-
lichen, sondern sie sollen anderen mit gutem Willen das
zeigen, was Gott gefiel, ihnen zu verleihen. Dann tragen
sie wie der schönste Baum Blätter und Blüten, und wenn ihre
Güte in des anderen Besserung gepriesen wird, dann ist ihre
Frucht gereift und nährt andere. Da war es Sitte kluger und
bescheidener Leute in alter Zeit [!], daß sie ihr Wissen so
wie mit dunklen Worten und tiefem Sinn sagten, derer wegen,
die noch nicht geboren waren, damit sie mit klaren Erörte-
rungen das beleuchten sollten, was jene früheren gesagt
hatten, und mit ihrem Verstand das untersuchen sollten, was
der Erklärung und des richtigen Verständnisses bedurfte von
den Lehren, die die Philosophen, die alten Weisen, [!] ge-
geben hatten.)" (*Forrœða* der *Strengleikar*).[164]

[161] Ibid.,30.
[162] Ibid.,50.
[163] Ibid.,235.
[164] *Strengleikar* 1979:6. Vgl. dort auch (*Equitan*, S.78): "*EN sa er rett
kann at skynia ok skynsemd hævir rett at skilia. af þessarre sogu.*

Für den **sensus tropologicus/moralis** bzw. die **Tugenden
und Laster** speziell (einzeln oder als Kataloge) sollen noch
folgende Passagen herangezogen werden:

"*5.Hreinlijfur þu vert/og hrædst þinn lærifódur./hallt
þu heidsæi.* (5.Sei keusch und fürchte deinen Lehrer. Bewah-
re Anstand.)"[165] – "*10.Sialldan þu sitia skallt/sumlum ad,/
oc dreck varlega vijn./Eiginkonu þinne/þu skallt unna vel./
higg þu fyrer huorre Gióf.* (10.Selten sollst du beim Zechen
sitzen, und trinke wenig Wein. Deine Ehefrau sollst du lie-
ben. Bedenke jedes Geschenk.)"[166] – "*11./.../fyrer ordum oc
Eidumm/higg þu øllum vel,/og hallt vid firda heit.* (11.
/.../ Halte all deine Worte und Eide, und halte deine Ver-
sprechen Leuten gegenüber.)"[167] – "*13.Radhollur og riettdæm-
ur vertu/og reidi stilltur./Mælþu ei vid jta illt./kostum
þu safna,/oc kynn þig vid Goda menn,/oc vinn ei lóst nie
lijgi.* (13.Gib guten Rat und urteile richtig und beherrsche
deinen Zorn. Beschimpfe die Leute nicht. Benehme dich tu-
gendhaft, und verkehre mit guten Menschen, und begehe weder
eine Sünde, noch lüge.)"[168] – "*17.Allra Rada/tel eg þad best
vera/ad Gófga ædstann Gud./Med hreinu hiarta/skalltu a hann
trua/og elska af ollum hug. 18.Ofsuefni* tæla/lattu þig
alldri./kosta vakur ad vera./Leti oc lasta/verdur þeim er
leingi sefur/Audid iduglega.* (17.Von allem das beste ist
es, den höchsten Gott zu verehren. Mit reinem Herzen sollst
du an ihn glauben und lieben von ganzem Herzen. 18. Zu
übermäßigem Schlaf laß dich nie verleiten. Versuche, wach-
sam zu sein. Faul und lasterhaft wird oft, wer lange

*ma hann sannfrœdazc at sa er odrum gærer svik ok ætlar dauda. ma
fyrr giallda sinnar illzsku. en hann megi þæim fyrir koma er hann
villdi giarna illt gera.* (Aber derjenige, der richtig verstehen kann
und Vernunft hat, diese Geschichte richtig zu verstehen, kann sich
überzeugen, daß derjenige, der andere betrügt und töten will, eher
für seine Schlechtigkeit büßen wird, als daß er diejenigen umbringen
wird, denen er gerne Böses zufügen wollte.)" – Die *Strengleikar* sind
eine Mitte des 13.Jhs. erfolgte Übersetzung altfranzösischer *lais*,
darunter auch *lais* der Marie de France.

[165] *Hugsvinnsmál* 1977:73,e.
[166] Ibid.,75,e.
[167] Ibid.,76,e.

schläft.)"[169] - "30.Metnad þinn,/þo ad menn þig lofi,/lat ei
magnast mióg./hælins mans ordi/þarftu ei huóriu ad Trua./
sialfur* kunn þu sialfann þig. (30.Deinen Ehrgeiz laß, auch
wenn man dich lobt, nicht zu groß werden. Dem Wort eines
Schmeichlers mußt du nicht immer glauben. Erkenne dich
selbst.)"[170] - "44.Fie þic eigi tæla lat,/þott* þier fagurt
synist,/þad til þijn girnd snuist./Annars Eign/girnist
illur ad hafa./sæll er sa er sijnu uner. (44.Laß dich von
Geld nicht verführen, auch wenn es dir schön erscheint, es
zum Geiz verleitet. Nach des anderen Besitz verlangt den
Schlechten. Glücklich ist, wer mit dem Seinen zufrieden
ist.)"[171] - "61.feingins fiar/neittu framarlega,/oc vertt
þijns milldur matar./þAura þijna/þskalltu ei til onytis
hafa,/ef Giórast þarfer þess. (61.Erhaltenes Geld verwende
gut, und sei freigebig mit Essen. Dein Geld sollst du nicht
zum Unnutzen haben, wenn man dessen bedarf.)"[172] - "68.Øfund
oc þrætur/skal yta huór/fordast sem mest meigie,/þuiad øf-
undsamt hiarta/mæda ofurtregar,/og ei hann satt um sier.
(68.Neid und Zank soll jeder meiden, wie er nur kann, denn
ein neidisches Herz plagt übermäßiger Kummer, und er sieht
nicht richtig.)"[173] - "72.Af higgindi sinne/skyllde madur
ohræsinn vera,/nema giórist þarfir þess./Opt ad halldi/
hefer itum komid,/ef leynist spakur ad speke. (72.Mit sei-
ner Klugheit sollte man nicht prahlen, außer wenn es nötig
ist. Oft ist es für jemanden gut gewesen, als Weiser seine
Weisheit zu verbergen.)"[174] - "73.fiegirne Rangri/skalltu
firra* þig;*/liot er lijkams munud./Ordstýr hærra/getr
eingi madur/enn hann vid syndum siae. (73.Falsche Habsucht
sollst du vermeiden; häßlich ist die Wollust. Höheren Ruhm
erlangt keiner, als daß er die Sünden meide.)"[175] - "79.

[168] Ibid.,77,e.
[169] Ibid.,80,e.
[170] Ibid.,87,e.
[171] Ibid.,95,e.
[172] Ibid.,105,e.
[173] Ibid.,110,e.
[174] Ibid.,112,e.
[175] Ibid.,113,e.

*Margsnotur madur,/sa er fyrer meinum verdur,/lati sinn ei
hriggia hug./Gods ad vænta/skal seggia huór,/þo hann sie
til dauda dæmdur.* (79.Ein kluger Mensch, der Unglück er-
fährt, lasse seinen Sinn nicht trüben. Gutes erhoffen soll
jeder, auch wenn er zum Tode verurteilt ist.)"[176] - "*82.Ats
nie drickiu/neit þu alldri so,/ad þitt mijnkist megn./Afl
og heilsu/þarft þu vid allt ad hafa./Lif þu ei mart ad mun-
ud.* (82.Iß und trink nie so, daß deine Kraft abnimmt. Kraft
und Gesundheit mußt du zu allem haben. Gib dich nicht zu
sehr dem Genuß hin.)"[177] - "*117.Afl oc eljan/ef þu eignast
villt,/nem þu higginde hugar./Besti sa þiker,/er bædi ma/
vitur og sterkur vera.* (117.Wenn du Kraft und Ausdauer ha-
ben willst, sei klug und weise. Der Beste ist, der sowohl
weise wie stark sein kann.)"[178] - "*144.Myskunsamur/skalltu
vid menn vera /---/* (144.Barmherzig sollst du den Menschen
gegenüber sein /---/)"[179]

"*ok verom varer uið hofuðſyndir. ok við allar þær er oſ
fyſir til at gera á hveriu døgre. Ðat ero hofuð-ſyndir er
nu ſculo þer hæyra. Kirkiu ſtuldr ok rán. man-dráp. lang-
ræke. ofund. ofmetnaðr. mykillæte. hordómr. of-dryccia.
ſtuldr. ok allr ranglæicr. lauſung. mein-æiðar. mutu-fe.*
(Und nehmen uns in acht vor den Hauptsünden und vor all
denen, die wir jeden Tag zu begehen wünschen. Das sind
Hauptsünden, die ihr nun hören sollt. Kirchendiebstahl und
Raub, Totschlag, Unversöhnlichkeit, Neid, Hochmut, Stolz,
Hurerei, Trunksucht, Diebstahl und alles Unrecht, Sittenlo-
sigkeit, Meineide, Bestechung.)" (*Sermo ad populum*).[180]

"*Sia við mandrape ok við hordome. við ſtuldum. við
ſcrøcvitnum. við mæin-æiðum. við ráne. við rangum dome. við
ſvicum. við ofmetnaðe. við of-dryckiu. við of-prýði. við
of-ſincu. við fegirnð. við mutu-fe. við gullz læigu eða*

[176] Ibid.,116,e.
[177] Ibid.,118,e.
[178] Ibid.,136,e.
[179] Ibid.,149,e.
[180] *Gamal norsk homiliebok* 1931:35. Zu den Quellen siehe näher *Gammel-
norsk Homiliebok* 1971:164f. Vgl. auch KLNM VII:158.

ſilfrs. við qven-ſemi. við vikingu. við ofund. við hatre.
við lygi. við lauſung. við bacmælge. við haðſemi. við roge.
við morðe. við u-daðum. við miſiafnaðe. við fordæðuſcap.
við gøldrum. við gerningum. við mykillæte. við roggirni.
við bolfan. við gøuð. við hølne. við fianſcap. við u-
grandveri. við frygirni. við tortrygð. við of-gøytlan. við
of-dæildum. við of-kappe. við of-þra. við tungu-ſkøðe. við
of-bræðe. við of-ſenno. við of-indæle. við qvælne. við of-
kæte. við of-látre. við á-berſemi. við ulyðni. við flærðum
øllum. (Hüte dich vor Totschlag und Hurerei, Diebstählen,
falschen Aussagen, Meineiden, Raub, ungerechtem Urteil, Be-
trug, Hochmut, Trunkenheit, Prunksucht, Geiz, Habsucht, Be-
stechung, Gold- oder Silberverleih, Weibstollheit, Seeräu-
berei, Neid, Haß, Lüge, Sittenlosigkeit, Verleumdung,
Spott, Intrige, Mord, Untaten, Benachteiligung [Diskrimi-
nierung], Schwarzer Kunst, Magie, Zauberei, Stolz, Hetze-
rei, Flucherei, Feigheit, Schmeichelei, Feindschaft, Un-
ehrlichkeit, Aufstachelung, Mißtrauen, Verschwendung, über-
mäßigem Streit, Übereifer, übermäßigem Verlangen, Lästerei,
Raserei, übermäßigem Gezänk, Übergenuß, Weichlichkeit, maß-
loser Heiterkeit, Gelächter, Auffälligkeit, Ungehorsam, al-
len Hinterlistigkeiten.)" (*Sermo necessaria*).[181]

 "*Allra hluta fyrst er manni leitanda hver sé sönn*
hyggjandi eða sönn speki [*sapientia*] /.../ (Zuallererst
soll man erforschen, was wahres Wissen oder wahre Weisheit
ist /.../)" – "*En sjá kynning guðdóms og hyggjandi sann-*
leiks er nemandi fyrir almennilega trú [*fides catholica*]
/.../ *Sannlega sæll er sá er rétt trúir og vel lifir og vel*
lifandi varðveitir rétta trú. En svo sem tóm er trú fyr ut-
an góð verk, svo stoða og ekki góð verk án rétta trú. (Aber
die Kenntnis der Gottheit und das Wissen der Wahrheit ist
als allgemeiner Glaube anzusehen /.../ Wahrlich glücklich
ist der, welcher richtig glaubt und ein gutes Leben führt
und gut lebend den rechten Glauben bewahrt. Aber so wie der

[181] *Gamal norsk homiliebok* 1931:87-88. Zu diesem Lasterkatalog siehe nä-

Glaube leer ist ohne gute Werke, so nützen auch nicht gute
Werke ohne rechten Glauben.)" – "*Ást [caritas] eignast
höfðingjadóm í boðorðum Guðs. /---/ Í allri skilningu og af
öllum vilja þínum og af allri minningu er Guð elskandi.
'Annað boðorð er enn þessu líkt: Elska þú náung þinn sem
sjálfan þig. Í þessum tveim boðorðum standa öll lög og spá-
mannamál' (Mt 22:39).* (Liebe nimmt die erste Stelle ein von
Gottes Geboten. /---/ Von ganzem Herzen und mit ganzer See-
le und ganzem Sinn sollst du Gott lieben. 'Das zweite Gebot
ist diesem ähnlich: Liebe deinen Nächsten wie dich selbst.
Auf diesen zwei Geboten beruhen alle Gesetze und Propheten'
(Mt 22:39).)" – "*Ágætur heims kennandi þjóðar sýndi þrjár
nokkurar nauðsynjar andar vorrar og mælti: 'Von [spes] og
trú [fides] og ást [caritas], þessar þrjár eru, og er ást
þeirra mest' (1 Kor 13:13). Engi skal örvilnast af gæsku
guðlegrar miskunnar þó að hann þröngvist mikilli synda
byrði /.../* (Der vortreffliche Lehrer der Menschen der Welt
zeigte drei notwendige Dinge für unsere Seele und sprach:
'Hoffnung und Glaube und Liebe sind diese drei, und ist die
Liebe am wichtigsten' (1 Kor 13:13). Keiner soll an der Gü-
te der göttlichen Barmherzigkeit zweifeln, auch wenn er mit
großer Sündenlast beladen ist /.../)" (*Alkuin, De virtuti-
bus et vitiis*).[182]

"'*Af öfund [invidia] djöfuls gekk dauði inn í hring
jarðar' (SS 2:24), þá er hann öfundaði jarðlegum manni him-
in og leitaði hversu hann glataði honum fyrir yfirstöplan
þess boðorðs er skapari vor hafði boðið manni. Ekki má
verra vera en öfund sú er kvelst af annars góðu og öfundar
öðrum að hafa það er hann hefir eigi sjálfur.* ('Durch den
Neid des Teufels kam der Tod auf den Erdkreis' (SS 2:24),
als er den Erdenmenschen um den Himmel beneidete und über-
legte, wie er ihn durch das Übertreten des Gebotes, das un-
ser Schöpfer dem Menschen vorgeschrieben hatte, ins Verder-

her *Gammelnorsk Homiliebok* 1971:172f.
[182] *Þrjár þýðingar lærðar* 1989:124-126. Vgl. auch *Gamal norsk homiliebok*
1931, *Alkuin: De virtutibus et vitiis i norsk-islandsk overlevering*
1960. Siehe außerdem *Gammelnorsk Homiliebok* 1971:159-162.

ben stürzen könnte. Nichts kann schlimmer sein als der
Neid, der durch das Gute des anderen geplagt wird und ande-
re um das beneidet, was er selbst nicht hat.)"[183]

*"Átta eru höfuðlestir og upphaf allra synda. Af þeim
spretta upp sem af rótum allir lestir og illskur saurgaðs
hugar og óhreins líkams. Af þeim höfum vér ráðið að segja
nokkura hluti og hverir kvistir lastfullar græðingar sýnast
vaxa af hverjungi rótum, að hver viti sig auðveldlegar mega
af sníða limar að undan höggnum rótum.*

*Fyrstur andlegur löstur er ofmetnaður [superbia]. Um
þann löst er svo mælt: 'Upphaf allra synda er ofmetnaður'
(Sr 10:13), sá er konungur allrar illsku. Fyrir þann féllu
niður englar af himni og urðu að djöflum. Sá gerist af
hafnan boðorða Guðs, og gerist hann þá er hugur manns hefst
upp af góðum verkum sínum og hann ætlar sig betra en annan,
og er hann því verri en aðrir sem hann ætlar sig betra.
Verður og ofmetnaður af þrjósku, þá er menn fyrirlíta að
hlýða hinum eldrum mönnum sínum. Af þessum ofmetnaði gerist
öll óhlýðni og öll dirfð og þrjóska, þrætur og villur og
hælni. Þessa hluti alla má auðveldlega yfir stíga satt lít-
illæti þræla Guðs.* (Acht sind die Hauptlaster und Wurzel
aller Sünden. Aus ihnen sprießen wie aus Wurzeln alle La-
ster und Schlechtigkeiten eines schmutzigen Sinnes und un-
reinen Körpers. Von ihnen wollen wir einige Dinge sagen,
und welche Zweige lastervollen Gewächses aus welcher Wurzel
zu wachsen scheinen, damit jeder wissend leichter die Äste
abschneiden kann, wenn die Wurzeln abgeschlagen sind.

Das erste geistige Laster ist Hochmut. Über dieses La-
ster heißt es: 'Die Wurzel aller Sünden ist der Hochmut'
(Sr 10:13), das ist der König aller Bosheit. Durch ihn fie-
len Engel vom Himmel herab und wurden zu Teufeln. Er zeigt
sich durch die Ablehnung von Gottes Geboten und entsteht,
wenn sich der Sinn des Menschen wegen seiner guten Werke
erhebt und er sich besser dünkt als der andere, und ist er
umso schlechter als die anderen, je besser er sich dünkt.

[183] *Þrjár þýðingar lærðar* 1989:147.

Entsteht auch Hochmut aus Trotz, wenn die Leute es verach-
ten, den Älteren von ihnen zu gehorchen. Aus diesem Hochmut
entsteht aller Ungehorsam und alle Dreistigkeit und Starr-
sinn, Streit und Verirrungen und Prahlerei. Alle diese Din-
ge kann wahre Demut der Knechte Gottes leicht besiegen.)"[184]

"*Fyrst líkamleg synd er ofát [gula], það er óstillt
fýsi áts og drykks. /---/ Af þeirri ætni gerist óstillt
gleði, gjálfrun, hégómi, geðleysi, óhreinsa líkams, óstað-
festi hugar, ofdrykkja, lostasemi, því að of fylli kviðar
safnast líkams losti.* (Die erste körperliche Sünde ist Völ-
lerei, das ist unmäßiges Verlangen nach Essen und Trinken.
/---/ Von dieser Völlerei kommt übertriebene Heiterkeit,
Geschwätz, Eitelkeit, Willenlosigkeit, Unreinheit des Kör-
pers, Unbeständigkeit, Trunksucht, Lüsternheit, denn ein
voller Bauch verursacht Wollust.)"[185]

"*Hórdómur [fornicatio] er öll óhreinsa líkamleg, sú er
vön er að verða af vanstillingu losta og óstyrkt andar
þeirrar er lætur eftir holdi sínu að misgera, því að önd
skal vera drottning og stýra holdi en holdið ambátt og
hlýða drottningu sinni, það er skynsamlegri önd. Hórdómur
verður af samlagi líkams með konu nokkurri eða í nokkvi
öðru saurlífi, að fylla hita lostans.* (Hurerei ist all die
körperliche Unreinheit, die gewohntermaßen von unbeherrsch-
ter Lüsternheit und schwachem Willen kommt, welcher dem
Fleisch nachgibt, sich zu vergehen, denn die Seele soll die
Königin sein und das Fleisch beherrschen, das Fleisch aber
die Magd sein und der Königin gehorchen, nämlich der ver-
nünftigen Seele. Hurerei geschieht durch Vereinigung des
Körpers mit einer Frau oder durch irgendein anderes unzüch-
tiges Leben, um die Wollust zu stillen.)"[186]

"*Ágirni [avaritia] er mikil girnd að safna auðæfum og
hafa og halda. /.../ svo er síngjarn maður, því fleira sem
hann hefir, því fleira girnist hann, og þá er honum er engi
háttur að hafa, eigi verður honum hóf að girnast. Þaðan*

[184] Ibid.,151.
[185] Ibid.,151-152.

gerist öfund, stuldir, víking, manndráp, lygi, eiðar ósær-
ir, rán, ofríki, órói, rangir dómar, hafnan sannleiks,
gleymning óorðinnar sælu og harðleikur hjarta, sá er verður
gagnstaðlegur miskunn og ölmusugæði við vesla menn og allri
mildi við auma menn. (Habsucht ist große Begierde, Reichtum
anzusammeln, zu besitzen und zu behalten. /.../ so ist ein
geiziger Mensch, je mehr er hat, umso mehr begehrt er, und
wenn er nichts haben kann, beherrscht er sich nicht zu be-
gehren. Davon kommen Neid, Diebstahl, Seeräuberei, Tot-
schlag, Lüge, gebrochene Eide, Raub, Tyrannei, Unruhe, fal-
sche Urteile, Ablehnung der Wahrheit, Vergessen der ewigen
Seligkeit und Herzlosigkeit, die sich gegen Barmherzigkeit
wendet und Almosen für arme Leute und jegliche Freigebig-
keit Notleidenden gegenüber.) "[187]

 "Reiði [ira] er ein af átta höfuðlestum. En ef hún
verður eigi stillt með skynsemi, þá snýst hún í æði, svo að
maður verður ómáttugur hugar síns, gerandi það er eigi
gegnir. Ef reiði situr í hjarta manns, þá tekur hún frá því
alla forsjá verks og má hann eigi leita afls réttrar skyn-
semi né krafts göfuglegra álita, og má hann eigi hafa al-
gervi rétts ráðs, heldur sýnist hann gera allt fyrir nokk-
urt bráðræði. En af þeirri reiði sprettur upp þrútnan hug-
ar, þrætur, meinmæli, kall, heift, guðlastan, úthelling
blóðs, manndráp, fýsi að hefna og minning óskila. (Zorn ist
eines der acht Hauptlaster. Und wenn er nicht mit Vernunft
beherrscht wird, wird er zur Raserei, so daß man den Ver-
stand verliert und das tut, was man nicht tun soll. Wenn
Zorn im Herzen eines Menschen aufflammt, dann nimmt er ihm
alle Umsichtigkeit, und er hat weder die Macht rechter Ver-
nunft noch die Fähigkeit richtiger Überlegung, und er ist
nicht ganz Herr seiner Sinne, sondern scheint alles mit
Überstürztheit zu tun. Aber diesem Zorn entspringt Wut,
Streit, Schimpf, Geschrei, Haß, Gotteslästerung, Blutver-

[186] Ibid.,152.
[187] Ibid.,152.

gießen, Totschlag, Rachsucht und Erinnerung an Ungerechtig-
keit.)"[188]

"*Leti [accidia] er sótt sú er mjög grandar þrælum
Guðs. Þá dvínar tómur maður í líkamlegum girndum og fagnar
eigi í andlegu verki né gleðst í heilsu andar sinnar, og
eigi fagnar hann í fulltingi bróðurlegs erfiðis, heldur
rennur hugurinn tómur um alla hluti og fýsist ónýts aðeins.
/---/ Af því gerist svæfni, tómlæti góðs verks, óstaðfesti
staðar, torveldi erfiðis, leiðindi hjarta, möglan og laus-
yrði.* (Trägheit ist die Krankheit, die Gottes Knechten sehr
schadet. Da läßt ein leerer Mensch den körperlichen Begier-
den nach und nimmt weder ein geistiges Werk freudig auf,
noch freut er sich über die Gesundheit seiner Seele, und
keine Freude bereitet ihm, anderen bei der Arbeit brüder-
lich beizustehen, sondern er ist gleichgültig allen Dingen
gegenüber und kümmert sich um nichts. /---/ Davon kommt
Schläfrigkeit, Unterlassung eines guten Werkes, Unrast, Ar-
beitsscheu [Faulheit], Langeweile, Murren und Geschwätzig-
keit.)"[189]

"*Önnur er ógleði [tristitia] þessa heims, sú er gerir
dauða andar og má ekki stoða í góðu verki, sú er ókyrrir
huginn og sendir hann oft í örvilnan og tekur á braut von
óorðinna góðra hluta. Þaðan gerist illska og tormæði hugar,
hugleysi, illyndi og oft óyndi núlegs lífs.* (Die zweite Art
von Trauer ist die weltliche, die den Tod der Seele verur-
sacht und keinem guten Werk dienen kann, die den Geist ver-
wirrt und ihn oft verzweifeln läßt und die Hoffnung auf
ewige gute Dinge nimmt. Davon kommt Schwermut und Betrüb-
nis, Mutlosigkeit, Verzweiflung und oft Langeweile im ge-
genwärtigen Leben.)"[190]

"*Tóm dýrð [hégómleiki, veggirni, d.h. cenodoxia, vana
gloria] er þá er maður girnist að lofast í góðum hlutum
sínum og gefur eigi Guði veg né eignar Guðs miskunn það er
hann gerir vel, heldur ætlar hann að hann hafi af sér veg*

[188] Ibid.,153.
[189] Ibid.,153-154.

veraldar tignar eða fegurð andlegrar speki, þar er hann má
ekki gott hafa án Guðs miskunn eða fullting /.../ (Eitler
Ruhm [Eitelkeit, Ruhmsucht] ist, wenn man für seine guten
Taten gepriesen werden will und weder Gott lobt noch Gottes
Gnade zuschreibt, was man geleistet hat, sondern meint,
Ruhm und Ehre der Welt oder Herrlichkeit der Weisheit sich
selbst zuschreiben zu können, wo man doch nichts Gutes er-
reichen kann ohne Gottes Gnade oder Hilfe /.../)"[191]

"Þessir eru átta leiðtogar allrar ómildi, með herjum
sínum, og hinir sterkustu hermenn [!] *djöfuls verka og véla*
í gegn mannkyni, þeir er auðveldlega stígast yfir af her-
mönnum Krists fyrir helga kosti að týjanda Guði. Fyrst of-
metnaður [superbia] *fyrir lítillæti* [humilitas], *ætni* [gu-
la] *fyrir föstur* [abstinentia], *hórdómur* [fornicatio] *fyrir*
hreinlífi [castitas], *síngjarna* [avaritia] *fyrir speki* [ab-
stinentia], *reiði* [ira] *fyrir þolinmæði* [patientia], *leti*
[accidia] *fyrir staðfesti góðs verks* [instantia boni ope-
ris], *ógleði ill* [tristitia mala] *fyrir andlega gleði* [lae-
titia spiritualis], *tóm dýrð* [vana gloria] *fyrir ást* [cari-
tas] *Guðs. En þessum hermönnum djöfullegrar ómildi, þar*
setjum vér á mót fjóra leiðtoga, þeir er fyrir ganga krist-
ins siðlætis hertogum. Þeirra nöfn eru þessur: Vitra [pru-
dentia/sapientia], *Réttlæti* [iustitia], *Styrkt* [fortitudo]
og Hófsemi [temperantia]. (Diese sind die acht Anführer al-
ler Gottlosigkeit, mit ihren Heeren, und die stärksten Rit-
ter der Werke und List des Teufels gegen die Menschheit,
die leicht von den Rittern Christi durch heilige Tugenden
mit der Hilfe Gottes zu besiegen sind. Zuerst der Hochmut
durch Demut, Völlerei durch Fasten, Hurerei durch Keusch-
heit, Geiz durch Genügsamkeit, Zorn durch Geduld, Trägheit
durch Verrichten eines guten Werkes, übermäßige Trauer
durch geistige Freude, eitler Ruhm durch Gottesliebe. Aber
diesen Rittern teuflischer Gottlosigkeit stellen wir vier
Anführer entgegen, die als Herzöge christlicher Sittlich-

[190] Ibid.,154.
[191] Ibid.,154-155.

keit vorangehen. Deren Namen sind diese: Weisheit, Gerech-
tigkeit, Tapferkeit und Mäßigung.)"[192]

*"Fyrst er vitanda hvað sé kraftur [dygð, d.h. virtus].
Kraftur er gervi hugar, prýði eðlis, skynsemi lífs, mildi
siða, göfgan guðdóms, vegur manns og verðleikur eilífrar
sælu. Þessir hlutir eru fjórir upphaflegir, sem vér segjum,
það er vitra og réttlæti, styrkt og hófsemi [prudentia/sa-
pientia, iustitia, fortitudo, temperantia]. Vitra er hyggj-
andi guðlegra hluta svo sem gefið er manni. Í þeirri er
skiljandi hvað manni sé geranda eða við hví sjáanda, svo
sem lesið er í psalmi: Declina a malo et fac bonum: 'Snústu
frá illu og ger gott' (Sl 37:27). Réttlæti er göfugleikur
hugar, veitandi hverjum sem einum hlut eiginlegan metnað. Í
því varðveitist göfgan guðdóms og lög manna og réttir dómar
og jafngirni alls lífs. Styrkt er mikil þolinmæði hugar og
staðfesti í góðum verkum og sigur í gegn öllu kyni lasta.
Hófsemi er háttur alls lífs að maður elski ekki of mjög né
hafi að hatri, heldur stilli hann allar ýmisar girndir
þessa lífs með álitlegum athuga.* (Zuerst soll man wissen,
was Tugend ist. Tugend ist Geistesverfassung, Wesenszier,
Lebensvernunft, Sittenhaftigkeit, Gottesverehrung, Ehre des
Menschen und Würdigkeit ewiger Seligkeit. Diese Dinge sind
die vier grundlegenden, wie wir sagen, das ist Weisheit und
Gerechtigkeit, Tapferkeit und Mäßigung. Weisheit ist Wissen
göttlicher Dinge, wie es dem Menschen gegeben ist. Darunter
versteht man, was man tun soll und was meiden, so wie es im
Psalm heißt: *Declina a malo et fac bonum:* 'Meide das
Schlechte und tue das Gute' (Sl 37:27). Gerechtigkeit ist
edler Sinn, jedem das gewährend, was er verdient. Darunter
versteht man Gottesverehrung und Gesetze der Menschen und
richtige Urteile und Gleichheitsverlangen allen Lebens.
Tapferkeit ist große Geduld und Verrichtung guter Werke und
Sieg gegen das ganze Geschlecht der Laster. Mäßigung ist
die Weise des ganzen Lebens, daß man weder zu sehr liebe

[192] Ibid.,155-156.

noch hasse, sondern daß man all die verschiedenen Begier-
den dieses Lebens mit ziemlicher Achtsamkeit mäßige.)"[193]

*"Er sa huerr ok storliga miok sigradr ok yfirstiginn.
[sem hann ottaz eigi at hann uerdi af freistninni sigradr.
þar sem lestirnir hafa sik sua sem medr nöckuru skynsemdar
skilrecki medr falsblandadri freistni til þeirra hugskota
sem adr er blekt ok blindat. Þiat hegoma dyrð edr ofmetnad-
ar [superbia] er sua sem medr nöckuru skynsemdar yfirbragði
uðn framm at eggia ok æsa þess manz hiarta sem ádr er sigr-
adr ok yfirstiginn. sua segiandi. Fyrir þa grein skalltu æ
girnaz framm til meiri mektar ok metnadar. at þu megir þi
fleirum stoda ok stetta. sem þu hefir meira ualld ok yfir
fleirum. Aufundin [invidia] er ok sua sem meðr nockurri
skynsemd uðn at eggja þat hiarta sem adr er sigrat ok
blindat. þann tima sem hun segir sua. J hueriu ertu honum
eðr ollum þeim minna hattar madr. [huersu mikils hattar er
þat. er þu eflir ok orkar ok þeir adrir efla meðr ongu
moti. fyrir hueria grein ertu eigi þeirra maki at minnzta
lagi. ella meira háttar madr. fyrir þann skyld skulu þeir
þi sidr uera þinir yfirmenn. at þeir eru medr öngu moti
þinir likar edr iafningiar. A saumu leid er reidin [ira]
sua sem medr nöckurri skynsemdar skilrecki uðn at eggia
framm þat hiarta sem adr er blindat ok sigrat. þann tima
sem hun segir sua. Þessir lutir megu þi sidr medr nockuru
moti sua lengr þolaz ok framm fara. sem medr þik er gört ok
framm farit. at þat er mikil afgord ok synd at taka slika*

[193] Ibid.,156. Siehe dort auch S.127-133,142-150,157. - Zur Entwicklung
dieses Genres sagt Newhauser (1993:115): "With the help of the *trac-
tatus de vitiis et virtutibus* the promoters of a 'renaissance' in
Carolingian culture attempted to spread to the nobility their (es-
sentially still clerical) vision of a moral and doctrinal renewal.
Treatises such as Alcuin's are more than exercises in lay ethics;
they were attempts to win the nobility for the purposes and goals
of a renewed code of conduct within the framework of clerical cul-
ture. Though the laity was often the center of the Carolingian cler-
gy's attention, and real attempts were made to reach all segments of
lay society, the evidence suggests that, in effect, only the highest
level of society - its rulers and aristocrats - were in any way di-
rectly involved in this ethical renewal. The employment of lists of
vices and virtues for this program of Carolingian morality enjoyed
the greatest contemporary authority, that of the head of the empire

frammferd af nǫckurum manni medr þolinmædi sem þu þolir af
þeim. ok ef þu riss eigi snarpliga upp i gegn þeim ok rekr
þa medr hardri hendi brott af þer. þa munu þeir um framm
dømi þer i mot fiðlgaz ok framm ganga. Rygdin [accidia] er
ok á saumu leid sua sem medr nockurri skynsemd uðn framm at
eggia sigrads manz hiarta sua segiandi. Huat hefir þu þess
handa i milli. at þer megi til gledi edr skemtanar uerda.
þar sem þu þolir bæði marga ok mikla illa luti af þinum
naungum. hygg at ok uird meðr þer sealfum medr huilikri
sorg ok sut er þu átt at sea til þeirra manna. sem meðr þi-
likum meinlætum ok motgerdum bera sik beiskliga þer i mot.
Agirndar [avaritia] lǫstrinn er ok eigi sidr á saumu leid
sua sem medr nǫckuru skynsemdar skilrecki sigrads manz
hiarta uanr fram at eggia i þann tima sem hann telr fyrir
honum ok segir sua. Senniliga er þat med aullu engi glæpr.
at þu girniz at eiga eina luti ok adra. þiat ecki gorir þu
þat medr þeirri ástundan. at þu hirdir rikr at uera. utan
helldr til þess at þu uerdir æigi fatækr ok ðreigi. ok til
hins annars at þu mant betr ok sæmiligarr ueita þat sem
annarr helldr illa ok afleitliga. Ofneytzlan [gula] hefir
sik ok til sigrads hiarta sua sem medr nǫckurri skynsemdar
liking ok yfirbragdi. þat eggiandi ok sua segiandi. Alla
reina luti skapadi gud manninum til átz ok atuinnu. ok huat
gorir sa at þi sem hann tekr eigi mat ok drykk. eptir þi
sem hann til lystir. utan þat at hann mælir moti ok nitar
þa saumu giðf sem gud hefir gefit honum. Lostagirndin [lu-
xuria] syniz ok sua sem medr nockurri skynsemd eggia blind-
at hiarta til sinnar frammferdar þann tima sem hon segir
sua. Fyrir huern skylld [tæmir þu þik eigi allan til eptir-
lætiss ok munudlifiss nu. þar sem þu ueitz medr engu moti.
huat er þik kann sidarr henda ok eptir at koma. geym þess
einkannliga. at þu tynir eigi ok unytir tekinn tima. sua at
þu gorir eigi huat er þik girniz. ok farir eigi aullu þi
fram sem þik til fysir. þiat þu ueitz medr ðngu moti.

himself."

huersu skiotliga timinn man um lida. Er þat til marks. at
þu matt þetta uel gora. at gud mundi medr ongu moti skapat
hafa þegar bædi karlmann ok konu. sua sem mannkynit byriad-
iz. ef hann bannadi ok uilldi eigi. at þau blandadiz medr
likamligri lostagirndar sambud sin i milli. Þersi lastanna
tulkan ok tala ok ónnur þessarri lik eggiar manninn æ þi
framarr ok heimolligarr illa at góra. sem henni uerdr ufor-
sealigarr ok uuarligarr inngóngu orlof gefit til hiartans
herbergis. (Ist auch jeder völlig besiegt und überwunden,
wenn er nicht fürchtet, in Versuchung zu geraten, wenn die
Laster ihn wie unter dem Schein der Vernunft mit trügeri-
scher Versuchung zu den Gedanken, die er vorher hatte, ver-
lockt und geblendet haben. Denn eitler Ruhm oder Hochmut
ist unter dem Schein der Vernunft gewohnt, dessen Herz auf-
zurühren und aufzustacheln, der vorher besiegt und überwun-
den wurde, so sagend: Deshalb sollst du immer mehr nach
Macht und Ruhm verlangen, damit du umso mehreren dienen und
nützen kannst, je mehr Macht du hast und über mehrere. Der
Neid ist auch so wie mit Vernunft gewohnt, das Herz aufzu-
stacheln, welches vorher besiegt und geblendet wurde, wenn
er so spricht: Inwiefern bist du weniger wert als er und
sie alle, wieviel ist das, was du schaffst und vollbringst,
und die anderen schaffen gar nichts. Warum stehst du ihnen
nicht mindestens gleich oder höher. Sie sollen deshalb umso
weniger deine Vorgesetzten sein, als sie in keiner Weise
dir ähnlich oder gleich sind. Genauso ist der Zorn wie un-
ter dem Schein der Vernunft gewohnt, das Herz aufzustacha-
cheln, welches vorher geblendet und besiegt worden ist,
wenn er so spricht: Diese Dinge darf man umso weniger ir-
gendwie so weiter ertragen und geschehen lassen, wie man
mit dir verfährt und umgeht, als es eine große Missetat und
Sünde ist, ein solches Benehmen von irgendjemandem zu dul-
den, wie du es von ihnen erduldest. Und wenn du dich nicht
scharf gegen sie wendest und sie mit harter Hand von dir
weist, dann werden sie beispiellos sich gegen dich vermeh-
ren und auftreten. Die Traurigkeit ist auch genauso, wie

mit einiger Vernunft, gewohnt, eines besiegten Menschen
Herz aufzustacheln, so sprechend: Was hast du schon, das
dir Freude oder Vergnügen bereitet, wo du sowohl viele wie
schlechte Dinge von deinen Nächsten ertragen mußt. Paß auf
und bedenke, wieviel Sorge und Kummer du den Leuten zu ver-
danken hast, die dir solch bittere Leiden und Unglück be-
reiten. Das Laster der Habsucht ist auch nicht weniger ge-
nauso unter dem Schein der Vernunft gewohnt, das Herz eines
besiegten Menschen aufzustacheln, wenn es ihn überredet und
so spricht: Wahrscheinlich ist das gar kein Verbrechen, daß
du das eine oder andere haben willst, denn du tust es nicht
in der Absicht, reich werden zu wollen, sondern damit du
nicht arm wirst und besitzlos, und zum anderen, weil du das
besser bewahrst, womit ein anderer eher schlecht umgeht.
Die Völlerei macht sich auch an das besiegte Herz so wie
unter dem Schein und Aussehen der Vernunft, indem sie es
aufstachelt und so spricht: Alle reinen Dinge schuf Gott
für den Menschen zu Essen und Arbeit, und was macht der
schon anderes, der nicht ißt und trinkt, wie es ihn ge-
lüstet, als daß er sich empört und dasselbe Geschenk ab-
weist, das Gott ihm gegeben hat. Die Lüsternheit scheint
auch so wie mit Vernunft das geblendete Herz zu ihrem Be-
nehmen aufzustacheln, wenn sie so spricht: Warum gibst du
dich nun nicht ganz der Schwelgerei und Wollust hin, wo du
überhaupt nicht weißt, was dir später geschehen und noch
kommen kann. Denke vor allem daran, daß du nicht die Zeit
verlierst und vergeudest, so daß du nicht tust, was du be-
gehrst, und du nicht auf allem beharrst, was du willst,
denn du weißt gar nicht, wie schnell die Zeit vergehen
wird. Das ist ein Zeichen dafür, daß du das gut tun kannst,
daß Gott nicht zugleich sowohl Mann wie Frau geschaffen
hätte, so wie die Menschheit begann, wenn er verboten und
nicht gewollt hätte, daß sie sich mit Wollust körperlich
vereinten. Diese Erklärung und Rede der Laster und anderes
diesem ähnlich spornt den Menschen an, umso mehr und heim-
licher Schlechtes zu tun, als ihr unversehener und unvor-

sichtiger Erlaubnis zum Eintritt in die Kammer des Herzens gegeben wird.)"[194]

"Æðra [Timor] mælir: Fair erv þeir, er eigi vilia fe hafa, ok hefir margr mikit. Hvgrecki [Securitas, fortitudo] segir: Margir hafa ser fé til mikilla meina, þvi at morgvm veitir þat dramb ok ofrhvga, syndir ok savrlifi. Æðra mælir: Ryggir mik þat, er ek hefir eigi fe mikit ok riki. Hvgrecki segir: Þv segir rangt, þvi at mikit fe ok riki mætti þér rikri maðr af þer taka ok margr annarr atbvrðr, ok væri þa með hinvm synd, en með þer skomm ok vanvirðing. En nv ma þig eigi sv svivirðing henda. /---/ Æðra mælir: Mikil gleði er þeim, er feið hafa. Hvgrecki segir: Rangt segir þv, þvi at fiargeym(s)la er með hvgsott ok ihvga; en ef geytlanarmaðr hefir, þa minkar skiott; en ef agiarn maðr hefir, þa er nytialavst, þvi at hann neytir eigi ok er æ þystr at afla, en otti at tyna. (Die Furcht spricht: Wenige sind es, die kein Geld haben wollen, und hat manch einer viel. Die Zuversicht sagt: Viele haben Geld zu ihrem großen Unglück, denn bei vielen verursacht es Hochmut und Übereifer, Sünden und Unzucht. Die Furcht spricht: Mich betrübt, daß ich nicht viel Geld und Macht habe. Die Zuversicht sagt: Du sprichst falsch, denn viel Geld und Macht könnte ein dir Mächtigerer entreißen, und manch anderer Vorfall, und wäre dann bei dem anderen die Sünde, bei dir aber Schande und Verachtung. Aber nun darf dich diese Schmach nicht treffen. /---/ Die Furcht spricht: Viel Freude haben die, die Geld haben. Die Zuversicht sagt: Falsch sprichst du, denn Geldverwahrung geschieht mit Kummer und Besorgnis; aber wenn

[194] *Stjorn* 1862:142-144. Die Anfangsbuchstaben der *lateinischen* - nicht im Originaltext vorhandenen - Lasterbezeichnungen würden die bekannte SIIAAGL-Formel ergeben, die "represents a certain amount of compromise between the Cassianic and Gregorian lists. /---/ The SIIAAGL order is the most frequently found sequence of vices in all types of literature in the high and later Middle Ages." (Newhauser 1993:191); vgl. auch Anm.108. Siehe außerdem Astås 1989a:92-94 und 1991(S.61): "The person behind the homily section has related his text to Church and Mass. The spiritual content of Lent is accentuated, he challenges his audience to a life of charity and admonishes them to fight against the vices. This voluminous and elaborate section bears witness to a strong interest and belief in the importance of preaching as a tool for moral education /.../"

ein Verschwender [Geld] hat, dann wird es schnell weniger;
wenn es aber ein Geizhals hat, dann ist es nutzlos, denn er
verwendet es nicht und verlangt stets danach, hat aber
Angst, es zu verlieren.)" (*Viðrœða æðru ok hugrekki, Mora-*
lium dogma philosophorum).[195]

"*Í sjau bœnir er skipt þessi enne drottinligri bœn*
[pater noster], ath vjer verðum makligir ath þiggja sjau-
fallda gipt heilags anda, ok vjer megum eignast sjau
krapta, at fyrir þá sjeum vjer frelstir af sjau hofuðsynd-
um, ok komum vjer til sjaufalldra fagnaða. Sjau eru hofuð-
syndir nofnum greindar, þær sem eru upphaf allra illra
hluta: Superbia, ira, tristicia, avaricia, gula, luxuria,
invidia. Það er: ofmetnaðr, aufund, reiði, hryggð, eða leti
góðra verka, ágirni, offylli, lostasemi. Þrír hinir fyrstu
þessir höfuðlestir ræna, haufuðlaustr hinn fjórði ber mann-
enn harðlega ræntan; hinn fimmti kastar út barðan manninn;
enn sjetti svíkr mannenn útkastaðan, hinn sjauundi treðr
manninn undir fótum. /---/

En fyrsta af þessum sjau bœnum er fyrr voru nefndar í
drottinligri bœn - pater noster - er skipuð í mót ofmetn-
aði, þá er sagt er: Sanctificetur nomen tuum: Heyrðu drott-
inn minn: Helgizt nafn þitt. Þá biðjum vjer, at hann gefi
oss at virða nafn sitt ok vegsama, at fyrir lítelæti hverf-
um vjer aptr til guðs, er fyrir ofmetnað skildumz frá hon-
um; fyrir þessa bœn veitist oss heilags anda gift, er kall-
az spiritus timoris domini, það er andi hræzlu drottins.
Fyrir drottinliga hræzlu eignumzt vjer kraft lítelætis, er
græðir ofmetnað, at lítelátr maðr afli sjer til handa him-

[195] *Heilagra manna søgur* 1877:450-451; vgl. auch *Hauksbók* 1892-96:306-
307 und *Das Moralium dogma philosophorum* 1929:35. Zur *Viðrœða æðru*
ok hugrekki sagt Gunnar Harðarson (1995:43), sie sei "une traduction
du *De remediis* du Pseudo-Sénèque qui figure sous une forme abrégée
comme *De Fiducia et Securitate*, 26e chapitre du *Moralium dogma phi-*
losophorum". Vgl. auch *Medieval Scandinavia* 1993:271. Das *Moralium*
dogma philosophorum ist ein anonymer moralphilosophischer Text des
12.Jhs., der in Europa bis ins 16.Jh. verbreitet war (über 50 Hand-
schriften, mehrere Drucke). Das Werk wurde früher Galterus de Ca-
stellione (Gautier de Châtillon, Walter von Chatillon) oder Wilhelm
von Conches zugeschrieben, was aber heute bezweifelt wird. Vgl.
LexMA VI:827, VIII:1087, und dort angegebene Literatur.

inríki, það er hann týndi fyrir ofmetnað. (Aus sieben Bit-
ten besteht dieses "Gebet des Herrn" [Vaterunser], damit
wir würdig werden, die sieben Gaben des Heiligen Geistes zu
empfangen, und damit wir die sieben Tugenden erhalten,
durch die wir von den sieben Hauptsünden erlöst werden und
zu den sieben Seligkeiten gelangen. Sieben sind die Haupt-
sünden mit Namen genannt, die der Ursprung allen Übels
sind: *Superbia, ira, tristicia, avaricia, gula, luxuria,
invidia.* Das heißt: Hochmut, Neid, Zorn, Trauer, oder Träg-
heit, gute Werke zu tun, Habsucht, Völlerei, Wollust. Die
drei ersten dieser Hauptlaster berauben den Menschen, das
vierte Hauptlaster schlägt den beraubten Menschen hart; das
fünfte verstößt den geschlagenen Menschen; das sechste be-
trügt den verstoßenen Menschen, das siebte tritt den Men-
schen unter die Füße. /---/

Aber die erste von diesen sieben Bitten, die vorher
genannt wurden im "Gebet des Herrn" – *pater noster* – rich-
tet sich gegen den Hochmut, wenn es heißt: *Sanctificetur
nomen tuum*: Hör, mein Herr: Geheiligt sei dein Name. Da
bitten wir, daß er uns gebe, seinen Namen zu loben und
preisen, damit wir uns aus Demut wieder zu Gott wenden, den
wir aus Hochmut verließen; durch diese Bitte wird uns die
Gabe des Heiligen Geistes gewährt, die man *spiritus timoris
domini* nennt, das heißt Geist der Furcht Gottes. Durch die
göttliche Furcht erhalten wir die Kraft der Demut, die den
Hochmut heilt, damit ein demütiger Mensch für sich das Him-
melreich erringe, das er wegen Hochmuts verlor.)"[196]

*"Ok fyrir því at sá hreinlífis maðr, er meir elskar
verauldina, en guð, þenna heim en sitt klaustr, ofát og of-
drykkju en faustu en hófsaman lifnað, saurlífi en hreinlífi
– hann fylgir djoflinum /.../* (Und weil der Mönch, der mehr

[196] *Leifar fornra kristinna fræða íslenzkra* 1878:159; siehe dort (S.160-
161) auch die ausführliche Schilderung der anderen sechs Laster und
Gaben des Heiligen Geistes. Zur Verbindung der sieben Vaterunserbit-
ten mit dem Lasterseptenar, den Gaben des Heiligen Geistes und den
Seligpreisungen siehe z.B. Jehl 1982:296-302, Paul 1993:205f., LexMA
VIII:1086-1087. Die Quelle der isländischen Übersetzung ist *De quin-
que septenis* des Hugo von St. Viktor, vgl. Gunnar Harðarson 1995:31;
siehe ferner LexMA VIII:1086-1087.

die Welt liebt als Gott, diese Welt mehr als sein Kloster, übermäßiges Essen und Trinken mehr als Fasten und gemäßigte Lebensweise, Unzucht mehr als Keuschheit – dem Teufel folgt /.../)"[197]

"Hin fegrstu blom [hans [Johannis] blezaðrar tungu eru full af skynsemi oc himneskum røksemðum, oc ma kalla i hans sogu sva morg orðin sem stormerkin, þau er sem hinn feitasti seimr eru, þvi sætari sem þau eru smæra mulit. Hafa þau sva margfalldan skilning, ef froðir menn lita a þau, at æ oc æ finnz i þeim hulit annat agæti, þa er annat er upp grafit, oc þvi bið ek alla skynsama menn, at mer varkynni, þo at ek hafa meirr enn einfalliga talat um suma luti; er þar su sok til, at ek truða, ef hans enar myrku figurur eða agætar spasðgur væri glosulausar oc neykðar fram bornar, mundi eigi synaz vitrum monnum, sem fyrir ofroðri alðyðu væri brotið brauð vizkunnar, helldr at agætum gimsteinum væri kastað fyrir uskynsaum svin. Trui ek ok [þessa lengð munu þeim /.../ ollum skapfellda, sem með ser kenna nokkurn [part vandlẹtis rettrar truar oc astar mannkosta, þeira er hverr ma finna i lifssogu sẹls Johannis; þviat þott ver rannsakim greinir þeira .vii. mannkosta, er naliga felaz allir undir, oc fiorir heita kardinales, enn þrir theologice, þa finz hinn sẹli Johannes i aullum [gradum allra þeira hinn agætasti. Hversu ma trua, at hann væri eigi hinn vitrazti /.../ Þat er oc uheyriligt at trua hann eigi hinn fremsta i stillingunni /---/ at hann hafi eigi þegit giof hins algiorfasta styrkleiks /---/ at hann var retlatr /---/ at eigi væri hann hinn hæsti i sannri tru /---/ at hann var hinn agætazti at vaninni /---/ at trua hann eigi hinn haleitazta i ast bæði við guð oc menn /.../ (Die schönsten Blumen seiner [des Johannes] gesegneten Zunge sind voller Vernunft und himmlischer Macht, und man findet in seiner Geschichte so viel der Worte wie der Wunder, die wie die

[197] *Leifar fornra kristinna frœða íslenzkra* 1878:196. Übersetzung aus *Meditationes piissimæ de cognitione humanæ conditionis* Bernhards von Clairvaux, vgl. ibid.:IX.

dickste Wabe sind, umso süßer, je kleiner sie zermahlen
werden. Sie haben eine so vielfältige Bedeutung, wenn weise
Leute sie betrachten, daß man immer wieder etwas anderes
Gutes in ihnen versteckt findet, wenn das eine hervorgeholt
wurde, und deshalb bitte ich alle klugen Leute, mit mir
Nachsicht zu haben, wenn ich mehr als einfach über manche
Dinge gesprochen habe; ist das deshalb, weil ich glaubte,
wenn man seine dunklen *figurae* oder herrlichen Prophezei-
ungen ohne Auslegung und nackt vortragen würde, es weisen
Leuten nicht so scheinen würde, als ob man für das unkluge
Volk das Brot der Weisheit brechen würde, sondern daß man
herrliche Edelsteine vor dumme Schweine werfen würde. Glau-
be ich auch, daß diese Länge all denen /.../ zusagen wird,
die irgendwie um den rechten Glauben und die Tugenden der
Liebe besorgt sind, die man alle in der Vita des seligen
Johannes finden kann; denn wenn wir auch die verschiedenen
sieben Tugenden untersuchen, die sich fast alle darunter
verbergen, und vier heißen *cardinales*, aber drei *theologi-
ce*, dann erweist sich der selige Johannes in allen Graden
von ihnen allen als der vortrefflichste. Wie kann man glau-
ben, daß er nicht der weiseste sei /.../ Das ist auch un-
möglich zu glauben, daß er nicht der beste in der Mäßigung
sei /---/ daß er nicht die Gabe der vollkommensten Tapfer-
keit erhalten habe /---/ daß er gerecht war /---/ daß er
nicht der größte in wahrem Glauben gewesen sei /---/ daß er
der stärkste in der Hoffnung war /---/ zu glauben, er sei
nicht der erhabenste in der Liebe sowohl zu Gott wie den
Menschen /.../)" (*Jons saga baptista II*).[198]

 "*engi scal þa menn hatt setia er natturan vill at lagt
siti. þviat þeira metnaðr þrutnar sva sciott af metorðonom
/---/ Eigi let ec þic þo at auka þeira manna nafnbætr þot
sma bornir se. er haverscliga siðo oc sømiligan manndom
hafa fram at leGia mote ætt oc penningum. Gott siðferði
scalltu virða gulli betra. oc þvi scalltu eigi penninginn
lata raða nafnbotonom. at við honom selia margir svivirð-*

[198] *Postola sögur* 1874:928-929.

liga sina dað oc drengscap. (Man soll die Leute nicht er-
höhen, von denen die Natur will, daß sie niedrig stehen,
denn ihr Ehrgeiz schwillt so schnell durch die hohe Stel-
lung an /---/ Ich rate dir jedoch nicht davon ab, den Rang
derer zu erhöhen, auch wenn sie von niedriger Geburt sind,
die höfliches [höfisches] Benehmen und große Tüchtigkeit
vorzuweisen haben gegen Geburt [Herkunft] und Geld. Gutes
sittliches Benehmen sollst du höher schätzen als Gold, und
deshalb sollst du nicht das Geld den Rang bestimmen lassen,
weil dafür viele in schändlicher Weise ihre Tüchtigkeit und
Ehre verkaufen.)"[199]

"*Iusticia hevir þar oc sem maclect virðulegt sęte þvi-
at hon vapnar laugen oc veR rettynden. oc hallar engan veg
sino rettsyne. Clementia er oc íþeira samsęte er mioc remm-
er riki konunganna. þviat hon er goð af griðum oc miscunnar
morgom. þar sitr oc sv frv er Pecunia heitir er gnęgra hev-
ir gull en goða siðv. þviat hon er losta nǫreng oc van-
stilles moðer.* (Iustitia hat dort auch zu Recht einen ehr-
würdigen Sitz, denn sie bewaffnet die Gesetze und vertei-
digt das Recht und bewahrt auf jede Weise ihre Unpartei-
lichkeit. *Clementia* ist auch in ihrer Versammlung, die sehr
die Macht der Könige ergreift, denn sie bewirkt Gnade und
erbarmt sich über viele. Dort sitzt auch die Frau, die *Pe-
cunia* heißt, die mehr Gold hat als gute Sitten, denn sie
ist Nahrung der Ausschweiferei [Wollust] und Mutter der Un-
beherrschtheit.)"[200]

"*Vte firir helvitis durum oc utan undir borgarveggion-
um byggia þęr droser er yfret valld hava her áiarðriki þoat
þer se þar oðalbornar. Ein af þeim er Auaricia þat er
agirne moðer annaRa lasta /---/ þar er oc Superbia. þat er
drambsemi /---/ þar byggvir oc Libido. þat er lostasemi
/.../ Ebrietas áþar oc bygð. þat er ofdryckia /.../ þar er
oc Gula. þat er offylle með stora ropa oc stynfullan kvið.
þar er oc Ira. er var tunga kallar reiðe /---/ Detractio*

[199] *Alexanders saga* 1925:4-5.

sitr oc iþesse sveit. þat er áleitne /---/ þar ábygð Adula-
tio. þat er úeinorð er opt sękir heim hofðingia /.../
(Draußen vor dem Tor der Hölle und unter den Burgmauern
wohnen die Dirnen, die übermäßige Macht haben hier auf dem
Erdenreich, wenngleich sie dort von hoher Geburt sind. Eine
von ihnen ist *Avaritia*, das heißt Habsucht, Mutter anderer
Laster /---/ dort ist auch *Superbia*, das heißt Hochmut/---/
dort wohnt auch *Libido*, das ist Wollust /.../ *Ebrietas*
wohnt dort auch, das ist Trunksucht /.../ dort ist auch *Gu-
la*, das heißt Gefräßigkeit mit lautem Rülpsen und stöhnen-
dem Bauch. Dort ist auch *Ira*, die in unserer Sprache Zorn
heißt /---/ *Detractio* sitzt auch in dieser Gesellschaft,
das ist üble Nachrede /---/ dort wohnt *Adulatio*, das ist
Schmeichelei, die Fürsten oft heimsucht /.../)"[201]

3. Norröne Originalliteratur

Aus der Fülle von Belegen werden - wie bei der Überset-
zungsliteratur - wiederum nur einige illustrative Beispiele
ausgewählt.

Den **utilitas**-Gedanken bezeugen folgende Strophen und
Passagen altnordischer Originalliteratur:

"*115.Ráðumk þér, Loddfáfnir,/en þú ráð nemir,/njóta
mundu, ef þú nemr,/þér munu góð ef þú getr:/annars konu/
teygðu þér aldregi/eyrarúnu at.* (115.Rate ich dir, Lodd-
fáfnir, aber du nimm Ratschläge an, Nutzen wirst du haben,
wenn du sie annimmst, dir werden sie zugute kommen, wenn du
sie hast: eines anderen Weib habe nie als Geliebte.)"[202] -
"*131.Ráðumk þér, Loddfáfnir,/en þú ráð nemir,/njóta mundu,
ef þú nemr,/þér munu góð ef þú getr:/varan bið ek þik vera/*

[200] Ibid.,69.
[201] Ibid.,145. Diskussionen über Tugenden und Laster durchziehen anson-
sten die ganze Saga, vgl. ibid.:3-9,11-13,16-18,31-32,44-46,53-54,
56,69-70,81,84-85,109-111,116-117,118,120-121,125-129,132,144-145,
146-149,152,154.

en *eigi ofvaran;/ver þú við ǫl varastr/ok við annars konu/
ok við þat it þriðja,/at þjófar ne leiki.* (131.Rate ich
dir, Loddfáfnir, aber du nimm Ratschläge an, Nutzen wirst
du haben, wenn du sie annimmst, dir werden sie zugute kom-
men, wenn du sie hast: vorsichtig bitte ich dich zu sein,
aber nicht zu vorsichtig; hüte dich am meisten vor Bier und
vor eines anderen Weib und vor dem dritten, daß sich nicht
Diebe herumtreiben.)"[203] - "162. /.../ *ljóða þessa/mun þú,
Loddfáfnir,/lengi vanr vera,/þó sé þér góð ef þú getr,/nýt
ef þú nemr,/þǫrf ef þú þiggr.* (162. /.../ diese Lieder wer-
den dir, Loddfáfnir, lange fehlen, wenngleich sie dir zugu-
te kommen, wenn du sie hast, nützlich, wenn du sie lernst,
hilfreich, wenn du sie annimmst.)"[204]

"*En þeir allir er ser vel haga þiggia af gvdi rikv-
liga. himneska dyrd vendiliga. þat syner oss þessi bok.
Hakon konungr or latinu tok ok liet norræna til skemtanar
ok umbota *monnum ok hugganar at *þeir fagni er gott gera.
en hiner hrædiz er misgera. hier megv badir heyra sinn dom
ef þeir fa skilning ok gott tom at uera skilvisliga þat
skiliandi. er þessi bok er framteliandi.* (Aber alle, die
sich gut benehmen, werden von Gott reichlich und gründlich
mit himmlischen Freuden belohnt. Das zeigt uns dieses Buch,
das König Hakon aus dem Lateinischen ins Norröne übersetzen
ließ zur Unterhaltung und Besserung der Menschen und zum
Trost, damit die sich freuen, die Gutes tun, die anderen
aber sich fürchten, die Schlechtes tun. Hier können beide
ihr Urteil hören, wenn sie Einblick und genug Zeit bekom-
men, das richtig zu verstehen, was dieses Buch berich-
tet.)"[205]

"*Nú má því eigi at hvers manns orði fara, at sitt
þikkir hverjum satt, ok skal af því nú enn rita fleira frá*

[202] *Hávamál* 1986:62.
[203] Ibid.,66.
[204] Ibid.,73.
[205] *Duggals leiðsla* 1983:2. Die *Duggals leiðsla* ist eine Übersetzung der
Visio Tnugdali (oder *Tundali*), der Prolog jedoch stammt vom Überset-
zer, d.h. er hat keine lateinische Vorlage. Siehe zu dieser Visions-
literatur auch Dinzelbacher 1993:48,50f.,66ff.,74,84.

Guðmundi biskupi, at þeim verði at gagn ok gaman, er trúa
með góðum hug þessi sögu, því at þat vita allir menn, at
þat er allt satt, er gott er sagt frá guði ok hans helgum
mönnum, ok er því gott góðu at trúa, en illt er at trúa
illu, þótt satt sè, ok allra vest því, er illt er logit, ok
verðr þat þó mörgum góðum mönnum, at trúa því er logit er,
ok verðr þá eigi rètt um skipt, er menn tortryggja þat, er
gott [er] ok satt, en trúa því er illt er ok logit. (Nun
kann man nicht danach gehen, was jeder sagt, daß jeder das
Seine wahr findet, und soll nun deshalb noch mehr geschrie-
ben werden über Bischof Guðmundr, damit die Nutzen und Ver-
gnügen haben, die mit aufrichtigem Sinn dieser Geschichte
glauben, denn das wissen alle, daß das alles wahr ist, was
an Gutem von Gott und seinen Heiligen gesagt wird, und ist
es deshalb gut, dem Guten zu glauben, aber schlecht ist,
Schlechtem zu glauben, auch wenn es wahr ist, und am aller-
schlimmsten, wenn Schlechtes gelogen ist, und geschieht das
doch bei vielen guten Leuten, das zu glauben, was gelogen
ist, und ist es dann nicht recht, wenn man dem mißtraut,
was gut ist und wahr, dem aber glaubt, was schlecht ist und
gelogen.)" (*Miðsaga Guðmundar biskups Arasonar*).[206]

 "*Nú skaltu [kona] greina sýn þína, er þú kemr aptr*
[*til manna*], *vándum til viðvörunar en völdum til fagnaðar*
/.../ (Nun sollst du [Frau] das Geschaute [Vision] erzäh-
len, wenn du zurückkommst [zu den Menschen], den Schlechten
zur Warnung, den Auserwählten aber zur Freude /.../)" (*Guð-*
mundar saga Arasonar eptir Arngrím ábóta).[207] – "*Tíða í*
millum kendi hann [Guðmundr] klerkum, er feðr gáfu undir
hans faðerni, eða skrifaði bækr með einkanligri nytsemd
/.../ (Zwischen den Messen lehrte er [Guðmundr] Geistliche,
die Väter in seine Obhut gaben, oder schrieb Bücher von be-
sonderer Nützlichkeit /.../)"[208] – "*Viljum vèr með sannligri*
frásögn gjöra minníng þeirra biskupa, sem verit hafa at
Hólum eptir Guðmund biskup, fram í minni þeirra manna sem

[206] *Biskupa sögur* I:592.
[207] Ibid.,II:10.

nú lifa, þvíat mörg góð eptirdæmi vitra höfðíngja ok góð-
gjarnra, þeirra sem með hófsemd hafa stýrt guðs kristni,
mega leiða margan uppvaxanda mann í heiminum á rèttan veg.
(Wollen wir mit wahrheitsgemäßem Bericht das Andenken der
Bischöfe, die nach Bischof Guðmundr in Hólar waren, im Ge-
dächtnis der nun lebenden Leute bewahren, denn viele gute
Beispiele weiser Herrscher und wohlwollender, derer, die
mit Mäßigung Gottes Christentum geleitet haben, können vie-
le heranwachsende Menschen in dieser Welt auf den rechten
Weg führen.)"[209] – "68.*íslands ertu göfugr geisli,/Guðmundr,*
ok hjálp ímunlunda,/lýðs króna, lækníng þjóða,/lifandi
brunnr af helgum anda:/siðanna form ok huggan harma,/
heimsins blóm ok klerka sómi,/forstjórar mega skuggsjó
skýra/skraut aldar þik fyrir sèr halda. (Du bist der edle
Strahl Islands, Guðmundr, und Hilfe der Menschen, des Vol-
kes Krone, Heilung der Völker, lebender Brunnen des Heili-
gen Geistes: Bewahrung der Sitten und Tröstung des Kummers,
Blume der Welt und Ehre der Geistlichen, Herrscher können
dich als klaren Spiegel, Zierde der Menschheit, vor sich
halten.)" (*Guðmundar drápa Árna Jónssonar*).[210]

"/.../ *giordizth þesse fra sogn j upp hafe. sem uier*
munum Gudi fulltingiannda. vpp byria godum monnum til glede
og skemmtunar. og suo eigi sidur til frodleiks og nytsemd-
ar. (/.../ ereignete sich diese Geschichte anfangs, die wir
mit Gottes Hilfe guten Menschen zur Erbauung und Unterhal-
tung erzählen werden, und so nicht weniger zur Belehrung
und zum Nutzen.)"[211]

"*En þeir menn, er svá henda gaman at þessum bæklíngi,*
mega þat ánýta at skemta sèr við, ok þeim öðrum, er líti-
látliga vilja til hlýða, heldr en at hætta til, hvat annat
leggst fyrir þá, er áðr þikir daufligt; því at margr hefir
þess raun, ef hann leitar sèr skammrar skemtanar, at þar
kemr eptir á laung áhyggja. (Aber die Leute, die sich so

[208] Ibid.,II:14.
[209] Ibid.,II:186.
[210] Ibid.,II:217.

über dieses Büchlein lustig machen, können den Nutzen ha-
ben, sich damit zu unterhalten, und die anderen, die be-
scheiden zuhören wollen, anstatt das Wagnis einzugehen,
sich mit etwas anderem zu befassen, was bereits trostlos
ist; denn manch einer hat die Erfahrung, wenn er nach kur-
zem Vergnügen sucht, daß dann danach langer Kummer folgt.)"
(*Hungrvaka*).[212]

"*Þá mælti Hjalti Þórðarson: 'Ekki skal svá vera,' seg-
ir hann; 'halda skulu vér grið vár, þó at vár hafi orðit
hyggendismunr; vil ek eigi, at menn hafi þat til eptirdœma,
at vér sjálfir hǫfum gengit á grið þau, sem vér hǫfum sett
ok seld.* (Da sprach Hjalti Þórðarson: 'Das soll nicht so
sein,' sagt er; 'halten wollen wir den Frieden [freies Ge-
leit], auch wenn wir nicht klug gewesen sind; will ich
nicht, daß man uns als Beispiel nimmt, daß wir selbst den
Frieden gebrochen haben, den wir gewollt und geschlossen
haben.)" (*Grettis saga Ásmundarsonar*).[213] – "*Þá mælti Spes:
'Nú þykki mér vel farit hafa ok lykðazk okkart mál; hǫfu
vit nú eigi ógæfu saman átt eina. Kann vera, at heimskir
menn dragi sér til eptirdœma okkra ina fyrri ævi; skulu vit
nú gera þá endalykð okkars lífs, at góðum mǫnnum sé þar
eptir líkjanda.* (Da sprach Spes: 'Nun scheint mir unsere
Sache gut zu Ende gegangen zu sein; haben wir nun nicht nur
Unglück allein gehabt zusammen. Kann sein, daß dumme Leute
unser früheres Leben als Vorbild nehmen; wollen wir nun un-
ser Leben so enden, daß gute Menschen es nachahmen kön-
nen.)"[214]

"*þá bádu þeir [gofgir menn og spakir] þess at eg
skillda alla ockra rædu skrifa og j bok setia at eigi yrdi*

[211] *Laurentius saga biskups* 1969:1.
[212] *Biskupa sögur* I:59-60.
[213] ÍF VII:235.
[214] Ibid.,288-289. Vgl. dazu auch Hermann Pálsson (1981:70): "En vita-
skuld verður að gera ráð fyrir því, að lesendum *Grettlu* sé ætlað að
átta sig á því sjálfum, hvort tiltekin athöfn sé til viðsjár eða
eftirdæma, þótt höfundur sögunnar hirði ekki að gefa beinar ábend-
ingar um það nema á þessum tveim stöðum. Hins vegar má það undarlegt
heita, ef slíkur höfundur hefur ekki vanizt þeirri hugmynd, að sögur
séu ritaðar í því skyni að fræða fólk um mannlífið yfirleitt."

su ræda suo skiott med tionum sem vier þognudum. helldur
væri hun þá morgum sijdan nytsamligt gamann. /---/ helldur
til margfalldrar nytsemdar ollum þeim er med riettum athuga
nema þessa bok /---/ þá má hann þar finna og sia j bokinne.
suo sem margar likneskiuR edur allskyns smidir sem j
skijrri Skuggsion. /.../ taki af þeim god dæmi /---/ at
eigi bæri suo at. at nockur hafne þui sem til nytsemdar má
þar j finnast /.../ (Da baten sie [edle Leute und weise]
darum, daß ich unsere ganze Rede in ein Buch schreiben
sollte, damit diese Rede nicht so schnell verlorenginge wie
wir verstummten, sondern dann vielen danach nützliche Un-
terhaltung wäre. /---/ sondern zum vielfältigen Nutzen all
denen, die dieses Buch mit rechter Aufmerksamkeit wahrneh-
men /---/ dann kann man dort im Buch wie in einem klaren
Spiegel viele Bilder oder allerlei Geschmiedetes finden und
sehen. /.../ nehme daran ein gutes Beispiel /---/ damit es
nicht so käme, daß jemand das ablehnt, was man darin zum
Nutzen finden kann /.../)"[215] - "*En þþi ero þæsser luter*
skraðer fram aleið manna milli til minnis at aller skylldu
næma oc ser ínyt færa oll goð dæmi. En ɥarazt hin daligho
dæmi (Aber deshalb sind diese Dinge aufgeschrieben worden
von Mann zu Mann zur Erinnerung, daß alle sie wahrnehmen
und sich alle guten Beispiele zʉnutze machen sollten, aber
die schlechten Beispiele meiden)".[216]

"*<A>T hæve þæirra er i fyrnskunni varo likaðe oss at*
forvitna ok rannzaka þui at þæir varo listugir i velom sin-
om glœgsynir i skynsemdom. hygnir i raðagærðom vaskir i
vapnom hæverskir i hirðsiðum millder i giofum ok <at> allz/
skonar drængscap. hinir frægiazto. ok fyrir þui at i
fyrnskunni gerðuzc marger undarleger lutir ok ohæyrðir at-
burðir a varom dogum. þa syndizc oss at frœða verande ok
viðrkomande þæim sogum er margfroðer menn gærðo um athæve
þæirra sem i fyrnskunni varo ok a bokom leto rita. til æv-

[215] *Konungs skuggsiá* 1983:2. Zur neueren Literatur zu diesem Werk siehe
z.B. Bagge 1987; Barnes 1989; Kramarz-Bein 1994; Jónsson, Einar Már
1990, 1995; Simek 1994, 1996.

enlægrar aminningar til skæmtanar. ok margfrœðes viðr kom-
ande þioða at huerr bœte ok birte sitt lif. af kunnasto
liðenna luta. /.../ Sua ok at huerr ihugi með allre kunn-
asto ok koste með ollu afle freme ok fullgere með ollum
fongum at bua ok bœta sialvan sec til rikis guðs með soma-
samlegum siðum ok goðom athævom ok hælgom lifsænda. þui at
daðer ok drængskaper ok allzkonar goðlæikr er skryddi ok
pryddi lif þæirra er guði likaðo. ok þæirra er i þessa
hæims atgærðom frægðost ok vinsælldozt i fyrnskonne huerfr
þess giorsamlegre sem hæims þessa dagar mæirr fram liða.
(Die Handlungsweise derer, die in alten Zeiten lebten,
wollten wir wissen und ergründen, denn sie waren geschickt
in ihrer List, hatten einen klaren Verstand, waren klug in
ihren Plänen, tüchtig mit ihren Waffen, höfisch in Hofsit-
ten, freigebig im Schenken und in allerlei edler Handlungs-
weise die berühmtesten. Und weil sich in alter Zeit viele
wundersame Dinge ereigneten und ungewöhnliche Ereignisse in
unserer Zeit, da wollten wir den Gegenwärtigen und Betref-
fenden die Geschichten mitteilen, die weise Leute über die
Handlungsweise derer, die in alten Zeiten lebten, verfaßten
und in Bücher schreiben ließen zu ewigem Gedenken, zur Er-
bauung und Belehrung der betreffenden Völker [Leute], damit
jeder sein Leben bessere und erhelle durch die Kenntnis
vergangener Dinge. /.../ So auch, daß jeder nach bestem
Vermögen erwäge und mit aller Kraft versuche, mache und
vollbringe, wie er kann, sich selbst für das Reich Gottes
bereitzuhalten und zu bessern durch gute Sitten und gute
Handlungen und ein heiliges Lebensende, denn Taten und
Edelmut und allerlei Rechtschaffenheit, die das Leben derer
schmückten und zierten, die Gott gefielen, und derer, die
durch Taten dieser Welt berühmt und bekannt wurden in alten
Zeiten, verschwinden umso mehr, als die Zeit weiter voran-
schreitet.)" (*Forrœða* der *Strengleikar*).[217]

[216] *Konungs skuggsiá* 1983:72.
[217] *Strengleikar* 1979:4. Dieser erste Teil des Prologs ist original,
d.h. er hat keine französische Vorlage. Die hier wiederholte *lauda-
tio temporis acti* gehört ganz allgemein zum Wesensmerkmal aller Di-

*"EN sa er þessa bok norrœnaðe rǽðr ollum er þessa sogu
hǿyra ok hǿyrt hava at þǽir girnizc alldregi þat er aðrer
ǽigu rett/fengit. huarke <fe> ne hiuscaps felaga. ne ovunde
alldre annars gott nǽ gǽvo. þui at guð skipar lanom sinom
sem hanum synizc.* (Aber derjenige, der dieses Buch ins Nor-
röne übersetzte, rät allen, die diese Geschichte hören und
gehört haben, daß sie niemals das begehren, was andere zu
Recht besitzen, weder Geld noch einen Ehegenossen, daß sie
auch nie weder das Gute noch das Glück eines anderen benei-
den, denn Gott verleiht das Glück, wie es ihm gefällt.)"[218]
– *"Nu þo at þǽtta have gorzt i fyrnskunni ok þo at þetta se
fornn saga. þa ognar hon verandom ok viðrkomandom allum er
i svikum ok illzsku likar at bua. þui at huetvitna þat er
illt er. kann at ǽndr nyiazc þo at i fyrnskunni gǽrðizc.*
(Wenn sich das nun auch in alten Zeiten zugetragen hat und
wenngleich das eine alte Geschichte ist, dann droht sie al-
len Gegenwärtigen und Betreffenden, die mit Betrug und
Schlechtigkeit leben wollen, denn all das, was schlecht
ist, kann sich wiederholen, auch wenn es in alten Zeiten
geschah.)"[219]

*"Enn hver frasǿgn man syna ath ei hafa aller menn ver-
it med einni natturu fra sumum er soghd speki mikil sumum
afl edur hreysti edur nockurskonar atgerfi edur hamingia
suo framt ath frasagner meigi af verda. Annar soghu háttur
er þat ath seigia fra nockurzkonar aurskiptum fra kynzlum
edur vndrumm þviat [a marga lund hefer vordit j heiminum
þat þikkir j odru lanndi vndarlight er j odru er títt. svo
þikkir og heimskumm manne vndarlight er frá er sagt þvi er
hann hefer ei heyrt. enn sa madur er vitur er og morg dǽmi
veit honum þikker ecki vndarlight er skilning hefer [til
hversu verda ma /.../ Enn [soghur frá gofgumm monnum er nv
fyrer þui nytsamligar ath kunna ath þǽr syna monnum dreing-
ligh verk og frǽknlighar frammkuǽmder enn vand verk þydazt*

daxe, vgl. Birkhan 1986:373. Siehe auch Graus 1988.
[218] *Strengleikar* 1979:78. Diese exempelhafte Auslegung des *Equitan* ist
original, d.h. Zutat des Übersetzers; vgl. ibid.:65.

af leti og greina þau suo gott fra illu hveR er þat vill riett skilia (Aber jede Erzählung wird zeigen, daß nicht alle Menschen gleich sind. Von manchen wird große Weisheit erzählt, von manchen Kraft oder Mut oder irgendeine Fähigkeit oder Glück, insofern man davon erzählen kann. Eine andere Erzählweise ist die, von irgendwelchen Gaukeleien oder Wundern zu berichten, denn vieles gibt es in der Welt. Das findet man in einem Land wunderlich, was in einem anderen üblich ist. So findet es auch ein dummer Mensch wunderlich, wenn er davon erzählen hört, was er noch nie gehört hat. Aber derjenige, der weise ist und viele Beispiele kennt, findet nicht wunderlich, was er versteht, wie es geschehen kann /.../ Aber Geschichten von edlen Menschen zu kennen, ist nun deshalb nützlich, weil sie den Leuten edle Handlungen und tapfere Taten zeigen. Aber schlechte Taten beruhen auf Trägheit [*accidia*], und scheiden sie so Gutes von Schlechtem, wer das richtig verstehen will)".[220]

"Ef menn girnast að heyra fornar frásagnir, þá er það fyrst til að hlýða því, að flestar sögur eru af nokkuru efni. Sumar eru af guði og hans helgum mönnum, og má þar nema mikinn vísdóm. /.../ Aðrar sögur eru af ríkum konungum, og má þar nema í hæverska hirðsiðu eða hversu þjóna skal ríkum höfðingjum. Hinn þriðji hlutur sagnanna er frá konungum þeim, sem koma í miklar mannraunir og hafa misjafnt úr rétt; er þar eftir breytanda þeim, sem vaskir eru. (Wenn die Leute alte Geschichten hören wollen, dann muß zuerst gesagt werden, daß die meisten Geschichten über irgendeinen Stoff handeln. Manche handeln von Gott und seinen Heiligen, und kann man da viel Weisheit lernen. /.../ Ande-

219 Ibid.,80. Auch diese Passage gehört zum Kommentar des Übersetzers.
220 *Þiðriks saga af Bern* I:5-6. Die Forschung ist kontrovers, inwiefern der Prolog und die Saga selbst als niederdeutsche oder als norwegische Schöpfung zu gelten haben, eine altnorwegische Dichtung oder Übersetzung darstellen. Vgl. dazu z.B. Andersson 1986, Beck 1996:92. Zur neueren Literatur bez. der *Þiðreks saga* siehe Gschwantler 1996: 150. - Der Prolog dieser Saga (vgl.I:4-7) hat ebenfalls die *laudatio temporis acti* als typisches Merkmal der Didaxe (vgl. auch Anm.217). Dort ist u.a. zu lesen (I:4): "enn þo ath folkit minkadizt [þuaR huorki kapp nie agirni ath afla fiar nie metnadar /.../(aber obwohl die Leute kleiner wurden, schwanden weder Eifer noch Gier, Reichtum

re Geschichten handeln von mächtigen [reichen] Königen, und
kann man da höfische Sitten lernen oder wie man mächtigen
Herrschern dienen soll. Die dritte Gruppe der Geschichten
handelt von den Königen, die in große Schwierigkeiten gera-
ten und sie unterschiedlich gelöst haben; soll man die zum
Vorbild haben, die tüchtig sind.)" (*Flóres saga konungs og
sona hans*).[221]

 "*/.../ og lýkur svo þessi sögu, að hún gefur góðum
mönnum það dæmi að þola nokkuð, en hefna sín eigi í hverjum
hlut, heldur bíða svo guðs, því að hann má um slétta, þegar
hann vill.* (/.../ und endet so diese Geschichte, daß sie
guten Menschen das Beispiel gibt, einiges zu ertragen und
sich nicht immer zu rächen, sondern auf Gott zu vertrauen,
denn er kann es begleichen, wenn er will.)" (*Drauma-Jóns
saga*).[222]

 "*/.../ því að margt hefir við borið í heiminum, að
trautt má ófróður maður dylja, að orðið hafi, því að vitrir
menn og spakir finna til flestra hluta dæmi.* (/.../ denn
vieles ist in der Welt geschehen, daß kaum ein unwissender
Mensch verhelen kann, daß es vorgefallen ist, denn kluge
und weise Leute finden für die meisten Dinge Beispiele.)"
(*Mágus saga jarls hin meiri*).[223]

 "*Til nytsemðar þeim sem eptir kunnu at koma sneru
heimsins vitringar á latínu margskonar fræðum þeim er mikil
hullda lá á ok myrkvaþoka, fyrir alþýðu. En af því at eigi
hafa allir þá gjöf hlotit af guði, at latínu skili, þá
viljum vèr til norrænu færa þau æventýr er hæverskum mönnum
hæfir til skemtanar at hafa ok kveikja svá um sýnandi til
gleði ok gamans.* (Zum Nutzen für die, welche nachkommen
würden, übersetzten die Weisen der Welt für das Volk ins
Lateinische vielerlei Wissen, auf dem viel Unklarheit ruhte
und Nebel der Finsternis. Aber weil nicht alle die Gabe von
Gott erhalten haben, Latein zu verstehen, da wollen wir die

und Ruhm zu erwerben /.../)"
[221] *Riddarasögur* V:65. Vgl. Anm.48.
[222] Ibid.,VI:170.
[223] Ibid.,II:428.

Exempel ins Norröne übertragen, die sich für bescheidene
[höfische] Leute zur Erbauung geziemen, und so leuchtend
Freude und Unterhaltung entzünden.)"[224]

Zum **spirituellen** bzw. **allegorischen** Verständnis seien
folgende Belege angeführt:

"/.../ ok bió hann [Oláfr konungr] ſic þa til holm-
gœngu ſem rœuſtr riðare. Nu bryniaðe hann ſic fyrſt með
hæilagre trv. en með trœuſti guðſ þa lifði hann ſér. gyrðr
þvi ſverði er guðſ orð hæitir. ſnarpæggiaðo ok ſar-bæitu.
(/.../ und machte er [König Oláfr] sich da zum Holmgang be-
reit wie ein tapferer Ritter. Nun panzerte er sich zuerst
mit dem heiligen Glauben, aber mit dem Vertrauen Gottes
schützte er sich, gegürtet mit dem Schwert, das Gottes Wort
ist, scharf und schneidend.)" (*In die sancti Olaui regis et
martiris*).[225]

"Nú fara menn skyndiliga til þess staðar, er konurnar
höfðu frá sagt, ok hitta þar skjaldaða mey drottins ok
vápnaða með bænum, búna til bardaga móti sínum þremr óvin-
um, þat er móti fjandanum ok hans fèlögum, móti heimsins
blekkíngum ok holdsins girndum; fundu þeir hana skrýdda með
heilags anda alvæpni, röskliga hafa fyrir sik skotið örugg-
um trúar skildi, ok brynjaða með blezaðu lítilæti, en um-
gyrða tvíeggjuðu sverði guðligra málsenda, ok sèr á höfuð
hafa sett bjartan hjálm himneskrar heimvánar. (Nun gehen
die Leute schnell zu dem Ort, von dem die Frauen erzählt
hatten, und treffen dort die mit Gebeten bewaffnete Amazone
Gottes, bereit zum Kampf gegen ihre drei Feinde, das heißt
gegen den Teufel und seine Genossen, gegen die Verlockungen
der Welt und Begierde des Fleisches; fanden sie sie ausge-
stattet mit voller Bewaffnung des Heiligen Geistes, kraft-
voll vor sich den sicheren Schild des Glaubens haltend, und
gepanzert mit gesegneter Demut, gegürtet aber mit dem zwei-

[224] *Islendzk æventyri* I:3.
[225] *Gamal norsk homiliebok* 1931:111. Vgl. auch Lange 1996:179ff.

schneidigen Schwert des göttlichen Wortes, und auf das
Haupt gesetzt den leuchtenden Helm der himmlischen Hoff-
nung.)" (*Jóns saga hins helga eptir Gunnlaug múnk*).[226]

"/.../mun þessi glósa sýnast herra Guðmundi nálægri ok
eiginligri en flestum öðrum, þvíat grannvaxinn pálmviðr nær
jörð merkir þá fyrirlitníng er hann veitti jarðneskum hlut-
um, at svá sem hann gjörðist fátækr ok lítill í líðandum
hlutum, vyrði hann í efri glósu viðarins mikill ok ríkr með
himneskum auðæfum. En stríðan sú, er næfrin veitir viðinum
í neðanferð, merkir föstur ok bindandi, meizlur ok kvöl ok
þröngvíngar, er sagðr guðs maðr þoldi í veraldligu lífi með
útlegðum ok údæmligum meingjörðum /---/ má vitr maðr hèðan
af þveru vel skilja, hvað skógviðrinn hefir þýða, er mestr
ok megnastr vex við rótina, þat er í fám orðum öll ástundan
til veraldar, en mínkan ok þurðr til himneskrar föðurleifð-
ar, ok svá hver grein fyrra viðinum er mótstaðlig; má þá
glósu rèttliga eignast Sighvatr ok hans eptirlíkjarar /.../
(/.../ scheint diese Auslegung für Herrn Guðmundr näher zu
liegen und mehr zuzutreffen als für die meisten anderen,
denn die schlanke Palme nächst der Erde [in ihrem unteren
Teil] bedeutet die Verachtung, die er irdischen Dingen
zeigte, damit er, so wie er arm und gering in vergänglichen
Dingen war, in der oberen Bedeutung des Baumes groß und
mächtig würde mit himmlischem Reichtum. Aber die Enge, mit
der die Rinde sich um den unteren Baum schließt, bedeutet
Fasten und Enthaltsamkeit, Verletzungen und Qual und Not,
die der besagte Gottesmann im weltlichen Leben ertrug mit
Verbannung und beispiellosen Peinigungen /---/ kann ein
weiser Mensch aus alldem gut verstehen, was der Waldbaum
[Birke] zu bedeuten hat, der unten am meisten und kräftig-
sten wächst, das heißt in wenigen Worten alles Streben nach
der Welt, aber Verringerung und Schwund der himmlischen

[226] *Biskupa sögur* I:255. Vgl. dazu auch Lange 1996:179ff.; außerdem Din-
zelbacher 1992, sowie LCI (IV:380): "Die Metapher eines Kampfes zur
Dramatisierung des Widerstandes, den der tugendhafte Christ gegen
alle Formen des Bösen leistet, geht auf den Rat des hl. Paulus zu-
rück (Eph 6,11s), die Waffenrüstung Gottes (arma dei - lorica iusti-

Heimat, wie auch jeder Zweig kleiner als der untere wird;
kann man diese Auslegung zu Recht auf Sighvatr und seine
Nachfolger beziehen /.../)" (*Guðmundar saga Arasonar eptir
Arngrím ábóta*).[227]

"*Greindar náttúrur cedri [viðr] þjóna viðrkvæmiliga
herra Guðmundi: su fyrsta dygð, er cedrus skrifast óspilli-
ligr, þýðir ágæt verk hrein ok heilög þessa manns ok guðs
vinar /.../ Af svá blezuðum viði gengr sá sveiti, er græðir
sjúka limu ok drepr þá maðka, er sárum spilla; þat er sú
ilmandi prèdikan, er fyrr greindist í siðferðis kapitulo
sira Guðmundar, er útlægði lýtin frá lífi sálnanna, ok veik
til gróðrsamligrar gezku guðdrottins boðorða. Hèr meðr í
fjórðu grein cedri flýja ormar ok eitrflugur, þvíat hel-
vízkir andar, lastanna yfirboðar, taka flótta frá sínu her-
fangi fyrir bæn ok blezan, vald ok verðleika, þessa guðs
ástvinar /.../ Uppá þenna skilníng, rèttliga glóseraðan til
herra Guðmundar góða, setr actor svá fallinn verka /.../*
(Die genannten Eigenschaften der Zeder [Baum] treffen ge-
bührend auf Herrn Guðmundr zu: die erste Tugend, daß die
Zeder nicht verderbe, bedeutet die vorzüglichen Werke, rein
und heilig, dieses Mannes und Freundes Gottes /.../ Von so
einem gesegneten Baum kommt der Saft, der kranke Zweige
heilt und die Maden tötet, die Wunden verschlimmern; das
ist die wohlriechende Predigt, von der vorher im morali-
schen Kapitel des Herrn Guðmundr gesprochen wurde, die die
Fehler aus dem Leben der Seelen verstieß, und hinwies auf
die fruchtbare Güte von Gottes Geboten. Hiermit in der
vierten Eigenschaft der Zeder fliehen Würmer und Giftflie-
gen, denn die höllischen Geister, Gebieter der Laster,
fliehen von ihrer Beute durch Gebet und Segnung, Macht und
Verdienst, dieses Gottesfreundes /.../ Mit diesem Verständ-
nis, richtig auf Herrn Guðmundr den Guten ausgelegt, ver-
faßt der Autor folgendes Gedicht /.../)"[228]

tiae, scutum fidei, galea salutis usw.) anzulegen, um den Ränken des
Teufels (insidiae diaboli) zu widerstehen."
[227] *Biskupa sögur* II:164.
[228] Ibid.,183.

"44.Cedrus vex í foldar faxi,/fjallit hefir at merkja allra/birtíng þeirra er hreinum hjörtum/haldi líf með skírleiks valdi;/þýðir Líbanus enn í óði/allegorice [!] rètt at kalla/allsráðanda einka brúði/oss tæjandi kristni frægja.
(44.Die Zeder wächst im Gras [Mähne der Erde], der Berg hat das Licht aller zu bedeuten, die mit reinen Herzen leben mit der Macht der Keuschheit; bedeutet Libanon außerdem im Gedicht allegorisch ausgelegt die herrliche Braut des Allmächtigen, das uns helfende gepriesene Christentum.)" (*Guðmundar drápa* Arngríms).[229]

"34.Búníng átti biskup vænan/blíðr at hafa í guðligu stríði:/bitrligt sverð með hjálmi hörðum,/hraustan skjöld ok brynju trausta;/spjót ok boga sem spora, ok skeyti,/ spentar hosur, at fótum henta,/maðr er traustr á mjúkum hesti,/máttuligt beizl, þat er ek skal vátta. 35.Guðs orð líkir glósan sverði,/gilda trú hinum sterka skildi,/blezaða ást fyrir brynju trausta,/bjartlig ván sem hjálmur skartar,/bitrligt spjót fyrir bænir mætar,/brynhosa þröng fyrir heilagar göngur,/heit vel sendir hjarta skeyti/hverr sá maðr er lærir aðra. 36.Skynsöm önd er riddari reyndar/ röskr ok dýr, er búknum stýrir,/hestur mjúkr ok holdit veyka/hlýða þeim, sem temur með prýði,/víst eru sporarnir vökur með föstum,/vænast beizl fyrir tempran kæna,/gott skýrist fyrir glósu setta/Guðmundar líf allar stundir.
(34.Eine schöne Ausrüstung hatte der milde Bischof im göttlichen Streit: ein scharfes Schwert mit hartem Helm, einen starken Schild und eine sichere Brünne; Speer und Bogen wie Sporen, und Pfeile, enge passende Beinkleidung, ein sicherer Mann sitzt auf sanftem Pferd, ein starker Zügel, was ich bezeugen will. 35.Gottes Wort bedeutet das Schwert, fester Glaube den starken Schild, gesegnete Liebe die sichere Brünne, frohe Hoffnung als Schmuck den Helm, der scharfe Speer gute Gebete, die enge Beinkleidung heilige Gänge, glühende Pfeile schickt dem Herz jeder, der andere lehrt. 36.Die vernünftige Seele, die den Körper be-

[229] Ibid.,197. *"Líbanus"* wurde verbessert aus *"líkams"*.

herrscht, ist freilich der tüchtige und edle Ritter, das
sanfte Pferd und das schwache Fleisch gehorchen dem, der
sie mit Vortrefflichkeit bändigt, gewiß sind die Sporen
Wachen mit Fasten, der beste Zügel ist kluges Maßhalten,
das stets gute Leben des Guðmundr bedeutet diese Ausle-
gung.)" (*Guðmundar drápa Árna Jónssonar*).[230]

"*Enn sá er hann hefur fullann skilning og riettann. þá
verdur hann þess var at su er meiri bokinn er glosa þarf.
en hin er ritud er. Enn bokinne er giefit fagurt nafn þui
at hun heitir SPECULUM REGAle.* (Aber wenn er das volle und
richtige Verständnis hat, dann merkt er, daß das Buch mehr
ist, das auszulegen ist, als das, welches geschrieben ist.
Aber das Buch hat einen schönen Namen bekommen, denn es
heißt *Speculum regale* [Königsspiegel]."[231] – "*þþi at sa er
retta skilning hæfir oc hyggr hann þanndlega at hans* [mauR]
at hæfi þa ma hann mykit marca oc ðraga ser til nytsæmðar.
(Denn der, welcher das richtige Verständnis hat und ihr
[der Ameise] Benehmen sorgfältig betrachtet, da kann er dem
viel Bedeutung beimessen und es sich zunutze machen.)"[232] –
"*Uit hofum mioc langa rœðu ímunni hafða oc æf þit skolum
hana glosa alla þa þærðr þat auki mykill langrar rœðu þþi
at þat er allþist at fa orð munu þau þæra í occaRri rœðo er
æigi man þurfa at glosa æf allfroðr maðr kœmr til sa er
gerla kann at skilia allar þessar rœður oc þycki mer þat
sannligri at þer takim rettan fram gangs þæg upp hafðrar
rœðu. en þer hirðim aðrum þat starf at glosa occrar rœður
þeir er siðaRr hœyra oc þat starf þilia æiga mæð marg|smog-
alli at hygli.* (Wir haben eine sehr lange Rede gehalten und
wenn wir sie ganz auslegen wollen, dann wird die lange Rede
noch viel mehr, denn das ist ganz gewiß, daß wenige Worte
in unserer Rede sein werden, die man nicht erklären muß,
wenn ein sehr gelehrter Mann kommt, der alle diese Reden
vollständig versteht, und finde ich es besser, daß wir die

[230] Ibid.,209-210. Vgl. auch Lange 1996:179-187, sowie Anm.143,225,226.
[231] *Konungs skuggsiá* 1983:2.
[232] Ibid.,9.

angefangene Rede richtig weiterführen, anderen aber die
Arbeit überlassen, unsere Reden auszulegen, denen, die sie
später hören und diese Arbeit in vielfältiger Betrachtung
ausführen wollen.)"[233] - "*Nu skilz mer þat at yðr þycki or
lausn þeiRar spurningar er ec spurða næstom hælldr þæra
glosor oc þyðing þeiRa rœðna er fyRr talaðum þit um /---/
Spa ero glosor hværRar rœðo sæm limir /.../ eða kþistir af
æino hværio tre. /---/ Nu er mæð sama hætti um skyring rœðu
hværRrar sa er goða skyring hæfir til þæss at rœðan fari
rett þa hæfir hann oc skilning til þæss at skyringin fari
rett.* (Nun scheint mir das, daß Ihr die Lösung der Frage,
die ich stellte, fast nur Auslegung und Bedeutung der Reden
findet, über die wir vorher sprachen /---/ So sind die Aus-
legungen jeder Rede wie Äste /.../ oder Zweige eines Bau-
mes. /---/ Nun gilt dasselbe für die Deutung jeder Rede,
wer eine gute Deutung hat, damit die Rede richtig ist, dann
hat er auch Verstand dazu, daß die Deutung richtig ist.)"[234]
- "*En þeir er glosat haþa psalltarann fram aleið er dauid
gerðe þa hafa þeir fleira rætt um þat hvat dauid hugði
mæðan hælldr en um orðin er hann hæfir mællt þþi at þeir
hafa langar skyringar um þat gort /.../ Mæðr sama hætti
hafa þeir gort er skyrt hafa rœður guðz spialla manna /.../*
(Aber die, welche den Psalter weiter ausgelegt haben, den
David verfaßte, da haben sie mehr darüber geredet, was
David dabei dachte, als über die Worte, die er gesprochen
hat, denn sie haben lange Erklärungen dazu gegeben /.../
Dasselbe haben die getan, welche die Reden der Evangelisten
gedeutet haben /.../)"[235] - "*En þþi glosaðe æigi dauid
sialfr psalltarann at hann þilldi aðrum þat starf ætla
/.../ oc spa gœra allir þeir er þa rœðu hafa imunni er
glosa þarf þa ætla þeir aðrum þat starf at skyra þat mæð
orðum er þeir haþa i huga ser /---/ Oc æf þu næmr þætta
skilþisliga oc rannzakar þu þat er þu hœyrir mællt mæð*

[233] Ibid.,78-79.
[234] Ibid.,84.
[235] Ibid.,85.

margh|smogalli at hygli þa færRr þu þærs æcki pillr hvart
þær glosor pærða rangar eða rettar. er þu hœyrir æf Guð
hæpir þann aŋda þer gepit at þu kunnir rett at skilia /---/
Spa skilz mer oc þat pæl at þeir er skyrðar hapa rœður
dauids mæðr glosum eða annaRra þeiRa manna er rœður hafa
/.../ saman sætt oc ibœcr fœrt þa hafa þeir mæð þesso æfni
skyringar gorpaR /.../ (Aber deshalb legte David nicht
selbst den Psalter aus, weil er anderen diese Arbeit über-
lassen wollte /.../ und so machen es alle, die die Rede im
Munde haben, die ausgelegt werden muß, da überlassen sie
anderen die Arbeit, das mit Worten zu erklären, was sie be-
absichtigen /---/ Und wenn du das richtig aufnimmst und du
das untersuchst, was du mit vielfältiger Betrachtung ge-
sprochen hörst, dann gehst du nicht irre, ob diese Ausle-
gungen falsch oder richtig sind, die du hörst, wenn Gott
dir den Verstand gegeben hat, daß du richtig verstehen
kannst /---/ So verstehe ich das auch gut, daß die, welche
die Reden Davids ausgelegt haben oder anderer Leute, die
Reden /.../ verfaßt und in Bücher geschrieben haben, da ha-
ben sie damit Deutungen gegeben /.../)"[236]

"*Nú þótt mönnum þykki slíkir hlutir ótrúligir, þá*
verðr þat þó hverr at segja, er hann hefir sét eða heyrt.
Þar er ok vant móti at mæla, er inir fyrri fræðimenn hafa
samsett. Hefði þeir þat vel mátt segja, at á annan veg
hefði at borizt, ef þeir vildi. Hafa þeir ok sumir speking-
ar verit, er mjök hafa talat í fígúru um suma hluti, svá
sem meistari Galterus í Alexandrí sögu eða Umeris skáld í
Trójumanna sögu, ok hafa eftirkomandi meistarar þat heldr
til sannenda fært en í móti mælt, at svá mætti vera. Þarf
ok engi meira trúnað á at leggja, en hafa þó gleði af, á
meðan hann heyrir. (Wenn man auch solche Dinge unwahr-
scheinlich findet, dann muß doch jeder das sagen, was er
gesehen oder gehört hat. Man kann auch schwer dagegenspre-
chen, was die früheren Gelehrten verfaßt haben. Hätten sie
das gut sagen können, daß es sich anders zugetragen hätte,

[236] Ibid.,86.

wenn sie gewollt hätten. Hat es auch manche Weise gegeben, die viel in *figura* gesprochen haben über manche Dinge, so wie Meister Galterus in der Geschichte Alexanders oder der Dichter Homer in der Geschichte der Trojaner, und haben nachfolgende Meister das eher bewahrheitet als dagegen gesprochen, daß es so sein könnte. Muß dem auch keiner unbedingt glauben, kann aber doch Freude daran haben, während er zuhört.)" (*Göngu-Hrólfs saga*).[237]

Für den **sensus tropologicus/moralis** bzw. **Tugenden und Laster** speziell (einzeln oder als Kataloge) seien folgende Passagen herangezogen:

"*29(39).Sá hon þar vaða/þunga strauma/menn meinsvara/ ok morðvarga/ok þanns annars glepr/eyrarúnu;/þar sýgr Nið- höggr/nái framgengna,/slítr vargr vera./Vituð ér enn - eða hvat?* (29[39].Sah sie dort Meineidige reißende Ströme waten und Mörder und den, der eines anderen Weib verführt; dort saugt Niðhöggr die Leichen der Toten, reißt der Wolf Männer. Wißt ihr noch mehr - oder was?)"[238] - "*35(45).Brœðr munu berjask/ok at bönum verðask,/munu systrungar/sifjum spilla;/hart er í heimi,/hórdómr mikill,/skeggjöld, skálm- öld,/skildir klofnir,/vindöld, vargöld,/áðr veröld steyp- isk;/mun engi maðr/öðrum þyrma.* (35[45].Brüder werden kämpfen und einander töten, werden Schwestersöhne zu Feinden; hart ist es in der Welt, viel Hurerei, Axtzeit, Schwertzeit, gespaltene Schilde, Windzeit, Wolfszeit, ehe die Welt untergeht; wird keiner den anderen schonen.)"[239] - "*54(64).Sal sér hon standa/sólu fegra/gulli þakðan/á Gim- lé;/þar skulu dyggvar/dróttir byggja/ok um aldrdaga/ynðis njóta.* (54[64].Eine Halle sieht sie stehen, schöner als die

[237] FSN III:231. Vgl. auch Rafn 1829-1830,III:309-310; *Fornaldarsagas and Late Medieval Romances* 1977:178. Zu einer Interpretation der Saga siehe z.B. Erlingsson, Davíð 1996; Martin 1998.
[238] *Völuspá* 1980:122-123.
[239] Ibid.,124.

Sonne, mit Gold gedeckt in Gimlé; dort werden die guten Menschen wohnen und ewige Freuden genießen.)"[240]

"*51 Ǫlr ertu, Geirroðr,/hefr þú ofdruccit;/miclo ertu hnugginn,/er þú ert míno gengi,/ǫllom einheriom/oc Óðins hylli.* (51 Betrunken bist du, Geirröðr, hast du zu viel getrunken; viel hast du verloren, mein Geleit, alle Krieger in Walhall und Odins Gunst.)" (*Grímnismál*).[241] – "*47 'Mun hon Gunnari/gorva segia,/at þú eigi vel/eiðom þyrmðir,/þá er ítr konungr/af ǫllom hug,/Giúca arfi,/á gram trúði.'* (47 'Wird sie [Brynhildr] Gunnar alles sagen, daß du [Sigurðr] die Eide nicht hieltst, als der edle König, der Erbe des Gjúki, dem Herrscher [Sigurðr] völlig vertraute.')" (*Grípisspá*).[242] – "*6 'Hugr mic hvatti,/hendr mér fulltýðo/oc minn inn hvassi hiǫrr;/fár er hvatr,/er hrøðaz tecr,/ef í barnæsco er blauðr.'* (6 'Der Mut mich anspornte, die Hände mir halfen und dieses mein scharfes Schwert; kaum einer ist tüchtig, der alt wird, wenn er in der Jugend feige ist.')" (*Fáfnismál*).[243] – "*24 'Þat er óvíst at vita,/þá er komom allir saman,/sigtíva synir,/hverr óblauðastr er alinn;/margr er sá hvatr,/er hiǫr né rýðr/annars brióstom í.'* (24 'Das ist nicht sicher zu wissen, wenn wir alle zusammenkommen, die Menschen, wer am mutigsten ist; manch einer ist tüchtig, der sein Schwert nicht in der Brust eines anderen rötet.')" (*Fáfnismál*).[244] – "*4 Heilir æsir,/heilar ásynior,/heil siá in fiǫlnýta fold!/mál oc manvit/gefit ocr mærom tveim/oc læcnishendr, meðan lifom!'* (4 Heil Asen, heil Asinnen, heil diese fruchtbare Erde! Sprache und Verstand gebt uns zwei Vortrefflichen und heilende Hände, während wir leben!')" (*Sigrdrífomál*).[245] – "*23 Þat ræð ec þér annat,/at þú eið né sverir,/nema þann er saðr sé;/grimmar símar/ganga at trygðrofi,/armr er vára vargr.* (23 Das rate

[240] Ibid.,128.
[241] *Edda* 1962:67.
[242] Ibid.,171.
[243] Ibid.,181.
[244] Ibid.,184. "*Rýðr*" wurde verbessert aus "*rýfr*".
[245] Ibid.,190.

ich dir als Zweites, daß du keinen Eid schwörst, außer er sei wahr; schlimme Folgen hat Treubruch, verflucht ist der Eidbrüchige [Wolf der Eide].)" - "*28 Þat ræð ec þér it fimta,/þóttu fagrar sér/brúðir becciom á:/sifia silfr/látaðu þínom svefni ráða,/teygiattu þér at kossi konor! 29 Þat ræð ek þér it sétta,/þótt með seggiom fari||/ǫlǫrmál til ǫfug:/druccinn deila/scalattu við dólgviðo,/margan stelr vín viti.* (28 Das rate ich dir als Fünftes, auch wenn du auf den Bänken schöne Frauen siehst: laß sie nicht deinen Schlaf bestimmen, verführe keine Frauen zum Kuß! 29 Das rate ich dir als Sechstes, auch wenn bei Leuten das Trinkgeschwätz zu feindlich wird: betrunken sollst du nicht mit Kriegern streiten, manch einem raubt der Wein den Verstand.)" - "*32 Þat ræð ec þér it átta,/at þú scalt við illo siá/oc firraz flærðarstafi;/mey þú teygiat/né mannz kono,/né eggia ofgamans!* (32 Das rate ich dir als Achtes, daß du dich vor Schlechtem in acht nehmen sollst und Betrug meiden; verführe weder ein Mädchen noch die Frau eines Mannes, noch stachle zur Wollust an!)" (*Sigrdrífomál*).[246]

"*11.Byrði betri/berrat maðr brautu at/en sé mannvit mikit;/vegnest verra/vegra hann velli at/en sé ofdrykkja ǫls.* (11.Eine bessere Bürde trägt man nicht mit auf dem Weg als viel Klugheit; eine schlechtere Wegzehrung nimmt man nicht mit als übermäßiges Biertrinken.)"[247] - "*15.Þagalt ok hugalt/skyli þjóðans barn/ok vígdjarft vera./Glaðr ok reifr/skyli gumna hverr/unz sinn bíðr bana.* (15.Schweigsam und aufmerksam soll der Mensch sein und kampfesmutig. Froh und fröhlich soll jeder Mensch sein, bis ihn der Tod erwartet.)" - "*19.Haldit maðr á keri,/drekki þó at hófi mjǫð,/mæli þarft eða þegi;/ókynnis þess/vár þik engi maðr,/at þú gangir snemma at sofa.* (19.Man soll das Trinkgefäß weiterreichen, jedoch den Met mit Maßen trinken, man spreche nur Notwendiges oder schweige; der Unhöflichkeit beschuldigt

[246] Ibid.,194-196.
[247] *Hávamál* 1986:41.

dich keiner, wenn du früh schlafen gehst.)"[248] - "*21.Hjarðir þat vitu/nær þær heim skulu/ok ganga þá af grasi;/en ósviðr maðr/kann ævagi/síns um mál maga.* (21.Das Vieh weiß, wann es heim muß, und hört dann zu weiden auf; aber ein unkluger Mensch kennt nie das Maß seines Magens.)" - "*23.Ósviðr maðr/vakir um allar nætr/ok hyggr at hvívetna;/þá er móðr/ er at morni kømr;/allt er víl, sem var.* (23.Ein unkluger Mensch wacht alle Nächte und sorgt sich um alles; da ist er müde, wenn der Morgen kommt; alle Sorge besteht wie zuvor.)"[249] - "*39.Fannka ek mildan mann/eða svá matar góðan/at ei væri þiggja þegit,/eða síns féar/svá gjǫflan/at leið sé laun ef þegi.* (39.Fand ich keinen so freigebigen Menschen oder gastfreundlichen, daß er nicht Gaben wollte, oder einen mit Geld so freigebigen, daß er es leid wäre, Lohn zu empfangen.)"[250] - "*54.Meðalsnotr/skyli manna hverr,/æva til snotr sé;/þeim er fyrða/fegrst at lifa/er vel mart vitu.* (54.Klug mit Maßen soll jeder sein, nie zu klug; die Menschen leben am besten, die nicht zu viel und nicht zu wenig wissen.)"[251] - "*79.Ósnotr maðr,/ef eignask getr/fé eða fljóðs munuð,/metnaðr honum þróask/en mannvit aldregi;/fram gengr hann drjúgt í dul.* (79.Ein unkluger Mensch, wenn er Geld bekommen kann oder die Liebe einer Frau, wächst sein Ehrgeiz, aber nie sein Verstand; er lebt in großer Selbsttäuschung.)"[252]

"*10 Munaðar ríki/hefir margan tregað,/oft verður kvalræði af konum./Meingar þær urðu/þó hinn máttki guð skapaði skírlega.* (10 Die Macht der Wollust hat manch einem Sorgen bereitet, oft werden Frauen zur Qual. Sündig wurden sie, wenn auch der mächtige Gott sie rein erschuf.)" - "*15 Ofmetnað drýgja/skyldi engi maður,/það hef eg sannlega séð,/ því að þeir hverfa/er honum fylgja,/flestir guði frá.*

[248] Ibid.,42.
[249] Ibid.,43.
[250] Ibid.,47.
[251] Ibid.,50.
[252] Ibid.,55. Siehe auch Pálsson, Hermann 1990.

(15 Hochmütig soll keiner sein, das habe ich wirklich gese-
hen, denn die meisten, die so sind, wenden sich von Gott
ab.)" - "*17 Á sig þau trúðu/og þóttust ein vera/allri þjóð
yfir,/en þó leist/þeirra hagur/annan veg almáttkum guði.*
(17 Sie vertrauten auf sich selbst und glaubten, sie allein
ständen über dem ganzen Volk, und doch schien dem allmäch-
tigen Gott ihre Stellung eine andere.)" - "*19 Óvinum þínum/
trúðu aldrei/þó fagurt mæli fyrir þér./Góðu þú heit,/gott
er annars/víti hafa að varnaði.* (19 Deinen Feinden glaube
du nie, auch wenn sie schöne Reden führen. Nimm dir Gutes
vor, gut ist, durch den Schaden eines anderen klug zu wer-
den.)"[253] - "*32 Vinsamleg ráð/og viti bundin/kenni eg þér
sjö saman./Gjörla þau mun/og glata aldregi;/öll eru þau nýt
að nema.* (32 Freundliche Ratschläge und voller Klugheit
lehre ich dich derer sieben. Denke immer an sie und vergiß
sie nie; alle sind sie nützlich zu lernen.)" - "*34 Vil og
dul/tælir virða sonu,/þá er fíkjast á fé./Ljósir aurar/
verða að löngum trega;/margan hefir auður apað.* (Wunschden-
ken und Selbsttäuschung verführt die Menschen, die vom Geld
besessen sind. Glänzendes Geld verursacht große Sorgen;
manch einen hat der Reichtum zum Narren gemacht.)"[254] -
"*61 Menn sá eg þá/er mjög ala/öfund um annars hagi./Blóðgar
rúnir/voru á brjósti þeim/merktar meinlega.* (Die Menschen
sah ich, die sehr neidisch auf andere sind. Blutige Runen
waren ihnen tief in die Brust geritzt.)"[255]

"*Misiamn var orðromr um hans rað, þa er hann [Olafr
konongr] var i þema hæimi. Marger kallaðu hann riklyndan oc
raðgiarnan, harðraðan oc hæiftugan, fastan oc fegiærnan,
olman oc oðælan, metnaðarmann oc mikilatan, oc þessa hæims
hofðingia firir allz sakar. En þæir giorr vissu, kallaðu
hann linan oc litilatan, huggaðan oc hægan, milldan oc
miuklatan, vitran oc vingoðan, tryggvan oc trulyndan, for-
sialan oc fastorðan, giaflan oc gofgan, frægian oc vællynd-*

[253] *Sólarljóð* 1991:16-19.
[254] Ibid.,23-24.
[255] Ibid.,33.

*an, rikian oc raðvandan, goðan oc glœpvaran, stiornsaman oc
væl stilltan, væl gæymin at guðs lagum oc goðra manna.* (Un-
terschiedlich war die Meinung über seine Herrschaft, als er
[König Olafr] in dieser Welt war. Viele nannten ihn hochmü-
tig und herrschsüchtig, tyrannisch und gehässig, geizig und
habsüchtig, wild und trotzig, ehrgeizig und stolz, und ei-
nen Herrscher *dieser* Welt in jeglicher Beziehung. Aber die
es besser wußten, nannten ihn weich und demütig, gutmütig
und ruhig, mild und freundlich, klug und beliebt, treu und
gläubig, umsichtig und zuverlässig, freigebig und edel, be-
rühmt und umgänglich, mächtig und rechtschaffen, gut und
gewaltlos, tüchtig und maßvoll, die Gesetze Gottes und gu-
ter Menschen achtend.)"[256]

"*INN heilagi Magnús Eyjajarl var inn ágætasti maðr,
mikill at vexti, drengiligr ok skýrligr at yfirlitum, sið-
góðr í háttum, sigrsæll í orrostum, spekingr at viti, mál-
snjallr ok ríklundaðr, ǫrr af fé ok stórlyndr, ráðsvinnr ok
hverjum manni vinsælli, blíðr ok góðr viðmælis við spaka
menn ok góða, en harðr ok óeirinn við ránsmenn ok víkinga,
lét drepa mjǫk þá menn, er herjuðu á bœndr ok landsmenn.
Lét hann taka morðingja ok þjófa ok refsaði svá ríkum sem
óríkum rán ok þýfskur ok ǫll óknytti. Eigi var hann vin-
hallr í dómum; virði hann meira guðligan rétt en mannvirð-
ingar mun. Hann var stórgjǫfull við hǫfðingja ok ríka menn,
en jafnan veitti hann þó mesta huggan fátœkum mǫnnum. /.../
Sýndi hann þá ráðagǫrð sína, at hann bað sér einnar meyjar,
innar dýrligstu ættar af Skotlandi, ok drakk brúðhlaup til.
Byggði hann tíu vetr hjá henni, svá at hann spillti
hvárskis þeira losta ok var hreinn ok flekklauss allra
saurlífissynda, ok er hann kenndi freistni á sér, þá fór
hann í kalt vatn ok bað sér fulltings af guði. Margir váru
þeir hlutir aðrir ok dýrligir mannkostir, er hann sýndi
sjálfum guði, en leyndi mennina.* (Der heilige Magnús Eyja-
jarl var der vortrefflichste Mann, groß an Wuchs, ritter-

[256] *Olafs saga hins helga* 1982:80-82.

lich und klug im Aussehen, von gutem Benehmen, siegreich in
Schlachten, klug an Verstand, redegewandt und großmütig,
freigebig und großzügig, geistreich und am weitaus belieb-
testen, sanft und freundlich im Verkehr mit ruhigen und gu-
ten Menschen, aber streng und unbarmherzig mit Räubern und
Wikingern, ließ viele Männer töten, die gegen Bauern und
Landsleute Krieg führten. Er ließ Mörder und Diebe festneh-
men und bestrafte so Reiche wie Arme für Raub und Diebstahl
und alle bösen Streiche. Er war nicht parteiisch im Urteil;
er achtete mehr das göttliche Recht als den Rangunterschied
der Leute. Er war sehr freigebig gegen Fürsten und mächtige
Leute, aber gleichzeitig spendete er doch armen Leuten den
meisten Trost. /.../ Zeigte er seinen Entschluß, indem er
um eine Jungfrau freite, aus dem edelsten Geschlecht
Schottlands, und mit ihr Hochzeit feierte. Lebte er mit ihr
zehn Winter, ohne daß er ihrer beider Keuschheit verletzte,
und war rein und unbefleckt von allen Sünden der Unzucht,
und wenn er in Versuchung geriet, dann ging er in kaltes
Wasser und bat um Gottes Hilfe. Viele andere Dinge waren es
noch und herrliche Tugenden, die er Gott selbst zeigte, vor
den Menschen aber geheimhielt.)" (*Orkneyinga saga*).[257]

 "/.../en þeir [fjandr] fóro með hana, unz þeir kómu at
þar hon sá fire sèr því líkast sem vêre ketill mikill, eðr
pyttr djúpr ok víðr, ok í bik vellanda, en umhverfis eldr
brennande. Þar sá hon marga menn, bêðe lifendr ok dauða, ok
hon kende suma þar. Hon sá þar alla nêr höfðingja ólêrða,
þá er illa fóro með því valde, er þeir höfðo. Þá tóko
fjandrnir til orða við hana, ok mêltu: 'hèr skaltu fara í
ofan, til þessa hefir þú þèr verkat, því at þess hins sama
ertú hluttakare sem þeir, er [hèr ero í niðre, þat er
leiðiligr hórdómr, er þú hefir framit, er þú hefir lagzt
undir ij presta ok saurgat svá þeirra þjónosto, ok þar með
ofmetnaðr ok fègirne /.../ (/.../ aber sie [Teufel] gingen
mit ihr bis dahin, wo sie vor sich so etwas wie einen gro-
ßen Kessel sah, oder einen tiefen und breiten Pfuhl, und

[257] ÍF XXXIV:103-104.

darin kochendes Pech, rundherum aber loderndes Feuer. Dort
sah sie viele Menschen, sowohl Lebende wie Tote, und sie
erkannte manche dort. Sie sah da fast alle ungelehrten
Häuptlinge, die schlecht mit der Macht, die sie hatten, um-
gingen. Da fingen die Teufel mit ihr zu sprechen an und
sagten: 'hier hinein sollst du kommen, dazu hast du gear-
beitet, denn an demselben hast du teilgenommen wie die, die
hier unten sind, das ist häßliche Hurerei, die du getrieben
hast, als du mit zwei Priestern schliefst und so deren Got-
tesdienst beschmutztest, und dazu Hochmut und Habsucht
/.../)" (*Leiðsla Rannveigar*).[258]

"*Hèr með trúist hans [Guðmundar] sparneytni matar ok
drykkjar svá mikil verit hafa, at hann hafi geymt samhaldit
bindindi sem kraptauðigr múnkr eða einsetumaðr, ok svá
mikla birti spádóms ok vitru, sem hinn heilagi andi flutti
at hans hjarta án afláti; mundi þat ei svá vorðit, ef girnd
hugarins eða grægi kviðarins hefði flekkat öndina. Svá var
hann vakr í góðum verkum, at engi sá hann iðjulausan, heldr
veik hann sínum veg frá góðu til betra, ok steig svá dygð
frá dygð* /.../* (Hiermit wird geglaubt, daß seine [des Guð-
mundr] Sparsamkeit im Essen und Trinken so groß gewesen
ist, daß er ständige Enthaltsamkeit wie ein heiliger Mönch
oder Eremit geübt hat, und daß er so viel Licht der Offen-
barung und Weisheit bewahrte, das der Heilige Geist ständig
seinem Herzen zuführte; wäre das nicht so gewesen, wenn
Sinnenbegierde oder Gier des Magens seine Seele befleckt
hätte. So tüchtig war er in guten Werken, daß keiner ihn
tatenlos sah, sondern er ging seinen Weg von Gutem zu Bes-
serem, und stieg so von Tugend zu Tugend /.../)" (*Guðmundar
saga Arasonar eptir Arngrím ábóta*).[259] - "*En þó at fólkit
frægði hans líf, treysti hann sjálfr lítillætis dygð því
framarr fyrir allar sínar gjörðir; var nú allt eins svá
komit, at ei því síðr, þótt hann veldi sèr inn bezta lut,
vóx ok víðfrægðist, flaug ok fluttist hans nafn ok dygð um*

[258] *Biskupa sögur* I:452. Siehe dazu auch *Medieval Scandinavia* 1993:706-
707, Dinzelbacher 1993:48, Cormack 1994, Larrington 1995.

alla landsbygðina /.../ (Aber wenngleich die Leute sein Le-
ben rühmten, vertraute er selbst der Tugend der Demut umso
mehr vor allen seinen Taten; geschah es nun trotzdem so,
daß nichtsdestoweniger, obwohl er die beste Sache wählte,
sein Name und seine Tugend im ganzen Land wuchsen und be-
rühmt wurden, sich verbreiteten und bekannt wurden
/.../)"[260] - "*Þat er öfundar kyn kunnast, at maðr pínist at
þeirri velferð samkristins, sem hann vildi sjálfr fá. En
hitt annat er meirr frá dæmum, sem hèr var, at öfunda þat
með öðrum, er hann vill á önga lund sjálfr nýta, þat [eru
bænir ok bindandi, ölmusugæði ok aðrir mannkostir /.../*
(Das kennt Neidesart am besten, daß man durch das Wohlerge-
hen eines Mitchristen gequält wird, das man selbst haben
würde. Aber das andere unterscheidet sich von den Beispie-
len, wie es hier war, daß man andere um das beneidet, was
man in keiner Weise selbst wollte, nämlich Gebete und Ent-
haltsamkeit, Wohltätigkeit und andere Tugenden /.../)"[261] -
"*43.Setti hann í sínum þætti:/samlíkjandi biskup ríkan/
feitust Cedro fjórum mætum/fyrirrennandi krapta þrenna:/trú
ok vón þær treystu hreinan,/til má ást, þat er rètt at
skilja,/satt mun flutt af slíks manns háttum,/slitna aldri
þessur vitni.* (43.Beschrieb er in seiner Darstellung, den
mächtigen Bischof vergleichend mit den vier Eigenschaften
der saftreichen Zeder, die vorangehenden drei Tugenden:
Glaube und Hoffnung, sie hielten ihn rein, dazu kommt Lie-
be, das ist richtig zu verstehen, Wahres sagt man von eines
solchen Mannes Lebensweise, vergeht nie dieses Zeugnis.)"
(*Guðmundar drápa* Arngríms).[262]

"*Tac þu fra mer drottenn miŋ aŋŋnd oc ofmætnað orþiln-
an. æigingirni. ohof oc rang|læti. oc bolþaða kŋiðar girnd
oc reinsa mec af siau hafuð lostum oc allum bolþaðum limum.
|| þeim er þar kŋislazt af. Gef þu mer drottenn minn ast
sæmð ocæilifa þan retta tru oc litillæti þitzku oc rettlæti*

[259] *Biskupa sögur* II:14.
[260] Ibid.,17.
[261] Ibid.,21.

oc algorþan kraft at gera þilia þinn ahvæRri stuŋdu oc gef
mer siau hafuð giafir heilax anda þins /.../ (Nimm du von
mir, mein Herr, Neid und Hochmut, Verzweiflung, Selbst-
sucht, Maßlosigkeit und Ungerechtigkeit und Lüsternheit
oder Völlerei, und befreie mich von den sieben Hauptlastern
und allen verfluchten Trieben [Sprossen], die daraus ent-
stehen. Gib mir, mein Herr, Liebe und ewige Hoffnung, rech-
ten Glauben und Demut, Weisheit und Gerechtigkeit und die
volle Kraft, stets deinen Willen zu tun, und gib mir die
sieben Hauptgaben deines Heiligen Geistes /.../)"[263] –
"/.../ at þu gefir mer retta skilning hof oc sannsyni. orð
oc ætlan oc goðan þilia at ec mægi spa skipta oc dœma milli
rikra oc fatœkra at þer liki oc þæir mægi fagna rettænndum
hvarir þið aðra. (/... / daß du mir den rechten Verstand
gibst, Maß und Gerechtigkeit, Rede und Entschluß und guten
Willen, damit ich so unterscheide und urteile zwischen Rei-
chen und Armen, daß es dir gefällt und sie ihre Rechte je-
der dem anderen gegenüber genießen können.)"[264]

"/.../varazt oc [æinkanlegha sem frammazt gefr guð þer
skilning til. [þau .vij. hofuðlyti sem rot oc grundvollr er
allra lyta. en þau græina sva uittrir men at þat er fyrst
[ofnœyzla matar oc dryckiar [uhofsamlega mykil [oc i uviðr-
kœmileghom stoðum nœyt. Þat er annat [er þessu lyti fylgir
oftazt. þat er full oc uræin [likams sins lifnaðr þegar han
er ofkatr alen. Þriðia er sparleg sinka. Fiorða [slenskap-
leg læti [nokot got at ad hafazt. Fimta er ivirgiærnlegt
storlæte með drambsamlegom metnaðe. Setta er hæiftugh ræiði
með grimmu langræke. Siaunda er sorgbitin ofund með
hiar(t)legu hattre. Af þessum vij. hofuðlytum [kveykiazt oc
alazt allar syndir bæðe [smære oc stœre oc oll onnur [lyti
oc ulutvende. oc [af þessu ræitir maðr mot ser sin mildazta
lausnara oc en [retlatazta domara. Varezt oc vandlega alla
þa luti [er þu væizt at usœmelegir ero með konongs nafne oc

[262] Ibid.,197.
[263] *Konungs skuggsiá* 1983:95.

allra hællzt ranga æiða oc [alla lyghi. Væn þik [æ þui [at
vera sanmalogr oc staðfastr i ollum orðom. [Þar nest at þu
giæter þin fra ofdryckiu. þui at af henne tapar margr
hæilsunni [bæðe oc uitinu. fe oc felaghum. oc þui siðarst
sem mæst er [at salen er oc tynd þar sem drukkin maðr ma æi
[sealfs sins giæta oc æigi guðs ne goðra manna. ran ok
stuld. hordom oc friðlu lifi. por(t)konur eða dvfl. laus-
yrði eða dramb [oc ofmetnaðr oc [agirnni a annars fe. mutur
eða mangara skapp. morgendryckiur oc natsetur firir utan
[þan tima er til þess er sættr i siðugra manna samsæte.
pre(tt)uisi alla uið þan sem truir þer. bakmæli eða [lygi-
legh fagrmæli [oc svæfn oc allan slenskap oc læti. [blot
eða bonnur oc allzskyns fulyrði. Ritt af þer ryglæik oc
uglæði sorgh oc hattre. varazt um fram alla luti ofund þui
at hon er haufuð allra usiða. hon er [sa lostr er æin er
mæstr oc þui vestr at hon er þæim sealfum uhœgazt er hana
hæuir. (/.../ nimm dich auch besonders, soweit Gott dir den
Verstand dazu gibt, vor den sieben Hauptlastern in acht,
die Wurzel und Grund aller Laster sind, aber sie beschrei-
ben so weise Menschen, daß das erste zu viel Essen und
Trinken ist, unmäßig viel und an unanständigen Orten genos-
sen. Das zweite, das diesem Laster meistens folgt, ist die
eklige und unreine Lebensweise des Körpers, wenn er zu üp-
pig genährt wird. Das dritte ist sparsamer Geiz. Das vierte
träge Faulheit, irgend etwas Gutes zu tun. Das fünfte ist
übermäßiger Stolz mit hochmütigem Ehrgeiz. Das sechste ist
heftiger Zorn mit grimmiger Unversöhnlichkeit. Das siebte
ist gramerfüllter Neid mit tiefem Haß. Aus diesen sieben
Hauptlastern entstehen und nähren sich alle Sünden, sowohl
kleinere wie größere, und alle anderen Häßlichkeiten und
ehrlosen Dinge, und dadurch erzürnt man seinen mildesten
Erlöser und den gerechtesten Richter. Meide auch sorgfältig
all die Dinge, von denen du weißt, daß sie unehrsam sind
unter dem Namen des Königs, und vor allem falsche Eide und

264 Ibid.,96. Zu weiteren Beispielen von Tugenden und Lastern siehe dort
auch z.B. S.5,56,59,64,65,66,67,75-78,80,87,98-100,124.

alle Lüge. Gewöhne dich stets daran, wahrheitsgemäß zu sprechen und dein Wort zu halten. Als nächstes nimm dich in acht vor Trunkenheit, denn durch sie verliert manch einer sowohl die Gesundheit wie den Verstand, als auch Geld und Kameraden, und zuletzt [nimm dich in acht] vor dem, was am wichtigsten ist, daß auch die Seele verloren ist, da ein Betrunkener sich nicht um sich selbst kümmern kann und weder um Gott noch gute Menschen, vor Raub und Diebstahl, Hurerei und Unzucht, Dirnen und Liebelei, Geschwätz oder Hoffart und Hochmut und Habgier nach eines anderen Geld, Bestechung oder Schacherei, Trinkerei am Morgen und Nachtgelagen außerhalb der Zeit, die für Gesellschaften wohlerzogener Leute gilt, jeglichem Betrug gegenüber dem, der dir vertraut, Verleumdung oder Schmeichelei und Schlaf und aller Faulheit und Trägheit, Fluchen oder Verwünschungen und allerlei verdrießlichen Worten. Befreie dich von Trauer und Kummer, Sorge und Haß, nimm dich vor allen Dingen vor Neid in acht, denn er ist das Haupt aller Unsitten. Er ist eines der größten Laster und deshalb das schlimmste, weil er demjenigen selbst am meisten schadet, der ihn hat.)" (*Hirð-skrá*).[265]

"*En þat er uphaf allra goðra siða at ælska guð vm fram alla luti oc vera alldri uttan hans ræzlu oc astar [i ollum þinum atfærðum. huart sem þu ert i otta eða glæði. Ger þer engan lut iamnkiæran sem [skapara þins vilia [at gera æftir þui frammazt [gefr han þer [skilning till oc skynsemd at vita huat honum likar bæzt [at þinu athæfe. Ef þu kemr til konongs þionostu þa ælska han nest guði [um fram aðra men.* (Aber das ist der Anfang aller guten Sitten, vor allen Dingen Gott zu lieben und nie ohne Furcht vor ihm und Liebe zu ihm in all deinem Benehmen zu sein, ob du nun in Angst oder Freude bist. Mach dir keine Sache so lieb wie den Willen deines Schöpfers. Um ihn am besten zu erfüllen, gibt er dir Verstand und Vernunft zu wissen, was ihm am besten an deiner Handlungsweise gefällt. Wenn du in den Dienst des Kö-

[265] NGL II:416-418.

nigs trittst, dann liebe ihn nächst Gott vor anderen Men-
schen.)"[266]

"Þar nest er hugsande ef þu uilt með þui mote kononge
þiona [at þer liki at vita huerir lutir til þess draga
hællzt at þu meger siðsamr hæita með þinum hirðbrœðrum
[innan hirðar. þat er oc æinorð oc drengskap(r) staðfast
lunderni. [allzkyns trulæikr. fastyrðr um alla lute þa [sem
þu taper æigi æinorð þinni. oc þar nest varazt þu [at þu
værðir æigi ofdrukin. uer litillatr uið alla men huart sem
þæir ero [firir ser mæirri eða minni. [bliðr iamnan [uið
alla men [ver goðu hofe fagryrðr. æigi ofmalogr nauðzsynia
laust. siðlatr oc [þo kuiklatr [i ollum atfærðum þinum.
arvakr en eigi ofsvæfnugr. [vapnrackr oc rettlatr oc æftir
fongum orlatr. klæð þik uæl oc þo sva at æigi virðizt [oðr-
um monnum til drambs. diarfr i ollum nauðzsynium. æigi of-
miok alœypin utan nauðsyn. [margfroðr. spural. minnigr.
/---/ Haf iamnan i hugh þer hofsæmi [oc sansyni. litillæte
oc [retlæte oc tryglæik. (Als nächstes ist daran zu denken,
wenn du dem König so dienen willst, daß es dir gefällt, zu
wissen, welche Dinge dazu am ehesten führen, daß man dich
sittsam nennen kann bei deinen Hofgenossen am Hofe. Das ist
auch Treue und Ehrsamkeit, Beständigkeit, jegliche Zuverlä-
ßigkeit, dein Wort haltend bezüglich aller Dinge, bei denen
du nicht unehrlich wirst. Und als nächstes nimm dich davor
in acht, daß du nicht übermäßig betrunken wirst. Sei be-
scheiden allen Leuten gegenüber, ob sie nun von höherem
oder niederem Rang sind, stets freundlich zu allen, führe
schöne Reden in Maßen, schwätze nicht ohne Notwendigkeit,
sei sittsam und doch lebhaft in deinem Benehmen. Stehe früh
auf und schlafe nicht zu lange, sei tapfer und gerecht und
möglichst freigebig. Kleide dich gut und doch so, daß du
anderen Leuten nicht hochmütig erscheinst. Sei mutig in al-
len Schwierigkeiten, nicht zu stürmisch ohne Notwendigkeit.

[266] Ibid.,419-420.

Sei vielseitig gebildet, wißbegierig, habe ein gutes Ge-
dächtnis. /---/ Denke stets an Mäßigung und Wahrhaftigkeit,
Bescheidenheit und Gerechtigkeit und Treue.)"[267]

"*Skynligt kvikendi, sem þat kemr í haga, greinir gras
frá grasi ok velr sèr til lífs þat sem gott er, en hafnar
hinu. /---/ Þersi eru góð grös ok guði þægilig, vaxin í
heilagri jörð, sem er ást við guð ok í nálægð ok lítillæti,
mýkt ok miskunnsemi, þekt ok þolinmæði, iðn ok andlig
gleði, örleikr ok ölmusugjæði, góðleikr ok grandveri, hóf-
semð ok hreinlífi, ok þau önnur fleiri er manninn lífga ok
leiða til eylífra fagnaða. Önnur þersum úlík eru hopp ok
hègómi, öfund ok illvili, reiði ok rangendi, daufleikr ok
dofi, ágirnd ok illyrði, [of]át ok ofdrykkja, fals ok fúl-
lífi: þersi eru þau grös er sæt kennaz elskurum heimsins,
en þau eru svá illt tal, at þau drepa manninn í dauða ef
þau [verða] með úvizku tekin. Nú er bert af þersum orðum ok
greinum, at sá er samsetti bækling þenna með ymsum æventýr-
um villdi dvelja oss frá illum umlestri, frá eiðum röngum
ok únýtri margmælgi, en leiða oss til góðrar gleði /.../*
(Ein kluges Tier, das auf die Weide geht, unterscheidet die
Grasarten und wählt zum Leben das, was gut ist, verschmäht
aber das andere. /---/ Dies sind gute Gräser und Gott ange-
nehm, gewachsen auf heiliger Erde, die die Liebe zu Gott
und dem Nächsten sind und Demut, Milde und Barmherzigkeit,
Gehorsam und Geduld, Arbeit und geistige Erbauung, Freige-
bigkeit und Wohltätigkeit, Gutmütigkeit und Ehrlichkeit,
Mäßigung und Keuschheit, und andere mehr, die den Menschen
beleben und zu ewigen Freuden führen. Andere diesen un-
gleich sind Leichtsinn und Eitelkeit, Neid und Bosheit,
Zorn und Ungerechtigkeit, Trübsal und Trägheit, Habgier und
Schmähungen, Gefräßigkeit und Trunkenheit, Falschheit und
Unzucht: dies sind die Gräser, die die Weltliebenden süß
finden, aber sie sind so schlecht, daß sie einen töten,
wenn sie in Unwissenheit genommen werden. Nun geht aus die-
sen Worten und Dingen klar hervor, daß derjenige, der die-

[267] Ibid.,420-421.

ses Büchlein mit verschiedenen Exempeln verfaßte, uns von
schlimmer Verleumdung abhalten wollte, von falschen Eiden
und unnützem Geschwätz, aber uns hinführen zu guter Unter-
haltung /.../)"[268]

Man kann anhand der hier vorgeführten, ethisch-mora-
lisch durchdrungenen Beispiele aus den verschiedensten Li-
teraturgattungen erkennen, daß man sich bei der Übersetzung
und Verarbeitung von sowohl mündlichem Erzählgut wie über-
lieferten Texten und bei Neuschöpfungen durchaus mit didak-
tischen Absichten getragen hat, und daß man erwartete, der
Rezipient würde dem Gehörten oder Gelesenen selbst einen
tieferen Sinn beilegen, wie dies z.B. Peter von Moos auch
in anderem Zusammenhang feststellen konnte.[269]

III. TUGEND UND LASTER IN DEN FORN-
ALDARSÖGUR

Was nun die Gattung der Fas. selbst betrifft, gibt es nur
einen expliziten Hinweis eines Textes auf ein allegorisches
Verständnis der Erzählung (*Göngu-Hrólfs saga*, siehe Zitat
und Anmerkung 237)[270], der aber immerhin zeigt, daß diese
Sagas nicht nur als reine Unterhaltung (*delectatio*) ver-
standen werden sollten. Der in einer Pergamenthandschrift
der *Göngu-Hrólfs saga* vorkommende Ausdruck "*figura*"[271] ist
nichts anderes als die lateinische Bezeichnung für das
griechische Wort "*allegoria*",[272] wobei hier nicht die rheto-
risch/stilistische Allegorie sondern spirituelle bzw. theo-
logisch/hermeneutische Allegorie gemeint ist.[273] Dies dürfte
u.a. auch die (vielzitierte) Bemerkung, daß König Sverrir

[268] *Islendzk æventyri* I:4.
[269] Moos 1988:180-187.
[270] Vgl. auch Zitat 164. Siehe außerdem Anm.48 und 93.
[271] Vgl. z.B. auch Zitat 144,145,146,147,198.
[272] Vgl. Auerbach 1967:74ff., Suntrup 1984:57.
[273] Vgl. auch Anm.78-94.

"*slíkar lygisögur*[274] *skemmtilegar*" fand, in neuem Lichte
erscheinen lassen:

> *Frá því er nokkuð sagt, er þótti lítið til koma,*
> *hverjir þar [á Reykjahólum] skemmtu eða hverju*
> *skemmt var. Það er í frásögn haft, er nú mæla*
> *margir í móti og látast ekki vitað hafa, því að*
> *margir ganga duldir hins sanna og hyggja það satt*
> *er skrökvað er en það logið sem satt er. Hrólfur*
> *af Skálmarnesi sagði sögu frá Höngviði víkingi*
> *og frá Ólafi liðsmannakonungi og haugbroti Þráins*
> *og Hrómundi Gripssyni og margar vísur með. En þess-*
> *ari sögu var skemmt Sverri konungi og kallaði hann*
> *slíkar lygisögur skemmtilegar. Og þó kunna menn að*
> *telja ættir sínar til Hrómundar Gripssonar. Þessa*
> *sögu hafði Hrólfur sjálfur saman setta. Ingimundur*
> *prestur [!] sagði sögu Orms Barreyjarskálds og vís-*
> *ur margar og flokk góðan við enda sögunnar er Ingi-*
> *mundur hafði ortan og hafa þó margir fróðir menn*
> *þessa sögu fyrir satt. (Þorgils saga og Hafliða).*[275]
> (Davon wird einiges erzählt, was man nicht wichtig
> fand, wer dort [auf Reykjahólar die Leute] unter-
> hielt oder womit man unterhielt. Das wird erzählt,
> wogegen nun viele sprechen und so tun, als ob sie
> es nicht gewußt hätten, denn viele kennen das Wahre
> nicht und sehen das als wahr an, was erfunden ist,
> aber das als gelogen, was wahr ist. Hrólfr von
> Skálmarnes erzählte eine Geschichte von Höngviðr
> dem Wikinger und von Óláfr dem Gefolgsmannenkönig
> und vom Grabhügelraub des Þráinn und von Hrómundr
> Gripsson und viele Strophen dazu. Aber mit dieser

[274] Siehe auch den Ausdruck "*hlutir ótrúligir*" in obenerwähntem Zitat
237 aus der *Göngu-Hrólfs saga*. Vgl. in diesem Zusammenhang die in-
teressanten Ausführungen Platons (die *integumentum*-Theorie beruht
ja auf seinen Ideen) in Zitat 65,66 und Anm.65,66.

[275] *Sturlunga saga* I:22 (die Ortographie dieser Ausgabe ist neuislän-
disch). Vgl. auch Anm.3,7. Bezüglich der "Wahrheit" vgl. auch Zitat
206.

Geschichte unterhielt man König Sverrir, und nannte
er solche Lügengeschichten unterhaltsam. Und doch
können Leute ihr Geschlecht auf Hrómundr Gripsson
zurückführen. Diese Geschichte hatte Hrólfr selbst
verfaßt. Der Priester Ingimundr erzählte die Ge-
schichte von Ormr Barreyjarskáld und viele Strophen
und ein gutes Gedicht [Zyklus] am Ende der Geschich-
te, das Ingimundr gedichtet hatte, und doch sehen
viele gelehrte Leute diese Geschichte als wahr an.)

Mit "*figura*" bzw. "Wahrheit" ist offenbar die allegorische
bzw. innere Wahrheit (*prodesse, utilitas*) gemeint,[276] wie
dies z.B. Johannes von Salisbury (um 1115-1180) formuliert:
"*Vera latent rerum variarum tecta figuris,/Nam sacra vulga-
ri publica jura vetant./Haec ideo veteres propriis texere
figuris,/Ut meritum possit conciliare fides./Abdita namque
placent, vilescunt cognita vulgo,/Qui quod scire potest,
nullius esse putat.*"[277]

Die allegorische Wahrheit jedoch bedeutet hauptsäch-
lich den moralischen Sinn (*sensus tropologicus*),[278] vor al-
lem die Tugenden und Laster, wofür auch die bereits erwähn-
te *Jóns saga baptista II* (vgl. Zitat 198) ein schönes Bei-
spiel bietet (*expressis verbis*). Dem gebildeten Rezipienten
aber bleibt es überlassen, das Gehörte oder Gelesene "zu
seinem geistigen 'Nutzen' verantwortlich zu interpretieren.

[276] Vgl. dazu z.B. Heitmann 1985:224,238. Der Begriff der inneren Wahr-
heit dürfte auch die Erklärung für M. C. van den Toorns Feststellung
(1964:60) sein: "Es ist nicht von ungefähr, daß in den Fornaldarsa-
gas der Glaubwürdigkeit der mitgeteilten Ereignisse längere Passagen
gewidmet werden. Je phantastischer die Saga ist, um so nachdrückli-
cher wird die Wahrheit derselben behauptet."

[277] *Entheticus*, 189-194. Übersetzt bei Moos (1988:183): "Die Wahrheit
liegt verdeckt unter den Gestalten vielfältiger Dinge. Denn allge-
meines Gesetz verbietet, Heiliges zu profanieren. Darum haben die
Alten das Wahre zu eigentümlichen Formen verwoben, damit Wert und
Glaubwürdigkeit übereinstimmen. Verborgenes nämlich gefällt; gemein-
hin Bekanntes wird wertlos. Was einer sofort versteht, hält er für
nichtswürdig." - Johannes' *Entheticus* ist als satirisches Lehrge-
dicht Kritik des moralischen Verfalls seiner Zeit, preist die Tugen-
den und vertritt Ideale des christlichen Humanismus.

[278] *Medieval Literary Theory and Criticism* 1988:386; siehe auch Suntrup
1984:57ff.; Heitmann 1985:224; Köhler 1985:152; Moos 1988:176-187,
208-238. Vgl. außerdem Anm.78,79. Siehe in diesem Zusammenhang auch
Anm.109,111,1406.

Ihn würde eine dem einfältigeren Leser vielleicht förderliche Eindeutigkeit nur langweilen oder abstoßen."[279]

Bei einer Untersuchung von Tugenden und Lastern in den Fas. als "narrativer Didaxe" kann nicht die Rede davon sein, daß es gälte, bestimmte Systeme oder Kataloge aufzuzeigen,[280] vielmehr orientiert sich die hier folgende Reihung und Einteilung von Tugenden und Lastern der Einfachheit halber am gängigsten Tugend- und Lasterseptenar des Hoch- und Spätmittelalters,[281] anhand dessen normative und deskriptive Beispiele, positive und negative Exempel angeführt seien.

Es werden Textstellen zitiert, die Tugenden und Laster (positive und negative Eigenschaften) ausdrücklich nennen oder durch Handlungen, Verhalten, Dialoge und Reden von Personen zum Ausdruck bringen. Hier wird eine Auswahl getroffen, bei der die Beispiele direkt zitiert werden, ansonsten aber nur auf sie verwiesen wird, wenn sie in ein und derselben Saga zahlreich vorhanden sind.

1. Tugenden

Die sieben nachzuahmenden Haupttugenden bestehen aus den vier profanen (*sapientia/prudentia, iustitia, fortitudo, temperantia = vitra, réttlæti, styrkt, hófsemi*) und den drei theologischen Tugenden (*fides, spes, caritas = trú/ tryggð, ván, ást/kærleikr*),[282] wobei hier erwähnt sei, daß die letzteren unter z.T. anderen Namen in der aus der Antike überlieferten Aretologie Teil der zweiten Kardinaltugend, der *iustitia*, waren.[283]

[279] Moos 1988:185. Siehe auch Lange 2000.

[280] Zur indirekten Didaxe bzw. "narrativen Ethik" vgl. Anm.41,43,45,48-56.

[281] Vgl. Anm.101,103,105,108. Siehe auch z.B. Zitat 182,192,193,194,196, 198,262,263,265. – Die *Áns saga bogsveigis* wird hier nicht berücksichtigt, vgl. dazu z.B. Rowe 1989:87-138.

[282] Siehe auch Anm.103,105; Zitat 182,192,193,198,262.

[283] Siehe z.B. *Das Moralium dogma philosophorum* 1929:23f.,27. Vgl. auch Anm.195. Alanus ab Insulis (um 1125/30-1203) z.B. rechnete Glaube, Hoffnung und Liebe ebenfalls zur *religio* als Teil der *iustitia*, im

a) *sapientia/prudentia*

Zur Weisheit (*sapientia/vitra*) gehören u.a. Klugheit, Vor-
beurteilung kommender Dinge, Vorsicht, List, Urteilsvermö-
gen, Menschenkenntnis, Gedächtnis, Redegewandtheit (Dicht-
kunst), die *septem artes liberales* und Unterweisung (Beleh-
rung).[284] Folgende Beispiele aus den Fas. seien angeführt,
wobei auch unweises Benehmen lehrhaft ist:

Hrólfs saga kraka ok kappa hans: "*Reginn gengr at
byrla mönnum ok bar á þá ölit með ákafa ok margir aðrir með
honum, vinir hans, svá at þar fell hverr um þveran annan
niðr sofandi* (Reginn schenkt den Männern ein und brachte
ihnen das Bier mit großem Eifer und viele andere mit ihm,
seine Freunde, so daß dort jeder schlafend quer über den
anderen fiel)";[285] "*'Hér er men ok hringr, er ek vil gefa
þér,' segir karl, 'ef þú kemr henni einni hingat í skóginn,
en ek skal setja þar ráð við, ef henni mislíkar til þín.'
Þessu ráða þeir ok kaupa* ('Hier ist ein Halsgeschmeide und
Ring, was ich dir geben will,' sagt der Alte, 'wenn du sie
allein hierher in den Wald bringst, aber ich kümmere mich
darum, wenn sie böse auf dich ist.' Das beratschlagen und
vereinbaren sie)";[286] "*Helgi konungr sagði: 'Þetta er vitr-
liga sagt hennar vegna, því at hefna mun ek Hróars, bróður
míns'* (König Helgi sagte: 'Das ist klug gesagt von ihr,
denn rächen werde ich Hróarr, meinen Bruder')";[287] "*Svipdagr
lét gera herspora ok kasta niðr, þar sem orrostustaðrinn
var markaðr, ok með mörgum öðrum brögðum lét hann þar um
búa* (Svipdagr ließ Fußangeln machen und da anbringen, wo

13.Jh. jedoch traten die vier Kardinaltugenden und die drei theolo-
gischen Tugenden mehr und mehr auseinander, vgl. LexMA V:69-70.

[284] Vgl. z.B. *Das Moralium dogma philosophorum* 1929:8-12, ferner *Ritter-
liches Tugendsystem* 1970; *Wittenwilers Ring* 1983:26,153-166,287;
Moos 1988; *Konungs skuggsiá* 1983:64-67. Siehe auch Zitat 267.

[285] FSN I:10. Die Kenntnis des Stoffes bzw. Inhalts der Fas. wird hier
zum Großteil vorausgesetzt, da es nicht die Absicht dieser Arbeit
ist, Nacherzählungen der Fas. darzubieten.

[286] Ibid.,18.

[287] Ibid.,23.

der Kampfplatz gekennzeichnet war, und mit viel anderer
List richtete er dort alles ein)";[288] "*Konungi leizt vel á
vífit ok gerði þegar brullaup til hennar. Vill hann ekki
gefa gaum at, þó at hún sé eigi rík. Er konungr nokkut við
aldr, ok fannst þat brátt á drottningu* (Dem König gefiel
das Weib gut und feierte sogleich Hochzeit mit ihr. Will er
das nicht beachten, daß sie nicht reich ist. Ist der König
schon älter, und merkte man das bald an der Königin)";[289]
"*Konungr mælti: 'Hvat má vita, nema fleira hafi skipzt um
hagi þína en sjá þykkir? En fæstir menn þykkjast þik kenna,
at þú sért inn sami maðr. Nú tak við sverðinu ok njót manna
bezt, ef þetta er vel unnit* (Der König sprach: 'Wer weiß,
ob du dich nicht noch mehr geändert hast, als es auszusehen
scheint? Aber die wenigsten scheinen dich wiederzuerkennen,
daß du derselbe sein sollst. Nun nimm das Schwert und habe
den größten Nutzen, wenn du die Sache gut verrichtest)";[290]
"*ok svarar konungr þessu þeim meir af hugprýði en lítil-
mennsku, því at hann þekkir sinni þeira* (und antwortet der
König ihnen mehr aus Mut als Feigheit, denn er kennt ihre
Art)";[291] "*ok er bóndi allkátr, ok þess spyrja þeir hann
einskis, at hann kynni eigi ór at leysa, ok þykkir honum
hann vera inn óheimskasti* (und ist der Bauer sehr fröhlich,
und sie fragen ihn nach nichts, was er nicht beantworten
könnte, und glaubt er, der klügste zu sein)";[292] "*sendu
heim, herra, hálft lið þitt, ef þú vilt halda lífinu, því
at ekki muntu með fjölmenni sigrast á Aðils konungi.' 'Mik-
ill ertu fyrir þér, bóndi,' sagði konungr, 'ok þetta skal
ráð hafa, sem þú leggr til'* (schicke, Herr, die Hälfte dei-
ner Mannschaft nach Hause, wenn du am Leben bleiben willst,
denn mit Vielen wirst du König Aðils nicht besiegen.'
'Tüchtig bist du, Bauer,' sagte der König, 'und diesen Rat

[288] Ibid.,37.
[289] Ibid.,45-46.
[290] Ibid.,68.
[291] Ibid.,70.
[292] Ibid.,74.

wollen wir haben, den du gibst')";[293] *"Bóndi mælti: 'Velja*
megi þér, herra, ór liðinu enn, ok er þat mitt ráð, at ekki
fari nema þér ok kappar yðar tólf, ok er þá nokkur ván, at
þér komið aftr, en engi elligar.' 'Svá lízt mér á þik,
bóndi,' sagði Hrólfr konungr, 'sem vér munum hafa ráð þín'
(Der Bauer sprach: 'Wählen könnt Ihr, Herr, nochmals aus
der Mannschaft, und ist das mein Rat, daß nur Ihr und Eure
zwölf Recken gehen, und gibt es dann Hoffnung, daß Ihr wie-
derkommt, ansonsten aber keiner.' 'So kommst du mir vor,
Bauer,' sagte König Hrólfr, 'daß wir deinen Rat annehmen
werden')";[294] *"'Ekki ertu þér svá hagfelldur í þessu, Hrólfr*
konungr,' sagði Hrani, 'sem þú munt ætla, ok eru þér jafnan
eigi svá vitrir sem þér þykkizt,'/---/'Eftir koma ósvinnum
ráð í hug, ok svá mun mér nú fara. Þat grunar mik oss muni
ekki allsvinnliga til tekizt hafa, at vér höfum því neitat,
sem vér áttum at játa ('Nicht ist das dein Vorteil, König
Hrólfr,' sagte Hrani, 'wie du wohl glaubst, und seid Ihr
nicht immer so klug, wie Ihr meint,'/---/'Zu spät werden
Unkluge klug, und so wird es mir nun gehen. Das glaube ich,
daß wir uns nicht sehr klug angestellt haben, daß wir das
abgelehnt haben, was wir annehmen sollten)";[295] *"en þér hef-*
ir nú orðit meir vitfátt en hitt, at þú mundir ekki vel
vilja konunginum (aber du bist nun mehr unklug gewesen als
das, daß du dem König nicht wohl wollen würdest)".[296]

Völsunga saga: "en *hún [Signý] sjálf var þess ófús* [!],
biðr þó föður sinn ráða sem öðru því, sem til hennar tæki.
En konunginum sýndist þat ráð at gifta hana (aber sie [Sig-
ný] selbst wollte das nicht [!], bittet jedoch ihren Vater,
das zu bestimmen, wie auch anderes, was sie beträfe. Der Kö-
nig aber fand, man sollte sie verheiraten)";[297] *"Nú mælti*

[293] Ibid.,75.
[294] Ibid.,76.
[295] Ibid.,91.
[296] Ibid.,101.
[297] Ibid.,113. Die Verheiratung der Frauen ist ein auffallendes und
überall auftauchendes Problem der *Völsunga saga* wie auch anderer
Fas. Sie hat entscheidende Konsequenzen für das Leben der Helden.
Daß man es der Frau selbst überlassen soll, ihren Ehemann zu wählen,
kann man nicht nur als weise Voraussicht interpretieren, sondern

Signý við föður sinn: 'Eigi vilda ek á brott fara með Sig-
geiri, ok eigi gerir hugr minn hlæja við honum, ok veit ek
af framvísi minni ok af kynfylgju várri, at af þessu ráði
stendr oss mikill ófagnaðr, ef eigi er skjótt brugðit þess-
um ráðahag' (Nun sprach Signý zu ihrem Vater: 'Nicht wollte
ich fortgehen mit Siggeirr, und nicht steht mir mein Sinn
nach ihm, und weiß ich durch meine Voraussicht und unser
Geschlecht, daß durch diese Heirat viel Unglück entsteht,
wenn diese Ehe nicht schnell aufgelöst wird')";[298] *"Skal ek*
nú deyja með Siggeiri konungi lostig, er ek átta hann nauð-
ig [!]' (Werde ich nun mit König Siggeirr willig sterben, da
ich ihm gezwungenermaßen [!] gehörte')";[299] *"Hún [Sigrún]*
svarar: 'Högni konungr hefir heitit mik Höðbroddi, syni
Granmars konungs, en ek hefi því heitit, at ek vil eigi eiga
hann heldr en einn krákuunga (Sie [Sigrún] antwortet: 'Kö-
nig Högni hat mich Höðbroddr versprochen, dem Sohne König
Granmars, aber ich habe gelobt, daß ich ihn genauso wenig
haben will wie ein Krähenjunges)";[300] *"Nú mælti konungr við*
dóttur [Hjördísi] sína: 'Þú ert vitr kona, en ek hefi þat
mælt, at þú skalt þér mann kjósa. Kjós nú um tvá konunga, ok
er þat mitt ráð hér um, sem þitt er' (Nun sprach der König
zu seiner Tochter [Hjördís]: 'Du bist eine kluge Frau, aber
ich habe das gesagt, daß du dir einen Mann wählen sollst.
Wähle nun zwischen zwei Königen, und ist das mein Entschluß,
was deiner ist')";[301] *"Hann [Buðli konungr] tók því [bónorð-*
inu] vel, ef hún [Brynhildr] vill eigi níta, ok segir hana
svá stóra, at þann einn mann mun hún eiga, er hún vill./---/
Heimir kvað hennar kör vera, hvern hún skal eiga (Er [König

auch als Ausdruck des im Hochmittelalter aufkommenden Individualis-
mus; vgl. Dinzelbacher 1981:239ff.,246f.,258; *Europäische Mentali-*
tätsgeschichte 1993:25f.,80; vgl. ferner die von M. C. van den Toorn
(1964:24f.,27f.) festgestellte - allerdings negative - Ich-Bezogen-
heit des Individuums. Auch die Kirche (u.a. Gratian, Petrus Lombar-
dus, Hugo von St. Viktor, Albertus Magnus) forderte seit dem 12.Jh.
immer häufiger freiwillige Zustimmung der Frau zur Ehe; vgl. z.B.
Bumke 1990:546f., Nusser 1992:244, *Europäische Mentalitätsgeschichte*
1993:80.

[298] FSN I:115.

[299] Ibid.,128. Signý wurde zur Heirat gezwungen, was *unweise* war!

[300] Ibid.,129.

Buðli] nahm die Brautwerbung gut auf, wenn sie [Brynhildr]
nicht abgeneigt ist, und sagt, sie sei so stolz, daß sie den
Mann allein haben werde, den sie will. /---/ Heimir sagte,
es sei ihre Wahl, wen sie haben soll)";[302] *"Váru þá tveir
kostir fyrir hendi, at ek munda þeim verða at giftast, sem
hann [Buðli] vildi, eða vera án alls fjár ok hans vináttu
/---/ Ok þess strengda ek heit heima at föður míns, at ek
munda þeim einum unna, er ágæztr væri alinn* (Gab es da zwei
Möglichkeiten, daß ich den heiraten müßte, den er [Buðli]
wollte, oder ohne alles Geld und seine Freundschaft sein
/---/ Und das gelobte ich daheim bei meinem Vater, daß ich
den allein lieben würde, der am vortrefflichsten geboren wä-
re)";[303] *"þá hétumst ek syni Sigmundar konungs ok engum öðr-
um* (Da versprach ich mich König Sigmunds Sohn und keinem an-
deren)";[304] *"Guðrún svarar: 'Aldri vil ek eiga Atla konung,
ok ekki samir okkr ætt saman at auka.' /---/ Grímhildr seg-
ir: 'Þenna konung mun þér skipat at eiga, en engan skaltu
elligar eiga.' /---/ Guðrún mælti: 'Þetta mun verða fram at
ganga, ok þó at mínum óvilja, ok mun þat lítt til yndis,
heldr til harma.' /---/ En aldri gerði hugr hennar við honum
[Atla] hlæja, ok með lítilli blíðu var þeira samvista* (Guð-
rún antwortet: 'Niemals will ich König Atli haben, und es
gehört sich nicht für uns, daß wir beide das Geschlecht ver-
mehren.' /---/ Grímhildr sagt: 'Diesen König wirst du haben
müssen, ansonsten sollst du keinen haben.' /---/ Guðrún
sprach: 'Das muß wohl so sein, und doch entgegen meinem Wil-
len, und wird das keine Freude geben, sondern Trauer.' /---/
Aber nie stand ihr der Sinn nach ihm [Atli], und wenig
freundlich war ihr Zusammenleben)";[305] *"oft verðum vér kon-
urnar ríki bornar af yðru valdi. Nú eru mínir frændr allir
dauðir, ok muntu [Atli] nú einn við mik ráða* (oft werden wir
Frauen durch Eure Macht unterdrückt. Nun sind meine Verwand-

[301] Ibid.,135.
[302] Ibid.,175.
[303] Ibid.,182.
[304] Ibid.,192.
[305] Ibid.,197-198.

ten alle tot, und wirst du [Atli] nun allein über mich be-
stimmen)".[306]

"*Reginn hét fóstri Sigurðar ok var Hreiðmars son. Hann
kenndi honum íþróttir, tafl ok rúnar ok tungur margar at
mæla, sem þá var títt konungasonum, ok marga hluti aðra*
(Reginn hieß der Ziehvater von Sigurðr und war Hreiðmars
Sohn. Er lehrte ihn Künste, Schach und Runen und viele
Sprachen zu sprechen, wie es damals üblich war für Königs-
söhne, und viele andere Dinge)";[307] "*Fáfnir mælti: 'Fátt
vill þú at mínum dæmum gera, en drukkna muntu, ef þú ferr
um sjá óvarliga, ok bíð heldr á landi, unz logn er'* (Fáfnir
sprach: 'Wenig willst du auf mich hören, aber ertrinken
wirst du, wenn du unvorsichtig in See stichst, und warte
lieber an Land, bis Windstille ist')";[308] "*hverr sá, er með
mörgum kemr, má þat finna eitthvert sinn, at engi er einna
hvatastr* (jeder, der mit Vielen zusammenkommt, wird das
einmal merken, daß keiner allein der Mutigste ist)";[309]
"*igður klökuðu á hrísinu hjá honum [Sigurði]: 'Þar sitr
Sigurðr ok steikir Fáfnis hjarta. Þat skyldi hann sjálfr
eta. Þá mundi hann verða hverjum manni vitrari.' /---/ Þá
mælti in fjórða [igða]: 'Þá væri hann vitrari, ef hann
hefði þat, sem þær höfðu ráðit honum /.../ ok riði síðan
upp á Hindarfjall, þar sem Brynhildr sefr, ok mun hann nema
þar mikla speki, ok þá væri hann vitr, ef hann hefði yðor
ráð ok hygði hann um sína þurft, ok þar er mér úlfsins ván,
er ek eyrun sá'* (Kleiber zwitscherten im Birkengezweig bei
ihm [Sigurðr]: 'Da sitzt Sigurðr und brät das Herz des
Fáfnir. Das sollte er selbst essen. Dann würde er weiser
als jeder andere sein.' /---/ Da sprach der vierte [Klei-
ber]: 'Dann wäre er weiser, wenn er das hätte, was sie ihm
geraten hatten /.../ und ritte dann hinauf zum Hindarfjall,
wo Brynhildr schläft, und wird er dort viel Weisheit erfah-
ren, und da wäre er klug, wenn er euren Rat befolgte und

[306] Ibid.,210.
[307] Ibid.,140.
[308] Ibid.,152.
[309] Ibid.,153.

daran dächte, was für ihn notwendig ist, und mache ich mich
auf Schlimmes gefaßt')";[310] *"með þökkum vil ek [Brynhildr]
kenna yðr, ef þat er nokkut, er vér kunnum, þat er yðr
mætti líka, í rúnum eða öðrum hlutum, er liggja til hvers
hlutar, ok drekkum bæði saman, ok gefi goðin okkr góðan
dag, at þér verði nyt ok frægð at mínum vitrleik ok þú mun-
ir eftir, þat er vit ræðum* (mit Dank will ich [Brynhildr]
Euch lehren, wenn es etwas gibt, was wir können, das Euch
gefallen könnte, in Runen oder anderen Dingen, die jede Sa-
che betreffen, und trinken beide zusammen, und geben die
Götter uns einen guten Tag, damit du Nutzen und Ruhm hast
von meiner Weisheit und dir einprägst, was wir reden)".[311]

Außer Weisheit in Versen läßt man Brynhildr auch
"heilræði" (guten Rat) in Prosa geben:

*Sigurðr mælti: "Aldri finnst þér vitrari kona
í veröldu, ok kenn enn fleiri spekiráð."*

*Hún svarar: "Heimilt er þat at gera at yðrum
vilja ok gefa heilræði fyrir yðra eftirleitan ok
vitrleik."*

*Þá mælti hún: "Ver vel við frændr þína ok hefn
lítt mótgerða við þá ok ber við þol, ok tekr þú
þar við langæligt lof. Sé við illum hlutum, bæði
við meyjar ást [!] ok manns konu. Þar stendr oft
illt af. Verð lítt mishugi við óvitra menn á fjöl-
mennum mótum. /---/ Lát eigi tæla þik fagrar kon-
ur, þótt þú sjáir at veizlum, svá at þat standi
þér fyrir svefni eða þú fáir af því hugarekka.
Teyg þær ekki at þér með kossum eða annarri blíðu.
Ok ef þú heyrir heimslig orð drukkinna manna, deil
eigi við þá, er víndrukknir eru ok tapa viti sínu.*

[310] Ibid.,155.

[311] Ibid.,157-158. Hierauf folgen die Ratschläge (Runenweisheit) Bryn-
hilds in gebundener Form (ibid.,158-162). Diese Mischform von Prosa
und Poesie (Prosimetrum, vgl. Anm.3,7) wurde im Mittelalter dahin-
gehend ausgelegt, daß Prosa den Trank bzw. *sensus historicus/litte-
ralis* bedeutete, Poesie aber die Speise bzw. den *sensus spiritualis*;
vgl. Spitz 1972:172f.

*Slíkir hlutir verða mörgum at miklum móðtrega eða
bana. Berst heldr við óvini þína en þú sér brenndr.
Ok sver eigi rangan eið, því at grimm hefnd fylgir
griðrofi. /---/ Ok trú ekki þeim, er þú hefir
felldan fyrir föður eða bróður eða annan náfrænda,
þótt ungr sé. Oft er úlfr í ungum syni. Sé vand-
liga við vélráðum vina þinna. /.../*

*Sigurðr mælti: "Engi finnst þér vitrari maðr
/.../*[312]

(Sigurðr sprach: "Nie gibt es eine weisere Frau in
der Welt als dich, und lehre noch mehr weise Rat-
schläge."

Sie antwortet: "Es ist erlaubt, Euch zu Willen
zu sein und guten Rat zu geben wegen Eurer Bitte
und Klugheit."

Dann sprach sie: "Sei gut zu deinen Verwandten
und räche dich wenig an ihnen für Bosheiten und ha-
be Geduld, und bekommst du dafür langwährendes Lob.
Hüte dich vor schlechten Dingen, sowohl vor Mädchen-
liebe wie dem Weibe eines anderen. Das hat oft
Schlimmes zur Folge. Gerate wenig in Streit mit un-
klugen Leuten in großer Menschenmenge. /---/ Laß
dich nicht von schönen Frauen verführen, wenngleich
du sie auf Festen siehst, so daß du nicht schlafen
kannst oder du mit Kummer erfüllt wirst. Verführe
sie nicht mit Küssen oder anderer Zärtlichkeit.
Und wenn du dumme Worte betrunkener Leute hörst,
streite nicht mit ihnen, die vom Wein betrunken
sind und ihren Verstand verlieren. Solche Dinge ver-
ursachen bei vielen großen Kummer oder den Tod.
Kämpfe lieber mit deinen Feinden als verbrannt zu
werden. Und schwöre keinen falschen Eid, denn grim-
mige Rache folgt dem Friedensbruch. /---/ Und ver-
traue nicht dem, dessen Vater oder Bruder oder ande-
ren nahen Verwandten du getötet hast, auch wenn er

jung ist. Oft steckt ein Wolf in einem jungen Sohn.
Nimm dich besonders in acht vor Hinterlistigkeiten
deiner Freunde. /.../

 Sigurðr sprach: "Es gibt keinen weiseren Menschen
als dich /.../)

Weitere Beispiele der *sapientia* bzw. Unweisheit sind: "*Hann
[Sigurðr] var vitr maðr, svá at hann vissi fyrir óorðna
hluti. /---/ Hann var langtalaðr ok málsnjallr* (Er [Sig-
urðr] war ein kluger Mensch, so daß er kommende Dinge vor-
hersah. /---/ Er hielt lange Reden und war wortgewandt)";[313]
"*Tekr Kostbera at líta á rúnarnar ok innti stafina ok sá,
at annat var á ristit en undir var ok villtar váru rúnarn-
ar. Hún fekk þó skilit af vizku sinni* (Beginnt Kostbera,
die Runen anzusehen und las die Zeichen und sah, daß ande-
res darauf geritzt war, als darunter war, und daß die Runen
gefälscht waren. Sie verstand sie jedoch durch ihre Klug-
heit)";[314] "*Mörg ill ráð hafði hann [Bikki] honum [Jörmun-
reki] áðr kennt, þó at þetta biti fyrir of hans ráð ill.
Konungr hlýddi hans mörgum vándum ráðum* (Viel schlechten
Rat hatte er [Bikki] ihm [Jörmunrekr] früher gegeben, wenn-
gleich dies all seine schlechten Ratschläge übertrifft. Der
König hörte auf all seinen schlechten Rat)";[315] "*Þá mælti
Hamðir: 'Af mundi nú höfuðit, ef Erpr lifði, bróðir okkar,
er vit vágum á leiðinni, ok sám vit þat of síð,' /---/ Þá
kom einn maðr, hár ok eldligr, með eitt auga ok mælti:
'Eigi eru þér vísir menn, er þér kunnið eigi þeim mönnum
bana at veita'* (Da sprach Hamðir: 'Ab wäre nun der Kopf,
wenn Erpr lebte, unser Bruder, den wir unterwegs töteten,
und sahen wir das zu spät,' /---/ Da kam ein Mann, groß und

[312] FSN I:162-163. Vgl. auch Zitat 166-169,173,174,177,178,180,181,185,
 186,188,238,239,241,242,245-248,253,263,265,267.
[313] FSN I:164-165.
[314] Ibid.,201.
[315] Ibid.,215.

rüstig, mit einem Auge und sprach: 'Ihr seid keine klugen
Leute, wenn ihr diese Männer nicht töten könnt')".[316]

Ragnars saga loðbrókar: "*Veit hann [Heimir] nú, at
eftir mun leitat at týna meyjunni [Áslaugu] ok ætt hennar.
/---/ Ok þá er mærin grét, sló hann hörpuna, ok þagnaði hún
þá, fyrir því at Heimir var vel at íþróttum búinn, þeim er
þá váru tíðar* (Weiß er [Heimir] nun, daß man versuchen
wird, das Mädchen [Áslaug] umzubringen und ihr Geschlecht.
/---/ Und als das Mädchen weinte, schlug er die Harfe, und
hörte sie dann auf, denn Heimir war gut in den Künsten aus-
gebildet, die damals üblich waren)";[317] "*Þeir [synir Ragn-
ars] námu alls konar íþróttir* (Sie [Ragnars Söhne] lernten
allerlei Künste)";[318] "*Ok er kerling heyrir hennar [Kráku/
Áslaugar] fyrirætlan, þykkir henni hún mikit vit hafa* (Und
als die Alte ihren [der Kráka/Áslaug] Plan hört, scheint
sie ihr viel Verstand zu haben)";[319] "*Hann [Ívarr] var allra
manna fríðastr sýnum ok svá vitr, at eigi er víst, hverr
meiri spekingr hefir verit en hann. /---/ námu þeir [synir
Áslaugar] alls konar íþróttir* (Er [Ívarr] war der schönste
von allen Männern und so klug, daß nicht gewiß ist, wer
noch weiser gewesen ist als er. /---/ lernten sie [Áslaugs
Söhne] allerlei Künste)";[320] "*En þeir svara allir, at þeir
hefði eigi vit til þess at sjá þau brögð, er þeim væri sigr
í. 'Er nú sem oftar, at þinna [Ívars] ráða mun njóta verða'*
(Aber sie antworten alle, daß sie nicht klug genug wären,
um zu sehen, mit welcher List der Sieg zu erringen wäre.
'Ist es nun wie so oft, daß man deinen [Ívars] Rat
braucht')";[321] "*Hann [Ella konungr] tekr þat til ráðs, at
hann lætr búa skip eitt ok fær þann mann til fyrir at ráða,
er bæði var vitr ok harðfengr* (Er [König Ella] entschließt
sich, ein Schiff ausrüsten zu lassen und den Mann zu dessen

[316] Ibid.,218.
[317] Ibid.,221.
[318] Ibid.,231.
[319] Ibid.,234.
[320] Ibid.,239.
[321] Ibid.,262.

Führung zu bestellen, der sowohl klug wie tapfer war)";[322]
"*Þá svarar Ella konungr: 'Þat kalla sumir menn, at eigi sé
hægt at trúa þér ok þú [Ívarr] mælir oft fagrt, er þú hyggr
flátt* (Da antwortet König Ella: 'Das sagen manche, daß man
dir nicht glauben darf und du [Ívarr] oft schöne Reden
führst, wenn du übel denkst)";[323] "*þótti svá mikit um speki
hans [Ívars], at allir sóttu hann at sínum ráðum ok vanda-
málum. Ok svá skipaði hann öllum málum sem hverjum þótti
sér bezt gegna, ok gerist hann vinsæll, svá at hann á undir
hverjum manni vin /.../ Ok er Ívarr hafði svá komit ráði
sínu, at þar þykkir til allrar spektar at sjá, sendir hann
menn* (fand man seine [Ívars] Weisheit so groß, daß alle bei
ihm Rat suchten wegen Schwierigkeiten. Und so erledigte er
alle Angelegenheiten, wie es jedem am besten gefiel, und er
wird beliebt, so daß jeder sein Freund ist /.../ Und als
Ívarr es so eingerichtet hatte, daß da alles sicher zu sein
scheint, schickt er Leute)";[324] "*Hann [maðr Ragnars konungs]
stakk við honum [öðrum manni Ragnars] hendi ok kvað vísu
/---/ Nú þykkir þeim, er utar sat, til leitat við sik í
slíku tilkvæði ok kvað vísu í móti* (Er [ein Mann König Rag-
nars] stieß ihn [einen anderen Mann Ragnars] mit der Hand
an und sprach eine Strophe /---/ Nun findet der, der am äu-
ßeren Ende saß, daß man ihn damit herausfordere und sprach
eine Strophe dagegen)".[325]

Norna-Gests þáttr: "*Tekr Gestr hörpu sína ok slær vel
ok lengi um kveldit, svá at öllum þykkir unað í á at heyra,
ok slær þó Gunnarsslag bezt.* (Nimmt Gestr seine Harfe und
spielt gut und lange den ganzen Abend, so daß alle es mit
Freuden hören, spielt aber das Gunnarslied am besten.)"[326]

[322] Ibid.,269-270.
[323] Ibid.,274-275.
[324] Ibid.,276.
[325] Ibid.,282. - Zur Mischform von Prosa und Poesie (ibid.,282-285) vgl.
Anm.3,7,311.
[326] FSN I:311. Norna-Gestr ist der Inbegriff des *homo viator* des Mittel-
alters; vgl. auch Lange 1996:188. Der gereiste Mann (Wallende, Weit-
gereiste) - als *deus ex machina* - muß immer wieder den Rahmen bilden
für Mitteilung von Weisheit und Wissen; vgl. Naumann 1942:33ff. Vgl.
Anm.894,1369.

Sögubrot af fornkonungum: "*Auðr svarar: 'Því skiptir litlu, hvárt þú spyrr mik at þessu eða eigi, því at ek veit, at áðr muntu fastráðit hafa, at öðru víss mun fara en at mínum vilja, ok eigi líkligt, at þú mundir mér svá góðs gjaforðs unna, ok annat muntu mér ætla.' Konungr stóð upp ok svarar: 'Rétt getr þú þar. Aldri skaltu fá Helga konung* (Auðr antwortet: 'Das spielt keine Rolle, ob du mich danach fragst oder nicht, denn ich weiß, daß du schon vorher bestimmt hast, daß es anders geschehen soll als nach meinem Willen, und nicht wahrscheinlich, daß du mir eine so gute Heirat gönnen würdest, und anderes hast du mit mir vor.' Der König stand auf und antwortet: 'Richtig vermutest du da. Niemals sollst du König Helgi bekommen)";[327] "*Hún svarar: 'Því mun engu skipta enn sem fyrr at tala við mik um málit, at þú munt áðr fastráðit hafa, hvert gjaforð ek skal hafa, ok mun því engu máli skipta, hvárt ek em Hræreki gefin eða öðrum manni, at illt eitt gjaforð mun ek hljóta þér undan hendi.'* (Sie antwortet: 'Das spielt jetzt wie vorher keine Rolle, mit mir über die Sache zu sprechen, da du vorher bestimmt hast, wen ich heiraten soll, und es ist gleichgültig, ob ich Hrærekr gegeben werde oder einem anderen Manne, da mir von dir aus nur eine schlechte Heirat bestimmt ist.')"[328]

Ásmundar saga kappabana: "*Buðli konungr segir: 'Ek vil yðru erindi [bónorði Helga konungs] vel svara með samhuga hennar [dóttur Buðla] við oss.' Ok síðan var þetta mál kært við hana, en hún geldr til samþykki vilja föður síns* (König Buðli sagt: 'Ich will Eure Sache [den Heiratsantrag König Helgis] gut aufnehmen mit ihrer Zustimmung [der Tochter Buðlis].' Und dann wurde ihr diese Sache vorgetragen, und sie stimmt dem Willen ihres Vaters zu)";[329] "*Þeir hertugarnir áttu systur, ok var hún mest at ráðum, því at hún var þeira vitrust* (Die Herzöge hatten eine Schwester, und sie

[327] FSN I:339. Vgl. Anm.297.
[328] Ibid.,341.
[329] Ibid.,388. Vgl. Anm.297.

bestimmte am meisten, denn sie war die klügste von ih-
nen)";[330] "*hún er vitr kona* (sie ist eine weise Frau)".[331]

 Hervarar saga ok Heiðreks: "*Konungr segir á þessa
leið: Hvárrtveggi sjá er svá mikill maðr ok vel ættborinn,
at hvárigum vill hann synja mægða, ok biðr hana kjósa,
hvárn hún vill eiga. Hún segir svá, at þat er jafnt, ef
faðir hennar vill gifta hana, þá vill hún þann eiga, er
henni er kunnr at góðu, en eigi hinn, er hún hefir sögur
einar frá ok allar illar sem frá Arngríms sonum* (Der König
spricht so: Jeder von den beiden ist ein so großer Mann und
von gutem Geschlecht, daß er keinem von beiden die Schwä-
gerschaft verwehren will, und er bittet sie zu wählen, wel-
chen sie haben will. Sie sagt so, wenn ihr Vater sie nun
einmal verheiraten will, dann will sie den haben, von dem
sie Gutes gehört hat, aber nicht den, von dem sie nur Ge-
schichten hat und alle schlecht, wie von den Söhnen Arn-
gríms)";[332] "*Drottning bað þá Höfund ráða honum [Heiðreki]
nokkur heilræði at skilnaði þeira. Höfundr kveðst fá ráð
mundu honum kenna ok kveðst hyggja, at honum mundi illa í
hald koma. 'En þó, er þú biðr þessa, drottning, þat ræð ek
honum it fyrsta ráð, at hann hjálpi aldri þeim manni, er
drepit hefir lánardrottin sinn. Þat ræð ek honum annat, at
hann gefi þeim manni aldri fríun, er myrðan hefir félaga
sinn; þat it þriðja, at hann láti eigi oft konu sína vitja
frænda sinna, þótt hún beiði þess; þat it fjórða, at hann
sé eigi síð úti staddr hjá frillu sinni; þat it fimmta, at
hann ríði eigi inum bezta hesti sínum, ef hann þarf mjök at
skynda. Þat it sétta, at hann fóstri aldri göfugra manns
barn en hann er sjálfr. En meiri ván þykkir mér, at þú
munir þetta eigi hafa* (Die Königin bat da Höfundr, ihm
[Heiðrekr] zum Abschied einige gute Ratschläge zu geben.
Höfundr sagt, er werde ihm nur wenig Ratschläge geben und
meint zu glauben, daß sie ihm wenig nutzten. 'Aber dennoch,

[330] Ibid.,391.
[331] Ibid.,396.
[332] FSN II:3. Vgl. Anm.297.

da du darum bittest, Königin, rate ich ihm als Erstes, daß
er niemals einem Menschen helfe, der seinen Herrn getötet
hat. Das rate ich ihm als Zweites, daß er dem Mann nie die
Freiheit gebe, der seinen Gefährten ermordet hat; das als
Drittes, daß er seine Frau nicht oft ihre Verwandten besu-
chen lasse, auch wenn sie darum bäte; das als Viertes, daß
er nicht noch spät draußen bei seiner Geliebten sei; das
als Fünftes, daß er nicht sein bestes Pferd reite, wenn er
sich sehr beeilen muß. Das als Sechstes, daß er nie das
Kind eines von Geburt höheren Mannes aufziehe, als er
selbst ist. Aber ich glaube eher, daß du das nicht befolgen
wirst)";[333] "*Heiðrekr konungr sezt nú um kyrrt ok gerist
höfðingi mikill ok spekingr at viti. /---/ Gestumblindi var
ekki spekingr mikill, ok fyrir þá sök, at hann veit sik
vanfæran til at skipta orðum við konunginn, hann veit ok,
at þungt mun vera at hlíta dómi spekinganna* (König Heiðrekr
hat nun einen festen Wohnsitz und wird ein großer Herrscher
und weise an Verstand. /---/ Gestumblindi war nicht sehr
weise, und weil er weiß, daß er es mit dem König nicht auf-
nehmen kann, er auch weiß, daß es schwer wird, dem Urteil
der Weisen zu gehorchen)".[334]

Hálfs saga ok Hálfsrekka: "*Innsteinn kvað: 'Sér eigi
þú allan/Ásmundar hug,/hefir fylkir sá/flærð í brjósti./
Mundir þú, þengill,/ef vér því réðim,/mági þínum/mjök lítt
trúa.' Konungr kvað: 'Ásmundr hefir/oss of unnit/margar
tryggðir,/sem menn vitu./Mun eigi góðr konungr/ganga á
sáttir/né gramr annan/í griðum véla.' Innsteinn kvað: 'Þér
er orðinn/Óðinn til gramr,/ef þú Ásmundi/allvel trúir./Hann
mun alla/oss of véla,/nema þú veittar/viðsjár fáir.'* (Inn-
steinn sprach: 'Siehst nicht ganz du den Sinn des Ásmundr,
hat dieser König Falschheit im Herzen. Würdest du, König,
wenn wir das bestimmten, deinem Schwager sehr wenig ver-
trauen.' Der König sprach: 'Ásmundr hat uns viele Treueide
geschworen, wie man weiß. Wird ein guter König nicht den

[333] Ibid.,25.
[334] Ibid.,36. Hierauf folgen die Rätsel (*gátur*) Gestumblinds (ibid.,37-
50) in gebundener Form; vgl. zum Prosimetrum Anm.3,7,311.

Frieden brechen, noch ein König den anderen im Frieden be-
trügen.' Innsteinn sprach: 'Dir ist Odin böse geworden,
wenn du Ásmundr zu sehr vertraust. Er wird uns alle verra-
ten, wenn du dich nicht in acht nimmst.')"[335]

Ketils saga hængs: "*Um vetrinn at jólum strengdi Ket-
ill heit, at hann skal eigi Hrafnhildi, dóttur sína, gifta
nauðga. Víkingar báðu hann hafa þar þökk fyrir. Eitt sinn
kom þar Áli Uppdalakappi. Hann var upplenzkr at ætt. Hann
bað Hrafnhildar. Ketill kveðst eigi vilja gifta hana
nauðga,* – '*en tala má ek málit við hana*' (Im Winter zu
Weihnachten gelobte Ketill, daß er Hrafnhildr, seine Toch-
ter, nicht gegen ihren Willen verheiraten wolle. Die Wikin-
ger dankten ihm dafür. Einmal kam da Áli Uppdalakappi. Sein
Geschlecht war von Uppland. Er freite um Hrafnhildr. Ketill
sagt, daß er sie nicht gegen ihren Willen verheiraten wol-
le, – 'aber ich kann mit ihr über die Angelegenheit spre-
chen')";[336] "*Framarr bað Hrafnhildar, ok hafði Ketill þau
svör fyrir sér, at hún skyldi sér sjálf mann kjósa* (Framarr
freite um Hrafnhildr, und kam Ketill mit der Antwort, daß
sie sich selbst einen Mann wählen sollte)".[337]

Gríms saga loðinkinna: "*Tók hann [Grímr] þá til listar
þeirar, er haft hafði Ketill hængr, faðir hans, ok aðrir
Hrafnistumenn, at hann dró upp segl í logni, ok rann þegar
byrr á* (Griff er [Grímr] da zu der Kunst, die Ketill hængr,
sein Vater, und andere Leute von Hrafnista beherrscht hat-
ten, daß er das Segel bei Windstille aufzog, und kam gleich
der Wind)";[338] "*ok enn kvað hann [Grímr]: 'Fyrst mun ek
líkja/eftir feðr mínum:/skal-at mín dóttir,/nema skör
höggvist,/nauðig gefin/neinum manni,/guðvefs þella,/meðan
Grímr lifir*' (und nochmals sprach er [Grímr]: 'Zuerst werde
ich es meinem Vater gleich tun: soll meine Tochter nicht,
außer wenn ich sterbe, einem Mann gegen ihren Willen gege-

[335] FSN II:109-110.
[336] Ibid.,167. Vgl. Anm.297. Die Saga ist ein Gemisch von Poesie und
Prosa, vgl. Anm.3,7,311.
[337] FSN II:173.
[338] Ibid.,194.

ben werden, die Frau [Föhre des Seidentuches], während
Grímr lebt')".[339]

Örvar-Odds saga: "*Oddr nam íþróttir þær, er mönnum var
títt at kunna.* /---/ *Engi komst til jafns við Odd um allar
íþróttir* (Oddr lernte die Künste, die man üblicherweise
konnte. /---/ Keiner war Oddr gleich in allen Künsten)";[340]
"*mun nú verða at vita, hvárt ek hefi nokkut af ættargift
várri. Þat er mér sagt, at Ketill hængr drægi segl upp í
logni. Nú skal ek þat reyna ok draga segl upp.' En þegar
þeir höfðu undit seglit, þá gaf þeim byr* (wird sich nun
zeigen, ob ich etwas von unserem Familienerbe [-begabung]
habe. Das sagt man mir, daß Ketill hængr das Segel bei
Windstille setzte. Nun werde ich das versuchen und das Se-
gel aufziehen.' Aber als sie das Segel gehißt hatten, da
bekamen sie Wind)";[341] "*Þá verðr Oddr at taka til íþróttar
sinnar, þeirar er honum var léð, dregr segl upp í logni ok
siglir heim* (Da muß Oddr sich auf seine Kunstfertigkeit
stützen, die ihm verliehen war, zieht das Segel bei Wind-
stille auf und segelt nach Hause)";[342] "*Tekr hann [Oddr] þá
til íþróttar þeirar, sem þeim Hrafnistumönnum var gefin;
hann dregr segl upp, ok kom þegar byrr á, ok sigla þá fram
með landinu* (Stützt er [Oddr] sich da auf die Kunstfertig-
keit, die den Leuten von Hrafnista gegeben war; er setzt
das Segel, und kam gleich der Wind, und segeln dann an der
Küste entlang)";[343] "*Oddr sagði: 'Heyrt hefi ek sagt frá
því, at veðr tvau verði senn í loftinu ok farist á móti ok
af þeira samkvámu verði stórir brestir. Nú skulum vér svá
við búast sem veðr nokkut illt ok mikit muni koma'* (Oddr
sagte: 'Ich habe davon sagen hören, daß in der Luft zwei
Wetter auf einmal werden und aufeinander zukommen, und
durch ihr Zusammentreffen entstehen große Donnerschläge.

[339] Ibid.,196. Vgl. Anm.297.
[340] Ibid.,203.
[341] Ibid.,210.
[342] Ibid.,263.
[343] Ibid.,276. Vgl. Zitat 338. Oddr beherrscht die Segelkunst, von der
der Riese Hildir glaubt, sie sei Zauberei, bis er sich eines Besse-
ren belehren läßt (ibid.,276f.).

Nun wollen wir uns so vorbereiten, als ob ein schlimmes und
großes Unwetter kommen werde')";[344] "*hefi ek [Oddr] nú ætlat*
eitt ráð fyrir oss. Vér skulum bera á land fjárhlut várn,
en gera skip vár sem létthlöðnust, en vér skulum höggva
tvau tré á hvert skip, þau er vér fáum stærst ok limamest'
(habe ich [Oddr] nun einen Plan für uns. Wir werden unsere
Schätze an Land bringen, unsere Schiffe aber möglichst
leicht laden, und wir wollen zwei Bäume für jedes Schiff
schlagen, die größten und stärksten, die wir bekommen')";[345]
"*Þá hefir Sóti andviðri, ok tók hann til orða: 'Nú munum*
vér leggja skip vár hvert út af öðru, ok mun ek leggja mínu
skipi í miðju, því at ek hefi spurt, at Oddr er kappsmaðr
mikill, ok ætla ek, at hann muni sigla at skipum várum. En
þá er þeir koma ok hafa lægt segl sín, þá skulum vér slá
hring at skipum þeira ok láta aldri mannsbarn undan komast'
(Da hat Sóti Gegenwind, und er sprach: 'Nun werden wir un-
sere Schiffe hintereinander legen, und werde ich mein
Schiff in der Mitte haben, denn ich habe gehört, daß Oddr
ein großer Kämpfer ist, und glaube ich, daß er zu unseren
Schiffen segelt. Aber wenn sie kommen und die Segel einge-
zogen haben, dann wollen wir ihre Schiffe einkreisen und
keinen einzigen Menschen entkommen lassen')";[346] "*Guðmundr*
spurði, hvat þá skal til ráða taka. 'Nú munum vér skipta
liði váru í helminga,' sagði Oddr. 'Þér skuluð halda skipum
yðrum fram fyrir nesit ok æpa þeim heróp, sem á landi eru,
en ek mun ganga á land með helming liðs ok fram it efra
eftir skóginum, ok skulum vér æpa þeim annat heróp, ok má
þá vera,' sagði hann, 'at þeim bregði nokkut við. Mér kemr
þat í hug, at þeir flýi í burt á skóga ok þurfi vér eigi
við meira' (Guðmundr fragte, was da zu machen sei. 'Nun
werden wir unsere Mannschaft in zwei Gruppen teilen,' sagte
Oddr. 'Ihr sollt mit euren Schiffen vor die Halbinsel fah-
ren und das Kriegsgeschrei anstimmen für die, die an Land

[344] Ibid.,220.
[345] Ibid.,228.
[346] Ibid.,229.

sind, aber ich werde mit der Hälfte der Mannschaft an Land
gehen und hinauf durch den Wald, und wollen wir den zweiten
Kriegsschrei anheben, und kann dann sein,' sagte er, 'daß
sie ziemlich erschrecken. Ich denke mir, daß sie weg in die
Wälder fliehen und wir nicht mehr brauchen')";[347] "'*Þat ætla
ek,' sagði Þórðr, 'at ek hafi hvergi þess komit, at óvitr-
ari menn hafi fundizt en hér, því at vér berjumst um ekki
nema kapp ok metnað*' ('Das glaube ich,' sagte Þórðr, 'daß
ich nirgendwohin gekommen bin, wo es unklügere Leute gege-
ben hat als hier, denn wir kämpfen um nichts als Ehre und
Ruhm')";[348] "*Ek [Hjálmarr] vil ok aldri konur ræna, þó at
vér finnum þær á landi uppi með miklum fjárhlutum, ok eigi
skal konur til skips leiða nauðgar, ok ef hún kann þat at
segja, at hún fari nauðig, þá skal sá engu fyrir týna nema
lífi sínu, hvárt sem hann er ríkr eða óríkr*' (Ich [Hjálm-
arr] will auch nie Frauen berauben, selbst wenn wir sie an
Land mit großen Schätzen finden, und nicht sollen Frauen
gegen ihren Willen aufs Schiff kommen, und wenn sie das sa-
gen kann, daß sie gezwungenermaßen gehe, dann soll derjeni-
ge nichts anderes als sein Leben verlieren, ob er nun reich
oder arm ist')";[349] "*svá veit ek [kona], at Hjálmarr er með
þér [Oddi], ok skal ek kunna at segja honum, ef ek fer
nauðig til skipanna*' (so weiß ich [eine Frau], daß Hjálmarr
bei dir [Oddr] ist, und werde ich ihm das sagen können,
wenn ich gegen meinen Willen zu den Schiffen gehe')";[350]
"'*Nú skaltu setjast niðr,' sagði Hjálmarr, 'ok vil ek kveða
ljóð nokkur ok senda heim til Svíþjóðar*' ('Nun sollst du
dich hinsetzen,' sagte Hjálmarr, 'und will ich einige Lied-
zeilen dichten und heimschicken nach Schweden')";[351] "*Hildir
[risi] mælti: 'Ekki barn jafnlítit hefi ek fundit hortigra
en þik né ráðugra, því at mér þykkir svá mega at kveða, at
þú sért ekki nema vitit eitt* (Hildir [der Riese] sprach:

[347] Ibid.,231-232.
[348] Ibid.,234. Vgl. Zitat 361.
[349] Ibid.,234. Vgl. auch Anm.297.
[350] Ibid.,238.
[351] Ibid.,258. Hierauf folgt Hjálmars Sterbelied (ibid.,258-263), d.h.

'Ich habe kein frecheres so kleines Kind wie dich gefunden,
noch klügeres, denn ich glaube sagen zu können, daß du
nichts als der Verstand selbst seist)";[352] *"sjaldan var
Rauðgrani þá við staddr, er nokkurar mannraunir váru í, en
inn ráðugasti var hann, þá er þess þurfti við* (selten war
Rauðgrani dabei, wenn große Gefahren drohten, aber den be-
sten Rat wußte er, wenn man dessen bedurfte)";[353] *"Þá varð
óp mikit í höllinni af þessu, er Oddr hafði kveðit, ok
drekka þeir af hornum sínum, en Oddr sezt niðr. Konungsmenn
hlýða skemmtan þeira. Enn færa þeir Oddi hornin, ok vinnr
hann skjótt um þau bæði. Eftir þat ríss Oddr upp ok gengr
fyrir þá ok þykkist vita, at nú sígr at þeim drykkrinn ok
allt saman, at þeir váru fyrir lagðir í skáldskapnum.* (Da
rief man laut in der Halle wegen dem, was Oddr gesprochen
hatte, und trinken sie aus ihren Hörnern, Oddr aber setzt
sich nieder. Die Königsmannen hören ihrer Unterhaltung zu.
Nochmals bringen sie Oddr die Hörner, und trinkt er sie
beide schnell aus. Danach steht Oddr auf und geht vor sie
[Sigurðr und Sjólfr] hin und glaubt zu wissen, daß sie nun
sehr betrunken sind, und auch, daß sie im Dichten besiegt
waren.)"[354]

Yngvars saga víðförla: *"Yngvarr var /.../ vitr ok mál-
snjallr /.../ svá sem vitrir menn hafa honum til jafnat um
atgervi við Styrbjörn frænda sinn* (Yngvarr war /.../ klug
und redegewandt /.../ so wie weise Leute seine Fähigkeiten
mit denen seines Verwandten Styrbjörn verglichen haben)";[355]
"Sýndi Yngvarr þar mikla atgervi í sinni málsnilld (Zeigte
Yngvarr da große Fähigkeiten in seiner Redegewandtheit)";[356]
*"þar [í Garðaríki] var Yngvarr þrjá vetr ok nam þar margar
tungur at tala* (Dort [in Garðaríki] war Yngvarr drei Winter

seine Dichtkunst. Vgl. auch Anm.3,7,311 zum Prosimetrum.
[352] FSN II:273.
[353] Ibid.,286.
[354] Ibid.,318. Hierauf folgende Strophen Odds bezeugen nochmals seine
Dichtkunst, obwohl er schon sehr viel getrunken hat. Vgl. auch Anm.
3,7,311 zur Mischform von Prosa und Poesie.
[355] FSN II:432.
[356] Ibid.,433.

und lernte dort viele Sprachen zu sprechen)";[357] "*hann
[Yngvarr] vildi freista, ef hún [Silkisif drottning] kynni
fleiri tungur at tala; ok svá reyndist, at hún kunni at
tala rómversku, þýversku, dönsku ok girsku ok margar aðrar,
er gengu um Austrveg. En er Yngvarr skildi hana þessar
tungur mæla, þá sagði hann henni nafn sitt* (er [Yngvarr]
wollte sehen, ob sie [Königin Silkisif] mehrere Sprachen
sprechen könnte; und so zeigte sich, daß sie Römisch [La-
tein], Deutsch, Dänisch und Russisch sprechen konnte, und
viele andere, die es auf dem Ostweg [Osteuropa] gab. Aber
als Yngvarr verstand, daß sie diese Sprachen sprach, da
sagte er ihr seinen Namen)";[358] "*Enn er sagt, at þann vetr
gekk Sveinn [Yngvarsson] í þann skóla, at hann nam margar
tungur at tala, þær er menn vissu um Austrveg ganga.* (Au-
ßerdem sagt man, daß Sveinn [Yngvarsson] diesen Winter in
die Schule ging, wo er viele Sprachen zu sprechen lernte,
von denen man wußte, daß es sie in Osteuropa gab.)"[359]

 Þorsteins saga Víkingssonar: "*Hún [Tróna] var allra
kvenna fríðust, ólík flestum konum fyrir sakir vizku; bar
hún af öllum konungadœtrum* (Sie [Tróna] war die schönste
von allen Frauen, ungleich den meisten Frauen wegen ihrer
Weisheit; sie übertraf alle Königstöchter)";[360] "*'Óvitrligt
þykki mér þat,' segir Víkingr, 'at berjast ekki nema fyrir
kapp eitt ok spilla þar til margs manns blóði, eða viltu,
at vit gerum félag með okkr?'* ('Unklug finde ich das,' sagt
Víkingr, 'nur um den Ruhm allein zu kämpfen und dazu das
Blut vieler Leute zu vergießen, oder willst du, daß wir uns
zusammenschließen?')";[361] "*Vilhjálmr hefir konungr heitit,
er réð fyrir Vallandi, vitr konungr ok vinsæll* (Vilhjálmr
hat ein König geheißen, der über Valland bestimmte, ein
weiser und beliebter König)";[362] "*Ógautan fylgdi fast bón-*

[357] Ibid.,434.
[358] Ibid.,437.
[359] Ibid.,448-449.
[360] FSN III:6.
[361] Ibid.,17-18. Vgl. Zitat 348.
[362] Ibid.,48.

orðinu, en konungr skaut til dóttur sinnar. /---/ Konungr
segir: 'Hér er kominn áðr Jökull Njörfason ok biðr hennar.
Mun ek nú þann veg á gera, at hún kjósi, hvárn hún vill
eiga' (Ógautan stellte entschlossen einen Heiratsantrag,
aber der König verwies auf seine Tochter. /---/ Der König
sagt: 'Hier ist vorher Jökull Njörfason gekommen und freit
um sie. Werde ich nun so bestimmen, daß sie wähle, welchen
von beiden sie haben will')";[363] "Brá henni [Véfreyju] um
vísdóm til móður sinnar. (War sie [Véfreyja] bezüglich der
Weisheit ihrer Mutter ähnlich.)"[364]

 Friðþjófs saga ins frækna: "Hún [Ingibjörg] var væn ok
vitr (Sie [Ingibjörg] war schön und klug)";[365] "Konungr
mælti: 'Forvitni er mér á at sjá hann [stafkarlinn], ok sé
ek hann hugsar margt ok skyggnist um.' (Der König sprach:
'Neugierig bin ich, ihn [den Bettler] zu sehen, und sehe
ich, daß er viel denkt und sich umsieht.')"[366]

 Sturlaugs saga starfsama: "Fóstri Véfreyju hét Svip-
uðr. Þau váru bæði margvís ok fróð í flestu (Véfreyjas
Ziehvater hieß Svipuðr. Sie waren beide klug und gelehrt in
den meisten Dingen)";[367] "Far þú ok finn Véfreyju, fóstru
mína. Haf hennar ráð, ok mun þér vel duga (Gehe und suche
Véfreyja auf, meine Ziehmutter. Nimm ihren Rat an, und wird
dir das gut helfen)";[368] "Hann [Ingvarr konungr] var vitr
maðr ok höfðingi mikill. Ingigerðr hét dóttir hans. Hún var
/.../ spök at viti, læknir góðr /.../ Svá er frá sagt, at
hún sjálf skyldi kjósa sér mann til eignar. /---/ Konungr
segir /.../ 'ok skal hún sér sjálf mann kjósa.' /---/ Kon-
ungr segir: 'Hefir þú [Snækollr/Framarr] eigi þat spurt, at
hún skal sjálf kjósa sér mann?' (Er [König Ingvarr] war ein
kluger Mann und großer Herrscher. Ingigerðr hieß seine
Tochter. Sie war /.../ klug an Verstand, eine gute Ärztin

[363] Ibid.,48-49. Vgl. Anm.297.
[364] Ibid.,72-73.
[365] Ibid.,77.
[366] Ibid.,98. Der Text gibt nur indirekt zu verstehen, daß der kluge Kö-
 nig den als Bettler verkleideten Friðþjófr erkennt.
[367] Ibid.,108-109.
[368] Ibid.,119.

/.../ So heißt es, daß sie selbst sich einen Mann als Ehe-
gatten wählen sollte. /---/ Der König sagt /.../ 'und soll
sie sich selbst einen Mann wählen.' /---/ Der König sagt:
'Hast du [Snækollr/Framarr] das nicht gehört, daß sie sich
selbst einen Mann wählen soll?')";[369] "*Var konungsdóttir
[Ingigerðr] þar sjálf löngum með sínum skemmumeyjum ok
læknaði Guttorm með þeiri list ok kænsku, sem hún nógliga
til hafði* (War die Königstochter [Ingigerðr] dort selbst
lange mit ihren Kammerzofen und heilte Guttormr mit der
Kunst und Klugheit, die sie reichlich hatte)".[370]

Göngu-Hrólfs saga: "*vitra manna ráðagerðir* (Pläne klu-
ger Leute)";[371] "*vitr ok ráðugr* (weise und klug)";[372] "*Vizku
ok málsnilld bar hún [Ingigerðr] yfir hvern mann. Allar þær
listir kunni hún, er kvenmanni sómdi ok þá plöguðu dýrar
konur* (An Weisheit und Redegewandtheit übertraf sie [Ingi-
gerðr] jeden. All die Künste konnte sie, die einer Frau ge-
ziemten und damals edle Frauen pflegten)";[373] "*vitr ok góð-
gjarn* (weise und wohlwollend)";[374] "*Vilhjálmi skaltu ok ekki
trúa, þaðan af þú ert ór hans þjónustu, því at hann svíkr
þik, ef hann getr* (Vilhjálmr sollst du auch nicht trauen,
wenn du nicht mehr in seinem Dienst stehst, denn er betrügt
dich, wenn er kann)";[375] "*Hrólfr svarar ok segir, at allir
skyldi hans ráð [Mönduls] hafa ok hann vildi gjarna hans
föruneyti þiggja* (Hrólfr antwortet und sagt, daß alle sei-
nen [des Möndull] Rat haben wollten und daß er gerne seine
Begleitung hätte)";[376] "*Sýndist konungi þetta gott ráð*
(Schien dem König das ein guter Rat)";[377] "*virtist hún honum
bæði vitr ok hæversklig* (schien sie ihm sowohl klug wie
höflich)";[378] "*Var hann bæði vitr ok stjórnsamr* (War er so-

[369] Ibid.,153-154. Vgl. Anm.297.
[370] Ibid.,157-158.
[371] Ibid.,163.
[372] Ibid.,164.
[373] Ibid.,164.
[374] Ibid.,176.
[375] Ibid.,204.
[376] Ibid.,237.
[377] Ibid.,269.
[378] Ibid.,275.

wohl klug wie tüchtig)";[379] *"með frægð eða vizku* (mit Ruhm
oder Weisheit)";[380] *"Þat er ok sannliga ritat, at guð hefir
lánat heiðnum mönnum einn veg sem kristnum vit ok skilning
um jarðliga hluti* (Das ist auch wahrhaft geschrieben, daß
Gott den Heiden wie den Christen Geist und Verstand verlie-
hen hat, was irdische Dinge betrifft)".[381]

Bósa saga ok Herrauðs: *"með djúpsettum ráðum* (mit
tiefsinnigem Rat)"; *"Karl lagði þeim mörg ráð* (Der Alte gab
ihnen viele Ratschläge)";[382] *"hann er ráðgjafi konungs ok
svá mikill meistari til hljóðfæra, at hans líki er engi, þó
allvíða sé leitat, ok þó mest á hörpuslátt* (er ist der Rat-
geber des Königs und ein so großer Meister der Musik, wie
es keinen zweiten gibt, auch wenn man weit und breit sucht,
und doch am meisten des Harfenspiels)";[383] *"Sigurðr sló
hörpu /---/ sló Sigurðr svá, at menn sögðu, at eigi mundi
fást hans líki* (Sigurðr schlug die Harfe /---/ spielte Sig-
urðr so, daß man sagte, es gäbe keinen zweiten solchen)".[384]

Egils saga einhenda ok Ásmundar berserkjabana: *"Hún
[Bekkhildr] var vitr* (Sie [Bekkhildr] war weise)";[385] *"Þat
verðr nú hans ráð, at hann drepr inn stærsta hafrinn ok
flær af honum belg ok ferr í sjálfr ok saumar at sér sem
þröngvast.* (Das ist nun sein Entschluß, daß er den größten
Ziegenbock tötet und ihm das Fell abzieht und selbst hin-
einschlüpft und so eng wie möglich zunäht.)"[386]

Sörla saga sterka: *"Konungr fekk honum [Sörla] einn
mann, sem hann mennta skyldi. Hann hét Karmon. Hann kenndi
Sörla konungssyni allar listir, þær sem einn karlmann mátti
framast prýða. Ok er Sörli var fimmtán ára gamall, var hann
í flestum listum vel lærðr* (Der König bestellte für ihn
[Sörli] einen Mann, der ihn ausbilden sollte. Er hieß Kar-

[379] Ibid.,278.
[380] Ibid.,279.
[381] Ibid.,280.
[382] Ibid.,307.
[383] Ibid.,310.
[384] Ibid.,311.
[385] Ibid.,326.
[386] Ibid.,345. Siehe auch zur List mit den Goldaugen ibid.,344-345.

mon. Er lehrte den Königssohn Sörli alle Künste, die einen
Mann am meisten auszeichnen konnten. Und als Sörli fünfzehn
Jahre alt war, war er in den meisten Künsten sehr ge-
lehrt)";[387] "*Högni bað þá, at Svalr ráða skyldi*. (Högni bat
da, daß Svalr bestimmen sollte.)"[388]

Illuga saga Gríðarfóstra: "*Hringr konungr var vitr
maðr* (König Hringr war ein weiser Mann)";[389] "*með samþykki
hennar giftir Illugi honum Signýju* (mit ihrer Zustimmung
verheiratet Illugi Signý mit ihm)".[390]

Gautreks saga: "*Hann [Gauti konungr] var vitr maðr* (Er
[König Gauti] war ein weiser Mensch)";[391] "*en þó var Her-
þjófr konungr fyrir þeim at viti ok ráðagerð* (und dennoch
übertraf König Herþjófr sie an Klugheit und Verstand)";[392]
"*Hann var manna vitrastr* (Er war am weisesten von al-
len)";[393] "*hann [Starkaðr] var öndvegismaðr hans [Víkars] ok
ráðgjafi* (er [Starkaðr] nahm den Hochsitz neben ihm [Vík-
arr] ein und war sein Ratgeber)";[394] "*Óðinn mælti: 'Ek gef
honum [Starkaði] skáldskap, svá at hann skal eigi seinna
yrkja en mæla'* (Odin sprach: 'Ich schenke ihm [Starkaðr]
die Dichtkunst, so daß er nicht langsamer dichten soll als
sprechen')";[395] "*Hann var vitr maðr* (Er war ein weiser
Mensch)";[396] "*Neri jarl var svá vitr, at eigi fekkst hans
maki. Varð þat allt at ráði, er hann lagði til, um hvat sem
þeir áttu at vera* (Der Jarl Neri war so weise, daß keiner
ihm gleichkam. Wurde das alles gemacht, was er vorschlug,
worum es auch immer ging)";[397] "*Jarl mælti: 'Ekki þyrfti at
geta vitsmuna minna, ef ek sæja eigi lengra fram en þú* (Der
Jarl sprach: 'Man bräuchte nicht meinen Verstand zu erwäh-

[387] Ibid.,369-370. Diese Saga ist ein Paradebeispiel für Tugenden und
Laster, wie andere Passagen noch zeigen werden.
[388] Ibid.,401.
[389] Ibid.,413.
[390] Ibid.,423-424. Vgl. Anm.297.
[391] FSN IV:1.
[392] Ibid.,11.
[393] Ibid.,22.
[394] Ibid.,28.
[395] Ibid.,30.
[396] Ibid.,35.

nen, wenn ich nicht weiter voraussehen würde als du)";[398]
"*en eigi hæfir mér at spara orð mín til gagns þér* (aber
nicht gehört es sich für mich, meine Worte zu sparen zum
Nutzen für dich)";[399] "*Konungr svaraði: 'Lengi höfum vér
þínum ráðum hlýtt'* (Der König antwortete: 'Lange haben wir
auf deinen Rat gehört')";[400] "*sýnist mér sem þat sé ráðligra
at taka þessa sætt en vér hættim út lífi váru* (scheint mir,
daß es besser ist, uns damit abzufinden, als daß wir unser
Leben riskieren)"; "*hefir oss, jarl, vel dugat þín ráð, ok
vil ek þína forsjá á hafa* (hat uns, Jarl, dein Rat gut ge-
holfen, und will ich dich bestimmen lassen)"; "*'Vitrir menn
hafa hér hlut at átt, sem þér eruð'* ('Kluge Leute haben
hier teilgenommen, wie ihr es seid')";[401] "*hefi ek átt við
slæga menn um* (habe ich es mit schlauen Leuten zu tun ge-
habt)".[402]

 Hrólfs saga Gautrekssonar: "*Hún var bæði vitr ok væn*
(Sie war sowohl klug wie schön)"; "*Mér [Gautreki] er svá
flutt, at þú eigir, Þórir, dóttur væna ok vitra, er Ingi-
björg heitir* (Mir [Gautrekr] wird gesagt, daß du, Þórir,
eine schöne und kluge Tochter habest, die Ingibjörg
heißt)";[403] "*Nú mun ek [Þórir] þessum vanda víkja af mér ok
láta hana sjálfa kjósa sér mann til handa, hefir hún þess
beðit mik áðr* (Nun werde ich diese Verantwortung nicht
übernehmen, sondern sie selbst einen Ehemann für sich wäh-
len lassen, hat sie mich darum schon früher gebeten)";[404]
"*má vera, at ek [Þornbjörg] þurfi þetta ríki at verja fyrir
konungum eða konungssonum, ef ek missi þín við. Er eigi
ólíklegt, at mér þykki illt at vera þeira nauðkván, ef svá
berr til, ok því vil ek kunna nokkurn hátt á riddaraskap.
/.../ Er þat enn í þessu máli, ef nokkurir menn biðja mín,*

[397] Ibid.,36.
[398] Ibid.,39.
[399] Ibid.,44.
[400] Ibid.,48.
[401] Ibid.,49.
[402] Ibid.,50.
[403] Ibid.,54.
[404] Ibid.,55. Vgl. Anm.297.

sem ek vil ekki játa, þá er líkara, at ríki yðvart sé í
náðum (kann sein, daß ich [Þornbjörg] dieses Reich gegen
Könige und Königssöhne verteidigen muß, wenn ich dich ver-
liere. Ist nicht unwahrscheinlich, daß ich es schlimm fin-
de, deren Frau gegen meinen Willen zu sein, wenn es so ge-
schieht, und deshalb will ich etwas von der Ritterschaft
verstehen. /.../ Ist das außerdem in dieser Sache, wenn
einige um mich freien, die ich nicht haben will, da ist es
wahrscheinlicher, daß Euer Reich in Frieden gelassen
wird)";[405] *"ek bið þik við hjálpa feðr mínum ok mér at verða*
eigi nauðig gift (ich bitte dich, meinem Vater und mir zu
helfen, daß ich nicht gegen meinen Willen verheiratet wer-
de)";[406] *"Hann [Hringr] átti sér drottningu væna ok vitra*
(Er [Hringr] hatte eine schöne und kluge Königin)";
"Drottning mælti: 'Óvitrliga talar þú, þar sem þú veizt
áðr, at þit hafið verit inir beztu vinir, at þú trúir svá
rógi vándra manna (Die Königin sprach: 'Unklug sprichst du,
wo du bereits weißt, daß ihr die besten Freunde gewesen
seid, daß du so Verleumdungen schlechter Leute glaubst)";[407]
"týn eigi fyrir vánda manna orðróm svá góðs manns vináttu.
Hefir hann fengit svá vitra konu /---/ Farið sjálfir á einu
skipi með inu vitrasta yðru ráðaneyti /.../ Sem drottning
lauk sinni ræðu, þótti konungi hún hafa vel talat ok vitr-
liga ok kveðst eigi skyldu ónýta hennar ráðagerð, lætr nú
búa ferð sína, svá sem drottning gaf ráð til (gib nicht we-
gen des Geredes schlechter Leute die Freundschaft eines so
guten Mannes auf. Hat er eine so kluge Frau bekommen /---/
Fahrt selbst auf einem Schiff mit Euren weisesten Ratgebern
/.../ Als die Königin ihre Rede beendete, schien sie dem
König gut und weise gesprochen zu haben und er sagt, daß er
ihren Rat nicht als nutzlos ansehen wollte, macht sich nun
zur Reise bereit, so wie die Königin es riet)";[408] *" 'Lítil*
vizka fylgir þessu yðru orðaframkasti /---/ leita eftir með

[405] Ibid.,63.
[406] Ibid.,124. Vgl. Anm.297.
[407] Ibid.,59.
[408] Ibid.,60.

athugasamligri vizku, ef þú finnr hann í nokkuru sakaðan
þeira hluta, sem varðar /---/ kallar hann til þessarar
veizlu marga ríka menn ok vitra, þá er konungr vildi ráð af
þiggja ('Wenig Weisheit folgt diesem Euren Gerede /---/
suche mit achtsamer Klugheit, ob du ihn in irgendwelchen
Dingen schuldig findest, um die es geht /---/ ruft er zu
diesem Fest viele mächtige und weise Leute, von denen der
König beraten werden wollte)";[409] "*Hann [Eirekr] átti sér*
eina drottningu vitra ok vel siðuga (Er [Eirekr] hatte eine
kluge und sehr sittsame Königin)"; "*Hún [Þornbjörg] var*
hverri konu vænni ok vitrari /---/ hún var hverri konu
kænni (Sie [Þornbjörg] war schöner und klüger als jede an-
dere Frau /---/ sie war listiger als jede andere Frau)";[410]
"*kváðust eigi vilja brjóta hans ráð in síðustu, þar sem*
þeir hefðu haft hvert áðr ok hafi þeim stórliga vel dugat
(sie sagten, daß sie seine letzten Ratschläge nicht mißach-
ten wollten, da sie früher jeden angenommen hätten, und sei
ihnen das von sehr großem Nutzen gewesen)";[411] "*er bæði er*
hyggin ok forsjál (die sowohl klug wie umsichtig ist)"; "*á*
sér dóttur væna ok vitra (hat eine schöne und kluge Toch-
ter)";[412] "*Hrólfr konungr var vitr maðr ok í öllu forsjáll,*
skynugr ok glöggþekkinn (König Hrólfr war ein weiser Mann
und in allem umsichtig, klug und scharfsichtig)";[413] "*hún er*
bæði vitr ok væn (sie ist sowohl klug wie schön)";[414] "*Hann*
átti sér drottning vitra ok væna (er hatte eine kluge und
schöne Königin)";[415] "*hefir þú nokkut við hann talat eða*
reynt hans vizku? (hast du etwas mit ihm gesprochen oder
seine Klugheit geprüft?)"; "*at hann sé langt um fram aðra*
menn bæði at viti ok flestum íþróttum (daß er andere Leute
weit übertreffe an Verstand und den meisten Künsten)";[416]

[409] Ibid., 61.
[410] Ibid., 62.
[411] Ibid., 65.
[412] Ibid., 67.
[413] Ibid., 69.
[414] Ibid., 70.
[415] Ibid., 71.
[416] Ibid., 76-77.

"ok mun vera vitr maðr (und wird ein kluger Mann sein)";[417]
"Hrólfr konungr svaraði: 'Ekki hirðum vér um ákafa þinn
[Ketils] ok álitaleysi. Mundi vár ferð at öllu verri, ef
vér hefðum farit at rasi þínu ok ákafa /---/ *Konungr kvaðst*
ekki hirða um fors hans eða atköst (König Hrólfr antworte-
te: 'Wir kümmern uns nicht um deine Heftigkeit [des Ketill]
und Gedankenlosigkeit. Wäre unser Unternehmen noch schlim-
mer ausgegangen, wenn wir nach deiner Voreiligkeit und Ra-
serei gegangen wären /---/ Der König sagte, daß er sich
nicht kümmere um seine [des Ketill] Gewaltsamkeit oder Hohn
und Spott)";[418] *"við þetta mál muntu þurfa, ef þú skalt*
nokkuru áleiðis koma, bæði ráð ok harðfengi (in dieser Sa-
che wirst du, wenn du irgendwie vorankommen willst, sowohl
Rat wie Tapferkeit brauchen)";[419] *Þetta sýndist öllum ráð*
(Dies schien allen ein guter Rat)";[420] *"Þú munt vera vitr*
maðr (du bist offenbar ein kluger Mann)";[421] *"Hún var vitr*
ok vinsæl, málsnjöll ok spakráðug (Sie war klug und be-
liebt, redegewandt und weise)";[422] *"Gerðist hann þá harðla*
víðfrægr af sinni stjórn ok vizku (Wurde er da ziemlich be-
rühmt wegen seiner Herrschaft und Weisheit)";[423] *"Fann kon-*
ungr, at hún var hverri konu vitrari (Fand der König, daß
sie klüger als jede andere Frau war)"; *"Hann [Hálfdan] var*
vitr konungr (Er [Hálfdan] war ein weiser König)";[424] *"liðs-*
menn kænir (kluge Mannschaft)";[425] *"Þat er mitt ráð, herra,*
at þér stríðið eigi við Hrólf konung (Das ist mein Rat,
Herr, daß Ihr nicht mit König Hrólfr kämpft)";[426] *"Hún var*
vitr kona (Sie war eine kluge Frau)"; *"Hann á dóttur væna*
ok vitra, er heitir Ingibjörg (Er hat eine schöne und kluge

[417] Ibid.,84.
[418] Ibid.,85.
[419] Ibid.,90.
[420] Ibid.,93.
[421] Ibid.,96.
[422] Ibid.,97.
[423] Ibid.,105.
[424] Ibid.,106.
[425] Ibid.,110.
[426] Ibid.,119.

Tochter, die Ingibjörg heißt)";[427] "*Sér Hrólfr konungr Gaut-*
reksson slíkt, þar sem hann er vitr ok forsjáll (Sieht Kö-
nig Hrólfr Gautreksson solches, da er klug und umsichtig
ist)";[428] "*Konungr mælti: 'Vit skulum taka annat ráð* (Der
König sprach: 'Wir wollen einen anderen Plan machen)";[429]
"*Sýni þér í þessu sem mörgu öðru sanna vizku* (Zeigt Ihr
darin wie in vielem anderem wahre Weisheit)";[430] "*Hún var*
vitr (Sie war klug)";[431] "*at Hrólfr konungr væri hverjum*
manni vitrari (daß König Hrólfr weiser als jeder andere
Mensch wäre)";[432] "*[höfðu] fengit konu væna ok vitra* ([hat-
ten] eine schöne und kluge Frau bekommen)".[433]

 Hjálmþjés saga ok Ölvis: "*vænni ok vitrari* (schöner
und klüger)"; "*Hann [Herrauðr] kunni allar listir, sem þá*
váru tíðar. Klókskap ok vitrleika hafði hann yfir hvern
mann (Er [Herrauðr] konnte alle Künste, die damals üblich
waren. An Klugheit und Weisheit übertraf er jeden)";[434] "*Hún*
kunni allar bókligar listir (Sie konnte alle gelehrten Kün-
ste)";[435] "*Hann [Hjálmþér] hugsar, at sér skuli eigi orðfall*
verða, ok kvað vísu (Er [Hjálmþér] denkt, daß er nicht
wortlos werden wolle, und sprach eine Strophe)";[436] "*Ok enn*
kvað hún [finngálkn]: 'Vertu ei svá ærr, maðr,/at þú Ölvi
grandir;/ vertu honum heill, hilmir,/hann er þér hollr,
fylkir;/lát eigi illmæli/æða lund þína;/vel þér vini
tryggva/ok ver þeim hollr dróttinn' (Und nochmals sprach
sie [Honocentaurus]: 'Sei nicht so rasend, Mann, daß du
Ölvir tötest; sei ihm treu, König, er ist dir wohlgesinnt,
König; laß dich nicht durch böse Reden aufbringen; wähle
dir treue Freunde und sei ihnen ein guter Herr')";[437] "*Enn*

[427] Ibid.,131.
[428] Ibid.,133.
[429] Ibid.,137.
[430] Ibid.,140.
[431] Ibid.,160.
[432] Ibid.,160-161.
[433] Ibid.,172.
[434] Ibid.,179.
[435] Ibid.,189.
[436] Ibid.,198. Zur Mischform von Vers und Prosa vgl. Anm.3,7,311.
[437] Ibid.,201.

varstu mér holl í ráðum (Nochmals hast du mir guten Rat ge-
geben)";[438] "*þú skalt vel ok vitrliga ór leysa* (du sollst
das gut und klug lösen)";[439] "*þeir er mér sýnzt hafa/með
svinnra bragði* (die mir klüger schienen)";[440] "*Konungr spyrr
Hjálmþé margs, en hann leysti vel ór öllu, því at Hörðr
hafði frætt hann á mörgum hlutum, því at hann kunni af öll-
um löndum at segja. Jafnan var Hjálmþér í skemmu konungs-
dóttur ok tefldi við hana. Hún var öllum kvenmannligum
listum prýdd. Hún kunni ok allar stjörnulistir ok steina-
íþróttir* (Der König fragt Hjálmþér viel, aber er löste al-
les gut, denn Hörðr hatte ihn viele Dinge gelehrt, denn er
konnte von allen Ländern erzählen. Stets war Hjálmþér in
der Kemenate der Königstochter und spielte Schach mit ihr.
Sie zierten alle weiblichen Künste. Sie wußte auch alles
über Sterne und Steine)";[441] "*Slíkt er vitrliga farit* (Sol-
ches ist klug gemacht)".[442]

Hálfdanar saga Eysteinssonar: "*Skúli var kappi mikill
ok manna vitrastr* (Skúli war ein großer Held und der weise-
ste)";[443] "*Þat mun sannast it fornkveðna, at hörð verða
óyndisórræðin* (Beweisen wird sich das alte Sprichwort, daß
erzwungene Entscheidungen hart sind)";[444] "*'Svá er hún viti
borin,' sagði drottning, 'at hún má vel hafa sjálf svör
fyrir sér um slík mál [bónorð]'* ('So viel Verstand hat
sie,' sagte die Königin, 'daß sie solche Dinge [Heirats-
antrag] gut selbst beantworten kann')";[445] "*Sigmundr lét sér
þetta vel líka, ef meyjan vill því samþykkjast, en Eðný
lézt eigi framar bónorðs sér vænta, − 'ok mun mér þetta vel
líka'* (Sigmundr gefiel das gut, wenn das Mädchen zustimmen
will, aber Eðný meinte, keinen Heiratsantrag mehr zu erwar-

[438] Ibid.,202.
[439] Ibid.,216.
[440] Ibid.,221.
[441] Ibid.,223.
[442] Ibid.,231.
[443] Ibid.,249.
[444] Ibid.,250.
[445] Ibid.,255. Vgl. Anm.297.

ten, – `und gefällt mir das gut')";[446] *"ok lagði hann þeim
[skipunum] svá kænliga saman, at Úlfkell kom ekki öllum
sínum skipum við* (und ordnete er sie [die Schiffe] so klug
an, daß Úlfkell nicht mit allen seinen Schiffen heran-
kam)".[447]

Hálfdanar saga Brönufóstra: "Hann [Hringr konungr] var
vitr /---/ Hún [drottning] var allra kvenna vænst ok vitr-
ust* (Er [König Hringr] war weise /---/ Sie [die Königin]
war die schönste und klügste von allen Frauen)"; "*Jarl
[Þorfiðr] var manna vitrastr* (Der Jarl [Þorfiðr] war der
weiseste Mann)";[448] *"Hún var bæði væn ok vitr* (Sie war so-
wohl schön als auch klug)";[449] *"Hún [Brana] mælti: `Þat er
forn orðskviðr ok er sannr, seint er afglapa at snotra, þar
sem þú átt hlut at. Ek varaða þik, at þú skyldir eigi láta
Áka svíkja þik.'* (Sie [Brana] sprach: `Das ist ein altes
Sprichwort und wahres, selten wird ein Dummer gescheit, was
dich betrifft. Ich warnte dich, daß du dich von Áki nicht
betrügen lassen solltest.')"[450]

b) *iustitia*

Zur Gerechtigkeit (*iustitia/réttlæti*) gehören u.a. Gesetze,
Strenge (gerechte Rache, Bekämpfung des Unrechts), Gnade,
Milde, Friede (Versöhnung, Eintracht [*concordia*]), Freund-
schaft, Freigebigkeit (*liberalitas*), Dankbarkeit, Wohltä-
tigkeit, Wahrheit, Gehorsam, und Schadlosigkeit.[451] Folgende
positive und negative Beispiele seien herangezogen:

[446] Ibid.,281.
[447] Ibid.,262–263.
[448] Ibid.,289.
[449] Ibid.,297.
[450] Ibid.,313.
[451] Vgl. z.B. *Das Moralium dogma philosophorum* 1929:12-27, ferner *Rit-
terliches Tugendsystem* 1970; Wittenwilers *Ring* 1983:26,153-166,287;
Goetz 1935:90-91; *Konungs skuggsiá* 1983:65-67; siehe auch Zitat 267.
Gottesverehrung, Gottvertrauen, Treue (*religio*) und Liebe, Mitleid
(*misericordia*) werden unter *fides* und *caritas* behandelt; vgl. Anm.
283. – Einer der Mißstände ist ein König ohne Gerechtigkeit (*rex in-
iustus*). Ein Herrscher kann aber auch keine gewalttätigen Leute der
Oberschicht gebrauchen. Ein Problem, das immer wieder auftaucht,

Hrólfs saga kraka ok kappa hans: "*Konungr [Fróði] býðr þeim sætt fyrir sik ok bað þá einu ráða þeira í milli, – 'ok ferr þetta óskapliga í millum vár frænda, at hvárr skal vilja vera banamaðr annars.' Helgi segir: 'Engi má þér trúa, ok muntu okkr síðr svíkja en Hálfdan, föður minn? Ok nú skaltu þess gjalda'* (Der König [Fróði] will sich mit ihnen versöhnen und bat sie, daß sie selbst bestimmten unter ihnen, – 'und ist das furchtbar unter uns Verwandten, daß einer den anderen töten will.' Helgi sagt: 'Keiner kann dir glauben, und wirst du uns weniger betrügen als Hálfdan, meinen Vater? Und nun sollst du das büßen')";[452] "*Helgi sagði: 'Eigi sómir annat, frændi, en þú eigir hringinn víst.' Við þessi ummæli þeira gleðjast báðir. Fekk Helgi konungr Hróari konungi, bróður sínum, nú hringinn* (Helgi sagte: 'Es gehört sich nicht anders, Verwandter, als daß dir sicher der Ring gehört.' Bei diesem ihrem Gespräch sind beide froh. Gab König Helgi König Hróarr, seinem Bruder, nun den Ring)";[453] "*Kómust þá fyrir Hrólf konung öll sannendi hér um. Hrólfr konungr sagði þat skyldi fjarri, at drepa skyldi manninn. 'Hafi þit hér illan vanda upp tekit at berja saklausa menn beinum. Er mér í því óvirðing, en yðr stór skömm, at gera slíkt. Hefi ek jafnan rætt um þetta áðr, ok hafi þit at þessu engan gaum gefit* (Erfuhr König Hrólfr da die ganze Wahrheit. König Hrólfr sagte, daß es nicht in Frage käme, den Mann zu töten. 'Habt ihr hier eine schlechte Gewohnheit aufgenommen, unschuldige Leute mit Knochen zu schlagen. Ist das unehrenhaft für mich, für euch aber eine große Schande, so etwas zu tun. Habe ich darüber

ist, daß ein *Unwürdiger* ein Amt oder eine Machtposition innehat; man muß *würdig* sein. Die *iustitia* ist deshalb, zusammen mit den anderen Kardinaltugenden, Hauptthema herrscherlicher bzw. höfisch-ritterlicher Vorbildlichkeit. Vgl. z.B. Zitat 192,193,200,264; *Konungs skuggsiá* 1983:97ff.; *The Arna-Magnæan Manuscript 677,4to* (Hg. D.A. Seip) 1949:12-17. Siehe in diesem Zusammenhang auch Berges 1938:3f.; Anton 1968; *Ritterliches Tugendsystem* 1970:54,415; Weber 1981: 474ff.; Fichtenau 1984/1:238f.; Moos 1988:568-582; Lange 1989:39-41, 1996:178-193; Würth 1991:145f.; Kramarz-Bein 1994; Harðarson, Gunnar 1995:188.

[452] FSN I:13.

[453] Ibid.,20.

schon früher gesprochen, und habt ihr euch nicht daran ge-
kehrt)";[454] *"Konungr mælti: 'Hverjar bætr viltu bjóða mér
fyrir hirðmann minn?' Böðvarr mælti: 'Til þess gerði hann,
sem hann fekk'* (Der König sprach: 'Welche Buße willst du
für meinen Gefolgsmann leisten?' Böðvarr sprach: 'Das bekam
er, was er verdiente')";[455] *"Hrólfr konungr mælti: 'Hvárt
hefir þú fengit mér þvílíkt fé, sem ek átta at réttu ok
faðir minn hafði átt?' Hún [móðir Hrólfs] segir: 'Mörgum
hlutum er þetta meira en þú áttir at heimta /---/ Hrólfr
konungr mælir ástsamliga til móður sinnar, ok skilja þau
með blíðu.* (König Hrólfr sprach: 'Hast du mir nun so viel
Geld gegeben, welches ich zu Recht besaß und mein Vater ge-
habt hatte?' Sie [Hrólfs Mutter] sagt: 'Viel mehr ist das,
als was du bekommen solltest /---/ König Hrólfr spricht
liebevoll zu seiner Mutter, und sie verabschieden sich
freundlich.)"[456]

 "Yrsa drottning ætlar at sætta konungana (Königin Yrsa
will die Könige versöhnen)";[457] *"En ek [Aðils] vil bæta þér
föðurdauðann stórmannligum gjöfum með miklum fjárhlutum ok
góðum gersemum, ef þú [Yrsa drottning] kannt at þekkjast*
(Aber ich [Aðils] will dir den Tod des Vaters durch großzü-
gige Geschenke mit viel Geld und schönen Schätzen ersetzen,
wenn du [Königin Yrsa] das annehmen willst)";[458] *"Kemr nú
drottning griðum á með þeim* (Stiftet die Königin nun Frie-
den zwischen ihnen)";[459] *"Ok eftir þat sættust þeir ok eru
jafnan á einu ráði* (Und danach versöhnten sie sich und sind
stets einer Meinung)";[460] *"Fróði [Elg-Fróði] fór á leið með
honum ok segir honum þat, at hann hafi mörgum manni grið
gefit, þeim er litlir váru fyrir sér, ok við þat gladdist
Böðvarr ok sagði hann gerði þat vel, - 'ok flesta skyldir
þú í friði láta fara, þó at þér þætti nokkut við þá'* (Fróði

[454] Ibid.,64-65.
[455] Ibid.,65.
[456] Ibid.,88.
[457] Ibid.,30.
[458] Ibid.,32.
[459] Ibid.,35.

[Elg-Fróði] begleitete ihn und sagt ihm das, daß er viele
verschont habe, die wenig vermochten, und darüber freute
sich Böðvarr und sagte, daß er gut daran täte, – 'und die
meisten solltest du in Frieden gehen lassen, selbst wenn du
dir etwas von ihnen versprichst')";[461] "*Allir gerðu góðan
róm á máli konungs, ok sættust svá allir heilum sáttum*
(Alle rühmten die Rede des Königs, und versöhnten sich so
alle vollständig)";[462] "*Þeir biðja sér griða, sem uppi
standa af mönnum Aðils konungs, ok veita þeir þeim þat.*
(Sie bitten um Schonung, die übrig sind von den Mannen Kö-
nig Aðils, und gewähren sie ihnen das.)"[463]

"*þá ferr ofan hattr Böðvars, ok þá kennir Fróði hann
ok mælti: 'Velkominn, frændi, ok höfum vit helzt lengi
þessar sviptingar haft* (da fällt Böðvars Hut ab, und da
erkennt Fróði ihn und sprach: 'Willkommen, Verwandter, und
haben wir uns ziemlich lange gerauft)";[464] "*Verðr þá fagnað-
arfundr með þeim bræðrum. Segir Þórir, at engum mundi hann
svá öðrum trúa at byggja næri drottningu sinni.* (Gibt es da
ein freudiges Wiedersehen bei den Brüdern. Sagt Þórir, daß
er keinem anderen vertrauen würde, so nahe bei seiner Köni-
gin zu sein.)"[465]

"*ok gáfu mörgum góðar gjafir* (und gaben vielen gute
Geschenke)";[466] "*'Svá er mér sagt frá Hrólfi konungi, at
hann sé örr ok stórgjöfull, trúfastr ok vinavandr, svá at
hans jafningi mun eigi finnast. Hann sparar eigi gull né
gersemar nær við alla, er þiggja vilja* ('So wird mir von
König Hrólfr berichtet, daß er freigebig und großzügig sei,
treu und achtsam in der Wahl seiner Freunde, so daß man
seinesgleichen nicht finden wird. Er spart weder mit Gold
noch Schätzen bei fast allen, die es annehmen wollen)";[467]

[460] Ibid.,42.
[461] Ibid.,59.
[462] Ibid.,72.
[463] Ibid.,86.
[464] Ibid.,58.
[465] Ibid.,60.
[466] Ibid.,13.
[467] Ibid.,40.

"*ok sendi honum þar með sæmiligar gjafir* (und schickte ihm dazu schöne Geschenke)";[468] "*hann var miklu mildari at fé en nokkurir konungar aðrir* (er war viel freigebiger mit Geld als irgendwelche anderen Könige)";[469] "*ok bauð honum allt at helmingi við sik* (und bot ihm die Hälfte seines Eigentums an)";[470] "*Fróði bauð honum þar at vera ok eiga allt hálft við sik* (Fróði bot ihm an, dort zu bleiben und die Hälfte seines Eigentums zu besitzen)";[471] "*Þórir bauð honum þar at vera ok hafa til helminga við hann allt lausafé* (Þórir bot ihm an, dort zu sein und die Hälfte alles beweglichen Gutes zu besitzen)";[472] "*Þar er Böðvarr um nóttina í góðum beinleika* (Dort ist Böðvarr nachts bei guter Bewirtung)";[473] "*ok ekki skal yðr skorta drykk né svá annat nætrlangt eða þat, sem þér þurfið at hafa* (und Euch soll es nachtsüber weder an Trank noch anderem fehlen oder etwas, was Ihr braucht)";[474] "*Konungr mælti: 'Sá hlýtr þá at gefa öðrum, sem til á.' Hann dregr þá gullhring af hendi sér ok gefr þessum manni* (Der König sprach: 'Der muß da wohl einem anderen geben, der etwas hat.' Er streift dann einen Goldring von seiner Hand und gibt ihn diesem Mann)";[475] "*Ok nú er hér eitt silfrhorn, sem ek [Yrsa drottning] vil fá þér ok varðveittir eru í allir inir beztu hringar Aðils konungs ok sá einn, er Svíagríss heitir ok honum þykkir betri en allir aðrir,' ok þar með fær hún honum [Hrólfi] mikit gull ok silfr í öðru lagi. Þetta fé var svá mikit allt saman, at varla kunni einn at virða. Vöggr var þar viðstaddr ok þiggr mikit gull at Hrólfi konungi fyrir sína dyggðuga þjónustu.* (Und nun ist hier ein Silberhorn, das ich [Königin Yrsa] dir geben will und worin all die besten Ringe König Aðils bewahrt sind und der eine, der Svíagríss heißt und ihm bes-

[468] Ibid.,42.
[469] Ibid.,43.
[470] Ibid.,54.
[471] Ibid.,58-59.
[472] Ibid.,60.
[473] Ibid.,61.
[474] Ibid.,74.
[475] Ibid.,83.

ser scheint als alle anderen,' und damit gibt sie ihm
[Hrólfr] viel Gold und Silber obendrein. Dieser ganze
Schatz war so viel, daß ihn kaum einer schätzen konnte.
Vöggr war dabei und bekommt viel Gold von König Hrólfr für
seinen treuen Dienst.)"[476]

Völsunga saga: *"ok ferr [Rerir] nú á hendr frændum
sínum með þenna her, ok þykkja þeir fyrr gert hafa sakir
við sik, þó at hann mæti lítils frændsemi þeira, ok svá
gerir hann, fyrir því at eigi skilst hann fyrri við en hann
hafði drepit alla föðurbana sína, þó at óskapliga væri fyr-
ir alls sakir.* (und zieht [Rerir] nun gegen seine Verwand-
ten mit diesem Heer, und haben sie sich ihm gegenüber of-
fenbar zuerst schuldig gemacht, wenn er auch ihre Verwandt-
schaft wenig schätzt, und so handelt er, denn nicht eher
hört er auf, bis er all seine Vatermörder getötet hatte,
auch wenn es furchtbar wäre in jeder Hinsicht.)"[477]

*"Þá mælti hún [Guðrún]: 'Mun nokkut tjóa at leita um
sættir?'* (Da sprach sie [Guðrún]: 'Nützt es etwas, eine
Versöhnung herbeizuführen?')";[478] *"ok gáfum grið þeim, er
svá vildu* (und gewährten denen Schonung, die es so woll-
ten)".[479]

"Þeir undu sér nú vel, ok var hvárr öðrum hollr (Sie
waren nun zufrieden, und war jeder dem anderen wohlge-
sinnt)";[480] *"gef henni [Brynhildi] gull ok mýk svá hennar
reiði* (gib ihr [Brynhildr] Gold und verringere so ihren
Zorn)";[481] *"Sigurðr svarar: 'Lif þú ok unn Gunnari konungi
ok mér, ok allt mitt fé vil ek til gefa, at þú deyir eigi.'*
(Sigurðr antwortet: 'Lebe und liebe König Gunnarr und mich,
und all mein Geld will ich geben, damit du nicht
stirbst.')"[482]

[476] Ibid.,87.
[477] Ibid.,111.
[478] Ibid.,206.
[479] Ibid.,212.
[480] Ibid.,166.
[481] Ibid.,184.
[482] Ibid.,186.

"*ok taka fé af sínum óvinum ok gefa sínum vinum* (und
nehmen das Geld von ihren Feinden und geben es ihren Freun-
den)";[483] "*'Taki hér nú gull hverr, er þiggja vill'* ('Nehme
jeder hier Gold, der es haben will')";[484] "*Ok er bálit var
allt loganda, gekk Brynhildr þar á út ok mælti við skemmu-
meyjar sínar, at þær tæki gull þat, er hún vildi gefa þeim.*
(Und als der Scheiterhaufen hell loderte, stieg Brynhildr
hinaus auf ihn und sprach zu ihren Kammerzofen, daß sie das
Gold nähmen, das sie ihnen geben wollte.)"[485]

Ragnars saga loðbrókar: "*Ok nú mælti Eysteinn, at
stöðva skyldi bardagann, ok bauð Eireki grið /---/ Nú segir
hann, at hann vill, at þeir menn hafi grið ok fari hvert er
þeir vilja, er þeim hafa fylgt* (Und nun sprach Eysteinn,
daß man mit dem Kampf aufhören sollte, und bot Eirekr
Frieden an /---/ Nun sagt er, daß er will, daß die Leute
geschont werden und gehen, wohin sie wollen, die ihnen ge-
folgt sind)";[486] "*er honum höfðu fylgt ok þá váru grið gef-
in* (die ihm gefolgt waren und da geschont worden waren)";[487]
"*Ok nú gefa þeir þeim grið, sem eftir váru.* (Und nun ver-
schonen sie die, die übrig waren.)"[488]

"*Ok nú er hann [Ívarr] hafði borg þessa látit gera,
hafði hann lausafé upp gefit. En hann var svá örr, at hann
gaf á tvær hendr* (Und nun, als er [Ívarr] diese Stadt hatte
bauen lassen, hatte er sein bewegliches Gut verbraucht.
Aber er war so freigebig, daß er mit zwei Händen gab)".[489]

Norna-Gests þáttr: "*Þar var allmikit herfang. Tóku
liðsmenn Sigurðar þat allt, því at hann vildi ekki af hafa.
Var þat mikit fé í klæðum ok vápnum.* (Dort gab es sehr viel
Kriegsbeute. Nahmen die Gefolgsleute von Sigurðr das alles,

[483] Ibid.,165.
[484] Ibid.,193.
.,194.
249.
,250.
.,260.
.,276.

denn er wollte nichts davon haben. War das viel Besitz an
Kleidung und Waffen.)"[490]

Sögubrot af fornkonungum: "*ok bauð Hringr konungr grið
öllum her Haralds konungs, ok þat þágu allir.* (und bot Kö-
nig Hringr dem ganzen Heer von König Haraldr Frieden, und
das nahmen alle an.)"[491]

Sörla þáttr eða Heðins saga ok Högna: "*Högni svarar:
'Ek hefða gift þér Hildi, ef þú hefðir hennar beðit. Nú þó
ok, at þú hefðir hertekit Hildi, þá mættim vit þó sættast
fyrir þat. En nú, er þú hefir gert svá mikit óverkan, at þú
hefir níðzt á drottningu ok drepit hana, er engi ván á, at
ek vili sættum taka. /---/ hér áttu við engan mann sakir
nema við mik [Heðin]. Dugir þat eigi, at ómakligir menn
gjaldi glæpa minna ok illgerða.'* (Högni antwortet: 'Ich
hätte dich mit Hildr verheiratet, wenn du um sie angehalten
hättest. Nun, selbst wenn du Hildr gefangengenommen hät-
test, dann könnten wir uns trotzdem versöhnen. Aber nun, da
du eine so große Missetat begangen hast, daß du die Königin
mißbraucht und sie getötet hast, ist keine Hoffnung, daß
ich mich versöhnen wolle. /---/ hier hast du keinen zu be-
schuldigen außer mir [Heðinn]. Geht das nicht, daß unschul-
dige Leute für meine Verbrechen und Untaten büßen.')"[492]

"*ok býðr honum sættir ok sjálfdæmi ok þar með fóst-
bræðralag /---/ ok svörðust þeir í fóstbræðralag ok heldu
þat vel, meðan þeir lifðu báðir* (und bietet ihm an, sich zu
versöhnen und selbst das Urteil zu sprechen und damit
Blutsbrüderschaft /---/ und schworen sie sich Blutsbrüder-
schaft und hielten sie gut, während sie beide lebten)";[493]
"*Eftir þetta gert sverjast þeir í fóstbræðralag ok skyldu
allt eiga at helmingi.* (Nachdem dies getan war, schwören
sie sich Blutsbrüderschaft, und sie sollten alles zur Hälf-
te besitzen.)"[494]

490 Ibid.,322.
491 Ibid.,361.
492 Ibid.,379.
493 Ibid.,372.
494 Ibid.,374.

Ásmundar·saga kappabana: *"ok betra mundi, at þeira ríkdómr legðist við várt ríki, því at þér misstuð rangliga.'* (und besser wäre, daß deren Reichtum zu unserem Reich gehörte, denn Ihr habt ihn zu Unrecht verloren.')"[495]

"Konungsdóttir bað hann af sér reiði /---/ En þótt hann hefði reiðzt henni, þá minntist hann ástar hennar (Die Königstochter bat ihn, ihr nicht böse zu sein /---/ Aber wenn er auch zornig auf sie gewesen war, da dachte er an ihre Liebe)".[496]

Hervarar saga ok Heiðreks: *"Höfundr var manna vitrastr ok svá réttdæmr, at hann hallaði aldri réttum dómi, hvárt sem í hlut áttu innlenzkir eða útlenzkir, ok af hans nafni skyldi sá höfundr heita í hverju ríki, er mál manna dæmdi* (Höfundr war der weiseste Mann und so gerecht, daß er nie parteiisch urteilte, ob es nun Einheimische oder Ausländer waren, und nach seinem Namen sollte der *höfundr* [Richter] heißen in jedem Reich, der in den Angelegenheiten der Leute urteilte)";[497] *"skuli hann hafa réttan dóm spekinga hans* (solle er das rechte Urteil seiner Weisen haben)";[498] *"Þá segir Angantýr: 'Eigi ertu [Hlöðr] til lands þessa kominn með lögum, ok rangt viltu bjóða'* (Da sagt Angantýr: 'Nicht bist du [Hlöðr] rechtmäßig zu diesem Land gekommen, und Unrechtmäßiges verlangst du')";[499] *"er hann [Gizurr Grýtingaliði] heyrði boð Angantýs, þótti honum hann of mikit bjóða /---/ hann [Hlöðr] kom heim í Húnaland til Humla konungs, frænda síns, ok sagði honum, at Angantýr, bróðir hans, hefði eigi unnt honum helmingaskiptis.* (als er [Gizurr Grýtingaliði] das Angebot von Angantýr hörte, schien er ihm zu viel anzubieten /---/ er [Hlöðr] kam heim ins Húnaland zu König Humli, seinem Verwandten, und sagte ihm, daß Ang-

[495] Ibid.,403.
[496] Ibid.,408.
[497] FSN II:23.
[498] Ibid.,36.
[499] Ibid.,56.

antýr, sein Bruder, ihm nicht die Hälfte seines Besitzes gegönnt hätte.)"[500]

"'*Herra, lát eigi Heiðrek svá í brott fara, at þit séð ósáttir. Eigi gegnir ríki þínu þat* ('Herr, laß Heiðrekr nicht so weggehen, daß ihr entzweit seid. Nicht geziemt sich das für dein Reich)"; "'*Heldr en vit skiljum ósáttir, vil ek, at þú fáir dóttur minnar* ('Ehe wir unversöhnt auseinandergehen, will ich, daß du meine Tochter bekommst)";[501] "*Konungr sendi honum orð, at hann* [Gestumblindi] *kæmi á fund hans at sættast við hann* (Der König schickte ihm die Nachricht, daß er [Gestumblindi] zu ihm käme, um sich mit ihm zu versöhnen)".[502]

Hálfs saga ok Hálfsrekka: "*Hringr ok Hálfdan,/haukar báðir,/réttir dómendr* (Hringr und Hálfdan, beide Falken [Habichte], gerechte Richter)".[503]

"*ok lét binda hirð Hreiðars konungs ok gaf grið* (und ließ die Gefolgsleute König Hreiðars fesseln und gewährte ihnen Schonung)".[504] "*Hjörleifi brustu lausafé fyrir örleika.* (Hjörleifr fehlte Geld wegen seiner Freigebigkeit.)"[505]

Tóka þáttr Tókasonar: "*ek* [Tóki] *skal segja yðr þar til einn ævintýr.* /---/ *Fór ek þá víða um lönd, ok vilda ek reyna örleik höfðingja* /---/ *Þá spurða ek til Hrólfs kraka, örleika hans ok mildi* (ich [Tóki] will Euch dazu ein Exempel erzählen. /---/ Ging ich da weit durch die Länder, und wollte ich die Freigebigkeit der Herrscher erproben /---/ Da erfuhr ich von Hrólfr kraki, seiner Freigebigkeit und Großzügigkeit)";[506] "*engi þykki mér verit hafa konungrinn samtíða örvari ok betr at sér en Hrólfr kraki.* (kein König

[500] Ibid.,58.
[501] Ibid.,35.
[502] Ibid.,36.
[503] Ibid.,128.
[504] Ibid.,105.
[505] Ibid.,98.
[506] Ibid.,138.

zur gleichen Zeit scheint mir freigebiger und besser gewe-
sen zu sein als Hrólfr kraki.)"[507]

 Ketils saga hængs: "*Um morguninn beiddi Ketill, at
Sóti færi með honum á skóginn, ok hann fór. Ok þá náttaði,
lögðust þeir undir eik eina. Ketill sofnar, at því er Sóti
hugði, því at hann hraut hátt. Sóti spratt upp ok hjó til
Ketils, svá at af hraut kápuhattrinn, en Ketill var ekki í
kápunni. Ketill vakti ok vildi reyna Sóta. /.../ Ketill
kippti Sóta um lág eina ok hjó af honum höfuðit* (Am Morgen
bat Ketill, daß Sóti mit ihm in den Wald ginge, und er
ging. Und als die Nacht kam, legten sie sich unter eine Ei-
che. Ketill schläft ein, wie Sóti meinte, denn er schnarch-
te laut. Sóti sprang auf und schlug nach Ketill, so daß die
Mantelkapuze wegflog, aber Ketill war nicht im Mantel. Ket-
ill wachte und wollte Sóti erproben. /.../ Ketill warf Sóti
auf einen [umgestürzten] Baumstamm und schlug ihm den Kopf
ab)".[508]

 "*ok skildust þeir með miklum kærleikum.* (und trennten
sie sich in großer Freundschaft.)"[509]

 Örvar-Odds saga: "*Drekann hafði Oddr sér til eignar ok
annat skip til, en öll önnur skip gaf hann víkingum. Fé tók
hann allt til sín* (Den Drachen [Schiff] nahm Oddr in Besitz
und noch ein anderes Schiff, aber alle anderen Schiffe gab
er den Wikingern. Das Geld nahm er alles für sich)";[510]
"*Drekann tók Oddr af skipunum, en gefr þeim önnur skip* (Von
den Schiffen nahm Oddr den Drachen, aber gibt ihnen die an-
deren Schiffe)";[511] "'*ok skal maðr manni á mót vera*' ('und
soll einer gegen einen sein [kämpfen]')";[512] "*ok vill hann
[Hjálmarr], at mærin vaxi upp með móður sinni* (und will er
[Hjálmarr], daß das Mädchen bei seiner Mutter aufwach-
se)";[513] "*ok hefir einn í hendi höfuðit af þeim manni, er*

[507] Ibid.,140.
[508] Ibid.,174-175.
[509] Ibid.,164.
[510] Ibid.,228.
[511] Ibid.,230.
[512] Ibid.,233.
[513] Ibid.,244.

drepinn var. Þat þykkist Oddr vita, at þetta muni harðla
illt verk, er þessir menn hafa unnit. /---/ Eigi léttir
hann fyrr en hann drepr þá alla. /---/ Þá váru hinir komnir
til kirkju með lík þess, er drepinn var. Oddr kastar þá inn
í musterit höfðunum ok mælti: 'Þar er nú höfuðit af þeim,
er drepinn var fyrir yðr, ok hefi ek hefnt hans [biskups].'
(und hält einer den Kopf des Mannes in der Hand, der getö-
tet worden war. Das glaubt Oddr zu wissen, daß dies eine
große Missetat sei, die diese Leute begangen haben. /---/
Er hört nicht auf, bevor er sie alle getötet hat. /---/ Da
waren die anderen zur Kirche gekommen mit der Leiche des-
sen, der umgebracht worden war. Oddr wirft da in das Hei-
ligtum [Kirche] die Köpfe und sprach: 'Da ist nun der Kopf
von dem, der bei euch getötet wurde, und habe ich ihn ge-
rächt [den Bischof].')"[514]

"Þá gerir Oddr víkingum kost, hvárt þeir vilja taka
grið af honum eða halda upp bardaga, en þeir köru frið við
Odd (Da läßt Oddr den Wikingern die Wahl, ob sie Frieden
mit ihm halten wollen oder weiterkämpfen, aber sie wählten
den Frieden mit Oddr)";[515] " 'Þá skulum vit draga saman her
at sumri,' sagði Oddr, 'ok gerum konungi tvá kosti, annat-
hvárt at berjast við okkr eða gefa þér dóttur sína.' 'Eigi
veit ek þat,' sagði Hjálmarr, 'því at ek hefi lengi haft
hér friðland' ('Dann wollen wir im Sommer ein Heer aufstel-
len,' sagte Oddr, 'und geben dem König zwei Möglichkeiten,
entweder mit uns zu kämpfen oder dir seine Tochter zu ge-
ben.' 'Ich weiß nicht,' sagte Hjálmarr, 'denn ich habe hier
lange Zuflucht gehabt')";[516] "ok vilja létta hernaði (und
wollen mit dem Krieg aufhören)";[517] " 'Hitt er ráð,' sagði
Ögmundr, 'at vit sættumst heilum sáttum' ('Das ist ein
Rat,' sagte Ögmundr, 'daß wir uns vollständig aussöh-
nen')";[518] " 'Nú þætti mér þér, Oddr, betra hafa verit, at

[514] Ibid.,269-270.
[515] Ibid.,230.
[516] Ibid.,236.
[517] Ibid.,241.
[518] Ibid.,290.

vit hefðum sætzt, sem ek bauð ('Nun dächte ich, Oddr, daß
es besser für dich gewesen wäre, daß wir uns versöhnt hät-
ten, wie ich anbot)".[519]

 "*'Eigi skaltu* [völva] *þat gera* [at fara á burt],'
*sagði Ingjaldr, 'því at bætr liggja til alls, ok skaltu hér
vera þrjár nætr ok þiggja góðar gjafir'* ('Nicht sollst du
[Seherin] das tun [weggehen],' sagte Ingjaldr, 'denn für
alles kann man Buße leisten, und sollst du hier drei Nächte
sein und schöne Geschenke bekommen')".[520] "*ok skiljast þeir
feðgar með miklum kærleikum* (und trennen sich Vater und
Sohn in großer Freundschaft)";[521] "*'Þykkir yðr eigi þat
ráð,' sagði Þórðr, 'at vér gerum félag várt?' /.../ 'Ek vil
þau ein víkingalög,' sagði Hjálmarr, 'sem ek hefi áðr
haft.' /---/ Ek vil aldri kaupmenn ræna né búkarla meir en
svá sem ek þarf at hafa strandhögg á skipi mínu í nauðsyn.
/.../ 'Góð þykkja mér lög þín,' sagði Oddr, 'ok mun þat
ekki meina váru félagi.' Ok nú gera þeir félag sitt* ('Fin-
det Ihr das nicht angebracht,' sagte Þórðr, 'daß wir uns
zusammenschließen?' /.../ 'Ich will allein die Wikingerge-
setze,' sagte Hjálmarr, 'die ich vorher gehabt habe.' /---/
Ich will nie Kaufleute oder Bauern mehr berauben, als was
ich an Küstenraub notwendigerweise für mein Schiff brauche.
/.../ 'Gut finde ich deine Gesetze,' sagte Oddr, 'und wird
das unserem Bund nicht schaden.' Und nun schließen sie Ih-
ren Bund)";[522] "*at hann sé várr fóstbróðir* (daß er unser
Blutsbruder sei)"; "*Binda þeir þetta með fastmælum* (Be-
schließen sie das fest)";[523] "*Nokkurum tíma síðar sendir
Kvillánus Oddi gjafir miklar bæði í gulli ok silfri ok
marga góða gripi ok þar með vináttumál ok sættarboð. Þá
Oddr þessar gjafir, því at hann fyrirstóð af sinni vizku,
at Ögmundr Eyþjófsbani, sem þá nefndist Kvillánus, var
ósigranligr* (Einige Zeit später schickt Kvillanus Oddr gro-

[519] Ibid.,291.
[520] Ibid.,208.
[521] Ibid.,231.
[522] Ibid.,234. Vgl. auch Zitat 548.
[523] Ibid.,283-284.

ße Geschenke sowohl in Gold wie Silber und viele Kostbar-
keiten und damit Freundschaft und Versöhnung. Nahm Oddr
diese Geschenke an, denn er verstand in seiner Weisheit,
daß Ögmundr Eyþjófsbani, der sich dann Kvillanus nannte,
unbesiegbar war)".[524]

"*Grímr varð þeim feginn ok bauð þeim heim með öllu
liði sínu, ok þat þiggja þeir. Allan fjárhlut láta þeir
koma í hendr Grími* (Grímr freute sich über sie und lud sie
nach Hause ein mit ihrem ganzen Gefolge, und das nehmen sie
an. Das ganze Geld lassen sie Grímr haben)";[525] "*En um várit
býðr Skolli at gefa þeim landit. /---/ at þeir skyldu þar
vera ávallt, er þeir vildu* (Aber im Frühjahr bietet Skolli
an, ihnen das Land zu geben. /---/ daß sie dort immer sein
sollten, wenn sie wollten)";[526] "*vil ek [risi] hér láta
kistur þessar, þær eru fullar af gulli, ok ketil fullan af
silfri; skaltu eiga þetta fé /---/ legg ek ofan þessa
gripi, þat er sverð, hjálmr ok skjöldr. /---/ Hildigunnr,
dóttir mín, hefir fætt svein þann, er Vignir heitir, er hún
segir, at þú [Oddr] eigir með henni; skal ek hann upp fæða
með allri virkt. Íþróttir skal ek honum kenna ok allt við
hann gera sem ek eigi sjálfr* (will ich [ein Riese] hier die
Kisten lassen, sie sind voll von Gold, und einen Kessel
voller Silber; sollst du diesen Schatz haben /---/ lege ich
diese Stücke dazu, ein Schwert, einen Helm und Schild./---/
Hildigunnr, meine Tochter, hat einen Knaben geboren, der
Vignir heißt, von dem sie sagt, daß du [Oddr] ihn mit ihr
hast; will ich ihn aufziehen mit aller Liebe. Künste werde
ich ihn lehren und alles für ihn tun, als ob er mir selbst
gehöre)";[527] "*mun ek gefa þér knífinn /---/ þá leggr hann
fram steinörvar þrjár /---/ 'Væri svá vel,' sagði karl, 'at
þér þætti vel gert, þá vil ek gefa þér.'* (werde ich dir das
Messer geben /---/ da legt er drei Steinpfeile hin /---/

[524] Ibid.,337.
[525] Ibid.,226.
[526] Ibid.,246.
[527] Ibid.,278-279.

'Wäre es so gut,' sagte der Alte, 'daß du das eine gute Arbeit fändest, dann will ich dir das schenken.')"[528]

Yngvars saga víðförla: "*því at konungr vildi ekki berjast við þá eða gera svá mikit mannspell innan lands á sínum mönnum. /.../ Eftir þetta býðr Áki konungi sættir fyrir þetta bráðræði* (denn der König wollte nicht mit ihnen kämpfen oder so viele seiner Leute im Lande verlieren. /.../ Nach diesem bietet Áki dem König Versöhnung an für diese Gewalttätigkeit)";[529] "*ok býðr Áki konungi sjálfdæmi fyrir utan sektir, ok sættast at því* (und bietet Áki dem König an, selbst zu urteilen außer der Geldstrafe, und sie versöhnen sich)";[530] "'*Þessar gjafir sendi faðir minn þér til styrks friðar ok fastrar vináttu'* ('Diese Geschenke schickte mein Vater dir zur Bestärkung des Friedens und fester Freundschaft')"; "*Þá gaf konungr Yngvari góðan hest ok söðul gylltan ok skip fagurt* (Da gab der König Yngvarr ein gutes Pferd und einen vergoldeten Sattel und ein schönes Schiff)";[531] "*Þá spratt Eymundr upp ok tók Önund í fang sér af hestinum ok kyssti hann /.../ Síðan færði Yngvarr gjafirnar föður sínum, þær er hann sagði, at Óláfr konungr hafði sent honum til fasts friðar. /---/ Þá gefr Eymundr Önundi hauk þann, at gullslitr var á fjöðrum* (Da sprang Eymundr auf und nahm Önundr vom Pferd in seine Arme und küßte ihn /.../ Dann gab Yngvarr seinem Vater die Geschenke, von denen er sagte, daß König Óláfr sie ihm zu sicherem Frieden geschenkt hatte. /---/ Da gibt Eymundr Önundr den Falken, der goldfarbene Federn hatte)";[532] "*ok skal þetta vera sáttarmerki vár á milli* (und soll das ein Versöhnungszeichen zwischen uns sein)"; "*ok mæltu þeir til fastrar vináttu með sér ok heldu vel* (und sie versprachen sich feste Freundschaft und hielten sie gut)";[533] "*En fyrir allra hluta sakir*

[528] Ibid.,299.
[529] Ibid.,425.
[530] Ibid.,426.
[531] Ibid.,430.
[532] Ibid.,431.
[533] Ibid.,432.

vil ek biðja, at þér séið samþykkir. (Aber um alles in der
Welt will ich bitten, daß ihr euch einig seid.)"[534]

"*Yngvarr var /.../ mildr ok stórgjöfull við sína vini*
(Yngvarr war /.../ freigebig und großzügig gegen seine
Freunde)";[535] "*En fjárhlut mínum, þeim er ek hefi hér í
gulli ok silfri ok dýrligum klæðum því vil ek skipta láta í
þrjá staði: Einn þriðjung gef ek kirkjum ok kennimönnum,
annan gef ek fátækum mönnum, inn þriðja skal hafa faðir
minn ok sonr minn.* (Aber meinen Besitz, den ich hier in
Gold und Silber und prächtiger Kleidung habe, den will ich
in drei Teile teilen lassen: Ein Drittel gebe ich Kirchen
und Geistlichen, das zweite gebe ich Armen, das dritte soll
mein Vater haben und mein Sohn.)"[536]

<u>Þorsteins saga Víkingssonar</u>: "*en Víkingr vill eigi
náttvíg vega* (aber Víkingr will nicht einen Mord bei Nacht
begehen)";[537] "'*Ekki skal hafa ódrengskap við ok leggja at
yðr fleirum skipum en þér hafið, ok skulu hjá liggja fimm
vár skip.' Njörfi segir: 'þat er drengiliga mælt'* ('Nicht
sollt ihr unedel behandelt werden und mit mehr Schiffen be-
kämpft werden als ihr habt, und sollen fünf unserer Schiffe
beiseite liegen.' Njörfi sagt: 'Das ist edel gespro-
chen')";[538] "*Hann [Þorsteinn] var seinþreyttr til allra
vandræða, en galt grimmliga, ef hans var leitat* (Er [Þor-
steinn] ließ sich kaum aus der Ruhe bringen, schlug aber
grimmig zurück, wenn man ihn angriff)";[539] "*Hann mælti [Vík-
ingr jarl]: 'Svá fór sem mik varði um þik, Þórir, at þú
mundir mestr ógæfumaðr af öllum mínum sonum. Þykkir mér þú
nú þat hafa sýnt, er þú hefir orðit at bana sjálfum kon-
ungssyninum.' /---/ Þarf ok ekki um þat at tala, at ek
veiti Þóri enga hjálp. Skal hann ok burt verða ok koma
aldri fyrir mín augu* (Er sprach [der Jarl Víkingr]: 'So

[534] Ibid.,447.
[535] Ibid.,432.
[536] Ibid.,446-447.
[537] FSN III:16.
[538] Ibid.,17.
[539] Ibid.,21.

ging es mit dir, wie ich mir dachte, Þórir, daß du der
größte Unglücksmensch von all meinen Söhnen wärest.
Scheinst du mir das nun gezeigt zu haben, da du den Königs-
sohn selbst getötet hast.' /---/ Braucht auch nicht darüber
geredet zu werden, daß ich Þórir keine Hilfe gewähre. Soll
er auch fortgehen und nie vor meine Augen kommen)";[540] *"En
vit Víkingr höfum svarizt í fóstbræðralag. Hefir hann þat
allt bezt haldit. Skal ek ok engan ófrið efla honum á
hendr. Þykki mér Óláfr ekki at bættari, þótt Þórir sé drep-
inn ok aukinn svá harmr Víkingi* (Aber ich und Víkingr haben
uns Blutsbrüderschaft geschworen. Hat er sie stets sehr gut
gehalten. Werde ich ihn auch nicht bekriegen. Wird mir
Óláfr nicht ersetzt, selbst wenn Þórir getötet wird und so
der Kummer von Víkingr vermehrt ist)";[541] *"Gaf Beli Jökli
enga skuld á* (Gab Beli Jökull keine Schuld daran)";[542] *"'Þat
er lítil drengmennska at sækja at þeim með fimmtán skipum,
en þeir hafa eigi meir en tólf.'* ('Das ist wenig Edelmut,
sie mit fünfzehn Schiffen anzugreifen, sie aber haben nicht
mehr als zwölf.')"[543]

 "*Var þá æpt sigróp ok gefin grið þeim mönnum, er græð-
andi váru* (Ertönte da das Siegesgeschrei, und die Leute be-
kamen freies Geleit, die man noch heilen konnte)";[544] *"Gáfu
þeir þá öllum grið, því at þeir vildu þat gjarna þiggja*
(Gewährten sie da allen Frieden, denn sie wollten das gerne
annehmen)";[545] *"drápu víkinga ok ránsmenn, hvar sem þeir
gátu þá hent, en létu bændr ok kaupmenn fara í friði.* (tö-

[540] Ibid.,24. Da Víkingr seine Eide König Njörfi gegenüber nicht brechen
will, wird er zu dieser Verurteilung gezwungen. Seine Anschauung wi-
derspricht übrigens Andreas Heuslers (1934:62) Pauschalurteil, daß
Gerechtigkeits- und Friedensliebe lobenswerte Tugenden seien, aber
Tugenden *zweiter* Ordnung. Es sei "kleiner Leute Art", dem Rechte die
eigene Ehre oder den Freund zu opfern. Eigene Größe, die Bande der
Sippe und Freundschaft (persönliche Mächte) ständen höher als die
unpersönlicheren (abstrakten) Mächte wie Gerechtigkeit, Wahrheit,
Friede und Gemeindegefühl.
[541] FSN III:26.
[542] Ibid.,49.
[543] Ibid.,58.
[544] Ibid.,15.
[545] Ibid.,56.

teten Wikinger und Räuber, wo sie sie nur erwischten, ließen aber Bauern und Kaufleute in Frieden gehen.)"[546]

"Nú vil ek bjóða þér fóstbræðralag /---/ þeir gerðust nú fóstbræðr (Nun will ich dir Blutsbrüderschaft anbieten /---/ sie wurden nun Blutsbrüder)";[547] *"eða viltu, at vit gerum félag með okkr?' 'Gott mun mér við þik félag at leggja,' /---/ Vil ek með því fóstbræðralag binda /---/ Njörfi ok Víkingr sættust ok sórust í fóstbræðralag* (oder willst du, daß wir uns zusammenschließen?' 'Gut wird es für mich sein, mit dir ein Bündnis zu schließen,' /---/ Will ich damit Blutsbrüderschaft schließen /---/ Njörfi und Víkingr versöhnten sich und schworen sich Blutsbrüderschaft)";[548] *"ek set þvert bann fyrir, at nokkur ófriðr sé gerr Víkingi /---/ Þykki mér miklu varða um, at þú verðir eigi banamaðr Víkings* (ich verbiete ganz und gar, gegen Víkingr irgendetwas zu unternehmen /---/ Mir liegt viel daran, daß du Víkingr nicht tötest)";[549] *"ek vil ekki, at nokkurt misþykki komi millum okkar Njörfa konungs* (ich will nicht, daß irgendein Zwist zwischen mir und König Njörfi entsteht)";[550] *"Vilda ek, at þit yrðuð fóstbræðr. /---/ ek vil gefa þér nú líf ok þat með, at vit verðum fóstbræðr. /---/ Bundu þeir þetta með fastmælum* (Wollte ich, ihr würdet Blutsbrüder werden. /---/ ich will dir nun das Leben geben und das dazu, daß wir Blutsbrüder werden. /---/ Beschlossen sie das fest)";[551] *"Nú vil ek bjóða þér þann kost, ef þú gefr Bela líf, at vit sverjumst í fóstbræðralag.' /.../ vit Beli gerumst fóstbræðr, en í því þykki mér mikit veitt, ef ek skal vera þinn fóstbróðir.' Var þetta síðan bundit fastmælum. Þeir vöktu sér blóð í lófum ok gengu undir jarðarmen ok sóru þar eiða, at hverr skyldi annars hefna, ef nokkurr þeira yrði með vápnum veginn* (Nun will

[546] Ibid.,60.
[547] Ibid.,12.
[548] Ibid.,18. Vgl. auch Zitat 522.
[549] Ibid.,37.
[550] Ibid.,38.
[551] Ibid.,54-55.

ich dir die Möglichkeit geben, wenn du Beli das Leben gibst, daß wir uns Blutsbrüderschaft schwören.' /.../ ich und Beli werden Blutsbrüder, aber dadurch fühle ich mich sehr geehrt, wenn ich dein Blutsbruder sein soll.' Wurde das dann fest beschlossen. Sie ließen Blut aus den Handflächen treten und gingen unter einen Grassodenbogen und schworen dort Eide, daß jeder den anderen rächen sollte, würde einer von ihnen mit Waffen getötet werden)";[552] *"Jökull bauð Þorsteini sættir, ok skyldu þeir finnast /.../ ok tengja saman sættir. /---/ ok gengu þar saman sættir með þeim /---/ Með þessu skyldu þeir vera sáttir.* (Jökull bot Þorsteinn Versöhnung an, und sollten sie sich treffen /.../ und sich versöhnen. /---/ und versöhnten sie sich dort/---/ Damit sollten sie versöhnt sein.)"[553]

"*ok sendi þá burt með sæmiligum gjöfum* (und schickte sie weg mit guten Geschenken)";[554] "'*Hér er fingrgull, er hann bað mik fá þér*' ('Hier ist ein Ring, den er mich bat, dir zu geben')";[555] "'*Hér er eitt gull, er ek vil gefa þér*' ('Hier ist ein Goldring, den ich dir geben will')";[556] "*Þorsteinn spretti af sér silfrbelti ok gaf honum. Þar fylgdi búinn knífr. Sveinninn mælti: 'Þetta var vel gefit* (Þorsteinn nahm seinen Silbergürtel ab und gab ihn ihm. Damit folgte ein verziertes Messer. Der Knabe sprach: 'Das war ein gutes Geschenk)";[557] "*ok gaf honum góðar gjafir, ok skildu með inni mestu vináttu.* (und gab ihm gute Geschenke, und sie trennten sich in größter Freundschaft.)"[558]

Friðþjófs saga ins frækna: "*konungarnir þeir fá engan skatt ok engan góðan hlut af oss, er einskis góðs verðir eru af oss* (die Könige bekommen keine Steuer und nichts Gutes von uns, die es gar nicht wert sind, Gutes von uns zu

[552] Ibid.,59.
[553] Ibid.,72.
[554] Ibid.,37.
[555] Ibid.,43.
[556] Ibid.,61.
[557] Ibid.,62.
[558] Ibid.,67.

bekommen)";[559] *"Síðan komu þeir aftr til Noregs ok í Sogn ok
fyrir bæ þann, er átt hafði Friðþjófr. /---/ Hann [Frið-
þjófr] kvað þá vísu: '/.../ Nú sé ek brenndan/bæ þann
vera./Á ek öðlingum [vondum konungum]/illt at gjalda.'*
(Dann kamen sie wieder nach Norwegen und nach Sogn und zu
dem Hof, den Friðþjófr besessen hatte. /---/ Er [Friðþjófr]
sprach da eine Strophe: '/.../ Nun sehe ich, daß der Hof
verbrannt ist. Habe ich den Königen [schlechten] Schlechtes
zu vergelten.')"[560]

"*Þat vilja konungar taka í sætt* (Das wollen die Könige
als Versöhnung)";[561] "*Hann drap illmenni, en bændr lét hann
í friði fara* (Er tötete Verbrecher, aber Bauern ließ er in
Frieden gehen)";[562] "*'Tveir eru kostir, Hálfdan, at taka
sættir eða þola dauða.'* ('Zwei Möglichkeiten hast du, Hálf-
dan, dich zu versöhnen oder den Tod zu erleiden.')"[563]

"*Vil ek biðja ykkr [konungs sonu], at þit hafið þá
vini, sem ek hefi áðr haft, því at mér sýnist ykkr skorta
allt við þá feðga, ok munu þeir vinhollir, ef þit kunnið
til at gæta* (Will ich euch [Königssöhne] bitten, daß ihr
die Freunde habt, die ich vorher gehabt habe, denn mir
scheint euch alles zu fehlen im Vergleich zu diesem Vater
und seinem Sohn, und werden sie treu sein, wenn ihr es
richtig anstellt)";[564] "*Gengu þá í milli vinir beggja ok
báðu þá sættast* (Vermittelten da die Freunde beider und ba-
ten sie, sich zu versöhnen)";[565] "*ok skildust þeir með inni
mestu blíðu* (und trennten sie sich in größter Freundlich-
keit)";[566] "*'Var svá, Friðþjófr, at ýmist kom í skapit, ok
vel skaltu hér kominn, ok þegar kennda ek þik it fyrsta
kveld, er ek sá þik, ok ekki máttu svá skjótt í burt fara.*
('War es so, Friðþjófr, daß mir Verschiedenes einfiel, und

[559] Ibid.,92.
[560] Ibid.,93.
[561] Ibid.,82.
[562] Ibid.,96.
[563] Ibid.,103.
[564] Ibid.,78.
[565] Ibid.,81.
[566] Ibid.,92.

willkommen sollst du hier sein, und ich erkannte dich schon am ersten Abend, als ich dich sah, und nicht darfst du so schnell weggehen.)"[567]

"*ok váru þær veizlur inar stórmannligustu* (und waren diese Gastmähler die großzügigsten)";[568] "*kalla ek betr fara at fá honum skikkju sæmliga* (finde ich es besser, ihm einen guten Umhang zu geben)"; "*ok var hann í góðu yfirlæti um vetrinn* (und war er gut aufgehoben den Winter über)";[569] "'*Gef ek fræknum/Friðþjófi konu/ok alla með/eigu mína.*' ('Gebe ich dem tapferen Friðþjófr die Frau und all meinen Besitz dazu.')"[570]

Sturlaugs saga starfsama: "*Sturlaugr kastar þá horninu á nasir konungi [vondum], svá at þegar stökk blóð ór nösum hans ok brotnuðu fjórar tennr ór höfði honum.* (Sturlaugr wirft da das Horn auf die Nase des Königs [schlechten], so daß sofort das Blut aus seinen Nasenlöchern schoß und vier Zähne aus seinem Kopfe brachen.)"[571]

"*Þeir létu fara í friði kaupmenn, en brutu undir sik spellvirkja* (Sie ließen Kaufleute in Frieden fahren, aber bekämpften Übeltäter)";[572] "*Sturlaugr lét þá bregða upp friðskildi /.../ Gekk fólk alt [sic] til griða ok handa Sturlaugi, þat er í var borginni.* (Sturlaugr ließ da das Friedenszeichen geben [den Friedensschild hochhalten] /.../ Wurden die Leute alle verschont und ergaben sich Sturlaugr, die in der Stadt waren.)"[573]

"*ok sórust þeir í fóstbræðralag* (und schworen sie sich Blutsbrüderschaft)";[574] "*sverjast þeir í fóstbræðralag* (schwören sie sich Blutsbrüderschaft)";[575] "*vilda ek vera í ferð með þér ok þínum fóstbræðrum /.../ Nú gerist hann fóstbróðir Sturlaugs /---/ at þit Framarr sværuzt í fóst-*

[567] Ibid.,100.
[568] Ibid.,77.
[569] Ibid.,99.
[570] Ibid.,102.
[571] Ibid.,144.
[572] Ibid.,110.
[573] Ibid.,159.
[574] Ibid.,108.

bræðralag /---/ Nú sverjast þeir í fóstbræðralag Sturlaugr
ok Framarr (wollte ich mit dir und deinen Blutsbrüdern fah-
ren /.../ Nun wird er Blutsbruder von Sturlaugr /---/ daß
du und Framarr sich Blutsbrüderschaft schwören würden /---/
Nun schwören sie sich Blutsbrüderschaft, Sturlaugr und
Framarr)";[576] *"ok alla stund var Sturlaugr í sætt við stól-*
konunginn í Svíþjóð (und die ganze Zeit hielt Sturlaugr
Frieden mit dem Hauptkönig in Schweden)".[577]

 "ok örr af peningum /---/ Hann var inn mesti rausnar-
maðr ok hafði fjölda fólks með sér. (und freigebig mit Geld
/---/ Er war der großzügigste Mann und hatte eine Menge
Leute bei sich.)"[578]

 Göngu-Hrólfs saga: "*Hann [Hreggviðr] var /.../ stríðr*
ok refsingasamr við óvini sína (Er [Hreggviðr] war /.../
hart zu seinen Feinden und bestrafte sie)";[579] *"Einn maðr*
tók upp oxahnútu stóra ok snarar at Birni, en Hrólfr tók
hana á lofti ok sendir aftr þeim, er kastaði. Kom hnútan
fyrir brjóst honum ok í gegnum hann (Einer nahm einen gro-
ßen Ochsenknochen und wirft ihn nach Björn, aber Hrólfr er-
griff ihn in der Luft und schickt ihn dem zurück, der ihn
warf. Schlug der Knochen auf seine Brust und durch ihn hin-
durch)";[580] *"en Vilhjálmr var nú fanginn, ok er stefnt til*
hans fjölmennt þing. Var þá um leitat, hvern dauðadag hann
skyldi helzt hafa. Urðu allir á þat sáttir, at hann fengi
it hræðiligasta líflát, ok var síðan sett ginkefli í kjaft
honum ok hengdr á hæsta gálga. Lét Vilhjálmr svá sitt líf
sem fyrr var sagt, ok var þess ván, at illa mundi illum
lúka, þar sem þvílíkr svikari ok morðingi var (aber Vil-
hjálmr wurde nun gefangengenommen, und wird für ihn eine
große Versammlung einberufen. Wurde dann besprochen, was
für einen Tod er am besten haben sollte. Kamen alle darin
überein, daß er den schrecklichsten Tod erleiden sollte,

[575] Ibid.,121.
[576] Ibid.,129-130.
[577] Ibid.,160.
[578] Ibid.,107.
[579] Ibid.,164.

und wurde dann ein Knebel in seinen Mund gesteckt und er
auf dem höchsten Galgen aufgehängt. Ließ Vilhjálmr so sein
Leben, wie vorher berichtet wurde, und war zu erwarten, daß
ein Schlechter ein schlechtes Ende nehmen würde, wo es um
einen solchen Betrüger und Mörder ging)";[581] "*Nú vil ek
[Hrafn/Haraldr] þess biðja yðr, Hrólfr ok Stefnir, at þér
veitið mér lið ok styrk, at ek mætti föður míns hefna ok
mína föðurleifð aftr vinna.' Hrólfr sagði: 'Allan þann
styrk ok fylgi skal ek þér veita, er ek má, ok eigi fyrr
við skilja en þú hefir þitt ríki aftr unnit ok þína harma
rekit* (Nun will ich [Hrafn/Haraldr] euch darum bitten,
Hrólfr und Stefnir, daß ihr mir helft, meinen Vater rächen
zu können und mein väterliches Erbe zurückzugewinnen.'
Hrólfr sagte: 'All die Hilfe und Unterstützung will ich dir
gewähren, die ich kann, und mich nicht eher von dir tren-
nen, bis du dein Reich zurückgewonnen und dich gerächt
hast)".[582]

"*Var þá haldit upp friðskildi ok gengu þeir til griða,
er líf var gefit ok þat vildu þiggja* (Wurde da das Frie-
denszeichen gegeben und schlossen die Frieden, denen das
Leben geschenkt wurde und das annehmen wollten)"; "*Eirekr
konungr gladdi hana ok sagðist skyldu bæta henni mannamissi
ok skaða þann, er hún hafði fengit* (König Eirekr erfreute
sie und sagte, daß er ihr den Menschenverlust und Schaden
ersetzen wollte, den sie erlitten hatte)";[583] "*ok rænti mest
búþegna ok kaupmenn* (und beraubte am meisten Bauern und
Kaufleute)";[584] "*Var þeim öllum gefin grið, er eftir váru*
(Bekamen alle freies Geleit, die übrig waren)";[585] "*gefið
þessum mönnum grið /---/ en þó gaf hann þeim grið* (ver-
schont diese Leute /---/ und doch verschonte er sie)";[586]
"*'Ger svá vel, Hrólfr, at þú drep mik [Möndul dverg] eigi.*

[580] Ibid.,232.
[581] Ibid.,235.
[582] Ibid.,268. Dies ist ein *bellum iustum*.
[583] Ibid.,170.
[584] Ibid.,180.
[585] Ibid.,185.
[586] Ibid.,188.

/---/ *Nú vil ek gjarna allt til lífs mér vinna, þat er þú*
kannt beiða, því at minn lífgjafa skal ek aldri svíkja.' Þá
mælti Hrólfr: 'þat mun ek voga at gefa þér líf ('Sei so
gut, Hrólfr, und töte mich [den Zwerg Möndull] nicht. /---/
Nun will ich gerne alles für mein Leben tun, was du fordern
willst, denn meinen Lebensretter werde ich nie betrügen.'
Da sprach Hrólfr: 'Das werde ich wagen, dir das Leben zu
schenken)";[587] *"ok játaði þeim griðum, ef þeir vildi borgina*
upp gefa. (und versprach, sie zu schonen, wenn sie die
Stadt übergeben wollten.)"[588]

 "Vin gott [sic] *var með þeim* (Freundschaft war zwi-
schen ihnen)";[589] *"fagnaði honum með allri blíðu* (nahm ihn
freudig auf mit aller Freundschaft)";[590] *"Jarl bað þeim*
þetta eigi at grein verða (Der Jarl bat, daß sie dadurch
nicht uneinig würden)";[591] *"mun ykkr þaðan af engi hlutr at*
áskilnaði verða (werdet ihr von da an durch nichts uneinig
werden)";[592] *"Gerðist Stefnir þá blíðr við Hrólf* (Wurde
Stefnir da freundlich zu Hrólfr)";[593] *"allir með vináttu*
skiljandi. /---/ Skildi hann við Stefni, mág sinn, ok Hrólf
með vináttu (alle in Freundschaft sich trennend. /---/
Trennte er sich von Stefnir, seinem Schwager, und Hrólfr in
Freundschaft)";[594] *"skildust með mikilli vináttu ok heldu*
sínum félagsskap, meðan þeir lifðu báðir. (trennten sich in
großer Freundschaft und hielten ihre Kameradschaft, während
sie beide lebten.)"[595]

 "stórgjöfull við vini sína (freigebig gegen seine
Freunde)";[596] *"ósparr at gefa manni mat, er þurfu* (freigebig
mit dem Essen für Leute, die es brauchen)"; *"at mér er matr*
ósparr (daß ich mit dem Essen großzügig bin)"; *"Býtti*

[587] Ibid.,229-230.
[588] Ibid.,265.
[589] Ibid.,183.
[590] Ibid.,187.
[591] Ibid.,228.
[592] Ibid.,254.
[593] Ibid.,255.
[594] Ibid.,277.
[595] Ibid.,278.

Hrólfr silfrinu ór sjóðnum á tvær hendr, ok var þeim öllum vel til hans (Verteilte Hrólfr mit beiden Händen das Silber aus dem Schatz, und hatten sie ihn alle gern)";[597] "*Var Hrólfr ósparr af fé því, er Jólgeirr hafði saman dregit, ok gaf þeim stórar málagjafir. Varð hann skjótt vinsæll af þeim* (War Hrólfr freigebig mit dem Geld, das Jólgeirr erworben hatte, und gab ihnen viel Sold. Wurde er schnell beliebt bei ihnen)";[598] "*Hrólfr tók klæðin ok kastaði til þeira /.../ En þeir bræðr tóku klæðin ok fóru í* (Hrólfr nahm die Gewänder und warf sie ihnen zu /.../ Aber die Brüder nahmen die Gewänder und zogen sie an)";[599] "*hér er fingrgull, er ek vil gefa þér. þess muntu þurfa, þá þú ferr til Hreggviðar haugs, en ef þú hefir þat á hendi þér, þá máttu hvárki villast nótt né dag, á sjá ok landi, í hverju myrkri sem þú ert, ok yfir muntu vinna þrautir allar* (hier ist ein Goldring, den ich dir geben will. Ihn wirst du brauchen, wenn du zum Grabhügel des Hreggviðr gehst, aber wenn du ihn am Finger trägst, dann kannst du dich weder nachts noch tagsüber verirren, weder auf dem Meer noch auf dem Lande, in welcher Dunkelheit du auch immer bist, und du wirst alle Schwierigkeiten überwinden)";[600] "*hann gaf jafnan silfr á báðar hendr* (er gab stets Silber mit beiden Händen)";[601] "*Tók Hrólfr þá knífinn ok beltit, þat er Hreggviðr gaf honum, ok batt við spjótskaft grímumanns [Hrafns/Haralds] ok mælti: 'Þenna grip gef ek formanni liðs þessa, ok þar með þakka ek honum sína drengiliga þjónustu ok liðveizlu.* (Nahm Hrólfr da das Messer und den Gürtel, den Hreggviðr ihm gab, und band das an den Speerschaft des maskierten Mannes [Hrafns/Haralds] und sprach: 'Diese Kostbar-

[596] Ibid.,164.
[597] Ibid.,180.
[598] Ibid.,182.
[599] Ibid.,189.
[600] Ibid.,200.
[601] Ibid.,214.

keit gebe ich dem Anführer dieser Mannschaft, und damit
danke ich ihm seinen treuen Dienst und Beistand.)"[602]

Bósa saga ok Herrauðs: "margir óþægðu honum [Bósa].
*Sló hann þá augat ór einum með soppinum, en annan felldi
hann, ok brotnaði hann á háls* [gerechte Rache] (viele be-
drängten ihn [Bósi] hart. Schlug er da einem das Auge aus
mit dem Ball, einen anderen aber brachte er zu Fall, und
brach der sich den Hals)";[603] "*segist hann svá helzt mega
bæta landsmönnum þann mannskaða, sem þeir höfðu af honum
fengit, at vera konungr yfir þeim ok styrkja þá með lögum
ok réttarbótum.* (sagt ist, daß er so am besten den Landsleu-
ten den Menschenverlust ersetzen könne, den sie durch ihn
erlitten hätten, daß er ihr König sei und ihnen mit Geset-
zen und Gesetzesreformen helfe.)"[604]

"*Gaf hann þá grið þeim, sem eftir váru* (Gab er dann
denen freies Geleit, die übrig waren)";[605] "*flestir báðu
hann vægja við Herrauð /.../ at Bósi skal hafa lífs grið ok
lima* (die meisten baten ihn, Herrauðr zu verschonen /.../
daß Bósis Leben und Körper verschont werden sollen)";[606]
"*þeir þágu grið, sem eftir lifðu.* (sie bekamen freies Ge-
leit, die noch lebten.)"[607]

"*Ætlaði Herrauðr þá at friða fyrir Bósa ok sætta hann
við konung* (Wollte Herrauðr da den Frieden für Bósi und
Versöhnung mit dem König)"; "*ok freista, ef ek gæti sætt
ykkr* (und versuchen, ob ich euch versöhnen könnte)";[608] "*ok
viljum vér bjóða sættir ok fé svá mikit sem þú vilt sjálfr
kjósa* (und wollen wir Versöhnung und so viel Geld anbieten,
wie du selbst bestimmen willst)"; "*at þú vilt eigi taka
sættir fyrir mínar bænir* (daß du dich nicht versöhnen
willst auf meine Bitten hin)";[609] "*Váru margir menn á dag-*

[602] Ibid.,265.
[603] Ibid.,286.
[604] Ibid.,321-322.
[605] Ibid.,288.
[606] Ibid.,296.
[607] Ibid.,321.
[608] Ibid.,288.
[609] Ibid.,289.

þingan við konung, at hann skyldi taka sættir af Herrauð
/.../ Konungr bauð honum grið, ok lögðu margir þar vel til,
en Herrauðr segist eigi grið vilja þiggja, nema Bósi hafi
bæði lífs grið ok lima (Verhandelten viele Leute mit dem
König, daß er sich mit Herrauðr versöhnen sollte /.../ Der
König bot ihm Frieden an, und legten da viele ein gutes
Wort ein, aber Herrauðr sagt, daß er keinen Frieden anneh-
men wolle, außer daß Bósis Leben und Körper verschont wür-
den)";[610] "Villist vættir,/verði ódæmi,/hristist hamrar,/
heimr sturlist,/versni veðrátta,/verði ódæmi,/nema þú,
Hringr konungr,/Herrauð friðir/ok honum Bósa/bjargir veitir
(Geister sollen sich verirren, geschehe Schreckliches, Fel-
sen sollen erzittern, die Welt verdrehe sich, werde das
Wetter schlecht, geschehe Ungeheuerliches, wenn du nicht,
König Hringr, Herrauðr schonst und den Bósi rettest)"; "Svá
skal ek [Busla] þjarma/þér at brjósti,/at hjarta þitt/högg-
ormar gnagi,/en eyru þín/aldregi heyri/ok augu þín/úthverf
snúist,/nema þú Bósa/björg of veitir/ok honum Herrauð/heift
upp gefir (So werde ich [Busla] deine Brust quälen, daß
dein Herz Schlangen nagen, deine Ohren aber nie mehr hören
und deine Augen sich verdrehen, wenn du nicht Bósi rettest
und dem Herrauðr verzeihst)";[611] "/.../ nema þú Herrauð/
heift upp gefir/ok svá Bósa/biðr til sátta (wenn du nicht
Herrauðr verzeihst und dich so mit Bósi versöhnst)";[612] "ok
váru þeir nú sáttir. /---/ ok skyldu þeir þá vera sáttir um
allt þat, sem þeira hafði í millum farit (und waren sie nun
versöhnt. /---/ und sollten sie dann ausgesöhnt sein wegen
allem, was zwischen ihnen vorgefallen war)";[613] "ok sætti þá
Goðmund konung ok Herrauð. (und versöhnte den König Goð-
mundr und Herrauðr.)"[614]

[610] Ibid.,290.
[611] Ibid.,292.
[612] Ibid.,293.
[613] Ibid.,304.
[614] Ibid.,322.

"*ok gaf Bósi dóttur hans fingrgull* (und gab Bósi dessen Tochter einen Goldring)".[615]

Egils saga einhenda ok Ásmundar berserkjabana: "*Ekki em ek vanr at auka liði við jafnmarga menn* (Nicht bin ich gewohnt, meine Mannschaft zu verstärken für die Menge von Leuten, um die es geht)";[616] "*Síðan bindr Egill jötuninn ok tók einn tvíangaðan flein ok rekr í bæði augun á jötninum, svá at þau liggja út á kinnarbeinunum* [gerechte Rache] (Dann fesselt Egill den Riesen und nahm einen zweizackigen Eisenhaken und stößt ihn in beide Augen des Riesen, so daß sie auf den Wangenknochen liegen)";[617] "*Hét ek þá á Þór at gefa honum hafr þann, sem hann vildi velja, en hann skyldi jafna með oss systrum.* (Gelobte ich da Þórr, ihm den Ziegenbock zu geben, den er haben wollte, er aber sollte den Streit [Ungerechtigkeit] zwischen uns Schwestern beilegen.)"[618]

"*mun ek taka sættir af ykkr* (werde ich mich mit euch versöhnen)";[619] "*en þau báðu griða, sem eftir váru* (aber die baten um freies Geleit, die übrig waren)".[620]

"*vil ek nú boð þat, er þú hefir áðr boðit mér, at vera þinn fóstbróðir.'* /---/ *Kómu þá menn þeira beggja ok báðu þá sættast. Takast þeir nú í hendr ok sverjast í fóstbræðralag eftir fornum sið* (will ich nun das Angebot, das du mir früher gemacht hast, dein Blutsbruder zu sein.' /---/ Kamen da Leute von ihnen beiden und baten sie, sich zu versöhnen. Geben sie sich nun die Hand und schwören sich Blutsbrüderschaft nach alter Sitte)";[621] "*Vil ek, at vit sverjumst í fóstbræðralag* (Will ich, daß wir uns Blutsbrüderschaft schwören)";[622] "*ok kom þeim vel saman. /---/ Skildu þeir með vináttu ok lofuðu, at þeir skyldu bræðr*

615 Ibid.,310-311.
616 Ibid.,328.
617 Ibid.,345.
618 Ibid.,349.
619 Ibid.,331.
620 Ibid.,360.
621 Ibid.,330.
622 Ibid.,335.

hittast, hvar sem þeir fyndust (und waren sie Freunde./---/
Trennten sie sich in Freundschaft und gelobten, daß sie
sich wie Brüder treffen sollten, wo auch immer sie sich be-
gegneten)";[623] "*ok sættust þær þá heilum sáttum.* (und ver-
söhnten sie sich da vollständig.)"[624]

　　"*Tók hann þá fingrgull ok gaf Skinnnefju* (Nahm er da
einen Goldring und gab ihn Skinnnefja)";[625] "*Egill tók
fingrgull af hendi sér með tönnunum ok lét reka í skjóluna
fyrir barnit* (Egill zog mit den Zähnen einen Goldring von
seiner Hand und ließ ihn in den Eimer des Kindes fal-
len)";[626] "*Þeir færðu konungi margar gersimar* (Sie gaben dem
König viele Kostbarkeiten)";[627] "*gaf Ingibjörg drottning
henni [Arinnefju] smjörtrog svá mikit sem hún gat lyft, ok
sagði hún, at sá gripr mundi torgætr þykkja í Jötunheimum,
en Ásmundr gaf henni tvö galtarflikki, ok váru þau svá
þung, at þau vágu skippund. Þótti kerlingu þessir gripir
betri en þótt þeir hefði gefit henni byrði sína af gulli.*
(gab Königin Ingibjörg ihr [Arinnefja] einen so großen But-
tertrog, wie sie heben konnte, und sagte sie, daß man die-
ses Stück in Jötunheimar schwerlich bekäme, aber Ásmundr
gab ihr zwei große Stücke Schweinefleisch, und waren sie so
schwer, daß sie ein Schiffspfund wogen. Fand die Alte diese
Stücke besser, als wenn sie ihr eine Ladung Gold gegeben
hätten.)"[628]

　　Sörla saga sterka: "*vill nú Högni hefna á ykkr feðgum
makligra svívirðinga.* (will sich nun Högni an dir und dei-
nem Sohn berechtigterweise für die Schmach rächen.)"[629]

　　"'*Gef mér grið, konungsson* /---/ *hún bað sér á marga
vega lífsins, sem hún kunni. En um síðir mælti Sörli: 'Á
þat mun ek hætta, at þú haldir lífi þínu* ('Habe Erbarmen,
Königssohn /---/ sie bat, wie sie konnte, um ihr Leben.

[623] Ibid.,341.
[624] Ibid.,362.
[625] Ibid.,332.
[626] Ibid.,348.
[627] Ibid.,361.
[628] Ibid.,363.
[629] Ibid.,396.

Aber schließlich sagte Sörli: 'Das werde ich riskieren, daß
ich dich am Leben lasse)";[630] "'Þigg nú grið, Hálfdan kon-
ungr [maðr mjök mikilliga gamall], ok sættumst vit. /---/
þó segi ek þér griðin vís.' /---/ 'Enn býð ek þér grið,
konungr, ok sættumst vit ('Nimm nun den Frieden an, König
Hálfdan [ein hochbetagter Mann], und versöhnen uns. /---/
dennoch ist dir der Frieden gewiß.' /---/ 'Nochmals biete
ich dir Schonung an, König, und versöhnen uns)";[631] "leita
um sættir við þá bræðr (um Versöhnung mit den Brüdern bit-
ten)";[632] "Mundi þín þá at illu meir ok framar getit vera en
annarra höfðingja allra sem þú síðr grið gæfir sendimönn-
um.' (Würde man von dir da mehr und eher als von allen an-
deren Herrschern wegen deiner Schlechtigkeit reden, wenn du
die Gesandten nicht verschontest.')"[633]

"hann býðr þér sátt ok sæmd /.../ vináttu sína ok
fóstbræðralag (er bietet dir Frieden und Ehre an /.../
seine Freundschaft und Blutsbrüderschaft)";[634] "Skaltu nú
þiggja af mér líf /.../ þú bauðst þrisvar líf föður minum
/---/ Býð ek því þér nú hér á ofan vináttu mína ok fóst-
bræðralag /---/ Sættust þeir þá sín á milli heilum sáttum.
/---/ nú eru þeir sáttir ok fóstbræðr orðnir (Sollst du nun
von mir das Leben erhalten /.../ du botest meinem Vater
dreimal das Leben an /---/ Biete ich dir nun dazu noch mei-
ne Freundschaft an und Blutsbrüderschaft /---/ Versöhnten
sie sich da vollständig miteinander. /---/ nun sind sie
versöhnt und Blutsbrüder geworden)";[635] "Síðan sætti Högni
Sörla við drottningu, systur sína (Dann versöhnte Högni
Sörli mit der Königin, seiner Schwester)".[636]

"gaf hún honum eitt tafl af gulli gert, ok þóttist
hann aldri þvílíkt sét hafa annat. Skikkju gaf hún honum
hlaðbúna í skaut niðr ok gullhring einn /.../ Þá mælti

[630] Ibid.,375.
[631] Ibid.,388.
[632] Ibid.,394.
[633] Ibid.,397.
[634] Ibid.,402.
[635] Ibid.,408.

Sörli: '*Aldri þáða ek slíka gjöf fyrr af nokkurum manni*
(gab sie ihm ein Schachspiel aus Gold, und meinte er ein
solches noch nie gesehen zu haben. Einen Umhang schenkte
sie ihm, mit goldverzierter Borte bis nach unten, und einen
Goldring /.../ Da sagte Sörli: 'Nie habe ich ein solches
Geschenk von jemandem erhalten)".[637]

Illuga saga Grídarfóstra: " '*Vilda ek, Grímhildr, at ek
launaði þér þín álög, ok þat mæli ek um* /.../ ('Wollte ich,
Grímhildr, daß ich dir die Verwünschungen heimzahlte, und
dazu verwünsche ich dich /.../)"; "*ok eigi léttir hann fyrr
en þau hafa drepit þær allar [skessur], ok brennir þær all-
ar á báli* [gerechte Rache] (und er hört nicht auf, bevor
sie sie alle [Trollweiber] getötet haben, und verbrennt sie
alle im Feuer)";[638] "*ok sjá um síðir, at hann [Björn] hangir
upp við siglurá* [gerechte Rache]. (und sehen bald, daß er
[Björn] oben an der Rahe hängt.)"[639]

"*þeir sórust í stallbræðralag* /.../ *Var nú allkært
þeira á milli.* (sie wurden Schwurbrüder /.../ War nun große
Freundschaft zwischen ihnen.)"[640]

"*Hringr konungr var* /.../ *mildr af fé* /---/ *Hann var
blíðr við vini sína, örr af fé, en grimmr sínum óvinum*
(König Hringr war /.../ freigebig mit Geld /---/ Er war gü-
tig zu seinen Freunden, freigebig mit Geld, aber grimmig zu
seinen Feinden)";[641] "*ok gaf gull á tvær hendr* (und gab Gold
mit zwei Händen)".[642]

Gautreks saga: " '*Var Víkari/vegs um auðit,/en Her-
þjófi/heiftir goldnar* [gerechte Rache] ('Bekam Víkarr Ruhm,
aber Herþjófr wurden Gewalttätigkeiten vergolten)".[643]

"*beiddi hann friðar* /.../ *friðar at biðja* /---/ *hann
beiddi friðar* /.../ *Gekk þá Friðþjófr konungr til sætta við*

[636] Ibid.,409.
[637] Ibid.,377.
[638] Ibid.,422.
[639] Ibid.,423.
[640] Ibid.,413.
[641] Ibid.,413.
[642] Ibid.,423.
[643] FSN IV:18.

*Víkar konung. Skyldi þá Óláfr konungr semja sáttmál milli
þeira, ok var sú sætt /---/ ok skildu þeir Óláfr konungr
með vináttu ok heldu þat jafnan síðan* (þat er um Frieden
/.../ um Frieden zu bitten /---/ er þat um Frieden /.../
Ging da König Friðþjófr zur Versöhnung mit König Víkarr.
Sollte da König Óláfr den Vertrag zwischen ihnen schließen,
und war das die Versöhnung /---/ und trennten er und König
Óláfr sich in Freundschaft und hielten das dann stets)";[644]
"skildu þeir með mikilli vináttu (trennten sie sich in gro-
ßer Freundschaft)";[645] *"ok skildust þeir bræðr með góðu sam-
þykki* (und trennten sich die Brüder in gutem Einverneh-
men)";[646] *" 'Ef þér komið engum sættum á við þá /.../ ef sætt
tækist* ('Wenn Ihr Euch nicht versöhnen könnt mit ihnen
/.../ ob eine Versöhnung gelinge)"; *"Skal nokkut til und-
anlausnar, at friðr mætti verða?* (Gibt es irgendeine Lö-
sung, daß es Frieden geben könnte?)";[647] *" 'Þiggja skal ek
góð boð, ef mér eru boðin.'* ('Annehmen werde ich ein gutes
Angebot, wenn es sich mir bietet.')"[648]

"Hann gaf Hrosskeli stóðhross góð (Er gab Hrosskell
gute [ungezähmte] Rosse)";[649] *"ok rétti á bak sér gullbaug*
(und reichte einen Goldring nach hinten)";[650] *"Mikit er um
örleik Gautreks konungs /---/ Hér er eitt skip, er ek vil
gefa þér* (Groß ist die Freigebigkeit König Gautreks /---/
Hier ist ein Schiff, das ich dir schenken will)";[651] *"Hér
eru rakkar tveir, er ek vil gefa* (Hier sind zwei Hunde, die
ich geben will)";[652] *"Mikit er um örleik Gautreks konungs*
(Groß ist die Freigebigkeit von König Gautrekr)";[653] *"Mikit
er um örleik slíkra konunga, ok berr Gautrekr konungr þó
yfir þeira örleik allra* (Groß ist die Freigebigkeit solcher

[644] Ibid.,25-26.
[645] Ibid.,35.
[646] Ibid.,36.
[647] Ibid.,48.
[648] Ibid.,49.
[649] Ibid.,35.
[650] Ibid.,40.
[651] Ibid.,41.
[652] Ibid.,42.

Könige, und dennoch übertrifft König Gautrekr die Freige-
bigkeit von ihnen allen)";[654] *"því at þú gaft mér alla eigu
þína* (denn du gabst mir all deinen Besitz)"; *"ágætr at ör-
leik sínum* (vortrefflich in seiner Freigebigkeit)".[655]

Hrólfs saga Gautrekssonar: *"Skulum vér ok hafa fimm
skip í móti yðrum fimm skipum* (Wollen wir auch fünf Schiffe
gegen eure fünf Schiffe haben)";[656] *"ok bið ek órskurð okkar
máls í umdæmi föður þíns* (und lege ich die Entscheidung un-
serer Sache in die Hände deines Vaters)";[657] *"ok er þat
satt, sem mælt er, at yfirbætr liggja til alls, ok svá mun
um þetta, ok muntu vilja taka bætr eftir bróður þinn?'* (und
ist das wahr, was man sagt, daß man Buße für alles leisten
kann, und so wird das hier sein, und wirst du Buße für dei-
nen Bruder nehmen wollen?')";[658] *"með því at Hrólfr konungr
hefir þar vel um talat, at vér megim safna oss liði* (da Kö-
nig Hrólfr gut davon gesprochen hat, daß wir uns Beistand
holen können)";[659] *"svá góðr konungr ok réttlátr* (so ein gu-
ter und gerechter König)".[660]

"Vil ek gefa þér grið ok öllum þínum mönnum (Will ich
dir freies Geleit geben und allen deinen Leuten)";[661] *"ok
launa svá yðr, er þér gefið grið várum mönnum* (und es Euch
lohnen, daß Ihr unsere Leute verschont)";[662] *"viltu þiggja
grið af mér?* (willst du von mir geschont werden?)"; *"at þú
gefir Hálfdani konungi grið ok öllum hans mönnum* (daß du
König Hálfdan und all seinen Mannen freies Geleit
gibst)";[663] *"ok gaf Hrólfr konungr honum grið* (und schonte
König Hrólfr ihn)";[664] *"at þeim þykki mál at létta þessu*

653 Ibid.,43; vgl. ibid.,44,45.
654 Ibid.,46.
655 Ibid.,50.
656 Ibid.,86.
657 Ibid.,96.
658 Ibid.,114-115.
659 Ibid.,119.
660 Ibid.,147.
661 Ibid.,95.
662 Ibid.,96.
663 Ibid.,128.
664 Ibid.,129.

sukki ok hernaði (daß sie es notwendig finden, mit diesem Vergeuden und Kriegsführen aufzuhören)";[665] "*Vér skulum fara friðliga ok með engu ofbeldi eða hernaði, meðan oss er engi ófriðr boðinn* (Wir wollen in Frieden kommen und ohne Gewalt oder Krieg, während uns kein Krieg erklärt wird)";[666] "*at þér gefið grið föður mínum* (daß Ihr meinen Vater schont)";[667]

"*endurnýjuðu þeir af upphafi sína vináttu* (erneuerten sie wie anfangs ihre Freundschaft)";[668] "*ok bundu þetta fastmælum sín í millum /---/ skildust konungar með blíðri vináttu* (und beschlossen das fest zwischen ihnen /---/ trennten sich die Könige in lieber Freundschaft)";[669] "*at vér setim grið með oss, ok vil ek þá bjóða þér á fóst-bræðralag, ok gerum svá trausta vára vináttu* (daß wir Frieden schließen, und will ich dir dann die Blutsbrüderschaft anbieten, und sichern uns so unsere Freundschaft)";[670] "*skildust með inni mestu blíðu* (trennten sich in bester Freundschaft)";[671] "*var mikill vinr /.../ skiptust þeir gjöfum við* (war ein großer Freund /.../ tauschten sie Geschenke aus)";[672] "*lætr hann bregða upp friðskildi* (läßt er den Friedensschild hochhalten)";[673] "*Skildu þeir Hrólfr konungr ok Ella konungr inir mestu vinir* (Trennten sich König Hrólfr und König Ella als die besten Freunde)";[674] "*ok váru ágætir vinir jafnan síðan.* (und waren seitdem immer sehr gute Freunde.)"[675]

"*Hann [Gautrekr] var ágætr konungr fyrir margra hluta sakir, vinsæll ok stórgjöfull, svá at hans mildi er jafnan við brugðit, þá er fornkonunga er getit* (Er [Gautrekr] war

[665] Ibid.,132.
[666] Ibid.,154.
[667] Ibid.,168.
[668] Ibid.,61.
[669] Ibid.,80.
[670] Ibid.,87.
[671] Ibid.,105.
[672] Ibid.,121.
[673] Ibid.,139.
[674] Ibid.,173.
[675] Ibid.,174. Vgl. zur Eintracht (*concordia*) ibid.,129,130.

ein vortrefflicher König in vielen Dingen, beliebt und
großzügig, so daß seine Freigebigkeit stets genannt wird,
wenn von den alten Königen die Rede ist)";[676] "*er lengi hef-
ir stjórnat sínu ríki með örleik ok sóma /.../ Er oss hans
hreysti ok örleikr í hvern stað kunnari* (der lange sein
Reich freigebig und ehrenhaft regiert hat /.../ Ist uns
seine Tapferkeit und Freigebigkeit in jeglicher Weise be-
kannt)";[677] "*leysti dóttur sína út með mikilli rausn, lét
fylgja henni út mikit gull ok silfr* (verabschiedete seine
Tochter sehr großzügig, ließ ihr viel Gold und Silber mit-
geben)";[678] "*velr hann sæmiligar gjafir öllum ríkismönnum*
(wählt er gute Geschenke für alle Machthaber)";[679] "*engi
konungr hafði verið ástsælli sakir örleiks ok umhyggju*
(kein König war beliebter gewesen wegen der Freigebigkeit
und Fürsorge)";[680] "*ok stórgjöfull svá sem faðir hans* (und
freigebig wie sein Vater)";[681] "*Þér fæðið jafnan mikinn her
á yðrum kostnaði ok eruð örlátir* (Ihr unterhaltet stets ein
großes Heer auf Eure Kosten und seid freigebig)";[682] "*gefr
Eirekr konungr öllum ríkismönnum ágætar gjafir með glöðum
góðvilja* (gibt König Eirekr allen Machthabern vortreffliche
Geschenke mit frohem Wohlwollen)";[683] "*með stórgjöfum sæmdr*
(mit großen Geschenken geehrt)";[684] "*Þótti hann þá fyrirkon-
ungr allra konunga sakir atgervis ok örlætis.* (Schien er da
der Oberkönig aller Könige wegen seiner Fähigkeiten und
Freigebigkeit.)"[685]

　　Hjálmþés saga ok Ölvis: "*en láta friðmenn alla í náðu-
um* (aber lassen alle friedlichen Leute in Ruhe)";[686] " '*Mak-

676 Ibid.,53.
677 Ibid.,56.
678 Ibid.,57.
679 Ibid.,58.
680 Ibid.,65.
681 Ibid.,66.
682 Ibid.,75.
683 Ibid.,98.
684 Ibid.,105.
685 Ibid.,175.
686 Ibid.,184.

liga var nú leikin mannfýlan.' ('Gehörig wurde nun dem Bö-
sewicht mitgespielt.')"[687]

 "'*vil ek, at þit sverizt í fóstbræðralag, svá at ykk-
art vinfengi haldist'* ('will ich, daß ihr euch Blutsbrüder-
schaft schwört, so daß eure Freundschaft von Dauer
ist')";[688] "*Gaf hann þeim fóstbræðrum góðar gjafir, ok mæltu
til vináttu með sér ok skildust með kærleik* (Gab er den
Blutsbrüdern gute Geschenke, und schlossen Freundschaft
miteinander und trennten sich in Liebe)";[689] "*mæltu til
stöðugrar vináttu með sér* (schlossen dauernde Freundschaft
miteinander)".[690]

 "*gaf hann öllum góðar gjafir* (gab er allen gute Ge-
schenke)";[691] "*vertu eigi fésparr* (sei nicht geizig)"; "'*Gef
þú auð, jöfurr,/ef þú örr þykkist;/þágu gull gumar/ok ger-
ast þér vel hollir* ('Gib Schätze, König, wenn du freigebig
sein willst; bekamen die Männer Gold und werden dir treu
sein)";[692] "*Ferr þín frægð/um fégjafar,/því kom ek hingat/
hilmis at vitja'* (Wirst du wegen deiner Freigebigkeit ge-
rühmt, deshalb kam ich hierher, den König zu besuchen')";[693]
"*tekr Hörðr sjóð fullan með gull ok gefr til beggja handa.*
(nimmt Hörðr die volle Kasse mit Gold und gibt mit beiden
Händen.)"[694]

 Hálfdanar saga Eysteinssonar: "*Hann spurði, hverir hér
ætti svá ójafnan leik. /.../ 'Mun Hálfdan vilja þiggja lið
af oss?'* (Er fragte, welche hier ein so ungleiches Spiel
trieben. /.../ 'Wird Hálfdan unsere Hilfe annehmen wol-
len?')";[695] "*Mættir þú nú launa honum lífgjöfina /---/ er
þetta sá inn sami Grímr, sem þér hefir líf gefit, ok er nú
mikit undir drengskap þínum, er þit finnizt* (Könntest du

[687] Ibid.,223.
[688] Ibid.,181.
[689] Ibid.,193.
[690] Ibid.,242.
[691] Ibid.,181.
[692] Ibid.,216-217.
[693] Ibid.,217.
[694] Ibid.,222.
[695] Ibid.,264.

ihm nun die Lebensrettung lohnen /---/ ist das derselbe
Grímr, der dir das Leben geschenkt hat, und kommt es nun
sehr auf deinen Edelmut an, wenn ihr euch trefft)";[696] "en
þó munu hér í heldrum lögum hvárirtveggju hafa nokkut til
síns máls.' (aber dennoch werden hier nach dem eigentlichen
Gesetz beide einigermaßen im Recht sein.')"[697]

 "bauð Eysteinn konungr grið öllum þeim, sem eftir
váru. /.../ ok gengu þeir til griða (bot König Eysteinn all
denen Frieden an, die übrig waren. /.../ und nahmen sie den
Frieden an)";[698] "gáfu grið mönnum öllum (schonten alle Leu-
te)";[699] "þeir urðu því fegnastir at biðja griða. Þeim var
veitt þat (daß sie am liebsten um Frieden bitten wollten.
Ihnen wurde das gewährt)".[700] "'Sátt erum vit nú ('Einig
sind wir nun)";[701] "ek vil bjóða þér sættir ok sjálfdæmi
/---/ vil ek bjóða þér fóstbræðralag /---/ ef þú hefðir þá
eigi sýnt mér drengskap.' /---/ at þeir væri sáttir /.../
urðu menn fegnir sætt þeira. (ich will dir Versöhnung an-
bieten und daß du selbst urteilst /---/ will ich dir Bluts-
brüderschaft anbieten /---/ wenn du mir da nicht Edelmut
gezeigt hättest.' /---/ daß sie versöhnt wären /.../ wurden
die Leute froh über ihre Versöhnung.)"[702]

 "Hann lét ok sækja Hrifling karl ok allt hans hýski ok
gerði hann fullríkan (Er ließ auch Hriflingr, den Alten,
holen und seine ganze Familie und machte ihn sehr
reich)";[703] "Váru allir menn með sæmiligum gjöfum út leystir
(Wurden alle Leute mit guten Geschenken verabschiedet)".[704]

 Hálfdanar saga Brönufóstra: "en handtekr hann sjálfan
[Áka] ok skerr af honum nefit ok stakk bæði augun ór honum
ok skerr af honum bæði eyrun ok geldir hann. Síðan brýtr
hann í honum báða fótleggina ok snýr aftr tánum, en fram

[696] Ibid.,269.
[697] Ibid.,278.
[698] Ibid.,250.
[699] Ibid.,254.
[700] Ibid.,265.
[701] Ibid.,277.
[702] Ibid.,278.
[703] Ibid.,278.

hælunum [gerechte Rache] (aber nimmt ihn [Áki, den Böse-
wicht] selbst fest und schneidet ihm die Nase ab und stach
ihm beide Augen aus und schneidet ihm beide Ohren ab und
kastriert ihn. Dann bricht er ihm beide Beine und dreht die
Zehen nach hinten, die Fersen aber nach vorne)".[705]

"'*Þat vilda ek, at þú færir eigi gjafarlauss* ('Das
wollte ich, daß du nicht ohne ein Geschenk gehen wür-
dest)";[706] "*Hálfdan þakkar Brönu gjafirnar* (Hálfdan dankt
Brana für die Geschenke)";[707] "*ok gaf henni mikit fé* (und
gab ihr viel Geld)";[708] "*gaf Sigurðr konungr mörgum góðar
gjafir* (gab König Sigurðr Vielen gute Geschenke)";[709]
"'*Tuttugu skip eru hér í höfninni, er ek vil gefa þér*'
('Zwanzig Schiffe sind hier im Hafen, die ich dir schenken
will')";[710] "*ok gaf honum tuttugu skip með mönnum ok fé.
Hálfdan þakkar henni þessa gjöf.* (und gab ihm zwanzig
Schiffe mit Besatzung und Geld. Hálfdan dankt ihr für die-
ses Geschenk.)"[711]

c. *fortitudo*

Tapferkeit[712] und Stärke (*fortitudo/styrkt*) beziehen sich
sowohl auf physische wie psychische Eigenschaften. Dazu ge-

[704] Ibid.,279.
[705] Ibid.,315-316.
[706] Ibid.,292.
[707] Ibid.,306. Zu den Geschenken vgl. ibid.,305.
[708] Ibid.,306.
[709] Ibid.,314.
[710] Ibid.,315.
[711] Ibid.,316.
[712] Tapferkeit ist die rechte Mitte zwischen Feigheit und Tollkühnheit.
Bei Platon (*Politeia*, 386a-387c) sind folgende interessante Passagen
zu finden: "Und wie? wenn sie tapfer werden sollen, muß man ihnen
nicht dieses sagen, und was nur im Stande ist darauf zu wirken, daß
sie wenigst möglich den Tod fürchten? Oder glaubst du, es sei irgend
jemand tapfer der diese Furcht in sich hat? - Nein beim Zeus, sprach
er, ich nicht. - Und wie? wenn einer glaubt, daß es eine Unterwelt
gibt, und zugleich daß sie furchtbar ist, meinst du der werde irgend
ohne Furcht vor dem Tode sein, und in Gefechten lieber den Tod als
Niederlage und Knechtschaft wählen? - Keinesweges. - Wir müssen al-
so, wie es scheint, auch über diejenigen Aufsicht führen, die hier-
über Erzählungen vortragen wollen, und sie ersuchen nicht so
schlechthin die Unterwelt zu schmähen, sondern sie lieber zu loben,
weil sonst was sie sagten weder richtig sein würde noch auch denen
nützlich welche wehrhaft sein sollen. /---/ Also sind auch wohl fer-

hören u.a. Mut, Furchtlosigkeit, Zuversicht, Hochherzig-
keit, Beständigkeit (*constantia*), Geduld (*patientia*), Aus-
dauer (Ausharren) und gute Hoffnung.[713] Wiederum seien so-
wohl suasive wie dissuasive Beispiele angeführt:

Hrólfs saga kraka ok kappa hans: "*Hann [Helgi] var þó
þeira meiri ok fræknari* (Er [Helgi] war von ihnen jedoch
der bessere und tapferere)";[714] "*Hann [Agnarr Hróarsson]
gerðist hermaðr svá mikill ok frægr, at hans er víða getit
í fornum sögum, at hann hafi mestr kappi verit at fornu ok
nýju* (Er [Agnarr Hróarsson] wurde ein so großer und berühm-
ter Krieger, daß man viel von ihm spricht in alten Erzäh-
lungen, daß er der größte Held gewesen sei damals wie heu-
te)";[715] "*fell þar Helgi konungr með góðan orðstír með mörg-
um sárum ok stórum* (fiel dort König Helgi mit großem Ruhm
mit vielen und großen Wunden)";[716] "*Allir váru þeir miklir
fyrir sér, sterkir ok vænir at áliti* (Alle waren sie sehr
tüchtig, stark und schön im Aussehen)";[717] "*ætluðu allir
hann mundi vera in mesta kempa ok mikils háttar* (dachten
alle, daß er der größte Recke sei und tüchtig)";[718] "*þit
eruð gildir kappar* (ihr seid tüchtige Kämpen)";[719] "*má ek
ekki við menn eiga, því at þeir eru ölmusur einar ok meið-
ast strax, þá við er komit* (kann ich nicht mit Menschen um-
gehen, denn sie sind nur erbärmliche Geschöpfe und verlet-

ner alle schreckliche und furchtbare Namen für diese Gegenstände zu
verwerfen wie der Kokytos und Styx und die Unteren und Verdorrten,
und was sonst für Namen in diesem Sinne gebildet alle Hörer wer weiß
wie sehr schaudern machen. Und vielleicht sind sie zwar zu etwas an-
derem, wir aber fürchten für unsere Wehrmänner, daß sie uns nicht
durch eben diesen Schauder aufgelöster und weichlicher werden als
billig. - Und mit Recht gewiß fürchten wir das. - Ist also dies
fortzuschaffen? - Ja. - Und nach entgegengesetzter Weise muß geredet
und gedichtet werden."
[713] Vgl. z.B. *Das Moralium dogma philosophorum* 1929:30-41, ferner *Rit-
terliches Tugendsystem* 1970; Wittenwilers *Ring* 1983:26,153-166,287;
Wang 1975:214ff.; *Konungs skuggsiá* 1983:65,66. Siehe auch Zitat 267.
[714] FSN I:5.
[715] Ibid.,24.
[716] Ibid.,31.
[717] Ibid.,32.
[718] Ibid.,34.
[719] Ibid.,41.

zen sich gleich, wenn man sie anrührt)";[720] "*þú munt verða
fyrirmaðr flestra um afl ok hreysti ok um alla harðfengi ok
drengskap* (du wirst die meisten übertreffen an Kraft und
Mut und an aller Tapferkeit und Edelmut)";[721] "*þat þykki mér
þó þitt verk frækiligast, at þú hefir gert hér annan kappa,
þar Höttr er ok óvænligr þótti til mikillar giftu* (das
scheint mir jedoch dein mutigstes Werk zu sein, daß du hier
einen zweiten Helden geschaffen hast, wo Höttr ist, der
nicht viel zu versprechen schien)";[722] " '*Þat er lítit
drengjaval hér er með Hrólfi konungi, at allir skuli bera
bleyðiorð fyrir berserkjum*' ('Das ist wenig Auswahl hier
bei König Hrólfr, daß alle für feige gelten bei den Ber-
serkern')"; "*ek kann ekki at hræðast, þótt ofrefli mitt sé
mér á móti, ok ekki skal einn þeira skelfa mik* (ich kann
mich nicht fürchten, auch wenn ich meiner Übermacht gegen-
überstehe, und nicht soll mich einer von ihnen erschrek-
ken)";[723] "*þykkir mér lítil þol í þeim mönnum, sem drekka
verða um nætr* (scheinen mir die Leute wenig Ausdauer zu ha-
ben, die nachts trinken müssen [aus Durst])";[724] " '*Ekki er
ofsögum sagt af hreysti ykkar Hrólfs kappa ok harðfengi*
('Nichts wird zu viel erzählt über den Mut und die Tapfer-
keit von euch Recken des Hrólfr)";[725] "*tekr til orða með
engum ótta* (spricht ohne Angst)";[726] "*margr hraustr riddari*
(manch ein tapferer Ritter)"; "*vegr jafnt með báðum höndum,
ok er hann mjök ólíkr öðrum konungum í bardögum, því at svá
lízt mér sem hann hafi tólf konunga afl, ok margan hraustan
mann hefir hann drepit* (kämpft gleichgut mit jeder Hand,
und ist er anderen Königen im Kampf sehr ungleich, denn so
scheint mir, als ob er die Kraft von zwölf Königen habe,

[720] Ibid.,52.
[721] Ibid.,59.
[722] Ibid.,69.
[723] Ibid.,70.
[724] Ibid.,76. Die Mannen König Hrólfs werden auf Ertragen von Kälte,
Durst und Hitze erprobt (ibid.,75-76), bis nur noch die zwölf tap-
fersten zurückbleiben.
[725] Ibid.,80-81.
[726] Ibid.,98.

und manch tapferen Mann hat er getötet)";[727] *"þér eruð allir inir hraustustu kappar* (ihr seid alle die tapfersten Kämpen)";[728] *"fell Hrólfr konungr ok allir hans kappar með góðum lofstír.* (fiel König Hrólfr und all seine Recken mit großem Ruhm.)"[729]

Völsunga saga: *"Hann [Völsungr] var snemma mikill ok sterkr ok áræðisfullr um þat, er mannraun þótti í ok karlmennska* (Er [Völsungr] war früh groß und stark und mutig darin, was schwierig schien und Tapferkeit erforderte)";[730] *"strengda ek þess heit, at ek skylda hvárki flýja eld né járn fyrir hræðslu sakir* (gelobte ich, daß ich weder vor Feuer noch Eisen fliehen wollte aus Angst)"; *"Ok eigi skulu meyjar því bregða sonum mínum í leikum, at þeir hræðist bana sinn, því at eitt sinn skal hverr deyja, en engi má undan komast at deyja um sinn* (Und nicht sollen Mädchen meine Söhne beim Spielen auslachen, daß sie den Tod fürchten, denn einmal muß jeder sterben, und keiner kann letztendlich dem Tod entrinnen)";[731] *"Hann lætr sér verða óbilt ok beit í tunguna ylginni* (Er erschrickt nicht und biß in die Zunge der Wölfin)";[732] *"at þessi sveinn mun eigi svá vel hugaðr* (daß dieser Knabe nicht so mutig sein wird)";[733] *"Hún hafði þá raun gert við ina fyrri sonu sína, áðr hún sendi þá til Sigmundar, at hún saumaði at höndum þeim með holdi ok skinni. Þeir þoldu illa ok kriktu um. Ok svá gerði hún Sinfjötla. Hann brást ekki við. Hún fló hann þá af kyrtlinum, svá at skinnit fylgdi ermunum. Hún kvað honum mundu sárt við verða. Hann segir: 'Lítit mundi slíkt sárt þykkja Völsungi.'* (Sie hatte die Probe mit ihren früheren Söhnen gemacht, ehe sie sie zu Sigmundr schickte, daß sie in Haut und Fleisch ihrer Hände nähte. Sie ertrugen das schlecht und jammerten. Und so machte sie es mit Sinfjötli. Er ließ

[727] Ibid.,99.
[728] Ibid.,100.
[729] Ibid.,105.
[730] Ibid.,112.
[731] Ibid.,117.
[732] Ibid.,119.

sich nichts anmerken. Sie riß ihm dann den Kittel ab, so
daß die Haut an den Ärmeln hing. Sie sagte, daß es ihn
schmerzen würde. Er sagt: 'Wenig schmerzhaft würde ein
Völsung solches finden.')"[734] "*Síðan kyssti hún [Signý]
Sigmund, bróður sinn, ok Sinfjötla ok gekk inn í eldinn ok
bað þá vel fara* (Dann küßte sie [Signý] Sigmundr, ihren
Bruder, und Sinfjötli und ging in das Feuer und wünschte
ihnen Lebewohl)";[735] "*Ok þá er nefndir eru allir inir ágæztu
menn ok konungar í fornsögum, þá skal Sigurðr fyrir ganga
um afl ok atgervi, kapp ok hreysti, er hann hefir haft um
hvern mann fram annarra í norðrálfu heimsins* (Und wenn man
alle vortrefflichsten Leute und Könige in alten Erzählungen
nennt, dann übertrifft Sigurðr sie an Kraft und Tüchtig-
keit, Mut und Tapferkeit, die er mehr als jeder andere im
Nordteil der Welt gehabt hat)";[736] "*'Til þessa hvatti mik
inn harði hugr, ok stoðaði til, at gert yrði, þessi in
sterka hönd ok þetta it snarpa sverð, er nú kenndir þú, ok
fár er gamall harðr, ef hann er í bernsku blautr'* ('Dazu
spornte mich der Mut an, und half dazu diese starke Hand
und dieses scharfe Schwert, das du nun fühltest, und kaum
einer ist im Alter kühn, wenn er in der Jugend feige gewe-
sen ist')";[737] "*'Þá er menn koma til vígs, þá er manni betra
gott hjarta en hvasst sverð'* ('Wenn man zum Kampf kommt,
dann ist ein gutes Herz [Mut] besser für einen als ein
scharfes Schwert')";[738] "*Eigi skorti hann hug, ok aldri varð
hann hræddr* (Nicht fehlte ihm Mut, und nie hatte er
Angst)";[739] "*Síðan barðist Högni af mikilli hreysti ok
drengskap ok felldi ina stærstu kappa Atla konungs tuttugu*
(Dann kämpfte Högni mit großer Tapferkeit und Edelmut und
tötete die zwanzig größten Helden König Atlis)"; "*at eigi
er hjarta mitt hrætt, ok reynt hefi ek fyrr harða hluti, ok*

[733] Ibid.,120.
[734] Ibid.,122.
[735] Ibid.,128.
[736] Ibid.,140.
[737] Ibid.,152.
[738] Ibid.,155.
[739] Ibid.,165.

var ek gjarn at þola mannraun (daß mein Herz keine Angst
spürt, und ich habe schon früher harte Dinge erfahren, und
ich wollte immer Schweres erdulden)";[740] "*Nú gengu þeir eft-*
ir eggjun Atla konungs at Högna ok skáru ór honum hjartat.
Ok svá var mikill þróttr hans, at hann hló, meðan hann beið
þessa kvöl, ok allir undruðust þrek hans, ok þat er síðan
at minnum haft. (Nun gingen sie, durch König Atli aufge-
hetzt, zu Högni und schnitten ihm das Herz heraus. Und so
groß war seine Kraft, daß er lachte, während er diese Qual
erduldete, und alle wunderten sich über seine Kraft, und
das hat man seitdem im Gedächtnis.)"[741]

Berühmt ist Gunnars Tod in der Schlangengrube:

Nú er Gunnarr konungr settr í einn ormgarð. Þar
váru margir ormar fyrir, ok váru hendr hans fast
bundnar. Guðrún sendi honum hörpu eina, en hann
sýndi sína list ok sló hörpuna með mikilli list,
at hann drap strengina með tánum ok lék svá vel
ok afbragðliga, at fáir þóttust heyrt hafa svá
með höndum slegit, ok þar til lék hann þessa
íþrótt, at allir sofnuðu ormarnir, nema ein naðra
mikil ok illilig skreið til hans ok gróf inn sín-
um rana, þar til er hún hjó hans hjarta, ok þar
lét hann sitt líf með mikilli hreysti.[742]

(Nun wird König Gunnarr in eine Schlangengrube ge-
bracht. Dort waren viele Schlangen, und seine Hän-
de wurden gefesselt. Guðrún schickte ihm eine Har-
fe, er aber zeigte seine Kunst und schlug die Har-
fe mit großer Kunstfertigkeit, indem er die Saiten
mit den Zehen schlug und so gut und herrlich spiel-
te, daß wenige so mit Händen gespielt gehört zu ha-
ben glaubten, und so lange betrieb er diese Kunst,
bis alle Schlangen einschliefen, außer einer großen

[740] Ibid.,207.
[741] Ibid.,208.
[742] Ibid.,209. Weitere Beispiele zur *fortitudo* siehe ibid.,146f.,149,
204f.

und bösen Natter, die zu ihm kroch und ihren Kopf
hineingrub, bis sie sein Herz traf, und dort ließ
er sein Leben mit großer Tapferkeit.)

Ragnars saga loðbrókar: "*Sterkari váru þeir miklu en
aðrir menn flestir* (Viel stärker waren sie als die meisten
anderen)";[743] "*þeir váru miklir menn allir ok inir frœknustu*
(sie waren alle große Männer und die tapfersten)";[744] "'*En
ek vil, at spjót sé tekin sem flest ok sé stungit spjótunum
í völl niðr, ok þar vil ek mik láta hefja á upp, ok þar vil
ek láta lífit'* ('Aber ich will, daß man so viele Speere wie
möglich nimmt und sie auf einem Platz aufpflanzt, und dort
will ich mich hinaufheben lassen, und dort will ich das Le-
ben lassen')";[745] "*lætr hann líf sitt með mikilli hreysti.*
(läßt er sein Leben mit großer Tapferkeit.)"[746]

Sörla þáttr eða Heðins saga ok Högna: "*Þeir váru af-
burðarmenn á vöxt ok afl ok alla atgervi* (Sie waren hervor-
ragende Männer an Wuchs und Kraft und aller Tüchtig-
keit)";[747] "*Hann var snemma afreksmaðr at afli, vexti ok at-
gervi* (Er war früh ein Held an Kraft, Wuchs und Tüchtig-
keit)"; "*hreysti ok harðræði* (Mut und Tapferkeit)";[748] "*at
þeir reyndi með sér hug ok hreysti* (daß sie gegenseitig Mut
und Tapferkeit erprobten)".[749]

Ásmundar saga kappabana: "*er sá reiddi til, er sterkan
armlegg hafði ok gott hjarta* (als der zuschlug, der einen
starken Arm hatte und ein gutes Herz)";[750] "*kváðu hans afrek
aldri mundu fyrnast* (sagten, daß man seine Heldentaten nie
vergessen würde)".[751]

743 Ibid.,231.
744 Ibid.,239.
745 Ibid.,249.
746 Ibid.,251.
747 Ibid.,371.
748 Ibid.,373.
749 Ibid.,374.
750 Ibid.,401.
751 Ibid.,404.

Hervarar saga ok Heiðreks: "*sterkir ok miklir kappar* (starke und große Helden)";[752] "*ok engi flýði ór sínu rúmi, ok engi mælti æðruorð* (und keiner floh von seinem Platz, und keiner jammerte)";[753] "*'Flýjum vit aldri undan óvinum okkrum ok þolum heldr vápn þeira* ('Fliehen wir nie vor unseren Feinden und ertragen lieber ihre Waffen)";[754] "*'Einn skal við einn/eiga, nema sé deigr,/hvatra drengja,/eða hugr bili'* ('Einer soll gegen Einen kämpfen, von den kühnen Männern, wenn er nicht feige ist, oder mutlos wird')";[755] "*ok hræðist ekki* (und fürchtet sich nicht)";[756] "*'Brennið eigi svá/bál á nóttum,/at ek við elda/yðra hræðumst;/skelfr eigi meyju/muntún hugar,/þótt hún draug sjái/fyr durum standa'* ('Macht kein solches Feuer nachts, daß ich mich vor euren Feuern fürchte; zittert nicht das Herz des Mädchens, selbst wenn sie ein Gespenst vor der Tür stehen sieht')";[757] "*uggi ek eigi/eld brennanda* (fürchte ich nicht das brennende Feuer)".[758]

Hálfs saga ok Hálfsrekka: "*Engi þeira hafði minna afl en tólf meðalmenn* (Keiner von ihnen hatte weniger Kraft als zwölf mittelmäßige Männer)"; "*þá var þat ráðs tekit at hluta mann fyrir borð, en þess þurfti eigi, því at hverr bauð sínum félaga fyrir borð at fara* (da wurde der Entschluß gefaßt, auszulosen, wer über Bord gehen sollte, aber das war nicht notwendig, denn jeder wollte für seinen Gefährten über Bord gehen)";[759] "*þat munu seggir/at sögum gera,/at Hálfr konungr/hlæjandi dó* (das wird man sich erzählen, daß König Hálfr lachend starb)";[760] "*þótti eigi Hrókum/né Hálfdani/raun at berjast/við ragmenni* (schien es weder den [beiden] Hrókr noch Hálfdan schwer, gegen Feig-

[752] FSN II:2.
[753] Ibid.,4.
[754] Ibid.,5.
[755] Ibid.,7.
[756] Ibid.,15.
[757] Ibid.,18.
[758] Ibid.,20.
[759] Ibid.,108.
[760] Ibid.,118.

linge zu kämpfen)";[761] *"Ek hefi hjarta/hart í brjósti* (Ich habe ein hartes [mutiges] Herz in der Brust)";[762] *"Finnr engi maðr,/þótt fari víða,/hæfra hjarta/ok hugprúðara* (Findet keiner, auch wenn er weit reist, ein besseres und mutigeres Herz)";[763] *"Bað hann eigi við dauða/drengi kvíða/né æðruorð/ekki mæla* (Bat er die Männer, weder den Tod zu fürchten, noch zu klagen)";[764] *"Ván væri mér/vitra manna,/ snarpra seggja,/ef vér saman ættim* (Erhoffen würde ich mir kluge Männer, kühne Krieger, wenn wir sie zusammen hätten)".[765]

Tóka þáttr Tókasonar: *"Var mikit af sagt, hvílíkir hreystimenn þeir váru.* (Wurde viel davon erzählt, was für Helden sie waren.)"[766]

Ketils saga hængs: *"Mér er bráðr bani/betri miklu/en hugleysi/ok heðankváma* (Für mich ist ein plötzlicher Tod viel besser als Feigheit und Flucht)";[767] *"hugfullt hjarta* (ein mutiges Herz)".[768]

Gríms saga loðinkinna: *"'Hér höfum fellt/til foldar/ tírarlausa/tólf berserki./Þó var Sörkvir/þróttrammastr* ('Hier haben wir zwölf ehrlose Berserker niedergestreckt. Doch war Sörkvir der stärkste)";[769]

Örvar-Odds saga: *"Svá var Oddr frægr af för þessi [Bjarmalandsför], at engi þykkir önnur slík hafa farin verit ór Noregi* (So berühmt war Oddr durch diese Fahrt [Bjarmalandsfahrt], daß keine andere solche gemacht worden zu sein scheint von Norwegen aus)";[770] *"ek hefi eigi betri drengi hitta né harðfengari menn* (ich habe weder bessere

[761] Ibid.,121.

[762] Ibid.,123.

[763] Ibid.,125.

[764] Ibid.,126.

[765] Ibid.,131. Weitere Beispiele zur *fortitudo* finden sich ibid.,106, 107,114ff.,119,122,134.

[766] Ibid.,139. Vgl. auch ibid.,138,140.

[767] Ibid.,163.

[768] Ibid.,176. Weitere Beispiele finden sich ibid.,153,154,155,160ff. Der Held setzt sein Leben aufs Spiel für die Gemeinschaft.

[769] Ibid.,196. Weitere Beispiele zur *fortitudo* finden sich ibid.,186, 190,195. Auch hier kämpft der Held nicht für sich selbst, sondern die Gemeinschaft.

noch tapferere Männer getroffen)";[771] "*Þá rak Oddr af sér bleyðiorðit* (Da bewies Oddr, daß er kein Feigling war)";[772] "*Einn skal við einn/orrostu heyja/hvatra drengja,/nema hugr bili* (Einer soll gegen Einen kämpfen von den kühnen Männern, wenn er nicht den Mut verliert)";[773] "*þú ert inn mesti garpr ok afreksmaðr* (du bist der größte Recke und Held)".[774]

Þorsteins saga Víkingssonar: "*Logi var stærri ok sterkari en nokkurr annarr í því landi* (Logi war größer und stärker als irgendein anderer in diesem Land)";[775] "*þú ert dáðlauss, ok þótt þú þorir hvergi at hræra þik, þá skal ek þó fara* (du bist tatenlos, und wenn du dich auch keineswegs zu rühren wagst, dann werde ich doch gehen)";[776] " '*Vertu, Þórir frændi, þolinmóðr*' ('Sei geduldig, Þórir, mein Verwandter')";[777] "*vildi hann heldr deyja með sæmd en lifa með skömm* (wollte er lieber mit Ehre sterben, als mit Schande leben)";[778] " '*Þetta þitt högg, fóstbróðir, mun uppi vera, meðan Norðrlönd eru byggð.*' ('Dieser Schlag von dir, Blutsbruder, wird berühmt sein, während die Nordlande [Skandinavien] bewohnt sind.')"[779]

Friðþjófs saga ins frækna: "*Mæl aldri slíkt, at æðra sé í orðum þínum* (Sprich nie so, daß du jammerst)";[780] " '*Þurfum eigi, drengir,/dauða at kvíða,/verið þjóðglaðir,/þegnar mínir./Þat mun verða,/ef vitu draumar,/at ek eiga mun/Ingibjörgu*' ('Müssen nicht, Männer, den Tod fürchten, seid fröhlich, meine Männer. Das wird geschehen, wenn sich Träume erfüllen, daß ich Ingibjörg bekommen werde')";[781]

[770] Ibid.,226.

[771] Ibid.,233.

[772] Ibid.,241.

[773] Ibid.,255.

[774] Ibid.,279. Weitere Beispiele finden sich ibid.,236,239,265,283, 293ff.,305,307,308,309.

[775] FSN III:1.

[776] Ibid.,34.

[777] Ibid.,38.

[778] Ibid.,46.

[779] Ibid.,56. Weitere Beispiele finden sich ibid.,6,8,10,13,17,23,25,35, 58,62.

[780] Ibid.,85.

[781] Ibid.,88.

"*var inn frægasti af sinni hreysti* (war der berühmteste wegen seiner Tapferkeit)".[782]

Sturlaugs saga starfsama: " '*Heldr vil ek deyja en bera níðingsorð fyrir hverjum manni* ('Lieber will ich sterben, als von allen geschmäht zu werden)";[783] " '*Hvergi skal ek hæl fyrir þér hopa* ('Ich werde keinen Fußbreit vor dir weichen)";[784] "*Mikill er munr hreysti okkar. Ek syrgi eina jómfrú ok fæ hana eigi /.../ en þú gengr, sem sjá má, at úti eru í þér iðrin* (Groß ist der Unterschied unserer Tapferkeit. Ich trauere um eine Jungfrau und bekomme sie nicht /.../ du aber gehst, wie man sehen kann, mit deinen Eingeweiden heraushängend)".[785]

Göngu-Hrólfs saga: "*mikit afl eða frábæran léttleika fyrirmanna* (große Kraft oder hervorragende Geschicklichkeit von Anführern)";[786] "*þik vantar hvárki hug né hreysti* (dir fehlt weder Mut noch Tapferkeit)";[787] "*Hún hugsar at kjósa sér eigi dauða, meðan hún á kost at lifa* (Sie denkt, sich nicht den Tod zu wählen, wenn sie die Möglichkeit hat zu leben)";[788] "*Var ok engi honum [Hrólfi] hraustari, því at hann gafst aldri upp, fyrr en hann missti báða fætrna* (War auch keiner tapferer als er [Hrólfr], denn er gab nie auf, bevor er beide Füße verlor)";[789] "*Hrólfr vaknar við þat, at undan váru báðir fætrnir /---/ Hrólfi þótti nú mjök harkast um, en þó hreyfir hann sik /---/ skreið at hestinum, en hann lagðist niðr* (Hrólfr erwacht damit, daß beide Füße ab waren /---/ Hrólfr fand sich nun in einer sehr schwierigen Lage, und doch bewegt er sich /---/ kroch zum Pferd, und das legte sich nieder)";[790] "*kunnigr at góðum drengskap ok*

[782] Ibid.,103. Weitere Beispiele finden sich ibid.,88,91,100.
[783] Ibid.,116.
[784] Ibid.,122.
[785] Ibid.,156-157. Weitere Beispiele finden sich ibid.,108,115,131,159.
[786] Ibid.,163.
[787] Ibid.,204.
[788] Ibid.,226.
[789] Ibid.,227.
[790] Ibid.,228. Die *passio* (Hiob als leidende *figura*, *typos* Christi)

mikilli hreysti (bekannt wegen viel Edelmuts und großer
Tapferkeit)".[791]

 Bósa saga ok Herrauðs: "*sterkr at afli* (stark an
Kraft)";[792] "*Hún [Busla] bauð Bósa at kenna honum galdra, en
Bósi sagðist eigi vilja, at þat væri skrifat í sögu hans, at
hann ynni nokkurn hlut með sleitum, þann sem honum skyldi
með karlmennsku telja* (Sie [Busla] bot Bósi an, ihn Zauberei
zu lehren, aber Bósi sagte, er wolle nicht, daß in seiner
Saga geschrieben stände, er hätte irgendetwas mit Betrug er-
reicht, was er mit Mannhaftigkeit hätte vollbringen sol-
len)";[793] " '*eru þeir ok margir hlutir, at oft snúast til
gæfu, þó at háskasamliga sé stofnaðir.*' ('gibt es auch viele
Dinge, die glücklich enden, selbst wenn sie gefährlich aus-
sehen.')"[794]

 Egils saga einhenda ok Ásmundar berserkjabana: "*Drepit
hafði hann tíu menn með berserkjunum* (Er hatte zehn Leute
mit den Berserkern getötet)";[795] "*Síðan tók hann [jötunn]
tvá steina, ok vágu hálfvætt báðir. Þar váru fastar við
járnhespur. Hann læsti þær at fótum Agli ok sagði, at hann*

ist wichtiger Teilbereich der *militia*-Auffassung, vgl. Wang 1975:
141ff. Mentalitätsgeschichtlich gesehen ist die *passio*-Betonung be-
sonders auffallend im Hoch- und Spätmittelalter, vgl. z.B. *Europäi-
sche Mentalitätsgeschichte* 1993:132,162f. Zum leidenden Helden siehe
auch Gschwantler 1992:61-64; Wehrli 1997:321,322. Zum Leidenden als
homo viator siehe Lange 1992, 1996. - Die Wikingerzüge der Helden in
den Fas. erinnern in vielem an die *peregrinatio*, aber auch an die
Raubzüge junger Ritter in Frankreich auf der Suche nach heiratsfähi-
gen Frauen (Duby 1990:106f.,111). Georges Duby sagt (1990:113): "Ich
möchte noch darauf hinweisen, daß die Existenz einer solchen [ju-
gendlichen, unverheirateten] Gruppe im Herzen der aristokratischen
Gesellschaft auch insofern folgenreich war, als sie bestimmte Gei-
steshaltungen, bestimmte Vorstellungen der kollektiven Psychologie,
bestimmte Mythen nährte, deren Vor- und Abbilder sich in den lite-
rarischen Werken finden, die während des 12.Jahrhunderts für die
Aristokratie geschrieben wurden, vor allem in den als vorbildlich
dargestellten Heldengestalten, die den spontanen affektiven und in-
tellektuellen Reaktionen Nachdruck verliehen und sie in stilisierter
Form weitergaben. Zunächst sei angemerkt, daß die >Jugend< das ei-
gentliche Publikum sämtlicher Literatur bildete, die als ritterlich
bezeichnet wird und zweifellos in erster Linie für die >Jungen< be-
stimmt war."

[791] FSN III:275. Weitere Beispiele finden sich ibid.,164,170,174,176,
191, 208,246,270,271.

[792] Ibid.,283.

[793] Ibid.,285.

[794] Ibid.,299.

[795] Ibid.,340.

skyldi þetta draga. Þetta erfiði [passio!] átti Egill sjau *vetr* (Dann nahm er [der Riese] zwei Steine, und wogen beide [ca.] zwanzig Kilo. Darin steckten Eisenringe. Er befestigte sie an Egils Füßen und sagte, daß er das schleppen sollte. Diese Qual hatte Egill sieben Winter lang)".[796]

Sörla saga sterka: "*rammr at afli* (stark an Kraft)";[797] "*ok svá lék hann við þá [blámenn] sem león við sauði, ok eigi létti hann fyrr en hann hafði alla þá af dögum ráðit* (und so verfuhr er mit ihnen [Negern] wie ein Löwe mit Schafen, und er hörte nicht auf, bevor er sie alle getötet hatte)";[798] "*ef vér hefðum eigi yðar vaskleiks at notit, mundi Noregr allr ór hendi oss* (wenn uns nicht Eure Tüchtigkeit geholfen hätte, hätten wir ganz Norwegen verloren)";[799] "*Skulum vér fyrr falla með hreysti en vér ragir reynumst* (Wollen wir eher mit Tapferkeit fallen, als daß wir uns als feige erweisen)".[800]

Illuga saga Gríðarfóstra: "*svá váru þeir allir hraustir, sem á þessu skipi váru, at engi talaði æðruorð* (so tapfer waren sie alle, die auf diesem Schiff waren, daß keiner ein Wort der Furcht sprach)";[801] "*Þrífr Gríðr þá í hár Illuga ok kippir honum fram á stokkinn, en annarri hendi brá hún björtu saxi ok mjök bitrligu ok reiddi at höfði honum, en Illugi lá kyrr ok hrærði hvergi á sér. /---/ 'Mitt hjarta hefir aldri hrætt orðit /.../ Þó deyr engi oftar en um sinn, ok því hræðumst ek ekki þínar ógnir.' /---/ Illugi sagðist eigi hræðast dauða sinn. Hún mælti þá hlæjandi: 'Engan hefi ek slíkan hitt, at eigi hafi hræðzt dauða sinn, nema þik. /---/ Hún reiðir nú saxit, ok mjök er hún ófrýnlig at sjá, en allt fór sem fyrr, at Illugi kvaðst eigi hræðast. Gríðr mælti þá: 'Eigi ertu sem aðrir menn, þínar æðar skelfast hvergi, ok þú hræðist ekki* (Packt Gríðr da

[796] Ibid.,343. Weitere Beispiele zur *fortitudo* ("tüchtig,tapfer") finden sich ibid.,331(*vaskara*),336(*vaskr*),346(*vaskasti*).
[797] Ibid.,369,370.
[798] Ibid.,372.
[799] Ibid.,384.
[800] Ibid.,405. Weitere Beispiele finden sich ibid.,387,407.

Illugi an den Haaren und wirft ihn auf die Bettkante, aber
mit der anderen Hand zückte sie ein helles und sehr schar-
fes Schwert und schwang es gegen seinen Kopf, aber Illugi
lag still und rührte sich nicht. /---/ 'Mein Herz ist nie
furchtsam gewesen /.../ Doch stirbt keiner öfter als ein-
mal, und deshalb fürchte ich deine Drohungen nicht.' /---/
Illugi sagte, daß er seinen Tod nicht fürchte. Sie sprach
da lachend: 'Keinen habe ich noch getroffen, der nicht sei-
nen Tod gefürchtet hat, außer dir. /---/ Sie schwingt nun
das Schwert, und sie ist sehr schrecklich anzusehen, aber
alles ging wie vorher, daß Illugi sagte, er fürchte sich
nicht. Gríðr sagte da: 'Du bist nicht wie andere Leute,
deine Adern erzittern nicht, und du hast keine Angst)";[802]
" 'Nú hefir þú, Illugi, frelst okkr bæði af þessum skessum,
ok hefi ek við þær átt ellifu vetr [passio!].' Illugi segir
þat nógu lengi verit hafa. ('Nun hast du, Illugi, uns beide
von diesen Trollweibern befreit, und habe ich mit ihnen elf
Winter zu tun gehabt.' Illugi sagt, das sei lange genug ge-
wesen.)"[803]

 Hrólfs saga Gautrekssonar: "hann sé langt um fram aðra
menn bæði at viti ok /.../ þolinmæði (er übertreffe andere
Leute weit sowohl an Klugheit wie /.../ Geduld)"; "at meira
vinni hans frami ok hreysti með konungligu náttúrubragði
(daß seine Berühmtheit und Tapferkeit mit königlicher Art
mehr gewinne)";[804] "mun vera vitr maðr ok þolinn, ok sýndist
maðrinn staðfastligr (wird ein kluger und geduldiger Mann
sein, und schien der Mann standhaft zu sein)";[805] "berjast
með fræknu hjarta (kämpfen mit mutigem Herzen)";[806] "Þú munt
vera /.../ þolinn (Du scheinst /.../ ausdauernd zu
sein)";[807] "Konungr kveðst eigi flýja vilja (Der König sagt,

[801] Ibid.,416-417.
[802] Ibid.,419-420.
[803] Ibid.,422.
[804] FSN IV:76-77.
[805] Ibid.,84.
[806] Ibid.,87.
[807] Ibid.,96.

er wolle nicht fliehen)";[808] "*Mun enn nokkut gott fyrir okkr liggja* (Wird noch etwas Gutes uns erwarten)";[809] "*Konungs dóttir kvað hana vera hrædda ok heimska, er hún óttaðist dauða menn* (Die Königstochter sagte, sie sei furchtsam und dumm, wenn sie Angst hätte vor toten Leuten)";[810] "*Þykkir þeim þegar vænkast um sinn hag, en verða þó at vera samt í vandræði sínu.* (Finden sie, daß es ihnen bereits besser gehe, müssen jedoch weiterhin in ihrer schwierigen Lage verharren.)"[811]

Hjálmþés saga ok Ölvis: "*Hjálmþér bað hann eigi æðru mæla* (Hjálmþér bat ihn, nicht zu klagen)";[812] "*hvar sem þú heim kannar,/hugr er í konungs barni* (wo immer auch du die Welt erforscht, Mut hat das Königskind)";[813] "'*Ölvir hann heitir,/er aldri hræðist* ('Ölvir heißt er, der nie Furcht hat)".[814]

Hálfdanar saga Eysteinssonar: "*Skúli var kappi mikill* (Skúli war ein großer Held)";[815] "*ok óttumst ek eigi, at svik þín muni mér at bana verða, þá ek skal deyja.*' (und habe ich keine Angst davor, daß dein Betrug meinen Tod verursachen wird, wenn ich sterben soll.')"[816]

Hálfdanar saga Brönufóstra: "'*þat vissa ek, at þú mundir ragr vera, því at þú þorir hvergi þik at hræra*' ('das wußte ich, daß du feige sein würdest, denn du wagst es nicht, dich zu rühren')";[817] "*Nú er at segja frá Þorfinni jarli, at hann ríss upp í valnum. /---/ Jarl bar Hálfdan ór valnum* (Nun soll vom Jarl Þorfiðr berichtet werden, daß er sich vom Schlachtfeld erhebt. /---/ Der Jarl trug Hálfdan

[808] Ibid.,157.
[809] Ibid.,159.
[810] Ibid.,161.
[811] Ibid.,162. Weitere Beispiele finden sich ibid.,57,69,78,87,88,90, 105,115,128,130,156,161,162.
[812] Ibid.,196.
[813] Ibid.,201.
[814] Ibid.,218. Weitere Beispiele finden sich ibid.,193,216,219.
[815] Ibid.,249.
[816] Ibid.,250.
[817] Ibid.,292.

aus dem Schlachtfeld)";[818] "*Sóti lézt mundu aflima hann, ef hann vildi eigi segja til barnanna. Jarl kvaðst eigi segja mundu.* (Sóti meinte, er würde ihn verstümmeln, wenn er die Kinder nicht preisgeben wollte. Der Jarl sagte, er würde sie nicht preisgeben.)"[819]

d) *temperantia*

Zur Selbstbeherrschung/Mäßigung (*temperantia/hófsemi*)[820] ge- hören u.a. Bescheidenheit, Demut (*humilitas*), Gehorsam, gu- tes Benehmen, Sittsamkeit, Mäßigkeit im Essen und Trinken, Anständigkeit, Schamhaftigkeit und Keuschheit.[821] Folgende Beispiele seien angeführt, wobei auch Maßlosigkeit beleh- rend ist:

Hrólfs saga kraka ok kappa hans: "*Hann [Hrólfr] er /.../ ljúfr ok hógværr við vesala ok við alla þá, sem ekki brjóta bág í móti honum, manna lítillátastr, svá at jafn- blítt svarar hann fátækum sem ríkum* (Er [Hrólfr] ist /.../ freundlich und bescheiden zu Armen und allen, die sich nicht gegen ihn wenden, der demütigste aller Leute, so daß er Armen wie Reichen genauso freundlich antwortet)";[822] "'*Ertu svá fanginn fyrir þessum óvætti [drottningu], at þú heldr varla viti þínu né réttum konungdómi* ('Bist du so von diesem Ungeheuer [der Königin] besessen, daß du kaum deinen Verstand behältst noch das rechte Königtum)".[823]

Völsunga saga: "*Ekki erum vér göfgari menn en synir Gjúka* (Nicht sind wir edlere Leute als Gjúkis Söhne)";[824] "*ok þó léztu [Guðrún] þér eigi at hófi, nema þú réðir*

[818] Ibid.,294.

[819] Ibid.,295.

[820] Vgl. Paul Schach (1984:173ff.): "*hóf*, the highest ideal for many, if not most, saga writers." Siehe auch Guðnason, Bjarni 1965; Clover 1985:264ff.

[821] Vgl. z.B. *Das Moralium dogma philosophorum* 1929:41-52, ferner *Rit- terliches Tugendsystem* 1970; Wittenwilers *Ring* 1983:26,153-166,287; *Konungs skuggsiá* 1983:64-67. Siehe auch Zitat 267.

[822] FSN I:40.

[823] Ibid.,56.

löndum þeim, er átt hafði Buðli konungr (und trotzdem ließest du [Guðrún] dir das nicht genügen, wenn du nicht die Länder hättest, die König Buðli besessen hatte)".[825]

Ragnars saga loðbrókar: "*þá segir Ragnarr, at hann vill, at þau Kráka hvíli bæði saman. Hún segir, at eigi mátti svá vera, – 'ok vil ek, at þú drekkir brúðlaup til mín, þá er þú kemr í ríki þitt, ok þykki mér þat mín virð-ing sem þín ok okkarra erfingja* (da sagt Ragnarr, daß er wolle, daß er und Kráka beide zusammen liegen. Sie sagt, daß das nicht so sein dürfte, – 'und will ich, daß du mit mir Hochzeit hältst, wenn du in dein Reich kommst, und scheint mir das meine Ehre wie deine und unserer Nachkommen)"; "*'Þrjár vit skulum þessar,/ok þó saman, byggja/hvárt sér nætr í höllu,/áðr heilug goð blótim* ('Wir wollen diese drei Nächte jeder für sich, und doch zusammen, in der Halle verbringen, ehe wir den heiligen Göttern op-fern)";[826] "*En er sendimenn Ellu konungs váru brott farnir, ganga þeir bræðr á málstefnu, hversu þeir skyldu með fara of hefnd eftir Ragnar, föður sinn. Þá mælti Ívarr: 'Engan hlut mun ek í eiga ok eigi fá lið til, því at Ragnarr fór sem mik varði. Hann bjó illa sína sök til í upphafi.* (Aber als die Gesandten König Ellas weggegangen waren, halten die Brüder Rat, wie sie mit der Rache für Ragnarr, ihren Vater, verfahren sollten. Da sprach Ívarr: 'Ich werde nicht daran teilnehmen und keine Hilfe holen, denn mit Ragnarr geschah es, wie ich erwartete. Er war von Anfang an schuld dar-an.)"[827]

Norna-Gests þáttr: "*Hann spurði, ef Sigurðr vildi nokkut ráð af honum þiggja. Sigurðr kveðst vilja* (Er frag-te, ob Sigurðr einen Rat von ihm annehmen wollte. Sigurðr sagt, er wolle)".[828]

[824] Ibid.,185.
[825] Ibid.,212. Weitere Beispiele finden sich ibid.,162,163.
[826] Ibid.,238.
[827] Ibid.,273. Siehe dazu auch Zitat 1071.
[828] Ibid.,318.

Ásmundar saga kappabana: *"ok kvað til hófs bazt at búa* (und sagte, das Beste sei, Maß zu halten)"*;*[829] *"ok er þat ráð at ætla sér hóf* (und ist das ratsam, sich zu mäßigen)"*;*[830] *"Ásmund dreymdi, at konur stóðu yfir honum með hervápnum ok mæltu: 'Hvat veit óttabragð þitt? Þú ert ætlaðr at vera forgangsmaðr annarra, en þú óttast ellifu menn. Vér erum spádísir þínar, ok skulum vér vörn veita þér móti mönnum, er at berjast við hertugana /.../ Við þetta spratt hann upp ok bjóst, en flestir löttu hann* (Ásmundr träumte, daß Frauen über ihm standen mit Kriegswaffen und sagten: 'Warum hast du Angst? Du bist dazu bestimmt, der Anführer von anderen zu sein, aber du fürchtest dich vor elf Männern. Wir sind deine Schutzgöttinnen, und wollen wir dir Schutz gegen die Leute gewähren, die gegen die Herzöge kämpfen /.../ Damit sprang er auf und machte sich bereit, aber die meisten rieten ihm ab)"*;*[831] *"Þá hvarflaði/hugr í brjósti,/er menn ellifu/ofrkapp buðu,/áðr mér í svefni/ sögðu dísir,/at ek hjörleik þann/heyja skyldak.* (Da schwankte der Mut in der Brust, als elf Männer maßlosen Kampfeifer zeigten, bis mir im Schlaf Schutzgöttinnen sagten, daß ich diesen Kampf führen sollte.)"[832]

Hervarar saga ok Heiðreks: *"Ok þat eitt segja menn, at Hjálmarr hafi mælt æðruorð.* (Und das allein sagen die Leute, daß Hjálmarr gejammert hätte.)"[833]

Hálfs saga ok Hálfsrekka: *"þat dæmdi landsfólkit, at Æsu væri drekkt í mýri, en Hjörleifr konungr sendi hana upp á land með heimanfylgju sína.* (das beschlossen die Landsleute, daß man Æsa im Moor ertränkte, aber König Hjörleifr schickte sie hinauf ins Land mit ihrer Aussteuer.)"[834]

Ketils saga hængs: *"Ketill svarar: 'Ekki kann ek at færa í frásagnir, hvar ek sé fiska renna, en satt var þat,*

[829] Ibid.,386.
[830] Ibid.,391.
[831] Ibid.,404. Ásmundr vertraut nicht nur auf seine eigenen Kräfte, er ist bescheiden.
[832] Ibid.,407-408.
[833] FSN II:5.
[834] Ibid.,105.

*at sundr hjó ek einn hæng [dreka!] í miðju, hverr sem
hrygnuna veiðir frá'* (Ketill antwortet: 'Ich kann nicht er-
zählen, wo ich Fische schwimmen sehe, aber wahr war das,
daß ich einen [männlichen] Fisch [Drachen!] in der Mitte
entzweihieb, wer auch immer den Rogner fängt')"; [835] "*En Ket-
ill þreif öxina ór sárinu ok hjó jötuninn banahögg; fór
heim síðan til skála síns ok hlóð ferju sína ok fór heim
síðan, ok tók Hallbjörn vel við honum ok spurði, ef hann
hefði við nokkut varr orðit. Ketill kvað þat fjarri farit
hafa.* (Aber Ketill nahm die Axt aus der Wunde und schlug
den Riesen tot; ging dann nach Hause zu seiner Hütte und
belud seine Fähre und fuhr dann heim, und Hallbjörn empfing
ihn freundlich und fragte, ob er irgendetwas gesehen hätte.
Ketill sagte, daß dem nicht so gewesen sei.)"[836]

Örvar-Odds saga: "*Ingjaldr gekk fyrstr manna fyrir
hana* [seiðkonu]. '*Þat er vel, Ingjaldr,' sagði hún, 'at þú
ert hér kominn. Þat kann ek þér at segja, at þú skalt búa
hér til elli með mikilli sæmd ok virðingu* (Ingjaldr trat
als erster vor sie hin [die Zauberin]. 'Das ist gut, Ing-
jaldr,' sagte sie, 'daß du hierher gekommen bist. Das kann
ich dir sagen, daß du hier bis ins hohe Alter mit viel Ehre
und Würde wohnen wirst)"; [837] "*Svá láta víkingarnir illa yfir
þessu, at þegar þeir firrast Odd augum, þá leggja þeir
ámælisorð á bak honum. En hann lét sem hann vissi þat eigi*
(So schlimm finden die Wikinger das [daß Oddr sich nicht
sofort rächt], daß sie ihn hinter seinem Rücken tadeln,
wenn sie ihn nicht ansehen. Aber er tat, als ob er das
nicht wüßte)"; [838] " '*Ekki er ek svá dulinn at mér,' sagði
Skolli, 'at ek ætla at halda til jafns við þik* ('Ich bilde
mir nicht ein,' sagte Skolli, 'daß ich mich mit dir messen
kann)"; [839] "*Hann mun betr siðaðr en þú um allt* (Er scheint
in allem besser gesittet zu sein als du)"; "*Varðar eigi, þó*

[835] Ibid.,153.
[836] Ibid.,157.
[837] Ibid.,206. Ingjaldr behandelt die Seherin mit Achtung im Gegensatz
zu Oddr.
[838] Ibid.,240.

at vér gjöldum heimsku okkarrar (Macht es nichts, wenn wir für unsere Dummheit bezahlen)".[840]

Yngvars saga víðförla: " '*Eymundr, þjónn* [!] *þinn, býðr þér til veizlu með góðvilja ok kann þökk, at þú farir.'* ('Eymundr, dein Diener, lädt dich wohlwollend zum Fest ein und dankt dir, daß du kommst.')"[841]

Þorsteins saga Víkingssonar: "*Hafði Víkingr jarl varat við sonu sína, at þeir skyldi eigi halda til kapps við konungssonu um neina leika, spara heldr afl sitt ok framgirni* (Hatte der Jarl Víkingr seine Söhne gewarnt, daß sie mit den Königssöhnen bei Spielen nicht wetteifern sollten, sondern mit ihrer Kraft und dem Ehrgeiz zurückhalten)";[842] "*Þú ert bráðlátr, Jökull* (Du bist ungeduldig, Jökull)".[843]

Friðþjófs saga ins frækna: "*at þú sveigir til við konungs syni* (daß du den Königssöhnen gegenüber nachgibst)";[844] "*Gættu, vísir, vel/vífs ok landa;/skulum vit Ingibjörg/ aldri finnast* (Hüte, König, Weib und Länder gut; werden ich und Ingibjörg uns nie mehr treffen)";[845] " '*Mun ek þær gjafir/þiggja eigi,/nema þú hafir, frægr,/fjörsótt tekit.' Konungr svarar: 'Eigi mundi ek þetta hafa gefit þér, nema þat væri, ok em ek sjúkr, enda ann ek þér þess ráðs bezt ok henni þín at njóta, því at þit eruð fyrir flestum mönnum, ok nú mun ek gefa þér konungs nafn* ('Werde ich diese Geschenke nicht annehmen, ehe du nicht, Berühmter, gestorben bist.' Der König antwortet: 'Nicht würde ich dir das gegeben haben, ehe das wäre, und bin ich krank, schließlich vergönne ich dir diese Ehe am meisten und ihr, dich zu haben, denn ihr übertrefft die meisten Menschen, und nun werde ich dir den Königstitel geben)".[846]

[839] Ibid.,245.
[840] Ibid.,308.
[841] Ibid.,432.
[842] FSN III:22.
[843] Ibid.,27.
[844] Ibid.,78.
[845] Ibid.,101.
[846] Ibid.,102.

Sturlaugs saga starfsama: "*hægr í skapi* (gemäßigt im Wesen)";[847] "*Þá lét kerling einn stokk á milli þeira, en þau lágu á einu hægendi bæði saman ok áttu tal saman um nóttina* (Da legte die Alte ein Brett zwischen sie, und sie lagen beide zusammen in einem Bett und sprachen die Nacht über zusammen)";[848] "*ok hafði hún þeim öllum með hæverskligum svörum frá vísat.* (und hatte sie alle mit höflichen Antworten abgewiesen.)"[849]

Göngu-Hrólfs saga: "*var dagliga hógværr ok vel skapi farinn* (war täglich bescheiden und gutmütig)";[850] "*'Eigi má ek þær [listir] telja, herra, sem engar eru til'* ('Nicht kann ich sie [die Künste] aufzählen, Herr, weil ich keine kann')";[851] "*var jafnan hljóðr ok þögull* (war stets stille und schweigsam)";[852] "*Hrólfr sat utarliga í yzta hringnum ok mjök lágt* (Hrólfr saß am äußeren Ende im äußersten Ring, und sehr niedrig)";[853] "*yðvart lítillæti* (Eure Bescheidenheit)";[854] "*Lágu þau Hrólfr ok konungsdóttir bæði saman hverja nótt ok nakit sverð í milli þeira.* (Lagen Hrólfr und die Königstochter beide zusammen jede Nacht und ein blankes Schwert zwischen ihnen.)"[855]

Sörla saga sterka: "*gekk Sörli þangat at, sem drottning sat, ok lagði höfuð í kné henni. Mælti hann þá: 'Svá er nú komit, drottning, at hér máttu fá at líta Sörla inn sterka, er menn kalla, ok ger nú til við hann, hvat þér líkar.' En sem drottning sá hann, rénaði henni öll reiði ok varð með öllu orðfall.* (ging Sörli dorthin, wo die Königin saß, und legte den Kopf auf ihren Schoß. Dann sprach er: 'So ist es nun gekommen, Königin, daß du hier Sörli den Starken zu sehen bekommen kannst, den die Leute so nennen, und mach nun mit ihm, was dir gefällt.' Aber als die Köni-

847 Ibid.,107.
848 Ibid.,120.
849 Ibid.,153.
850 Ibid.,176.
851 Ibid.,196.
852 Ibid.,197.
853 Ibid.,215.
854 Ibid.,221.

gin ihn sah, verging ihr alle Wut und sie verlor gänzlich
die Sprache.)"[856]

Gautreks saga: "*hann [Gauti konungr] var /.../ vel
stilltr* (er [König Gauti] war /.../ sehr beherrscht)".[857]

Hrólfs saga Gautrekssonar: "*Hann [Hrólfr] var /.../
óframgjarn, ok þótt í móti honum væri gert eða mælt, lét
hann fyrst sem hann vissi eigi, en nokkuru síðar, þá er
aðra varði sízt, hefndi hann grimmliga sinna mótgerða* (Er
[Hrólfr] war /.../ zurückhaltend, und wenn man auch etwas
gegen ihn unternahm oder sprach, tat er zuerst so, als ob
er nichts wüßte, aber etwas später, wenn andere am wenig-
sten damit rechneten, rächte er sich grimmig für ihm ange-
tane Missetaten)";[858] "*'Ok því, at þú hefir grein í þessu
máli, þá ertu skyldr at segja mér, hvers þér þykkir áfátt,
þat mér er sjálfrátt'* ('Und deshalb, weil du dich in dieser
Sache auskennst, da bist du verpflichtet, mir zu sagen, was
dir zu fehlen scheint, das mir zuzuschreiben ist')";[859] "*Er
slíkt meir talat af ákefð en forsjá* (Ist solches mehr aus
Eifer gesprochen als Umsicht)";[860] "*vér munum þessara mála
leita fyrst með hógværi ok góðu þoli, ef þess er kostr* (wir
werden diese Sache zuerst mit Bescheidenheit und viel Ge-
duld verfolgen, wenn es möglich ist)";[861] "*herra, ek vil, at
þér vægið fyrir Hrólfi konungi í orðum* (Herr, ich will, daß
Ihr König Hrólfr nachgebt, indem Ihr mit ihm sprecht)";[862]
"*ef vér höfum þat nokkut talat, at yðr mislíki, þá mun þat
satt sem mælt er, at öl er annarr maðr. Viljum vér þat allt
með skynsemi aftr taka ok láta sem ómælt sé* (wenn wir etwas
gesagt haben, das Euch mißfällt, dann wird das wahr sein,
was man sagt, daß Bier einen Menschen verändert. Wollen wir

[855] Ibid.,225.
[856] Ibid.,409.
[857] FSN IV:1.
[858] Ibid.,58.
[859] Ibid.,67.
[860] Ibid.,68.
[861] Ibid.,71.
[862] Ibid.,77.

das alles mit Vernunft zurücknehmen und tun, als ob es un-
gesprochen sei)".[863]

Hjálmþés saga ok Ölvis: "*jarl skipaði honum at þéna
Hjálmþé í öllu ok vægja fyrir honum* (der Jarl befahl ihm,
Hjálmþér in allem zu dienen und ihm nachzugeben)";[864] "*en
mjök ólíkt mun þat þykkja ungum píkum, at ek kunni ráð
nokkurt eða inn æðsti konungsson beiði mik ráðs* (aber sehr
unwahrscheinlich werden das junge Mädchen finden, daß ich
einen Rat geben könne oder der höchste Königssohn mich um
Rat bitte)".[865]

Hálfdanar saga Eysteinssonar: "*Hann* [*Eysteinn*] *var
/.../ stilltr vel* (Er [Eysteinn] war /.../ sehr be-
herrscht)";[866] "*Hann fór vel með afli sínu, lék á engan, en
var eigi aflvana, ef aðrir leituðu á hann.* (Er ging mit
seiner Kraft gut um, legte keinen herein, und war nicht oh-
ne Kraft, wenn andere ihm zusetzten.)"[867]

e) *fides*

Die Treue (*fides/trú,tryggð*)[868] besteht sowohl aus christli-
chem Gottesglauben als auch weltlicher Treue bzw. Verbun-
denheit gegenüber einem irdischen Herrn. Zu ihr gehören
u.a. Opferbereitschaft, unbedingter Gehorsam und das Halten
eines gegebenen Wortes bzw. Eides.[869] Unter den hier folgen-
den, auch dissuasiven, Beispielen ist der christliche Glau-
be aus verständlichen Gründen nicht so stark vertreten wie
die Treue unter Menschen, da die Fas. sich zum Großteil in

[863] Ibid.,79. Weitere Beispiele finden sich ibid.,69,76,81,84,96,109,
140,143,147.

[864] Ibid.,180.

[865] Ibid.,201.

[866] Ibid.,247.

[867] Ibid.,257.
Beispiele für "kurteisi" und "hæverska" finden sich in sehr vielen
Fas., siehe z.B. FSN I:34,65,77,87,95,164,165,170,174,195,197,226,
332; FSN II:279,432,437; FSN III:48,108,164,176,299,311,369,409; FSN
IV:63,69,76,79,96,97,98,113,133,141,160,182,194,214,216,308.

[868] Vgl. Anm.283.

[869] Vgl. LThK X:76-80, LexMA IV:433, *Sachwörterbuch der Mediävistik*
1992:834; siehe auch z.B. *Heilagra manna søgur* I:369ff., Götte 1981:
64ff., Fichtenau 1984/1:209ff. Vgl. Zitat 264,266,267.

der "Vorzeit" ereignen. Es gibt aber sehr eindrucksvolle
Schilderungen von Bekehrungen zum Christentum:

Hrólfs saga kraka ok kappa hans: "*varð at sverja trúna-
aðareiða Fróða konungi /---/ sverja honum trúnaðareiða*
(mußte König Fróði Treueide schwören /---/ ihm Treueide
schwören)";[870] "*hann vill ekki rjúfa eiða sína* (er will sei-
ne Eide nicht brechen)";[871] "*Þar brann inni Sigríðr, móðir
þeira bræðra, Helga ok Hróars, því at hún vildi ekki út
ganga* (Dort verbrannte Sigríðr, die Mutter der Brüder Helgi
und Hróarr, denn sie wollte nicht hinausgehen)";[872] "*Aðils
konungr var inn mesti blótmaðr ok fullr af fjölkynngi* (Kö-
nig Aðils war der größte Götzenverehrer [Opferer] und vol-
ler Zauberei)";[873] "*trúfastr ok vinavandr* (treu und sorgfäl-
tig bei der Wahl der Freunde)";[874] "*at þessi maðr muni vera
hollr ok trúr* (daß dieser Mann wohlgesinnt und treu sein
wird)";[875] "*inn mesti blótmaðr* (der größte Götzenverehrer
[Opferer])";[876] "*þat er illr andi [Óðinn] /---/ 'Auðna ræðr
hvers manns lífi, en ekki sá illi andi'* (das ist ein böser
Geist [Odin] /---/ 'Das Glück bestimmt eines jeden Mannes
Leben, aber nicht dieser böse Geist')";[877] "*ekki er þess
getit, at Hrólfr konungr ok kappar hans hafi nokkurn tíma
blótat goð /.../ þá var ekki boðuð sú heilaga trú hér á
Norðurlöndum,' ok höfðu þeir því lítit skyn á skapara sínum,
sem bjuggu í norðurálfunni* (es wird nicht erwähnt, daß Kö-
nig Hrólfr und seine Recken jemals Göttern geopfert hätten
/.../ damals wurde nicht der heilige Glaube verkündet hier
in den Nordlanden [Skandinavien], und wußten die deshalb
wenig von ihrem Schöpfer, die im Nordteil lebten)";[878]
"*Efnum nú vel heitstrengingar várar, at vér verjum vel inn*

[870] FSN I:2.
[871] Ibid.,11.
[872] Ibid.,13.
[873] Ibid.,32.
[874] Ibid.,40.
[875] Ibid.,83.
[876] Ibid.,84.
[877] Ibid.,92.

frægasta konung (Halten wir nun gut unsere Gelübde, daß wir
den berühmtesten König gut verteidigen)";[879] "*at nú væri
Hrólfi konungi þörf á stoltum drengjum, – 'ok mun þeim
öllum duga hjarta ok hugr, sem eigi standa á baki Hrólfs
konungs'* (daß nun König Hrólfr stolze Männer bräuchte, –
'und wird all denen Herz und Mut helfen, die nicht hinter
König Hrólfr bleiben')";[880] "*herjans sonrinn inn fúli ok inn
ótrúi [Óðinn], ok ef nokkurr kynni mér til hans at segja,
skylda ek kreista hann sem annan versta ok minnsta mýsling,
ok þat illa eitrkvikindi skyldi verða svívirðiliga leikit*
(der gemeine und untreue Schuft [Odin], und wenn mir ihn
jemand zeigen könnte, wollte ich ihn wie jedes andere
schlimmste und kleinste Mäuslein zerdrücken, und das böse
Gifttier sollte übel behandelt werden)";[881] "*þeir váru nú
svá fúsir at deyja með honum svá sem at lifa með honum* (sie
waren nun so willig, mit ihm zu sterben wie mit ihm zu le-
ben)"; "*Sagði meistarinn Galterus, at mannligir kraftar
máttu ekki standast við slíkum fjanda krafti, utan máttr
guðs hefði á móti komit, – 'ok stóð þér þat eitt fyrir
sigrinum, Hrólfr konungr, at þú hafðir ekki skyn á skapara
þínum.'* (Sagte der Meister Galterus, daß menschliche Kraft
solcher Teufelskraft nicht standhalten konnte, außer die
Macht Gottes wäre dagegen gestanden, – 'und verhinderte das
allein deinen Sieg, König Hrólfr, daß du deinen Schöpfer
nicht kanntest.')"[882]

Völsunga saga: " '*Efna munum vér þat, sem vér höfum þar
um heitit, ok ekki fellr oss þat ór minni'* ('Halten werden
wir das, was wir gelobt haben, und wir vergessen das
nicht')";[883] "*ok þess sver ek, at þik skal ek eiga /---/ Ok*

[878] Ibid.,95.

[879] Ibid.,96-97.

[880] Ibid.,97-98.

[881] Ibid.,103-104.

[882] Ibid.,104. Nur die eigene Kraft _und_ Gottes Gnade verleihen den Sieg,
vgl. z.B. *Ritterliches Tugendsystem* 1970:67. Der *vir fortis* der An-
tike wird dagegen als *typos* Christi aufgefaßt, d.h. als edler Heide.
Zur Diskussion um den Begriff "edler Heide" vgl. z.B. Lönnroth 1969:
1-29; Weber 1981, 1987:101,105; *Sagnaskemmtun* 1986:311ff.

[883] FSN I:150.

þetta bundu þau eiðum með sér (und das schwöre ich, daß ich
dich haben will /---/ Und das beschlossen sie mit Ei-
den)";[884] *"ekki lér mér tveggja huga um þetta, ok þess sver
ek við guðin, at ek skal þik eiga eða enga konu ella.' Hún
[Brynhildr] mælti slíkt. Sigurðr þakkar henni þessi ummæli
ok gaf henni gullhring, ok svörðu nú eiða af nýju* (und dar-
an zweifle ich nicht, und das schwöre ich bei den Göttern,
daß ich dich haben will oder keine Frau sonst.' Sie [Bryn-
hildr] sprach ebenso. Sigurðr dankt ihr für diese Worte und
gab ihr einen Goldring, und schwörten nun Eide von neu-
em)";[885] *"ok minnast nú á þat, er þau fundust á fjallinu ok
sórust eiða, - 'en nú er því öllu brugðit /---/ Ek vann eið
at eiga þann mann, er riði minn vafrloga, en þann eið vilda
ek halda eða deyja ella'* (und erinnern nun daran, wie sie
sich auf dem Berge fanden und Eide schworen, - 'aber nun
ist das alles nicht eingehalten worden /---/ Ich schwor ei-
nen Eid, den zum Ehemann zu haben, der durch meine Waberlo-
he ritte, und den Eid wollte ich halten oder ansonsten
sterben')";[886] *"vil ek eigi tvá menn eiga senn í einni höll*
(will ich nicht zwei Männer zugleich in einem Palast ha-
ben)"; *"alls hann [Gunnarr] var í eiðum við Sigurð* (wo er
[Gunnarr] durch Eide an Sigurðr gebunden war)"; *"Ekki samir
okkr særin at rjúfa með ófriði* (Nicht gehört es sich für
uns, die Eide zu brechen mit Unfrieden)";[887] *"En hún gerði
sem hún hét.* (Aber sie tat, was sie versprochen hatte.)"[888]

 Norna-Gests þáttr: "hann [Óláfr konungr Tryggvason]
gekk þá skjótt til aftansöngs /---/ ok las bænir sínar (er
[König Óláfr Tryggvason] ging dann schnell zur Abendmesse
/---/ und verrichtete seine Gebete)";[889] *"Konungr spurði, ef
hann væri kristinn. Gestr lézt vera prímsigndr, en eigi
skírðr. /.../ skamma stund muntu með mér óskírðr.' /---/*

[884] Ibid.,163.
[885] Ibid.,168-169.
[886] Ibid.,187.
[887] Ibid.,188.
[888] Ibid.,213.
[889] Ibid.,307.

'Illa gerir Sveinn konungr þat, at hann lætr óskírða menn
fara ór ríki sínu landa á meðal' (Der König fragte, ob er
Christ wäre. Gestr meinte, er hätte die Primsegnung, sei
aber nicht getauft. /.../ kurze Zeit wirst du bei mir unge-
tauft sein.' /---/ 'Schlecht ist das von König Sveinn, daß
er ungetaufte Leute aus seinem Reich zwischen Ländern gehen
läßt')";[890] "ok kúgaði Harald konung Gormsson ok Hákon blót-
jarl at taka við kristni (und zwang König Haraldr Gormsson
und Hákon Opferjarl, das Christentum anzunehmen)";[891] "Kon-
ungr stendr snemma upp um morguninn ok hlýðir tíðum (Der
König steht am Morgen früh auf und hört die Messe)";[892]
"Konungr sagði: 'Viltu nú taka helga skírn?' Gestr svarar:
'Þat vil ek gera at yðru ráði.' Var nú svá gert, ok tók
konungr hann í kærleika við sik ok gerði hann hirðmann
sinn. Gestr varð trúmaðr mikill ok fylgdi vel konungs
siðum. (Der König sagte: 'Willst du nun die heilige Taufe
annehmen?' Gestr antwortet: 'Das will ich tun nach Eurem
Rat.' Wurde das nun so gemacht, und wurde der König sein
Freund und machte ihn zu seinem Gefolgsmann. Gestr wurde
sehr gläubig und befolgte gut die Königssitten.)"[893]

Vom Tode Gests wird dann folgendermaßen berichtet:

Þat var einn dag, at konungr spurði Gest:
"Hversu lengi vildir þú nú lifa, ef þú réðir?"

Gestr svarar: "Skamma stund heðan af, ef guð
vildi þat."

Konungr mælti: "Hvat mun líða, ef þú tekr nú
kerti þitt?"

Gestr tók nú kerti sitt ór hörpustokki sínum.
Konungr bað þá kveikja, ok svá var gert. Ok er
kertit var tendrat, brann þat skjótt.

Konungr spurði Gest: "Hversu gamall maðr ertu?"
Gestr svarar: "Nú hefi ek þrjú hundruð vetra."

[890] Ibid.,308.
[891] Ibid.,309.
[892] Ibid.,312.

"Allgamall ertu," sagði konungr.

*Gestr lagðist þá niðr. Hann bað þá ólea sik. Þat
lét konungr gera. Ok er þat var gert, var lítit
óbrunnit af kertinu. Þat fundu menn þá, at leið
at Gesti. Var þat ok jafnskjótt, at brunnit var
kertit ok Gestr andaðist, ok þótti öllum merki-
ligt hans andlát.*[894]

(Das war eines Tages, daß der König Gestr fragte:
"Wie lange wolltest du nun leben, wenn du es be-
stimmen könntest?"

Gestr antwortet: "Eine kurze Zeit ab jetzt,
wenn Gott es wollte."

Der König sprach: "Wie wäre es, wenn du nun dei-
ne Kerze nimmst?"

Gestr nahm nun seine Kerze aus seinem Harfenka-
sten. Der König bat dann, sie anzuzünden, und so
wurde es gemacht. Und als die Kerze angezündet war,
brannte sie schnell nieder.

Der König fragte Gestr: "Wie alt bist du?"
Gestr antwortet: "Nun habe ich dreihundert Winter."

"Sehr alt bist du," sagte der König.
Gestr legte sich dann nieder. Er bat dann um die
Ölung. Das ließ der König tun. Und als das getan
war, war wenig von der Kerze übrig. Das merkten
die Leute dann, daß Gestr sich seinem Tode näherte.
Geschah das auch zugleich, daß die Kerze zu Ende
brannte und Gestr starb, und fanden alle seinen Tod

[893] Ibid.,334.
[894] Ibid.,334-335. Vgl. Zitat 893. Hier dreht sich alles um das Seelen-
heil des Helden, den Irrweg bis zur Erlösung der Seele, um die durch
liberum arbitrium und göttliche Gnade erreichte Vollendung. Das Bild
des *homo viator*, des Wanderers auf der Suche nach Gott, wird nur
allzu deutlich. Sein Leben ist eine dreihundertjährige "Pilgerrei-
se", die Suche der Seele nach ihrer rechten Heimat. Vgl. Harms 1970:
70. Die brennende Kerze ist nun, da Gestr Christ ist, Symbol für den
Glauben, für die Wahrheit vom Evangelium, für Christus; vgl. z.B.
Thomas saga erkibyskups (1869:503): *"Lysanda kertti mercker uorn
herra Jesum Kristum /.../*(Die brennende Kerze bedeutet unseren Herrn
Jesum Christum /.../)" Siehe auch Remakel 1995:79. - Zur Kerze als
Sterbekerze, die u.a. die auf die Seele wartenden bösen Geister
bannt, siehe *Europäische Mentalitätsgeschichte* 1993:290. - Vgl. Anm.
326,1369.

bemerkenswert.)

Sörla þáttr eða Heðins saga ok Högna: "*utan nokkurr
maðr kristinn verði svá röskr ok honum fylgi svá mikil
gifta síns lánardrottins, at hann þori at ganga í bardaga
þeira ok vega með vápnum þessa menn* (außer ein Christen-
mensch sei so tüchtig und ihm folge ein so großes Glück
seines Herrn, daß er es wagt, an ihrem Kampf teilzunehmen
und diese Männer mit Waffen zu töten)";[895] "*En Óðinn hefir
þetta lagit á oss ok ekki annat til undanlausnar en nokkurr
kristinn maðr berist við oss /---/ at þú ert vel kristinn*
(Aber Odin hat uns das auferlegt und nichts anderes als
Ausweg, als daß ein Christenmensch gegen uns kämpfe /---/
daß du ein guter Christ bist)".[896]

Hervarar saga ok Heiðreks: "*um hans daga var Svíþjóð
kölluð kristin* (zu seiner Zeit nannte man Schweden christ-
lich)";[897] "*heldu Svíar illa kristnina* (hielten die Schweden
das Christentum schlecht)"; "*Ingi var /.../ vel kristinn.
Hann eyddi blótum í Svíþjóð ok bað fólk allt þar kristnast*
(Ingi war /.../ ein guter Christ. Er schaffte die Götzen-
verehrung [Opfer] in Schweden ab und bat die Leute alle
dort, Christen zu werden)";[898] "*kveðst [Ingi] eigi mundu
kasta þeiri trú, sem rétt væri* (sagt [Ingi], daß er nicht
den Glauben aufgeben würde, der recht wäre)"; "*Köstuðu þá
allir Svíar kristni ok hófust blót* (Gaben da alle Schweden
das Christentum auf, und begann die Götzenverehrung [begannen die Opfer])"; "*réttleiddi [Ingi konungr] þá enn kristnina* (führte [König Ingi] dann wieder das Christentum
ein)".[899]

Hálfs saga ok Hálfsrekka: "*Skal ek eigi annan/eiga
drottin* (Will ich keinen anderen Herrn haben)";[900] "*Mín var*

[895] FSN I:370.
[896] Ibid.,381.
[897] FSN II:69.
[898] Ibid.,70.
[899] Ibid.,71.
[900] Ibid.,117.

ævi/miklu æðri,/þá er vér Hálfi konungi/horskum fylgdum.
(Mein Leben war viel höher, als wir dem tapferen König
Hálfr folgten.)"[901]

Tóka þáttr Tókasonar: *"En hvárt ertu skírðr maðr eða
eigi?' Tóki svarar: 'Ek er prímsigndr, en eigi skírðr, sak-
ar þess at ek hefi verit ýmist með heiðnum mönnum eða
kristnum, en þó trúi ek á Hvítakrist. Er ek nú ok þess er-
endis kominn á yðvarn fund, at ek vil skírast* (Aber bist du
nun getauft oder nicht?' Tóki antwortet: 'Ich habe die
Primsegnung, bin aber nicht getauft, weil ich verschiedent-
lich bei Heiden oder Christen gewesen bin, aber trotzdem
glaube ich an den Weißen Christus. Bin ich nun auch des-
halb zu Euch gekommen, weil ich mich taufen lassen
will)".[902]

Ketils saga hængs: *"því at hann trúði ekki á Óðin*
(denn er glaubte nicht an Odin)";[903] *"Brást nú Baldrs
faðir,/brigt er at trúa honum.* (Versagte nun Baldurs Vater
[Odin], unsicher ist es, ihm zu vertrauen.)"[904]

Örvar-Odds saga: *" 'Nú skaltu draga hringinn af hendi
mér,' sagði Hjálmarr, 'ok færa Ingibjörgu, 'ok seg henni,
at ek senda henni hann á deyjanda degi'* ('Nun sollst du den
Ring von meiner Hand abziehen,' sagte Hjálmarr, 'und Ingi-
björg geben, und sag ihr, daß ich ihn ihr am Tage meines
Todes schickte')";[905] *"Hún tekr við hringinum ok lítr á, en
svarar engu. Hún hnígr þá aftr í stólsbrúðunum ok deyr þeg-
ar. /.../ Nú skulu þau njótast dauð, er þau máttu eigi
lífs.* (Sie nimmt den Ring und sieht ihn an, antwortet aber
kein Wort. Sie sinkt dann in den Stuhl zurück und stirbt
sofort. /.../ Nun sollen sie als Tote zusammen sein, da sie
es lebend nicht durften.)"[906]

[901] Ibid.,124.
[902] Ibid.,140-141.
[903] Ibid.,177.
[904] Ibid.,180.
[905] Ibid.,262.
[906] Ibid.,264. Diese Passage gehört wohl kaum zum Laster der *accidia/
tristitia*, d.h. der übermäßigen Trauer.

Nun folgt die berühmte Schilderung der Bekehrung Odds
zum Christentum, die allerdings in verschiedenen Versionen
erhalten ist:[907]

"En hvat táknar hús þetta, er þér hafit at
staðit um stund?"

"Þetta köllum vér ýmist musteri eða kirkju."
"En hvat látum er þat, er þér hafið haft?"

"Þat köllum vér tíðagerð," sagði landsmaðr.
"En hvern veg er farit um ráð yðvart, ok hvárt
eruð þér heiðnir til lykta."

Oddr svarar: "Vér vitum alls ekki til annarr-
ar trúar /.../ en ekki trúum vér á Óðin, eða
hverja trú hafi þér?"

Landsmaðr sagði: "Vér trúum á þann, er skapat
hefir himin ok jörð, sjóinn, sól ok tungl."

Oddr mælti: "Sá mun mikill, er þetta hefir
allt smíðat, þat hyggjumst ek skilja."

/---/ Þeir [landsmenn] leita eftir við þá
Odd, ef þeir vildu taka við trú, ok þar kom, at
þeir Guðmundr ok Sigurðr tóku trú. Var þá leit-
at eftir við Odd, ef hann vildi við trú taka.

Hann kveðst mundu gera þeim á því kost: "Ek
mun taka sið yðvarn, en hátta mér þó at sömu
sem áðr. Ek mun hvárki blóta Þór né Óðin né önn-
ur skurðgoð /---/

Er þat þó af ráðit, at Oddr er skírðr.[908]
("Aber was bedeutet dieses Haus, wo ihr eine Zeit-
lang gewesen seid?"

"Das nennen wir verschiedentlich Tempel oder
Kirche."

"Aber was für ein Lärm ist das, den ihr gemacht
habt?"

"Das nennen wir Messe," sagte der Landesmann.

[907] Siehe näher dazu Mitchell 1991:109-113.
[908] FSN II:268-269.

"Aber wie steht es mit Euch, und seid ihr etwa Hei-
den?"

Oddr antwortet: "Wir kennen gar keinen anderen
Glauben /.../ aber wir glauben nicht an Odin,
oder welchen Glauben habt Ihr?"

Der Landesmann sagte: "Wir glauben an den, der
Himmel und Erde geschaffen hat, Meer, Sonne und
Mond."

Oddr sprach: "Der muß groß sein, der das alles
geschmiedet hat, das glaube ich zu verstehen."

/---/ Sie [die Landesleute] fragen sie und Oddr,
ob sie den Glauben annehmen wollten, und dahin kam
es, daß Guðmundr und Sigurðr den Glauben annahmen.
Wurde dann versucht, Oddr zur Annahme des Glaubens
zu bewegen.

Er sagt, er würde ihnen diese Möglichkeit vor-
schlagen: "Ich werde eure Sitte annehmen, mich je-
doch genauso benehmen wie vorher. Ich werde weder
Thor noch Odin opfern [verehren], noch anderen Göt-
zen /---/

Wird das aber bestimmt, daß Oddr getauft wird.)

" 'Oddr brenndi hof/ok hörga braut/ok trégoðum/týndi þínum;/
gerðu þau ekki/góðs í heimi,/er þau ór eldi/ösla né máttu'
('Oddr verbrannte Tempel und zerstörte Weihestätten und
deine Holzgötter [Götzenbilder]; taten sie nichts Gutes in
der Welt, wo sie nicht einmal dem Feuer entkommen konn-
ten')";[909] "veitk í eldi/ásu brenna/tröll eigi þik,/trúik
guði einum' (weiß ich die Asen im Feuer brennen, die Trolle
sollen dich haben, glaube ich an Gott allein')";[910] "at ek
við ása/aldri blíðkumst (daß ich mich mit den Asen niemals
anfreunde)"; "illt er at eiga Óðin/at einkavin;/skalt eigi
lengr/skrattann blóta (schlecht ist es, Odin als vertrauten
Freund zu haben; sollst nicht mehr dem Teufel opfern [ver-

[909] Ibid.,328.
[910] Ibid.,329.

ehren])";[911] "*Réð ek skunda/frá skatna liði,/unz hittak
breiða/borg Jórsala;/réð ek allr/í á fara,/ok kunnak þá/
Kristi at þjóna* (Entschloß ich mich, vom Gefolge der Männer
wegzugehen, bis ich zur großen Stadt Jerusalem kam; be-
stimmte ich, mich ganz im Fluß zu baden, und konnte ich
dann Christus dienen)"; "*Veit ek, at fossum/falla lét/
Jórdán um mik* (Weiß ich, daß das Wasser des Jordan mich um-
strömte)";[912] "*ok trégoðum/týndum þeira* (und ihre Holzgötter
[Götzenbilder] zerstörten)".[913]

Yngvars saga víðförla: "*sagði Yngvarr henni af almætti
guðs, ok fell henni vel í skap sú trúa* (erzählte Yngvarr
ihr von der Allmacht Gottes, und gefiel ihr dieser Glaube
gut)";[914] "*bað sína menn vera bænrækna ok trúfasta* (bat sei-
ne Leute, viel zu beten und am Glauben festzuhalten)";[915]
"*ok báðu guð sér miskunnar. Þá bað Yngvarr Hjálmvíga syngja
sálma guði til dýrðar, því at hann var klerkr góðr, ok hétu
sex dægra föstu með bænahaldi* (und baten Gott um Erbarmen.
Da bat Yngvarr Hjálmvígi, Psalmen zum Lob Gottes zu singen,
denn er war ein guter Geistlicher, und gelobten sechs Tage
Fasten mit Gebeten)";[916] "*með vígðum eldi* (mit geweihtem
Feuer)";[917] "*En þú, Sóti, ert ranglátr ok trúlauss, ok því
skaltu með oss eftir dveljast; en Yngvarr mun hjálpast af
trú þeiri, er hann hefir til guðs* (Aber du, Sóti, bist un-
gerecht und ohne Glauben, und deshalb sollst du bei uns zu-
rückbleiben; aber Yngvarr wird durch den Glauben geholfen,
den er an Gott hat)";[918] "*skaut Sveinn máli sínu til guðs ok
lét hluta, hvárt guðs vilji sé /---/ ok hét Sveinn at
leggja niðr hernað, ef guð gæfi honum þá sigr* (überließ
Sveinn seine Sache Gott und ließ auslosen, ob es Gottes
Wille sei /---/ und gelobte Sveinn, mit dem Krieg aufzuhö-

[911] Ibid.,331.
[912] Ibid.,357.
[913] Ibid.,361.
[914] Ibid.,438.
[915] Ibid.,439.
[916] Ibid.,440.
[917] Ibid.,441.
[918] Ibid.,444.

ren, wenn Gott ihm dann den Sieg gäbe)";[919] *"lofuðu guð fyr-
ir sigr sinn* (priesen Gott für ihren Sieg)"; *"signdu þeir
sik* (bekreuzigten sie sich)"; *"Fyrirberi þér sigrmark
Krists várs ins krossfesta fyrir liðinu með ákalli hans
nafns, ok væntum oss þaðan sigrs* (Tragt das Siegeszeichen
unseres gekreuzigten Christus der Mannschaft voran mit der
Anrufung seines Namens, und erhoffen uns davon den Sieg)";
*"tóku þeir heilagan kross með líkneskju drottins ok höfðu
þat fyrir merki* (nahmen sie das heilige Kreuz mit dem Bild
Gottes und hatten es als Banner)";[920] *"talaði biskup trú
fyrir henni* (verkündete der Bischof ihr den Glauben)";[921]
*"fekk hún brátt skilning andligrar speki ok lét skírast.
/.../ var skírðr allr borgarlýðrinn* (verstand sie bald die
geistige Weisheit und ließ sich taufen. /.../ wurde die
ganze Stadtbevölkerung getauft)"; *"Sveinn konungr lætr
kristna landit* (König Sveinn läßt das Land christianisie-
ren)"; *"hafði megnazt kraftr guðligrar miskunnar í því
landi, at þat var allt alkristit orðit* (war die Kraft der
göttlichen Gnade in diesem Lande gewachsen, daß es völlig
christlich geworden war)";[922] *"fyrst skaltu kirkju láta gera*
(zuerst sollst du eine Kirche bauen lassen)"; *"heyrða ek,
at meira væri verð fyrir guði staðfesti réttrar trúar ok
vani heilagrar ástar en dýrð jarteikna; en ek dæmi, sem ek
reyndi, at Yngvarr var staðfastr í heilagri ást við guð*
(hörte ich, vor Gott wäre Beständigkeit im rechten Glauben
und Ausübung der heiligen Liebe mehr wert als die Herrlich-
keit der Wunder; und ich urteile, wie ich erprobte, daß
Yngvarr beständig war in heiliger Liebe zu Gott)".[923]

Þorsteins saga Víkingssonar: *"Hann var henni hollr ok
trúr í öllum ráðum* (Er war ihr treu und ergeben in allen
Dingen)";[924] *"tryggr ok trúr í öllum hlutum* (treu und zuver-

[919] Ibid.,449.
[920] Ibid.,453-454.
[921] Ibid.,455.
[922] Ibid.,456.
[923] Ibid.,457. Weitere Beispiele finden sich ibid.,447,455.
[924] FSN III:5.

lässig in allen Dingen)";[925] *"Rénaði aldri vináttu þeira* (Ließ ihre Freundschaft nie nach)";[926] *"Eigi vinn ek þat til lífs Þóris at rjúfa eiða mína, því at vit Njörfi konungr höfum þat svarit báðir, at hvárr skyldi öðrum trúr ok hollr* (Nicht rette ich Þórir das Leben, indem ich meine Eide breche, denn ich und König Njörvi haben das beide geschworen, jeder sollte dem anderen treu und ergeben sein)"; *"Skal ok eitt yfir okkr ganga* (Soll auch Eines über uns beide ergehen)";[927] *"eða rjúfa eiða mína, er ek hef svarit* (oder meine Eide brechen, die ich geschworen habe)";[928] *"Hvárigir leituðu þar til svika við aðra* (Keiner wollte dort den anderen betrügen)";[929] *"ok rjúfa þó eið þinn við mik, er þú hézt at veita mér bæn mína, þá er ek gaf þér líf* (und doch deinen Eid mir gegenüber brechen, als du mir versprachst, mir meine Bitte zu erfüllen, als ich dir das Leben schenkte)"; *"mun þat bezt at halda orð sín* (wird es das beste sein, sein Wort zu halten)";[930] *"heldu vináttu sinni, meðan þeir lifðu* (hielten ihre Freundschaft, während sie lebten)"; *"Höfðu þeir vel haldit vináttu sinni allt til dauðadags.* (Hatten sie ihre Freundschaft gut bis zum Tage ihres Todes gehalten.)"[931]

Friðþjófs saga ins frækna: "Hann svarar: 'Kostr mun þér at eiga hringinn ok lóga eigi /.../ Hún svarar: 'Þú skalt hafa í móti hringinn, er ek á,' ok svá var (Er antwortet: 'Du kannst den Ring haben und aufbewahren /.../ Sie antwortet: 'Du sollst dafür den Ring bekommen, der mir gehört,' und so war es)";[932] *"Ekki hirði ek um Baldr eða blót yður* (Nicht kümmere ich mich um Baldur oder Eure Opfer)";[933] *"ok því var heitit honum* (und das wurde ihm verspro-

925 Ibid.,21.
926 Ibid.,22.
927 Ibid.,24.
928 Ibid.,37.
929 Ibid.,40.
930 Ibid.,52-53.
931 Ibid.,69.
932 Ibid.,79.
933 Ibid.,81.

chen)";[934] "*Ek man Ingibjörgu/æ, meðan vit lifum bæði* (Ich denke immer an Ingibjörg, während wir beide leben)".[935]

Sturlaugs saga starfsama: "*fóstbræðr hans heldu vináttu ok tryggð, á meðan þeir lifðu allir.* (seine Blutsbrüder hielten die Freundschaft und Treue, während sie alle lebten.)"[936]

Göngu-Hrólfs saga: "*Eigi má sá með réttu konungsnafn bera, er eigi heldr þat, er hann lofar* (Nicht darf der zu Recht den Königstitel tragen, der das nicht hält, was er verspricht)"; "*Verði sá níðingr, er eigi heldr orð sín við yðr* (Sei der ein Schuft [Neiding], der sein Wort Euch gegenüber nicht hält)";[937] "*mun ek efna orð mín við yðr* (werde ich mein Wort halten Euch gegenüber)"; "*Munuð þér vilja halda öll yður orð* (Werdet Ihr all Eure Versprechen halten wollen)";[938] "*ok sór hann eið* (und schwor er einen Eid)";[939] "*ek mun halda öll mín orð við þik* (ich werde all meine Versprechen dir gegenüber halten)";[940] "*at þér hafið níðzt á mér ok rofit orð yðar ok trú* (daß Ihr mich mißbraucht und Euer Wort und die Treue gebrochen habt)";[941] "*Varð hún hér eið at vinna* (Mußte sie hier einen Eid ablegen)";[942] "*því at ek þóttist vita, at þú mundir halda eiða þína* (denn ich glaubte zu wissen, daß du deine Eide halten würdest)".[943]

Bósa saga ok Herrauðs: "*en hollr var hann konungi* (aber treu war er dem König)";[944] "*konungr sór henni trúnaðareið, at hann skyldi halda þat, sem hann hafði henni lofat* (der König ihr den Treueid schwor, daß er das halten

[934] Ibid.,82.
[935] Ibid.,101.
[936] Ibid.,160.
[937] Ibid.,171.
[938] Ibid.,172.
[939] Ibid.,195.
[940] Ibid.,205.
[941] Ibid.,212.
[942] Ibid.,226.
[943] Ibid.,234.
[944] Ibid.,283.

wollte, was er ihr versprochen hatte)";[945] *"ok lofaði hvárt*
öðru trú sinni. (und versprachen sich beide die Treue.)"[946]

Egils saga einhenda ok Ásmundar berserkjabana: *"Heldu*
menn þat þá eiða (Hielt man das dann für Eide)";[947] *"ok*
sverir mér þar at eið (und schwörst mir [dem Riesen] dazu
einen Eid)";[948] *"ek sór at hefna þessa aldri.* (ich schwor,
das niemals zu rächen.)"[949]

Sörla saga sterka: *"hún fekk hvert ómegin eftir annat,*
til þess at hún sprakk af harmi (sie bekam eine Ohnmacht
nach der anderen, bis sie aus Kummer starb)";[950] *"Allir hétu*
konungssyni hér um góðu, at honum fylgja skyldu ok eigi við
hann skilja, fyrr en dauðinn skildi þá (Alle versprachen
dem Königssohn dazu Gutes, daß sie ihm folgen und nicht von
ihm gehen wollten, bis der Tod sie trennte)";[951] *"slitu*
aldri sína vináttu, meðan þeir lifðu báðir (lösten nie ihre
Freundschaft auf, während sie beide lebten)".[952]

Illuga saga Gríðarfóstra: *"Hann mun þér vera hollr ok*
trúr, sem hann hefir mér verit (Er wird dir treu und erge-
ben sein, wie er mir gewesen ist)".[953]

Gautreks saga: *"en ekki mun ek nú rjúfa eiða*
mína. (aber ich werde nun nicht meine Eide brechen.)"[954]

Hrólfs saga Gautrekssonar: *"sverr hvárr öðrum trúnað*
ok aldri at skilja nema með samþykki beggja þeira (schwört
einer dem anderen Treue und sich nie zu trennen, außer mit
ihrer beider Zustimmung)";[955] *"Bundu konungar þetta sín í*
millum með sterkum trúnaði (Beschlossen die Könige das fest

945 Ibid.,296.
946 Ibid.,304.
947 Ibid.,336.
948 Ibid.,343. Egill, der den Eid schwört, hält ihn dann nicht (vgl.
 ibid.,343ff.), worin das negative Exempel besteht. Vgl. auch Zitat
 1266.
949 Ibid.,352.
950 Ibid.,391. Es ist anzunehmen, daß hier nicht das Laster der *accidia/
 tristitia* gemeint ist.
951 Ibid.,405.
952 Ibid.,410.
953 Ibid.,414.
954 FSN IV:50.
955 Ibid.,88.

unter sich mit großem Vertrauen)";[956] *"gerðust honum hand-
gengnir ok veittu honum dyggiliga fylgd* (wurden seine Ge-
folgsleute und gaben ihm treues Geleit)";[957] *"þótti þeim
eigi betra at lifa eftir konung sinn* (schien es ihnen nicht
besser, ihren König zu überleben)";[958] *"þóttist hann [Ella
konungr] þat hafa reynt, at hann [Hrólfr konungr] var engum
líkr at sínum heilleika* (glaubte er [König Ella] das er-
probt zu haben, daß er [König Hrólfr] keinem gleich war in
seiner Rechtschaffenheit)";[959] *"fylgd ok tryggð* (Gefolg-
schaft und Treue)".[960]

Hjálmþés saga ok Ölvis: *"at vinna sér trúnaðareiða*
(ihm Treueide zu leisten)";[961] *"Allra þinna/telk þik þurfa
munu/vel trúra vina* (Aller deiner sehr treuen Freunde,
glaube ich, wirst du bedürfen)";[962] *"Konungr átti sér ráð-
gjafa trúan ok dyggvan.* (Der König hatte einen zuverlässi-
gen und treuen Ratgeber.)"[963]

Hálfdanar saga Eysteinssonar: *"Hann var vinfastr ok
trúlyndr ok vinavandr* (Er war treu und rechtschaffen und
wählte seine Freunde sorgfältig)";[964] *"Hann var /.../ trú-
lyndr* (Er war /.../ treu)";[965] *"skaltu þenna trúnað aldri
láta uppi, á meðan vit lifum báðar* (sollst du von dieser
Vertraulichkeit nie etwas sagen, während wir beide le-
ben)";[966] *"trú ok holl* (treu und ergeben)";[967] *"ef þú vilt
handsala mér trú þína* (wenn du mir deine Treue versprechen
willst)".[968]

[956] Ibid.,96.
[957] Ibid.,105.
[958] Ibid.,117.
[959] Ibid.,148.
[960] Ibid.,155. Weitere Beispiele finden sich ibid.,53,90,128,153.
[961] Ibid.,186.
[962] Ibid.,199.
[963] Ibid.,240. Weitere Beispiele finden sich ibid.,202,236,238.
[964] Ibid.,247.
[965] Ibid.,248.
[966] Ibid.,252.
[967] Ibid.,254.
[968] Ibid.,275.

Hálfdanar saga Brönufóstra: "*honum hollr ok trúr* (ihm
treu und ergeben)";[969] "*vil ek, at hvárt okkar játi öðru
sína trú* (will ich, daß wir beide einander die Treue ver-
sprechen)".[970]

f) *spes*

Die Hoffnung (*spes/ván*) als theologische Tugend bezieht
sich nur auf die Sehnsucht nach geistlichen und ewigen Gü-
tern, Hoffnung auf das himmlische Jenseits und Heilserwar-
tung, wobei sie mit *fides* und *caritas* eng verbunden ist.
Die Hoffnung als profane Tugend jedoch gehört zur *fortitu-
do*, wie bereits dargelegt wurde.[971] Für die *spes* gibt es nur
wenig Beispiele:

Hálfs saga ok Hálfsrekka: "*Hittumst heilir,/þá heðan
líðum,/er eigi léttara/líf en dauði.* (Treffen uns sicher-
lich, wenn wir von hier gehen, ist das Leben nicht leichter
als der Tod.)"[972]

Yngvars saga víðförla: "*En með guðs miskunn vænti ek,
at guðs sonr veiti mér sitt fyrirheit, því at af öllu
hjarta fel ek mik guði á hendi á hverju dægri, sál mína ok
líkama* (Aber durch Gottes Gnade hoffe ich, daß Gottes Sohn
mir seine Verheißung gewährt, denn von ganzem Herzen ver-
traue ich mich Gott an jeden Tag, meine Seele und den Kör-
per)";[973] "*Síðan bað hann þá vel lifa ok finnast á fegins-
degi* (Dann sagte er ihnen Lebewohl und daß sie sich am
Freudenstag fänden)";[974] "*Þá lét biskup messu syngja oftliga*

[969] Ibid.,289.

[970] Ibid.,309. Weitere Beispiele (zur Treue der Brana z.B.) siehe ibid.,
312,313,317.

[971] Vgl. z.B. LThK X:76-80, LexMA V:69-70. Siehe auch Zitat 182,196,264,
268. Vgl. *Heilagra manna søgur* I:369ff.

[972] FSN II:117. Es wird offengelassen, ob ein heidnisches (*Valhöll*) oder
christliches Jenseits (Himmelreich) gemeint ist.

[973] Ibid.,446.

[974] Ibid.,447. Hier geht aus dem Kontext eindeutig hervor, daß es sich
um das himmlische (christliche) Jenseits dreht.

fyrir sál Yngvars (Dann ließ der Bischof oft eine Messe
halten für Yngvars Seele)".[975]

Friðþjófs saga ins frækna: "*Ok endist svá sjá saga/at
várr herra gefi oss alla góða daga/ok vér megum fá þann
frið,/allt gott gangi oss í lið./Geymi oss María móðir/ok
mektugir englar góðir./Leiði lausnarinn þjóðir/lífs á himna
slóðir.* (Und endet so diese Geschichte, daß unser Herr uns
alle guten Tage gebe und wir diesen Frieden bekommen mögen,
alles Gute helfe uns. Bewahre uns die Mutter Maria und
mächtige gute Engel. Führe der Erlöser die Menschen lebend
auf die Himmelspfade.)"[976]

g) *caritas*

Die *caritas* (*ást/kærleikr*) ist sowohl Gottesliebe[977] wie
auch Nächstenliebe, Barmherzigkeit, Mitleid und Erbarmen
(*misericordia*), wobei ihr die *amicitia* sehr nahe kommt.[978]
Sie war, wie bereits erwähnt wurde, Teil der *iustitia*.[979] Da
Gnade, Frieden und Versöhnung Teil der *iustitia* sind, ist
es manchmal schwierig, bei folgenden Beispielen eine klare
Grenze zu ziehen. Einige von ihnen könnte man genausogut
der *iustitia* zuordnen:

Hrólfs saga kraka ok kappa hans: "*Eigi kann ek at láta
drepa þik* (Nicht kann ich dich töten lassen)";[980] "*Honum kom
nú í hug, at þat væri ókonungligt, at hann léti þat úti,
sem vesalt var, en hann má bjarga því; ferr hann nú ok lýkr
upp dyrunum* (Ihm fiel nun ein, daß das unköniglich wäre,

[975] Ibid.,458.

[976] FSN III:104. Siehe näher zum Codex (AM 510,4to) dieser Version Lars-
son 1893:XXVIff.

[977] Zur Gottesfreundschaft siehe Egenter 1928. Vgl. auch Zitat 923
(*heilög ást*).

[978] Vgl. LThK X:76-80; LexMA II:1507-1508, VI:999-1000. Siehe außerdem
Heilagra manna søgur I:369ff.; *Konungs skuggsiá* 1983:65,67. Vgl. Zi-
tat 169,179,182,191,192,198,240,262,266,268.

[979] Vgl. Anm.283,451. Vgl. z.B. auch Zitat 456(*ástsamliga*),496(*ást*);509,
521(*kærleikr*);640(*allkært*).

das draußen zu lassen, was im Elend war, er aber retten kann; geht er nun und schließt die Tür auf)";[981] *"Húsbóndinn sagðist ekki vísa honum burt á náttarþeli* (Der Hausherr sagte, daß er ihn nicht fortweise bei Nacht)";[982] *"ekki þykkir mér þat svá garpligt at berja menn beinum eða hata börn eða smámenni* (nicht finde ich das so heldenhaft, Leute mit Knochen zu schlagen oder Kinder und Unterlegene)";[983] *"hann er svá hræddr, at skelfr á honum leggr ok liðr. En þó þykkist hann skilja, at þessi maðr vill hjálpa sér.* (Aber doch meint er zu verstehen, daß dieser Mann ihm helfen will.)"[984]

Ragnars saga loðbrókar: *"Hann kveðst vera einn stafkarl ok bað kerlingu húsa. Hún segir, at eigi kæmi þar fleira en svá, at hún kveðst mundu vel við honum taka, ef hann þættist þurfa þar at vera* (Er sagt, er sei ein Bettler und bat die Alte um Herberge. Sie sagt, es kämen da nicht mehrere als das, so daß sie sagt, sie würde ihn gut aufnehmen, wenn er meinte, dort sein zu müssen)";[985] *"Vit skulum segja hana okkra dóttur ok upp fæða* (Wir werden sagen, daß sie unsere Tochter sei, und sie aufziehen)";[986] *"En ek veit, at þit drápuð Heimi, fóstra minn, ok á ek engum manni verra at launa en ykkr. Ok fyrir þá sök vil ek ykkr ekki illt gera láta, at ek hefi lengi með ykkr verit* (Aber ich weiß, daß ihr Heimir tötetet, meinen Ziehvater, und habe ich keinem Schlimmeres zu lohnen als euch. Und darum will ich euch nichts Schlechtes antun lassen, weil ich lange bei euch gewesen bin)".[987]

Norna-Gests þáttr: *"'Gestr muntu hér vera, hversu sem þú heitir'* ('Gast wirst du hier sein, wie immer du auch

[980] FSN I:5.
[981] Ibid.,27.
[982] Ibid.,61.
[983] Ibid.,62.
[984] Ibid.,63.
[985] Ibid.,222.
[986] Ibid.,225. Die Alte hätte das Kind auch töten lassen können, so wie es mit Heimir geschah; sie scheint also Mitleid zu haben.
[987] Ibid.,237.

heißt')";[988] *"Nú máttu kalla/karl á bjargi/Feng eða Fjölni./
Far vil ek þiggja.' Þá vikum vér at landi, ok lægði skjótt
veðrit, ok bað Sigurðr karl ganga út á skipit. Hann gerði
svá. Þá fell þegar veðrit, ok gerði inn bezta byr.* (Nun
kannst du den Alten auf dem Felsen Fengr oder Fjölnir nen-
nen. Ich will mitfahren.' Da steuerten wir an Land, und
wurde das Wetter schnell besser, und bat Sigurðr den Alten,
aufs Schiff zu gehen. Er tat es. Da hörte das Unwetter so-
fort auf, und kam der beste Wind.)"[989]

Sögubrot af fornkonungum: *"Hann tók vel við henni ok
liði hennar ok bauð henni með sér at vera ok öllu liði
hennar ok hafa gott yfirlæti í sínu landi.* (Er nahm sie und
ihr Gefolge gut auf und bot ihr und ihrem ganzen Gefolge
an, bei ihm zu bleiben und in Ehren in seinem Lande zu le-
ben.)"[990]

Ásmundar saga kappabana: *" 'mikinn skaða kærið þér fyr-
ir mér, ok nauðsyn væri at hefta þenna storm, ok til þess
em ek hér kominn at verja yðvart ríki, ef ek fæ.'* ('über
großen Schaden beklagt Ihr Euch bei mir, und notwendig wäre
es, diesen Sturm [Tyrannei] anzuhalten, und dazu bin ich
hierher gekommen, um Euer Reich zu verteidigen, wenn ich
kann.')"[991]

Hálfs saga ok Hálfsrekka: *"Aldri hertóku þeir konur né
börn* (Nie nahmen sie Frauen oder Kinder gefangen)";[992] *"Bað
hann eigi í her/höftu græta/né manns konu/mein at vinna.*
(Bat er, eine Gefangene im Heer nicht zum Weinen zu brin-
gen, noch der Frau eines Mannes Schlechtes anzutun.)"[993]

Ketils saga hængs: *"Heill kom þú, Hængr!/Hér skaltu
þiggja/ok í allan vetr/með oss vera* (Sei willkommen, Hængr!
Hier sollst du sein und den ganzen Winter bei uns blei-
ben)";[994] *"Svá er sagt, at hún [Hrafnhildr] hafði alnar*

[988] Ibid.,307.
[989] Ibid.,318.
[990] Ibid.,345.
[991] Ibid.,397.
[992] FSN II:108.
[993] Ibid.,126.
[994] Ibid.,158.

breitt andlit. Ketill kveðst hjá Hrafnhildi liggja vilja.
Síðan fóru þau í rekkju (So heißt es, daß sie [Hrafnhildr]
ein ellenbreites Gesicht hatte. Ketill sagt, er wolle bei
Hrafnhildr liegen. Dann gingen sie ins Bett)".[995]

Gríms saga loðinkinna: "*vil ek, at þú launir mér, at*
ek barg þér ok bar hingat, ok kyssir mik nú.' 'Þat má ek
engan veg gera,' sagði Grímr, 'svá fjandliga sem mér lízt
nú á þik.' 'Þá mun ek enga þjónustu þér veita,' sagði Geir-
ríðr [skessa] /.../ 'Þat mun þá þó vera verða,' sagði
Grímr, 'þó at mér sé þat mjök í móti skapi.' Hann gekk þá
at henni ok kyssti hana. (will ich, daß du mir das lohnst,
daß ich dich gerettet und hierher getragen habe, und du
mich nun küßt.' 'Das kann ich überhaupt nicht tun,' sagte
Grímr, 'so schrecklich wie ich dich nun finde.' 'Dann werde
ich dir keine Dienste erweisen,' sagte Geirríðr [Trollweib]
/.../ 'Das wird dann wohl so sein müssen,' sagte Grímr,
'auch wenn das sehr gegen meinen Willen geht.' Er ging dann
zu ihr und küßte sie.)"[996]

Örvar-Odds saga: "'*Hér er gestr,' kvað karl, 'at þú*
[kerling] skalt við sæma ('Hier ist ein Gast,' sagte der
Alte, 'den du [Alte] bedienen sollst)".[997]

Die *Þorsteins saga Víkingssonar* hat eine der erschüt-
terndsten Schilderungen der Fas. überhaupt, wo ein Vater
(Víkingr) seinen Sohn (Þórir), den er verstoßen hat, um
nicht eidbrüchig zu werden,[998] aus dem Schlachtfeld holt:

Þat er nú þessu næst, at Þorsteinn [sonr Vík-
ings] liggr í valnum ok má sér ekki fyrir mæði,
en lítt var hann sárr. En er á leið nóttina,
heyrði hann, at vagn gekk eftir ísnum. Þar næst
sá hann, at maðr fylgdi vagninum. Hann kenndi
þar föður sinn. Ok er hann kom at valnum, rudd-
ist hann um fast ok kastaði þeim dauðu frá sér

[995] Ibid.,159.
[996] Ibid.,192.
[997] Ibid.,298.

ok öllum harðara konungs sonum. Sá hann, at all-
ir váru dauðir nema Þorsteinn ok Þórir. Spurði
hann þá, hvárt þeir mætti nokkut mæla. Þórir
[sonr Víkings] kvað þat satt vera. Þó sá Víkingr,
at hann flakti sundr af sárum. Þorsteinn kvaðst
ekki sárr vera, en móðr mjök. Víkingr tók Þóri
í fang sér[!]. Þótti Þorsteini hann þá enn sterk-
liga til taka, þótt hann væri gamall. Þorsteinn
gekk sjálfr at vagninum ok lagði sik upp í með
vápnum sínum. Síðan leiddi Víkingr vagninn./---/

Síðan fór Víkingr heim í svefnskála sinn./---/
Græddi Víkingr Þóri, son sinn, því at hann var
góðr læknir.[999]

(Das geschieht nun als nächstes, daß Þorsteinn
[ein Sohn des Víkingr] auf dem Schlachtfeld liegt
und sich vor Erschöpfung nicht rühren kann, aber
wenig verwundet war. Und später in der Nacht hör-
te er, daß ein Wagen auf dem Eis gefahren kam.
Danach sah er, daß jemand dem Wagen folgte. Er
erkannte da seinen Vater. Und als er zum Kampf-
platz kam, drängte er sich heftig hindurch und
warf die Toten von sich und viel härter die Kö-
nigssöhne. Sah er, daß alle tot waren außer Þor-
steinn und Þórir. Fragte er dann, ob sie sprechen
könnten. Þórir [Sohn des Víkingr] meinte, das sei
wahr. Doch sah Víkingr, daß er ganz von Wunden
zerrissen war. Þorsteinn meinte, er sei nicht ver-
wundet, aber sehr erschöpft. Víkingr nahm Þórir
auf die Arme. Fand Þorsteinn, daß er da immer noch
stark war, obwohl er alt war. Þorsteinn ging selbst
zum Wagen und legte sich mit seinen Waffen darauf.
Dann leitete Víkingr den Wagen. /---/

Dann fuhr Víkingr nach Hause zu seiner Schlaf-
statt. /---/ Heilte Víkingr Þórir, seinen Sohn,

[998] Vgl. Zitat und Anm.540.
[999] FSN III:31-32.

denn er war ein guter Arzt.)

"*En er Jökull var burt farinn, gaf Víkingr líf hirðmönnum
konungs, þeim er eftir lifðu* (Aber als Jökull fortgegangen
war, gab Víkingr den Gefolgsmannen des Königs das Leben,
die noch lebten)";[1000] "*Hann bauð þeim at sitja þar um vetr-
inn, ok þat þágu þeir* (Er lud sie ein, dort den Winter über
zu bleiben, und das nahmen sie an)"; "*Hafði Þorsteinn hann
þá undir ok gaf honum líf* (Besiegte Þorsteinn ihn da und
schenkte ihm das Leben)";[1001] "*Hún [kerling ein stór] var
stórskorin mjök ok heldr grepplig í ásjónu ok gekk at honum
ok greip hann ór sjónum ok mælti: 'Viltu þiggja líf af mér,
Þorsteinn?' Hann segir: 'Hví munda ek eigi vilja* (Sie [eine
große Alte] hatte ein sehr großes, grobes Gesicht und eher
männliches Aussehen und ging zu ihm und zog ihn aus dem
Meer und sprach: 'Willst du, daß ich dir das Leben rette,
Þorsteinn?' Er sagt: 'Warum sollte ich nicht wollen)".[1002]

Sturlaugs saga starfsama: "*Sturlaugr mælti: 'Viltu
þiggja líf af mér?'* (Sturlaugr sprach: 'Soll ich dir das
Leben schenken?')";[1003] " '*ok mun hann þurfa þinnar miskunn-
ar*' ('und wird er deine Barmherzigkeit brauchen')";[1004]
"*Konungsdóttir átti sér læknishús lítit, ok var þar harðla
ununarsamt inni fyrir sjúkar mannskepnur at vera hjá mjúk-
tæku kvenfólki ok meðaumkunarsömu at lifa.* (Die Königstoch-
ter besaß ein kleines Krankenhaus, und war es dort drin
ziemlich angenehm für kranke Leute, bei sanften und mitlei-
digen Frauen zu leben.)"[1005]

Göngu-Hrólfs saga: " '*Hér vildum vit þiggja vetrvist í
vetr, því at okkr er sagt, at þú sért vel til þeira manna,
er langt eru at komnir*' ('Hier wollten wir Unterkunft haben
im Winter, denn man sagt uns, daß du gut zu den Leuten

[1000] Ibid.,37.
[1001] Ibid.,45.
[1002] Ibid.,50.
[1003] Ibid.,129.
[1004] Ibid.,155.
[1005] Ibid.,157.

seist, die von weither kommen')";[1006] *"víst hirði ek eigi at
drepa þik, ef þú vilt mér fylgja, en eigi hefir þú tryggi-
lig augu* (gewiß will ich dich nicht töten, wenn du mir fol-
gen willst, aber du hast keine vertrauenerweckenden Au-
gen)";[1007] *"Treysti ek þér, at þú hafir bezt hjarta til at
ganga í hólinn með mér /---/ Hann kom þar at, er konan lá,
ok var hún lítt haldin, en þegar Hrólfr fór höndum um hana,
varð hún skjótt léttari. Þökkuðu þær honum með fögrum orð-
um* (Vertraue ich dir, daß du das beste Herz hast, mit mir
in den Hügel zu gehen /---/ Er kam dorthin, wo die Frau
lag, und es ging ihr schlecht, aber als Hrólfr sie mit den
Händen betastete, gebar sie bald. Dankten sie ihm mit schö-
nen Worten)";[1008] *"fellr hann [Vilhjálmr] til fóta honum ok
biðr sér líknar á marga vegu /---/ Er ek nú kominn á þína
miskunn /---/ Hrólfi fekkst hugar við hörmungarlæti Vil-
hjálms ok segist eigi nenna at drepa hann, þó at hann væri
þess makligr* (fällt er [Vilhjálmr] ihm zu Füßen und bittet
um Gnade auf mancherlei Weise /---/ Bin ich nun auf deine
Barmherzigkeit angewiesen /---/ Hrólfr wurde gerührt durch
das Gejammere Vilhjálms und sagt, er wolle ihn nicht töten,
obwohl er es verdient hätte)";[1009] *"Væntir mik nú, Hrólfr
minn, at þú munir gefa mér líf, þótt ek sé ómakligr, því at
mér hefir nokkur várkunn á verit* (Hoffe ich nun, mein
Hrólfr, daß du mir das Leben schenken wirst, obwohl ich es
nicht verdient habe, denn ich bin in gewisser Weise zu be-
dauern gewesen)".[1010]

Bósa saga ok Herrauðs: *"Hann sagði þeim til reiðu
nætrgreiða, ef þeir vildu, en þeir þágu þat* (Er sagte, sie
könnten übernachten, wenn sie wollten, und sie nahmen das
an)";[1011] *"Bóndi bauð þeim nætrgreiða* (Der Bauer lud sie zum

[1006] Ibid.,186.
[1007] Ibid.,193.
[1008] Ibid.,200.
[1009] Ibid.,224-225. Dies war allerdings keine kluge Entscheidung, wie
 sich später herausstellt.
[1010] Ibid.,235. Es geht hier um das Problem der Todesstrafe.
[1011] Ibid.,297.

Übernachten ein)";[1012] "*Þar var vel við þeim tekit* (Dort wurden sie gut empfangen)".[1013]

Egils saga einhenda ok Ásmundar berserkjabana: "*'Eigi mun ek [Ásmundr] drepa þik'* ('Ich [Ásmundr] werde dich nicht töten')";[1014] "*Tók dvergrinn þá at binda um stúfinn, ok tók ór verk allan, ok var gróinn um morguninn* (Wickelte der Zwerg dann einen Verband um den Stumpf [des Armes], und verschwand der Schmerz ganz, und war verheilt am Morgen)";[1015] "*Hún bað mik þá miskunnar* (Sie bat mich dann um Gnade)";[1016] "*Hann hjó jötuninn mikit högg, en jötunninn hjó af honum höndina, en síðan hlupu þeir til skógar, en ek tók upp höndina, ok hefi ek geymt hana síðan, ok lagða ek hjá lífsgrös, svá at hún mátti ekki deyja. Þykki mér bera saman með okkr, Egill, at þú munir þessi maðr verit hafa, eða muntu voga, at ek vekja upp undina ok bera ek mik at græða við höndina?'* (Er schlug den Riesen mit einem starken Hieb, aber der Riese schlug ihm die Hand ab, und dann liefen sie zum Wald, ich aber nahm die Hand auf, und ich habe sie seitdem aufbewahrt, und ich legte dazu Heilkräuter, damit sie nicht absterben konnte. Scheinen wir übereinzustimmen, Egill, daß du dieser Mann gewesen sein wirst, oder wirst du es wagen, daß ich die Wunde öffne und versuche, die Hand anzuheilen?')"[1017]

Gautreks saga: "*Jarl bað þá ekki gabba hann* (Der Jarl bat sie, ihn nicht zu verspotten)";[1018] "*Mat ok ráð mun ek eigi við þik spara* (Mit Essen und Ratschlägen werde ich dir gegenüber nicht geizen)".[1019]

Hrólfs saga Gautrekssonar: "*þat er in mesta klæki at særa kvenmann með vápnum* (das ist die größte Schande, eine

[1012] Ibid.,307.
[1013] Ibid.,315.
[1014] Ibid.,330.
[1015] Ibid.,348.
[1016] Ibid.,352.
[1017] Ibid.,355.
[1018] FSN IV:37. Vgl. auch *Konungs skuggsiá* 1983:64.
[1019] Ibid.,40.

Frau mit Waffen zu verwunden)";[1020] *"Em ek eigi svá vesallátr, at mér þykki fyrir at gefa nokkurum mönnum mat um nætrsakir* (Bin ich nicht so armselig, daß ich bereue, einigen Leuten nachts Essen zu geben)";[1021] *"gjarna vilda ek græða hann, ef ek mætta* (gerne wollte ich ihn heilen, wenn ich könnte)";[1022] *"vilda ek, at þú gæfir þeim líf ok færi þeir í brott ór þínu ríki ok hefðu þeir þat fyrir sinn ótrúleika* (wollte ich, daß du ihnen das Leben schenktest und sie weggingen aus deinem Reich und sie das für ihre Untreue bekämen)";[1023] *"Hrólfr konungr kvað þá ekki fyrir þetta drepa skyldu* (König Hrólfr meinte, man sollte sie nicht dafür töten)";[1024] *"ok harmaði mjök svá ágætan konung, at hann skyldi svá skjótt týna lífinu* (und trauerte sehr über einen so vortrefflichen König, daß er so schnell das Leben verlieren sollte)";[1025] *"Mundu margir bráðlátari til hjálparinnar, ef fá mættu ok væru svá staddir sem nú er hann, ok er þat illt, at slíkir hreystimenn skulu svá fljótt enda lífit.' Nú tók hún þeim alla hluti, er þeim váru nauðsynligir, drykk ok vist, góð smyrsl ok læknislyf, klæði ok ljós ok allt þat, er þeir þurftu at hafa. Ferr hún nú með meyjunni ok færir þeim þessa hluti* (Würden viele ungeduldiger Hilfe verlangen, wenn sie sie bekommen könnten und in derselben Lage wären wie er nun ist, und ist das schlecht, daß solche Helden so schnell das Leben enden sollen.' Nun nahm sie für sie alle Dinge, die für sie notwendig waren, Trank und Speise, gute Salben und Heilmittel, Kleidung und Licht und all das, was sie haben mußten. Geht sie nun mit dem Mädchen und bringt ihnen diese Sachen)";[1026] *"þótti undarligt, at Hrólf Írakonung skyldi ekki þegar af*

[1020] Ibid.,95.
[1021] Ibid.,113.
[1022] Ibid.,127.
[1023] Ibid.,140.
[1024] Ibid.,148.
[1025] Ibid.,160.
[1026] Ibid.,161-162.

lífi taka (schien es merkwürdig, daß man den Irenkönig Hrólfr nicht gleich hinrichten sollte)".[1027]

Hjálmþés saga ok Ölvis: " '*Þér eigum vit lífgjöf at þakka ok launa*' ('Dir haben wir die Lebensrettung zu verdanken und zu lohnen')";[1028] "*Þar var Ýma fyrir ok fell til fóta honum. Hann gaf henni líf.* (Dort war Ýma und fiel ihm zu Füßen. Er schenkte ihr das Leben.)"[1029]

Hálfdanar saga Eysteinssonar: " '*nenni ek eigi at vísa þeim frá mat, at svá eru langt at komnir*' ('will ich ihnen nicht das Essen verweigern, wo sie von so weither gekommen sind')";[1030] "*Hundrinn skreið at honum ok sneri upp á sér maganum. Hálfdan tók þá keflit ór kjafti honum. Hundrinn varð svo feginn, at vatn rann ofan eftir trýninu á honum.* (Der Hund kroch zu ihm und legte sich auf den Rücken. Hálfdan nahm dann den Knebel aus seinem Maul. Der Hund war so froh, daß ihm das Wasser vom Maul lief.)"[1031]

Hálfdanar saga Brönufóstra: "*Brana mælti: 'Hvárki er ek blóðdrekkr né mannæta, ok eigi munda ek drepa þik, er ek gaf þér líf í hellinum Sleggju* (Brana sprach: 'Ich bin weder ein Vampir noch ein Menschenfresser, und ich würde dich nicht töten, da ich dir das Leben rettete in Sleggjas Höhle)".[1032]

h) Zusammenfassung

Sicher ließen sich noch einige positive oder negative Beispiele für Tugenden finden, die einem der genannten Oberbegriffe zuzuordnen wären, dies aber soll genügen. Die Ausbeute ist ergiebiger, als zunächst erwartet wurde, und die Fülle von Beispielen zeigt, daß die Fas. nicht nur unterhaltende, sondern auch belehrende Literatur sind.

1027 Ibid.,171.
1028 Ibid.,197.
1029 Ibid.,213.
1030 Ibid.,256.
1031 Ibid.,274.
1032 Ibid.,302.

Es ist nicht immer leicht, eine bestimmte Textstelle
einer der betreffenden Tugenden eindeutig zuzuordnen, wenn
man sie unter mehreren Tugenden zugleich anführen könnte.
Dies ist jedoch nicht das Entscheidende, sondern die didak-
tische Funktion als solche. Wie bereits erwähnt wurde (sie-
he Anmerkung 101-106), gab es im Mittelalter ohnehin keinen
absolut gültigen Tugendkatalog, sondern alle möglichen
Mischformen und Untergruppierungen. Es soll deshalb nochm-
als betont werden, daß es hier nicht um einen ganz be-
stimmten Katalog oder ein System geht, die es aufzuzeigen
gilt. Zur besseren Übersicht jedoch wurde das gängigste
Septenar gewählt (siehe Anmerkung 281), anhand dessen die
Beispiele – positive oder negative – den jeweiligen Ober-
begriffen zugeordnet wurden.

Betrachtet man zusammenfassend die aus 27 Fas. heran-
gezogenen Passagen,[1033] stellt man fest, daß profane Tugen-
den wie *sapientia, iustitia, fortitudo, temperantia* und *fi-
des* (weltliche) am meisten vertreten sind, während *rein
theologische* wie *fides* (christlicher Glaube), *spes* (himmli-
sche Hoffnung) und *caritas* (Gottesliebe) nur geringen Platz
einnehmen, was nicht verwundert, da die *fornaldarsögur* zum
Großteil in einer "Vorzeit" spielen.

Die Tugenden verteilen sich jedoch verschieden auf die
einzelnen Sagas, und es müssen auch nicht alle Tugenden auf
einmal in ein und derselben Saga erscheinen. Interessant
ist, daß gerade Fas. mit altem Heldensagenstoff (*Hrólfs
saga kraka ok kappa hans, Völsunga saga, Örvar-Odds saga*)
am meisten von Kardinaltugenden durchdrungen sind. Auch die
Þorsteins saga Víkingssonar, Göngu-Hrólfs saga und *Hrólfs
saga Gautrekssonar* sind Paradesagas für alle Kardinaltugen-
den.

Ferner ist bemerkenswert, daß sich keine auffallende
Zäsur zwischen "älteren" und "jüngeren" Sagas ergibt.[1034]

[1033] Hier sind bei einer quantitativen Auswertung auch die Fußnoten-
verweise zu beachten.
[1034] Zum Alter der einzelnen Fas. vgl. z.B. die Tabelle mit Annähe-
rungsdaten bei Mundt 1993:47f.

Dagegen sind einige der *fornaldarsögur* besondere Vertreter
bestimmter Tugenden, wie z.B. die *Hrólfs saga kraka*, *Völs-*
unga saga und *Hrólfs saga Gautrekssonar* für die *sapientia*,
die *Hrólfs saga kraka*, *Gautreks saga* und *Hrólfs saga Gaut-*
rekssonar für die *liberalitas* (*iustitia*), die *Hrólfs saga*
Gautrekssonar für die *concordia* (*iustitia*), die *Hrólfs saga*
kraka, *Völsunga saga*, *Hálfs saga ok Hálfsrekka*, *Göngu-*
Hrólfs saga und *Hrólfs saga Gautrekssonar* für die *fortitu-*
do, die *Hrólfs saga kraka*, *Völsunga saga* und *Örvar-Odds*
saga für die *fides*, die *Yngvars saga víðförla* für die rein
theologische *fides* (christlicher Glaube).

Der Vergleich mit den aus der norrönen Übersetzungs-
und Originalliteratur zitierten Beispielen zeigt, daß die
gängigsten altnordischen Bezeichnungen (inkl. Derivationen
und Synonyma) für die mittelalterlichen Tugenden auch alle
in den *fornaldarsögur* vorkommen. Es sind dies für die *sa-*
pientia z.B. *vitrleikr*, *vitr*, *vitrliga*, *vit*, *vizka*, *vís-*
dómr, *speki*, *spekingr*, *spakr*, *spekt*, *spekiráð*, *hyggindi*,
hygginn, *svinnr*, *allsvinnliga*, *ráð*, *ráðhollr*, *ráðugr*, *heil-*
ræði, *forsjá*, *forsjáll*, *málsnjallr*, *málsnilld*. Weitere in
den Fas. auftretende und zur *sapientia* gehörende Begriffe,
Wörter und Synonyma sind u.a. *vitsmunir*, *fróðr*, *forn orðs-*
kviðr, *skynugr*, *glöggþekkinn*, *klókskapr*, *kænska*, *kænn*, *kæn-*
liga, *bragð*, *list*, *slægr*. Außerdem beherrscht man verschie-
dene Künste (*íþróttir*, *bókligar listir*) wie z.B. Schach
(*tafl*), Runen (*rúnar*), Sprachen (*tungur margar*), Dichtkunst
(*kvæði*, *kveða*, *skáldskapr*), Harfenspiel (*slá hörpu*, *meist-*
ari til hljóðfæra), Arztkunst (*læknir*), Sternkunde
(*stjörnulistir*), Steinkunde (*steinaíþróttir*) und Segeln
(*sigla*, *draga segl upp*). Als weise gilt auch, Frauen nicht
gegen ihren Willen zu verheiraten, was ein besonders auf-
fallendes Problem vieler Fas. ist. Zu diesem Thema wie zu
anderen gibt es einige negative Beispiele, die eben vor un-
weisem Benehmen warnen sollen.

Die zur *iustitia* gehörigen altnordischen Bezeichnungen
sind z.B. *réttlátr*, *réttdæmr*, *réttr dómr*, *mildi*, *mildr*,

(*stór*)*gjöfull, örr, örlátr, örleikr, örlæti, grið.* Weitere
in den Fas. vorkommende Begriffe, Wörter und Synonyma sind
u.a. *lög, sjálfdæmi, sáttmál, bætr, friðr, halda upp frið-
skildi, sætt, sætta(st), fóstbræðralag, vinátta, vinir,
samþykki, samþykkr, gera félag, gefa (fé, gull, land),*
(*stórmannligar, sæmiligar, góðar) gjafir, rausn, rausnar-
maðr.*

Die zur *fortitudo* gehörigen Bezeichnungen sind z.B.
*sterkr, afl, hreysti, hraustr, vaskr, vaskleikr, frækn,
frækiligr, hvatr, flýja ekki/aldri, hugr, hugaðr, þolin-
mæði, þolinmóðr, þol, þola, þolinn, ván.* Weitere in den
Fas. erscheinende Wörter sind u.a. *kappi, kempa, garpr, af-
burðarmaðr, afreksmaðr, góðr orðstírr, þrek, þróttr, hart
hjarta, harðræði, harðfengi, drengskapr, karlmennska, áræð-
isfullr, engin æðruorð, enginn ótti, ekki hræðast, ekki
ragmenni, deyja hlæjandi, gefast ekki upp.*

Die zur *temperantia* gehörigen Bezeichnungen sind z.B.
hóf, stilltr, hæverskr, lítillæti, lítillátr. Weitere in
den Fas. auftretende Wörter sind u.a. *vægja, hógværr, sið-
aðr, (vel) siðugr.*

Die für die *fides* gängigen Bezeichnungen in den Fas.
sind z.B. (*rétt) trú, trúa (guði), trúlyndr, trúr, tryggð,
tryggr, staðfastligr, dyggr, dyggiligr, dyggðugr, halda
orð, halda eiða.* Weitere Begriffe und Wörter sind u.a.
trúmaðr, heill, hollr, heitstrenging, handgengnir, sverja
(*trúnaðar)eiða, ekki rjúfa eiða.*

Die altnordische Bezeichnung für *spes* ist *ván,* die
aber in den Fas. nur in der weltlichen Bedeutung vorkommt
(vgl. *fortitudo*). Für die himmlische Hoffnung haben Fas.
z.B. *fyrirheit (guðs sonar)* und *feginsdagr.*

Die für die *caritas* geltenden Bezeichnungen *ást, kær-
leikr* und *miskunn* kommen als Wörter auch in den Fas. vor
(siehe außer *caritas* auch Zitat 496,509,521,923), außerdem
z.B. *ástsamliga* (Zitat 456), *allkært* (Zitat 640), *meðaumk-
unarsamr, lífgjöf.*

2. Laster

Die sieben abschreckenden Hauptlaster (Hamartologie) werden hier nach der SIIAAGL-Formel dargestellt.[1035] Es sind die *superbia* (*ofmetnaðr*), *ira* (*reiði*), *invidia* (*öfund*), *accidia/tristitia* (*leti, hryggð, ógleði*), *avaritia* (*ágirni, fégirni*), *gula* (*offylli, ofdrykkja, ofát*) und *luxuria* (*lostasemi, hórdómr*).[1036] Laster gehen gegen die natürliche Ordnung, die durch die Sünden gestört bzw. aus dem Gleichgewicht gebracht wird.[1037] Willentlichen Übertretungen des göttlichen Gesetzes liegt Entscheidungsfähigkeit des Menschen zugrunde (*liberum arbitrium*).[1038]

a) *superbia*

Superbia[1039] (*ofmetnaðr*) ist Stolz, Hochmut, Überheblichkeit, Eitelkeit, Unmäßigkeit, intellektuelle Hybris[1040], Ehrgeiz, Spott und Ungehorsam. Zu diesem Laster, der Wurzel aller Sünden, seien folgende Beispiele aus den Fas. angeführt:

Hrólfs saga kraka ok kappa hans: "*Helgi konungr fréttir nú til drottningar þeirar innar stórlátu* (König Helgi hört nun von dieser stolzen Königin)";[1041] "*henni væri þat makligt fyrir dramblæti sitt ok stórlæti* (ihr würde recht

<div style="font-size:smaller">

1035 Vgl. Anm.108,281. Hier sei noch bemerkt, daß das Laster die Veranlagung zur bösen Handlung ist, die Sünde jedoch die böse Handlung selbst.

1036 Siehe Zitat 165,166,168,169,173,175,177,180,181,183-190,192,194, 196,197,201,238,239,241,242,246,247,249,255,258,261,264,265,268. Vgl. außerdem *Konungs skuggsiá* 1983:64,66,67.

1037 Vgl. auch Lange 1996:188.

1038 Vgl. z.B. LThK VI:805-806.

1039 Siehe z.B. Hempel 1970; vgl. außerdem Ebel 1995:42.

1040 Menschliche *ratio* ohne Gott ist Hybris; vgl. Moos (1988:185,Anm. 430): "Antike Weise, die nur auf sich selbst (statt auf Gott) vertraut haben, entsprechen den ebenso zweideutigen Eroberer-Helden Alexander und Caesar /.../ Auch sie sind doppeldeutig und je nach Kontext als Mahnung zur Tugendnachfolge oder als Warnung vor intellektueller Hybris aktualisierbar." - Vgl. Zitat und Anm.1059 und 1089.

1041 FSN I:14.

</div>

geschehen wegen ihres Hochmuts und Stolzes)";[1042] *"hefir*
hennar ofsi ok ójafnaðr aldri verit meiri en nú (ist ihre
Gewalttätigkeit und Ungerechtigkeit nie größer gewesen als
nun)";[1043] *"Þér mæliÞ allfrekliga til ok geysistórliga* (Ihr
stellt eine ziemlich dreiste und freche Forderung)";[1044]
"Aðils þóttist þeira meiri konungr (Aðils meinte, der
größere König von ihnen zu sein)";[1045] *"Eigi er einsætt at*
hælast svá mjök (Nicht ist es recht, sich so sehr zu
rühmen)";[1046] *"Sitr hann [Aðils] nú um hríð í sínu ríki ok*
hugsar engi muni reisa rönd við sér (Sitzt er [Aðils] nun
eine Zeitlang in seinem Reich und denkt, daß keiner es mit
ihm aufnehmen werde)";[1047] *" 'Vertu óágjarn við aðra, láttu*
eigi stórliga, því at þat er illt til orðs, en ver hendr
þínar, ef á þik er leitat, því at þat er mikilmannligt at
dramba lítit yfir sér, en gera mikil afdrif, ef hann kemr í
nokkura raun.' /---/ Ok sem Svipdagr kemr at skíðgarði, var
borgarhliðum læst, því at þat var þá siðr at biðja leyfis
inn at ríða. Svipdagr hefir ekki starf fyrir því, brýtr
þegar upp hliðit ok ríðr svá í garðinn ('Laß andere in
Frieden, führe dich nicht übermäßig auf, denn das schafft
einen schlechten Ruf, aber verteidige dich, wenn man dir
etwas antun will, denn das ist vornehm, wenig anzugeben,
aber Großes zu vollbringen, wenn man in Bedrängnis gerät.'
/---/ Und als Svipdagr zum Pfahlzaun kommt, wurden die
Burgtore geschlossen, denn das war da Sitte, zum Einreiten
um Erlaubnis zu bitten. Svipdagr kümmert sich nicht darum,
stößt sofort das Tor auf und reitet so in den Hof)";[1048]
"þótti þeim hann láta heldr stórliga (fanden sie, daß er
sich ziemlich großtuerisch benehme)"; *"er hann lætr svá*
stórliga (da er sich so großtuerisch benimmt)"; *"Ok þarftu*
þá fleira í frammi at hafa en stóryrði ein ok dramblæti

1042 Ibid.,15.
1043 Ibid.,17.
1044 Ibid.,21.
1045 Ibid.,27.
1046 Ibid.,31.
1047 Ibid.,32.

(Und mußt du dann mehr zeigen als nur große Worte und
Hochmut)";[1049] "*Ek skal setja þik ok semja dramb þitt* (Ich
werde es dir zeigen und deinen Hochmut austreiben)";[1050] "*í
orðum einum drembiligum* (nur in hochmütigen Worten)";[1051]
"*at stöðva yðvarn ofsa* (Euern Übermut zu bremsen)";[1052]
"*Gerðist drottning nú ríklunduð ok drambsöm* (Wurde die Kö-
nigin nun herrisch und hochmütig)";[1053] " '*Þetta er ofsamaðr
mikill, er þorir at setjast hér inn at ólofi mínu'* ('Das
ist ein großer Hitzkopf, der es wagt, sich ohne meine Er-
laubnis hier rein zu setzen')";[1054] "*ok spyrr sá, sem fyrir
þeim er, Böðvar, hvárt hann teldist jafnsnjallr honum* (und
fragt der, der sie anführt, Böðvarr, ob er glaube, daß er
ebenso großartig sei wie er)"; "*at þeir mætti nú sjá þat,
at eigi væri neitt svá ágætt, sterkt eða stórt, at ekki
mætti þvílíkt finna* (daß sie das nun sehen könnten, daß
nichts so vortrefflich wäre, stark oder groß, daß man sol-
ches nicht finden könnte)";[1055] "*hvar Aðils konungr rembist
í hásætinu* (wo König Aðils hochmütig auf dem Thron
sitzt)";[1056] "*Mæta þeir aldri neinum svá stoltum né dramb-
látum, at ekki verði at krjúpa fyrir þeira stórum höggum*
(Treffen sie nie so Stolze oder Hochmütige, die nicht vor
ihren starken Hieben auf die Knie fallen müssen)";[1057] "*Ekki
vill Hrólfr konungr þiggja vápnin. Hrani bregzt við þetta
nær reiðr ok þykkir gerð til sín svívirðing mikil í þessu*
(König Hrólfr will die Waffen nicht annehmen. Hrani wird
darauf fast böse und findet, man habe ihm damit eine große
Schmach angetan)";[1058] "*Hugsar hann nú meira á stórlæti sitt
/---/ trúðu þeir á mátt sinn ok megin* [!] (Denkt er nun

1048 Ibid.,33.
1049 Ibid.,34.
1050 Ibid.,35.
1051 Ibid.,36.
1052 Ibid.,40.
1053 Ibid.,46.
1054 Ibid.,58.
1055 Ibid.,71.
1056 Ibid.,78.
1057 Ibid.,86.
1058 Ibid.,91.

mehr an seinen Stolz /---/ glaubten sie an ihre eigene
Kraft und Stärke)".[1059]

Völsunga saga: "*hversu Völsungar hafa verit ofrkapps-
menn miklir /.../ ok alls háttar kappgirni* (welch große
Helden ohne Maß die Völsungen gewesen sind /.../ und aller
Art von Wetteifer)";[1060] "*Sigmundr segir: 'Þú [Siggeirr kon-
ungr] máttir taka þetta sverð eigi síðr en ek, þar sem þat
stóð, ef þér sæmdi at bera, en nú fær þú þat aldri, er þat
kom áðr í mína hönd, þótt þú bjóðir við allt þat gull, er
þú átt'* (Sigmundr sagt: 'Du [König Siggeirr] konntest die-
ses Schwert nicht weniger als ich nehmen, wo es steckte,
wenn du es tragen solltest, aber nun bekommst du es nie, da
es zuerst in meine Hand gelangt ist, selbst wenn du all das
Gold bietest, das du hast')";[1061] "*Hann [Sinfjötli] mælti
til Sigmundar: 'Þú þátt lið at drepa sjau menn, en ek em
barn at aldri hjá þér, ok kvadda ek eigi liðs at drepa
ellefu menn'* (Er [Sinfjötli] sprach zu Sigmundr: 'Du lie-
ßest dir helfen, um sieben Leute zu töten, aber ich bin ein
Kind an Alter im Vergleich zu dir, und ich bat nicht um
Hilfe, um elf Leute zu töten')";[1062] "*ok þykkir Sigurðr
framgjarn um smíðina* (und scheint Sigurðr übereifrig zu
sein wegen der Anfertigung [des Schwertes])";[1063] "*þá óð
Brynhildr lengra út á ána. Guðrún spyrr, hví þat gegndi.
Brynhildr segir: 'Hví skal ek um þetta jafnast við þik
heldr en um annat? Ek hugða, at minn faðir væri ríkari en
þinn ok minn maðr unnit mörg snilldarverk ok riði eld
brennanda, en þinn bóndi var þræll Hjálpreks konungs'* (da

[1059] Ibid.,95. Vgl. Anm.1040, Zitat und Anm.1089. Der Ausdruck "*at
 trúa á mátt sinn ok megin*" bezieht sich auf intellektuelle Hy-
 bris; vgl. auch Bernhard von Clairvaux in seiner Lobrede auf das
 neue Rittertum (*Sämtliche Werke* I:284): "*Noverunt siquidem non de
 suis praesumere viribus, sed de virtute Domini Sabaoth sperare
 victoriam /.../*"; in deutscher Übersetzung ibid.,285: "Sie haben
 gelernt, nicht auf die eigenen Kräfte zu vertrauen, sondern den
 Sieg aus der Kraft des Herrn der Heerscharen zu erhoffen /.../"
 Vgl. dagegen Weber 1981:479ff. Zum Glauben an die eigene Stärke
 siehe die ausführliche Abhandlung von Ström 1948.
[1060] FSN I:113.
[1061] Ibid.,114-115.
[1062] Ibid.,124.
[1063] Ibid.,146.

watete Brynhildr weiter hinaus in den Fluß. Guðrún fragt,
was das bedeutete. Brynhildr sagt: 'Warum soll ich mich dir
darin eher gleichstellen als in anderem? Ich dachte, mein
Vater wäre mächtiger als deiner und mein Mann hätte viele
Großtaten vollbracht und wäre durch loderndes Feuer gerit-
ten, dein Mann aber war ein Sklave König Hjálpreks')";[1064]
*"spretta þeir upp ok vilja fara, en aðrir löttu. Síðan
mælti Gunnarr við þann mann, er Fjörnir hét: 'Statt upp ok
gef oss at drekka af stórum kerum gott vín, því at vera má,
at sjá sé vár in síðasta veizla* (springen sie auf und wol-
len losziehen, aber andere rieten ab. Dann sprach Gunnarr
zu dem Mann, der Fjörnir hieß: 'Steh auf und gib uns aus
großen Kannen guten Wein zu trinken, denn es kann sein, daß
dieses unser letztes Fest ist)";[1065] *"löttu allir þá farar-
innar, en ekki tjóaði* (rieten alle da von der Reise ab,
aber es nützte nichts)";[1066] *"svá sem með nokkuru spotti eða
svá sem hann hældist* (so wie im Spott oder so, als ob er
sich rühmte)";[1067] *"Völsungar ok Gjúkungar, at því er menn
segja, hafa verit mestir ofrhugar* (Die Völsungen und Gju-
kungen, wie man sagt, sind die größten Wagehälse gewe-
sen)".[1068]

Ragnars saga loðbrókar: "Nú verðr þat, at skip Agnars
skauzt af hlunni, ok varð þar maðr fyrir, ok fær sá bana,
ok kölluðu þeir þat hlunnroð. Nú þótti þeim eigi vel til
takast í fyrstu ok vildu ekki láta standa þat fyrir ferð
sinni (Nun geschieht es, daß Agnars Schiff vom Stapel lief,
und es traf einen Mann, und dieser stirbt, und sie nannten
das Stapelrötung. Nun fanden sie, daß es nicht gut ging am
Anfang und wollten das nicht ihre Fahrt verhindern las-
sen)";[1069] *"Ok þat heyrði hann [Ragnarr] tala af sínum mönn-
um, at engir mætti jafnast við sonu hans, ok hugðist honum*

[1064] Ibid.,178.
[1065] Ibid.,203.
[1066] Ibid.,204.
[1067] Ibid.,209-210.
[1068] Ibid.,213. Weitere Beispiele finden sich ibid.,179,181,204-205,
217.
[1069] Ibid.,247.

svá at, at engir væri jafnfrægir þeim. Nú hyggr hann at
því, hverrar frægðar hann mætti þess leita, er eigi væri
skemmr uppi. Nú hyggr hann ráð sitt ok fær sér smiða ok
lætr fella mörk til tveggja skipa mikilla, ok þat skildu
menn, at þat váru knerrir tveir svá miklir, at engir höfðu
slíkir verit gervir á Norðrlöndum /---/ Ok nú ugga menn þat
ok allir konungar, er fyrir landi réðu, at þeir mundu eigi
í löndum sínum eða ríkjum vera mega (Und das hörte er [Rag-
narr] seine Leute sagen, daß niemand sich mit seinen Söhnen
messen könnte, und er verstand das so, daß niemand ihnen an
Ruhm gleichkäme. Nun überlegt er, wie er zu dem Ruhm ge-
langen könnte, der nicht weniger wäre. Nun faßt er seinen
Plan und besorgt sich Handwerker und läßt einen Wald für
zwei große Schiffe fällen, und das sahen die Leute, daß das
zwei so große Schiffe waren, wie man solche in den Nordlan-
den noch nie gebaut hatte /---/ Und nun fürchten die Leute
das und alle Könige, die über ein Land herrschten, daß sie
nicht in ihren Ländern oder Reichen bleiben könnten)";[1070]
"Hann átti engar sakir við Ellu konung, ok hefir þat oft
orðit, ef maðr ætlar ofrkapp fyrir sér með rangendum, at
hann hefir því óvirðuligar niðr komit. (Er [Ragnarr] hatte
an König Ella nichts zu rächen, und ist das oft geschehen,
wenn man mit Unrecht maßlosen Wetteifer zeigt, daß man umso
unehrenhafter endet.)"[1071]

Norna-Gests þáttr: "*Konungr sagði: 'Auðsýnt var þat,*
at helgir menn í Róma vildu eigi yfirgang þeira [Loðbrókar
sona] þangat, ok mun sá andi af guði sendr verit hafa, at
svá skiptist skjótt þeira fyrirætlan at gera ekki spell-
virki inum helgasta stað Jesú Kristí í Rómaborg.' (Der Kö-
nig sagte: 'Leicht zu sehen war das, daß die heiligen Leute
in Rom nicht ihre [der Söhne des Loðbrók] Gewalttätigkeit
dort wollten, und wird dieser Geist von Gott geschickt wor-
den sein, daß sie ihren Plan so schnell änderten, diesen

1070 Ibid.,264.
1071 Ibid.,273 (vgl. dazu auch Zitat 827). Weitere Beispiele finden
 sich ibid.,241,261,263f.,265,273-274.

heiligsten Ort Jesu Christi in Rom nicht zu zerstö-
ren.')"[1072]

Sögubrot af fornkonungum: "*ok er nú kominn á þik hel-
gráðr, er þú hyggst öll ríki munu undir þik leggja* (und
bist du nun gänzlich von Gier besessen, wenn du vorhast,
dir alle Reiche zu unterwerfen)".[1073]

Sörla þáttr eða Heðins saga ok Högna: "*Lögðu þat sumir
menn til með Hálfdani, at honum væri óráð í at berjast ok
hann skyldi flýja sakir liðsmunar. Konungr sagði, at fyrr
skyldi hverr falla um annan þveran en hann skyldi flýja*
(Rieten manche Hálfdan, daß es nicht ratsam wäre für ihn zu
kämpfen, und er sollte fliehen wegen der Übermacht. Der Kö-
nig sagte, eher sollte einer nach dem anderen fallen, als
daß er fliehen wollte)";[1074] "*at þat skulum vit reyna, hvárr
okkar fremri er* (daß wir das erproben wollen, wer von uns
der bessere ist)".[1075]

Ásmundar saga kappabana: "*Hann tók nú at gerast fram-
gjarn mjök, er aflinn óx* (Er wurde nun sehr ehrgeizig, als
die Macht wuchs)";[1076] "*hverja nauð vér þolum fyrir ofríki
Hildibrands Húnakappa* (was für eine Not wir leiden wegen
der Tyrannei des Hildibrandr Húnakappi)";[1077] "*sýndist mér
líkligr til, at vera muni ofrhugi* (schien mir so auszuse-
hen, daß er ein Wagehals sei)".[1078]

Hervarar saga ok Heiðreks: "*Hjörvarðr strengdi þess
heit, at hann skyldi eiga dóttur Ingjalds Svíakonungs, þá
mey, er fræg var um öll lönd at fegrð ok atgervi, eða enga
konu* [!] *ella* (Hjörvarðr gelobte, daß er die Tochter des
Schwedenkönigs Ingjaldr bekommen sollte, das Mädchen, das
in allen Landen berühmt war an Schönheit und Tüchtigkeit,

[1072] Ibid.,332. Vgl. auch ibid.,263f.
[1073] Ibid.,347.
[1074] Ibid.,371-372. Hier dreht es sich nicht um *fortitudo*, sondern *su-
perbia*.
[1075] Ibid.,374.
[1076] Ibid.,391.
[1077] Ibid.,396.
[1078] Ibid.,398.

oder sonst keine Frau)";[1079] " '*Spyrj-at-tu at því,/spakr
ertu eigi,/vinr víkinga,/ertu vanfarinn;/förum fráliga,/sem
okkr fætr toga;/allt er úti/ámátt firum'* ('Frage nicht da-
nach, klug bist du [Hervör/Hervarðr] nicht, Freund der Wi-
kinger, bist du unfähig; laufen wir, so schnell uns die
Füße tragen; alles ist gefährlich draußen für Männer')";[1080]
" '*Segi ek þér, Hervör,/hlýð þú til enn,/vísa dóttir,/þat er
verða mun:/Sjá mun Tyrfingr,/ef þú trúa mættir,/ætt þinni,
mær,/allri spilla* ('Sage ich dir, Hervör, höre noch, Toch-
ter des Königs, was geschehen wird: Dieser Tyrfingr
[Schwert] wird, wenn du es glauben wolltest, dein ganzes
Geschlecht, Mädchen, auslöschen)";[1081] " '*Heimsk ertu, Her-
vör,/hugar eigandi,/er þú at augum/í eld hrapar* ('Dumm bist
du, Hervör, Mutbesitzende, wenn du geradewegs ins Feuer
stürzt)".[1082]

Hálfs saga ok Hálfsrekka: " '*Hlítt hefir fylkir/í förum
úti/mínum ráðum/mörgu sinni./Nú kveð ek engu,/er ek mæli,/
hlýða vilja,/síz hingat kómum'* ('Gefolgt ist der König oft
meinem Rat auf den Fahrten draußen. Nun, meine ich, will er
auf nichts hören, was ich sage, am wenigsten, seit wir
hierher kamen')";[1083] "*því at eigi var/órum bróður/við drit-
menni þitt/dramb at setja*. (denn nicht konnte unser [mein]
Bruder dir Dreckskerl den Hochmut austreiben.)"[1084]

Ketils saga hængs: "*er þeir sáu Ketil, hlógu þeir mjök
ok dáruðu hann fast. /---/ Þeir hlógu þá at honum* (als sie
Ketill sahen, lachten sie viel und verspotteten ihn sehr.
/---/ Sie lachten ihn dann aus)";[1085] "*en Ketill hængr, eld-
húsfíflit, er nú hér kominn, enda væri mér aldri við of at
launa honum. Væri mér næsta skömm í því at bera eigi langt
at honum, þar sem hann hefir vaxit upp við eld ok verit*

[1079] FSN II:2.
[1080] Ibid.,14.
[1081] Ibid.,18.
[1082] Ibid.,20. Weitere Beispiele finden sich ibid.,21,25(Ratschläge
 des Vaters werden nicht befolgt: ibid.,26,27,30,32,35),36ff.
[1083] Ibid.,114. "*Hlýða*" wurde verbessert aus "*hlýða*".
[1084] Ibid.,121.
[1085] Ibid.,152.

kolbítr (aber Ketill hœngr, der Küchennarr, ist nun hier gekommen, und wäre es mir nie zuviel, ihm das heimzuzahlen. Wäre das fast eine Schande für mich, ihn nicht weit zu übertreffen, wo er am Herd aufgewachsen und Ofenhocker [Kohlenbeißer] gewesen ist)";[1086] *"Hallbjörn kvað þat engra manna hátt, – 'ok gerir þú þetta í óleyfi mínu.' Ketill fór ekki at síðr.* (Hallbjörn sagte, das täte keiner, – 'und tust du das ohne meine Erlaubnis.' Ketill fuhr trotzdem.)"[1087]

Örvar-Odds saga: *"Svá var Oddr búinn, at hann var í rauðum skarlatskyrtli hvern dag ok hafði knýtt gullhlaði at höfði sér* (So war Oddr gekleidet, daß er jeden Tag einen roten Scharlachkittel anhatte und ein Goldband um seinen Kopf gebunden hatte)";[1088] *"Ekki vandist Oddr blótum, því at hann trúði á mátt sinn ok megin, ok þar gerði Ásmundr eftir* (Nicht gewöhnte Oddr sich ans Opfern [Götzenverehrung], denn er glaubte an seine eigene Kraft und Stärke, und danach richtete sich Ásmundr)"; *"en vér trúum á mátt várn ok megin* (aber wir glauben an unsere eigene Kraft und Stärke)";[1089] *"Oddr hafði einn búinn sprota í hendi ok mælti: 'Þenna sprota mun ek færa á nasir þér, ef þú spáir nokkru um minn hag'* (Oddr hatte einen verzierten Stab in der Hand und sprach: 'Diesen Stab werde ich dir auf die Nase schlagen, wenn du etwas über mein Leben weissagst')";[1090] *"'Spá þú allra kerlinga örmust um mitt ráð,' sagði Oddr. Hann spratt upp við, er hún mælti þetta, ok rekr sprotann á nasir henni svá hart, at þegar lá blóð á jörðu* ('Weissage du über meine Zukunft, du erbärmlichste aller Alten,' sagte Oddr. Er sprang auf, als sie das sprach, und schlägt mit dem Stab so fest auf ihre Nase, daß sofort Blut auf dem Boden war)";[1091] *"ek hefi spurt, at Oddr er kappsmaðr mikill*

1086 Ibid.,156.
1087 Ibid.,158.
1088 Ibid.,205.
1089 Ibid.,205,268. Vgl. Zitat 253(Nr.17), Zitat und Anm.882, Anm.1040, Zitat und Anm.1059.
1090 Ibid.,207.
1091 Ibid.,208.

(ich habe gehört, daß Oddr ein großer Wetteiferer ist)";[1092]
"'Þat er nú bæði,' sagði Grímr, 'at þér eruð miklir fyrir
yðr, enda þykkir yðr svá, at ekki reisir rönd við yðr ('Es
ist nun so,' sagte Grímr, 'daß ihr voller Eifer seid, und
es scheint euch so, daß keiner euch Widerstand leisten
kann)";[1093] "hefir nú illa gefizt þrá þitt, ok mundum vér
hér mikinn sigr fengit hafa, ef ek hefða ráðit (hat sich
nun dein Trotz schlecht bezahlt, und würden wir hier einen
großen Sieg davongetragen haben, wenn ich bestimmt hät-
te)";[1094] "'Þat ætla ek nú, at liðin ván sé, at spá sú komi
fram, er völvan arma spáði mér fyrir löngu. /---/ Þat varð
Oddi fyrir, at hann stakk til haussins spjótskafti sínu.
Hann hallaðist við nokkut svá, en undan honum hrökktist ein
naðra ok at Oddi. Ormrinn höggr fót hans ('Das glaube ich
nun, daß das vergebliche Hoffnung ist, daß sich die Prophe-
zeiung erfüllt, die mir die armselige Seherin vor langem
weissagte. /---/ Das geschah Oddr, daß er mit seinem Speer-
schaft nach dem Schädel stach. Er kippte etwas zur Seite,
und aus ihm heraus schoß eine Natter auf Oddr zu. Die
Schlange beißt ihn in den Fuß)";[1095] "Sagði mér völva/sannar
rúnir,/en ek vætki því/vildak hlýða (Sagte mir die Seherin
wahre Runen, aber ich wollte dem nicht folgen)".[1096]

Yngvars saga víðförla: "Hann sagði ok bað sér líknar
fyrir óhlýðni (Er sagte es und bat um Gnade wegen des Unge-
horsams)";[1097] "Nokkurir menn gáfu lítinn gaum at hans máli,
ok lét hann þá drepa, ok síðan treystist engi at brjóta
þat, er hann bauð (Einige Leute beachteten das wenig, was
er sagte, und ließ er sie töten, und seitdem getraute sich
keiner, das nicht zu befolgen, was er befahl)";[1098] "Yngvarr
bað þá ekki forvitnast um drekann. Þeir gjörðu sem hann

1092 Ibid.,229.
1093 Ibid.,230.
1094 Ibid.,257.
1095 Ibid.,339-340.
1096 Ibid.,341. Weitere Beispiele finden sich ibid.,210,227,232,234,
 235,247f.,249,256f.,290,292,293,306,308,310f.
1097 Ibid.,436.
1098 Ibid.,437.

bauð, utan fáir menn /---/ ok fellu síðan dauðir niðr
(Yngvarr bat sie, sich nicht nach dem Drachen zu erkundi-
gen. Sie taten, wie er befahl, außer wenigen Leuten /---/
und fielen dann tot nieder)";[1099] "bað Sveinn, at þeir
hvötuðu í burt /---/ gerðu svá flestir allir fyrir utan sex
menn, er til drekans gengu fyrir forvitnissakir, ok fellu
þeir niðr dauðir. (bat Sveinn, daß sie davonliefen /---/
taten das fast alle außer sechs Leuten, die zum Drachen
gingen aus Neugier, und fielen sie tot hin.)"[1100]

Þorsteins saga Víkingssonar: "Ór hófi þótti öllum
ganga metnaðr hennar ok ofstopi. Töluðu þat ok margir menn,
at henni mundi koma nokkurr hnekkir (Maßlos schien allen
ihr Ehrgeiz und ihre Heftigkeit. Sagten das auch viele, daß
sie irgendein Unglück erleiden würde)";[1101] "mundi nú lægj-
ast metnaðr hennar (würde sich ihr Ehrgeiz vermindern)";[1102]
"Metnaðarmaðr var hann svá mikill, at honum þótti ekki koma
til jafns við sik. Óláfr gekk næst honum /.../ en óeirinn
ok ódæll um allt ok ójafnaðarfullr (Sein Ehrgeiz war so
groß, daß er fand, keiner komme ihm gleich. Óláfr kam ihm
am nächsten /.../ aber unruhig und halsstarrig in allem und
gewalttätig)";[1103] "Jökull gerðist ofstopamaðr mikill ok
óeirinn um alla hluti. /---/ Á því lék konungssonum mikill
metnaðr. Var Jökull í því sem öllu öðru inn kappsamasti.
/---/ Gekk þá enn með miklu kappi fyrir þeim Njörfasonum
(Jökull wurde ein großer Hitzkopf und unbeständig in allen
Dingen. /---/ Darein legten die Königssöhne ihren ganzen
Ehrgeiz. War Jökull darin wie in allem anderen der eifrig-
ste. /---/ Zeigten die Söhne des Njörfi da immer noch gro-
ßen Wetteifer)";[1104] "sýnir þú þat, frændi, at þú ert óbil-
gjarn (zeigst du das, Verwandter [Bruder], daß du ungerecht

[1099] Ibid.,442.
[1100] Ibid.,455.
[1101] FSN III:3.
[1102] Ibid.,4.
[1103] Ibid.,21.
[1104] Ibid.,22.

bist)";[1105] "'*Misjafnt er þér varit um stórlæti þitt'* ('Verschieden bist du in deinem Stolz')";[1106] "*því at hann er ófyrirleitinn í orðum ok gerðum.'* /.../ *en Þórir bráðr ok ófyrirleitinn, en þó virðist mér sem þú munir vera í öllu stórlyndari.'* (denn er ist rücksichtslos in Worten und Taten.' /.../ aber Þórir hitzig und frech, und doch scheinst mir du in allem stolzer zu sein.')"[1107]

Sturlaugs saga starfsama: "*Konungr gerði tvá kosti, at festa honum dóttur sína elligar mundi hann þar drepinn í stað* (Der König gab ihm zwei Möglichkeiten, ihm entweder seine Tochter zu geben, oder dort auf der Stelle getötet zu werden)";[1108] "'*Hverr er þessi inn vándi bikkjusonrinn, er þorir at tjalda búð þá, er ek er vanr at tjalda* ('Wer ist dieser gemeine Hundesohn, der es wagt, dort zu zelten, wo ich es gewohnt bin)";[1109] "*Nú skal hefja heitstrenging, ok er hún með því móti, at ek skal víss verða, af hverjum rökum úrarhorn er upp runnit, fyrir in þriðju jól eða deyja ella.' þá stendr Framarr upp ok segist því heita, at hann skal kominn í rekkju Ingigerðar, dóttur Ingvars konungs í Görðum austr, ok hana kysst hafa fyrir in þriðju jól eða deyja ella* (Nun soll ein Gelübde geleistet werden, und es besteht darin, daß ich herausfinden werde, woher das Urhorn gekommen ist, vor dem dritten Weihnachten oder sterben sonst.' Dann steht Framarr auf und sagt, daß er gelobe, in das Bett von Ingigerðr gekommen zu sein, der Tochter König Ingvars in Nowgorod, und sie geküßt zu haben vor dem dritten Weihnachten oder zu sterben sonst)";[1110] "*þér eruð miklir fyrir yðr fóstbræðr, enda þykkizt þér konungum meiri* (ihr Blutsbrüder seid voller Eifer, und ihr dünkt euch hö-

[1105] Ibid.,42.

[1106] Ibid.,43.

[1107] Ibid.,44. Weitere Beispiele finden sich ibid.,23,29,33,39,48.

[1108] Ibid.,111.

[1109] Ibid.,121.

[1110] Ibid.,146-147.

her als Könige)";[1111] "*at þér þykkizt konungum meiri at met-*
orðum (daß ihr euch im Rang höher als Könige dünkt)".[1112]

Göngu-Hrólfs saga: "*Hann var ofrhugi mikill* (Er war
ein großer Wagehals)";[1113] "*'Þess strengi ek heit at fá þá*
konu, er hárit er af, eða liggja dauðr ella /.../ Öllum
þótti mikil heitstrengingin, ok horfði hverr til annars
('Das gelobe ich, die Frau zu bekommen, von der das Haar
ist, ansonsten aber tot dazuliegen /.../ Alle fanden das
Gelübde groß, und einer sah den anderen an)"; "*Virðist mér*
heitstrenging þín mikil (Scheint mir dein Gelübde
groß)";[1114] "*at ek er svá sterkr, at mér verðr aldri aflfátt*
(daß ich so stark bin, daß mich nie die Kraft verläßt)";[1115]
"*Fekk Vilhjálmr þá marga menn til þjónustu, ok lét hann nú*
mikit yfir sér (Bekam Vilhjálmr da viele Dienstleute, und
tat er nun großspurig)";[1116] "*skuluð þér í tjöldin ganga ok*
engi út sjá, fyrr en ek segi yðr til.' /---/ Maðr einn var
svá forvitinn, at hann spretti tjaldinu ok sá út, en er
hann kom inn aftr, var hann bæði vitlauss ok mállauss ok
innan lítils tíma dauðr. (sollt ihr in die Zelte gehen und
keiner hinausschauen, ehe ich es euch erlaube.' /---/ Einer
war so neugierig, daß er das Zelt öffnete und hinaussah,
aber als er wieder hereinkam, war er sowohl verstört wie
sprachlos und innerhalb von kurzer Zeit tot.)"[1117]

Bósa saga ok Herrauðs: "*léku menn með kappi miklu*
(spielte man mit großem Eifer)";[1118] "*Inn þriðja dag veitt-*
ust at honum tveir menn, en margir óþægðu honum (Am dritten
Tag griffen ihn zwei Leute an, und viele bedrängten ihn

[1111] Ibid.,152.
[1112] Ibid.,154. Weitere Beispiele finden sich ibid.,113,116,123,141-
 143,153,154.
[1113] Ibid.,166.
[1114] Ibid.,190.
[1115] Ibid.,196.
[1116] Ibid.,213.
[1117] Ibid.,239. Weitere Beispiele vor allem für Prahlerei und Ungehor-
 sam finden sich ibid.,192,196,198,206,207,209,211,212,227,237-
 238.
[1118] Ibid.,285.

hart)";[1119] "'ok ger nú hvárt er þú vilt, at fara með mér
viljug eða geri ek [Bósi] skyndibrúðlaup til þín hér í
skóginum.' ('und tu das nun, was du [Königstochter] willst,
mit mir freiwillig zu gehen, oder ich [Bósi] mache schnell
Hochzeit mit dir hier im Wald.')"[1120]

Egils saga einhenda ok Ásmundar berserkjabana: "*Hann
var mikill fyrir sér ok óstýrilátr, kappsamr ok ódæll* (Er
war voller Übermut und unbändig, ehrgeizig und halsstar-
rig)"; "*Eitt sinn ræddi Egill um við þá, hverr lengst mundi
geta lagizt í vatnit /---/ Villtust þeir nú á sundinu, ok
eigi vissi Egill, hvat af sínum mönnum varð. Hvarflaði hann
nú um vatnit tvau dægr. Kom hann þá at landi ok var svá
máttdreginn, at hann varð at skríða á land* (Einmal sprach
Egill mit ihnen, wer am weitesten auf den See hinaus
schwimmen könnte /---/ Verirrten sie sich nun beim Schwim-
men und Egill wußte nicht, was aus seinen Leuten geworden
war. Irrte er nun zwei Tage auf dem See umher. Kam er dann
an Land und war so erschöpft, daß er an Land kriechen muß-
te)".[1121]

Sörla saga sterka: "'*eigi em ek svá naumlátr sem þræll
þurfandi, at ek vili mútur taka á afli mínu. Þætti oss
heldr meiri sómi, at vár frægð mætti sem víðast út borin
verða heldr en þiggja gjafir af yðr hér fyrir, þat er í
fjarlægar álfur færast mætti*' ('nicht bin ich so geizig wie
ein bedürftiger Knecht, daß ich mich für meine Kraft beste-
chen lassen will. Fänden wir es viel mehr Ehre, daß unser
Ruhm sich so weit wie möglich verbreitete, als daß wir Ga-
ben dafür von Euch empfangen, daß er sich bis in ferne Erd-
teile erstrecken möchte')";[1122] "*Hverr er þessi inn stolti
maðr* (Wer ist dieser so stolze Mann)"; "*Þat þykkjumst ek*

[1119] Ibid.,286.
[1120] Ibid.,317. Bósi verwirklicht seine anmaßende Drohung offenbar nur
 deshalb nicht, weil die Dame aus der Oberschicht und nicht aus
 dem Bereich der *rustici* ist. Gegenüber Bauernmädchen legt er ein
 anderes Verhalten an den Tag (vgl. ibid,298-316). Zu unterschied-
 lichen Vorgangsweisen aufgrund sozialer Positionen vgl. z.B. Din-
 zelbacher 1986:225f., *Europäische Mentalitätsgeschichte* 1993:85.
[1121] FSN III:342.
[1122] Ibid.,384.

heyra, at þér þykkizt of góðir til at mæla við oss (Das
glaube ich zu hören, daß Ihr Euch zu gut dünkt, mit uns zu
sprechen)"; *"Vil ek nú bjóða yðr þann kost at gefa á mitt
vald þenna góða dreka* (Will ich Euch nun die Möglichkeit
geben, mir diesen guten Drachen [Schiff] zu überlas-
sen)";[1123] *"Uggir mik eigi muni ykkr betr fara en þeim leiðu
þrælum, er verja skyldu land þitt ok drekann Skrauta, hver-
ir fljótt fellu fyrir oss sem ragar skógargeitr* (Fürchte
ich, daß es euch nicht besser gehen wird als den müden
Knechten, die dein Land und den Drachen Skrauti verteidigen
sollten, die rasch vor uns fielen wie feige Wildzie-
gen)";[1124] *"Skrafar þú eigi hug ór oss norskum með stóryrðum
þínum ok drembilæti.* (Nimmst du uns Norwegern nicht den Mut
mit deinen großen Worten und deinem Hochmut.)"[1125]

Gautreks saga: *"tók marga ríkra manna sonu með valdi
ok í gisling* (nahm viele Söhne mächtiger Leute mit Gewalt
und als Geiseln)";[1126] *"ok váru mjök ágjarnir ok spottsamir
við hann* (und waren sehr frech und höhnisch zu ihm)";[1127]
"þú ert athlægi ættar þinnar (du bist zum Gelächter deiner
Familie geworden)"; *"'Eigi lætr þú dvöl á fólskunni, ok er
jarl eigi því vanr at hlaupa til tals við þorpara.'* ('Du
hörst mit deiner Narrheit nicht auf, und ist der Jarl nicht
gewohnt, zur Unterhaltung mit einem Lumpen zu laufen.')"[1128]

Hrólfs saga Gautrekssonar: *"eigi hæfir svá gömlum
karli at válka svá væna mey* (nicht gehört es sich für einen
so alten Mann [König Gautrekr], ein so schönes Mädchen zu
belästigen)";[1129] *"Ketill var /.../ framgjarn ok hvatvíss ok
fullr áræðis ok inn áleitnasti* (Ketill war /.../ ehrgeizig
und voreilig und voller Wagemut und der Aufdringlich-
ste)";[1130] *"hún var ráðgjörn ok stórlát. Þótti honum eigi*

[1123] Ibid.,386.
[1124] Ibid.,396-397.
[1125] Ibid.,397. Weitere Beispiele finden sich ibid.,388,395,401.
[1126] FSN IV:13.
[1127] Ibid.,33.
[1128] Ibid.,37.
[1129] Ibid.,57.
[1130] Ibid.,58.

*ólíklegt, at hann ok ríki hans fengi ónáðir af hennar ofsa
ok kappgirnd* (sie war herrschsüchtig und stolz. Schien ihm
nicht unwahrscheinlich, daß er und sein Reich Unfrieden be-
kämen wegen ihrer Heftigkeit und ihres Eifers)";[1131] "*Þar
með lætr hún gefa sér nafn Þórbergs; skyldi ok engi maðr
svá djarfr, at hana kallaði mey eða konu, en hverr, er þat
gerði, skyldi þola harða refsing* (Damit läßt sie sich den
Namen Þórbergr geben; sollte auch keiner so waghalsig sein,
sie Mädchen oder Frau zu nennen, und jeder, der das täte,
sollte eine harte Strafe erleiden)";[1132] "*at svá sé hún stór
ok stolt, at hún vili, at engi maðr kvenkenni hana /.../
Heyrt hefi ek þat ok sagt, at hennar hafi beðit nokkurir
konungar ok hafi suma látit drepa, suma hafi hún látit
klækja á einhvern hátt, suma blinda, gelda, handhöggva eða
fóthöggva, en valit öll orð hæðilig með svívirðu* (daß sie
so hochmütig und stolz sei, daß sie wolle, daß keiner sie
als Frau bezeichne /.../ Ich habe das auch sagen hören, daß
einige Könige um sie angehalten hätten und daß sie manche
habe töten lassen, manchen habe sie irgendwie schändlich
mitgespielt, manche blenden, kastrieren, die Hände oder Fü-
ße abhauen lassen, und ihre ganze Wortwahl sei höhnisch mit
Schändlichkeit gewesen)"; "*Vænti ek ok þess, því meira
dramb sem hún hefir á sik dregit, at því vesalligar falli
hennar ofstæki* (Erwarte ich auch, daß ihr Ungestüm umso
schlimmer endet, je hochmütiger sie wird)";[1133] "*Hún er rík
ok stórráð /---/ með því at mér er hennar þessi framferð
ekki at skapi, því at hún gerir af sér mikit ofbeldi* (Sie
ist mächtig und herrschsüchtig /---/ da mir dieses Benehmen
von ihr nicht gefällt, denn sie zeigt viel Gewalttätig-
keit)";[1134] "*Sem Hrólfr konungr sá mikit ofstæki konungsins*
(Als König Hrólfr die große Hartnäckigkeit des Königs
sah)";[1135] "*spottuðu þá ok hlógu at þeim ok frýðu þeim hug-*

[1131] Ibid.,63.
[1132] Ibid.,64.
[1133] Ibid.,70.
[1134] Ibid.,80.
[1135] Ibid.,81.

ar. Þeir báru út pell ok silki ok marga dýrgripi ok tjáðu
fyrir þeim ok báðu þá eftir sækja (verspotteten sie und
lachten sie aus und bezeichneten sie als feige. Sie trugen
Samt und Seide und viele Kostbarkeiten heraus und zeigten
es ihnen und baten sie, es sich zu holen)";[1136] "svá lokkum
vér af yðr lendakláðann, ok kalla ek þetta klámhögg (so
treiben wir Euch die Schlappheit aus, und nenne ich das ei-
nen Backenstreich)"; "'Svá sláum vér jafnan hunda vára, ef
oss þykkir ákaft geyja' ('So schlagen wir stets unsere Hun-
de, wenn sie uns viel zu bellen dünken')";[1137] "Ekki er hægt
at koma ráðum við slíka menn við ákafa hans ok framgirni
(Es ist nicht möglich, solche Leute zu lenken bei seiner
Heftigkeit und seinem Ehrgeiz)";[1138] "þú ætlar at vinna allt
með ákafa þínum (du willst alles mit deinem Ungestüm gewin-
nen)";[1139] "því at þeir vildu einir kenna sik láta af öðrum
hermönnum sakir ofbeldis ok mikils máttar (denn sie wollten
sich unter den anderen Kriegern hervorheben wegen ihrer Ge-
walttätigkeit und großen Kraft)";[1140] "sterkum né dramblátum
(Starken noch Hochmütigen)";[1141] "Ketill sýndi meir ákafa en
forsjá eða fyrirleitni (Ketill zeigte mehr Eifer als Um-
sicht oder Vorsicht)";[1142] "Var hann meir ágætr af hreysti
ok framgirni, ofrkappi ok ákefð en vizku eða forsjá. (War
er vortrefflicher an Tapferkeit und Ehrgeiz, maßlosem Eifer
und Heftigkeit als Weisheit oder Umsicht.)"[1143]

 Hjálmþés saga ok Ölvis: "En ef maðr metnast/við mild-
ings síðu,/sýn leiðum þitt lyndi/ok lát hann sneypu hljóta
(Aber wenn jemand an der Seite des Königs hochmütig wird,
zeig dem Abscheulichen deine Meinung und weise ihn zu-
recht)".[1144]

[1136] Ibid.,92-93.
[1137] Ibid.,95.
[1138] Ibid.,108.
[1139] Ibid.,109.
[1140] Ibid.,120.
[1141] Ibid.,124.
[1142] Ibid.,163.
[1143] Ibid.,175. Weitere Beispiele, vor allem auch lange Schmähreden,
 finden sich ibid.,68,75f.,81f.,92,102,107,119f.,125.
[1144] Ibid.,217.

Hálfdanar saga Eysteinssonar: "*Hann var mikil* [*sic*]
ójafnaðarmaðr ok eigi mjök vitr (Er war ein sehr gewalttä-
tiger Mensch und nicht sehr klug)";[1145] "*vil ek nú vera þér
í bónda stað, ok er eigi vanfenginn maðr á mót honum, því
at hann var gamall.' 'Engi lýti váru honum at elli sinni,'
sagði drottning* (will ich nun die Stelle deines [getöteten]
Mannes einnehmen, und ist es nicht schwierig, ihn zu erset-
zen, denn er war alt.' 'Kein Fehler war sein Alter,' sagte
die Königin)".[1146]

b) ira

Ira (*reiði*) ist (Jäh-)Zorn, Wut, Raserei, Rache, Haß, grim-
mige Unversöhnlichkeit, Treulosigkeit, Verrat, Betrug,
Meineid und Zwietracht (*discordia*); vgl. folgende Belege:

Hrólfs saga kraka ok kappa hans: "*grimmliga skal þessa
hefna, þegar tóm er til* (grimmig soll das gerächt werden,
wenn sich die Gelegenheit dazu gibt)";[1147] "*grimm í skapi*
(grimmig im Wesen)";[1148] "*Ólöf drottning varð fláráð við
þetta ok eigi heilbrjóstuð, þá er hún vissi /---/ gerði þat
í hug sér, at þetta mundi Helga konungi vera til harms ok
svívirðingar* (Königin Ólöf wurde hinterhältig dadurch und
nicht ehrlich, als sie das erfuhr /---/ dachte sich, daß
dies König Helgi Kummer und Schande bereiten würde)";[1149]
" '*Mína ætla ek móðurina versta vera ok grimmasta, því at
þetta er þau ódæmi, er eigi munu fyrnast um aldr.' 'Helga
hefir þú goldit at í þessu,' segir Ólöf, 'ok reiði minnar*
('Meine Mutter finde ich die schlimmste und grimmigste,
denn das sind ungeheuere Dinge, die niemals vergessen wer-
den.' 'Für Helgi hast du büßen müssen damit,' sagt Ólöf,

[1145] Ibid.,248.
[1146] Ibid.,250.
[1147] FSN I:10.
[1148] Ibid.,14.
[1149] Ibid.,20.

'und meinen Zorn)";[1150] *"Hjörvarðr varð þessu ákafliga reiðr
(Hjörvarðr wurde darüber sehr zornig)";[1151] "ok sló hana
kinnhest mikinn (und gab ihr eine schallende Ohrfeige)";[1152]
"Lítt haldi þér enn griðin, Aðils konungr (Nochmals haltet
Ihr wenig den Frieden, König Aðils)";[1153] "at þú sparir ekki
at sitja á svikráðum við Hrólf konung (daß du König Hrólfr
betrügen willst)";[1154] "ertu maðr miklu verri ok grimmari en
nokkurir aðrir (bist du viel schlimmer und grimmiger als
irgendwelche anderen)".[1155]*

Völsunga saga: *"Siggeirr konungr reiddist við þessi
orð ok þótti sér háðuliga svarat vera. En fyrir því, at
honum var svá varit, at hann var undirhyggjumaðr mikill, þá
lætr hann nú sem hann hirði ekki um þetta mál, en þat sama
kveld hugði hann laun fyrir þetta, þau er síðar kómu fram
(König Siggeirr wurde böse über diese Worte und fand, man
hätte ihm höhnisch geantwortet. Aber weil er so in seiner
Art war, daß er ein sehr falscher Mensch war, da tut er nun
so, als ob ihn diese Sache nichts weiter angehe, aber am
selben Abend noch dachte er an Rache dafür, die später an
den Tag kam)";[1156] "ætlar at svíkja yðr (will Euch betrü-
gen)";[1157] "Ek lét drepa börn okkur, er mér þóttu of sein
til föðurhefnda (Ich ließ unsere Kinder töten, die mir zu
träge zur Vaterrache schienen)";[1158] "Hefi ek ok svá mikit
til unnit, at fram kæmist hefndin (Habe ich auch so viel
dazu beigetragen, daß die Rache gelänge)";[1159] "Þat finnr
Grímhildr, hvé mikit Sigurðr ann Brynhildi ok hvé oft hann
getr hennar; hugsar fyrir sér, at þat væri meiri gifta, at
hann staðfestist þar ok ætti dóttur Gjúka konungs (Das
merkt Grímhildr, wie sehr Sigurðr Brynhildr liebt und wie*

1150 Ibid.,26.
1151 Ibid.,44.
1152 Ibid.,47.
1153 Ibid.,79.
1154 Ibid.,80.
1155 Ibid.,82; vgl. ibid.,30-31.
1156 Ibid.,115.
1157 Ibid.,116.
1158 Ibid.,127.

oft er sie erwähnt; denkt sich, daß das mehr Glück wäre,
wenn er dort bleiben würde und die Tochter König Gjúkis be-
säße)"; "*við þann drykk [Grímhildar] mundi hann [Sigurðr]
ekki til Brynhildar* (bei diesem Trank [der Grímhildr] erin-
nerte er [Sigurðr] sich nicht mehr an Brynhildr)";[1160] "*Sig-
urðr gaf Guðrúnu at eta af Fáfnis hjarta, ok síðan var hún
miklu grimmari en áðr* (Sigurðr gab Guðrún von Fáfnis Herz
zu essen, und seitdem war sie viel grimmiger als frü-
her)";[1161] "*Guðrún svarar með reiði* (Guðrún antwortet wü-
tend)";[1162] "*Brynhildr sér nú þenna hring ok kennir. Þá
fölnar hún, sem hún dauð væri* (Brynhildr sieht nun diesen
Ring und erkennt ihn. Da wird sie bleich, als ob sie tot
wäre)"; "*Brynhildr svarar: 'Illt eitt gengr þér til þessa,
ok hefir þú grimmt hjarta'* (Brynhildr antwortet: 'Nur
Schlechtes hast du im Sinn, und hast du ein grimmiges
Herz')";[1163] "*Þess skaltu gjalda, er þú átt Sigurð* (Das
sollst du büßen, daß du Sigurðr hast)"; "*'Ekki höfum vér
launmæli haft, ok þó höfum vit eiða svarit, ok vissu þér
þat, at þér véltuð mik, ok þess skal hefna'* ('Nicht haben
wir etwas heimlich beschlossen, und doch haben wir Eide ge-
schworen, und wußtet Ihr das, daß Ihr mich betrogt, und das
soll gerächt werden')"; "*þinn ofsi mun illa sjatna, ok þess
munu margir gjalda* (deine Heftigkeit wird kaum nachlassen,
und dafür werden viele büßen)"; "*'Una mundum vér,' segir
Brynhildr, 'ef eigi ættir þú göfgara mann'* ('Zufriedengeben
würden wir uns,' sagt Brynhildr, 'wenn du nicht den edleren
Mann hättest')";[1164] "*'Illa mælir þú, ok er af þér rennr,
muntu iðrast, ok hendum eigi heiftyrði'* ('Schlecht sprichst
du, und wenn du dich gefaßt hast, wirst du es bereuen, und

[1159] Ibid.,128.
[1160] Ibid.,173. Grímhildr könnte eine Personifizierung der *discordia* sein.
[1161] Ibid.,174. Der (kluge) Rezipient soll ganz offenbar an das *libe-rum arbitrium* denken, d.h. daß der Mensch selbst frei entscheiden kann und nicht von Zauberei oder nur "Schicksal" abhängig ist. Vgl. Zitat und Anm.120,1431; Anm.1563.
[1162] Ibid.,178.
[1163] Ibid.,179.
[1164] Ibid.,180.

werfen uns keine Haßworte zu')"; "'Þú kastaðir fyrri heift-
arorðum á mik. Lætr þú nú sem þú munir yfir bæta, en þó býr
grimmt undir' ('Du bewarfst mich zuerst mit Haßworten. Tust
du nun so, als ob du es wiedergutmachen wolltest, und doch
steckt Grimmiges dahinter')";[1165] "Nú erum vér eiðrofa (Nun
haben wir die Eide gebrochen)";[1166] "Ok eigum vér Grímhildi
illt at launa (Und haben wir Grímhildr Schlechtes heimzu-
zahlen)"; "Mörg flærðarorð hefir þú mælt, ok ertu illúðig
kona (Viele falsche Worte hast du gesprochen, und bist du
eine böse Frau)"; "Ekki höfum vér launþing haft né ódáðir
gert, ok annat er várt eðli (Nicht haben wir eine heimliche
Verabredung gehabt oder Untaten begangen, und anders ist
unser Wesen)";[1167] "hefir hún fengit goða reiði (hat sie den
Zorn der Götter bekommen)"; "finn hana ok vit, ef sjatni
hennar ofsi (suche sie auf und sieh zu, ob ihre Heftigkeit
nicht vergeht)";[1168] "Mér var engi verri í þessum svikum
(Mir tat keiner Übleres an bei diesem Betrug)"; "Þér skal
ek segja mína reiði (Dir werde ich von meinem Zorn erzäh-
len)"; "grimm em ek við hann (grimmig bin ich zu ihm)";[1169]
"'Þat er mér sárast minna harma, at ek fæ eigi því til
leiðar komit, at bitrt sverð væri roðit í þínu blóði' ('Das
ist mein bitterster Kummer, daß ich es nicht zustandebrin-
ge, daß man ein scharfes Schwert in deinem Blute rötete')";
"síðan þér svikuð mik frá öllu yndi, ok ekki hirði ek um
lífit (seit Ihr mich um alle Freude betrogt, und nicht küm-
mere ich mich um mein Leben)"; "en nú fám vér enga líkn
(aber nun hilft uns das nichts)";[1170] "Sigurðr hefir mik
vélt (Sigurðr hat mich betrogen)"; "kvað hann hafa vélt sik
í tryggð (sagte, er hätte ihn in der Treue betrogen)";[1171]
"munum vér gjöld fyrir taka at svíkja slíkan mann (werden

[1165] Ibid.,181.
[1166] Ibid.,182.
[1167] Ibid.,183.
[1168] Ibid.,184.
[1169] Ibid.,185.
[1170] Ibid.,185-186.
[1171] Ibid.,188.

wir das büßen müssen, einen solchen Mann zu verraten)";[1172]
"*varð hann [Guttormr] svá æfr ok ágjarn ok allt saman ok
fortölur Grímhildar, at hann hét at gera þetta verk. /.../
Sigurðr vissi eigi ván þessa vélræða. /.../ Sigurðr vissi
sik ok eigi véla verðan frá þeim* (wurde er [Guttormr] so
wütend und begierig und durch alles zusammen und die Über-
redungen der Grímhildr, daß er versprach, dieses Werk aus-
zuführen. /.../ Sigurðr hatte keine Ahnung von diesem Ver-
rat. /.../ Sigurðr fand auch nicht, daß er Verrat von ihnen
verdient hätte)";[1173] "*Þat heyrir Brynhildr ok hló, er hún
heyrði hennar andvarp [Guðrúnar]* (Das hört Brynhildr und
lachte, als sie ihre [der Guðrún] Seufzer hörte)";[1174] "*er
þér eruð eiðrofa* (da Ihr eidbrüchig seid)"; "*ef hann
[Högni] fengi mýkt skaplyndi hennar* (ob er [Högni] ihren
Sinn besänftigen könnte)";[1175] "*Eigi skaltu nú á heiftir
hyggja* (Nicht sollst du nun an großen Haß denken)";[1176]
"*Tekr Kostbera at líta á rúnarnar ok innti stafina ok sá,
at annat var á ristit en undir var ok villtar váru rúnarn-
ar* (Beginnt Kostbera, die Runen anzusehen und untersuchte
die Zeichen und sah, daß anderes darauf geritzt war als
darunter war, und die Runen gefälscht waren)";[1177] "'*Þess
sver ek [Vingi] at ek lýg eigi, ok mik taki hár gálgi ok
allir gramir, ef ek lýg nakkvat orð.' Ok lítt eirði hann
sér í slíkum orðum* ('Das schwöre ich [Vingi], daß ich nicht
lüge, und nehme mich der hohe Galgen und alle Unholde, wenn
ich irgendein Wort lüge.' Und wenig sparte er mit solchen
Worten)";[1178] "*sú mun erfðin lengst eftir lifa at týna eigi
grimmdinni, ok mun þér eigi vel ganga, meðan ek lifi* (die
Erbeigenschaft wird am längsten leben, die Grausamkeit
nicht zu verlieren, und wird es dir nicht gut gehen, solan-

[1172] Ibid.,189.
[1173] Ibid.,190.
[1174] Ibid.,191.
[1175] Ibid.,192.
[1176] Ibid.,197.
[1177] Ibid.,201.
[1178] Ibid.,204. Vingi, der Bote, schwört einen Meineid.

ge ich lebe)";[1179] "'Grimm ertu, er þú myrðir sonu þína ok
gaft mér hold at eta, ok skammt lætr þú ills í milli'
('Grimmig bist du, da du deine Söhne mordetest und mir das
Fleisch zu essen gabst, und kurz nacheinander begehst du
Schlechtes')"; "Verra hefir þú gert en menn viti dæmi til,
ok er mikil óvizka í slíkum harðræðum (Schlimmeres hast du
getan, als die Menschen Beispiele dazu kennen, und ist viel
Unklugheit in solchen Gewalttaten)"; "Þau mæltust við mörg
heiftarorð (Sie wechselten viele böse Worte miteinander)";
"hann [Niflungr, sonr Högna] vildi hefna föður síns (er
[Niflungr, Sohn des Högni] wollte seinen Vater rächen)";[1180]
"ok mátti eigi stilla sik af reiði (und konnte sich nicht
beherrschen vor Wut)".[1181]

 Ragnars saga loðbrókar: "Ver eigi reiðr (Sei nicht
zornig)"; "sýnist mér óráðligt at svíkja þá ina fá, sem hér
koma (scheint mir nicht ratsam, die wenigen zu betrügen,
die hierher kommen)";[1182] "'Þat mun nú verða sem oft, at
illa mun gefast at svíkja þann, er honum trúir ('Das wird
nun geschehen, wie so oft, daß es sich als schlecht erwei-
sen wird, den zu betrügen, der einem vertraut)"; "Vit höfum
unnit glæp mikinn (Wir haben ein großes Verbrechen began-
gen)";[1183] "menn hans hlaupa til ok drepa hundinn ok reka
bogastreng at hálsi honum, ok fær hann af því bana, ok er
eigi betr griðum haldit við hana en svá (seine Leute laufen
herbei und töten den Hund und spannen eine Bogensehne um
seinen Hals, und wird er dadurch getötet, und wird der
Frieden mit ihr nicht besser gehalten als so)";[1184] "ekki
skal af spara at eggja til hefnda (nicht soll damit zurück-
gehalten werden, zur Rache anzuspornen)";[1185] "at þessa
verði meir hefnt en miðr (daß dies eher mehr als weniger

[1179] Ibid.,210.
[1180] Ibid.,211.
[1181] Ibid.,215. Weitere Beispiele finden sich ibid.,124,125,126,127,
133,177,181,199f.,201f.,212,215,216f.
[1182] Ibid.,223.
[1183] Ibid.,224-225.
[1184] Ibid.,235.
[1185] Ibid.,252.

gerächt wird)";[1186] "at þessa yrði hefnt (daß das gerächt
würde)";[1187] "at hefna þeira bræðra (die Brüder zu rächen)";
"Ok hvar sem þau koma við Svíþjóð í ríki Eysteins konungs,
fara þeir herskildi yfir, svá at þeir brenndu allt þat, er
fyrir varð, drápu hvert mannsbarn, ok því jóku þeir við, at
þeir drápu allt þat, er kvikt var (Und wohin sie auch nach
Schweden in das Reich von König Eysteinn kommen, führen sie
Krieg, so daß sie alles verbrannten, was ihnen in den Weg
kam, töteten jeden Menschen, und so weit gingen sie, daß
sie alles töteten, was lebendig war)";[1188] "at hans hörund
var allt blásit af þeim grimmleik, er í brjósti hans var
(daß seine Haut ganz aufgeblasen war von der Grimmigkeit,
die in seiner Brust war)";[1189] "verða þeir reiðir mjök (wer-
den sie sehr wütend)"; "ef vér skulum eigi hefna föður várs
(wenn wir unseren Vater nicht rächen sollen)";[1190] "'at
minnast, hvern dauðdaga hann valdi föður várum. Nú skal sá
maðr, er oddhagastr er, marka örn á baki honum sem innilig-
ast, ok þann örn skal rjóða með blóði hans.' /---/ þykkjast
þeir nú hefnt hafa föður síns, Ragnars. (sich zu erinnern,
welchen Tod er für unseren Vater wählte. Nun soll derjeni-
ge, der am geschicktesten schneidet, auf seinen [König
Ellas] Rücken so gut wie möglich einen Adler ritzen, und
diesen Adler soll man mit seinem Blut röten.' /---/ meinen
sie nun ihren Vater, Ragnarr, gerächt zu haben.)"[1191]

Norna-Gests þáttr: "En þat er alsagt, at þeir vágu at
honum liggjanda ok óvörum ok sviku hann í tryggð (Aber das
sagen alle, daß sie ihn liegend ermordeten und unerwartet

[1186] Ibid.,253.
[1187] Ibid.,255.
[1188] Ibid.,257. Bei den Zitaten 1185 bis 1188 handelt es sich um eine
ungerechte Rache, da Ragnarr und seine Söhne im Unrecht sind bzw.
die Schuld selbst tragen, vgl. ibid.,243-252.
[1189] Ibid.,272.
[1190] Ibid.,273.
[1191] Ibid.,278. Wut und Rache der Ragnarsöhne (Zitat 1189-1191) wegen
des Todes ihres Vaters sind ungerecht, da Ragnarr an seinem Tod
selbst schuld war (vgl. Zitat 1070), indem er König Ella ohne
Grund angriff (siehe zu diesem Laster Zitat 1048), was einer sei-
ner Söhne, Ívarr, auch tadelt (vgl. Zitat 827,1071). Ívarr bricht
trotzdem seinen Eid König Ella gegenüber, vgl. ibid.,275-278. -

und ihn in der Treue betrogen)";[1192] *"hvé gerðu mik/Gjúka*
arfar/ástalausa/ok eiðrofa. (wie mich Gjúkis Erben der
Liebe beraubten und eidbrüchig machten.)"[1193]

Sögubrot af fornkonungum: *"varast þú Ívar konung, föð-*
ur minn, at hann véli þik (hüte dich vor König Ívarr, mei-
nem Vater, daß er dich nicht betrügt)"; *"at láta hann vita*
þessi svik (ihn diesen Betrug wissen zu lassen)"; *"at þú*
þorir eigi at hefna (daß du es nicht wagst, dich zu rä-
chen)";[1194] *"Nú riðu til allir þeir, sem hjá váru, ok*
spurðu, hví hann hefir þetta it illa verk gert. Hann lét
ærnar sakir til, kveðst at sönnu spurt hafa, at hann hefir
glapit konu hans. Allir duldu þess ok kváðu vera mikla lygi
(Nun ritten alle heran, die dabei waren, und fragten, warum
er diese so schlechte Tat verübt hat. Er meinte, Grund ge-
nug dazu zu haben, sagt, er habe mit Sicherheit erfahren,
daß er seine Frau verführt hat. Alle stritten das ab und
sagten, das sei eine große Lüge)"; *"segir hann þetta vera*
níðingsverk mikit (sagt er, daß das eine große Schandtat
sei)";[1195] *"'Muntu vera ormr sá, sem vestr er til, er heitir*
Miðgarðsormr.' Konungr svarar reiðr mjök /---/ varð hann
svá reiðr ('Wirst du die Schlange sein, die am schlimmsten
ist, die Midgardschlange heißt.' Der König antwortet sehr
zornig /---/ wurde er so wütend)".[1196]

Sörla þáttr eða Heðins saga ok Högna: *"nema þú*
[Freyja] orkir því, at þeir konungar tveir /.../ verði miss-
sáttir [discordia] (außer du [Freyja] bringst es zustande,
daß die zwei Könige /.../ uneinig werden)";[1197] *"Hann kom í*
eitt rjóðr. Þar sá hann sitja konu á stóli /---/ Hún bauð
honum at drekka /.../ En er hann hafði drukkit, brá honum
mjök undarliga við, því at hann mundi engan hlut þann, sem

Weitere Beispiele zur *ira* finden sich ibid.,223,224,243,247,272,
275,276f.

[1192] Ibid.,325.
[1193] Ibid.,328.
[1194] Ibid.,342-343.
[1195] Ibid.,344.
[1196] Ibid.,348.
[1197] Ibid.,369. Der *sensus litteralis* gibt eine mythologische Erklä-

áðr hafði yfir gengit (Er kam auf eine Lichtung. Dort sah er eine Frau auf einem Stuhl sitzen /---/ Sie bot ihm zu trinken an /.../ Aber als er getrunken hatte, geschah ihm sehr wunderlich, denn er erinnerte sich an nichts, was früher geschehen war)";[1198] *"segir hún [konan/Freyja] /---/ at nema Hildi í burtu, en drepa drottningu með því móti at taka hana ok leggja hana niðr fyrir barðit á drekanum ok láta hann sníða hana sundr, þá er hann er fram settr.' Svá var Heðinn fanginn í illsku ok óminni af öli því, er hann hafði drukkit, at honum sýndist ekki annat ráð en þetta, ok ekki mundi hann til, at þeir Högni væri fóstbræðr* (sagt sie [die Frau/Freyja] /---/ Hildr wegzuholen, die Königin aber zu töten, indem man sie nimmt und vor den Vordersteven des Drachen [Schiffes] legt und ihn sie zerschneiden läßt, wenn er ins Wasser gelassen wird.' So war Heðinn gefangen in Bosheit und Vergeßlichkeit von dem Bier, das er getrunken hatte, daß ihm kein anderer Rat schien als dieser, und nicht erinnerte er sich, daß er und Högni Blutsbrüder wären)";[1199] *"ef þú gerir svá illa ok ómannliga, at þú vinnir bana móður minni, þá munu þit faðir minn aldri sættast* (wenn du so Schlechtes und Unmenschliches tust, daß du meiner Mutter den Tod bereitest, dann werden du und mein Vater sich niemals versöhnen)";[1200] *"Heðinn mundi nú allt ok þótti mikit slys sitt, hugsar nú at fara nokkut langt í burt, svá at hann mætti eigi dagliga heyra brigzli sinna vándra framferða* (Heðinn erinnerte sich nun an alles und fand sein Unglück groß, denkt nun, weit weg zu fahren, so daß er nicht täglich Vorwürfe wegen seiner schlechten Taten hören müßte)"; *"en drottning lá dauð eftir. Högni varð við þetta mjök reiðr* (aber die Königin lag tot da. Högni geriet da-

rung des Zwistes.

[1198] Ibid.,375. Die Frau auf dem Stuhl ist Freyja (vgl. ibid.,369f., 373f.,377f.; Zitat und Anm.1160,1197). Sie ist offenbar eine Personifizierung der *discordia* (= *Hjaðningavíg*) und erinnert z.B. an die *"drósir fyrir helvítis dyrum"* der *Alexanders saga*, vgl. Zitat 201.

[1199] FSN I:376.

[1200] Ibid.,377.

durch in große Wut)";[1201] "Er Högni allæfr (Ist Högni sehr
wütend)";[1202] "þó at þeir klyfist í herðar niðr, þá stóðu
þeir upp sem áðr ok börðust. /.../ Þessi armæða ok ánauð
gekk alla stund frá því, at þeir tóku til at berjast, ok
framan til þess, er Óláfr Tryggvason varð konungr at
Noregi. Segja menn, at þat væri fjórtán tigir ára ok þrjú
ár, áðr en þessum ágæta manni, Óláfi konungi, yrði þat
lagit, at hans hirðmaðr leysti þá frá þessu aumliga áfelli
ok skaðligum skapraunum. (auch wenn sie sich bis zu den
Schultern spalteten [töteten], da standen sie auf wie vor-
her und kämpften. /.../ Dieser Harm und Zwang dauerte die
ganze Zeit, seit sie zu kämpfen angefangen hatten, bis
dahin, als Óláfr Tryggvason König von Norwegen wurde. Sagt
man, daß es hundertdreiundvierzig Jahre dauerte, bis es
diesem vortrefflichen Manne, König Óláfr, gelungen wäre,
daß sein Gefolgsmann sie von diesem jämmerlichen Elend und
schlimmen Verdruß erlöste.)"[1203]

Ásmundar saga kappabana: "Þeir urðu ákafa reiðir við
orð hans (Sie gerieten in heftigen Zorn bei seinen Wor-
ten)";[1204] "Þeir reiddust mjök við orð hans (Sie wurden sehr
wütend bei seinen Worten)";[1205] "kom á hann berserksgangr
(bekam er die Berserkerwut)"; "En í vanstilli þessu, er á
honum var ok hann var á ferðina kominn, þá sá hann son sinn
ok drap hann þegar. (Aber in dieser Unbeherrschtheit und
Raserei, in die er gekommen war, da sah er seinen Sohn und
tötete ihn gleich.)"[1206]

Hervarar saga ok Heiðreks: "ær ertu orðin/ok örviti
(rasend bist du geworden und von Sinnen)";[1207] "Honum líkaði
þat illa ok fór allt at einu ok kveðst skyldu gera þeim
nokkut illt (Ihm gefiel das schlecht, und er ging trotzdem

[1201] Ibid.,378.
[1202] Ibid.,379.
[1203] Ibid.,379-380.
[1204] Ibid.,401.
[1205] Ibid.,403.
[1206] Ibid.,404-405. *"Vanstilli"* wurde aus *"vatstilli"* (Druckfehler)
 verbessert.
[1207] FSN II:17.

und sagt, er wollte ihnen etwas Schlechtes antun)"; "*at
þeir urðu rangsáttir, ok mælti hvárr illt við annan* (daß
sie uneinig wurden, und sagte jeder Böses zum anderen)";
"*bað hann Heiðrek burt ganga ok gera eigi fleira illt í þat
sinn* (bat er Heiðrekr, wegzugehen und dieses Mal nicht noch
mehr Böses zu tun)";[1208] "*Heiðrekr hefir illa til gert, enda
er mikil hefndin, ef hann skal aldri koma í ríki föður síns
ok fara svá eignalauss í brott* (Heiðrekr hat Böses ange-
stellt, und ist die Rache groß, wenn er niemals mehr in das
Reich seines Vaters kommen soll und so ohne Besitz wegge-
hen)";[1209] "*en þú sveikt lánardrottin þinn* (aber du verrie-
test deinen Herrn)";[1210] "*Þetta er þiggjanda/þýjar barni,/
barni þýjar* (Das soll einer Magd Kind annehmen, das Kind
einer Magd)"; "*Hlöðr reiddist nú mjök, er hann var þýbarn
ok hornungr kallaðr* (Hlöðr geriet nun in große Wut, als er
Sklavenkind und Bastard genannt wurde)"; "*varð hann [Humli]
þá reiðr mjök, ef Hlöðr, dóttursonr hans, skyldi ambáttar-
sonr heita* (wurde er [Humli] da sehr böse, wenn Hlöðr, sein
Enkel, Sohn einer Magd heißen sollte)";[1211] "'*Bölvat er
okkr, bróðir,/bani em ek þinn orðinn,/þat mun æ uppi,/illr
er dómr norna.*' ('Verflucht sind wir, Bruder, ich habe dich
getötet, das wird man nie vergessen, böse ist das Urteil
der Nornen.')"[1212]

 Hálfs saga ok Hálfsrekka: "*Gunnvaldr jarl ok Kollr
báðu einnar konu báðir, ok fekk Gunnvaldr. Eftir þat kom
Kollr með lið mikit í Storð á laun, ok lögðu eld í hús
Gunnvalds Roga. Gunnvaldr gekk út ok var drepinn* (Der Jarl
Gunnvaldr und Kollr warben beide um dieselbe Frau, und
Gunnvaldr bekam sie. Darauf kam Kollr mit großem Gefolge
heimlich nach Storð, und sie legten Feuer an das Haus Gunn-
valds Roga. Gunnvaldr kam heraus und wurde getötet)";[1213]

[1208] Ibid.,24.
[1209] Ibid.,25.
[1210] Ibid.,26.
[1211] Ibid.,58.
[1212] Ibid.,67. Weitere Beispiele finden sich ibid.,11,34,35,50f.
[1213] Ibid.,97.

"Konungr sló hana með hendi sinni /.../ Þá laust konungr
hundinn (Der König schlug sie mit der Hand /.../ Da schlug
der König den Hund)";[1214] *"Ásmundr konungr ok hirðin lögðu*
eld í höllina [Verrat!] (König Ásmundr und seine Gefolgs-
leute zündeten den Palast an)";[1215] *"Hefnt mun verða/Hálfs*
ins frækna,/því at þeir göfgan gram/í griðum véltu./Olli
morði/ok mannskaða/Ásmundr konungr/illu heilli. (Gerächt
werden wird Hálfr der Tapfere, denn sie betrogen den edlen
König im Frieden. Leider verursachte König Ásmundr Mord und
Todesopfer.)"[1216]

Ketils saga hængs: *"Ketill reiddist þá* (Ketill geriet
da in Wut)";[1217] *"Hann reiddist mjök fyrir þessi svör.* (Er
wurde sehr wütend über diese Antwort.)"[1218]

Örvar-Odds saga: *"mun hann vera okkr reiðr. Ok mun þat*
vera úlfhugr sá, sem þér þótti, at dýrit hefði á okkr (wird
er uns böse sein. Und wird das der Wolfssinn sein, den dir
das Tier uns gegenüber zu zeigen schien)";[1219] *"herja ok*
brenna hvervetna (führen Krieg und verbrennen alles)"; *"er*
Oddr svá í illum hug, at hann ætlar sér ekki annat en gera
Írum allt þat illt, er honum kemr í hug (ist Oddr so böse,
daß er nichts anderes will, als den Iren all das Schlimme
anzutun, was ihm nur einfällt)"; *"at hann muni þar eftir*
hefndum eiga at leita (daß er dort nach Rache suchen müs-
se)"; *"ok leggr á streng ok skýtr at þessum manni. /---/ at*
hann drap þar þrjá menn aðra (und spannt den Bogen und
schießt nach diesem Mann. /---/ daß er dort drei weitere
Leute tötete)"; *"Oddr er svá í illum hug við Íra, at hann*
ætlar at vinna þeim allt þat illt, er hann megi orka (Oddr
ist so wütend auf die Iren, daß er ihnen alles Böse zufügen
will, was er nur tun kann)"; *"Hann kippir nú upp hverjum*
runni með rótum, þeim sem fyrir honum verðr (Er reißt nun

1214 Ibid.,101.
1215 Ibid.,114.
1216 Ibid.,130. Weitere Beispiele finden sich ibid.,100,104-105.
1217 Ibid.,154.
1218 Ibid.,173.
1219 Ibid.,213.

jeden Strauch mit den Wurzeln aus, der ihm im Wege
steht)";[1220] "'*Þykkist þú enn eigi hafa hefnt hans,' sagði*
hún, 'þar sem þú hefir drepit föður minn ok bræðr mína
þrjá?' 'Alls ekki þykki mér hans hefnt at heldr,' sagði
Oddr ('Glaubst du ihn [Ásmundr] immer noch nicht gerächt zu
haben,' sagte sie, 'wo du meinen Vater getötet hast und
meine drei Brüder?' 'Gar nicht finde ich ihn schon ge-
rächt,' sagte Oddr)";[1221] "*fyllist nú þegar upp mikillar*
reiði (wird nun sofort von großer Wut erfüllt)";[1222] "*Eigi*
launaði Ögmundr Eyþjófi betr en svá, at hann drap hann sof-
anda í sæng sinni ok myrði hann síðan (Nicht lohnte Ögmundr
es Eyþjófr besser als so, daß er ihn schlafend in seinem
Bett tötete und dann versteckte)"; "*Undi hann illa við, at*
hann hafði engri hefnd fram komit við þik, ok því myrði
hann Þórð (Fand er sich schlecht damit ab, daß er sich an
dir nicht hatte rächen können, und deshalb ermordete er
Þórðr)";[1223] "*við þik sættumst ek aldri* (mit dir versöhne
ich mich nie)";[1224] "*nú emk orðrofi* (nun bin ich wortbrü-
chig)".[1225]

 Yngvars saga víðförla: "*skildi við hana sakir óhægenda*
skapsmuna hennar, því at hún var kvenna stríðlyndust um
allt þat er við bar (ließ sich von ihr scheiden wegen ihres
schwierigen Temperaments, denn sie hatte von allen Frauen
den schwierigsten Charakter in jeglicher Hinsicht)"; "*býðr*
Áki konungi sættir fyrir þetta bráðræði (bietet König Áki
Versöhnung an für diese Unbesonnenheit)";[1226] "*kemr Eiríkr*
konungr þar at þeim öllum óvörum ok drap þá alla /.../ ok
einn veg Áka [Betrug!] (überrascht König Eiríkr sie dort
alle und tötete sie alle /.../ und genauso Áki)";[1227] "*Þessi*

[1220] Ibid.,237-238.
[1221] Ibid.,239. Die Rache von Oddr ist keine gerechte Rache, da er im
 Unrecht ist und schon vor dem Tod des Ásmundr mit ihm ohne Grund
 in Irland heert, vgl. ibid.,237.
[1222] Ibid.,242.
[1223] Ibid.,282.
[1224] Ibid.,335.
[1225] Ibid.,342. Weitere Beispiele finden sich ibid.,209,290,292,294.
[1226] Ibid.,425.
[1227] Ibid.,426.

hlutr varð þeim til sundrþykkis, því at Yngvarr bað jafnan
konungsnafns ok fekk eigi (Diese Sache verursachte ihre
Zwietracht, denn Yngvarr bat stets um den Königstitel und
bekam ihn nicht)"; "*ok sendi menn á fund Yngvars ok bað*
hann dveljast ok þiggja konungsnafn. Yngvarr kvaðst þat
mundu þegit hafa, ef þess hefði fyrr kostr verit, en kveðst
nú búinn at sigla (und schickte Leute zu Yngvarr und bat
ihn zu bleiben und den Königstitel anzunehmen. Yngvarr sag-
te, er hätte ihn angenommen, wenn das früher möglich gewe-
sen wäre, und sagt, nun wolle er segeln)";[1228] "*er þeir*
höfðu farit um hríð, skildi þá á um veginn, ok skildust
þeir, með því at engi vildi eftir öðrum fara. (als sie eine
Weile gefahren waren, wurden sie uneinig über den Weg, und
sie trennten sich, da keiner dem anderen folgen woll-
te.)"[1229]

Þorsteins saga Víkingssonar: "*Þeir urðu við þat mjök*
reiðir (Sie gerieten darüber in große Wut)";[1230] "*at mér*
verðr hann stórr í skapsmunum (daß er mir gegenüber
herrschsüchtig wird)";[1231] "*Allir váru þeir ótryggvir ok*
illir viðrskiptis (Alle waren sie untreu und übel im Um-
gang)";[1232] "*Þórir var skjótlyndr ok ákafamaðr inn mesti.*
Svall honum allt á æði, ef honum var mein gert eða í móti
skapi (Þórir war unbesonnen und der größte Eiferer. Wurde
er ganz rasend, wenn man ihm Schlechtes antat oder gegen
seinen Willen)";[1233] "*ok brenna hann inni ok sonu hans alla,*
ok væri þó varla fullhefnt Óláfs (und ihn im Haus zu ver-
brennen und alle seine Söhne, und dennoch wäre Óláfr kaum
voll gerächt)";[1234] "*at Víkingr skal aldri í friði fyrir mér*
né synir hans. Skal ek aldri gefa upp, fyrr en þeir eru í
helju (daß Víkingr nie Frieden haben soll vor mir, und auch
nicht seine Söhne. Werde ich nie aufgeben, bis sie tot

1228 Ibid.,434.
1229 Ibid.,448.
1230 FSN III:2.
1231 Ibid.,4.
1232 Ibid.,20.
1233 Ibid.,21.

sind)";[1235] "*Hann mælti þá til Ógautans ok bað hann reyna*
listir sínar ok gera veðr at Þorsteini, svá at hann drukkn-
aði ok allir hans menn. (Er sprach da zu Ógautan und bat
ihn, seine Künste zu versuchen und Þorsteinn ein Unwetter
zu bereiten, so daß er ertränke und all seine Leute.)"[1236]

Friðþjófs saga ins frækna: "*at synir Bela konungs hafa*
slitit vinfengi við Friðþjóf (daß die Söhne von König Beli
die Freundschaft mit Friðþjófr abgebrochen haben)";[1237]
"*Gerðu þeir sik stórliga reiða* (Taten sie wie rasend)";
"'*Þat mun bezt vera, bróðir, at Friðþjófr taki nú hegning.*
Munu vit brenna bú hans'"; "*Eftir þat keyptu þeir at fjöl-*
kunnigum konum, at þær gerði æðiveðr at þeim Friðþjófi ok
mönnum hans ('Das wird am besten sein, Bruder, daß Frið-
þjófr nun bestraft wird. Werden wir seinen Hof niederbren-
nen')";[1238] "*hygg ek þá Helga ok Hálfdan búa við oss eigi*
vingjarnliga, ok munu þeir hafa sent oss enga vinsending
(glaube ich, daß Helgi und Hálfdan uns nicht freundlich be-
handeln, und werden sie uns keine freundschaftliche Sendung
geschickt haben [Litotes!])";[1239] "*þeir bræðr báðir eru*
einskis háttar, en sýna sik í slíkri illsku við svá ágæta
menn (die beiden Brüder [Könige] sind nichts wert, zeigen
sich aber in solcher Bosheit so vortrefflichen Männern ge-
genüber)".[1240]

Sturlaugs saga starfsama: " *Við þessi orð varð Stur-*
laugr reiðr mjök (Über diese Worte geriet Sturlaugr in gro-
ße Wut)";[1241] "*Kolr varð reiðr við orð hans ok mælti: 'Þat*
skaltu finna, inn vándi hundr, at ek skal þér eigi þyrma'
(Kolr wurde rasend über seine Worte und sagte: 'Das sollst
du spüren, gemeiner Hund, daß ich dich nicht schonen wer-

1234 Ibid.,26.
1235 Ibid.,37.
1236 Ibid.,50. Weitere Beispiele finden sich ibid.,23,24f.,27,28,47.
1237 Ibid.,79.
1238 Ibid.,82.
1239 Ibid.,87.
1240 Ibid.,91.
1241 Ibid.,110.

de')";[1242] "*brennir Haraldr konungr bæinn allan* (brennt Kö-
nig Haraldr den ganzen Hof nieder)"; "*illa fer þér, því at*
þú ert bæði huglauss ok lymskr (schlecht steht dir das an,
denn du bist sowohl feige wie hinterlistig)";[1243] "*hann*
mátti eigi sjá, at menn horfðu á drottningu hans. Nú má
ætla, hversu grimmt honum mundi í hug, er einn útlendr maðr
hljóp á háls henni ok kyssti hana fyrir augum honum ok
gerði slíkt ódæmi (er konnte es nicht ansehen, daß man sei-
ne Königin ansah. Nun kann man sich denken, wie grimmig ihm
zumute sein würde, als ein Ausländer sich ihr an den Hals
warf und sie vor seinen Augen küßte und solch Unerhörtes
vollbrachte)";[1244] "*Konungr sat í hásæti sínu, bólginn af*
reiði, svá at hann mátti eigi orð mæla (Der König saß auf
seinem Thron, angeschwollen vor Wut, so daß er kein Wort
sprechen konnte)";[1245] "*ok er nú eldr lagðr í skemmuna ok*
brennd at köldum kolum Frosti ok Mjöll (und wird nun Feuer
an das Frauengemach gelegt und Frosti [der Blutsbruder!]
und Mjöll zu kalter Kohle verbrannt)";[1246] "*Ok er þeir koma*
við land, hlaupa þeir upp með herinn, drepa ok deyða,
brenna ok bræla menn ok fénað. (Und als sie an Land kommen,
laufen sie hinauf mit dem Heer, morden und töten, brennen
und sengen Menschen und Vieh.)"[1247]

Göngu-Hrólfs saga: "*Spörðu þeir ok ekki illt at vinna*
(Sparten sie auch nicht damit, Böses zu tun)"; "*Þeir drepa*
menn, brenna byggðir, en ræna fé (Sie töten Menschen, bren-
nen Siedlungen nieder, rauben aber Geld)";[1248] "*Þótti sinn*
veg hvárum (Hatte jeder von beiden *seine* Meinung [sie waren
uneinig])"; "*Hrólfr gekk í burt þegjandi, en fám dögum síð-*
ar hvarf hann í brutt, svá at engi maðr vissi, hvat af hon-
um varð. Hvárki bað hann vel lifa föður sinn né móður ok
enga sína frændr (Hrólfr ging schweigend fort, aber wenige

1242 Ibid.,123.
1243 Ibid.,130.
1244 Ibid.,138.
1245 Ibid.,144.
1246 Ibid.,151; vgl. dazu ibid.,129!
1247 Ibid.,159. Weitere Beispiele finden sich ibid.,156,157,158.

Tage später verschwand er, so daß niemand wußte, was aus ihm geworden war. Weder sagte er seinem Vater noch der Mutter Lebewohl und keinem seiner Verwandten)";[1249] "*ok var mjök reiðr* (und geriet in große Wut)"; "*sé ek, at þú hefir logit allt at mér* (sehe ich, daß du mir alles vorgelogen hast)"; "*þú ert dáðlauss svikari, ragr í hverja taug* (du bist ein tatenloser Betrüger, durch und durch feige)"; "*fyrir þat fals ok svik, er þú hefir mér gert* (für die Falschheit und den Betrug, die du mir gezeigt hast)";[1250] "*bað hana drekka sáttarbikar þeira, en hún sló hendinni neðan undir kerit ok upp í andlit honum. Hann [Möndull] reiddist við þetta* (bat sie, den Versöhnungstrunk zu trinken, aber sie schlug mit der Hand unter die Kanne und in sein Gesicht. Er [Möndull] wurde böse darüber)";[1251] "*Jarl varð nú reiðr mjök ok bað Björn höndum taka* (Der Jarl wurde nun sehr zornig und bat, Björn festzunehmen)"; "*Björn bauð skírslur fyrir sik, sem landssiðr er til, en jarl vildi þat ekki heyra* (Björn bot an, sich dem Gottesurteil zu unterziehen, wie es Landessitte ist, aber der Jarl wollte das nicht hören)";[1252] "*Vilhjálmr stakk Hrólfi svefnþorn um nóttina* (Vilhjálmr stach Hrólfr mit dem Schlafdorn nachts)"; "*hjó hann báða fætrna undan Hrólfi* (schlug er Hrólfr beide Füße ab)";[1253] "*Ekki skildist þú vinsamliga við mik, Vilhjálmr, ok mun þér lengi illt innan brjósts búit hafa, þó at nú sé fram komit* (Nicht trenntest du dich freundlich von mir, Vilhjálmr, und wird lange Böses in deiner Brust gewohnt haben, wenn es nun auch an den Tag gekommen ist)";[1254] "*þótti hann vera inn mesti svikari* (schien er der größte Verräter zu sein)";[1255] "*var faðir minn svikinn af frænda sínum* (wurde mein Vater von seinem Verwandten be-

[1248] Ibid.,167.
[1249] Ibid.,175.
[1250] Ibid.,219.
[1251] Ibid.,221.
[1252] Ibid.,223.
[1253] Ibid.,225.
[1254] Ibid.,233.
[1255] Ibid.,235.

trogen)";[1256] "*Hrólfr var þá svá reiðr, at hann eirði engu* (Hrólfr geriet da so in Wut, daß er nichts verschonte)";[1257] "*ok drápu hvern, er þeir náðu ok eigi gekk til griða* (und töteten jeden, den sie erwischten und der nicht um Gnade bat)";[1258] "*hvat er hverr vann eða gerði með /.../ svikum* (was jeder vollbrachte oder tat mit /.../ Betrug)".[1259]

Bósa saga ok Herrauðs: "*ok kom þeim bræðrum lítt saman* (und vertrugen sich die Brüder schlecht)";[1260] "*Konungr svarar þá reiðuliga* (Der König antwortet da zornig)"; "*mælti konungr reiðr mjök* (sprach der König in großer Wut)"; "*svarar Herrauðr reiðr mjök* (antwortet Herrauðr in großer Wut)";[1261] "*Snýr Herrauðr þá í burt reiðr mjök* (Geht Herrauðr dann weg in großer Wut)"; "*konungr var svá reiðr, at hann vildi þegar láta drepa þá* (der König war so zornig, daß er sie sofort töten lassen wollte)"; "*Var konungr þá svá reiðr, at eigi mátti orðum við hann koma* (Geriet der König da in solche Wut, daß man nicht mit ihm sprechen konnte)";[1262] "*ætlar þú son þinn/sjálfr at myrða,/þau munu fádæmi/fréttast víða* (willst du deinen Sohn selbst ermorden, diese Ungeheuerlichkeit wird man weit und breit erfahren)";[1263] "*eigi munum vit samvistum saman vera at svá búnu* (nicht werden wir nach alldem miteinander verkehren)";[1264] "*hverr var þér svá reiðr, at þik vill feigan* (wer war so böse auf dich, daß er dich in den Tod schicken will)".[1265]

Egils saga einhenda ok Ásmundar berserkjabana: "'*Illa hefir þú mik dárat*' ('Schlimm hast du mich betrogen')";[1266]

[1256] Ibid.,267.
[1257] Ibid.,273.
[1258] Ibid.,274.
[1259] Ibid.,279. Weitere Beispiele für Verrat, Wut, Zorn und Rache finden sich ibid.,179f.,181,183f.,188,194f.,201,211,218,221,226,229, 234,252,255,258,271.
[1260] Ibid.,286.
[1261] Ibid.,289.
[1262] Ibid.,290.
[1263] Ibid.,291.
[1264] Ibid.,296.
[1265] Ibid.,299.
[1266] Ibid.,345. Vgl. auch Zitat und Anm.948.

"*urðu þeir lítt ásáttir* (wurden sie uneinig)";[1267] "*ætlaða ek gera henni nokkur vélendi* (wollte ich ihr etwas Böses tun)";[1268] "*urðu þeir brœðr ekki ásáttir* (wurden die Brüder nicht einig)";[1269] "*Með oss hefir verit fæð nokkur hér til* (Zwischen uns ist es bis jetzt nicht ganz gut gewesen)";[1270] "*sagðist vera svikinn* (sagte, er sei betrogen worden)";[1271] "*því at þeir vildu svíkja hann* (denn sie wollten ihn betrügen)".[1272]

Sörla saga sterka: "*Ok því næst sér hann, hvar tvær flagðkonur eru at glíma með stórum atgangi, ok reif hvár af annarri hár ok klæði, svá at báðar váru þær alblóðigar* (Und dann sieht er, wo zwei Trollweiber mächtig miteinander ringen, und eine riß von der anderen Haar und Kleidung, so daß sie beide ganz blutig waren)";[1273] "*Var þá konungr æfar reiðr orðinn* (War da der König in großer Wut entbrannt)";[1274] "*varð hún svá reið ok sorgbitin, at hún fell í óvit hvert at öðru* (wurde sie so rasend und traurig, daß sie von einer Ohnmacht in die andere fiel)"; "*at allr dugr mun ór ykkr vera at vekja hefndir eftir hann [föður], ok sú skömm mun uppi vera, á meðan Norðrlönd byggjast, ok í allra minnum höfð at aldatali, at Hálfdan konungr hafi eftir sik látit svá dyggðarlausar lyddur ok leiðar geitr sem þér eruð, er allt kunnuð hræðast sem inn blauðasti heri* (daß euch alle Kraft fehlen wird, ihn [den Vater] zu rächen, und diese Schande wird nicht vergehen, solange die Nordlande bewohnt werden, und ewig in Erinnerung von allen bleiben, daß König Hálfdan so treulose Feiglinge und müde Ziegen hinterlassen habe, wie ihr es seid, die vor allem Angst haben können wie der feigeste Hase)";[1275] "*Ok er henni var runnin*

[1267] Ibid.,349.
[1268] Ibid.,350.
[1269] Ibid.,353.
[1270] Ibid.,357.
[1271] Ibid.,359.
[1272] Ibid.,365. Zu Betrug vgl. auch ibid.,346.
[1273] Ibid.,378.
[1274] Ibid.,387.
[1275] Ibid.,392.

in mesta reiði, stóð hún upp, tók hertugann í fang sér ok lagði hendrnar um háls honum grátandi ok mælti: 'Virð þú til elsku mína ok manndóm sjálfs þín, at þú hefnir föður míns á þeim ljóta ok leiða þýjarsyni, sem hann hefir af dögum ráðit' (Und als der größte Zorn von ihr gewichen war, stand sie auf, nahm den Herzog in ihre Arme und legte weinend die Hände um seinen Hals und sagte: 'Schätze meine Liebe und deine eigene Mannhaftigkeit, indem du meinen Vater rächst an dem häßlichen und leidigen Sklavensohn, der ihn getötet hat')";[1276] *"Kom þá reiði ok grimmd í hjarta á Högna* (Kam da Wut und Grimmigkeit in Högnis Herz)";[1277] *"árnuðu honum allir ills* (wünschten ihm alle Schlechtes)";[1278] *"varð hann óðr ok ærr með ákafri grimmd ok forsugu hjarta* (wurde er wütend und rasend mit heftigem Grimm und wildem Herzen)";[1279] *"fór þar allr hans ofsi* (verging dort all seine Heftigkeit)";[1280] *"Hirti þá hvárrgi friðar né griða annan biðja, ok var þeira atgangr inn grimmiligasti, svá at engir þóttust slíkar sviptingar sét hafa fyrr millum tveggja mennskra manna* (Wollte da keiner von beiden den anderen um Frieden oder Gnade bitten, und war ihr Kampf der grimmigste, so daß keiner einen solchen Kampf zwischen zwei Menschen jemals gesehen zu haben glaubte)";[1281] *"varð hún svá full harms ok reiði, at engi fekk hana stillta. Lét hún þá, at aldri mundi hún til friðs verða upp frá þeim degi, fyrr en Sörli væri af dögum ráðinn, ella hann skyldi í sundr drafna ok aldri frið hafa* (wurde sie so von Kummer und Wut erfüllt [weil man sich versöhnt und Blutsbrüderschaft geschlossen hatte], daß sie keiner beruhigen konnte. Meinte sie da, daß sie von diesem Tag an nie Frieden geben würde, bis man Sörli umgebracht hätte, oder er sollte ver-

1276 Ibid.,393.
1277 Ibid.,394.
1278 Ibid.,397.
1279 Ibid.,402.
1280 Ibid.,404.
1281 Ibid.,407.

rotten und nie Frieden haben)"; "*at stilla ofsa þinn* (deine Heftigkeit zu mäßigen)".[1282]

Illuga saga Gríðarfóstra: "*Hugsar hún nú at svíkja konung ok fá sér annan ungan. Gefr hún honum nú eitr at drekka, ok fær hann þegar bana af* /.../ *Grímhildr illskað-ist nú svá, at hún eyddi allt ríkit bæði af fé ok mönnum.* (Denkt sie nun daran, den König zu betrügen und einen anderen jungen zu nehmen. Gibt sie ihm nun Gift zu trinken, und stirbt er sofort davon /.../ Grímhildr wurde nun so böse, daß sie das ganze Reich sowohl an Gütern wie Menschen zugrunde richtete.)"[1283]

Gautreks saga: "*kómu á bæ hans um nótt á óvart með her ok brenndu bæinn ok Stórvirk inni ok Unni, systur sína, ok alla menn, þá er þar váru* (kamen nachts unerwartet zu seinem Hof mit einem Heer und brannten den Hof nieder und Stórvirkr darin und Unnr, ihre Schwester, und alle Leute, die dort waren)";[1284] "*ok drap hann í tryggðum* (und tötete ihn im Frieden)";[1285] "*Þá er Herþjófr/Harald um vélti,/sér ójafnan/sveik í tryggðum,/Egða dróttin/öndu rænti,/en hans sonum/haftbönd sneri* (Als Herþjófr Haraldr betrog, den ihm ungleichen im Frieden betrog, den Herrn von Agðir des Lebens beraubte, seine Söhne aber in Fesseln legte)";[1286] "'*Hann skal vinna níðingsverk á hverjum mannsaldri.*' ('Er soll in jedem Menschenalter eine Schandtat begehen.')"[1287]

Hrólfs saga Gautrekssonar: "*varð Óláfr konungr harðla reiðr ok kveðst þessa hefna skyldu* /---/ *ok var inn reið-asti* (wurde König Óláfr ziemlich böse und sagt, daß er sich dafür rächen wollte /---/ und war der wütendste)";[1288] "*en nú tók heldr at greinast af meðalgöngu vándra manna, þeira er róg kveyktu í millum þeira* (aber nun ging es eher auseinander durch die Vermittlung schlechter Menschen, die

1282 Ibid.,409. Weitere Beispiele finden sich ibid.,382,395,402f.,406.
1283 Ibid.,421.
1284 FSN IV:12.
1285 Ibid.,13.
1286 Ibid.,14.
1287 Ibid.,29.
1288 Ibid.,56.

zwischen ihnen intrigierten)";[1289] *"með því, at þér vitið
áðr, hverr fjandskapr oss hefir verit fluttr af honum til
vár, þá skal ek nú þat allt gjalda honum* (damit, daß Ihr
von früher wißt, welche Feindschaft man uns berichtet hat
von ihm uns gegenüber, da will ich ihm das nun alles heim-
zahlen)";[1290] *"var hann svá óðr ok æfr, at hann vissi
trautt, hvat hann skyldi at hafast* (war er so wütend und
rasend, daß er kaum wußte, was er machen sollte)";[1291] *"er
hann eggjaði á með kappi* (als er mit Eifer dazu aufhetz-
te)";[1292] *"fullr ákefðar ok ofbeldis* (voller Eifer und Ge-
walttätigkeit)";[1293] *"Var Ketill í allillum hug* (War Ketill
in sehr böser Stimmung)";[1294] *"Þessir bræðr váru ójafnaðar-
menn miklir ok heldr illfúsir* (Diese Brüder waren sehr ge-
walttätige Menschen und ziemlich böswillig)";[1295] *"Má vera,
at eigi sé allt af trúnaði við oss gert* (Kann sein, daß man
uns gegenüber nicht ganz treu ist)";[1296] *"ætlaði þetta af
hans vélræðum vera* (meinte, dies sei ein Betrug von ihm)";
*"Annathvárt er nú, at konungr þessi er fullr upp flærðar ok
undirhyggju ok hefir þetta hugsat þegar í fyrstu at svíkja
oss með níðingsskap, eða elligar er þetta ekki hans ráð, ok
hafi nokkurir vándir menn þetta tekizt á hendr ok gert
þetta til óvinganar vár í milli, ok þat munda ek [Hrólfr
konungr] hvergi síðr ætla* (Entweder ist das nun so, daß
dieser König voller Falschheit und Tücke ist und das schon
von Anfang an beabsichtigt hat, uns schändlich zu betrügen,
oder es ist das nicht seine Absicht, und irgendwelche
schlechten Menschen haben das unternommen und das gemacht,
um uns zu verfeinden, und das würde ich [König Hrólfr]
nicht weniger glauben)";[1297] *"Hrólfr konungr varð þessu svá*

[1289] Ibid.,59.
[1290] Ibid.,60.
[1291] Ibid.,82.
[1292] Ibid.,88.
[1293] Ibid.,89.
[1294] Ibid.,109.
[1295] Ibid.,136.
[1296] Ibid.,137.
[1297] Ibid.,139. Hier wird zwar das Laster der *ira* ausführlich be-
schrieben, aber nur als Möglichkeit genannt. Man kann deshalb die

reiðr, at hann helt við, at hann mundi vaða til Ásmundar,
ok kvað þetta svá illt verk orðit ok óheyriligt, at þeir
mundu aldri bót bíða þessa ámælis ok þeira skömm mundi uppi
vera, at þeir skyldu drepit hafa gamla kerlingu ok fátæka í
ókunnu landi. Ásmundr kvað undarligt at vera illa við
slíkt. Varð þeim þetta mjök at sundrþykki /---/ Ásmundr
kveðst aldri sét hafa Hrólf konung jafnreiðan fyrir lítit
efni (König Hrólfr geriet darüber in so großen Zorn, daß er
sich fast über Ásmundr gestürzt hätte, und sagte, das sei
als so böse und unerhörte Tat geschehen, daß sie sich die-
ses Tadels nie entziehen könnten, und ihre Schande würde
man nicht vergessen, daß sie eine alte und arme Frau in un-
bekanntem Lande getötet hätten. Ásmundr meinte, es sei
merkwürdig, über solches böse zu sein. Verursachte das gro-
ße Zwietracht unter ihnen /---/ Ásmundr meint, er habe Kö-
nig Hrólfr nie so zornig gesehen wegen einer kleinen Sa-
che)";[1298] *"skulu þér þar svelta í hel* (sollt ihr dort zu
Tode hungern)".[1299]

Hjálmþés saga ok Ölvis: *"Fylltist hann mikillar reiði*
(Wurde er von großer Wut erfüllt)";[1300] *"þeir munu þik*
svíkja (sie werden dich verraten)";[1301] *"Við þetta varð kon-*
ungr mjök reiðr (Darüber wurde der König sehr wütend)";[1302]
"En um morguninn var konungi sagt, at Hástigi var dauðr
fyrir svik þau, sem hann hafði gert við Hjálmþé (Aber am
Morgen wurde dem König gesagt, daß Hástigi tot war wegen
des Verrates, den er an Hjálmþér geübt hatte)"; *"faðir minn*
vægir engum manni (mein Vater schont keinen Menschen)".[1303]

Passage genausogut der *sapientia* oder *temperantia* zuordnen, da
König Hrólfr sich nicht sicher ist, ob es sich um Verrat oder
Verleumdung dreht, und deshalb vorsichtig ist, was auch *Konungs*
skuggsiá (1983:66) rät. Vgl. Zitat und Anm.1327.

[1298] FSN IV:145.

[1299] Ibid.,159. Weitere Beispiele finden sich ibid.,71,85,115,124,136,
169.

[1300] Ibid.,191.

[1301] Ibid.,222.

[1302] Ibid.,227.

[1303] Ibid.,230. Weitere Beispiele finden sich ibid.,181,195,202,229,
237,239.

Hálfdanar saga Eysteinssonar: "en hún var í hörðu skapi (aber sie war in zorniger Stimmung)"; "'en þat uggir mik, hvárt ek verð þeim trú, sem hann hefir drepit' ('aber daran zweifle ich, daß ich dem treu sein werde, der ihn getötet hat')";[1304] "En þeir kváðu þat níðingsverk (Aber sie nannten das eine Schandtat)";[1305] "Úlfarr bað hann eigi tala svá mikinn ódrengskap við sik, at hann muni gerast drottinssviki /---/ sló þá í kappmæli með þeim, ok lauk svá deilu þeira, at Úlfkell drap Úlfar, bróður sinn (Úlfarr bat ihn, keine so große Unehrenhaftigkeit zu ihm zu sagen, daß er ein Hochverräter werden solle /---/ stritten sie sich da, und endete ihr Streit so, daß Úlfkell Úlfarr tötete, seinen Bruder)";[1306] "ek vildi á hefnileið róa (ich wollte mich rächen)".[1307]

Hálfdanar saga Brönufóstra: "Svikit hefir þú mik nú, Brana dóttir (Verraten hast du mich nun, Tochter Brana)";[1308] "Marsibil varð svá reið við hana, at hún sló hana pústr, svá at hún grét (Marsibil wurde so wütend über sie, daß sie ihr eine Ohrfeige gab, so daß sie weinte)";[1309] "ok vildi nú gjarna svíkja Hálfdan með einhverju móti (und wollte nun Hálfdan gerne betrügen in irgendeiner Weise)";[1310] "Áki hugsar um þat nótt ok dag at svíkja Hálfdan (Áki denkt Tag und Nacht daran, Hálfdan zu betrügen)";[1311] "Hann hugsaði nú at svíkja Hálfdan sem mest. (Er dachte nun daran, Hálfdan so viel wie möglich zu betrügen.)"[1312]

[1304] Ibid.,250.
[1305] Ibid.,253.
[1306] Ibid.,261.
[1307] Ibid.,267.
[1308] Ibid.,303.
[1309] Ibid.,308.
[1310] Ibid.,310.
[1311] Ibid.,311.

c) *invidia*

Invidia (*öfund*) ist u.a. Neid, Verleumdung, Intrige, Lüge,
Falschheit; vgl. dazu folgende Beispiele:

Hrólfs saga kraka ok kappa hans: "*at Fróði konungr
sitr í ríki sínu, ok öfundar hann fastliga bróður sinn,
Hálfdan konung, at hann skyldi stýra Danmörk einn, en þótti
sinn hluti ekki hafa orðit svá góðr. Því safnar hann saman
múg ok margmenni ok heldr til Danmerkr ok kemr þar á nátt-
arþeli, brennir þar allt ok brælir. Hálfdan konungr kemr
lítilli vörn við. Er hann höndum tekinn ok drepinn* (daß Kö-
nig Fróði in seinem Reich sitzt, und er beneidet sehr sei-
nen Bruder, König Hálfdan, daß er Dänemark allein regieren
sollte, fand aber, daß er selbst es nicht so gut getroffen
hätte. Deshalb versammelt er eine Menge Leute und zieht
nach Dänemark und kommt dort nachts an, verbrennt und ver-
sengt dort alles. König Hálfdan kann sich wenig verteidi-
gen. Wird er festgenommen und getötet)";[1313] "*Mun þat nú
bezt ráð, at hvárrgi okkar njóti ok engi annarra,' fleygir
síðan af hendi hringnum ok út á sjóinn sem lengst mátti
hann. Hróarr konungr mælti: 'Þú ert allillr maðr'* (Wird das
nun am besten sein, daß keiner von uns beiden sich erfreue
und kein anderer,' wirft dann den Ring aus der Hand und
hinaus ins Meer, so weit er konnte. König Hróarr sagte: 'Du
bist ein sehr böser Mensch')";[1314] "*Ólöf drottning spyrr, at
þau Helgi ok Yrsa unntust mikit ok una vel ráði sínu. Þat
líkar henni ekki vel ok ferr á fund þeira* (Königin Ólöf er-
fährt, daß Helgi und Yrsa sich sehr liebten und mit ihrer
Ehe zufrieden sind. Das gefällt ihr nicht gut und sie be-
gibt sich zu ihnen)"; "*'Ekki er svá gott við at una sem þér
þykkir,' segir Ólöf, 'því at hann [Helgi] er faðir þinn, en
þú ert dóttir mín'* ('Nicht ist es so gut, zufrieden zu

1312 Ibid.,312.
1313 FSN I:1.
1314 Ibid.,22.

sein, wie du meinst,' sagt Ólöf, 'denn er [Helgi] ist dein
Vater, du aber bist meine Tochter')";[1315] "*Aðils konungr er
grimmligr maðr ok ekki heill, þótt hann láti fagrt, en menn
hans öfundarfullir* (König Aðils ist ein grimmiger Mensch
und nicht ehrlich, auch wenn er schöntut, seine Leute aber
sind voller Neid)".[1316]

Völsunga saga: "*at Sigi ferr á dýraveiði, ok með honum
þrællinn, ok veiða dýr um daginn allt til aftans. En er
þeir bera saman veiði sína um aftaninn, þá hafði Breði
veitt miklu fleira ok meira en Sigi, en honum líkaði stór-
illa ok segir, at sik undri, at einn þræll skuli sik yfir-
buga í dýraveiði, hleypr því at honum ok drepr hann* (daß
Sigi auf die Jagd geht, und mit ihm der Knecht, und sie
jagen den ganzen Tag bis zum Abend. Aber als sie abends
ihre Beute vergleichen, da hatte Breði viel mehr und größe-
re Beute als Sigi, er aber war damit sehr unzufrieden und
sagt, daß es ihn wundere, daß ein Knecht ihn beim Jagen
übertreffen solle, stürzt deshalb auf ihn zu und tötet
ihn)";[1317] "*Þá kemr upp, at Sigi hefir drepit þrælinn ok
myrðan. Þá kalla þeir hann varg í véum, ok má hann nú eigi
heima vera /---/ Nú gerist Sigi gamall maðr at aldri. Hann
átti sér marga öfundarmenn, svá at um síðir réðu þeir á
hendr honum, er hann trúði bezt, en þat váru bræðr konu
hans. Þeir gera þá til hans, er hann varir sízt ok hann var
fáliðr fyrir, ok bera hann ofrliði, ok á þeim fundi fell
Sigi* (Dann kommt es auf, daß Sigi den Knecht erschlagen und
versteckt hat. Da nennen sie ihn einen Geächteten [Wolf im
Heiligtum], und darf er nun nicht zu Hause sein /---/ Nun
wird Sigi alt an Jahren. Er hatte viele Neider, so daß ihn
schließlich die angriffen, denen er am besten vertraute,
und das waren die Brüder seiner Frau. Sie greifen ihn dann
an, als er es am wenigsten erwartet und er wenig Leute bei
sich hat, und überwältigen ihn, und in diesem Kampf fiel

[1315] Ibid.,25.
[1316] Ibid.,33.
[1317] Ibid.,109.

Sigi)";[1318] *"ok ek [Brynhildr] ann þér eigi hans [Sigurðar]
at njóta né gullsins mikla* (und ich [Brynhildr] vergönne
dir weder, dich seiner [des Sigurðr] noch des vielen Goldes
zu erfreuen)".[1319]

Friðþjófs saga ins frækna: *"Þat lék orð á, at Frið-
þjófr þótti eigi minni sómamaðr fyrir utan konungstign en
konungs synir, ok fundu menn þat á, at með þeim konungs-
dóttur ok Friðþjófi var vel ástúðigt í milli. Þat fundu
þeir konungs synir ok líkaði allilla, ok gerðist fæð á með
þeim ok Friðþjófi.* (Das sagte man, daß Friðþjófr, abgesehen
von der Königswürde, kein geringerer Ehrenmann zu sein
schien als die Königssöhne, und bemerkte man das, daß die
Königstochter und Friðþjófr einander sehr zugetan waren.
Das merkten die Königssöhne, und es mißfiel ihnen sehr, und
das Verhältnis zwischen ihnen und Friðþjófr wurde
schlecht.)"[1320]

Egils saga einhenda ok Ásmundar berserkjabana: *"Þórr
kom til vár. Hann lagðist með systur minni inni elztu ok lá
hjá henni um nóttina, en þær systr öfunduðu hana ok drápu
hana um morguninn.* (Thor kam zu uns. Er schlief bei meiner
ältesten Schwester und lag nachts bei ihr, aber die Schwe-
stern beneideten sie und töteten sie am Morgen.)"[1321]

Illuga saga Gríðarfóstra: *"Björn öfundaði þat mjök, at
Illugi var svá kærr Sigurði konungssyni, ok svá kom, at
hann rægði hann við þá feðga ok sagði Illuga vera ótrúan
konungssyni. Konungr hlýddi á þetta, en Sigurðr trúði því
ekki* (Björn [der Ratgeber] war sehr neidisch darauf, daß
Illugi dem Königssohn Sigurðr so lieb war, und so kam es,
daß er ihn bei Vater und Sohn verleumdete und sagte, daß
Illugi dem Königssohn untreu wäre. Der König hörte darauf,
aber Sigurðr glaubte das nicht)";[1322] *"gekk hún [Grímhildr]
til skemmu þeirar, er Signý sat ok dóttir hennar, en er hún*

[1318] Ibid.,110.
[1319] Ibid.,180.
[1320] FSN III:78.
[1321] Ibid.,349-350.
[1322] Ibid.,414.

kemr þar, mælti hún svá: 'Þú, Signý,' segir hún, 'hefir
lengi í sæmd mikilli ok sælu setit, en ek skal þat allt af
þér taka, ok þat legg ek á þik, at þú hverfir í burt (ging
sie [Grímhildr] zu dem Gemach, wo Signý saß und ihre Toch-
ter, und als sie dort ankommt, sprach sie so: 'Du, Signý,'
sagt sie, 'hast lange in großer Ehre und Glück gelebt, aber
ich werde das alles von dir nehmen, und das erlege ich dir
auf, daß du verschwindest)";[1323] *"Mánuð lá konungsson þar,*
ok gaf honum aldri byr. Björn kenndi þat Hildi ok kvað
Illuga hana hafa sótta í hella, ok segir Björn, at hún sé
in mesta tröllkona. Sigurðr bað Björn þegja, ok ekki vildi
hann því trúa, er Björn sagði. (Einen Monat lag der Königs-
sohn dort, und er bekam nie Wind. Björn schrieb das Hildr
zu und sagte, Illugi hätte sie aus einer Höhle geholt, und
Björn sagt, sie sei das größte Trollweib. Sigurðr bat Björn
zu schweigen, und er wollte das nicht glauben, was Björn
sagte.) "[1324]

 Hrólfs saga Gautrekssonar: "*Sem konungar sátu ok glað-*
ir váru í höllinni, inntust þeir til, hverr spillt hefði
þeira vinfengi, ok sem þeir við kenndust, at þeira í milli
fannst engi óþykktargrein með sönnu, ok þeir báðir fundu,
at þetta var róg ok illr orðadráttur vándra manna (Als die
Könige im Palast saßen und fröhlich waren, forschten sie
nach, wer ihre Freundschaft zerstört hätte, und als sie er-
kannten, daß zwischen ihnen in Wirklichkeit keine Feind-
schaft bestand, und sie beide herausfanden, daß dies Ver-
leumdung und böse Reden schlechter Menschen waren)";[1325]
" '*Hvert ráð skulum vit þat gera, at konungr þessi tapi sæmd*
sinni, er svá mjök er lofaðr af öllum mönnum, því at mér
þykkir þat illt at vita, ef hann fær hér nokkurn frama af
konungi várum' ('Was für einen Plan sollen wir fassen, da-
mit dieser König seine Ehre verliert, der so sehr gelobt
wird von allen Leuten, denn ich finde es schlecht zu wis-
sen, wenn er hier von unserem König irgendwie geehrt

[1323] Ibid.,421.
[1324] Ibid.,423.

wird')";[1326] "Þat er sagt, at nokkurir mikils háttar menn í
Englandi urðu til þess at rægja Hrólf konung Gautreksson
við Ellu konung ok sögðu hann búa um svikræði við hann.
Váru at þessu óráði fyrirmenn tveir jarlar ok margir aðrir
ríkir menn. Þeir sögðu, at Hrólfr konungr ætlaði at komast
at ríkinu, hvat sem hann ynni til. Ella konungr vildi þessu
ekki trúa, ok fór svá fram nokkura stund, at þeir kærðu
þetta í hljóði fyrir konunginum. Konungr helt uppteknum
hætti við Hrólf konung um alla gleði ok kvað þetta mundu
vera ina mestu lygi. Hér kom um síðir, at konunginn gruna-
ði, því at þeir sönnuðu þetta með mörgum skrökvottum.
Fundu menn þá brátt, at skipti lyndi konungsins, ok gerðist
hann fár við Hrólf konung hjá því, sem verit hafði. /---/at
jarlar kómu at máli við Ellu konung ok kærðu fyrir honum
þessi svikræði. Konungr svarar: 'Með því at þér þykkizt
finna þenna mann at svikum við oss, þá gef ek yðr orlof
til, at skapið honum fyrir makliga hefnd, en þar sem Hrólfr
konungr sitr hér at váru boði, þá hefi ek eigi lund til at
veita honum atgöngu, meðan hann verðr eigi berr at svikum
við oss, ok vil ek hjá sitja öllum yðrum viðskiptum.' Mælti
konungr af því svá, at honum var grunr á, at þeir mundu
ljúga. (Das wird gesagt, daß einige mächtige Leute in Eng-
land begannen, König Hrólfr Gautreksson bei König Ella zu
verleumden und sagten, er sänne auf Verrat ihm gegenüber.
Waren die Anführer dieser Übeltat zwei Jarle und viele an-
dere mächtige Leute. Sie sagten, daß König Hrólfr an das
Reich gelangen wollte, was immer es auch kostete. König El-
la wollte dem nicht glauben, und so ging es eine Weile, daß
sie darüber beim König heimlich Klage erhoben. Der König
vergnügte sich weiterhin mit König Hrólfr und meinte, das
wäre die größte Lüge. Dazu kam es zuletzt, daß der König
Verdacht schöpfte, denn sie bewiesen das mit vielen Falsch-
aussagen. Fand man da bald, daß der König seinen Sinn än-
derte, und er wurde abweisender König Hrólfr gegenüber, als

1325 FSN IV:61.
1326 Ibid.,136.

er es gewesen war. /---/ daß die Jarle mit König Ella spra-
chen und diesen Betrug bei ihm anzeigten. Der König antwor-
tet: 'Da ihr meint, daß dieser Mann uns betrügt, da gebe
ich euch die Erlaubnis, daß ihr das rechtmäßig rächt, aber
da König Hrólfr hier von uns eingeladen ist, da kann ich
ihn nicht angreifen, während er sich mir gegenüber nicht
als verräterisch erweist, und ich will mich an eurer Sache
nicht beteiligen.' Sprach der König deshalb so, weil er den
Verdacht hatte, daß sie lügen würden.)"[1327]

Hálfdanar saga Brönufóstra: "*Liðu nú svá tímar, þar
til sem Áki, landvarnarmaðr konungs, kom heim. Hálfdan var
svá mikils metinn af konungi, at hann sat honum it næsta.
Áki færði konungi margar gersemar, ok var hann vanr at
sitja honum it næsta, ok öfundaði hann mjök Hálfdan ok
vildi hann gjarna feigan ok setr menn til höfuðs honum, ok
varð þat þó aldri framgengt. Oft rægði Áki hann við konung,
ok vildi hann þat eigi heyra* (Verging nun so die Zeit, bis
Áki, Landwehrmann des Königs, nach Hause kam. Hálfdan wurde
vom König so sehr geschätzt, daß er ihm am nächsten saß.
Áki überbrachte dem König viele Kostbarkeiten, und er war
es gewohnt, ihm am nächsten zu sitzen, und er beneidete
Hálfdan sehr und wollte gerne, daß er tot wäre, und er
schickt Leute, die ihm nach dem Leben trachten, aber das
gelang nie. Oft verleumdete Áki ihn beim König, aber er
wollte das nicht hören)";[1328] "*En er Hálfdan var í burt far-
inn, kemr Áki at máli við konung ok mælti: 'Vitið þér,
herra, at Hálfdan hefir barnat dóttur yðra?'* [Verleumdung]
*'Eigi veit ek þat,' segir konungr ok bað Áka í stað fara
eftir honum við marga menn.* (Aber als Hálfdan weggefahren
war, geht Áki zum König und sprach: 'Wißt Ihr, Herr, daß
Hálfdan Eure Tochter geschwängert hat?' 'Das weiß ich

1327 Ibid.,145-146. Man könnte diese Passage genausogut der *sapientia*
 zuordnen, da König Ella den Intriganten nicht leichtfertig
 glaubt; vgl. auch Zitat und Anm.1297.
1328 Ibid.,309.

nicht,' sagt der König und bat Áki, ihm sofort nachzufahren
mit vielen Leuten.)"[1329]

d) *accidia/tristitia*

Accidia (*leti*)[1330] bzw. *tristitia* (*hryggð, ógleði*)[1331] ist
Trägheit, Faulheit, Tatenlosigkeit, Daheimsitzen, Unterlas-
sen guter Werke, Hoffnungslosigkeit, (übermäßige) Trauer,
Sorge, Kummer, Sehnsucht, Verzweiflung, Melancholie und
Selbstmord:

> *Hrólfs saga kraka ok kappa hans*: "*Svá bítr þetta á
> Helga konung, at hann lagðist í rekkju ok var allókátr* (So
> schwer trifft das König Helgi, daß er sich ins Bett legte
> und sehr unfroh war)";[1332] "*Ok nú spyrr Helgi konungr þetta
> [brullaup Yrsu] ok verðr nú við hálfu verr en áðr. Hann
> hvílir í einni útskemmu ok ekki fleiri manna* (Und nun er-
> fährt König Helgi das [Yrsas Hochzeit] und wird noch viel
> schlimmer [trauriger] als vorher. Er ruht in einem Neben-
> gebäude und sonst keiner dort)";[1333] "*at Helgi konungr býr
> ferð sína ór landi ok ætlar svá at hyggja af harmi sínum*
> (daß König Helgi sich zu einer Fahrt außer Landes rüstet
> und so seinen Kummer vergessen will)";[1334] "*Aldri finna
> menn, at drottning [Yrsa] yrði allkát síðan eða í góðu
> skapi eftir fall Helga konungs, ok meira varð ósamþykki í
> höllinni en áðr hafði verit, ok ekki vildi drottning sæma*

[1329] Ibid.,315.
[1330] Hierher gehört auch der *kolbítr* (Ofenhocker), ein gängiges Motiv
der Sagaliteratur. Vor Trägheit wird die Jugend gewarnt. Lebens-
aufgabe ist "arbeit", wozu auch die Werbung um eine Frau (Minne)
gehört; vgl. *Ritterliches Tugendsystem* 1970:49ff. – Siehe ferner
Wenzel 1967, Murray 1998.
[1331] Vgl. z.B. *Viðræða æðru ok hugrekki* (*Heilagra manna søgur* 1877:
452): "*Heimskr er sa, er manna missi grætr, rangt er þat at
syrgia /.../* (Töricht ist, wer den Verlust eines Menschen beweint,
falsch ist es zu trauern /.../)" Siehe auch *Hauksbók* 1892-96:307,
sowie Zitat 176,194, Zitat und Anm.195, Zitat 265. Zu *hugsótt*
vgl. z.B. Pálsson, Hermann 1990:157-159, 1993:308. – *Accidia* und
tristitia sind austauschbare Begriffe, vgl. Anm.108.
[1332] FSN I:26.
[1333] Ibid.,27.

við Aðils konung, ef hún skyldi ráða (Nie finden die Leute,
daß die Königin [Yrsa] seitdem sehr froh würde oder in gu-
ter Laune nach König Helgis Fall, und mehr Uneinigkeit gab
es im Palast, als vorher gewesen war, und die Königin woll-
te sich nicht mit König Aðils vertragen, wenn sie bestimmen
sollte)";[1335] *"Ok er Svipdagr var átján vetra gamall, sagði
hann svá til föður síns einn dag: 'Dauflig er vár ævi at
vera hér við fjöll uppi í afdölum ok óbyggðum ok koma aldri
til annarra manna né aðrir til vár. Væri hitt meira snar-
ræði at fara til Aðils konungs ok ráðast í sveit með honum
ok hans köppum, ef hann vildi við oss taka.' /---/ 'Hætta
verðr á nokkut, ef menn skulu fá frama, ok má þat eigi
vita, fyrr en reynt er, hvar gifta vill til snúast, ok víst
vil ek hér eigi sitja lengr, hvat sem annat fyrir liggr.'*
(Und als Svipdagr achtzehn Jahre alt war, sprach er eines
Tages so zu seinem Vater: 'Traurig ist unser Leben, hier in
den Bergen oben in weit entlegenen Tälern und der Einöde zu
sein und nie zu anderen Menschen zu kommen, noch andere zu
uns. Wäre das viel besser, zu König Aðils zu gehen und sich
ihm und seinen Kämpen anzuschließen, wenn er uns nehmen
wollte.' /---/ 'Wagen muß man etwas, wenn man Ruhm erlan-
gen will, und kann man das nicht wissen, bevor es erprobt
ist, wohin das Glück sich wenden will, und gewiß will ich
hier nicht länger sitzen, was auch kommen möge.')"[1336]

 Völsunga saga: *"Þá mælti Alsviðr: 'Hví eru þér [Sig-
urðr] svá fálátir? Þessi skipan þín harmar oss ok þína
vini. Eða hví máttu eigi gleði halda? Haukar þínir hnípa ok
svá hestrinn Grani, ok þessa fám vér seint bót'* (Da sprach
Alsviðr: 'Warum seid Ihr [Sigurðr] so schweigsam? Dieses
Benehmen von dir betrübt uns und deine Freunde. Oder warum
kannst du nicht froh sein? Deine Falken [Habichte] lassen
den Kopf hängen und so das Pferd Grani, und das ist schwer-
lich zu beheben')";[1337] *"'Gef ekki gaum at einni konu, því-*

1334 Ibid.,29.
1335 Ibid.,32.
1336 Ibid.,33.
1337 Ibid.,166.

líkr maðr. Er þat illt at sýta, er maðr fær eigi' ('Achte
nicht auf eine Frau, so ein Mann wie du. Schlecht ist es,
um etwas zu trauern, was man nicht bekommt')";[1338] *"Eitt*
sinn segir Guðrún meyjum sínum, at hún má eigi glöð vera.
Ein kona spyrr hana, hvat henni sé at ógleði. Hún svarar:
'Eigi fengum vér tíma í draumum. Er því harmr í hjarta mér.
Ráð drauminn (Einmal sagt Guðrún zu ihren Zofen, daß sie
nicht froh sein kann. Eine Frau fragt sie, was ihre Trau-
rigkeit verursache. Sie antwortet: 'Nicht hatten wir glück-
liche Träume. Ist deshalb Kummer in meinem Herzen. Deute
den Traum)";[1339] *"Hví megi þér eigi gleði bella? Ger eigi*
þat, skemmtum oss allar saman (Warum könnt Ihr nicht froh
sein? Tu das nicht, vergnügen uns alle zusammen)";[1340] *"Eft-*
ir þetta tal leggst Brynhildr í rekkju, ok kómu þessi tíð-
endi fyrir Gunnarr konung, at Brynhildr er sjúk. Hann hitt-
ir hana ok spyrr, hvat henni sé, en hún svarar engu ok
liggr sem hún sé dauð (Nach diesem Gespräch legt Brynhildr
sich ins Bett, und König Gunnar erfuhr, daß Brynhildr krank
ist. Er begibt sich zu ihr und fragt, was ihr fehle, aber
sie antwortet nichts und liegt, als ob sie tot sei)";[1341]
"aldri sér þú mik glaða síðan í þinni höll eða drekka né
tefla né hugat mæla né gulli leggja góð klæði né yðr ráð
gefa.' Kvað hún [Brynhildr] sér þat mestan harm, at hún
átti eigi Sigurð. Hún settist upp ok sló sinn borða, svá at
sundr gekk, ok bað svá lúka skemmudyrum, at langa leið
mætti heyra hennar harmtölur. Nú er harmr mikill, ok heyrir
um allan bæinn. Guðrún spyrr skemmumeyjar sínar, hví þær sé
svá ókátar eða hryggar – 'eða hvat er yðr, eða hví fari þér
sem vitlausir menn, eða hverr gyzki er yðr orðinn?' Þá
svarar hirðkona ein, er Svafrlöð hét: 'Þetta er ótímadagr.
Vár höll er full af harmi.' Þá mælti Guðrún til sinnar
vinkonu: 'Stattu upp, vér höfum lengi sofit. Vek Brynhildi,

[1338] Ibid.,167.
[1339] Ibid.,169.
[1340] Ibid.,170.
[1341] Ibid.,182.

göngum til borða ok verum kátar' (niemehr siehst du mich
froh ab jetzt in deinem Palast oder trinken oder Schach
spielen oder freundlich sprechen oder gute Kleidung mit
Gold verzieren oder Euch Rat geben.' Sie [Brynhildr] sagte,
es sei ihr größter Kummer, daß sie Sigurðr nicht hatte. Sie
richtete sich auf und webte ihren Stoff so heftig, daß er
zerriß, und sie bat, die Kammertür so zu öffnen, daß man
ihre Wehklagen weithin hören könnte. Nun ist der Jammer
groß, und man hört es am ganzen Hof. Guðrún fragt ihre Kam-
merzofen, warum sie so unfroh seien oder traurig – 'oder
was ist mit euch, oder warum benehmt ihr euch wie Wahnsin-
nige, oder was für ein Unglück ist euch begegnet?' Da ant-
wortet eine Hofdame, die Svafrlöð hieß: 'Dies ist ein Un-
glückstag. Unser Palast ist voller Harm.' Da sprach Guðrún
zu ihrer Freundin: 'Steh auf, wir haben lange geschlafen.
Wecke Brynhildr, gehen zum Weben und sind fröhlich')";[1342]
"*ok mælti [Sigurðr]: 'Þann veg hefir fyrir mik borit sem
þetta muni til mikils koma hrollr sjá, ok mun Brynhildr
deyja.' Guðrún svarar: 'Herra minn, mikil kynsl fylgja
henni. Hún hefir nú sofit sjau dægr, svá at engi þorði at
vekja hana.' /---/ ok mælti [Sigurðr]: 'Vaki þú, Brynhildr,
sól skínn um allan bæinn, ok er ærit sofit. Hritt af þér
harmi ok tak gleði'* (und sprach [Sigurðr]: 'So ist es mir
vorgekommen, als ob dies viel bedeuten wird, dieses Grauen,
und wird Brynhildr sterben.' Guðrún antwortet: 'Mein Herr,
sie ist sehr seltsam. Sie hat nun sieben Tage lang geschla-
fen, so daß keiner es wagte, sie zu wecken.' /---/ und
sprach [Sigurðr]: 'Wach auf, Brynhildr, die Sonne scheint
auf den ganzen Hof, und es wurde lange genug geschlafen.
Befreie dich vom Kummer und werde froh')";[1343] "*ok vil ek
[Brynhildr] eigi lifa* (und will ich [Brynhildr] nicht le-
ben)";[1344] "*'Ek vil eigi lifa,' sagði Brynhildr /---/ Eftir
þetta gekk Brynhildr út ok settist undir skemmuvegg sinn ok
hafði margar harmtölur, kvað sér allt leitt, bæði land ok*

1342 Ibid.,183.
1343 Ibid.,184. Vgl. z.B. *Hirðskrá*, Zitat 265.

ríki, er hún átti eigi Sigurð. /---/ *skal ek [Brynhildr]
fara heim til frænda minna ok sitja þar hrygg* ('Ich will
nicht leben,' sagte Brynhildr /---/ Nach diesem ging Bryn-
hildr hinaus und setzte sich an ihre Kammerwand und hielt
viele Wehklagen, sagte, ihr sei alles verleidet, sowohl
Land wie Macht, da sie Sigurðr nicht hatte. /---/ werde ich
[Brynhildr] heimfahren zu meinen Verwandten und dort trau-
rig dasitzen)";[1345] *"Konungr lét nú líf sitt. En Guðrún
blæss mæðiliga öndunni. Þat heyrir Brynhildr ok hló, er hún
heyrði hennar andvarp* (Der König ließ nun sein Leben. Aber
Guðrún schluchzt tief. Das hört Brynhildr und lachte, als
sie ihr Schluchzen hörte)";[1346] *"Högni svarar: 'Leti engi
maðr hana at deyja, því at hún varð oss aldri at gagni ok
engum manni, síðan hún kom hingat.'* /.../ *Síðan tók hún
eitt sverð ok lagði undir hönd sér ok hneig upp við dýnur*
(Högni antwortet: 'Halte keiner sie [Brynhildr] davon ab zu
sterben, denn sie war uns nie zu Nutzen und keinem Men-
schen, seit sie hierher kam.' /.../ Dann nahm sie ein
Schwert und stieß es sich unter den Arm und sank gegen das
Bett)";[1347] *"eftir þetta deyr Brynhildr ok brann þar með
Sigurði* (nach diesem stirbt Brynhildr und verbrannte dort
mit Sigurðr)";[1348] *"Síðan hvarf Guðrún á brott á skóga ok
heyrði alla vega frá sér varga þyt ok þótti þá blíðara at
deyja* (Dann verschwand Guðrún weg in den Wald und hörte von
allen Seiten Wolfsgeheul und fand es da besser zu ster-
ben)";[1349] *"Guðrún vildi nú eigi lifa eftir þessi verk* /---/
*Guðrún gekk eitt sinn til sævar ok tók grjót í fang sér ok
gekk á sæinn út ok vildi tapa sér* (Guðrún wollte nun nicht
leben nach diesen Taten /---/ Guðrún ging einmal zum Meer
und nahm Steine in die Arme und ging hinaus ins Meer und

[1344] Ibid.,187.
[1345] Ibid.,188.
[1346] Ibid.,191.
[1347] Ibid.,193.
[1348] Ibid.,194. Man kann Brynhilds Selbstmord auch als *fides* anse-
hen, denn er ist zweideutig angesichts des Gesamtkontexts.
[1349] Ibid.,195.

wollte sich umbringen)";[1350] "*En Guðrún gekk til skemmu,
harmi aukin, ok mælti: '/.../ var hann [Sigurðr] svikinn,
ok var þat mér inn mesti harmr. /.../ at ek drap sonu okkra
í harmi. Síðan gekk ek á sjáinn /---/ er mér þat sárast
minna harma, er hún [Svanhildr] var troðin undir hrossa
fótum, eftir Sigurð. En þat er mér grimmast, er Gunnarr var
í ormgarð settr, en þat harðast, er ór Högna var hjarta
skorit /.../ Hér sitr nú eigi eftir sonr né dóttir mik at
hugga. /.../ Ok lýkr þar hennar harmtölur.* (Aber Guðrún
ging zur Kammer voller Harm und sprach: '/.../ wurde er
[Sigurðr] betrogen, und bereitete mir das den größten Kum-
mer. /.../ daß ich unsere Söhne im Kummer tötete. Dann ging
ich ins Meer /---/ ist das mein bitterster Schmerz, nach
dem über Sigurðr, daß sie [Svanhildr] von Rossen zertram-
pelt wurde. Aber das ist am grimmigsten für mich, daß Gunn-
arr in die Schlangengrube kam, und das am härtesten, daß
Högni das Herz herausgeschnitten wurde /.../ Hier bleibt
nun weder ein Sohn noch eine Tochter zurück, um mich zu
trösten. /.../ Und enden damit ihre Wehklagen.)"[1351]

Ragnars saga loðbrókar: "*Er honum* [Heimi] *svá mikill
harmr eftir Brynhildi, fóstru sína, at hann gætti ekki rík-
is síns né fjár* (Er [Heimir] hat so großen Kummer wegen
Brynhildr, seiner Pflegetochter, daß er sich weder um sein
Reich noch seine Güter kümmerte)";[1352] "*Þat var eitthvert
sinn, at Þóra kenndi sér sóttar, ok andast hún ór þessi
sótt. En Ragnari þótti þetta svá mikit, at hann vill eigi
ráða ríkinu* (Das war einmal, daß Þóra krank wurde, und
stirbt sie an dieser Krankheit. Aber Ragnarr war darüber so
betrübt, daß er nicht das Reich regieren will)";[1353] "*þeir
horfðu á hana* [Kráku] *ávallt, svá at þeir gáðu eigi sýslu
sinnar ok brenndu brauðit. /.../ Ok þá er þeir skyldu
brjóta upp vistir sínar, mæltu allir, at þeir hefði aldri
jafnilla unnit ok væri hegningar fyrir vert. Ok nú spyrr*

[1350] Ibid.,213.
[1351] Ibid.,216-217.
[1352] Ibid.,221.

*Ragnarr, hví þeir hefði þanninn matbúit. Þeir kváðust sét
hafa konu svá væna, at þeir gáðu eigi sinnar sýslu /---/ Ef
svá er sem þér segið, þá er þetta athugaleysi yðr upp gef-
it, en ef konan er at nokkurum hlut óvænni en þér segið
frá, munu þér taka hegning mikla á yðr'* (sie sahen sie
[Kráka] ständig an, so daß sie nicht auf ihre Arbeit achte-
ten und das Brot verbrannten. /.../ Und als sie ihr Essen
hervorholen sollten, sagten alle, daß sie nie so schlecht
gearbeitet hätten und sie Strafe dafür verdienten. Und nun
fragt Ragnarr, warum sie das Essen so zubereitet hätten.
Sie sagten, sie hätten eine so schöne Frau gesehen, daß sie
nicht auf ihre Arbeit achteten /---/ Wenn das so ist, wie
ihr sagt, dann wird euch diese Unachtsamkeit verziehen,
aber wenn die Frau in irgendeiner Weise weniger schön ist,
als ihr erzählt, werdet ihr streng bestraft werden')";[1354]
*"Ok nú er þat einn dag, at Ívarr ræðir við bræðr sína,
Hvítserk ok Björn, hvé lengi svá skal fram fara, at þeir
skyli heima sitja ok leita sér engrar frægðar.* (Und nun
geschieht das eines Tages, daß Ívarr mit seinen Brüdern
spricht, Hvítserkr und Björn, wie lange das noch so gehen
soll, daß sie daheimsitzen sollen und nicht nach Ruhm
trachten.)"[1355]

Norna-Gests þáttr: *"Þá drap Brynhildr sjau þræla sína
ok fimm ambáttir, en lagði sik sverði í gegnum* (Da tötete
Brynhildr ihre sieben Knechte und fünf Mägde, aber erstach
sich mit dem Schwert)".[1356]

Hervarar saga ok Heiðreks: *"en konungsdóttir má eigi
lifa eftir hann [Hjálmar] ok ræðr sér sjálf bana* (aber die
Königstochter kann nicht leben nach ihm [Hjálmarr] und
bringt sich selbst um)";[1357] *"Kona hans var svá reið eftir
fall föður síns, at hún hengdi sik sjálf í dísarsal* (Seine
Frau war so rasend nach dem Fall ihres Vaters, daß sie sich

1353 Ibid.,231.
1354 Ibid.,233. Zur *accidia* vgl. z.B. Zitat 189.
1355 Ibid.,239.
1356 Ibid.,326.
1357 FSN II:10.

selbst im Disensaal erhängte)";[1358] *"Ingjaldr konungr inn
illráði hræddist her hans ok brenndi sik sjálfr inni með
allri hirð sinni* (König Ingjaldr der Böse hatte Angst vor
seinem Heer [des Ívarr] und verbrannte sich selbst mit sei-
ner ganzen Gefolgschaft)".[1359]

Ketils saga hængs: *"En þegar Ketill var nokkurra vetra
gamall, lagðist hann í eldahús. Þat þótti þá röskum mönnum
athlægi, er svá gerði. Þat var vandi Ketils, þá hann sat
við eld, at hann hafði aðra hönd í höfði sér, en með ann-
arri skaraði hann í eldinn fyrir kné sér* (Aber als Ketill
einige Winter alt war, legte er sich in die Küche. Das fan-
den da tüchtige Leute einen Gegenstand des Spottes, wer so
tat. Das war die Gewohnheit von Ketill, wenn er am Feuer
saß, daß er die eine Hand am Kopf hatte, aber mit der ande-
ren schürte er das Feuer vor seinen Knien)";[1360] *"Eldsætinn
var Ketill mjök* (Ketill saß viel am Feuer)";[1361] *"Ketill
hængr, eldhúsfíflit, er nú hér kominn /---/ þar sem hann
hefir vaxit upp við eld ok verit kolbítr* (Ketill hængr, der
Küchennarr, ist hier nun gekommen /---/ wo er am Feuer
[Herd] aufgewachsen und Ofenhocker [Kohlenbeißer] gewesen
ist)";[1362] *"Lasta ek dreng dasinn.* (Tadle ich einen trägen
Mann.)"[1363]

Örvar-Odds saga: *"ek [Oddr] á ekki skap til at vera á
þessu landi. Því mun ek flakka land af landi ok vera stund-
um með heiðnum mönnum, en stundum með kristnum. /---/ at ek
hefi hér svá verit, at mér hefir leiðast orðit.'/.../ leyn-
ist hann í burt einn saman* (ich [Oddr] bin nicht aufgelegt
dazu, in diesem Land zu bleiben. Deshalb werde ich von Land
zu Land wandern und manchmal bei Heiden sein, und manchmal
bei Christen. /---/ daß ich hier so gewesen bin, daß es mir
am langweiligsten geworden ist.' /.../ stiehlt er sich al-

[1358] Ibid.,30.
[1359] Ibid.,67.
[1360] Ibid.,151.
[1361] Ibid.,154.
[1362] Ibid.,156.
[1363] Ibid.,170.

leine davon)";[1364] "*En svá sem honum hafði áðr leitt orðit at vera þar, þá jók nú stóru við, er hann fann, at þeir heldu vörðu á honum, ok sitr nú um þat eitt at komast í burtu. Þar kom enn, at hann leynist á burtu á einni nótt. Hann ferr nú land af landi ok kemr um síðir út til Jórdanar. /.../ Síðan ferr hann í ána ok þvær sér sem honum líkar. /.../ Nú ferr hann þaðan á burt /.../ Þá ferr hann enn land af landi* (Aber so, wie er es vorher leid geworden war, dort zu sein, da wurde es nun viel schlimmer, als er merkte, daß sie ihn bewachten, und denkt nun nur noch daran, wegzukommen. Dazu kam es nochmals, daß er sich wegstiehlt eines Nachts. Er geht nun von Land zu Land und kommt schließlich nach Jordanien. /.../ Dann geht er in den Fluß und wäscht sich, wie es ihm gefällt. /.../ Nun geht er weg von dort /.../ Dann geht er immer noch von Land zu Land)";[1365] "*At þessu fengnu, sem nú er frá sagt, gengr Oddr á merkr ok skóga* (Nachdem er das bekommen hat, was nun erzählt worden ist, geht Oddr durch Felder und Wälder)";[1366] "*Ok er á leið vetrinn, ógladdist hann fast. Kómu honum þá í hug harmar sínir, þeir er hann hafði fengit af Ögmundi flóka. /.../ Verðr þat þá hans ráð at leynast í burt einn á náttarþeli. /.../ stundum ferr hann um merkr ok skóga, ok ratar hann harðla stóra fjallvegu. /.../ Ferr hann nú víða um lönd* (Und als der Winter verging, wurde er sehr betrübt. Fiel ihm da sein Leid ein, das ihm Ögmundr flóki zugefügt hatte. /.../ Entschließt er sich da, sich nachts allein wegzustehlen. /.../ manchmal geht er durch Felder und Wälder, und er findet ziemlich große Bergwege. /.../ Reist er nun weithin durch die Lande)";[1367] "*Oddr gekk á burt á merkr ok skóga* (Oddr ging weg durch Felder und Wälder)";[1368] "*Hjörólfr bauð Oddi ríkit, en hann undi þar eigi lengi ok leyndist á burt á einni nótt. Síðan lá hann úti á mörkum,*

[1364] Ibid.,269.
[1365] Ibid.,270.
[1366] Ibid.,279.
[1367] Ibid.,297.
[1368] Ibid.,336.

þar til at hann kom í sitt ríki ok sezt þá um kyrrt. (Hjör-
ólfr bot Oddr das Reich an, aber er hielt es dort nicht
lange aus und stahl sich eines Nachts weg. Dann war er
draußen im Freien, bis er in sein Reich kam und sich dann
niederläßt.)"[1369]

Yngvars saga víðförla: "*Þá ógladdist hann [Yngvarr],*
svá at hann kvað aldri orð frá munni. Á því þótti konungi
mikit mein ok spyrr, hvat veldr (Da wurde er [Yngvarr] sehr
betrübt, so daß er nie ein Wort sprach. Das fand der König
sehr schlecht und fragt, was die Ursache sei)";[1370] "*En*
borgarmönnum þótti konungr sinn einskis gá þess, er þeir
þurftu, fyrir Yngvari ok heituðust at reka hann af ríkinu,
en taka sér annan konung (Aber den Stadtleuten schien ihr
König wegen Yngvarr auf nichts zu achten, was sie brauch-
ten, und sie drohten, ihn abzusetzen und sich einen ande-
ren König zu nehmen)";[1371] "*Eftir hann dauðan fyrirmundi in*
elzta sínum systrum gulls ok gersema. Hún spillti sér
sjálf. Hennar dæmi hafði önnur systirin. (Nach seinem Tode
verweigerte die Älteste ihren Schwestern Gold und Kostbar-
keiten. Sie brachte sich selbst um. Ihrem Beispiel folgte
die zweite Schwester.)"[1372]

Sturlaugs saga starfsama: "*Hún [Véfreyja] átti bæ góð-*
an, ok váru tvennar dyrr á. Sat hún þar hvern dag ok horfði
sinn dag í hverjar dyrr. Kom henni fátt óvart. Jafnan spann
hún lín (Sie [Véfreyja] hatte einen schönen Hof, und er
hatte zwei Türen. Sie saß dort jeden Tag und sah abwech-
selnd jeden Tag auf die eine oder die andere Tür. Kam ihr
wenig unerwartet. Stets spann sie Leinen)";[1373] "*Ása segir:*
'Fyrir hví munda ek eiga þann mann, er jafnan vinnr heima
búverk með móður sinni ok gerir ekkert til frama?' (Ása
sagt: 'Warum sollte ich den zum Manne haben, der stets da-
heim die Hausarbeit mit seiner Mutter verrichtet und nichts

1369 Ibid.,337. Hier ist wieder der *homo viator* unterwegs, vgl. auch
 Anm.326,894.
1370 Ibid.,433.
1371 Ibid.,439.
1372 Ibid.,443.

zum Ruhme unternimmt?')"[1374] "at drottning Haralds konungs
tók sótt ok andaðist. Þat þótti konungi mikill skaði, því
at hann gerðist nú svá mjök gamall, ok varð hann hryggr við
líflát hennar. Ráðaneyti ok hirðmenn konungs segja honum
ráð at biðja sér kvennu til drottningar, - 'ok megi þér þá
af hyggja afgangi frúinnar, en þrá hana eigi lengr.' (daß
die Königin von König Haraldr krank wurde und starb. Das
fand der König einen großen Schaden, denn er wurde nun
schon sehr alt, und er wurde traurig wegen ihres Todes. Die
Ratgeber und Gefolgsleute des Königs geben ihm den Rat, um
eine Frau als Königin zu werben, - 'und müßt Ihr dann nicht
an den Verlust Eurer Frau denken und Euch nicht mehr nach
ihr sehnen.')"[1375]

Göngu-Hrólfs saga: "*Ingigerðr konungsdóttir sat í ein-
um friðkastala í ríki sínu ok hennar vildismenn ok var mjök
hugsjúk um sinn hag* (Die Königstochter Ingigerðr saß in ei-
ner befriedeten Burg in ihrem Reich und ihre guten Freunde,
und sie war sehr schwermütig wegen ihrer Lage)";[1376] "*Stur-
laugr mælti: 'Svá lízt mér á þik [Hrólf] sem lítil muni þín
afdrif verða. Heyrir meir konu en karlmanni at hafa þvílíkt
framferði sem þú hefir. Því þykki mér ráðligt, at þú kvæn-
ist ok setist í bú ok gerir þik at kotkarli í afdal nokkur-
um, þar engi maðr finnr þik /---/ Skal ek [Hrólfr] því burt
verða ok eigi aftr koma, fyrr en ek hefi fengit jafnmikit
ríki ok þú átt nú, eða liggja dauðr ella. Þykki mér þetta
kotungs eign, er þú hefir meðferðar, ok lítil til skiptis
með oss bræðrum* (Sturlaugr sprach: 'So kommst du [Hrólfr]
mir vor, als wenn wenig aus dir werden würde. Ist das mehr
die Art einer Frau als eines Mannes, sich so zu benehmen,
wie du es tust. Deshalb halte ich es für ratsam, daß du
heiratest und einen Haushalt führst und ein Kätner in ir-
gendeinem entlegenen Tal wirst, wo dich kein Mensch findet
/---/ Will ich [Hrólfr] deshalb weggehen und nicht wieder-

[1373] FSN III:109. Véfreyja ist das Gegenteil der *accidia*.
[1374] Ibid.,110.
[1375] Ibid.,111.

kommen, bevor ich nicht ein ebenso großes Reich bekommen
habe, wie du nun hast, oder tot sein ansonsten. Finde ich
das eines Kätners Besitz, worüber du herrschst, und wenig
zum Aufteilen zwischen uns Brüdern)";[1377] "*Hrólfr var bæði
latr ok svefnugr* (Hrólfr war sowohl faul wie schlafbedürf-
tig)";[1378] "*Þóttist nú Eirekr konungr hafa fengit mikinn
mannskaða ok fór heim í kastala sinn um kveldit mjök óglaðr*
(Fand nun König Eirekr, daß er einen großen Verlust an Leu-
ten bekommen hätte und zog abends sehr niedergeschlagen
heim in seine Burg)";[1379] "*var Möndull á tali við hann nætr
ok daga, svá at jarl gleymdi þar fyrir sinni ríkisstjórn.
Einn tíma sem oftar er Björn ráðgjafi fyrir Þorgný jarli ok
ávítaði hann fyrir þat, at hann gerði ókunnigan mann sinn
tryggðamann, ok þat tal tæki svá ór hófi at ganga, at hann
gái eigi síns ríkis þar fyrir.* (sprach Möndull mit ihm Tag
und Nacht, so daß der Jarl darüber seine Herrschaft vergaß.
Einmal wie so oft ist Björn der Ratgeber beim Jarl Þorgnýr
und tadelte ihn dafür, daß er einen unbekannten Menschen zu
seinem Vertrauten machte, und das Gerede dauerte so maßlos
lange, daß er sich deshalb nicht um sein Reich küm-
mere.)"[1380]

Sörla saga sterka: "*at lítill frami mundi þat fyrir
mér at liggja heima hér hjá yðr sem munkr í klaustri eða
mær til kosta. Því sé yðr kunnigt, at þegar í stað vil ek
ór landi halda* (daß das wenig Ruhm für mich wäre, hier bei
Euch zu Hause zu liegen wie ein Mönch im Kloster oder eine
Jungfrau zur Heirat. Deshalb sei Euch bekannt, daß ich so-
fort außer Landes ziehen will)";[1381] "*Var nú svá mikil sorg
í borginni, at engi gáði hvárki svefns né matar at neyta.*
(War nun so großes Leid in der Stadt, daß keiner weder auf
Schlafen noch Essen achtete.)"[1382]

[1376] Ibid.,173.
[1377] Ibid.,174.
[1378] Ibid.,180.
[1379] Ibid.,218.
[1380] Ibid.,220-221.
[1381] Ibid.,370.
[1382] Ibid.,400.

Illuga saga Gríðarfóstra: "*konungsson ferr heim til hallar ok er mjök óglaðr* (der Königssohn geht nach Hause zum Palast und ist sehr niedergeschlagen)";[1383] "*Signý mátti ekki mæla fyrir harmi ok gráti.* (Signý konnte nicht sprechen vor Kummer und Weinen.)"[1384]

Gautreks saga: "'*Með oss hafa orðit býsn mikil, er konungr sjá hefir komit til várra hýbýla ok etit upp fyrir oss mikla eigu ok þat, sem oss henti sízt at láta. Má ek eigi sjá, at vér megum halda öllu váru hyski fyrir takfæðar sakir /.../ ek ætla mér ok konu minni ok þræli til Valhallar. /---/ Ok er Skafnörtungr hafði talat slíkt er hann vildi eða honum líkaði, fóru þau öll upp á Gillingshamar, ok leiddu börnin föður sinn ok móður ofan fyrir Ætternisstapa, ok fóru þau glöð ok kát til Óðins* ('Uns ist ein großes Unglück geschehen, da dieser König in unsere Behausung gekommen ist und viel von unserem Besitz aufgegessen hat und das, was wir am wenigsten hergeben konnten. Kann ich nicht sehen, daß wir unsere ganze Familie erhalten können wegen der Armut /.../ ich will mit meiner Frau und dem Knecht nach Walhall. /---/ Und als Skafnörtungr das gesagt hatte, was er wollte oder wie es ihm gefiel, gingen sie alle auf den Gillingsfelsen hinauf, und die Kinder ließen ihren Vater und ihre Mutter den Ætternisstapi hinunterfallen, und sie gingen vergnügt und fröhlich zu Odin)";[1385] "*Honum þótti dala eftir, þar sem dökknat hafði gullit, ok sýndist honum mikit þorrit hafa. /---/ Síðan fór hann ok hans kona á Gillingshamar ok gengu síðan fyrir Ætternisstapa* (Ihm schien es schlechter geworden zu sein, wo das Gold dunkler geworden war [weil zwei schwarze Schnecken darübergekrochen waren], und es schien ihm viel weniger geworden zu sein. /---/ Dann gingen er und seine Frau auf den Gillingsfelsen

1383 Ibid.,415.
1384 Ibid.,421.
1385 FSN IV:7. Diese Geschichte vom "*Ætternisstapi*" ist eigentlich eine Satire, weil die Gründe für Kummer und Sorgen geringfügig und lächerlich sind.

und stürzten sich dann vom Ætternisstapi)";[1386] "*ok sá, at fuglinn hafði tekit ór axinu eitt kornit. /---/ Síðan fór hann ok hans kona, ok gengu þau glöð fyrir Ætternisstapa ok vildu eigi fá oftar slíkan skaða* (und sah, daß der Vogel aus der Ähre ein einziges Korn genommen hatte. /---/ Dann gingen er und seine Frau, und sie stürzten sich froh vom Ætternisstapi und wollten nicht öfter einen solchen Schaden bekommen)";[1387] "*Hann [Starkaðr] var hímaldi ok kolbítr ok lá í fleti við eld. Þá var hann tólf vetra gamall. Víkarr reisti hann upp ór fletinu ok fekk honum vápn* (Er [Starkaðr] war ein Faulenzer und Ofenhocker [Kohlenbeißer] und hatte sein Lager am Feuer. Da war er zwölf Winter alt. Víkarr zog ihn vom Lager hoch und ließ ihn Waffen haben)";[1388] "*Þá er hann [Refr] var ungr, lagðist hann í eldaskála ok beit hrís ok börk af trjám. /.../ Ekki færði hann saur af sér, ok til einskis rétti hann sínar hendr, svá at öðrum væri til gagns. /.../ at hann gerði sik athlægi annarra sinna hraustra frænda, ok þótti föður hans hann ólíkligr til nokkurs frama, sem öðrum ungum mönnum var þá títt* (Als er [Refr] jung war, legte er sich in die Küche und nagte Reisig und Rinde vom Holz. /.../ Nicht reinigte er sich vom Kot, und zu nichts reichte er seine Hände, so daß es zum Nutzen für andere wäre. /.../ daß er sich zum Gespött von anderen seiner tüchtigen Verwandten machte, und sein Vater fand es unwahrscheinlich, daß er es zu irgendetwas brächte, wie es da bei anderen jungen Leuten üblich war)";[1389] "*Þaðan vappaða ek [Starkaðr]/villtar brautir,/Hörðum leiðr,/með huga illan,/hringa vanr/ok hróðrkvæða,/dróttinlauss,/dapr alls hugar* (Von dort wankte ich [Starkaðr] in die Wildnis, den Leuten von Hörðaland verhaßt, mit zornigem Sinn, ohne Ringe und Lob, ohne einen Herrn, überaus traurig)";[1390] "*en drottning er dauð út borin. Gautreki konungi þótti þetta*

[1386] Ibid.,9.
[1387] Ibid.,9-10.
[1388] Ibid.,15.
[1389] Ibid.,27; vgl. auch ibid.,36f.
[1390] Ibid.,32.

inn mesti harmr. Konungr lætr verpa haug eftir drottningu.
Honum fekk þetta svá mikils, at hann gáði eigi ríkisstjórn-
ar. Hann sat á haugi hvern dag ok beitti þaðan hauki sínum
ok gerði sér þar af skemmtan ok dægrastytting. (bis die Kö-
nigin tot hinausgetragen wird. König Gautrekr schien das
der größte Harm. Der König läßt einen Grabhügel für die Kö-
nigin errichten. Ihm bereitete das so großen Kummer, daß er
sich nicht um die Herrschaft kümmerte. Er saß jeden Tag auf
dem Hügel und ließ von dort seinen Falken [Habicht] fliegen
und unterhielt sich damit und vertrieb sich die Zeit.)"[1391]

Hrólfs saga Gautrekssonar: "*Konungr sat jafnan á haugi*
drottningar, því at honum þótti mikit fráfall hennar. Þá
fór ríki hans mjök stjórnarlaust, meðan konung angraði mest
fráfall drottningar. Eftir þat beiddust vinir konungs, at
hann mundi kvænast (Der König saß stets auf dem Grabhügel
der Königin, denn er war über ihren Tod sehr betrübt. Da
wurde sein Reich sehr schlecht regiert, während den König
der Tod der Königin am meisten bekümmerte. Danach baten die
Freunde des Königs, daß er heiratete)";[1392] "*Ásmundr kveðst*
þykkja stórliga illt, – 'vilda ek heldr hafa fallit í dag
fyrir vápnum vaskra manna en at vera í þessum ófagnaði. Mun
oss hér ætlat at deyja ok svelta til bana.' (Ásmundr sagt,
es gefalle ihm sehr schlecht, – 'wollte ich heute lieber
durch die Waffen tapferer Männer gefallen sein, als in die-
sem Unglück zu sein. Man will wohl, daß wir hier sterben
und zu Tode hungern.')"[1393]

Hjálmþés saga ok Ölvis: "*Konungr lét setja stól á haug*
drottningar. Sat hann þar nætr ok daga, sorg ok harm ber-
andi fyrir drottningar missi. Þat bar til einn dag, sem
sólin var fagrliga skínandi, en konungr hugsar marga hluti
með miklum harmi, sér hann son sinn gangandi /.../ Hjálmþér
gekk fyrir föður sinn ok heilsar honum blíðliga ok mælti:
'Skulu þér hér lengi sitja eða þreyja eftir yðra drottn-

[1391] Ibid.,36.
[1392] Ibid.,53.
[1393] Ibid.,159.

ingu? Er slíkt ókonungliga gert. Vil ek heldr halda í burt
af ríkinu með yðrum styrk ok fá yðr drottningarefni /.../
Konungr svaraði engu. /---/ Konungr reikar ofan til strand-
ar með mikilli sturlan ok áhyggju, hugsandi, hversu veröld-
in mætti brigðul vera (Der König ließ auf den Grabhügel der
Königin einen Stuhl setzen. Saß er dort Tag und Nacht, Kum-
mer und Leid tragend wegen des Verlustes der Königin. Das
geschah eines Tages, als die Sonne wunderschön schien, der
König aber an viele Dinge mit großem Kummer denkt, da sieht
er seinen Sohn gehend /.../ Hjálmþér trat vor seinen Vater
und grüßt ihn freundlich und sprach: 'Wollt Ihr hier noch
lange sitzen oder Euch nach Eurer Königin sehnen? Ist sol-
ches ein unkönigliches Verhalten. Will ich lieber aus dem
Lande ziehen mit Eurer Unterstützung und eine Frau als Kö-
nigin für Euch holen /.../ Der König antwortete nichts.
/---/ Der König taumelt hinunter zum Strand in großer Ver-
wirrung und Sorge, daran denkend, wie vergänglich die Welt
wäre)";[1394] *"en þat þykkir mér einskis vert at þreyja eftir*
eina konungsdóttur (aber das finde ich es gar nicht wert,
sich nach einer Königstochter zu sehnen)";[1395] *"Þráði kon-*
ungr mjök eftir drottningu sína. (Sehnte sich der König
sehr nach seiner Königin.)"[1396]

 Hálfdanar saga Brönufóstra: *"En í annan stað er at*
segja frá mönnum Hálfdanar, at þeir váru mjök hugsjúkir um
hann, en Ingibjörg, systir hans, vakti bæði nótt ok dag ok
neytti hvárki svefns né matar. (Aber andrerseits ist von
den Leuten Hálfdans zu berichten, daß sie sehr bekümmert
waren wegen ihm, und Ingibjörg, seine Schwester, wachte Tag
und Nacht und schlief weder noch aß.)"[1397]

[1394] Ibid.,181-182.
[1395] Ibid.,204.
[1396] Ibid.,240.
[1397] Ibid.,300.

e) <u>avaritia</u>

Avaritia (*ágirni, fégirni*) ist Geiz, Habgier und Selbst-
sucht, wofür folgende Beispiele herangezogen werden sollen:

Hrólfs saga kraka ok kappa hans: " 'Hversu fégjörn er
drottning?' segir stafkarl. Þræll segir hún væri kvenna fé-
ágjörnust* ('Wie habgierig ist die Königin?' sagt der Bett-
ler. Der Knecht sagt, sie wäre die habgierigste der Frau-
en)";[1398] "*Hún sýnir nú þat, at hún sé fégjörn* (Sie zeigt
das nun, daß sie habgierig ist)";[1399] "*Hann var grimmr maðr
ok harðla ágjarn* (Er war ein grimmiger Mensch und ziemlich
habgierig)";[1400] "*Aðils hét konungr, ríkr ok ágjarn* (Aðils
hieß ein König, mächtig und habsüchtig)";[1401] "*Yrsa drottn-
ing segir Aðils konungi, at hún vill hann gefi Helga kon-
ungi stórmannligar gjafir, gull ok gersemar. Hann heitr
því, en ætlaði sjálfum sér reyndar* (Königin Yrsa sagt zu
König Aðils, sie wolle, daß er König Helgi großzügige Ge-
schenke gebe, Gold und Kostbarkeiten. Er verspricht das,
wollte das aber in Wirklichkeit für sich selbst behal-
ten)";[1402] "*Aðils konungr er maðr svá féágjarn, at hann
hirðir aldri, hvat hann vinnr til þess* (König Aðils ist ein
so habgieriger Mensch, daß er sich nie darum kümmert, was
er dazu tut)";[1403] "*þótti honum þat illt at drepa menn til
fjár sér* (fand er das übel, Menschen wegen ihrer Habe zu
töten)";[1404] "*Aðils konungr inn ágjarni ok prettvísi* (König
Aðils der Habgierige und Arglistige)";[1405] "*sá Hrólfr kon-
ungr, at gullhringr mikill glóaði í götunni fyrir þeim ok
glumraði við, er þeir ríða yfir hann. 'Því gellr hann svá
hátt,' sagði Hrólfr konungr, 'at honum þykkir illt einsöml-*

[1398] FSN I:17.
[1399] Ibid.,18.
[1400] Ibid.,21; vgl. auch ibid.,22-23.
[1401] Ibid.,26.
[1402] Ibid.,30-31.
[1403] Ibid.,42.
[1404] Ibid.,59.
[1405] Ibid.,74.

um,' ok rennir hann af sér gullhringnum ok í götuna til
hins ok mælti: 'Þat skal fyrir berast, at ek taki ekki upp
gull, þótt á götu liggi /---/ Hann [Hrólfr] sáir nú gullinu
víða í götuna, þar sem þeir ríða um alla Fýrisvöllu, svá at
göturnar glóa sem gull. En er liðit sér þat, sem eftir
ferr, at gullit glóir víða í götunni, þá hlaupa flestir af
baki, ok þykkist sá bezt leika, sem skjótastr verðr til upp
at taka, ok verða þar inar mestu hrifsingar ok áhöld /---/
Nú sem Hrólfr konungr sér Aðils konung þeyta næst sér, þá
tekr hann hringinn Svíagrís ok kastar á götuna. Ok sem
Aðils konungr sér hringinn /.../ réttir [hann] nú til
spjótskaft sitt, þar sem hringrinn lá, ok vildi fyrir hvern
mun ná honum, beygist nú mjök á hestinum, er hann stakk
niðr spjótinu í buginn á hringnum. (sah König Hrólfr, daß
ein großer Goldring auf dem Weg vor ihnen funkelte und laut
erklang, als sie darüberreiten. 'Deshalb erschallt er so
laut,' sagte König Hrólfr, 'weil er es schlecht findet, al-
lein zu sein,' und er läßt seinen Goldring auf den Weg hin-
unter zum anderen fallen und sprach: 'Das soll man erfah-
ren, daß ich kein Gold aufhebe, auch wenn es auf dem Wege
liegt /---/ Er [Hrólfr] sät nun das Gold weithin auf dem
Wege, wo sie über die ganzen Fýrisvellir reiten, so daß die
Wege wie Gold glänzen. Aber als die Truppen das sehen, die
sie verfolgen, daß das Gold überall auf dem Wege funkelt,
da springen die meisten vom Rücken ihrer Pferde, und glaubt
der am besten daran zu sein, der am schnellsten ist, es
aufzuklauben, und gibt es da die größte Rauferei und Schlä-
gerei /---/ Als nun König Hrólfr den König Aðils zunächst
hinter sich heranstürmen sieht, da nimmt er den Ring Svía-
gríss [Schwedenferkel] und wirft ihn auf den Weg. Und als
König Aðils den Ring sieht /.../ zielt [er] nun mit seinem
Speerschaft dorthin, wo der Ring lag, und wollte ihn um je-
den Preis erlangen, beugt sich nun sehr vom Pferde, als er
den Speer in die Wölbung des Ringes steckte.)"[1406]

[1406] Ibid.,88-90. Diese Schilderung erinnert an die *Psychomachia* des
Prudentius (vgl. Anm.111,112): "*qua se cumque fugax trepidis fert*

Völsunga saga: "Þetta vápn sýndist öllum svá gott, at
engi þóttist sét hafa jafngott sverð, ok býðr Siggeirr hon-
um [Sigmundi] at vega þrjú jafnvægi gulls (Diese Waffe
schien allen so gut, daß keiner ein ebenso gutes Schwert
gesehen zu haben glaubte, und bietet Siggeirr ihm [Sig-
mundr] an, es mit dem dreifachen Gewicht an Gold aufzuwie-
gen)";[1407] "*Loki sér gull þat, er Andvari átti. En er hann
hafði fram reitt gullit, þá hafði hann eftir einn hring, ok
tók Loki hann af honum. Dvergrinn gekk í steininn ok mælti,
at hverjum skyldi at bana verða, er þann gullhring ætti ok
svá allt gullit. Æsirnir reiddu Hreiðmari féit ok tráðu upp
otrbelginn ok settu á fætr. Þá skyldu Æsirnir hlaða upp hjá
gullinu ok hylja utan. En er þat var gert, þá gekk Hreið-
marr fram ok sá eitt granahár ok bað hylja. Þá dró Óðinn
hringinn af hendi sér, Andvaranaut, ok huldi hárit* (Loki
sieht das Gold, das Andvari besaß. Aber als er das Gold
hergegeben hatte, da hatte er noch einen Ring, und nahm Lo-
ki ihm den auch ab. Der Zwerg ging in den Stein und sagte,
daß jeder sterben sollte, der diesen Goldring besäße und so
alles Gold. Die Asen gaben Hreiðmarr das Geld und stopften
den Otterbalg aus und stellten ihn auf die Füße. Dann soll-
ten die Asen das Gold um ihn herum aufhäufen und ihn bedek-

*cursibus agmen,/damna iacent: crinalis acus, redimicula, uittae,/
fibula, flammeolum, strofium, diadema, monile./his se Sobrietas
et totus Sobrietatis/abstinet exuuiis miles damnataque castis/
scandala proculcat pedibus nec fronte seueros/coniuente oculos
praedarum ad gaudia flectit./Fertur Auaritia gremio praecincta
capaci,/quidquid Luxus edax pretiosum liquerat, unca/corripuisse
manu, pulchra in ludibria uasto/ore inhians, aurique legens frag-
menta caduci/inter harenarum cumulos /.../*" (V.447-458); vgl. En-
gelmann 1959:61-63): "Und wo diese ungleiche Schar auf ihrem
ängstlichen Lauf durchkommt, da liegen verlorene Dinge: eine
Haarnadel, Stirnbänder und Kopfbinden, Fibeln, kleine Schleier,
Brustbinden, Kopfschmuck und ein Halsband. Die Sobrietas aber und
alle ihre Kämpfer rühren diese Beute nicht an, mit reinen Füßen
zertreten sie die verworfenen Dinge, ohne sich auch nur mit einem
Blick zuchtloser Augen der Freude der Beute zu überlassen. Die
Avaritia (der Geiz), die sich vorn eine weite Tasche umgürtet
hatte, soll mit krummer Hand alles an sich gerafft haben, was der
schwelgende Prunk an Kostbarkeiten zurückließ. Mit offenem Munde
betrachtete sie die schönen Nichtigkeiten und sammelte zwischen
den Sandhaufen die herabgefallenen Goldstücke." Eines der Bilder
der Sanktgaller Psychomachie (Engelmann 1959:93, Bildtafel 13)
zeigt die *Avaritia*, wie sie mit gekrümmten Fingern Goldstücke
aufsammelt. - Vgl. auch Anm.109,278.

1407 FSN I:114.

ken. Aber als das getan war, da trat Hreiðmarr vor und sah ein Schnurrhaar und bat, es zu bedecken. Da zog Odin den Ring von seiner Hand, den Andvaranautr, und bedeckte das Haar)";[1408] "*at hann [Fáfnir] lagðist út ok unni engum at njóta fjárins nema sér ok varð síðan at inum versta ormi ok liggr nú á því fé* (daß er [Fáfnir] in die Wildnis ging und keinem gönnte, den Schatz zu nutzen, außer sich selbst, und er wurde dann zur schlimmsten Schlange und liegt nun auf diesem Schatz)";[1409] "*Sigurðr stóð upp ok mælti: 'Heim munda ek ríða, þótt ek missta þessa ins mikla fjár, ef ek vissa, at ek skylda aldri deyja, en hverr frækn maðr vill fé ráða allt til ins eina dags. En þú, Fáfnir, ligg í fjörbrotum, þar er þik Hel hafi'* (Sigurðr stand auf und sagte: 'Nach Hause würde ich reiten, selbst wenn ich diesen großen Schatz verlieren würde, wenn ich wüßte, daß ich niemals sterben müßte, aber jeder tapfere Mann will Reichtum haben bis zu seinem letzten Tage. Aber du, Fáfnir, liege im Todeskampf, bis dich Hel hole')";[1410] "*Nú íhugar Atli konungr, hvar niðr mun komit þat mikla gull, er átt hafði Sigurðr* (Nun überlegt König Atli, wo das viele Gold hingekommen sei, das Sigurðr besessen hatte)";[1411] "*Þú [Atli] tókt mína frændkonu ok sveltir í hel ok myrðir ok tókt féit, ok var þat eigi konungligt* (Du [Atli] nahmst meine Verwandte und ließest sie zu Tode hungern und ermordetest sie und nahmst das Gut, und war das nicht königlich)".[1412]

Ragnars saga loðbrókar: "*ætla ek, at hann hafi allmikit fé með at fara* (glaube ich, daß er sehr viel Geld bei sich hat)";[1413] "*ok væntir mik, at nú hafim vit ærit fé* (und ich nehme an, daß wir nun sehr viel Geld haben)".[1414]

Sörla þáttr eða Heðins saga ok Högna: "*Dvergarnir váru at smíða eitt gullmen. Þat var þá mjök fullgert. Freyju*

[1408] Ibid.,144.
[1409] Ibid.,145.
[1410] Ibid.,154.
[1411] Ibid.,199.
[1412] Ibid.,206.
[1413] Ibid.,223.
[1414] Ibid.,224.

leizt vel á menit. Dvergunum leizt ok vel á Freyju. Hún
falaði menit at dvergunum, bauð í móti gull ok silfr ok
aðra góða gripi. Þeir kváðust ekki féþurfi, sagðist hverr
vilja sjálfr sinn part selja í meninu ok ekki annat fyrir
vilja hafa en hún lægi sína nótt hjá hverjum þeira. Ok
hvárt sem hún lét at þessu komast betr eða verr, þá keyptu
þau þessu. Ok at liðnum fjórum náttum ok enduðum öllum
skildaga, afhenda þeir Freyju menit. Fór hún heim í skemmu
sína ok lét kyrrt yfir sér, sem ekki hefði í orðit (Die
Zwerge schmiedeten eine goldene Halskette. Sie war da ganz
fertig. Freyja gefiel das Halsband sehr. Den Zwergen gefiel
auch Freyja sehr gut. Sie erbat sich die Halskette von den
Zwergen, bot dafür Gold und Silber und andere schöne Kost-
barkeiten. Sie sagten, sie bräuchten kein Geld, jeder sag-
te, daß er selbst seinen Anteil am Halsband verkaufen woll-
te und nichts anderes dafür haben wollte, als daß sie je-
weils eine Nacht bei jedem von ihnen läge. Und ob ihr das
nun besser oder weniger gefiel, da machten sie das aus. Und
nachdem vier Nächte vergangen und alle Bedingungen erfüllt
waren, überreichen sie Freyja das Halsband. Ging sie nach
Hause in ihre Kammer und verhielt sich stille, als ob
nichts vorgekommen wäre)";[1415] *"En er Sörli sá drekann*
[Hálfdanar konungs], rann í hjarta hans eigingirnd mikil,
svá at hann vildi drekann eiga fyrir hvern mun ok einn,
enda er þat ok flestra manna sögn, at eigi hafi betri gripr
verit í skipi en í þessu at fráteknum drekanum Elliða ok
Gnoð ok Orminum langa á Norðrlöndum. Hann talaði þá við
menn sína, at þeir skyldu búast til bardaga, – 'því at vér
skulum drepa Hálfdan konung, en eignast drekann.' (Aber als
Sörli das Drachenschiff sah [von König Hálfdan], wurde sein
Herz von großer Selbstsucht erfüllt, so daß er den Drachen
um jeden Preis haben wollte, und das sagen auch die mei-
sten, daß es kein besseres an Schiffen gegeben habe als
dieses außer dem Drachen Elliði und Gnoð und Ormrinn langi
in den Nordlanden. Er sagte da zu seinen Leuten, daß sie

[1415] Ibid.,367-368.

sich zum Kampf rüsten sollten, – 'denn wir wollen König Hálfdan töten, und den Drachen bekommen.')"[1416]

Hervarar saga ok Heiðreks: "*Hún [Hervör] gerði ok oftar illt en gott, ok er henni var þat bannat, hljóp hún á skóga ok drap menn til fjár sér* (Sie [Hervör] tat auch öfter Schlechtes als Gutes, und als ihr das verboten wurde, lief sie in die Wälder und tötete Menschen um ihrer Habe willen)";[1417] "*auð mundu þeir/eiga nógan,/þann skal ek öðlast* (Reichtum sollten sie genug haben, den will ich erlangen)";[1418] "*þá beiddist Hervarðr at fara upp á eyna ok sagði, at þar mundi vera févân í haugi.* (da bat Hervarðr darum, auf die Insel zu gehen, und sagte, daß dort Hoffnung auf Schätze in einem Grabhügel wäre.)"[1419]

Örvar-Odds saga: "*'Svá þykkir mér,' segir hún, 'sem þú hafir hér nógar eignir, er þú hefir Garðaríki allt ok slíkt af annarra eign ok ríkjum sem þú vilt, ok þætti mér sem þú þyrftir eigi meira at ágirnast ok hirða ekki um eyjarskika þann, er vettugis er neytr.'* ('So scheint mir,' sagt sie, 'daß du hier genug Besitz hast, wo du ganz Garðaríki hast und so viel von Besitz und Ländern anderer, wie du willst, und fände ich, daß du nicht noch mehr zu begehren bräuchtest und dich nicht um das Stück Insel kümmern müßtest, das nichts wert ist.')"[1420]

Göngu-Hrólfs saga: "*Konungr mælti: 'Vér höfum elt hjört einn þrjá daga, ok kunnum vér eigi ná honum, en ef þú náir hirtinum ok færir oss hann lifanda með öllum sínum búnaði, þá vil ek gefa þér Gyðu, systur mína, ok mikit ríki, með því at ek hefi engan þann hlut sét, at ek vildi gjarnari eiga.* (Der König sprach: 'Wir haben drei Tage lang einen Hirsch verfolgt, und wir konnten ihn nicht fangen, aber wenn du den Hirsch fängst und ihn uns lebendig mit seiner ganzen Ausrüstung bringst, dann will ich dir Gyða

[1416] Ibid.,371; vgl. Zitat und Anm.1425.
[1417] FSN II:11.
[1418] Ibid.,12.
[1419] Ibid.,13.
[1420] Ibid.,338. Weitere Beispiele finden sich ibid.,214,220-221.

geben, meine Schwester, und viel Land, da ich nichts sol-
ches gesehen habe, was ich lieber haben wollte.)"[1421]

Bósa saga ok Herrauðs: "*þótti flestum hann frekr í út-
heimtunum* (schien er den meisten habgierig in den Forderun-
gen)";[1422] "*var hann þá frekr í flestum útheimtum. /---/
Braut Sjóðr þá upp útibúr Þvara karls ok tók í burt tvær
gullkistur ok mikit fé annat í vápnum ok klæðum, ok skildu
þeir við svá búit. Fór Sjóðr heim ok hafði mikinn fjárhlut,
ok sagði hann konungi frá ferðum sínum. Konungr kvað þat
illa, er hann hafði rænt Þvara karl, ok kveðst ætla, at
honum mundi þat illa gegna* (war er da habgierig in den mei-
sten Forderungen. /---/ Brach Sjóðr da einen Schuppen vom
alten Þvari auf und nahm ihm zwei Goldkisten weg und viel
andere Habe an Waffen und Kleidung, und gingen sie so aus-
einander. Zog Sjóðr nach Hause und hatte viele Schätze, und
er erzählte dem König von seinen Reisen. Der König meinte,
das sei übel, daß er den alten Þvari ausgeplündert hätte,
und sagt, er glaube, daß ihm das schlecht bekommen wür-
de)";[1423] "*fór hún at finna konungsdóttur ok sýnir henni
gullhnetrnar ok sagðist vita, hvar slíkar mætti nógar
finna. 'Förum þangat sem fyrst,' segir konungsdóttir* (ging
sie, um die Königstochter aufzusuchen, und zeigt ihr die
Goldnüsse und sagte, sie wüßte, wo man genug von solchen
finden könnte. 'Gehen wir so schnell wie möglich dorthin,'
sagt die Königstochter)".[1424]

Sörla saga sterka: "*Fénuðust honum margir góðir gripir
á sjó ok landi. Hafði hann nú fengit tólf skip, öll hlaðin
með gull ok dýrmæta gripi /---/ vildi konungsson heim aftr
snúa til Noregs. Þat var eitt kveld mjök seint, at þeir
kómu við Morland it eystra. Þar tók Sörli strandhögg mikit,
herjaði á borgir ok kauptún ok rænti slíku er fyrir varð,
en hjó til bana hvern, er fyrir stóð. /---/ En at morgni,
er menn vakna á skipum konungssonar, sjá þeir inn á sundinu*

1421 FSN III:198.
1422 Ibid.,283.
1423 Ibid.,287.

lengra liggja sjau skip, ok þar í er svá listiliga skraut-
ligr dreki, at hans líka þóttust þeir aldri fyrr sét hafa,
hvárki at stærð né búnaði. Allr var hann stáli sleginn ok
gulli laugaðr fyrir ofan sjómál, þar með stafnar hans út
skornir með miklum meistaradóm ok prýddir inu skærasta
gulli ok víða svá í skurðina silfri smelt. Hann var ok
fagrliga steindr ok málaðr með alls konar ýmisligum litar-
hætti, grænum ok hvítum, gulum ok bláum, bleikum ok svört-
um. Á þessum fríða knerri stóð maðr við siglu, mikill at
vexti ok aldraðr at líta. /---/ Ok er Sörli nálgaðist drek-
ann, heilsar hann upp á þenna mikla mann /---/ Vil ek nú
bjóða yðr þann kost at gefa á mitt vald þenna góða dreka ok
þér farið, hvert sem þér vilið (Wurde er reich an vielen
Kostbarkeiten zu Wasser und Land. Hatte er nun zwölf Schif-
fe bekommen, alle mit Gold und kostbaren Dingen beladen
/---/ wollte der Königssohn wieder nach Hause nach Norwegen
fahren. Es war eines Abends sehr spät, als sie nach dem
östlichen Morland kamen. Dort unternahm Sörli viele Küsten-
überfälle, überfiel Städte und Handelsplätze und raubte
das, was im Wege war, und schlug jeden tot, der ihm in den
Weg kam. /---/ Aber morgens, als die Leute auf den Schiffen
des Königssohnes erwachen, sehen sie weiter drin im Sund
sieben Schiffe liegen, und unter ihnen ist ein so überaus
prachtvoller Drachen, daß sie einen solchen nie jemals ge-
sehen zu haben glaubten, weder an Größe noch Ausstattung.
Er war ganz mit Stahl beschlagen und vergoldet oberhalb der
Wasserlinie, außerdem waren seine Steven mit großer Mei-
sterschaft geschnitzt und mit dem glänzendsten Golde ver-
ziert und so überall in das Schnitzwerk Silber geschmolzen.
Er war auch wundervoll gefärbt und bemalt mit allerlei ver-
schiedenen Farben, grüner und weißer, gelber und blauer,
roter und schwarzer. Auf diesem schönen Schiff stand ein
Mann am Segelmast, von hohem Wuchs und schon älter im Aus-
sehen. /---/ Und als Sörli sich dem Drachen näherte, grüßt
er diesen großen Mann /---/ Will ich [Sörli] Euch [Hálfdan]

1424 Ibid.,316-317.

nun das Angebot machen, mir diesen guten Drachen zu überge-
ben, und Ihr fahrt, wohin Ihr wollt)".[1425]

Gautreks saga: "*Þegar hann sér, at konungr stefnir til*
bæjar, hleypr hann at ok drepr hundinn ok mælti: 'Eigi
skaltu oftar vísa gestum á garð várn, því at þat sé ek
gerla, at sjá maðr er svá mikill vexti, at hann mun upp eta
alla eigu bónda, ef hann kemr hér innan veggja. Skal þat ok
aldri verða, ef ek má ráða.' Konungr heyrði orð hans ok
brosti at (Als er sieht, daß der König auf den Hof zugeht,
läuft er hinzu und tötet den Hund und sagte: 'Du sollst
nicht öfter Gäste auf unsere Wohnung hinweisen, denn das
sehe ich genau, daß dieser Mann so groß ist, daß er alle
Habe des Bauern aufessen wird, wenn er hier hereinkommt.
Soll das auch nie geschehen, wenn ich das bestimmen kann.'
Der König hörte seine Worte und lächelte darüber)";[1426] "*Hún*
svarar: 'Faðir minn heitir Skafnörtungr. Því hefir hann þat
nafn, at hann er svá glöggr um kost sinn, at hann má eigi
sjá, at þverri hvárki matr né annat, þat er hann á. Móðir
mín heitir Tötra. Því hefir hún þat nafn, at hún vill aldri
önnur klæði hafa en þat, sem áðr er slitit ok at spjörum
orðit, ok þykkir henni þat mikil hagspeki (Sie antwortet:
'Mein Vater heißt Skafnörtungr. Er hat deshalb den Namen,
weil er so auf seinen Vorteil bedacht ist, daß er nicht se-
hen kann, daß das Essen oder anderes weniger wird, was er
hat. Meine Mutter heißt Tötra. Sie hat deshalb den Namen,
weil sie nie eine andere Kleidung haben will als die, die
schon vorher abgetragen und zu Lumpen geworden ist, und das
findet sie große Sparsamkeit)";[1427] "*Hann svarar engu ok fær*
honum [konungi] skúa ok dró ór þvengina (Er antwortet nicht
und gibt ihm [dem König] Schuhe und nahm die Schuhriemen

[1425] Ibid.,385-386; vgl. Zitat 1416, wo vom Subjekt *expressis verbis*
gesagt wird, daß es habsüchtig sei, und das Objekt nur kurz be-
schrieben wird. Hier jedoch wird das Objekt ausführlichst und auf
verlockendste Weise geschildert, während das Subjekt nur indirekt
erkennen läßt, daß es von *avaritia* besessen ist.

[1426] FSN IV:2-3.

[1427] Ibid.,4. Skafnörtungr und Tötra sind selbstverständlich Personi-
fizierungen der *avaritia* (des Geizes) in dieser Satire.

heraus)";[1428] "en svá var hann [Neri] sínkr, at hann mátti engan hlut svá gefa, at honum væri eigi þegar eftirsjár at (aber er [Neri] war so geizig, daß er nichts so geben konnte, ohne daß er es sofort bereute)";[1429] "Var sínkgjarn/ sagðr af gulli/Neri jarl /---/ Neri jarl var hermaðr mikill, en svá sínkr, at til hans hefir jafnat verit öllum þeim, er sínkastir hafa verit ok sízt hafa öðrum veitt (Man sagte, daß der Jarl Neri geizig mit Gold gewesen sei /---/ Der Jarl Neri war ein großer Krieger, aber so geizig, daß man all diejenigen mit ihm verglichen hat, die am geizigsten gewesen sind und am wenigsten anderen etwas gegeben haben)";[1430] "Þórr mælti: 'Þat legg ek á hann, at hann [Starkaðr] skal aldri þykkjast nóg eiga' (Thor sprach: 'Das erlege ich ihm auf, daß er [Starkaðr] nie meinen soll, er besäße genug')";[1431] "Aldri vildi hann [Neri] gjafir þiggja, því at hann var svá sínkr, at hann tímdi engu at launa (Nie wollte er [Neri] Geschenke annehmen, denn er war so geizig, daß er es nie über sich brachte, etwas zu lohnen)";[1432] "Jarl [Neri] svaraði: 'Hefir þú [Refr] eigi spurt, at ek þigg engar gjafir, því at ek vil engum manni launa?' Refr svaraði: 'Spurt hefi ek sínku þína, at engi þarf til fjár móti at ætla, þótt þér sé gefit, en þó vil ek, at þú þiggir þenna grip [uxa] /---/ Öll höll jarls var búin með skjöldum, svá at hverr tók annan, þar sem þeir váru upp festir. Jarl tók einn skjöld, sá var allr lagðr með gull, þann gaf hann Refi. /---/ Jarl lét snúa hásæti sínu, svá fekk honum mikils, at skjöldrinn var í bruttu. Ok er Refr fann þetta, gekk hann fyrir jarl ok hafði skjöldinn í hendi sér ok mælti: 'Herra,' segir hann, 'ver kátr, því at hér er skjöldr sá, er þér gáfuð mér. Hann vil ek nú yðr gefa /.../ Jarl mælti: 'Gefðu allra drengja heilastr, því at þat er

1428 Ibid.,6.
1429 Ibid.,22.
1430 Ibid.,23.
1431 Ibid.,29. Der "kluge" Rezipient glaubt zu wissen, daß dies eher vom *liberum arbitrium* abhängt. Vgl. Zitat und Anm.120,1161; Anm. 1563.

*mikil prýði höll minni at hafa hann aftr í þann stað, sem
hann hekk áðr* (Der Jarl [Neri] antwortete: 'Hast du [Refr]
nicht gehört, daß ich keine Geschenke annehme, denn ich
will keinem etwas lohnen?' Refr antwortete: 'Gehört habe
ich von deinem Geiz, daß keiner mit Geld dafür zu rechnen
hat, obwohl man dir etwas schenkt, und doch will ich, daß
du diese Gabe [einen Ochsen] annimmst /---/ Der ganze Pa-
last des Jarls war mit Schilden ausgestattet, so daß einer
dicht neben dem anderen war, wo sie aufgehängt waren. Der
Jarl nahm einen Schild, der war ganz vergoldet, den gab er
Refr. /---/ Der Jarl ließ seinen Hochsitz umdrehen, so sehr
bekümmert war er, daß der Schild verschwunden war. Und als
Refr das fand, trat er vor den Jarl und hatte den Schild in
seiner Hand und sagte: 'Herr,' sagt er, 'seid fröhlich,
denn hier ist der Schild, den Ihr mir schenktet. Ihn will
ich Euch nun geben /.../ Der Jarl sprach: 'Gib ihn mir, du
aufrichtigster aller Männer, denn das ist eine große Zierde
für meinen Palast, ihn wieder an der Stelle zu haben, wo er
vorher hing)".[1433]

Hrólfs saga Gautrekssonar: "*Konungr [Hrólfr] mælti:
'Hverr mun stýra dreka þessum inum dýra, ok eigi hefi ek
sét þat skip, er ek vildi heldr eiga en þetta'* (Der König
[Hrólfr] sprach: 'Wer wird dieses kostbare Drachenschiff
steuern, und ich habe kein Schiff gesehen, das ich lieber
haben wollte als dieses')";[1434] "*Þá mælti Hrólfr konungr:
'Með því at þeir eru illir ok ágjarnir, en hafa þann grip,
er ek vilda gjarna eiga, þá munum vér búast um* (Da sprach
König Hrólfr: 'Da sie böse sind und habgierig, aber diese
Kostbarkeit haben, die ich gerne haben wollte, da werden
wir uns rüsten)".[1435]

Hálfdanar saga Eysteinssonar: "*Úlfkell kallar til rík-
is í hönd þeim drottningu, en hún sagði, at þau hefði nóg
ríki, þó at þau ágirntust eigi meira en þau hefði áðr* (Úlf-

1432 Ibid.,36.
1433 Ibid.,38-39.
1434 Ibid.,99.
1435 Ibid.,100.

kell erhebt Anspruch auf das Reich für ihn und die Königin,
aber sie sagte, daß sie genug Land hätten, auch wenn sie
nicht mehr begehrten, als sie vorher hätten)";[1436] "*Valr var
í ferð með þeim. Hann greip upp gullkistur tvær. /---/
steypti Valr sér ofan í hann [fossinn] /---/ Hellir stórr
var undir fossinum, ok köfuðu þeir feðgar þangat ok lögðust
á gullit ok urðu at flugdrekum* (Valr war mit ihnen auf der
Fahrt. Er ergriff zwei Goldkisten. /---/ stürzte Valr sich
hinunter in ihn [den Wasserfall] /---/ Eine große Höhle war
hinter dem Wasserfall, und Vater und Sohn tauchten dorthin
und legten sich auf das Gold und wurden zu Flugdra-
chen)".[1437]

f) *gula*

Gula (*offylli, ofdrykkja, ofát*) ist Völlerei, Gefräßigkeit,
Trunkenheit und Trunksucht:

> *Hrólfs saga kraka ok kappa hans*: "*Var þá drukkit fast
> um kveldit ok lengi á nótt fram, ok er drottning allkát, ok
> finnr engi annat á henni en hún hyggi allgott til ráðahags-
> ins. Ok um síðir er honum fylgt til sængr, ok var hún þar
> fyrir. Konungr hafði drukkit svá fast, at hann fell þegar
> sofandi niðr í hvíluna. Drottningin neytir nú þessa ok
> stingr honum svefnþorn* (Wurde da viel getrunken abends und
> bis weit in die Nacht hinein, und ist die Königin sehr
> fröhlich, und findet keiner anderes an ihr, als daß sie mit
> der Heirat sehr einverstanden sei. Und schließlich folgt
> man ihm zu Bette, und war sie dort bereits. Der König hatte
> so viel getrunken, daß er sofort schlafend ins Bett fiel.
> Der Königin kommt das nun zugute und sticht ihn mit dem
> Schlafdorn)";[1438] "*Hrólfr konungr hefir látit hafa mikinn
> viðrbúnað í móti jólunum, ok drukku menn hans fast jóla-
> kveldit. /---/ Eigi gaf Hrólfr konungr gaum at þessu [óvin-*

[1436] Ibid.,261.
[1437] Ibid.,284.

um]. (König Hrólfr hat große Vorbereitungen treffen lassen
für Weihnachten, und seine Leute tranken viel am Weih-
nachtsabend. /---/ Nicht kümmerte König Hrólfr sich darum
[Feinde].)"[1439]

 Völsunga saga: "*Sigmundr svarar: 'Lát grön sía, sonr,'*
sagði hann. Þá var konungr drukkinn mjök, ok því sagði hann
svá. Sinfjötli drekkr ok fellr þegar niðr. Sigmundr ríss
upp ok gekk harmr sinn nær bana (Sigmundr antwortet: 'Sohn,
laß die Gosche [mit Bart] sieben [den vergifteten Trank],'
sagte er. Da war der König sehr betrunken, und deshalb
sprach er so. Sinfjötli trinkt und fällt sofort tot um.
Sigmundr steht auf, und sein Kummer brachte ihn fast zu
Tode)";[1440] "*Ok síðan drukku þeir með gleði inn bezta drykk*
(Und dann tranken sie mit Freude das beste Getränk)"; "*Nú*
gengr alþýða at sofa, en þeir drukku við nokkura menn./---/
Konungar gerðust allmjök drukknir. Þat finnr Vingi (Nun
geht das Volk schlafen, aber sie tranken mit einigen Leu-
ten. /---/ Die Könige wurden überaus betrunken. Das findet
Vingi)";[1441] "*Nú var bæði, at Gunnarr var mjök drukkinn, en*
boðit mikit ríki, mátti ok eigi við sköpum vinna, heitr nú
ferðinni /---/ Ok er menn höfðu drukkit sem líkaði, þá fóru
þeir at sofa (Nun war beides, daß Gunnarr sehr betrunken
war, und ihm eine große Herrschaft angeboten wurde, er
konnte auch nicht seinem Schicksal entrinnen, verspricht
nun die Reise /---/ Und als die Leute getrunken hatten, wie
es ihnen gefiel, da gingen sie schlafen)";[1442] "*Ok of kveld-*
it, er konungr [Atli] hafði drukkit, gekk hann til svefns.
Ok er hann var sofnaðr, kom Guðrún þar ok sonr Högna. Guð-
rún tók eitt sverð ok leggr fyrir brjóst Atla konungi. Véla
þau um bæði ok sonr Högna. (Und am Abend, als der König
[Atli] getrunken hatte, ging er schlafen. Und als er einge-
schlafen war, kam Guðrún dorthin und Högnis Sohn. Guðrún

[1438] FSN I:15-16.
[1439] Ibid.,95.
[1440] Ibid.,134.
[1441] Ibid.,199-200.
[1442] Ibid.,201.

nahm ein Schwert und stößt es in König Atlis Brust. Voll-
bringen sie das beide, sie und Högnis Sohn.)"[1443]

Norna-Gests þáttr: "*Konungr svarar: 'Lítit er mér um
veðjan yðra, þó at þér setið peninga yðra við. Get ek þess
til, at yðr hafi drykkr í höfuð fengit, ok þykki mér ráð,
at þér hafið at engu* (Der König antwortet: 'Wenig kann ich
eure Wette schätzen, wenn ihr auch um euer Geld spielt. Ich
nehme an, daß euch das Trinken zu Kopfe gestiegen ist, und
es scheint mir ratsam, daß ihr sie niederfallen laßt)".[1444]

Hervarar saga ok Heiðreks: "*Heiðrekr var ekki kátr ok
sat lengi við drykkju um kveldit. /.../ ok kom hann svá
sinni ræðu, at þeir urðu rangsáttir* (Heiðrekr war nicht
fröhlich und saß lange beim Trinken abends. /.../ und er
führte sein Gespräch so, daß sie uneinig wurden)";[1445] "*Þá
mælti Gestumblindi: 'Hafa vildak/þat er ek hafða í gær,/
vittu, hvat þat var:/Lýða lemill,/orða tefill/ok orða
upphefill./Heiðrekr konungr,/hyggðu at gátu.' Konungr seg-
ir: 'Góð er gáta þín, Gestumblindi, getit er þessar. Færi
honum mungát. Þat lemr margra vit, ok margir eru þá marg-
málgari, er mungát ferr á, en sumum vefst tungan, svá at
ekki verðr at orði.'* (Da sprach Gestumblindi: 'Haben wollte
ich das, was ich gestern hatte, wisse, was das war: Lähmer
der Menschen, Verhinderer von Worten und Hervorbringer von
Worten. König Heiðrekr, löse das Rätsel.' Der König sagt:
'Gut ist dein Rätsel, Gestumblindi, gelöst ist dieses. Gebt
ihm Bier. Das lähmt den Verstand vieler, und viele sind
dann gesprächiger, wenn das Bier wirkt, aber manche bekom-
men eine schwere Zunge, so daß sie nichts sprechen.')"[1446]

Hálfs saga ok Hálfsrekka: "*Veizla var kappsamlig ok
drykkr svá sterkr, at Hálfsrekkar sofnuðu fast. Ásmundr
konungr ok hirðin lögðu eld í höllina* (Das Fest war üppig
und das Getränk so stark, daß die Recken Hálfs fest ein-
schliefen. König Ásmundr und die Gefolgsleute legten Feuer

[1443] Ibid.,211-212.
[1444] Ibid.,312.
[1445] FSN II:24; vgl. auch Zitat 312.
[1446] Ibid.,37-38; vgl. auch Zitat 312.

an den Palast)";[1447] *"váru þeir allir inir mestu kappar ok*
öfundsamir. Þeir váru illa til Útsteins, ok sló með þeim í
kappmæli við drykkju. (waren sie alle die größten Krieger
und neidisch. Sie waren böse zu Útsteinn, und sie gerieten
beim Trinkgelage in heftigen Wortstreit miteinander.)"[1448]

Örvar-Odds saga: " *'þat þykkir honum vænligra en at*
drekka frá sér vit allt, sem vér gerum.' /---/ *þá kemr þeim*
í hug, at eigi væri allsvinnlig veðjan þeira orðin ('das
findet er besser, als sich um den ganzen Verstand zu trin-
ken, wie wir es tun.' /---/ da finden sie, daß ihre Wette
nicht sehr klug war)";[1449] " *'þat er svinnligra en at drekka*
frá sér vitit allt, sem vér gerum. ('das ist klüger, als
sich um den ganzen Verstand zu trinken, wie wir es
tun.)"[1450]

Göngu-Hrólfs saga: "*Vilhjálmr vildi ekki öðrum til*
hlíta en sér at þjóna Hrólfi ok lofaði hann í hverju orði.
Þar var gott öl ok gleði mikil. Nú leið svá kvöldit. Drukku
þeir lengi áfram, en er Hrólfr gerðist drukkinn, vildi hann
fara at sofa. /---/ *ok sofnaði skjótt. En er liðin var*
nóttin, vaknaði Hrólfr ok eigi við góðan draum, því at hann
var bundinn at höndum ok fótum (Vilhjálmr wollte keinem an-
deren erlauben als sich selbst, Hrólfr zu dienen und rühmte
ihn mit jedem Wort. Dort gab es gutes Bier und viel Heiter-
keit. Nun verging so der Abend. Sie tranken lange weiter,
und als Hrólfr betrunken wurde, wollte er schlafen gehen.
/---/ und schlief schnell ein. Aber als die Nacht vorüber
war, erwachte Hrólfr, und das auf nicht angenehme Weise,
denn er war an Händen und Füßen gefesselt)";[1451] "*Þetta sama*
kveld gerði konungsdóttir sik blíða við menn sína ok veitti
þeim kappsamliga. Hún gerði allar sínar skemmumeyjar svá
drukknar, at þær fellu sofnar niðr (Am selben Abend tat die
Königstochter freundlich zu ihren Leuten und gab ihnen

[1447] Ibid.,114.
[1448] Ibid.,119.
[1449] Ibid.,306.
[1450] Ibid.,310. Über die Folgen der Betrunkenheit siehe näher ibid.,
 307f.,310f.

reichlich zu trinken. Sie machte all ihre Kammerzofen so
betrunken, daß sie schlafend hinfielen)".[1452]

Bósa saga ok Herrauðs: "*ok hefir skipan á, hvert öl
fyrst skal ganga, ok segir byrlurum fyrir, hversu ákaft
þeir skulu skenkja.* Sagði hann, at þat varðar mestu, at
menn verði it fyrsta kveld sem drukknastir* (und bestimmt,
wohin das Bier zuerst gehen soll, und er weist die Mund-
schenke an, wie eifrig sie schenken sollen. Sagte er, daß
das am wichtigsten sei, daß die Leute am ersten Abend so
betrunken wie möglich würden)";[1453] "*ok urðu at hafa sitt
hugarmót svá búit, váru ok allir menn verr en ráðlausir af
drykkjuskap.* (und mußten sich damit abfinden, hatten auch
alle vor Trunkenheit völlig den Verstand verloren.)"[1454]

Egils saga einhenda ok Ásmundar berserkjabana: "*Fjal-
arr ok Frosti skenktu brúðunum, ok skorti eigi áfengan
drykk. Líðr nú á kveldit, ok gerast menn drukknir.* (Fjalarr
und Frosti schenkten den Bräuten ein, und es fehlte nicht
an berauschenden Getränken. Vergeht nun der Abend, und die
Leute werden betrunken.)"[1455]

Hrólfs saga Gautrekssonar: "*Váru þá tekin borð ok vist
ok drykkr inn borinn. Ok er þeir höfðu drukkit um hríð,
váru margir vel kátir* (Wurden da Tische geholt und Essen
und Getränke hereingetragen. Und als sie eine Weile getrun-
ken hatten, waren viele ziemlich angeheitert)";[1456] "*Eirekr
konungr svaraði: 'Kann ek glensyrðum yðrum Gautanna, at þér
talið margt kátligt, þá er þér drekkið, ok má þat eigi allt
marka* ('König Eirekr antwortete: 'Ich verstehe die Scherz-
worte von euch Gauten, daß ihr viel Lustiges redet, wenn
ihr trinkt, und ist das nicht alles ernst zu nehmen)";[1457]
"*Skulum vér hér fyrst drekka ok snæða /.../ Sem Hrólfr kon-
ungr heyrði orð hans, mælti hann: 'Nú geintu yfir þat agn,*

1451 FSN III:194.
1452 Ibid.,218.
1453 Ibid.,311.
1454 Ibid.,314.
1455 Ibid.,358.
1456 FSN IV:74.
1457 Ibid.,75.

sem þér var ætlat, at þú skyldir meir gaum gefa at þinni
magafylli en at handtaka konunginn (Wollen wir hier zuerst
trinken und essen /---/ Als König Hrólfr seine Worte hörte,
sagte er: 'Nun schlucktest du den Köder, der für dich ge-
dacht war, daß du mehr auf deinen vollen Bauch achten soll-
test, als den König festzunehmen)";[1458] *"veitti Ella konungr*
af miklu kappi ok gerði sik inn blíðasta við Hrólf konung.
Urðu flestir allir mjök drukknir. Hrólfr konungr drakk þá
jafnan minnst, er aðrir váru mest drukknir. (bewirtete Kö-
nig Ella sie mit großem Eifer und war der freundlichste Kö-
nig Hrólfr gegenüber. Wurden die meisten sehr betrunken.
König Hrólfr trank da stets am wenigsten, wenn andere sehr
betrunken waren.)"[1459]

Hálfdanar saga Eysteinssonar: *"Tóku menn þá til*
drykkju. Konungr veitti kappsamliga um daginn, ok fell
hverr maðr sofinn niðr í sínu sæti, sá sem eigi færði sik
sjálfr til sængr. Konungr drakk lengi um kveldit. (Fing man
dann zu trinken an. Der König bewirtete sie reichlich tags-
über, und jeder fiel auf seinem Platz schlafend nieder, der
sich nicht selbst zu Bette brachte. Der König trank lange
abends.)"[1460]

Hálfdanar saga Brönufóstra: *"því at ek hefi nú drepit*
nokkur með því móti, at ek hefi gert þau drukkin öll, svá
at þau drápust niðr sjálf (denn ich habe nun einige getö-
tet, indem ich sie alle betrunken gemacht habe, so daß sie
selbst zugrunde gingen)";[1461] *"veitti Áki vel ok var kátr*
við Hálfdan. Einn dag veizlunnar var þat, at þeir Hálfdan
ok hans félagar drukku í einum kastala ok Áki hjá þeim, en
konungr ok hans menn váru í öðrum stað. Áki var allkátr ok
bar þeim ákaft drykkinn. Ok með því at drykkrinn var
áfengr, duttu þeir skjótt niðr sofandi. Áki kallar þá at
sér sína menn ok lætr bera eld at kastalanum (Áki bewirtete
sie gut und war fröhlich zu Hálfdan. Eines Festtages ge-

1458 Ibid.,94.
1459 Ibid.,146-147.
1460 Ibid.,257-258.

schah es, daß Hálfdan und seine Gefährten auf einer Burg tranken und Áki mit ihnen, der König und seine Leute aber waren an einem anderen Ort. Áki war sehr fröhlich und brachte ihnen eifrig zu trinken. Und da das Getränk berauschend war, sanken sie schnell in Schlaf. Áki ruft dann seine Leute zu sich und läßt Feuer an die Burg legen)".[1462]

g) *luxuria*

Luxuria (*lostasemi, hórdómr*) ist Wollust, Lüsternheit, Hurerei und Unzucht, wofür folgende Beispiele angeführt seien:

Hrólfs saga kraka ok kappa hans: "*Helgi konungr mælti til drottningar: 'Svá er háttat,' sagði hann, 'at ek vil, at vit drekkum brullaup okkart í kveld. Er hér nú ærit fjölmenni til þess, ok skulum vit bæði byggja eina rekkju í nótt.' Hún sagði: 'Of brátt, herra, þykkir mér at þessu farit* (König Helgi sprach zur Königin: 'So steht es,' sagte er, 'daß ich will, daß wir heute abend unsere Hochzeit halten. Sind hier nun genug Leute dazu, und wir werden beide in einem Bett schlafen heute nacht.' Sie sagte: 'Zu schnell, Herr, scheint ihr mir damit vorzugehen)";[1463] "*gerðu til mín brúðkaup sæmiligt.' 'Nei,' sagði Helgi, 'eigi skal þér þess kostr. Skaltu fara til skipa með mér ok vera þar þá stund, sem mér líkar /---/ Konungr hvíldi hjá drottningu margar nætr. Ok eftir þat fer drottning heim* (halte mit mir [Ólöf] eine ehrenhafte Hochzeit.' 'Nein,' sagte Helgi, 'diese Möglichkeit sollst du nicht haben. Du sollst mit mir zu den Schiffen gehen und dort so lange sein, wie es mir beliebt /---/ Der König lag bei der Königin viele Nächte. Und danach geht die Königin nach Hau-

[1461] Ibid.,303.

[1462] Ibid.,312-313. Je nachdem wie man die einzelnen Passagen über Trunkenheit betrachtet, kann man sie auch der *sapientia* (List, Klugheit) zuordnen, da sowohl der Trinksüchtige wie der Betrunkenmachende daraus lernen können.

[1463] FSN I:15.

se)";[1464] "rennir hann [Helgi] þegar ástarhug til hennar
[Yrsu] ok sagði, at þat væri makligt, at stafkarl ætti
hana, fyrst hún er karlsdóttir. Hún bað hann þat eigi gera,
en hann tekr hana sem áðr ok hefr sik til skipa ok siglir
síðan heim í sitt ríki. /---/ Helgi konungr gerir nú brul-
laup til Yrsu [dóttur sinnar] ok ann henni mikit (entbrann-
te er [Helgi] sogleich in Liebe zu ihr [Yrsa] und sagte, es
wäre recht, daß ein Bettler sie besäße, da sie doch eine
Bauerntochter sei. Sie bat ihn, das nicht zu tun, aber er
nimmt sie trotzdem und bringt sich zu den Schiffen und se-
gelt dann heim in sein Reich. /---/ König Helgi hält nun
Hochzeit mit Yrsa [seiner Tochter] und liebt sie sehr)";[1465]
"Vil ek [kona] nú hér ekki lengr vera.' 'Nei', sagði kon-
ungr, 'engi er þess kostr, at þú farir svá skjótt, ok munum
vit eigi svá skilja. Skal nú gera til þín skyndibrullaup,
því at mér lízt vel á þik.' 'Þér hljótið at ráða, herra,'
sagði hún, ok svá hvíldu þau þá nótt. En um morgininn tekr
hún til orða: 'Með lostum hefir þú til mín gert, en þat
skaltu vita, at vit munum barn eiga. Ger nú sem ek mæli,
konungr, vitjaðu barns okkar annan vetr /.../ eða muntu
gjalda, ef þú gerir eigi svá.' Eftir þetta fór hún í burt.
/.../ Líða nú stundir fram, ok gefr hann at þessu engan
gaum. Ok á þriggja vetra fresti verðr þat til tíðenda, at
þar ríða þrír menn at því sama húsi, sem konungr sefr í.
Þat var um miðnætti. Þeir fóru með meybarn ok settu þat þar
niðr hjá húsinu. Kona sú tók til orða, er með barnit fór:
'Þat skaltu vita, konungr,' sagði hún, 'at ættmenn þínir
munu þess gjalda, er þú hafðir þat at engu, sem ek bauð
þér. En þú nýtr þess, er þú leystir mik ór nauðum, ok vittu
þat, at mær þessi heitir Skuld. Hún er okkar dóttir.' Eftir
þetta riðu þessir menn í burt. Þetta hafði verit ein álf-
kona (Will ich [eine Frau] nun hier nicht länger sein.'
'Nein,' sagte der König, 'das kommt nicht in Frage, daß du

[1464] Ibid.,18-19. Dieses Verhalten Helgis hat böse Folgen, denn er
 heiratet später unwissend die eigene Tochter!
[1465] Ibid.,19-20.

so schnell weggehst, und wir werden uns nicht so trennen.
Werde ich nun bei dir schlafen [schnell Hochzeit machen],
denn du gefällst mir gut.' 'Ihr habt wohl zu bestimmen,
Herr,' sagte sie, und so lagen sie zusammen diese Nacht.
Aber am Morgen sagt sie: 'Mit Wollust hast du dich an mir
vergriffen, und das sollst du wissen, daß wir ein Kind ha-
ben werden. Tu nun, wie ich sage, König, hole unser Kind im
zweiten Winter /.../ oder du wirst es büßen, wenn du es
nicht so machst.' Darauf ging sie fort. /.../ Die Zeit ver-
geht nun, und er kümmert sich nicht darum. Und nach einer
Zeit von drei Wintern geschieht es, daß dort drei Leute zu
demselben Haus reiten, worin der König schläft. Das war um
Mitternacht. Sie hatten ein kleines Mädchen bei sich und
ließen es dort beim Haus nieder. Die Frau sprach, die das
Kind bei sich hatte: 'Das sollst du wissen, König,' sagte
sie, 'daß deine Nachkommen es büßen werden, daß du das
nicht beachtetest, was ich dir gebot. Aber das kommt dir
zugute, als du mich aus der Not erlöstest, und wisse das,
daß dieses Mädchen Skuld heißt. Sie ist unsere Tochter.'
Darauf ritten diese Leute weg. Das war eine Elfin gewe-
sen)";[1466] "*Oft kom hún [drottning] þó at máli við hann
[Björn] ok sagði, at þat væri vel fallit, at þau byggði
eina rekkju, á meðan konungr væri í burtu, ok kallaði miklu
betri þeira samvistu en þat hún ætti svá gamlan mann sem
Hringr konungr var. Björn tekr þessu máli þungliga ok sló
hana kinnhest mikinn* (Oft sprach sie [die Königin] jedoch
mit ihm [Björn] und sagte, es würde gut passen, daß sie in
einem Bett schliefen, während der König fort wäre, und sie
nannte ihr Zusammenleben viel besser, als daß sie einen so
alten Mann hätte, wie König Hringr war. Björn nimmt diese
Rede nicht gut auf und gab ihr eine gewaltige Ohrfei-
ge)";[1467] "*Var Skuld in mesta galdrakind ok var út af álfum
komin í móðurætt sína, ok þess galt Hrólfr konungr ok kapp-
ar hans* (War Skuld die größte Zauberin und stammte mütter-

[1466] Ibid.,28-29. Helgis Tochter Skuld verursacht später den Tod sei-
nes Sohnes Hrólfr kraki; vgl. ibid.,94ff., und Anm.1468. Vgl.
z.B. auch Zitat 186.

lichseits von Elfen ab, und das mußte König Hrólfr [ihr Halbbruder] und seine Recken büßen)";[1468] "*Hverr þeira hafði frillu til skemmtunar sér* (Jeder von ihnen hatte eine Geliebte zu seiner Unterhaltung)";[1469] "*Hjalti inn hugprúði gengr til húss þess, sem frilla hans er inni. Hann sér þá glöggliga, at eigi mun vera friðsamligt undir tjöldum þeira Hjörvarðar ok Skuldar. Lætr hann þó kyrrt vera ok lætr sér ekki í brún bregða, leggst nú með frillunni* (Hjalti der Mutige geht zu dem Haus, worin seine Geliebte ist. Er sieht da deutlich, daß es nicht friedlich unter den Zelten von Hjörvarðr und Skuld zugeht. Er kümmert sich jedoch nicht darum und läßt sich nichts anmerken, legt sich nun zu seiner Geliebten)";[1470] "*Upp nú allir kapparnir,' segir Hjalti, 'ok gerið skjótt at skilja við frillur yðar, því at annat liggr nú brýnna fyrir* (Auf nun, alle Kämpen,' sagt Hjalti, 'und trennt euch schnell von euren Geliebten, denn anderes ist nun wichtiger)".[1471]

Völsunga saga: "en *þat er um vélar þær, er sonr þinn hefir fengit fulla ást Svanhildar, ok er hún hans frilla, ok lát slíkt eigi óhegnt* (und das ist der Betrug, daß dein Sohn die ganze Liebe von Svanhildr erhalten hat, und sie ist seine Geliebte, und laß solches nicht unbestraft)".[1472]

Ragnars saga loðbrókar: "*biðið hana fara á minn fund, ok vil ek [Ragnarr] hitta hana; vil ek, at hún sé mín* (bittet sie, zu mir zu kommen, und ich [Ragnarr] will sie treffen; will ich, daß sie mein sei)";[1473] "*Nú leggr Ragnarr hana [Kráku] í lyfting hjá sér ok hjalar við hana, ok varð honum vel í skap við hana ok var blíðr við hana. /---/ Nú segir hann, at honum lízt vel á hana ok ætlar víst, at hún skyli með honum fara. Þá kvað hún eigi svá vera mega. Þá*

[1467] Ibid.,47.
[1468] Ibid.,94; vgl. Zitat und Anm.1466.
[1469] Ibid.,95. Zu "frilla" vgl. "*friðlu lifi*" in der *Hirðskrá*, Zitat 265.
[1470] Ibid.,95-96.
[1471] Ibid.,97.
[1472] Ibid.,215. Hier handelt es sich allerdings um Intrigen.
[1473] Ibid.,233.

kvaðst hann vilja, at hún væri þar um nótt á skipi. Hún
segir, at eigi skal þat vera, fyrr en hann kemr heim ór
þeiri ferð, sem hann hafði ætlat, – 'ok má vera, at þá sýn-
ist yðr annat' (Nun legt Ragnarr sie [Kráka] zu sich ins
Deckshaus und plaudert mit ihr, und sie gefiel ihm gut, und
er war zärtlich zu ihr. /---/ Nun sagt er, daß sie ihm gut
gefällt und er gewiß wolle, daß sie mit ihm fahren solle.
Da sagte sie, es könne nicht so sein. Da sagte er, er wol-
le, daß sie dort die Nacht auf dem Schiffe wäre. Sie sagt,
daß das nicht sein solle, bis er nach Hause kehrt von der
Reise, die er vorgehabt hatte, – 'und kann sein, daß Ihr
dann eine andere Meinung habt')";[1474] *"at engi skyldi segja*
hans fyrirætlan, er stofnuð var um ráðahag við dóttur Ey-
steins konungs (daß keiner von seinem [des Ragnarr] Plan
erzählen sollte, der über die Heirat mit der Tochter von
König Eysteinn gefaßt worden war)";[1475] *" 'Þat kalla ek tíð-*
endi,' segir hún, 'ef konungi er heitit konu, en þat er þó
sumra manna mál, at hann eigi sér aðra áðr.' /---/ Þess bið
ek, at þú vitir eigi ráða þessa, sem ætlat er ('Das nenne
ich Neuigkeiten,' sagt sie, 'wenn einem König eine Frau
versprochen wird, aber das sagen doch manche, daß er be-
reits eine andere habe.' /---/ Darum bitte ich, daß du von
dieser Heirat abläßt, wie geplant ist)".[1476]

Sörla þáttr eða Heðins saga ok Högna: "Hann [Heðinn]
kom í eitt rjóðr. Þar sá hann sitja konu á stóli /---/ Kon-
ungi rann hugr til hennar. (Er [Heðinn] kam auf eine Lich-
tung. Dort sah er eine Frau auf einem Stuhl sitzen /---/
Den König verlangte nach ihr.)"[1477]

Hervarar saga ok Heiðreks: "*ok tók þar dóttur hans, er*
Sifka hét, ok hafði heim með sér. En at öðru sumri sendi
hann hana heim, ok var hún þá með barni, ok var sá sveinn
kallaðr Hlöðr (und nahm dort seine Tochter, die Sifka hieß,
und führte sie mit sich nach Hause. Aber im zweiten Sommer

1474 Ibid.,235-236.
1475 Ibid.,243. Ragnarr hat bereits eine Frau (Kráka/Áslaug).
1476 Ibid.,244.
1477 Ibid.,375.

schickte er sie heim, und sie hatte da ein Kind, und dieser
Knabe wurde Hlöðr genannt)";[1478] "*Hann gengr í skemmuna ok
sér, at maðr hvíldi hjá henni [konunni] ok hafði hár fagrt
á höfði* (Er geht in die Kammer und sieht, daß ein Mann bei
ihr [der Ehefrau] lag und schöne Haare hatte)"; "*sagði, at
hann hefði reynt mikil svik at drottningu, ok tjáði allan
atburð* (sagte, daß er einen großen Betrug der Königin er-
fahren hätte, und er erzählte das ganze Ereignis)";[1479] "*En
er hann [þræll einn vándr] kom til þings, þá mælti Heiðrekr
konungr: 'Hér megu þér nú þann sjá, er konungsdóttir vill
eiga heldr en mik.'* (Aber als er [ein schlechter Knecht]
zum Thing kam, da sprach König Heiðrekr: 'Hier könnt ihr
nun den sehen, den die Königstochter lieber haben will als
mich.')"[1480]

Hálfs saga ok Hálfsrekka: "*Hann [Alrekr] átti Signýju,
dóttur konungs af Vörs. /---/ Konungr [Alrekr] sá hana
[Geirhildi Drífsdóttur], er hann fór heim, ok gerði brúð-
laup til hennar it sama haust. /.../ Alrekr konungr mátti
eigi eiga þær [konurnar] báðar fyrir ósamþykki þeira* (Er
[Alrekr] hatte Signý, die Tochter des Königs von Vörs./---/
Der König [Alrekr] sah sie [Geirhildr Drífsdóttir], als er
nach Hause zog, und hielt Hochzeit mit ihr im selben
Herbst. /.../ König Alrekr konnte sie [die Frauen] nicht
beide haben wegen ihrer Uneinigkeit)";[1481] "*Hann var kallaðr
Hjörleifr inn kvensami. Hann átti Æsu ina ljósu, dóttur
Eysteins jarls af Valdresi. /---/ Hann [Högni] tók vel við
Hjörleifi konungi ok var hann þar þrjár nætr ok gekk at
eiga Hildi ina mjóvu, dóttur Högna, áðr hann fór brott, ok
fór hún með honum til Bjarmalands* (Er wurde Hjörleifr der
Schürzenjäger genannt. Er hatte Æsa die Helle, die Tochter
des Jarls Eysteinn von Valdres. /---/ Er [Högni] nahm König
Hjörleifr gut auf, und er war dort drei Nächte und heirate-
te Hildr die Schmale, die Tochter Högnis, ehe er wegfuhr,

1478 FSN II:30.
1479 Ibid.,31.
1480 Ibid.,32.

und sie fuhr mit ihm nach Bjarmaland)";[1482] *"At því boði sá Hjörleifr konungr Hringju, dóttur Hreiðars konungs, ok bað hennar. Heri fýsti þess ráðs, ok fylgdi henni skipshöfn manna ok farmr allr.* (Bei dieser Einladung sah König Hjörleifr Hringja, die Tochter des Königs Hreiðarr, und bat um ihre Hand. Heri redete dieser Heirat zu, und es folgte ihr eine Schiffsbesatzung von Leuten und die ganze Fracht.)"[1483]

Ketils saga hængs: *"Ketill átti dóttur við konu sinni, er Hrafnhildr hét. Ok at liðnum þrim vetrum kom Hrafnhildr Brúnadóttir til fundar við Ketil. Hann bauð henni með sér at vera. En hún kveðst ekki þá mundu dveljast. 'Þar hefir þú nú gert fyrir um fundi okkra ok samvistir í lauslyndi þinni ok óstaðfestu.' Hún gekk þá til skips, mjök döpr ok þrungin, ok var þat auðsýnt, at henni þótti mikit fyrir skilnaðinum við Ketil.* (Ketill hatte eine Tochter mit seiner Frau, die Hrafnhildr hieß. Und nach drei Wintern begab sich Hrafnhildr Brúnadóttir zu Ketill. Er bot ihr an, bei ihm zu bleiben. Aber sie sagt, daß sie sich da nicht aufhalten wollte. 'Da hast du dir nun unsere Zusammenkünfte und ein Zusammenleben verscherzt mit deiner Wankelmütigkeit und Unbeständigkeit.' Sie ging dann zum Schiff, sehr traurig und bedrückt, und es war deutlich, daß sie sehr bekümmert war über die Trennung von Ketill.)"[1484]

Örvar-Odds saga: *"at berserkirnir eru á land gengnir at hitta frillur sínar* (daß die Berserker an Land gegangen sind, um ihre Geliebten zu treffen)";[1485] *"En er henni [Hildigunni risakonu] þótti hann [Oddr] óspakr í vöggunni, lagði hún hann í sæng hjá sér ok vafðist utan at honum, ok kom þá svá, at Oddr lék allt þat, er lysti; gerðist þá harðla vel með þeim* (Aber als er [Oddr] ihr [der Riesin Hildigunnr] unruhig schien in der Wiege, legte sie ihn zu sich ins Bett und umschlang ihn, und es kam dann so, daß

[1481] Ibid.,95.
[1482] Ibid.,98.
[1483] Ibid.,100. Hjörleifr hat nun drei Frauen!
[1484] Ibid.,166.
[1485] Ibid.,235.

Oddr all das trieb, was ihn gelüstete; kamen sie da sehr gut miteinander aus)";[1486] "Þarf ok eigi við þat at dyljast, at ek em með barni, þó at þat mætti ólíkligra þykkja, at þú værir til þeira hluta færr, svá lítill ok auvirðiligr sem þú ert at sjá. Er þar þó engi í tigi til nema þú at vera faðir at barni því, er ek geng með. En þó at ek þættumst ekki mega af þér sjá sakir ástríkis, þá vil ek þó ekki meina þér at fara, hvert þú vilt (Braucht das auch nicht verborgen zu werden, daß ich schwanger bin, wenn das auch eher unwahrscheinlich aussehen könnte, daß du zu diesen Dingen fähig wärst, so klein und untauglich, wie du anzusehen bist. Kommt da jedoch keiner in Frage außer dir, Vater des Kindes zu sein, das ich erwarte. Aber wenn ich auch glaubte, dich nicht vermissen zu können wegen meiner Liebe, dann will ich dich doch nicht daran hindern zu gehen, wohin du willst)".[1487]

Yngvars saga víðförla: "Yngvarr tók sér frillu ok gat við henni son þann, er Sveinn hét (Yngvarr nahm sich eine Geliebte und zeugte mit ihr den Sohn, der Sveinn hieß)";[1488] "ok þann vetr geymdi Yngvarr svá sína menn, at engi spilltist af kvenna viðskiptum (und diesen Winter bewahrte Yngvarr seine Leute so, daß keiner durch weiblichen Verkehr verdorben wurde)";[1489] "Þá sáu þeir mikinn kvennaflokk ganga til herbúðanna, ok tóku at leika fagrt. Yngvarr bað þá svá varast konurnar sem ina verstu eitrorma. En er aftna tók ok herrinn bjóst til svefns at fara, gekk kvenfólkit í herbúðir til þeira, en sú, er tignust var, skipaði sér rekkju hjá Yngvari. Þá reiddist hann ok tók tygilkníf ok lagði til hennar í kvensköpin. En er liðit sá hans tiltekjur, tóku þeir at reka frá sér þessar óvendiskonur, ok þó váru nokkurir þeir, at ei stóðust þeira blíðlæti af djöfulligri fjölkynngi ok lágu hjá þeim. (Da sahen sie eine große Frauenschar zum Heerlager gehen, und sie begannen, schön zu

1486 Ibid.,274.
1487 Ibid.,275.
1488 Ibid.,433.

spielen. Yngvarr bat sie, sich vor den Frauen so in acht zu nehmen wie vor den schlimmsten Giftschlangen. Aber als es Abend wurde und das Heer sich zum Schlafen anschickte, gingen die Frauen ins Heerlager zu ihnen, und die, die am vornehmsten war, wählte sich das Bett von Yngvarr. Da wurde er zornig und nahm ein Gürtelmesser und stach sie in die Scham. Und als die Mannschaft sein Benehmen sah, stießen sie diese unsittlichen Frauen von sich, und doch gab es einige von ihnen, die ihren Zärtlichkeiten durch teuflische Zauberei nicht widerstehen konnten und bei ihnen lagen.)"[1490]

Sturlaugs saga starfsama: "*Hún [Mjöll konungsdóttir] mælti: 'Saman kemr þat með okkr Sturlaugi, því at sá er engi maðr undir heims sólunni, at mér finnist meira til. Vilda ek gjarna vera hans frilla, ef hann vildi svá. Munda ek eigi spara alla blíðu honum at veita með faðmlögum ok hæverskligum blíðubrögðum, kossum ok kærleikum.'* (Sie [die Königstochter Mjöll] sagte: 'Ich bin mit Sturlaugr eines Sinnes, denn es gibt keinen Mann unter der Weltensonne, den ich besser finde. Wollte ich gerne seine Geliebte sein, wenn er es so wollte. Würde ich nicht sparen damit, ihm meine ganze Liebe zu gewähren mit Umarmungen und angenehmen Liebkosungen, Küssen und Zuneigung.')"[1491]

Göngu-Hrólfs saga: "*Einn dag kom Möndull svá í herbergi Bjarnar, at hann var eigi heima ok engi maðr annarr nema Ingibjörg, kona hans. Hann lék við hana mjök blíðliga, en hún tók því vel. Þar kom, at hann leitaði við hana samfara ok fór þar um mörgum fögrum orðum. Hann bauð henni af sér at þiggja marga góða gripi, en lastaði Björn í hverju orði ok kvað hann ekki at manni vera* (Eines Tages kam Möndull so in Björns Zimmer, daß er nicht daheim war und kein anderer außer Ingibjörg, seiner Frau. Er war sehr zärtlich zu ihr, und sie nahm das gut auf. Dahin kam es, daß er mit ihr schlafen wollte und darüber viele schöne Worte sprach.

1489 Ibid.,439.
1490 Ibid.,445.

Er bot ihr an, ihr viele Kostbarkeiten zu geben, tadelte
aber Björn mit jedem Wort und sagte, er sei kein Mann)";[1492]
"*Möndull var nú í garði Bjarnar ok rak í burtu alla hans
heimamenn. Hann tók Ingibjörgu ok lagði í sæng hjá sér
hverja nótt, Birni ásjáanda, ok hafði hún allt blíðlæti við
hann, en mundi ekki til Bjarnar, bónda síns* (Möndull war
nun in Björns Wohnung und jagte all seine Hausleute fort.
Er nahm Ingibjörg und legte sie jede Nacht zu sich ins Bett
vor Björns Augen, und sie gewährte ihm alle Liebkosungen,
erinnerte sich aber nicht an Björn, ihren Ehemann)";[1493]
"*Hann [Möndull] leggr Björn niðr, en sezt niðr við eldinn
ok setr konuna hjá sér ok kyssti hana.* (Er [Möndull] legt
Björn nieder, setzt sich aber ans Feuer und setzt die Frau
neben sich und küßte sie.)"[1494]

 Bósa saga ok Herrauðs: "*at konungr átti annan son
frilluborinn, ok unni hann honum meira* (daß der König einen
zweiten, außerehelichen Sohn hatte, und er liebte ihn
mehr)";[1495] "*Busla hét kerling. Hún hafði verit frilla Þvara
karls* (Busla hieß eine alte Frau. Sie war die Geliebte des
alten Þvari gewesen)";[1496] "*Hann [Sigurðr] er nú farinn til
frillu sinnar; hún er ein bóndadóttir hér við skóginn* (Er
[Sigurðr] ist nun zu seiner Geliebten gegangen; sie ist ei-
ne Bauerntochter hier beim Wald)";[1497] "*Hann [Bósi] átti son
við frillu sinni, þeiri er hann herti jarlinn hjá* (Er
[Bósi] hatte einen Sohn mit seiner Geliebten, derjenigen,
bei der er den Jarl [Penis] härtete)";[1498] "*ok skenkti
bóndadóttir. Bósi leit oft hýrliga til hennar ok sté fæti
sínum á rist henni, ok þetta bragð lék hún honum. /---/ En
er fólk var sofnat, stóð Bósi upp ok gekk til sængr bónda-
dóttur ok lyfti klæðum af henni. Hún spyrr, hverr þar væri.

[1491] FSN III:148-149.
[1492] Ibid.,221.
[1493] Ibid.,224.
[1494] Ibid.,229.
[1495] Ibid.,283.
[1496] Ibid.,285.
[1497] Ibid.,310.
[1498] Ibid.,322. "*Jarl*" könnte man auch mit "Eisenstange" übersetzen.

Bósi sagði til sín. 'Hví ferr þú hingat?' sagði hún. 'Því,
at mér var eigi hægt þar, sem um mik var búit,' ok kveðst
því vilja undir klæðin hjá henni. 'Hvat viltu hér gera?'
sagði hún. 'Ek vil herða jarl minn hjá þér,' segir Bögu-
Bósi. 'Hvat jarli er þat?' sagði hún. 'Hann er ungr ok hef-
ir aldri í aflinn komit fyrri, en ungan skal jarlinn
herða.' Hann gaf henni fingrgull ok fór í sængina hjá
henni. Hún spyrr nú, hvar jarlinn er. Hann bað hana taka
milli fóta sér, en hún kippti hendinni ok bað ófagnað eiga
jarl hans ok spurði, hví hann bæri með sér óvæni þetta, svá
hart sem tré. Hann kvað hann mýkjast í myrkholunni. Hún bað
hann fara með sem hann vildi. Hann setr nú jarlinn á millum
fóta henni. Var þar gata eigi mjök rúm, en þó kom hann fram
ferðinni. Lágu þau nú um stund, sem þeim líkar, áðr en
bóndadóttir spyrr, hvárt jarlinum mundi hafa tekizt herzl-
an. En hann spyrr, hvárt hún vill herða oftar, en hún kvað
sér þat vel líka, ef honum þykkir þurfa. Greinir þá ekki,
hversu oft at þau léku sér á þeiri nótt (und die Bauern-
tochter schenkte [Bier] ein. Bósi sah oft freundlich zu ihr
hin und setzte seinen Fuß auf ihren Rist, und dasselbe tat
sie. /---/ Aber als die Leute eingeschlafen waren, stand
Bósi auf und ging zum Bett der Bauerntochter und hob ihre
Decke hoch. Sie fragt, wer da wäre. Bósi gab sich zu erken-
nen. 'Warum kommst du hierher?' sagte sie. 'Deshalb, weil
es dort nicht angenehm war, wo ich untergebracht wurde,'
und er sagt, daß er deshalb zu ihr unter die Decke wolle.
'Was willst du hier tun?' sagte sie. 'Ich will meinen Jarl
bei dir härten,' sagt Bögu-Bósi. 'Was für ein Jarl ist
das?' sagte sie. 'Er ist jung und ist bis jetzt noch nie in
die Esse gekommen, aber in jungem Alter soll man den Jarl
härten.' Er gab ihr einen goldenen Fingerring und stieg zu
ihr ins Bett. Sie fragt nun, wo der Jarl ist. Er bat sie,
zwischen seine Beine zu greifen, aber sie zuckte mit ihrer
Hand zurück und wünschte seinen Jarl zum Teufel und fragte,
warum er dieses Ungeheuer mit sich trüge, so hart wie Holz.
Er sagte, er würde weich werden im Dunkelloch. Sie bat ihn,

damit umzugehen, wie er wollte. Er stößt nun den Jarl zwi-
schen ihre Beine. Da war eine nicht sehr breite Gasse, aber
dennoch kam er voran. Sie lagen nun eine Weile, wie es ih-
nen gefällt, bis die Bauerntochter fragt, ob dem Jarl die
Härtung gelungen wäre. Er aber fragt, ob sie ihn öfter här-
ten will, und sie sagte, es gefiele ihr gut, wenn er meine,
er müsse es tun. Ist da nicht zu sagen, wie oft sie sich
vergnügten in dieser Nacht)";[1499] *"Bóndadóttir var þar mann-*
úðigust, ok skenkti hún gestum. Bósi var glaðkátr ok gerði
henni smáglingrur; hún gerði honum ok svá í móti. Um kveld-
it var þeim fylgt at sofa, en þegar at ljós var slokit, þá
kom Bögu-Bósi þar, sem bóndadóttir lá, ok lyfti klæði af
henni. Hún spurði, hvat þar væri, en Bögu-Bósi sagði til
sín. 'Hvat viltu hingat?' sagði hún. 'Ek vil brynna fola
mínum í vínkeldu þinni,' sagði hann. 'Mun þat hægt vera,
maðr minn?' sagði hún; 'eigi er hann vanr þvílíkum brunn-
húsum, sem ek hefi.' 'Ek skal leiða hann at fram,' sagði
hann, 'ok hrinda honum á kaf, ef hann vill eigi öðruvísi
drekka.' 'Hvar er folinn þinn, hjartavinrinn minn?' sagði
hún. 'Á millum fóta mér, ástin mín,' kvað hann, 'ok tak þú
á honum ok þó kyrrt, því at hann er mjök styggr.' Hún tók
nú um göndulinn á honum ok strauk um ok mælti: 'Þetta er
fimligr foli ok þó mjök rétt hálsaðr.' 'Ekki er vel komit
fyrir hann höfðinu,' sagði hann, 'en hann kringir betr
makkanum, þá hann hefir drukkit.' 'Sjá nú fyrir öllu,'
segir hún. 'Ligg þú sem gleiðust,' kvað hann, 'ok haf sem
kyrrast.' Hann brynnir nú folanum heldr ótæpiliga, svá at
hann var allr á kafi. Bóndadóttur varð mjök dátt við þetta,

[1499] Ibid.,298-299. Dies ist die erste von drei Bauerntöchtern, mit
denen Bósi sexuell verkehrt. Bei Damen der Oberschicht zeigt er
ein anderes Verhalten, vgl. Zitat und Anm.1120. Zum Namen "Bósi"
sagt Sverrir Tómasson (*Bósa saga og Herrauðs* 1996:51): "Heiti að-
alpersónunnar, Bósi, er ekki gegnsætt og höfðar ekki beint til
hlutverks. Í nútímamáli merkir orðið ýmist kvensaman mann, klaufa
eða stirðbusa og er einnig haft um feitlagið og pattaralegt
kornabarn. Fyrsttalda merkingin á rætur sínar að rekja til Bósa
sögu sjálfrar, en orðstofninn þekkist líka um illslægt þýfi, þúf-
ur, kvið eða rass. Ef sú merking væri gömul, þá mætti hugsa sér
að nafnið Bósi hefði upphaflega merkt þann sem klappaði kvið og
rass, og væri slíkt vel við hæfi söguhetjunnar."

svá at hún gat varla talat. 'Muntu ekki drekkja folanum?'
sagði hún. 'Svá skal hann hafa sem hann þolir mest,' sagði
hann, 'því at hann er mér oft óstýrinn fyrir þat hann fær
ekki at drekka sem hann beiðist.' Hann er nú at, sem honum
líkar, ok hvílist síðan. Bóndadóttir undrast nú, hvaðan
væta sjá mun komin, sem hún hefir í klofinu, því at allr
beðrinn lék í einu lauðri undir henni. Hún mælti: 'Mun ekki
þat mega vera, at folinn þinn hafi drukkit meira en honum
hefir gott gert ok hafi hann ælt upp meira en hann hefir
drukkit?' 'Veldr honum nú eitthvat,' kvað hann, 'því at
hann er svá linr sem lunga.' 'Hann mun vera ölsjúkr,' sagði
hún, 'sem aðrir drykkjumenn.' 'Þat er víst,' kvað hann. Þau
skemmta sér nú sem þeim líkar, ok var bóndadóttir ýmist of-
an á eða undir, ok sagðist hún aldri hafa riðit hæggengara
fola en þessum. Ok eftir margan gamanleik spyrr hún, hvat
manni hann sé [!] (Die Bauerntochter war dort am gesellig-
sten, und sie schenkte den Gästen ein. Bósi war sehr fröh-
lich und flirtete mit ihr; sie antwortete ihm in der glei-
chen Weise. Am Abend folgte man ihnen zum Schlafen, aber
als das Licht ausgemacht war, da kam Bögu-Bósi dorthin, wo
die Bauerntochter lag, und er hob ihre Decke hoch. Sie
fragte, was dort wäre, und Bögu-Bósi gab sich zu erkennen.
'Was willst du hier?' sagte sie. 'Ich will meinen Jung-
hengst in deiner Weinquelle tränken,' sagte er. 'Wird das
möglich sein, mein Guter?' sagte sie; 'nicht ist er ein
solches Brunnenhaus gewohnt, wie ich es habe.' 'Ich werde
ihn heranführen,' sagte er, 'und ihn hineinstoßen, wenn er
nicht anders trinken will.' 'Wo ist dein Junghengst, mein
Herzensfreund?' sagte sie. 'Zwischen meinen Beinen, meine
Liebste,' sagte er, und nimm ihn, aber vorsichtig, denn er
ist sehr scheu.' Sie umfaßte nun seinen Schwengel und
streichelte ihn und sprach: 'Das ist ein geschmeidiger
Junghengst und doch mit einem sehr geraden Hals.' 'Sein
Kopf ist in einer unangenehmen Stellung,' sagte er, 'aber
er beugt besser den Hals, wenn er getrunken hat.' 'Mach das
nun alles,' sagt sie. 'Spreize die Beine so weit wie mög-

lich,' sagte er, 'und halte dich so still wie möglich.' Er
tränkt den Junghengst nun ziemlich ungezügelt, so daß er
ganz eingetaucht war. Die Bauerntochter wurde dadurch sehr
vergnügt, so daß sie kaum sprechen konnte. 'Wirst du den
Junghengst nicht ertränken?' sagte sie. 'So viel soll er
bekommen, wie er nur erträgt,' sagte er, 'denn er ist oft
schlecht zu zügeln, weil er nicht zu trinken bekommt, wie
er will.' Er benimmt sich nun, wie es ihm gefällt, und ruht
sich danach aus. Die Bauerntochter wundert sich nun, woher
die Nässe gekommen sei, die sie zwischen den Beinen hat,
denn das ganze Bett unter ihr war triefend naß. Sie sprach:
'Kann das nicht sein, daß dein Junghengst mehr getrunken
hat, als ihm gutgetan hat, und daß er mehr gekotzt als ge-
trunken hat?' 'Irgendetwas bewirkt das nun bei ihm,' sprach
er, 'denn er ist so weich wie eine Lunge.' 'Er wird trunken
sein,' sagte sie, 'wie andere Säufer.' 'Das ist sicher,'
sagte er. Sie vergnügen sich nun, wie es ihnen gefällt, und
die Bauerntochter war einmal obenauf oder unter ihm, und
sie sagte, daß sie noch nie einen Junghengst mit so sanftem
Gang wie diesen geritten sei. Und nach vielen Liebesspielen
fragt sie, wer er sei)";[1500] *"Bögu-Bósi leit hýrliga til
bóndadóttur, en hún var mjök tileygð til hans á móti. Litlu
síðar fóru menn til svefns. Bósi kom til sængr bóndadóttur.
Hún spyrr, hvat hann vill. Hann bað hana hólka stúfa sinn.
Hún spyrr, hvar hólkrinn væri. Hann spurði, hvárt hún hefði
engan. Hún sagðist engan hafa, þann sem honum væri hæfi-
ligr. 'Ek get rýmt hann, þó at þröngr sé.' sagði hann.
'Hvar er stúfinn þinn?' sagði hún. 'Ek get nærri, hvat ek
má ætla hólkborunni minni.' Hann bað hana taka á millum
fóta sér. Hún kippti at sér hendinni ok bað ófagnað eiga
stúfa hans. 'Hverju þykkir þér þetta líkt?' sagði hann.
'Pundaraskafti föður míns ok sé brotin aftan af því kringl-
an.' 'Tilfyndin ertu,' sagði Bögu-Bósi; hann dró gull [!]
af hendi sér ok gaf henni. Hún spyrr, hvat hann vill á móti*

[1500] Ibid.,308-309. Dies ist das Abenteuer mit der zweiten Bauerntoch-
ter. Die Schilderung ist schon gröber geworden!

hafa. *'Ek vil sponsa traus þína,'* sagði hann. *'Ekki veit
ek, hvernig þat er,'* segir hún. *'Ligg þú sem breiðast,'*
kvað hann. Hún gerði sem hann bað. Hann ferr nú á millum
fótanna á henni ok leggr síðan neðan í kviðinn á henni, svá
at allt gekk upp undir bringspölu. Hún brá við hart ok
mælti: *'Þú hleyptir inn sponsinu um augat, karlmaðr,'* kvað
hún. *'Ek skal ná því ór aftr,'* segir hann, *'eða hversu varð
þér við?'* *'Svá dátt sem ek hefði drukkit ferskan mjöð,'*
kvað hún, *'ok haf þú sem vakrast í auganu þvegilinn,'* sagði
hún. Hann sparir nú ekki af, þar til at hana velgdi alla,
svá at henni lá við at klígja, ok bað hann þá at hætta. Þau
tóku nú hvíld, ok spyrr hún nú [!], hvat manna hann væri.*
(Bögu-Bósi sah freundlich zur Bauerntochter hin, und sie
sah ihn auch sehr freundlich an. Etwas später gingen die
Leute zum Schlafen. Bósi kam zum Bett der Bauerntochter.
Sie fragt, was er will. Er bat sie, seinen Stumpf in die
Hülse zu stecken. Sie fragt, wo die Hülse wäre. Er fragte,
ob sie keine hätte. Sie sagte, sie hätte keine, die passend
für ihn wäre. 'Ich kann sie weiter machen, wenn sie eng
ist.' sagte er. 'Wo ist dein Stumpf?' sagte sie. 'Ich weiß
ungefähr, was ich meinem Hülsenloch zutrauen kann.' Er bat
sie, zwischen seine Beine zu greifen. Sie zuckte mit ihrer
Hand zurück und wünschte seinen Stumpf zum Teufel [Ungeheu-
er]. 'Mit was glaubst du, daß das zu vergleichen ist?'
sagte er. 'Dem Waagebalken meines Vaters, wenn die Scheibe
an seinem Ende abgebrochen ist.' 'Einfallsreich bist du,'
sagte Bögu-Bósi; er zog einen Goldring von seiner Hand und
gab ihn ihr. Sie fragt, was er dafür haben will. 'Ich will
dein Spundloch zupfropfen,' sagte er. 'Ich weiß nicht, wie
das ist,' sagt sie. 'Spreize deine Beine weit auseinander,'
sagte er. Sie tat, was er wollte. Er geht nun zwischen ihre
Beine und sticht dann in ihren Unterleib, so daß alles bis
zum Brustbein ging. Sie zuckte zusammen und sprach: 'Du
triebst den Spund durchs Loch, Mann,' sagte sie. 'Ich werde
ihn wieder herausziehen,' sagt er, 'oder wie wurde dir?'
'So wunderbar, als ob ich frischen Met getrunken hätte,'

sagte sie, 'und bewege den Wedel im Loch so rege wie möglich,' sagte sie. Er spart nun nicht damit, bis ihr ganz
übel wurde, so daß sie fast erbrechen mußte, und da bat sie
ihn aufzuhören. Sie ruhten sich nun aus, und sie fragt nun,
wer er wäre.)"[1501]

Egils saga einhenda ok Ásmundar berserkjabana: "*Sótti
mik nú svá mikil ergi, at ek þóttumst eigi mannlaus lifa
mega* (Bekam ich nun so große Wollust, daß ich glaubte,

[1501] Ibid.,315-316. Hier wird der Beischlaf mit der dritten Bauerntochter beschrieben. Bemerkenswert ist, daß Bósi Buslas Zauberhilfe ablehnt, indem er sich auf seine "*karlmennska*" beruft (vgl.
Zitat 793), jedoch keine Bedenken hat, sich nötiges Wissen und
Hilfe bei Sexabenteuern mit Bauerntöchtern zu holen. Eine gewisse
Ironie ist nicht zu übersehen. Bósis "*karlmennska*" wirkt lächerlich, da er sie mehr in literalem als spirituellem Sinne zu verstehen scheint (zur sinnlichen Erkenntnis der *rustici* vgl. z.B.
Moos 1988:181 Anm.424;182 Anm.425). Die übertriebene Darstellung
eines ganz gewöhnlichen Sexualaktes in möglichst abstoßender Weise, was übrigens auch für die Kampfschilderungen zutrifft (vgl.
ibid.,319f.), verrät eine didaktische Absicht. Durch Übersteigerung des Verhaltens, deren satirische Züge unverkennbar sind
(vgl. z.B. Minne-Mystik als Gegenstück), wird Kritik geübt: Die
Stellung der Frau ist niedrig, das Gegenteil soll erreicht werden. Die Satirik und Obszönität der Bósa saga erinnert z.B. auch
an Wittenwilers *Ring*, worüber Helmut Birkhan folgendes sagt
(1983:30-31): "Der Gradmesser der Obszönität [ist] nicht absolut,
sondern immer zeitbezogen. Und hier wissen wir, daß das Spätmittelalter völlig andere Maßstäbe anlegte als das 19. und 20. Jahrhundert. Dies läßt sich aus einer Unzahl von Schwänken und obszönen Kurzgedichten ("Futilitates") mühelos herauslesen. /.../
Nacktheit nicht durch Kleidung zu bewältigen, galt gleichwohl als
Narretei, d.h. als intellektuelle Defizienz, weshalb die Entblö
ßung des Sexus, auch verbal, als ein Kennzeichen des "läppisch
tuon", des törichten Handelns, angesehen wird." Daß Bósis Verhalten von moralisch und intellektuell Gebildeten als abschrekkend empfunden wurde, zeigt, daß "berorðustu kaflarnir í Bósa
sögu hafa líka verið skafnir út í aðalhandriti þess, AM 586 4to.
Hvenær það hefur verið gert er ekki vitað, en þeir voru heldur
ekki prentaðir í tveim fyrstu útgáfum sögunnar" (*Bósa saga og
Herrauðs* 1996:65). Ein Hauptprinzip mittelalterlicher Ästhetik
und Hermeneutik, der *locus a contrario*, der vor keiner Abscheulichkeit, Häßlichkeit oder Groteske zurückschreckt, diente der
gebildeten Schicht dazu, besser aus dem Gegenbild (negatives
Exemplum) als aus dem Vorbild (positives Exemplum) zu lernen.
Die *exempla malorum* waren jedoch gefährlich für lüsterne und
stümperhafte Interpreten, d.h. moralisch und intellektuell "Ungebildete" (*imperiti, stulti*; vgl. Moos 1988:187): "Während die
multitudo imperita die Lasterdarstellung schaulustig beim Nennwert nimmt und gar noch imitieren will (wie jener Jüngling der
Komödie, der von einem Gemälde mit Jupiters Schwängerung der Danae durch Goldregen erotisch stimuliert wird), kann der Weise,
der hermeneutisch Geschulte, auch ohne Gebrauchsanweisung positive und negative, suasive und dissuasive Exempla unterscheiden.
Die Komödie als reines Vergnügen, die Satire als reine Sittenkritik bewegen ihn weniger als die 'Geschichte', die ästhetische *delectatio* und ethische *utilitas*, Sinnlichkeit und Rationalität
vermittelt, das selbständige Denken aktiviert und so 'die höheren

nicht ohne einen Mann leben zu können)";[1502] "Fór ek [Arin-
nefja] nú niðr í undirdjúp at sækja skikkjuna. Fann ek þá
höfðingja myrkranna. En er hann sá mik, mælti hann til sam-
fara við mik. Þótti mér sem þat mundi Óðinn vera, því at
hann var einsýnn. /---/ Lá ek fyrst hjá Óðni, ok hljóp ek
síðan yfir bálit, ok fekk ek skikkjuna (Ging ich [Arin-
nefja] nun hinunter in die Unterwelt, um den Mantel zu ho-
len. Traf ich da den Fürsten der Finsternis. Und als er
mich sah, wollte er mit mir schlafen. Schien mir, als ob
das Odin wäre, denn er war einäugig. /---/ Lag ich zuerst
bei Odin, und dann sprang ich über das Feuer, und ich bekam
den Mantel)".[1503]

 Illuga saga Gríðarfóstra: "Þat þykki mér nú ráð, at þú
farir í hvílu með dóttur minni, ok leik allt þat, er þik
lystir (das finde ich nun ratsam, daß du mit meiner Tochter
ins Bett gehst, und tu all das, was dich gelüstet)"; "Gríðr
mælti þá mjök reiðuliga: 'Heyr þú, vándr herjansson, hví
hugðir þú ek munda þola, at þú blygðaðir dóttur mína? Nei,'
segir hún, 'þú skalt fá dauðann í stað' (Gríðr sprach da
sehr zornig: 'Höre, du böser Schuft, wie konntest du den-
ken, ich würde zulassen, daß du meine Tochter verführtest?
Nein,' sagt sie, 'du sollst sofort sterben')";[1504] "Konungr
tók nú at eldast, ok þótti drottningu minna verða af hjá-
hvílum en hún vildi. (Der König fing nun an, alt zu werden,
und der Königin schien der Beischlaf weniger zu werden, als
sie wollte.)"[1505]

 Gautreks saga: "Konungr mælti: 'Sé ek, at þú munt hér
vera málfimust, ok skaltu hafa mína hollustu. Þykkjumst ek
sjá, at þú munt mær vera, ok skaltu sofa í hjá mér í nótt.'
Hún bað konung því ráða. (Der König sprach: 'Ich sehe, daß
du hier am redegewandtesten bist, und du sollst mein Wohl-
wollen genießen. Ich glaube zu sehen, daß du eine Jungfrau

Seelenkräfte' erfreut." (Moos 1988:180).
[1502] FSN III:350.
[1503] Ibid.,352.
[1504] Ibid.,419.
[1505] Ibid.,421.

bist, und du sollst heute nacht bei mir schlafen.' Sie bat
den König, das zu bestimmen.)"[1506]

Hrólfs saga Gautrekssonar: "en nú er hún [dóttirin]
mér verri en engi, því at maðr venst til at glepja hana. Er
mér þat mjök í móti skapi. Gáir hún engis fyrir honum./.../
Vilda ek, herra, at þér kæmuð ok talaðir við þenna mann,
mun hann gera fyrir yðar orð ok láta af fíflingum við dótt-
ur mína (aber nun ist sie [die Tochter] mir von weniger
Nutzen als keinem, denn ein Mann gewöhnt sich daran, sie zu
verführen. Ist mir das sehr gegen meinen Willen. Sie küm-
mert sich um nichts wegen ihm. /.../ Ich wollte, Herr, daß
Ihr kommen und mit diesem Mann sprechen würdet, er wird
sich nach Euch richten und von dem unsittlichen Verhältnis
mit meiner Tochter ablassen)";[1507] " '*Ek bið þik, herra minn,*
at þú rekir minnar skammar ok drepir þenna inn vánda mann,
er mér hefir gert svá mikla raun, at hann hefir ginnt ok
gabbat dóttur mína' ('Ich bitte dich, mein Herr, daß du
meine Schande rächst und diesen schlechten Mann tötest, der
mir so große Sorge bereitet hat, indem er meine Tochter be-
tört und zum Narren gehalten hat')";[1508] "*Þessi maðr vildi*
taka systur mína frillutaki, en ek vilda þat eigi. (Dieser
Mann wollte meine Schwester als Geliebte haben, aber ich
wollte das nicht.)"[1509]

Hjálmþés saga ok Ölvis: "*Drottning mælti þá: 'Hverninn*
lízt þér á mik? Er ek ekki hreinlig, kvenlig ok kurteis?'
'Vel víst,' segir Hjálmþér. Hún mælti: 'Hví mun mér svá
hamingjuhjólit valt orðit hafa? Betr hefði okkr saman verit
hent, ungum ok til allrar náttúru skapfelldligum, ok minn
kæri, þat má ek þér satt segja, at þinn faðir hefir mér enn
ekki spillt, því at hann er maðr örvasa ok náttúrulauss til
allra hvílubragða, en ek hefi mjök breyskt líf ok mikla
náttúru í mínum kvenligum limum, ok er þat mikit tjón ver-
öldinni, at svá lystugr líkami skal spenna svá gamlan mann

[1506] FSN IV:5.
[1507] Ibid.,142.
[1508] Ibid.,143.

sem þinn faðir er ok mega eigi blómgast heiminum til upp-
halds. Mættum vit heldr okkar ungu líkami saman tempra eft-
ir náttúrligri holdsins girnd, svá at þar mætti fagrligr
ávöxtr út af frjóvgast, en vit mættim skjótt gera ráð
fyrirþeim gamla karli, svá at hann geri oss enga skapraun.'
Hjálmþér mælti: 'Er þér þetta alvara?' segir hann. 'At
vísu,' segir hún. 'Þat ætlaði ek,' segir hann, 'at þú mund-
ir ill, en aldri svá svívirðilig sem nú veit ek þú ert'
(Die Königin [Stiefmutter] sagte dann: 'Wie gefalle ich
dir? Bin ich nicht reinlich, fein und ansehnlich?' 'Gewiß-
lich,' sagt Hjálmþér. Sie sprach: 'Warum hat sich das
Glücksrad so zu meinen Ungunsten gedreht? Lieber wären wir
zusammengekommen, jung und zu aller Lust geschaffen, und
mein Lieber, das muß ich dir ehrlich sagen, daß dein Vater
mich noch nicht entjungfert hat, denn er ist ein alters-
schwacher Mann und unfähig zu allem Geschlechtsverkehr,
aber mein Fleisch ist sehr schwach und ich habe ein großes
Verlangen in meinen weiblichen Gliedern, und es ist ein
großer Verlust für die Welt, daß ein so lustvoller Körper
einen so alten Mann, wie dein Vater ist, umschlingen soll
und nicht zur Erhaltung der Welt blühen kann. Könnten wir
lieber unsere jungen Körper zusammenbringen in natürlicher
Fleischeslust, so daß daraus eine schöne Frucht entstehen
könnte, den alten Mann aber könnten wir schnell abfertigen,
so daß er uns keinen Ärger bereitet.' Hjálmþér sagte:
'Meinst du das im Ernst?' sagt er. 'Sicherlich,' sagt sie.
'Das dachte ich mir,' sagt er, 'daß du böse wärst, aber nie
so schändlich, wie ich nun weiß, daß du bist')";[1509] "*Hún*
[tröllkona] segir hann margt orð tala svívirðiliga, – 'væri
hitt tilheyriligra mannligum manni at hafa aðra viðleitni
við unga stúlku ok hreinliga en tala illa. Þykki mér þú
efniligr maðr, en mér væri forvitni á at prófa ungan mann
ok missa minn meydóm ok láta handtéra mik um mittit' (Sie
[Riesin] sagt, daß er viel Schändliches spreche, – 'gehörte

1509 Ibid.,149.
1510 Ibid.,194-195.

sich das mehr für einen menschlichen Mann, einem jungen und
reinlichen Mädchen gegenüber ein anderes Benehmen zu zei-
gen, als schlecht zu sprechen. Du scheinst mir ein vielver-
sprechender Mann zu sein, und ich wäre neugierig, einen
jungen Mann zu erproben und meine Jungfernschaft zu verlie-
ren und mich um die Taille fassen zu lassen')";[1511] *Ölvir
kvað: 'Hvat skal kalls þetta,/hvat þarftu mér bregða,/kon-
ungr, um kvensemi,/kátr um miðnætti?/En hverja hýsnoppu,/
sem þú á heiðum finnr,/viltu, at þér í sinni/séu allar'*
(Ölvir sprach: 'Was soll dieser Ruf, was mußt du mir, Kö-
nig, Weibstollheit vorwerfen, munter um Mitternacht? Aber
von jeder Hübschen, die dir in den Weg läuft, willst du,
daß sie dir alle zugetan sind')";[1512] *Réð hún [drottning]
skjótt föður mínum bana, því at henni þótti hann gamall, en
hún ung ok lystug. Vildi hún síðan mik átt hafa, en ek
vildi ekki hennar ljótum vilja samþykkja.* (Ließ sie [die
Königin] meinen Vater bald töten, denn sie fand ihn alt,
sich aber jung und begehrenswert. Hätte sie dann gerne mich
gehabt, aber ich wollte ihrer häßlichen Absicht nicht zu-
stimmen.)"[1513]

Hálfdanar saga Eysteinssonar: "'*Nú er um tvá kosti,'*
sagði konungr, 'sá annarr, at ek mun taka þik frillutaki,
ok helzt þat slíka stund sem auðit verðr; hinn annarr, at
þú gifzt mér ok gef ríkit allt í mitt vald ('Nun gibt es
zwei Möglichkeiten,' sagte der König, 'die eine, daß ich
dich zur Geliebten nehme, und dauert das so lange, wie es
will; die andere, daß du mich heiratest und mir das ganze
Reich übergibst)".[1514]

Hálfdanar saga Brönufóstra: "*Áki hafði frétt, at Hálf-
dan átti systur eina, ok ætlaði hann hennar vilja at fá til*
óvirðingar við Hálfdan ok stendr upp eina nótt ór sæng
sinni ok gengr til skemmu þeirar, er Ingibjörg ok Hildr
lágu í. (Áki hatte erfahren, daß Hálfdan eine Schwester

[1511] Ibid.,206.
[1512] Ibid.,208.
[1513] Ibid.,241.
[1514] Ibid.,250.

hatte, und er wollte ihren Willen haben, um Hálfdan eine
Schande zu bereiten, und er steigt eines Nachts aus seinem
Bett und geht zu der Kammer, in der Ingibjörg und Hildr la-
gen.)"[1515]

h) Zusammenfassung

Es ließen sich wohl noch einige Beispiele für Laster fin-
den, die man den jeweiligen Oberbegriffen zuordnen könnte,
aber diese Sammlung soll genügen. Wie bei den Tugenden ist
das Ergebnis überraschend, d.h. die Quantität übertrifft
alle Erwartungen. Die Beispiele zeigen, daß die Fas. nicht
nur eine unterhaltende, sondern auch didaktische Funktion
haben.

Manchmal ist es schwierig, eine bestimmte Textstelle
einem der betreffenden Laster eindeutig zuzuordnen, wenn
man sie auch noch unter anderen Lastern anführen könnte.
Dies ist jedoch letztendlich nicht das Entscheidende, son-
dern die belehrende Tendenz überhaupt. Wie schon früher er-
wähnt wurde (siehe Anmerkung 101-102,107-108), gab es im
Mittelalter ohnehin keinen absolut gültigen Lasterkatalog,
sondern alle möglichen Mischformen und Untergruppierungen.
Es soll deshalb, wie bei den Tugenden, nochmals betont wer-
den, daß es hier nicht einen speziellen Katalog oder ein
System in den Fas. nachzuweisen gilt. Zur besseren Über-
sicht jedoch wurde das gängigste Septenar gewählt (siehe
Anmerkung 281), anhand dessen die gewählten Beispiele den
jeweiligen Oberbegriffen zugeordnet wurden.

Von den 27 Fas., die untersucht wurden, konnte nur für
zwei kurze Erzählungen, *Tóka þáttr Tókasonar* und *Gríms saga
loðinkinna*, kein nennenswertes Laster angeführt werden. Es
sind also durchaus nicht alle Sagas Vertreter von sowohl
Tugenden wie Lastern, sondern manchmal nur eines von bei-
den. Bei einer zusammenfassenden Betrachtung aller herange-
zogenen Passagen läßt sich feststellen,[1516] daß das Laster

[1515] Ibid.,311-312.
[1516] Man beachte bei einer quantitativen Auswertung auch die Fußnoten-

der *ira* am weitaus häufigsten erscheint und die *superbia* gleich darauf folgt. *Accidia, luxuria* und *avaritia* rangieren vor *gula* und *invidia*. *Invidia* ist am wenigsten vertreten, was aber vielleicht darauf zurückzuführen ist, daß sie indirekt auch in *superbia, ira* und *avaritia* enthalten ist.

Die Laster verteilen sich verschieden auf die Fas., und sie erscheinen auch nicht immer alle zusammen in ein und derselben Saga. Wie bei den Tugenden sind es wiederum Fas. mit altem Heldensagenstoff (*Hrólfs saga kraka ok kappa hans, Völsunga saga, Ragnars saga loðbrókar, Örvar-Odds saga*), die die meisten Laster aufweisen. Auch die *Göngu-Hrólfs saga* und *Hrólfs saga Gautrekssonar* sind durchdrungen von Lastern.

Interessant ist ebenfalls, daß sich keine auffallende Zäsur zwischen "älteren" und "jüngeren" Sagas ergibt.[1517] Einige der *fornaldarsögur* dagegen sind besondere Vertreter bestimmter Laster, wie z.B. die *Hrólfs saga kraka, Örvar-Odds saga* und *Hrólfs saga Gautrekssonar* für die *superbia*, die *Völsunga saga, Ragnars saga loðbrókar, Örvar-Odds saga, Þorsteins saga Víkingssonar, Göngu-Hrólfs saga* und *Hrólfs saga Gautrekssonar* für die *ira*, die *Völsunga saga* und *Gautreks saga* für die *accidia/tristitia*, die *Hrólfs saga kraka* für die *avaritia*, die *Hrólfs saga kraka* und *Bósa saga* für die *luxuria*.[1518]

Der Vergleich mit den aus der norrönen Übersetzungs- und Originalliteratur zitierten Passagen zeigt, daß die gängigsten altnordischen Bezeichnungen (inkl. Derivationen und Synonyma) für die mittelalterlichen Laster auch alle in den *fornaldarsögur* vorkommen. Es sind dies für die *superbia* z.B. (*of*)*metnaðr, metnaðarmaðr, dramb, dramblæti, drembilæti, drambsemi, dramblátr, drambsamr, drembiligr, stoltr, stórlæti, stórlátr, stórliga, stóryrði, of(r)kapp, ofr-*

verweise!
[1517] Vgl. Anm.1034.
[1518] Erwähnt sei auch, daß die Schilderung eines Lasters entweder nur in einem Adjektiv oder auch seitenweiser Beschreibung (vgl. *Bósa saga*) bestehen kann.

kappsmenn, ofrhugi, ofríki, ofsi, háðsemi, spotta, spott-
samr, óhlýðni, ekki hlýða, gefa ekki gaum. Weitere in den
Fas. auftretende und zur *superbia* gehörende Begriffe, Wör-
ter und Synonyma sind u.a. *stórlyndr, ráðgjarn, stórráðr,
framgjarn, kapp(girni), kappsamr, kapp mikit, kappsmaðr
mikill, heitstrenging mikil, yfirgangr, ójafnaðr, ójafnað-
arfullr, ójafnaðarmaðr, ofsamaðr, ofstopi, ofstopamaðr mik-
ill, ofstæki, ofbeldi, áleitinn, ódæll, óeirinn, óstýri-
látr, óbilgjarn, ófyrirleitinn, dára.*

Die zur *ira* gehörigen altnordischen Bezeichnungen sind
z.B. *reiði, heift, heiftyrði, óðr, æði, ærr, (all)æfr,
bráðræði, bráðlátr, illyrði, mæla illa, illr, illska, ill-
úðigr, (grimm) hefnd, hefna, eggja til hefnda, meineiðar,
rangr eiðr, lygi, ljúga, svik, svikræði, svikari, svíkja,
svikinn, eiðrofa, orðrofi, sundrþykki, missáttr.* Weitere in
den Fas. vorkommende Begriffe, Wörter und Synonyma sind
u.a. *grimmd, grimmleikr, grimmr, ras, ákefð, ákafi, van-
stilli, ofsi, vélræði, véla, ill ráð, níðingsverk, griðrof,
ósáttr, ekki ásáttr, rangsáttr.*

Die für die *invidia* häufigsten Bezeichnungen sind z.B.
*öfund, öfunda, öfundarfullr, róg(r), rægja, flærð, flærðar-
orð, fláráðr, fagrmæli, mæla fagurt.*

Die zur *accidia/tristitia* gehörigen Bezeichnungen sind
z.B. *latr, engin góð verk, ekki gera gagn, ekki til gagns,
leiðindi, leiðr, óstaðfesti staðar, flakka, daufleikr,
daufligr, svefn, svefnugr, iðjulauss, dáðlauss, ofþrá, þrá,
þreyja, ógleði, óglaðr, ógleðjast, ekki gleði, ekki glaðr,
hryggr, sorg, sút, sýta, hugsótt, hugsjúkr.* Weitere in den
Fas. auftretende Wörter sind u.a. *dasinn, kolbítr, hímaldi,
liggja heima, liggja í fleti, gæta einskis, athugaleysi,
gáleysi, dapr, áhyggja, sturlan, (all)ókátr, hugarekki,
harmr, harma, harmtölur, spilla sér, tapa sér, ráða sér
bana, vilja ekki lifa.*

Die für die *avaritia* gängigen Bezeichnungen in den
Fas. sind z.B. *ágjarn, ágirnast, fégjarn, sínka, sínkr,*

eigingirnd. Die Fas. handeln sehr viel von Diebstahl, Raub,
Wikingerzügen, Mord und Totschlag. Gemäß Zitat 187 (vgl.
z.B. auch Zitat 180,181) sind *stuldr, rán, víking* und *mann-
dráp* Folgen des Lasters *avaritia.*

Die altnordischen Wörter für *gula* sind u.a. *offylli,
ofdrykkja, ofát.* Die Fas. haben z.B. *ofdrykkja, drykkju-
skapr, drukkinn, drekka frá sér vit, magafylli.*

Die für die *luxuria* geltenden Bezeichnungen sind u.a.
*losti, holdsins girnd, kvensemi, kvensamr, frillulífi,
frilla, frillutak, frilluborinn.* Andere in den Fas. er-
scheinende Wörter sind z.B. *ergi, breyskt líf, lauslyndi,
skyndibrullaup, fíflingar, tæla, spillast, glepja, blygða,
ginna.*

Selbstverständlich gibt es auch Darstellungen von la-
sterhaftem (negativem) Benehmen, ohne daß eine der gängig-
sten Bezeichnungen vorkommt, vgl. u.a. die Bósa saga. Das-
selbe gilt für Beschreibungen von tugendhaftem (positivem)
Benehmen.

Die vorangegangene Untersuchung von Tugenden und La-
stern in den Fas. zeigt, daß dieses Bildungsprogramm eine
ethisch/moralische Komponente darstellt, die *verschiedenste
Literaturgattungen verbindet,* wie sich am Vergleich von den
Fas. mit Beispielen (normativen und deskriptiven) der nor-
rönen Übersetzungs- und Originalliteratur erkennen läßt.[1519]

IV. S O Z I O L O G I S C H E S U M F E L D

Die Fas. mit ihrer "narrativen Ethik"[1520] erweisen sich als
Tendenzliteratur, indem sie vorbildhaftes oder abschrecken-
des Verhalten der Helden demonstrieren. Die höfisch-ritter-
lichen Ideale der *sapientia, iustitia* (u.a. *fides, religio,
misericordia*), *fortitudo* und *temperantia* sind nicht nur

[1519] Vgl. Zitat 165-201, 238-268; Anm.281,282,284,1036 und andere Ver-
weise im Fußnotenapparat.

überzeitliche, gemeineuropäische Werte bzw. Bildungs- oder
Erziehungsideale, sondern vor allem auch staatserhaltende
Moral.[1521]

In der Antike wie im Mittelalter war es üblich, daß
man weltliches Erzählgut und dichterische Erfindungsgabe in
den Dienst des Staates stellte.[1522] Schon Platon, der ja be-
reits zitiert wurde, meinte:

KLEINIAS: Schön ist die Wahrheit [Beförderung der
Tugend], Freund, und unumstößlich, doch scheint
es nicht leicht von ihr zu überzeugen.
DER ATHENER: Das mag wohl sein. Und doch war es
leicht der Erzählung von jenem Sidonier, die doch
so unwahrscheinlich klingt, und tausend [!] ande-
ren Glauben zu verschaffen.
KLEINIAS: Welche meinst du?
DER ATHENER: Daß einst aus ausgesäten Zähnen be-
waffnete Männer entsprossen seien. Das ist denn
doch ein starker Beleg dafür daß es einem Gesetz-
geber schon gelingen werde die Gemüter der jungen
Leute von Allem was er nur versucht zu überzeu-
gen.[1523]

Fornaldarsögur zeigen, wie die primordiale Tat eines jewei-
ligen Helden sein Geschlecht begründet. Er und seine Nach-
kommen aber müssen sich auch weiterhin ihrer Machtposition
als würdig erweisen und für Ordnung und Frieden sorgen,[1524]
indem sie sich durch tugendhaftes Verhalten auszeichnen,

1520 Vgl. zur indirekten bzw. narrativen Didaxe Anm.41,43,45,48-56.
1521 Die Ideale des Herrschers sind dieselben wie die der Repräsentan-
 ten partikularer Gewalten (Adliger); vgl. Nusser 1992:152f.
1522 Vgl. Zitat 61; Lange 1989:42, 1996:188.
1523 *Nomoi*, 663e-664a. Vgl. zu Platons "Lügen" und König Sverris
 "lygisögur" Zitat und Anm.65,66; Anm.274, Zitat 275; außerdem Zi-
 tat und Anm.59-61. Zur Teilnahme der Dichter und Geschichts-
 schreiber an der Erziehung vgl. Anm.76,77.
1524 Laster sind ein Mangel an Form, Unordnung, Chaos und Häßlichkeit,
 d.h. das Böse. Tugenden sind schöne Formen, Ordnung, Frieden und
 Harmonie, d.h. das Gute. Zu platonischem Gedankengut vgl. z.B.
 Lange 1992, 1996:190Anm.35,37; Ratkowitsch 1995:150. Es wurde vor
 allem durch den Augustinismus der Viktoriner verbreitet, vgl.
 Anm.88.

das ihren Führungsanspruch legitimiert.[1525] Wem es nicht gelingt, sich selbst zu beherrschen, der kann und darf auch keine Herrschaft über andere Menschen ausüben.[1526]

Die *fornaldarsögur* sind nicht nur Schilderungen *königlicher*, sondern auch aus dem *Bauernstand* aufsteigender Helden.[1527] Gesellschaftliche Spitzenstellung muß begründet werden. Das zentrale Problem ist der Gegensatz von Geblütsadel (*nobilitas sanguinis*) und Gesinnungs- oder Tugendadel (*nobilitas morum*).[1528] Angehörige des Hochadels sind zwar von edler Geburt, aber oft fehlen ihnen wichtige Tugenden. Sie erweisen sich ihrer Stellung unwürdig, während Angehörige des Bauernstandes aufgrund ihres Sittenadels emporkommen. Blutsadel und Seelenadel vereint stellen jedoch das Idealbild des Helden (Ritters) bzw. Herrschers oder Gefolgsmanns dar. Nicht eigenen Interessen soll man dienen, sondern denen der Gemeinschaft.[1529]

Warum nun werden Geburtsadel und Tugendadel demonstriert? Ist die starke Betonung ethischer Werte als Reaktion auf in Frage gestellte gesellschaftliche Führungsposition zu verstehen?[1530] Ist alter Heldensagenstoff aus besonderen politischen und sozialen Gründen aktualisiert worden?

Da man nicht genau weiß, wann genau die Verschriftlichung der Fas. erfolgt ist, im allgemeinen aber die Zeitspanne vom 13. bis 14./15. Jahrhundert annimmt,[1531] ist es nicht ganz leicht, das soziologische Umfeld abzustecken. Es soll trotzdem ein kurzer Abriß der wichtigsten historischen

[1525] Zur Herrschaft gehört Tugend, vgl. Wolfram 1963:25Anm.31;123.

[1526] Vgl. Knapp 1995:101, Moos 1988:570-582; ferner *Ideologie und Herrschaft* 1982. Zu Urteilen über unwürdige Könige siehe z.B. Zitat 559,823,937,1240,1371,1394,1412.

[1527] Dies gilt z.B. für die *Ketils saga hængs, Gríms saga loðinkinna, Örvar-Odds saga, Þorsteins saga Víkingssonar, Friðþjófs saga* und *Bósa saga*. Vgl. auch Tulinius 1993:186,236f.

[1528] Vgl. auch Lange 1996:185; Schmitz 1992:140,149.

[1529] Schöne Beispiele dafür sind die *Ketils saga hængs, Gríms saga loðinkinna* und *Friðþjófs saga*.

[1530] Vgl. zu solchen Fragen auch Kortüm 1996:74, Reisenleitner 1992: 75.

[1531] Die ältesten Handschriften stammen aus dem 14. Jahrhundert, vgl. Tulinius (1993:169): "Fæst handritin eru þó eldri en frá öndverðri 15. öld. Lítill vafi leikur á því að ritun fornaldarsagna

– und hier relevanten – Ereignisse obengenannter Epoche erfolgen.[1532]

Zunächst einmal muß betont werden, daß Island während dieser Zeit – und noch Jahrhunderte danach – in erster Linie eine Bauerngesellschaft war![1533]

Der die Fas. betreffende Zeitraum läßt sich in drei Hauptabschnitte gliedern: die Sturlungenzeit (1220-1262/64), die "norwegische Zeit" (1262/64-ca.1400) und die "englische Zeit" (ca.1400-ca.1535).[1534] Nach der Auflösung des isländischen Freistaats 1262/64 wurde Island Teil des norwegischen, später des dänisch-norwegischen Königreichs, und mit Beginn des 15. Jahrhunderts geriet es mehr und mehr unter den wirtschaftlichen und politischen Einfluß der Engländer.

Die Sturlungenzeit (1220-1262/64), *Sturlungaöld*, wird nach den Nachkommen des 1183 gestorbenen Sturla Þórðarson ("Hvamm-Sturla"), den *Sturlungar*, genannt. Im 12. und frühen 13. Jahrhundert hatte bereits, u.a. durch den 1096/97 eingeführten Kirchenzehnten, eine tiefgreifende Veränderung der sozialen Struktur stattgefunden. Diese Zeit war vor allem geprägt vom Konflikt um die Macht über die Eigenkirchen, der 1220 mit dem Sieg der Kirchengoden endete. Damit war die zeitweilige Vorherrschaft der weltlichen Führungsschicht, der Goden, über die nach Unabhängigkeit und moralischer Reform strebenden Kirche gesichert.

Die ursprünglich auf 39 Goden verteilte politische Macht konzentrierte sich jedoch mit der Zeit in immer weniger Händen. Reichtum wurde zunehmend durch Einkünfte aus Landbesitz und Landverpachtung erworben, und mehrere Godentümer gingen an nur eine Person oder ein Geschlecht, so daß

hafi hafist fyrr, þó ekki verði sagt með vissu hvenær." Siehe auch Tulinius 1995:45-52; vgl. ferner Anm.6,7,8.

1532 Vgl. z.B. Glauser (1983:30): "Erst aufgrund der historischen und soziologischen Einbettung kann die literarische Analyse, will sie nicht ahistorisch bleiben, sinnvoll sein."

1533 Vgl. z.B. *Saga Íslands* I-V (1974-1990); Hjálmarsson, Jón R. 1994; *Íslands saga* 1991.

1534 Vgl. auch Glauser 1983:29-60. Der hier folgende Überblick stützt sich auf diese Abhandlung (z.T. wörtlich) und auf die in Anm.1533 genannten Werke.

gegen 1220 hauptsächlich sechs Sippen herrschten: *Sturlung-ar, Vatnsfirðingar, Ásbirningar, Svínfellingar, Oddaverjar, Haukdælir.* Zahlreiche wohlhabende und mächtige Persönlich-keiten verfolgten dabei lieber ihre Eigeninteressen als das Gemeinwohl. Dies galt besonders für die *Sturlungar*, deren Interessenkonflikte in blutigen Auseinandersetzungen ende-ten, die fast die ganze Familie ausrotteten. Diese Macht-kämpfe und der daraus resultierende sittliche Verfall hat-ten zur Folge, daß der Einfluß des norwegischen Königs wuchs.

Vertreter der mächtigsten Familien wurden Gefolgsleute des Königs, und er setzte sie ab, wenn sie seinem Wunsch, Island an Norwegen zu binden, nicht nachkamen. Der Vertrag *Gamli sáttmáli* schließlich unterwarf 1262/64 Island der norwegischen Krone. Mit diesem Vertrag gaben die Isländer aber auch ihrem Wunsch nach dauerndem Frieden Ausdruck:

> Þrisvar er minnst á gæslu friðar í sáttmálanum;
> friður, íslensk lög og aðflutningar voru skil-
> yrði Íslendinga fyrir konungshyllingu og skatt-
> gjaldi, og skilyrðunum var fullnægt af hálfu kon-
> ungs. Friður komst á í landinu, herferðum höfð-
> ingja linnti. Íslendingar urðu ánægðir og veittu
> Magnúsi konungi heiðursheitið **lagabætir.** /---/
> Nú voru það bændur sem stóðu að Gamla sáttmála
> og undu því vel að í stað hinna stríðandi stór-
> goða kæmu jarl og aðrir umboðsmenn konungs.[1535]

Die "norwegische Zeit" (1262/64-ca.1400) als die der Stur-lungenzeit nachfolgende Epoche war vor allem durch konstant zunehmende Macht des Königs, seiner Repräsentanten und der Kirche gekennzeichnet. Dies war auch der Beginn der Hof- und Adelsherrschaft. Neue Gesetzesbücher wie die *Járnsíða* (1271/73) und zehn Jahre später die *Jónsbók* setzten der

[1535] *Íslands saga* 1991:120.

Blutrache ein Ende und markierten "die Ablösung der Goden durch den Kleinadel der Krone als herrschender Kraft"[1536].

Die Großbauern, ehemals Kirchengoden, hatten auch weiterhin die neuen Machtpositionen inne. Isländische Häuptlinge wie Hrafn Oddsson, Þorvarðr Þórarinsson und Sturla Þórðarson wurden 1277 vom norwegischen König in Tunsberg geadelt.[1537] Nun entstand wieder eine neue Schicht, die des Kleinadels, der dem König durch Treueversprechen verpflichtet war.

Das Land wurde in Gemeinden (þing) und Amtsbezirke (sýslur) eingeteilt, und neue Ämter wie sýslumenn (regionale Gesetzeshüter), lögmenn (Vorsitzende des höchsten Gerichts) und hirðstjóri (Gouverneur oder Statthalter) wurden geschaffen. Um die Besetzung dieser Ämter entstand ein harter Kampf, denn Island forderte (Gamli sáttmáli 1302), daß die lögmenn und sýslumenn Isländer sein sollten, aus dem Geschlecht derer kommend, die ehemals die Godentümer aufgegeben hätten![1538] Auch das Statthalteramt sollten sie bekleiden.

Wie ehedem war Großgrundbesitz die Grundlage von Macht und Einfluß, aber es gab auch Leute, die ihre Macht zusätzlich auf Verbindungen zum norwegischen Königshof gründeten,[1539] während einige der alten Godenfamilien an Einfluß verloren. Das letztere war auch auf die Tatsache zurückzuführen, daß 1275 erstmals die Trennung von Kirche und Staat

1536 Glauser 1983:37.
1537 Saga Íslands III:76.
1538 Ibid.,76,84; Íslands saga 1991:128; Glauser 1983:39ff.
1539 Vgl. z.B. Glauser (1983:41-42Anm.43): "/.../einige der einflußreichsten Isländer um 1300, die alle in Beziehung zum norwegischen König standen: Erlendr sterki Ólafsson (gest.1312), riddari, äußerst reich, einer der mächtigsten Isländer im ausgehenden 13.Jh., u.a. hirðstjóri in den Westfjorden, im Besitz zahlreicher Höfe in ganz Westisland; Haukr Erlendsson, (gest.1334), sein Sohn, lǫgmaðr 1294-99, geadelt, ab 1303 im norwegischen Reichsrat, nach ihm ist die von ihm teilweise selbst geschriebene Sammelhandschrift Hauksbók genannt (Redaktion der Landnámabók, Isländer-, Fornaldarsagas, Übersetzungen); Þorlákr riddari Narfason á Kolbeinsstöðum, verwandt mit den Sturlungar, lǫgmaðr im Westen; Þórðr Hallsson (gest.1312), in Möðruvellir, einer der Mächtigsten im Norden; Kolbeinn Bjarnason, seit 1301 Jarl (gest. 1309); Eiríkr riddari Sveinbjarnarson (gest.1342), Ritter 1316,

stattfand, was zur Folge hatte, daß frühere Kirchengodenge-
schlechter wie *Svínfellingar*, *Oddaverjar*, *Sturlungar* und
Haukdælir ihre Einnahmequellen verloren. Die Kirche jedoch
wurde immer reicher und bekam durch das neue kanonische
Recht größere Autorität. Sie kümmerte sich um moralische
Reform und verlangte nun auch entschiedener das Zölibat.

Mit der Zeit gewann auch die Fischerei an Bedeutung,
wenngleich sie stets von Bauern betrieben wurde und somit
keine grundlegenden Produktionsveränderungen, Umwälzungen
des Arbeitsmarkts oder der Sozialstrukturen hervorrief.[1540]
Fischerei und Fischhandel jedoch bildeten die Voraussetzung
für den Reichtum einzelner Geschlechter und der Kirche, der
seinen Höhepunkt im 15. und 16. Jahrhundert erreichte. Auch
neue Familien gelangten dadurch zu Einfluß und Wohlstand.

Die "englische Zeit" (ca.1400-ca.1535) war dann "die
Epoche der reichen Leute", geprägt durch den Kontakt der
Isländer u.a. mit England, das vor Island fischte und han-
delte. Viele reiche Männer hatten z.B. den Personenbeinamen
hinn ríki wie Teitr ríki Gunnlaugsson, Guðmundr ríki Ara-
son, Ari ríki Guðmundsson, Björn ríki Þorleifsson, Loptr
ríki Guttormsson. Prächtige Feste und aristokratische Titel
waren Ausdruck dieses für Island ungewöhnlichen Wohlstan-
des. Im 15. Jahrhundert wurden wieder Isländer zu Rittern
geschlagen: Finnbogi Jónsson, Loptr Guttormsson, Torfi Ara-
son. Als Ehrentitel finden sich u.a. *junkæri*, *riddari* und
herra.[1541]

Das rücksichtslose Machtstreben dieser Kleinaristokra-
ten hatte jedoch wieder Gesetzlosigkeit zur Folge, so daß
König Christian I. die sogenannte *Langaréttarbót* verfassen
ließ, die u.a. gegen Erpressung, Bestechung, Landesverrat,
Raub und Diebstahl gerichtet war[1542]:

Statthalter ab 1326, zuletzt in Vatnsfjörður." Vgl. auch Harðar-
son, Gunnar 1995:168-183.
[1540] Glauser 1983:46.
[1541] Ibid.,57; *Íslands saga* 1991:161.
[1542] *Íslands saga* 1991:158ff.,161.

Langaréttarbót geymir litskrúðuga lýsingu á of-
beldissamfélaginu vestan lands, í veldi Björns
ríka Þorleifssonar, sem var kvæntur Ólöfu ríku
Loftsdóttur á Skarði við Breiðafjörð. /---/

Þau Björn svifust einskis við fjáraflann. Eft-
ir lát Gozewijns biskups lagði Björn undir sig
Skálholtsstað og ruplaði þar að girnd sinni.
Hann var tregur að rýma staðinn fyrir Gottskálki
Hólabiskupi, uns hann sigldi 1456 á konungsfund
með konu sinni.

Skotar hertóku skip þeirra, en Kristján I.
leysti þau út og sló kirknaþjófinn Björn Þor-
leifsson til riddara og fól honum hirðstjórn á
Íslandi 1457. Tveimur árum síðar tók Björn hyll-
ingareið af biskupsdráparanum Teiti lögmanni
Gunnlaugssyni /.../[1543]

Aufgrund der hier dargelegten Verhältnisse Íslands im 13.,
14. und 15. Jahrhundert ist nur allzu verständlich, warum
die *fornaldarsögur* ein bestimmtes Bildungsprogramm wie Tu-
gend und Laster anbieten. In ihrer didaktischen Funktion
und als staatserhaltende Moral waren sie immer aktuell. Sie
dienten jedoch nicht nur zur Erziehung, sondern auch Legi-
timation von Führungspositionen.

Hier sollen nochmals Geschehnisse herausgegriffen wer-
den, die besonders relevant für die Funktion der Fas. sind
und eine Aktualisierung alten Heldensagenstoffes bewirken
konnten. Nach der Auflösung des isländischen Freistaats und
beim Übergang zu einer zentralistisch verwalteten, auf den
norwegischen Königshof orientierten Gesellschaftsform im
13. und 14. Jahrhundert bestanden die Isländer darauf
(*Gamli sáttmáli* 1302), daß die alten Godengeschlechter wei-
terhin die neueingerichteten, höchsten Machtpositionen in-
nehätten.[1544] Um den Besitz dieser Ämter unter solchen Be-
dingungen zu rechtfertigen, mußte man Tugendadel und Ge-

[1543] Ibid.,162.
[1544] Vgl. Anm.1538.

blütsadel vorweisen können. Dies scheint u.a. die Tatsache
zu erklären, daß die Genealogien der Fas. isländische Ge-
schlechter auf alte Helden zurückführen und umgekehrt viele
Helden der Fas. Nachkommen auf Island hatten:

> Það er eftirtektarvert að í niðurlagi Hálfs sögu
> og Hálfsrekka eru íslenskir ættstofnar raktir til
> Hálfs konungs, en Reyknesingar og Esphælingar,
> valdaættir á 12. öld, töldu sig vera komna af hon-
> um. Fleiri hetjur fornaldarsagna áttu afkomendur
> á Íslandi. Esphælingar voru einnig taldir niðjar
> Gautreks konungs, og Hrafnistumenn, þ.e. þeir
> langfeðgar Ketill hængur, Grímur loðinkinni og
> Örvar-Oddur, voru álitnir vera forfeður eða frænd-
> ur fjölmargra nafnkunnra Íslendinga, m.a. þeirra
> Egils Skalla-Grímssonar, Grettis Ásmundssonar,
> Gunnars frá Hlíðarenda og Ingimundar gamla. Fyrstu
> landnámsmennirnir, þeir frændur og fóstbræður Ing-
> ólfur Arnarson og Hjörleifur Hróðmarsson, voru að
> sögn Landnámu komnir af Hrómundi Gripssyni. Höfð-
> ingjaættir á þjóðveldisöld, svo sem Oddaverjar og
> Sturlungar, röktu ættir sínar til Ragnars loðbrók-
> ar, og þótti það bera vott um mikla tign, eins og
> sjá má af 138. kafla Njáls sögu /.../[1545]

[1545] Tulinius 1993:170; siehe ausführlichst dazu auch Mitchell (1991:
122-126), der sagt: "I find it instructive in this regard to exa-
mine the case of a prominent Icelandic couple who lived exactly
at the point when the writing down of *fornaldarsǫgur* must have
been reaching its zenith, Haukr Erlendsson and his wife Steinunn
Óladóttir. In addition to sponsoring the compilation of *Hauksbók*
(part of which he apparently wrote himself), Haukr was an active
figure in Icelandic and Norwegian affairs in the late thirteenth
and early fourteenth centuries." (Ibid.,123; bez. Haukr Erlends-
sons und des intellektuellen Milieus seiner Zeit siehe außerdem
Harðarson, Gunnar 1995:168-183). Vgl. auch Zitat 275; siehe fer-
ner FSN I:XVI-XIX; *Hálfs saga ok Hálfsrekka* 1981:155,158-161,165-
166; Marold 1996:206; Le Goff 1992:186. In diesem Zusammenhang
darf wohl auch der Epilog der *Þórðarbók* der *Landnáma* gesehen wer-
den, wo man den Vorwurf der Ausländer, die Isländer stammten von
Sklaven und Bösewichten ab, zurückweist (ÍF I,2:336): "*Þat er
margra manna mál, at þat sé óskyldr fróðleikr at rita landnám. En
vér þykjumsk heldr svara kunna útlendum mǫnnum, þá er þeir bregða
oss því, at vér séim komnir af þrælum eða illmennum, ef vér vitum*

Geburtsadel als Legitimation für Machtansprüche reichte jedoch nicht aus, man mußte auch Gesinnungsadel haben,[1546] bzw. er allein konnte "smáborna" emporheben,[1547] um sie gleichberechtigt z.B. neben den norwegischen Adel zu stellen. Die neue führende Schicht von königlichen Dienstadligen in der "norwegischen" und "englischen" Zeit ist durchaus vergleichbar mit dem niederen Adel des Kontinents, z.B. den Ministerialen.[1548] Isländische Großbauern, die zu Rittern geschlagen wurden,[1549] und andere Gefolgsleute des Königs bildeten eine Art Kleinadel. Der in den Fas. propagierte Tugendadel konnte sowohl erzieherisch als auch legitimierend für die neue Oberschicht (Aufsteiger, Emporkömmlinge, Neureiche) fungieren.

Selbstverständlich konnten die Fas. auch in Norwegen dieselbe Funktion ausüben. Allseits bekannt sind u.a. König Hákon Hákonarsons[1550] (höfische) Bildungspolitik und seine Versuche der Annäherung an europäische Höfe.[1551] Die u.a.

víst várar kynferðir sannar, svá ok þeim mǫnnum, er vita vilja forn frœði eða rekja ættartǫlur, at taka heldr at upphafi til en hǫggvask í mitt mál, enda eru svá allar vitrar þjóðir, at vita vilja upphaf sinna landsbyggða eða hvers<u> hvergi til hefjask eða kynslóðir." Siehe ferner Spiegel 1997:96f.

1546 Vgl. Bumke 1977:187, Boesch 1977:45, Weber 1981:483f.

1547 Durch außergewöhnliche Leistungen, nicht nur durch oder eben auch gute Geburt, konnte ein Außenstehender aufsteigen und sich bewähren (vgl. z.B. das Motiv des "*kolbítr*"). Vgl. Zitat 199 aus der *Alexanders saga*, die als berühmtes Schulbuch von Brandr Jónsson übersetzt wurde, der Abt des Augustinerklosters in Þykkvibær (1247-1262) war und ein Jahr Bischof in Hólar. Siehe auch noch *Alexanders saga* 1925:81,116. Vgl. außerdem Birkhan 1986:391; *Geschichte der deutschen Literatur* 1990:33,613; Nusser 1992:185.

1548 Vgl. z.B. LexMA VI:636-639, Bumke 1976, Boesch 1977.

1549 Vgl. auch Mitchell (1991:79-80): "/.../relatively large numbers of Icelanders were knighted in the period 1277 to 1300. Many of these leading men spent nearly half their adult lives at the Norwegian court, providing a conduit for the transplantation of Continental tastes to Iceland." Siehe auch Tulinius 1993:218f.; Harðarson, Gunnar 1995:164; vgl. Anm.1537,1541.

1550 Siehe zu dieser Persönlichkeit z.B. Einarsdóttir, Ólafía 1995.

1551 Vgl. z.B. *Saga Íslands* V:12; Tulinius 1993:200ff.; Harðarson, Gunnar 1995:163-167. Zu höfischen Elementen (z.B. *hæverska, kurteisi, hirð, hirðsiðir, hoffólk, veizlur, herrar, riddarar, riddaraskapr, haukar, dýraveiðar, burtreið, turniment, borgir, kastalar*) in den Fas. siehe z.B. FSN I:34,43,65,72,73,77,78,86-88,95, 99,164-166,170,174,195,197,212,226,257,308,332,344,358; FSN II: 33,60,101,124,279,334,427,429,431,432,437; FSN III:48,100,108, 112,113,137,156,164-166,171,172,174,176,188,190,191,197,215,236, 243,244,258,276,299,311,325,362,369,380,395,396,398,409; FSN IV: 1,36,60,63,64,68,69,76,79,81,95-98,113,133,141,149,160,174,179-

bildungsprogrammatischen Werke *Konungs skuggsiá* und *Hirð-skrá* zeugen vom Interesse der norwegischen Könige an europäischen Bildungsidealen wie z.B. dem Tugendideal.[1552]

Am Tugendadel war nicht zuletzt die durch Grundbesitz und endgültige Trennung vom Staat immer einflußreicher werdende Kirche interessiert. Sie hatte sich stets für moralische Reformen eingesetzt und unterstützte die Wertvorstellungen und Verhaltensnormen, die man u.a. als ritterliches Tugendideal bezeichnen kann.[1553] Wie der Staat stellte auch die Kirche weltliches Erzählgut in ihren Dienst und nahm am erzieherischen Auftrag teil. Daß ihre Vertreter als Teil der Oberschicht u.a. an der – immerhin kostspieligen – Aufzeichnung der Fas. beteiligt gewesen sein mußten, wurde bereits erwähnt.[1554]

V. SCHLUSS

Zum Abschluß sollen nochmals die wichtigsten Punkte und Ergebnisse der vorliegenden Untersuchung zu europäischen Bildungsidealen in den *fornaldarsögur* zusammengestellt werden.

Die drei anfangs gestellten Fragen waren, ob die Fas. ein bestimmtes Bildungsprogramm wie "Tugend und Laster" anbieten, ob sie also Tendenzliteratur sind, welchem Zweck dies diente, und warum ihre Verschriftlichung evtl. hauptsächlich im 13. und 14. Jahrhundert erfolgte.

Die Fas. sind polyfunktional, indem sie sowohl Unterhaltungs- als auch Tendenzliteratur sind, nach dem Horazischen Motto *delectatio* und *utilitas*. Bisher hatte man das Hauptgewicht auf den Unterhaltungswert gelegt, auf "Dekadenz" und "Eskapismus", die *utilitas* jedoch vernachlässigt. Hier wurde deshalb zum ersten Mal der Versuch unternommen,

182,189,191,194,214,216,275,308,310,315. Siehe auch Anm.15,867; vgl. ferner Mitchell 1991:107f., Tulinius 1995:153ff.

[1552] Vgl. Zitat 263, Zitat und Anm.264, Zitat 265,266,267. Siehe auch Harðarson, Gunnar 1995:166.

[1553] Siehe Dittrich 1926:25, Paul 1993:201-211; vgl. auch Nusser 1992:185; Lange 1992:102f., 1996:179f.,185,188; vgl. Anm.1547.

[1554] Vgl. Zitat und Anm.32.

eine eingehende Darstellung des *prodesse* (d.h. *utilitas,
sensus spiritualis/moralis, allegoria, figura, integumen-
tum)* zu geben.

Das Hauptanliegen war, die didaktische bzw. erzieheri-
sche Funktion nachzuweisen,[1555] indem die Fas. als Gesamt-
korpus systematisch nach Tugenden und Lastern untersucht
wurden, die Zentralinhalt des europäischen Bildungspro-
gramms im Mittelalter waren. Dabei stellte sich auch her-
aus, daß dieses Bildungskonzept eine ethisch/moralische
Komponente darstellt, die verschiedenste Literaturgattungen
verbindet, wie sich am Vergleich von Beispielen der Fas.
mit (normativen und deskriptiven) Beispielen der norrönen
Übersetzungs- und Originalliteratur erkennen läßt.

Da es sich bei den Fas. größtenteils um "narrative Di-
daxe" handelt, wobei Lehrinhalte auch expliziert werden
(vgl. z.B. Zitat 312), kann nicht die Rede davon sein, daß
es gälte, bestimmte Tugend- oder Laster*systeme* aufzuzeigen,
vielmehr orientierte sich die Einteilung und Zuordnung von
Tugenden und Lastern am gängigsten Septenar des Hoch- und
Spätmittelalters.

Die üblichen altnordischen Bezeichnungen (Wörter, De-
rivationen und Synonyma) für Tugenden und Laster kommen al-
le in den Fas. vor: für die *sapientia* z.B. *vitrleikr, vitr,
vitrliga, vit, vizka, vísdómr, speki, spekingr, spakr,
spekt, spekiráð, hyggindi, hygginn, svinnr, ráð, ráðhollr,
ráðugr, heilræði, forsjá, forsjáll, málsnjallr, málsnilld;*
für die *iustitia (concordia, liberalitas)* z.B. *réttlátr,
réttdœmr, réttr dómr, mildi, mildr, gjöfull, örr, örlátr,
örleikr, örlæti, grið;* für die *fortitudo (constantia, pa-
tientia)* z.B. *sterkr, afl, hreysti, hraustr, vaskr, vask-
leikr, frækn, frækiligr, hugr, hugaðr, þolinmæði, þolin-
móðr, þol, þola, þolinn, ván;* für die *temperantia (humili-*

[1555] Mittelalterliche Dichtung war insgesamt stets erzieherischen Auf-
gaben verpflichtet, und im literarischen Urteil der Zeit waren
die beiden Tendenzen des Ergötzens und Belehrens nicht getrennt;
die pädagogische Absicht verlieh bedeutenden ethischen Sinn; vgl.
Ritterliches Tugendsystem 1970:61ff.,96; Nusser 1992:297; siehe
auch Dinzelbacher 1981:63. Vgl. Anm.46,98.

tas) z.B. *hóf, stilltr, hæverskr, lítillæti, lítillátr;* für
die *fides* z.B. *trú, trúa, trúlyndr, trúr, tryggð, tryggr,
dyggr, dyggiligr, dyggðugr, halda orð, halda eiða;* für die
spes z.B. *ván* (nur in der weltlichen Bedeutung, vgl. *forti-
tudo*); für die *caritas* (*misericordia*) z.B. *ást, kærleikr,
miskunn, meðaumkunarsamr;* für die *superbia* z.B. *ofmetnaðr,
dramb, dramblæti, drembilæti, drambsemi, dramblátr, dramb-
samr, drembiligr, stoltr, stórlæti, stórlátr, stóryrði,
ofrkapp, ofrhugi, ofríki, háðsemi, spotta, spottsamr,
óhlýðni;* für die *ira* (*discordia*) z.B. *reiði, heift, heift-
yrði, óðr, æði, ærr, allæfr, bráðræði, bráðlátr, illyrði,
illr, illska, illúðigr, grimmd, hefnd, hefna, eggja til
hefnda, meineiðar, rangr eiðr, lygi, ljúga, svik, svikræði,
svikari, svíkja, svikinn, eiðrofa, orðrofi, sundrþykki,
missáttr;* für die *invidia* z.B. *öfund, öfunda, öfundarfullr,
róg, rægja, flærð, flærðarorð, fláráðr, fagrmæli;* für die
accidia/tristitia z.B. *latr, engin góð verk, ekki gera
gagn, leiðindi, leiðr, daufleikr, daufligr, svefnugr, dáð-
lauss, ofþrá, þreyja, ógleði, óglaðr, ógleðjast, hryggr,
sorg, sút, sýta, hugsótt, hugsjúkr;* für die *avaritia* z.B.
ágjarn, ágirnast, fégjarn, sínka, sínkr, eigingirnd; für
die *gula* z.B. *ofdrykkja, drykkjuskapr, drukkinn, drekka frá
sér vit, magafylli;* für die *luxuria* z.B. *losti, holdsins
girnd, kvensemi, kvensamr, frillulífi, frilla, frillutak,
frilluborinn.*

Daß die Fas. im Sinne der *integumentum*-Theorie (*sensus
tropologicus/moralis*), die auf Platons Ideen beruht, zu
verstehen sind, zeigt nicht zuletzt der – wenn auch einzi-
ge – explizite Hinweis der *Göngu-Hrólfs saga*,[1556] wo der
Ausdruck "figura" nichts anderes als die lateinische Be-
zeichnung für das griechische Wort "allegoria" ist, womit
nicht die rhetorisch/stilistische Allegorie sondern die
spirituelle bzw. theologisch/hermeneutische Allegorie ge-
meint ist.

[1556] Siehe Zitat und Anm.237; Anm.270,271,272,273,274.

Auch die Beispiele der norrönen Übersetzungs- und Originalliteratur zeigen, daß man Begriffe wie *utilitas, sensus spiritualis/allegoricus* und *sensus tropologicus/moralis* kannte, und daß man erwartete, der Rezipient würde dem Gehörten oder Gelesenen selbst einen tieferen Sinn beilegen.

Figura ist die allegorische bzw. innere Wahrheit (*prodesse, utilitas*), die allegorische Wahrheit aber ist hauptsächlich der moralische Sinn (*sensus tropologicus*), der vor allem die Tugenden und Laster bedeutet.[1557] Diese Interpretation läßt auch den König Sverrir zugeschriebenen Ausdruck "skemmtilegar lygisögur" in neuem Lichte erscheinen. Diese "lygisögur" sind evtl. vergleichbar mit den "Lügen", die Platon zur Erziehung der jungen Leute empfiehlt,[1558] denn die Lüge mit ihrem tieferen Sinn (vgl. *integumentum*) ist nützlich, wenn sie der Wahrheit, d.h. der Beförderung der Tugend, dient.[1559]

Aus sowohl zeitlichen wie räumlichen Gründen war es nicht mehr möglich, die Frage zu beantworten, inwiefern die Tiere, Ungeheuer, Fabelwesen, Riesen und Halbmenschen der Fas. eine moralsymbolische Bedeutung haben. Dies soll einer eigenen Darstellung vorbehalten bleiben.[1560]

Die Fas. mit ihrer "narrativen Ethik" erweisen sich als Tendenzliteratur bifunktional, indem sie einerseits eine pädagogische Aufgabe erfüllen[1561] und andrerseits zur Legitimation von Führungspositionen dienen konnten. Durch ihre positiven und negativen Exempla, die sie demonstrieren, soll der Rezipient zum vollkommenen Menschen erzogen werden. Die höfisch-ritterlichen - aus der Antike übernommenen - Tugendideale wie *sapientia, iustitia, fortitudo* und

1557 Vgl. auch Zitat 198.
1558 Vgl. Zitat und Anm.65,66; Anm.274; Zitat 275; Anm.712; Zitat und Anm.1523.
1559 Platonisches Gedankengut wurde vor allem durch den Augustinismus (= moralischer Platonismus) der Viktoriner verbreitet; vgl. Anm. 88,1524.
1560 Vgl. Anm.109. Siehe in diesem Zusammenhang auch Birkhan 1961.
1561 Fürstenerziehung ist zugleich Volkserziehung. Kennzeichen der Erziehung ist, daß man lebendige und verwandte Vorbilder aufstellt, die begeistern; vgl. Berges 1938:41. Siehe auch Nusser 1992:XI, XIII,143,148,150.

temperantia sind jedoch nicht nur *überzeitliche*, gemeineuropäische Werte bzw. Bildungs- oder Erziehungsideale für den Einzelnen, sondern vor allem auch staatserhaltende Moral,[1562] d.h. hier die den mittelalterlichen *ordo* bewahrende Ethik.

Staatserhaltende Moral ist zwar überzeitlich, kann aber in Krisenzeiten (-situationen) besonders aktuell werden in der Literatur, denn der Mensch ist nicht Opfer eines "Schicksals", sondern eigenverantwortlich.[1563] Die sozialen und politischen Verhältnisse im Island des 13.-15. Jahrhunderts – Ablösung des Freistaats durch zentralistisch verwaltete, auf den norwegischen Königshof orientierte Gesellschaftsform – waren dazu angetan, alten Heldensagenstoff zu aktualisieren.

Zur Herrschaft gehörten sowohl Tugend- wie Geburtsadel. Durch den in den Fas. propagierten Tugend- bzw. Gesinnungsadel (*nobilitas morum*) konnte der aus dem Bauernstand stammende Kleinadel (Dienstadel) seine Führungsansprüche bzw. Machtpositionen rechtfertigen.

Ehemalige Godengeschlechter (Geburtsadel, *nobilitas sanguinis*), die weiterhin die Besetzung der neugeschaffenen obersten Ämter forderten (vgl. *Gamli sáttmáli* 1302), und später andere reiche Leute, konnten außerdem auf die in den Fas. enthaltenen Genealogien pochen, um als Nachkommen berühmter Helden und Könige Führungspositionen zu legitimieren.

Durch die Wirren u.a. der Sturlungenzeit und den daraus resultierenden sittlichen Verfall gewann der norwegische König immer mehr Einfluß. Auch er konnte an den Fas. als Teil seines (höfischen) Bildungsprogramms interessiert gewesen sein.[1564]

[1562] Vgl. z.B. Zitat 61 zu Platons Forderung einer staatserhaltenden Ethik und Moral; siehe auch Anm.1558.

[1563] Zum *liberum arbitrium* vgl. z.B. Zitat und Anm.120,1161,1431.

[1564] Der Regent sollte Verantwortung tragen für Erziehung und Bildung. Macht durfte nur für den Frieden gebraucht werden; dazu diente Literatur seit dem 9.Jh., vgl. Nusser 1992:141-148.

Die Kirche, welche 1275 endgültig vom Staat getrennt
wurde, dürfte wegen ihrer moralischen Reformbestrebungen[1565]
an den Fas. ebenfalls Gefallen gefunden bzw. an ihrer Ver-
schriftlichung teilgenommen haben.

Die Fas. dienten somit sowohl der neuen weltlichen wie
geistlichen Oberschicht in gleichem Maße. Man wollte Ord-
nung und Frieden. Tugenden (= Maß) bewahren Ordnung, Laster
(= Maßlosigkeit) gefährden oder zerstören sie (vgl. *ira* und
superbia als einige der am meisten vertretenen Laster).

Die *fornaldarsögur* wurden in europäischem Kontext be-
trachtet, denn das Mittelalter ist als Zeitalter mit einem
umfassenden europäischen Horizont zu verstehen. Es wurde
versucht, den Blick über die Grenzen des eigenen Fachbe-
reichs zu werfen und die altnordische Literatur in die in-
ternationale und interdisziplinäre Mediävistik einzubin-
den.[1566] Die Argumentation dieser Untersuchung ist deshalb
geprägt vom Methodenpluralismus, der der Mediävistik eigen
ist. Es wäre wünschens- und begrüßenswert, wenn die altnor-
distische Forschung diesen mittelalterlichen, gesamteuro-
päischen Aspekt mehr berücksichtigen würde und sich die
Forschungsergebnisse anderer Disziplinen nutzbar machte. In
Fortsetzung dieser Arbeit könnte man z.B. noch andere Gat-
tungen der altnordischen Literatur auf ihre didaktische
Funktion hin untersuchen.

[1565] Vgl. dazu auch Lange 1992:102f.
[1566] Diese Arbeit stützte sich u.a. auf Fachbereiche wie Skandinavi-
stik, Komparatistik, Geschichte, Philosophie, Theologie, Latein,
Germanistik, Romanistik, Pädagogik (Didaktik), Mentalitätsge-
schichte, Kulturgeschichte, Kunstgeschichte und Volkskunde, wie
auch die zitierte Literatur deutlich zu erkennen gibt.

VI. A B K Ü R Z U N G S V E R Z E I C H N I S

ASB	Altnordische Sagabibliothek, Halle
CCI	Corpus codicum Islandicorum medii, Copenhagen
CCSL	Corpvs Christianorvm. Series Latina, Turnhout
EAA	Editiones Arnamagnæanæ. Series A, København
EAB	Editiones Arnamagnæanæ. Series B, København
Ergbde z. RGA	Ergänzungsbände z. RGA
Fas.	*fornaldarsögur*
FSN	Fornaldar sögur Norðurlanda 1954 (Hg. Guðni Jónsson)
GRLMA	Grundriß der romanischen Literaturen des Mittelalters, hg. H. R. Jauß – E. Köhler, Heidelberg
ÍF	Íslenzk fornrit, Reykjavík
KLL	Kindlers Literatur Lexikon, Zürich
KLNM	Kulturhistoriskt Lexikon för nordisk medeltid, Malmö
LCI	Lexikon der christlichen Ikonographie, Rom – Freiburg u.a.
LexMA	Lexikon des Mittelalters, München
LThK	Lexikon für Theologie und Kirche; Freiburg i. Br., Wien (Auflage je nach Erscheinungsdatum)
MAe	Medium Aevum, Oxford
NGL	Norges gamle Love, Christiania
RDK	Reallexikon zur Deutschen Kunstgeschichte; München, Stuttgart
RGA	Reallexikon der Germanischen Altertumskunde; Berlin, New York, Stuttgart
RHÍ	Rit Handritastofnunar Íslands, Reykjavík
SÁM	Stofnun Árna Magnússonar á Íslandi, Reykjavík

VII. <u>L I T E R A T U R V E R Z E I C H N I S</u>

1. <u>Primärliteratur</u>

Alexanders saga. 1925. Islandsk oversættelse ved Brandr Jónsson (biskop til Holar 1263-64). [Hg. Finnur Jónsson u.a.]. København.

Alkuin. *De virtutibus et vitiis i norsk-islandsk overlevering.* Udgivet ved Ole Widding. EAA 4. København 1960.

The Arna-Magnæan Manuscript 677,4^to. Pseudo-Cyprian Fragments, Prosper's Epigrams, Gregory's Homilies and Dialogues. With an Introduction by Didrik Arup Seip. CCI XVIII. Copenhagen 1949.

Augustinus. *De doctrina christiana.* CCSL XXXII. Tvrnholti 1962.

Bernard of Chartres. *Glosae super Platonem: The Glosae super Platonem of Bernard of Chartres.* Edited with an Introduction by Paul Edward Dutton. *Studies and Texts* 107. Pontifical Institute of Mediaeval Studies. Toronto, Ontario, Canada 1991.

Bernhard von Clairvaux. "Ad milites Templi. De laude novae militiae". *Sämtliche Werke: lateinisch/deutsch.* I. Hg. Gerhard B. Winkler u.a. Wissenschaftliche Redaktion: Peter Dinzelbacher. Innsbruck 1990. S.267-321

Biblia Sacra iuxta Vulgatam versionem. Recensuit et brevi apparatu instruxit Robertus Weber OSB. Dritte, verbesserte Auflage. Stuttgart 1983.

Biskupa sögur, gefnar út af Hinu íslenzka bókmentafélagi.
I-II. [Hg. Jón Sigurðsson, Guðbrandur Vigfússon].
Kaupmannahöfn 1856-1878.

Die Bósa-Saga in zwei Fassungen nebst Proben aus den Bósa-
rímur. Hg. Otto Luitpold Jiriczek. Strassburg 1893.

Bósa saga og Herrauðs. 1996. Sverrir Tómasson bjó til
prentunar og skrifaði eftirmála. Reykjavík.

De doctrina christiana, siehe Augustinus.

Drei Lygisǫgur. Egils saga einhenda ok Ásmundar berserkja-
bana, Ála flekks saga, Flóres saga konungs ok sona
hans. Hg. Åke Lagerholm. ASB 17. Halle 1927.

Duggals leiðsla. 1983. Ed. Peter Cahill. With an English
Translation. SÁM 25. Reykjavík.

Dunstanus saga. 1963. Edited by Christine Elizabeth Fell.
EAB 5. Copenhagen.

Edda. Die Lieder des Codex Regius nebst verwandten Denkmä-
lern. Hg. Gustav Neckel. I. Text. Vierte, umgearbeite-
te Auflage von Hans Kuhn. Heidelberg 1962.

Elucidarius in Old Norse Translation. Edited by Evelyn
Scherabon Firchow and Kaaren Grimstad. SÁM 36. Reykja-
vík 1989.

Fornaldarsagas and Late Medieval Romances. AM 586 4to and
AM 589a-f 4to. Edited by Agnete Loth. *Early Icelandic*
Manuscripts in Facsimile XI. Copenhagen 1977.

Fornaldar sögur Nordrlanda I-III. Hg. Carl Christian Rafn.
Kaupmannahöfn 1829-1830.

Fornaldar sögur Norðurlanda I-IV. Guðni Jónsson bjó til
prentunar. [²Reykjavík] 1954.

Friðþjófs saga. Sagan ock rimorna om Friðþiófr hinn frækni.
Hg. Ludvig Larsson. København 1893.

Friðþjófs saga ins frækna. Hg. Ludvig Larsson. ASB 9. Halle
1901.

Gamal norsk homiliebok. Cod. AM 619 4°. [Hg.] Gustav Indre-
bø. Oslo 1931 (unveränderter Nachdruck 1966).

Gammelnorsk Homiliebok. Oversatt av Astrid Salvesen. Inn-
ledning og kommentarer ved Erik Gunnes. Oslo, Bergen,
Tromsø 1971.

Die Gautrekssaga in zwei Fassungen. Hg. Wilhelm Ranisch.
Berlin 1900.

Gautreks saga konungs. Die Saga von König Gautrek. Aus dem
Altisländischen übersetzt und mit einer Einleitung von
Robert Nedoma. *Göppinger Arbeiten zur Germanistik* 529.
Göppingen 1990.

Goethes Werke. Herausgegeben im Auftrage der Großherzogin
Sophie von Sachsen. 41. Band; zweite Abtheilung. Wei-
mar 1903.

Grettis saga Ásmundarsonar. ÍF VII. Guðni Jónsson gaf út.
Reykjavík 1936.

Hálfdanar saga Eysteinssonar. Hg. Franz Rolf Schröder. ASB
15. Halle 1917.

Hálfs saga ok Hálfsrekka. Hg. Hubert Seelow. SÁM 20.
Reykjavík 1981.

Hauksbók. [Hg.] Finnur Jónsson. København 1892–1896.

Hávamál. Edited by David A. H. Evans. *Viking Society for Northern Research. Text Series* VII. Kendal 1986.

Heilagra manna søgur I–II. Udgivne af C. R. Unger. Christiania 1877.

Hervarar saga ok Heiðreks. With Notes and Glossary by G. Turville-Petre. Introduction by Christopher Tolkien. Kendal 1956.

Hirðskrá, siehe *Norges gamle Love indtil 1387*. II. S.387–450.

Horaz (Horatius). *Ars poetica:* Quintus Horatius Flaccus. *De arte poetica liber. Die Dichtkunst.* Lateinisch und deutsch. Einführung, Übersetzung und Erläuterung von Horst Rüdiger. Zürich 1961.

Hrafnkels saga, siehe ÍF XI.

Hrólfs saga kraka. Edited by Desmond Slay. EAB 1. Copenhagen 1960.

Hugsvinnsmál. Handskrifter och kritisk text. Birgitta Tuvestrand. *Lundastudier i nordisk språkvetenskap.* Lund 1977.

The Icelandic Physiologus. 1966. Edited by Halldór Hermannsson. *Islandica* XXVII. Ithaca, New York 1938 (Reprint New York 1966).

Isländische Vorzeitsagas 1. Die Sagas von Asmund Kappabani, von den Völsungen, von Ragnar Lodbrok, von König Half und seinen Männern, von Örvar-Odd und von An Bogsveig-

ir. Herausgegeben und aus dem Altisländischen über-
setzt von Ulrike Strerath-Bolz. *Saga. Bibliothek der
altnordischen Literatur.* Herausgegeben von Kurt
Schier. *Helden, Ritter, Abenteuer.* München 1997.

Islendzk æventyri I-II. *Isländische Legenden, Novellen und
Märchen.* Hg. Hugo Gering. Halle a.S. 1882-1883.

Íslenzk fornrit I.1-2. *Íslendingabók. Landnámabók.*
Hg. Jakob Benediktsson. Reykjavík 1968.

Íslenzk fornrit XI. *Austfirðinga sǫgur.* Hg. Jón Jóhannes-
son. Reykjavík 1950.

Johannes von Salisbury. *Entheticus. The 'Entheticus' of
John of Salisbury: a Critical Text.* Hg. R. E. Pepin.
Traditio 31, 1975. S.127-193. (Emendationen von J. B.
Hall in *Traditio* 39, 1983. S.444-447).

Karlamagnus saga ok kappa hans. 1860. Udgivet af C. R. Un-
ger. Christiania.

Der Königsspiegel. Konungsskuggsjá. Aus dem Altnorwegischen
übersetzt von Rudolf Meissner. Halle/Saale 1944.

Konungs skuggsiá. 1983. Utg. ved Ludvig Holm-Olsen. 2. re-
viderte opplag. *Norsk historisk kjeldeskrift-insti-
tutt. Norrøne tekster* 1. Oslo.

Laurentius saga biskups. 1969. Árni Björnsson bjó til
prentunar. RHÍ III. Reykjavík.

*Leifar fornra kristinna fræða íslenzkra: Codex Arna-Magnæa-
nus 677 4*to *auk annara enna elztu brota af íslenzkum
guðfræðisritum.* Prenta ljet Þorvaldur Bjarnarson.
Kaupmannahöfn 1878.

Das Moralium dogma philosophorum des Guillaume de Conches.
Hg. John Holmberg. Uppsala 1929.

Norges gamle Love indtil 1387. II. Udgivne ved R. Keyser og
P. A. Munch. Christiania 1848.

Das norwegische Gefolgschaftsrecht (Hirðskrá). Übersetzt
von Rudolf Meißner. Weimar 1938.

*Olafs saga hins helga. Die "Legendarische Saga" über Olaf
den Heiligen (Hs. Delagard. saml. nr. 8^{II}).* Herausge-
geben und übersetzt von Anne Heinrichs – Doris Janshen
– Elke Radicke – Hartmut Röhn. Heidelberg 1982.

The Old Norse Elucidarius. 1992. Original Text and English
Translation by Evelyn Scherabon Firchow. Camden House,
Inc. Columbia, SC 29202 USA.

Orkneyinga saga. ÍF XXXIV. Finnbogi Guðmundsson gaf út.
Reykjavík 1965.

Ǫrvar-Odds saga. Hg. R. C. Boer. ASB 2. Halle 1892.

Petrus Alfonsi. *Die Kunst, vernünftig zu leben (Disciplina
clericalis).* Dargestellt und aus dem Lateinischen
übertragen von Eberhard Hermes. Zürich und Stuttgart
1970.

Physiologus. Naturkunde in frühchristlicher Deutung. Aus
dem Griechischen übersetzt und herausgegeben von Ursu-
la Treu. Berlin 1981.

Der Physiologus. Tiere und ihre Symbolik. Übertragen und
erläutert von Otto Seel. 7. Auflage, Zürich 1995.

Platon. *Nomoi.* Griechisch und Deutsch. *Sämtliche Werke IX.*

insel Taschenbuch 1409. Frankfurt am Main und Leipzig 1991.

Platon. *Politeia*. Griechisch und Deutsch. *Sämtliche Werke* V. *insel* Taschenbuch 1405. Frankfurt am Main und Leipzig 1991.

Postola sögur. 1874. Udgivne af C. R. Unger. Christiania.

Prudentius. *Die Psychomachie des Prudentius*. Lateinisch-Deutsch. Eingeführt und übersetzt von Ursmar Engelmann OSB. Mit 24 Bildtafeln nach Handschrift 135 der Stiftsbibliothek zu St. Gallen. Basel, Freiburg, Wien 1959.

Pseudo-Cyprian, siehe *The Arna-Magnæan Manuscript 677, 4^{to}*.

Riddarasögur I-VI. [Akureyri] 1954 (Nachdruck 1982).

Sǫgubrot af fornkonungum. Danakonunga sǫgur. ÍF XXXV. Bjarni Guðnason gaf út. Reykjavík 1982. S.46-71.

Sólarljóð. 1991. Útgáfa og umfjöllun: Njörður P. Njarðvík. Reykjavík.

Stjorn. 1862. *Gammelnorsk Bibelhistorie*. Udgivet af C. R. Unger. Christiania.

Strengleikar. An Old Norse Translation of Twenty-one Old French Lais … by Robert Cook and Mattias Tveitane. *Norsk historisk kjeldeskrift-institutt. Norrøne Tekster 3*. Oslo 1979.

Sturlunga saga I-III. Ritstjóri Örnólfur Thorsson [u.a.]. Reykjavík 1988.

Þiðreks saga af Bern I-II. Hg. Henrik Bertelsen. København
1905-1911.

Thomas saga erkibyskups. 1869. Udgiven af C. R. Unger.
Christiania.

*Þrjár þýðingar lærðar frá miðöldum. Elucidarius. Um kostu
og löstu. Um festarfé sálarinnar.* Gunnar Ágúst Harðar-
son bjó til prentunar. *Íslensk heimspeki* III. Reykja-
vík 1989.

*The Two Versions of Sturlaugs Saga Starfsama: a Decipher-
ment, Edition, and Translation of a Fourteenth Century
Icelandic Mythical-Heroic Saga.* Hg. Otto J. Zitzels-
berger. Düsseldorf 1969.

Völsunga saga og Ragnars saga loðbrókar. Örnólfur Thorsson
bjó til prentunar. Reykjavík 1985.

Vǫlsunga saga ok Ragnars saga Loðbrókar. Hg. Magnus Olsen.
København 1906-1908.

Völuspá. 1980. Herausgegeben und kommentiert von Sigurður
Nordal. Aus dem Isländischen übersetzt und mit einem
Vorwort zur deutschen Ausgabe von Ommo Wilts. *Texte
zur Forschung* 33. Darmstadt.

Wittenwiler, Heinrich. *Der Ring.* Nach der Ausgabe *Edmund
Wießners* übertragen und mit einer Einleitung versehen
von Helmut Birkhan. *Fabulae mediaevales* 3. Wien 1983.

*Zwei Abenteuersagas. Egils saga einhenda ok Ásmundar ber-
serkjabana und Hálfdanar saga Eysteinssonar.* Aus dem
Altnordischen übersetzt und mit einem Nachwort von Ru-
dolf Simek. *Altnordische Bibliothek* 7. Leverkusen
1989.

Zwei Fornaldarsögur. Hg. Ferdinand Detter. Halle 1891.

2. **Sekundärliteratur**

Acker, Paul. 1998. *Revising Oral Theory. Formulaic Composi-
 tion in Old English and Old Icelandic Verse. Garland
 Studies in Medieval Literature.* New York and London.

Adam, Konrad. 1971. *Docere - delectare - movere. Zur poeti-
 schen und rhetorischen Theorie über Aufgaben und Wir-
 kung der Literatur.* Kiel.

Ältere deutsche Literatur. Eine Einführung. Herausgegeben
 von Alfred Ebenbauer und Peter Krämer. 2. korrigierte
 und bibliographisch ergänzte Auflage. Wien 1990
 (¹1985).

Andersson, Theodore M. 1986. "An interpretation of Þiðreks
 saga". *Structure and Meaning in Old Norse Literature.*
 Odense. S.347-377.

Anton, Hans Hubert. 1968. *Fürstenspiegel und Herrscherethos
 in der Karolingerzeit.* Bonn.

Astås, Reidar. 1989a. *Kirkelig/skolastisk terminologi i et
 morsmålsverk fra middelalderen.* Oslo.

Astås, Reidar. 1989b. "Nytt lys over *Stjórn II*". *Arkiv för
 nordisk filologi* 104. Lund. S.49-72.

Astås, Reidar. 1991. *An Old Norse Biblical Compilation.
 Studies in Stjórn.* New York u.a.

Auerbach, Erich. 1953. *Typologische Motive in der mittelal-*

terlichen Literatur. Krefeld.

Auerbach, Erich. 1967. "Figura". *Gesammelte Aufsätze zur romanischen Philologie.* Bern und München. S.55-92.

Auerbach, Erich. 1988. *Mimesis.* 8. Auflage. Bern und Stuttgart.

Auf-Brüche. Uppbrott och uppbrytningar i skandinavistisk metoddiskussion. Herausgegeben von Julia Zernack, Karl-Ludwig Wetzig, Ralf Schröder, Sabine Tiedke. *Norröna Sonderband 2. Artes et Litterae Septentrionales 4.* Hg. Knut Brynhildsvoll. Leverkusen 1989.

Bachem, Rolf. 1956. *Dichtung als verborgene Theologie.* Bonn.

Bagge, Sverre. 1987. *The Political Thought of The King's Mirror.* Odense.

Bandle, Oskar. 1988. "Die Fornaldarsaga zwischen Mündlichkeit und Schriftlichkeit. Zur Entstehung und Entwicklung der Örvar-Odds Saga". *Zwischen Festtag und Alltag. Zehn Beiträge zum Thema 'Mündlichkeit und Schriftlichkeit'.* Hg. Wolfgang Raible. *ScriptOralia 6.* Tübingen. S.191-213.

Barnes, Geraldine. 1989. "Some current issues in *riddarasögur* research". *Arkiv för nordisk filologi* 104. Lund. S.73-88.

Barth, Ferdinand. 1981. "Legenden als Lehrdichtung". *Europäische Lehrdichtung.* Darmstadt. S.61-73.

Bathe, J. 1906. *Die moralischen Ensenhamens im Altprovenza-*

lischen. Ein Beitrag zur Erziehungs- und Sittenge-
schichte Südfrankreichs. Warburg.

Bausinger, Hermann. 1981. "Didaktisches Erzählgut". *Enzy-*
klopädie des Märchens III. Berlin, New York. Sp.614-
624.

Beck, Heinrich. 1995. "Fornaldarsagas". RGA IX. Berlin, New
York. S.335-340.

Beck, Heinrich. 1996. "Þiðreks *saga* als Gegenwartsdich-
tung?" *Hansische Literaturbeziehungen. Das Beispiel*
der Þiðreks saga und verwandter Literatur. Hg. Susanne
Kramarz-Bein. Ergbde z. RGA 14. Berlin, New York.
S.91-99.

Bein, Thomas. 1998. *Germanistische Mediävistik. Eine Ein-*
führung. Berlin.

Bengtsson, Herman. 1999. *Den höviska kulturen i Norden. En*
konsthistorisk undersökning. Stockholm.

Benton, Janetta Rebold. 1992. *The Medieval Menagerie. Ani-*
mals in the Art of the Middle Ages. New York, London,
Paris.

Berges, Wilhelm. 1938. *Die Fürstenspiegel des hohen und*
späten Mittelalters. Leipzig.

Bildhafte Rede im Mittelalter und früher Neuzeit. Probleme
ihrer Legitimation und ihrer Funktion. Herausgegeben
von Wolfgang Harms und Klaus Speckenbach in Verbindung
mit Herfried Vögel. Tübingen 1992.

Birkhan, Helmut. 1961. *Die Verwandlung in der Volkserzäh-*

*lung. Eine Untersuchung zur Phänomenologie der Ver-
wandlungssymbolik mit besonderer Berücksichtigung der
Märchen der Brüder Grimm.* (Diss.). Wien.

Birkhan, Helmut. 1983. "Einleitung". *Heinrich Wittenwiler.
Der Ring. Fabulae mediaevales* 3. Wien. S.11-39.

Birkhan, Helmut. 1986. "Ständedidaxe und Laienmoral in der
österreichischen Literatur des Spätmittelalters". *Die
österreichische Literatur. Ihr Profil von den Anfängen
im Mittelalter bis ins 18. Jahrhundert (1050-1750).* I.
Unter Mitwirkung von Fritz Peter Knapp (Mittelalter).
Herausgegeben von Herbert Zeman. Graz. S.367-397.

Birkhan, Helmut. 1992. *Die alchemistische Lehrdichtung des
Gratheus filius philosophi in Cod. Vind. 2372. Zu-
gleich ein Beitrag zur okkulten Wissenschaft im Spät-
mittelalter.* I-II. Wien.

Birkhan, Helmut. 1997. *Kelten. Versuch einer Gesamtdarstel-
lung ihrer Kultur.* 2., korrigierte und erweiterte
Auflage. Wien.

Bloomfield, Morton W. 1967. *The Seven Deadly Sins.* Michi-
gan, State University Press. Reprinted [1952].

Bloomfield, Morton, and Charles W. Dunn. 1989. *The Role of
the Poet in Early Societies.* D. S. Brewer, Cambridge.

Boehm, Laetitia. 1988. "Das mittelalterliche Erziehungs-
und Bildungswesen". *Propyläen Geschichte der Literatur*
II. *Die mittelalterliche Welt 600-1400.* Berlin. S.143-
181.

Boesch, Bruno. 1977. *Lehrhafte Literatur. Lehre in der
Dichtung und Lehrdichtung im deutschen Mittelalter.*

Grundlagen der Germanistik 21. Berlin.

Boyer, Régis. 1997. *Die Piraten des Nordens. Leben und Sterben als Wikinger.* Aus dem Französischen von Renate Warttmann. Stuttgart.

Boyer, Régis. 1998. *Les sagas légendaires.* Paris.

Bräuer, Rolf. 1996. "Alexander der Große. Der Mythos vom unbesiegbaren Eroberer der Welt als Vorbild, Warnung und pejoratives Exempel". *Herrscher, Helden, Heilige. Mittelalter-Mythen* 1. St. Gallen. S.3-19.

Brandt, William J. 1966. *The Shape of Medieval History. Studies in Modes of Perception.* Yale University Press, New Haven and London.

Brémond, Claude/Le Goff, Jacques/Schmitt, Jean-Claude. 1982. *L'"exemplum". Typologie des sources du Moyen Age occidental* 40. Turnhout.

Bridaham, Lester Burbank. 1969. *Gargoyles, Chimeres, and the Grotesque in French Gothic Sculpture.* Second Edition, Revised and Enlarged. New York.

Brinkmann, Hennig. 1971. "Verhüllung ('integumentum') als literarische Darstellungsform im Mittelalter". *Der Begriff der repraesentatio im Mittelalter. Miscellanea Mediaevalia* 8. Berlin, New York. S.314-339.

Brinkmann, Hennig. 1980. *Mittelalterliche Hermeneutik.* Tübingen.

Brocchieri, Mariateresa Fumagalli Beonio. 1990. "Der Intellektuelle". *Der Mensch des Mittelalters.* Frankfurt/Main, New York, Paris. S.198-231.

Brunner, Horst. 1997. *Geschichte der deutschen Literatur des Mittelalters im Überblick.* Stuttgart.

Buchholz, Peter. 1980. *Vorzeitkunde. Mündliches Erzählen und Überliefern im mittelalterlichen Skandinavien nach dem Zeugnis von Fornaldarsaga und eddischer Dichtung. Skandinavistische Studien.* Band 13. Neumünster.

Buchholz, Peter. 1990. "Geschichte, Mythos, Märchen – drei Wurzeln germanischer Heldensage?" *Poetry in the Scandinavian Middle Ages. Atti del 12° Congresso internazionale di studi sull'alto medioevo. Spoleto 4-10 settembre 1988. Centro italiano di studi sull'alto medioevo.* Spoleto. S.391-404.

Bumke, Joachim. 1976. *Ministerialität und Ritterdichtung. Umrisse der Forschung.* München.

Bumke, Joachim. 1977. *Studien zum Ritterbegriff im 12. und 13. Jahrhundert.* 2. Auflage. Heidelberg.

Bumke, Joachim. 1990. *Höfische Kultur. Literatur und Gesellschaft im hohen Mittelalter 1-2.* 5. Auflage. München.

The Cambridge History of Literary Criticism I. *Classical Criticism.* Edited by George A. Kennedy. Cambridge 1989.

Cipolla, Adele. 1996. *Il racconto di Nornagestr. Edizione critica, traduzione e commento,* a cura di Adele Cipolla. *Medioevi.* Verona.

Clover, Carol J. 1985. "Icelandic Family Sagas". *Old Norse-Icelandic Literature. Islandica* XLV. Ithaca and London. S.239-315.

Copleston, F. C. 1976. *Geschichte der Philosophie im Mittelalter.* München.

Cormack, Margaret. 1994. "Visions, Demons and Gender in the Sagas of Icelandic Saints". *Collegium Medievale 7,* 1994/2. Oslo 1996. S.185-209.

Curtius, Ernst Robert. 1984. *Europäische Literatur und lateinisches Mittelalter.* 10. Auflage. Bern und München.

Dales, Richard C. 1992. *The Intellectual Life of Western Europe in the Middle Ages.* Second revised edition. Leiden, New York, Köln.

Daxelmüller, Christoph. 1991. "Narratio, illustratio, argumentatio". *Exempel und Exempelsammlungen.* Tübingen. S.77-94.

Dempf, Alois. 1971. *Ethik des Mittelalters.* Unveränderter reprografischer Nachdruck der Ausgabe München und Berlin 1931. Darmstadt.

Dinzelbacher, Peter. 1981. *Vision und Visionsliteratur im Mittelalter.* Stuttgart.

Dinzelbacher, Peter. 1986. "Gefühl und Gesellschaft im Mittelalter. Vorschläge zu einer emotionsgeschichtlichen Darstellung des hochmittelalterlichen Umbruchs". *Höfische Literatur. Hofgesellschaft. Höfische Lebensformen um 1200.* Hgg. Gert Kaiser und Jan-Dirk Müller. Düsseldorf. S.213-241.

Dinzelbacher, Peter. 1989. *Mittelalterliche Visionsliteratur. Eine Anthologie.* Darmstadt.

Dinzelbacher, Peter. 1992. "Miles Symbolicus. Mittelalter-
liche Beispiele geharnischter Personifikationen". *Sym-
bole des Alltags. Alltag der Symbole. Festschrift für
Harry Kühnel zum 65. Geburtstag. Hg. Gertrud Blaschitz
u.a. Graz. S.49-79.

Dinzelbacher, Peter. 1993. "Nova visionaria et eschatologi-
ca". *Mediaevistik* 6. S.45-84.

Dinzelbacher, Peter. 1994. *Christliche Mystik im Abendland.*
Paderborn, München, Wien, Zürich.

Dittrich, Ottmar. 1926. *Geschichte der Ethik. Die Systeme
der Moral vom Altertum bis zur Gegenwart* 3. Leipzig.

Dronke, Ursula. 1971. "Classical influence on early Norse
literature". *Classical Influences on European Culture
A.D. 500-1500.* Cambridge. S.143-149.

Dronke, Peter. 1974. *Fabula. Explorations into the Uses of
Myth in Medieval Platonism.* Leiden und Köln.

Dronke, Peter. 1987. *Dante and Medieval Latin Traditions.*
Cambridge.

Dronke, Peter. 1994. *Verse with Prose from Petronius to
Dante. The Art and Scope of the Mixed Form.* Harvard
University Press; Cambridge, Massachusetts; London,
England.

Duby, Georges. 1990. *Wirklichkeit und höfischer Traum. Zur
Kultur des Mittelalters.* Aus dem Französischen von
Grete Osterwald. Frankfurt am Main.

Ebel, Uwe. 1982. "Darbietungsformen und Darbietungsabsicht
in Fornaldarsaga und verwandten Gattungen". *Beiträge*

zur Nordischen Philologie. Frankfurt/Main. S.56-118.

Ebel, Uwe. 1989. *Der Untergang des isländischen Freistaats als historischer Kontext der Verschriftlichung der Isländersaga.* Metelen/Steinfurt.

Ebel, Uwe. 1995. *Integrität oder Integralismus: Die Umdeutung des Individuums zum Asozialen als Seinsgrund sagaspezifischer Heroik.* Metelen/Steinfurt.

Effe, Bernd. 1977. *Dichtung und Lehre. Untersuchungen zur Typologie des antiken Lehrgedichts. Zetemata. Monographien zur klassischen Altertumswissenschaft.* Heft 69. München.

Egenter, Richard. 1928. *Gottesfreundschaft. Die Lehre von der Gottesfreundschaft in der Scholastik und Mystik des 12. und 13. Jahrhunderts.* Augsburg.

Einarsdóttir, Ólafía. 1995. "Om samtidssagaens kildeværdi belyst ved *Hákonar saga Hákonarsonar*". *alvíssmál* 5. S.29-80.

Engelmann, siehe Prudentius.

Epische Stoffe des Mittelalters. 1984. Herausgegeben von Volker Mertens und Ulrich Müller. Stuttgart.

Erlingsson, Davíð. 1987. "Prose and Verse in Icelandic Legendary Fiction". *The Heroic Process: Form, Function, and Fantasy in Folk Epic.* Hg. Bo Almqvist e.a. Dublin. S.371-393.

Erlingsson, Davíð. 1996. "Fótaleysi göngumanns. Atlaga til ráðningar á frumþáttum táknmáls í sögu af Hrólfi Sturlaugssyni. - Ásamt formála". *Skírnir.* Reykjavík.

S.340-356.

Erzgräber, Willi. 1978. "Zum Allegorie-Problem". *Zeit-schrift für Literaturwissenschaft und Linguistik*. Heft 30/31, Jahrgang 8/1978. Göttingen. S.105-121.

Europäische Lehrdichtung. 1981. Festschrift für Walter Naumann zum 70. Geburtstag. Herausgegeben von Hans Gerd Rötzer und Herbert Walz. Darmstadt.

Europäische Mentalitätsgeschichte. 1993. Herausgegeben von Peter Dinzelbacher. Stuttgart.

Fabian, Bernhard. 1968. "Das Lehrgedicht als Problem der Poetik". *Die nicht mehr schönen Künste. Grenzphänomene des Ästhetischen.* Hg. H. R. Jauß. *Poetik und Hermeneu-tik* III. München. S.67-89; 549-557.

Ferrari, Fulvio. 1995a. "Il motivo del viaggio nelle *Forn-aldarsǫgur* e nelle *Riddarasǫgur originali*". *Viaggi e viaggiatori nelle letterature scandinave medievali e moderne. Labirinti* 14. Trento. S.169-192.

Ferrari, Fulvio. 1995b. *Saga di Egill il monco.* Introduzio-ne e cura di Fulvio Ferrari. *Iperborea.* Milano.

Fichtenau, Heinrich. 1984. *Lebensordnungen des 10. Jahrhun-derts. Studien über Denkart und Existenz im einstigen Karolingerreich* 1-2. Stuttgart.

Fichtenau, Heinrich. 1992. *Ketzer und Professoren. Häresie und Vernunftglaube im Hochmittelalter.* München.

Firchow Scherabon, Evelyn. 1995. "Old Norse-New Philology: A Reply or The *Elucidarius* Meets Hydra and Cyclops". *Germanic Notes and Reviews* 26/1. S.2-7.

Foote, Peter. 1984. "Sagnaskemtan: Reykjahólar 1119". *Aur-vandilstá. Norse Studies.* Odense. S.65-83.

Formen und Funktionen der Allegorie. Hg. Walter Haug. *Symposion Wolfenbüttel 1978.* Stuttgart 1979.

Frank, Tenney. 1909. "Classical Scholarship in Medieval Iceland". *The American Journal of Philology* 30. S.139-152.

Freytag, Hartmut. 1982. *Die Theorie der allegorischen Schriftdeutung und die Allegorie in deutschen Texten besonders des 11. und 12. Jahrhunderts. Bibliotheca Germanica* 24. Bern und München.

Friedrich, Wolf-Hartmut (Hg.). 1965. "Allegorische Interpretation". *Literatur* II/1. Das Fischer Lexikon. Frankfurt am Main. S.18-23.

Friis-Jensen, Karsten. 1987. *Saxo Grammaticus as Latin Poet. Studies in the Verse Passages of the Gesta Danorum. Analecta Romana Instituti Danici - Supplementum* XIV. Roma.

Gad, Tue, und Bodil. 1991. *At gavne og fornøje - en læsebog fra middelalderen.* København.

Garin, Eugenio. 1964. *Geschichte und Dokumente der abendländischen Pädagogik* I. *Mittelalter.* Hamburg.

Geistliche Denkformen in der Literatur des Mittelalters. 1984. Herausgegeben von Klaus Grubmüller, Ruth Schmidt-Wiegand, Klaus Speckenbach. *Münstersche Mittelalter-Schriften* 51. München.

Geschichte der deutschen Literatur Mitte des 12. bis Mitte des 13. Jahrhunderts. 1990. Von einem Autorenkollektiv unter Leitung von Rolf Bräuer. *Geschichte der deutschen Literatur von den Anfängen bis zur Gegenwart* II. Hg. Klaus Gysi [u.a.]. Berlin.

Gilomen, Hans-Jörg. 1994. "Volkskultur und Exempla-Forschung". *Modernes Mittelalter. Neue Bilder einer populären Epoche.* Hg. Joachim Heinzle. Frankfurt am Main und Leipzig. S.165-208.

Gíslason, Konráð. 1846. *Um frum-parta íslenzkrar túngu í fornöld.* Kaupmannahöfn.

Glauser, Jürg. 1983. *Isländische Märchensagas. Studien zur Prosaliteratur im spätmittelalterlichen Island. Beiträge zur nordischen Philologie* 12. Basel, Frankfurt am Main.

Glauser, Jürg. 1985. "Erzähler – Ritter – Zuhörer: Das Beispiel der Riddarasögur. Erzählkommunikation und Hörergemeinschaft im mittelalterlichen Island". *Les Sagas de Chevaliers (Riddarasögur). Actes de la* V^e *Conférence Internationale sur les Sagas* Présentés par Régis Boyer (Toulon. Juillet 1982) [1985]. S.93-119.

Glauser, Jürg. 1987. "Vorbildliche Unterhaltung. Die Elis saga ok Rosamundu im Prozeß der königlichen Legitimation". *Applikationen.* (Hg.) Walter Baumgartner. Frankfurt am Main, Bern, New York. S.95-129.

Glauser, Jürg. 1998. "Textüberlieferung und Textbegriff im spätmittelalterlichen Norden: Das Beispiel der Riddarasögur". *Arkiv för nordisk filologi* 113. S.7-27.

Glier, Ingeborg. 1978. "Allegorische, didaktische und satirische Literatur". *Neues Handbuch der Literaturwissenschaft* 8. Wiesbaden. S.427-454.

Götte, Christian. 1981. *Das Menschen- und Herrscherbild des rex maior im "Ruodlieb"*. *Medium Aevum* 34. München.

Goetz, Hans-Werner. 1999. *Moderne Mediävistik. Stand und Perspektiven der Mittelalterforschung*. Darmstadt.

Goetz, Mary Paul. 1935. *The Concept of Nobility in German Didactic Literature of the Thirteenth Century*. The Catholic University of America. *Studies in German* V. Washington, D. C.

Gottzmann, Carola L. 1987. *Heldendichtung des 13. Jahrhunderts. Siegfried - Dietrich - Ortnit*. Frankfurt am Main, Bern, New York, Paris.

Graus, František. 1988. "Goldenes Zeitalter, Zeitschelte, Lob der guten alten Zeit - Nostalgische Strömungen im Spätmittelalter". *Idee. Gestalt. Geschichte. Festschrift Klaus von See*. Odense. S.187-222.

Green, D. H. 1994. *Medieval Listening and Reading. The primary reception of German literature 800-1300*. Cambridge University Press.

Grubmüller, Klaus. 1991. "Fabel, Exempel, Allegorese". *Exempel und Exempelsammlungen*. Tübingen. S.58-76.

Gschwantler, Otto. 1971. *Heldensage in der Historiographie des Mittelalters*. (Habil. masch.). Wien.

Gschwantler, Otto. 1990. "Die Überwindung des Fenriswolfs und ihr christliches Gegenstück bei Frau Ava". *Poetry*

in the Scandinavian Middle Ages. Atti del 12° Congresso internazionale di studi sull'alto medioevo. Spoleto 4-10 settembre 1988. Centro italiano di studi sull'alto medioevo. Spoleto. S.509-534.

Gschwantler, Otto. 1992. "Heldensage als tragoedia". *2. Pöchlarner Heldenliedgespräch. Die historische Dietrichepik.* Hg. Klaus Zatloukal. Wien. S.39-67.

Gschwantler, Otto. 1993. Rezension zu Stephen A. Mitchell: *Heroic Sagas and Ballads.* Ithaca and London: Cornell University Press, 1991. 239 S., in: *skandinavistik* 1993/2. S.136-138.

Gschwantler, Otto. 1996. "Konsistenz und Intertextualität im Schlußteil der *Þiðreks saga*". *Hansische Literaturbeziehungen.* Hg. Susanne Kramarz-Bein. Ergbde z. RGA 14. Berlin, New York. S.150-172.

Guðnason, Bjarni. 1963. *Um Skjöldungasögu.* Reykjavík.

Guðnason, Bjarni. 1965. "Þankar um siðfræði Íslendingasagna". *Skírnir.* Reykjavík. S.65-82.

Gunnes, Erik. 1971. *Kongens ære.* Oslo.

Gurjewitsch, Aaron J. 1994. *Das Individuum im europäischen Mittelalter.* München.

Gutenbrunner, Siegfried. 1966. "Nachwort". *Isländische Heldenromane. Thule 21.* Hgg. Felix Niedner und Gustav Neckel. Neuausgabe. S.308-317.

Haimerl, Edgar. 1992. *Verständnisperspektiven der eddischen Heldenlieder im 13. Jahrhundert.* Göppingen.

Haimerl, Edgar. 1993. "Sigurd – ein Held des Mittelalters. Eine textimmanente Interpretation der Jungsigurddichtung". *alvíssmál* 2. S.81–104.

Hallberg, Peter. 1956. *Den isländska sagan. Verdandis Skriftserie* 6. Stockholm.

Hallberg, Peter. 1982. "Some Aspects of the Fornaldarsögur as a Corpus". *Arkiv för nordisk filologi* 97. S.1–35.

Hansische Literaturbeziehungen. Das Beispiel der Þiðreks saga und verwandter Literatur. Hg. Susanne Kramarz-Bein. Ergbde z. RGA 14. Berlin, New York 1996.

Harðarson, Gunnar. 1995. *Littérature et spiritualité en Scandinavie médiévale. La traduction norroise du De arrha animae de Hugues de Saint-Victor. Étude historique et édition critique. Bibliotheca Victorina* V. Paris.

Harms, Wolfgang. 1970. *Homo viator in bivio. Studien zur Bildlichkeit des Weges. Medium Aevum. Philologische Studien* 21. München.

Haug, Walter (Hg.). 1979. *Formen und Funktionen der Allegorie. Symposion Wolfenbüttel 1978.* Stuttgart.

Haug, Walter. 1985. *Literaturtheorie im deutschen Mittelalter. Von den Anfängen bis zum Ende des 13. Jahrhunderts.* Darmstadt.

Haug, Walter. 1991. "Über die Schwierigkeiten des Erzählens in ʻnachklassischerʼ Zeit". *Positionen des Romans im späten Mittelalter.* Herausgegeben von Walter Haug und Burghart Wachinger. Tübingen. S.338–365.

Haug, Walter. 1994. "Die Grausamkeit der Heldensage. Neue gattungstheoretische Überlegungen zur heroischen Dichtung". *Studien zum Altgermanischen. Festschrift für Heinrich Beck*. Hg. Heiko Uecker. Berlin, New York. S.303-326.

Haupt, Barbara. 1985. "Einleitung". *Zum mittelalterlichen Literaturbegriff*. Darmstadt. S.1-20.

Haye, Thomas. 1997. *Das lateinische Lehrgedicht im Mittelalter. Analyse einer Gattung. Mittellateinische Studien und Texte XXII*. Leiden, New York, Köln.

Heinemann, Wolfgang. 1990. "Didaxe". *Geschichte der deutschen Literatur II*. Berlin. S.645-680.

Heinzle, Joachim. 1990. "Die Entdeckung der Fiktionalität". *Beiträge zur Geschichte der deutschen Sprache und Literatur 112*. Tübingen. S.55-80.

Heitmann, Klaus. 1985. "Das Verhältnis von Dichtung und Geschichtsschreibung in älterer Theorie". *Zum mittelalterlichen Literaturbegriff*. Darmstadt. S.201-244.

Heldensage und Heldendichtung im Germanischen. Hg. Heinrich Beck. Ergbde z. RGA 2. Berlin, New York 1988.

Helden und Heldensage. Otto Gschwantler zum 60. Geburtstag. Herausgegeben von Hermann Reichert und Günter Zimmermann. *Philologica Germanica 11*. Wien 1990.

Hempel, Wolfgang. 1970. *Übermuot diu alte … Der Superbia-Gedanke und seine Rolle in der deutschen Literatur des Mittelalters*. Bonn.

Henkel, Nikolaus. 1988. *Deutsche Übersetzungen lateinischer*

Schultexte. Ihre Verbreitung und Funktion im Mittelal-
ter und in der frühen Neuzeit. Münchener Texte und Un-
tersuchungen zur deutschen Literatur des Mittelalters
90. München.

Hermeneutics and Medieval Culture. 1989. Edited by Patrick
J. Gallacher and Helen Damico. State University of New
York Press, Albany.

Hermes, siehe Petrus Alfonsi.

Herrscher, Helden, Heilige. 1996. (Hg.) Ulrich Müller/Wer-
ner Wunderlich. *Mittelalter-Mythen* 1. St. Gallen.

Herzog, Reinhard. 1979. "Exegese – Erbauung – Delectatio.
Beiträge zu einer christlichen Poetik der Spätantike".
Formen und Funktionen der Allegorie. Stuttgart. S.52-
69.

Heusler, Andreas. 1934. *Germanentum. Vom Lebens- und Form-*
gefühl der alten Germanen. Heidelberg.

Hjálmarsson, Jón R. 1994. *Die Geschichte Islands. Von der*
Besiedlung zur Gegenwart. Reykjavík.

Hoefer, Hartmut. 1971. *Typologie im Mittelalter. Zur Über-*
tragbarkeit typologischer Interpretationen auf weltli-
che Dichtung. Göppinger Arbeiten zur Germanistik 54.
Göppingen.

Hreinsson, Viðar. 1990. "Hetjur og fífl úr Hrafnistu".
Tímarit Máls og menningar 51/2. Reykjavík. S.41-52.

Huber, Christoph. 1986. "Höfischer Roman als Integumentum?
Das Votum Thomasins von Zerklaere". *Zeitschrift für*
deutsches Altertum und deutsche Literatur 115. Wiesba-

den. S.79-100.

Hughes, Shaun. 1976. "The Ideal of Kingship in the *Fornald-ar sögur Norðurlanda*". *Papers of the Third Internatio-nal Saga Conference. Oslo, July 26th-31st, 1976*. Oslo.

Ideologie und Herrschaft im Mittelalter. Hg. Max Kerner. *Wege der Forschung* 530. Darmstadt 1982.

Illmer, Detlef. 1971. *Formen der Erziehung und Wissensver-mittlung im frühen Mittelalter. Münchener Beiträge zur Mediävistik und Renaissance-Forschung* 7. München.

Isländische Heldenepen. 1995. Übertragen von Paul Hermann. *Island Sagas. Heldenepen. Thule*. 2. Auflage. München.

Isländische Heldenromane. Übertragen von Paul Herrmann. *Thule. Altnordische Dichtung und Prosa* 21. Herausgege-ben von Felix Niedner und Gustav Neckel. Neuausgabe mit Nachwort von Prof. Siegfried Gutenbrunner. Düssel-dorf – Köln 1966 [1. Auflage 1923].

Íslands saga til okkar daga. 1991. Björn Þorsteinsson, Bergsteinn Jónsson. Helgi Skúli Kjartansson bjó til prentunar. Reykjavík.

Íslensk bókmenntasaga I. Guðrún Nordal, Sverrir Tómasson, Vésteinn Ólason ritstjóri. Reykjavík 1992.

Íslensk bókmenntasaga II. Böðvar Guðmundsson, Sverrir Tóm-asson, Torfi H. Tulinius, Vésteinn Ólason ritstjóri. Reykjavík 1993.

Jäger, Berndt. 1978. "Durch reimen gute lere geben". *Unter-suchungen zu Überlieferung und Rezeption Freidanks im*

Spätmittelalter. Göppinger Arbeiten zur Germanistik 238. Göppingen.

Jaeger, Werner. 1959. *Paideia. Die Formung des griechischen Menschen I-III.* Berlin.

Jakobsson, Ármann. 1997. *Í leit að konungi. Konungsmynd íslenskra konungasagna.* Reykjavík.

Jakobsson, Ármann. 1999. "Le Roi Chevalier. The Royal Ideology and Genre of *Hrólfs saga kraka*". *Scandinavian Studies* 71/2. S.139-166.

Jauß, Hans Robert (Hg.). 1968. *Die nicht mehr schönen Künste. Grenzphänomene des Ästhetischen.* München.

Jauß, Hans Robert. 1968-1970. "Entstehung und Strukturwandel der allegorischen Dichtung". *La litterature didactique, allegorique et satirique.* GRLMA VI/1-2. Heidelberg. S.146-244. 203-280.

Jauß, Hans Robert. 1972. "Theorie der Gattungen und Literatur des Mittelalters". *Generalites.* Rédacteur: Hans Ulrich Gumbrecht. GRLMA I. Heidelberg. S.107-138.

Jauß, Hans Robert. 1977. *Alterität und Modernität der mittelalterlichen Literatur.* München.

Jeauneau, Edouard. 1973. "L'usage de la notion d'*integumentum* a travers les gloses de Guillaume de Conches". *"Lectio Philosophorum". Recherches sur l'Ecole de Chartres.* Amsterdam. S.127-192.

Jehl, Rainer. 1982. "Die Geschichte des Lasterschemas und seiner Funktion von der Väterzeit bis zur karolingischen Erneuerung". *Franziskanische Studien* 64. S.261-

359.

Jónsson, Einar Már. 1990. "Staða Konungsskuggsjár í vest-
 rænum miðaldabókmenntum". *Gripla* VII. SÁM. Rit 37.
 Reykjavík. S.323-354.

Jónsson, Einar Már. 1995. *Le miroir. Naissance d'un genre
 littéraire. Les Belles Lettres. Histoire.* Paris.

Jonsson, Inge. 1983. *I symbolens hus. Nio kapitel om sym-
 bol, allegori och metafor.* Stockholm.

Kästner, Hannes. 1978. *Mittelalterliche Lehrgespräche.
 Textlinguistische Analysen, Studien zur poetischen
 Funktion und pädagogischen Intention. Philologische
 Studien und Quellen* 94. Berlin.

Kaiser, Gert. 1985. "Zum hochmittelalterlichen Literaturbe-
 griff". *Zum mittelalterlichen Literaturbegriff.* Darm-
 stadt. S.374-424.

Kalinke, Marianne E. 1985. "Norse Romance (*Riddarasögur*)".
 Old Norse-Icelandic Literature. A Critical Guide.
 Edited by Carol Clover and John Lindow. *Islandica* XLV.
 Ithaca and London. S.316-363.

Kalinke, Marianne E. 1990. *Bridal-Quest Romance in Medieval
 Iceland. Islandica* XLVI. Ithaca and London.

Katzenellenbogen, Adolf. 1939. *Allegories of the Virtues
 and Vices in Mediaeval Art from Early Christian Times
 to the Thirteenth Century.* London.

Kindermann, Udo. 1969. *Laurentius von Durham, Consolatio de
 morte amici.* (Diss. phil.). Erlangen.

Klein, Thomas. 1988. "Vorzeitsage und Heldensage". *Heldensage und Heldendichtung im Germanischen*. Hg. Heinrich Beck. Berlin, New York. S.115-147.

Klibansky, Raymond. 1982. *The Continuity of the Platonic Tradition during the Middle Ages with a new preface and four supplementary chapters together with Plato's Parmenides in the Middle Ages and the Renaissance with a new introductory preface*. London.

Knapp, Fritz Peter. 1980. "Historische Wahrheit und poetische Lüge. Die Gattungen weltlicher Epik und ihre theoretische Rechtfertigung im Hochmittelalter". *Deutsche Vierteljahrsschrift* 54/4. Stuttgart. S.581-635.

Knapp, Fritz Peter. 1995. "*Nobilitas Fortunae filia alienata*. Der Geblütsadel im Gelehrtenstreit vom 12. bis zum 15. Jahrhundert". *Fortuna*. Herausgegeben von Walter Haug und Burghart Wachinger. *Fortuna vitrea* 15. Tübingen. S.88-109.

Köhler, Erich. 1985. "Zur Selbstauffassung des höfischen Dichters". *Zum mittelalterlichen Literaturbegriff*. Darmstadt. S.133-154.

Kortüm, Hans-Henning. 1996. *Menschen und Mentalitäten. Einführung in Vorstellungswelten des Mittelalters*. Berlin.

Kramarz-Bein, Susanne. 1994. "Zur Darstellung und Bedeutung des Höfischen in der *Konungs skuggsjá*". *Collegium Medievale* 7, 1994/1. Oslo 1995. S.51-86.

Kramarz-Bein, Susanne. 1995. "Von der 'Bildungs-Reise in die Welt hinaus'. Über einen *Topos* in der altnordischen Saga-Literatur". *Viaggi e viaggiatori nelle let-*

terature scandinave medievali e moderne. Labirinti 14.
Trento. S.137-167.

Krause, Wilhelm. 1958. *Die Stellung der frühchristlichen
Autoren zur heidnischen Literatur.* Wien.

Kristjánsson, Gunnar. 1981. "Ritskýring og túlkun Biblíunn-
ar". *Mál og túlkun. Safn ritgerða um mannleg fræði með
forspjalli eftir Pál Skúlason.* Reykjavík. S.125-173.

Kulturhistoriskt Lexikon för nordisk medeltid I-XXII. Malmö
1956-1978.

Kurz, Gerhard. 1979. "Zu einer Hermeneutik der literari-
schen Allegorie". *Formen und Funktionen der Allegorie.*
Stuttgart. S.12-24.

Kurz, Gerhard. 1988. *Metapher, Allegorie, Symbol.* 2. ver-
besserte Auflage. Göttingen.

Lacher, Rolf-Peter. 1988. *Die integumentale Methode in mit-
telhochdeutscher Epik.* Frankfurt am Main, Bern, New
York, Paris.

Lange, Gudrun. 1989. *Die Anfänge der isländisch-norwegi-
schen Geschichtsschreibung. Studia Islandica* 47.
Reykjavík.

Lange, Gudrun. 1992. "Andleg ást. Arabísk-platónsk áhrif og
'integumentum' í íslenskum fornbókmenntum?" *Skírnir.*
Reykjavík. S.85-110.

Lange, Gudrun. 1996. "Didaktische und typologische Aspekte
der Arons saga". *Arbeiten zur Skandinavistik. XII. Ar-
beitstagung der deutschsprachigen Skandinavistik 16.-
23. September 1995 in Greifswald. Studia Medievalia*

Septentrionalia 2. Hg. Rudolf Simek. Wien. S.178-193.

Lange, Gudrun. 2000. "Moraldidaktische Intention im Hilde-
brandslied und in isländischen Quellen". *Erzählen im
mittelalterlichen Skandinavien.* Hg. Robert Nedoma,
Hermann Reichert und Günter Zimmermann. *Wiener Studien
zur Skandinavistik* 3. Wien.

Lange, Wolfgang. 1958. *Studien zur christlichen Dichtung
der Nordgermanen 1000-1200. Palaestra* 222. Göttingen.

Langosch, Karl (Hg.). 1969. *Mittellateinische Dichtung.
Ausgewählte Beiträge zu ihrer Erforschung. Wege der
Forschung* CXLIX. Darmstadt.

Langosch, Karl. 1988. *Lateinisches Mittelalter. Einleitung
in Sprache und Literatur.* 5. Auflage. Darmstadt.

Langosch, Karl. 1990. *Mittellatein und Europa. Führung in
die Hauptliteratur des Mittelalters.* Darmstadt.

Larrington, Carolyne. 1995. "*Leizla Rannveigar:* Gender and
Politics in the Otherworld Vision". MAe LXIV/2. Ox-
ford. S.232-249.

Larsson, siehe *Friðþjófs saga.*

Le Goff, Jacques. 1992. *Geschichte und Gedächtnis.* Aus dem
Französischen von Elisabeth Hartfelder. *Historische
Studien* 6. Frankfurt/Main, New York, Paris.

Lexikon der christlichen Ikonographie I-IV. Rom, Freiburg,
Basel, Wien 1968-1972.

Lexikon des Mittelalters I-IX. München und Zürich 1980-
1998.

Lexikon für Theologie und Kirche I-X. 2., völlig neu bear-
beitete Auflage. Begründet von Michael Buchberger.
Hgg. Josef Höfer und Karl Rahner. Freiburg i. Br.
1957-1965.

Lexikon für Theologie und Kirche I- . 3., völlig neu bear-
beitete Auflage. Begründet von Michael Buchberger.
Hgg. Walter Kasper u.a. Freiburg i. Br., Wien 1993- .

Limmer, Rudolf. 1928. *Bildungszustände und Bildungsideen
des 13. Jahrhunderts*. München und Berlin.

La litterature didactique, allegorique et satirique I-II.
Directeur: Hans Robert Jauß. GRLMA VI/1-2. Heidelberg
1968-1970.

Lönnroth, Lars. 1969. "The Noble Heathen: A Theme in the
Sagas". *Scandinavian Studies* 41. S.1-29.

Lubac, Henri de. 1952. *Der geistige Sinn der Schrift*. Ge-
leitwort von Hans Urs von Balthasar. Einsiedeln.

Lubac, Henri de. 1959-1964. *Exégèse médiévale. Les quatre
sens de l'Écriture* I(1-2)-II(1-2). Paris.

Mancini, Mario. 1981. "Moralistik, Didaktik und Allegorie
in der Romania". *Neues Handbuch der Literaturwissen-
schaft* 7. Wiesbaden. S.357-396.

Manitius, Max. 1911-1931. *Geschichte der lateinischen Lite-
ratur des Mittelalters* I-III. München.

Marold, Edith. 1996. "Zum Geschichtsbild der Fornaldarsa-
ga". *Arbeiten zur Skandinavistik. XII. Arbeitstagung
der deutschsprachigen Skandinavistik 16.-23. September
1995 in Greifswald. Studia Medievalia Septentrionalia*

2. Hg. Rudolf Simek. Wien. S.194-209.

Martin, John D. 1998. "Hreggviðr's Revenge. Supernatural Forces in *Göngu-Hrólfs saga*". *Scandinavian Studies* 70/3. S.313-324.

Medieval Latin. An Introduction and Bibliographical Guide. Ed. by F.A.C. Mantello and A.G. Rigg. The Catholic University of America Press. Washington, D.C. 1996.

Medieval Literary Theory and Criticism c.1100-c.1375. The Commentary-Tradition. Edited by A. J. Minnis and A. B. Scott with the assistance of David Wallace. Oxford 1988.

Medieval Scandinavia: an encyclopedia. Editor Phillip Pulsiano. New York, London 1993.

Medieval Studies. A Bibliographical Guide. Everett U. Crosby, C. Julian Bishko, Robert L. Kellogg. Garland Publishing, Inc. New York, London 1983.

Meier, Christel. 1976. "Überlegungen zum gegenwärtigen Stand der Allegorie-Forschung. Mit besonderer Berücksichtigung der Mischformen". *Frühmittelalterliche Studien* 10. Berlin, New York. S.1-69.

Meier, Christel. 1977. "Zum Problem der allegorischen Interpretation mittelalterlicher Dichtung". *Beiträge zur Geschichte der deutschen Sprache und Literatur* 99/2. Tübingen. S.250-296.

Meißner (Meissner) 1938, siehe *Das norwegische Gefolgschaftsrecht.*

Meißner (Meissner) 1944, siehe *Der Königsspiegel.*

Meyer, Heinz. 1997. "*Intentio auctoris, utilitas libri.*
Wirkungsabsicht und Nutzen literarischer Werke nach
Accessus-Prologen des 11. bis 13. Jahrhunderts".
Frühmittelalterliche Studien 31. Hgg. Hagen Keller
und Christel Meier. Berlin, New York. S.390-413.

Minnis, A. J. 1988. *Medieval theory of authorship.* Second
edition. Aldershot.

Mitchell, Stephen A. 1991. *Heroic Sagas and Ballads.* Ithaca
and London.

Mitchell, Stephen A. 1993. "Fornaldarsögur". *Medieval Scan-
dinavia: an encyclopedia.* Editor Phillip Pulsiano. New
York, London. S.206-208.

Modernes Mittelalter. 1994. Herausgegeben von Joachim
Heinzle. Frankfurt am Main, Leipzig.

Moos, Peter von. 1988. *Geschichte als Topik. Das rhetori-
sche Exemplum von der Antike zur Neuzeit und die hi-
storiae im "Policraticus" Johanns von Salisbury.* Hil-
desheim, Zürich, New York.

Moser, Hugo. 1972. "Die hochmittelalterliche deutsche
'Spruchdichtung' als übernationale und nationale Er-
scheinung". *Mittelhochdeutsche Spruchdichtung.* Darm-
stadt. S.405-440.

Mundt, Marina. 1990. "*Hervarar saga ok Heiðreks konungs* re-
visited". *Poetry in the Scandinavian Middle Ages. Atti
del 12° Congresso internazionale di studi sull'alto
medioevo. Spoleto 4-10 settembre 1988. Centro italiano
di studi sull'alto medioevo.* Spoleto. S.405-425.

Mundt, Marina. 1993. *Zur Adaption orientalischer Bilder in*

den *Fornaldarsögur Norðrlanda*. Frankfurt am Main, Berlin, Bern, New York, Paris, Wien.

Murray, Alexander. 1998. *Suicide in the Middle Ages* I. London.

Naumann, Hans. 1942. *Der gereiste Mann*. Staufen-Bücherei. 31. Band. Köln.

Naumann, Hans-Peter. 1983. "Erzählstrategien in der Fornaldarsaga: Die Prüfungen des Helden". *Akten der Fünften Arbeitstagung der Skandinavisten des deutschen Sprachgebiets. 16.-22. August 1981 in Kungälv*. Hg. Heiko Uecker. St. Augustin. S.131-142.

Nedoma, siehe *Gautreks saga*.

Newhauser, Richard. 1993. *The Treatise on Vices and Virtues in Latin and the Vernacular*. Typologie des sources du moyen âge occidental 68. Turnhout.

Nitschke, August. 1967. *Naturerkenntnis und politisches Handeln im Mittelalter*. Stuttgart.

Njarðvík, Njörður P., siehe *Sólarljóð*.

Nusser, Peter. 1992. *Deutsche Literatur im Mittelalter. Lebensformen, Wertvorstellungen und literarische Entwicklungen*. Stuttgart.

Ohly, Friedrich. 1958/1959. "Vom geistigen Sinn des Wortes im Mittelalter". *Zeitschrift für deutsches Altertum und deutsche Literatur* 89. S.1-23.

Ohly, Friedrich. 1983. *Schriften zur mittelalterlichen Bedeutungsforschung*. 2. Auflage. Darmstadt.

Ohly, Friedrich. 1988. "Typologie als Denkform der Ge-
schichtsbetrachtung". *Typologie*. Herausgegeben von
Volker Bohn. Frankfurt am Main. S.22-63.

Ohly, Friedrich. 1995. *Ausgewählte und neue Schriften zur
Literaturgeschichte und zur Bedeutungsforschung*. Hgg.
Uwe Ruberg und Dietmar Peil. Stuttgart/Leipzig.

Ólason, Vésteinn. 1994. "The marvellous North and authorial
presence in the Icelandic fornaldarsaga". *Contexts of
Pre-Novel Narrative. The European Tradition*. Edited by
Roy Eriksen. *Approaches to Semiotics* 114. Berlin, New
York. S.101-134.

Olmer, Emil. 1902. *Boksamlinger på Island 1179-1490. Enligt
diplom. Göteborgs Högskolas Årsskrift* VIII. Göteborg.

Pabst, Bernhard. 1994. *Prosimetrum. Tradition und Wandel
einer Literaturform zwischen Spätantike und Spätmit-
telalter 1-2. Ordo. Studien zur Literatur und Gesell-
schaft des Mittelalters und der frühen Neuzeit* 4/1-2.
Köln, Weimar, Wien.

Pabst, Walter. 1953. *Novellentheorie und Novellendichtung*.
Hamburg.

Pálsson, Hermann. 1962. *Sagnaskemmtun Íslendinga*. Reykja-
vík.

Pálsson, Hermann. 1966. *Siðfræði Hrafnkels sögu*. Reykjavík.

Pálsson, Hermann, and Paul Edwards. 1971. *Legendary Fiction
in Medieval Iceland. Studia Islandica* 30. Reykjavík.

Pálsson, Hermann. 1979. "Sermo datur cunctis. A Learned Element in Grettis saga". *Arkiv för nordisk filologi* 94. S.91-94.

Pálsson, Hermann. 1981. *Úr hugmyndaheimi Hrafnkels sögu og Grettlu. Studia Islandica* 39. Reykjavík.

Pálsson, Hermann. 1982. *Sagnagerð. Hugvekjur um fornar bókmenntir.* Reykjavík.

Pálsson, Hermann. 1985a. *Áhrif Hugsvinnsmála á aðrar fornbókmenntir. Studia Islandica* 43. Reykjavík.

Pálsson, Hermann. 1985b. "Fornaldarsögur". *Dictionary of the Middle Ages* V. New York. S.137-143.

Pálsson, Hermann. 1990. *Heimur Hávamála.* Reykjavík.

Pálsson, Hermann. 1991. "Aspects of Heroic Poetry". *The International Saga Society News Letter* 5. København. S.3-17.

Pálsson, Hermann. 1993. "Mannfræði, dæmi, fornsögur". *Twenty-eight Papers presented to Hans Bekker-Nielsen on the Occasion of his Sixtieth Birthday 28 April 1993.* Odense. S.303-322.

Pasquini, Emilio. 1971. *La letteratura didattica e la poesia popolare del Duecento. Letteratura Italiana Laterza* 3. Bari.

Paul, Eugen. 1993. *Geschichte der christlichen Erziehung* 1. *Antike und Mittelalter.* Freiburg, Basel, Wien.

Peterßen, Wilhelm H. 1989. *Lehrbuch. Allgemeine Didaktik.* 2., aktualisierte Auflage. München.

Pichois, Claude, und André M. Rousseau. 1971. *Vergleichende Literaturwissenschaft. Eine Einführung in die Geschichte, die Methoden und Probleme der Komparatistik.* Deutsch von Peter André Bloch. Düsseldorf.

Pielow, Winfried. *Dichtung und Didaktik.* 4. Auflage. Kamps pädagogische Taschenbücher. *Allgemeine Pädagogik* 16. Bochum o.J. [2. Auflage von 1963].

Platonismus in der Philosophie des Mittelalters. Hg. Werner Beierwaltes. *Wege der Forschung* CXCVII. Darmstadt 1969.

Power, Rosemary. 1985. "Journeys to the Otherworld in the Icelandic *Fornaldarsögur*". *Folklore* 96. S.156-175.

Price, B. B. 1992. *Medieval Thought. An Introduction.* Oxford: Blackwell.

Prosimetrum. Crosscultural Perspectives on Narrative in Prose and Verse. Edited by Joseph Harris and Karl Reichl. D. S. Brewer, Cambridge 1997.

Quinn, Judy. 1998. "'Ok verðr henni ljóð á munni' – Eddic Prophecy in the *fornaldarsögur*". *alvíssmál* 8. S.29-50.

Rafn, siehe *Fornaldar sögur Nordrlanda* I-III.

Ratkowitsch, Christine. 1995. "Platonisch-kosmogonische Spekulation im 12. Jahrhundert". *Wiener Humanistische Blätter.* Sonderheft. *Zur Philosophie der Antike.* Wien. S.135-158.

Rattunde, Eckhard. 1966. *Li Proverbes au Vilain. Untersuchungen zur romanischen Spruchdichtung des Mittelalters. Studia Romanica* 11. Heidelberg.

Reallexikon zur Deutschen Kunstgeschichte I ff. Stuttgart
1937 ff.

Reallexikon der Germanischen Altertumskunde I- . 2. Aufla-
ge. Berlin, New York 1973- .

Rehm, Walther. 1927. "Kulturverfall und spätmittelhochdeut-
sche Didaktik". *Zeitschrift für deutsche Philologie*
52. Stuttgart. S.289-330.

Reisenleitner, Markus. 1992. *Die Produktion historischen
Sinnes: Mittelalterrezeption im deutschsprachigen hi-
storischen Trivialroman vor 1848.* Frankfurt am Main,
Berlin, Bern, New York, Paris, Wien.

Remakel, Michèle. 1995. *Rittertum zwischen Minne und Gral.
Untersuchungen zum mittelhochdeutschen Prosa-Lancelot.
Mikrokosmos. Beiträge zur Literaturwissenschaft und
Bedeutungsforschung* 42. Hg. Wolfgang Harms. Frankfurt
am Main, Berlin, Bern u.a.

Reuschel, Helga. 1933. *Untersuchungen über Stoff und Stil
der Fornaldarsaga.* Bühl-Baden.

Richter, Werner. 1959. "Lehrhafte Dichtung". *Reallexikon
der deutschen Literaturgeschichte* II. 2. Auflage. Ber-
lin. S.31-39.

Righter-Gould, Ruth. 1980. "The *Fornaldar sögur Norður-
landa*: A Structural Analysis". *Scandinavian Studies*
52/4. S.423-441.

Ritterliches Tugendsystem. 1970. Herausgegeben von Günter
Eifler. *Wege der Forschung* LVI. Darmstadt.

Rollinson, Philip. 1981. *Classical Theories of Allegory*

and Christian Culture. Pittsburgh.

Rowe, Elizabeth Ashman. 1989. *"Fabulæ í þeim bestu sögum":
Studies in the Genre of the Medieval Icelandic Mytho-
Heroic Saga.* (Diss.) Cornell University.

Rowe, Elizabeth Ashman. 1998. "Folktale and Parable. The
Unity of *Gautreks Saga*". *Gripla* X. Reykjavík. S.155–
166.

*Sachwörterbuch zur Kunst des Mittelalters. Grundlagen und
Erscheinungsformen.* Hgg. Claudia List und Wilhelm
Blum. Stuttgart, Zürich 1996.

Sachwörterbuch der Mediävistik. 1992. Hg. Peter Dinzelba-
cher. *Kröners Taschenausgabe* 477. Stuttgart.

Saga Íslands I–V. Ritstjóri Sigurður Líndal. Reykjavík
1974–1990.

Sagnaskemmtun. 1986. *Studies in Honour of Hermann Pálsson
on his 65th birthday, 26th May 1986,* edited by Rudolf
Simek, Jónas Kristjánsson, Hans Bekker-Nielsen. Wien,
Köln, Graz.

Schach, Paul. 1984. *Icelandic Sagas.* Boston.

Schade, Herbert. 1962. *Dämonen und Monstren. Gestaltungen
des Bösen in der Kunst des frühen Mittelalters.* Re-
gensburg.

Schier, Kurt. 1967. "Fornaldarsögur". *Kindlers Literatur
Lexikon* III. München. Sp.128–136.

Schier, Kurt. 1970. *Sagaliteratur. Sammlung Metzler* 78.
Stuttgart.

Schlauch, Margaret. 1934. *Romance in Iceland.* London.

Schmidtke, Dietrich. 1968. *Geistliche Tierinterpretation in der deutschsprachigen Literatur des Mittelalters (1100-1500)* I-II. Berlin.

Schmitz, Silvia. 1992. "'Der vil wol erchennen chan'. Zu Gautiers und Ottes *Eraclius*". *Germanisch-Romanische Monatsschrift.* Neue Folge. Band 42/2. S.129-150.

Schule und Schüler im Mittelalter. Beiträge zur europäischen Bildungsgeschichte des 9. bis 15. Jahrhunderts. Hgg. Martin Kintzinger, Sönke Lorenz, Michael Walter. Köln, Weimar, Wien 1996.

Schulze, Ursula. 1988. "Didaktische Aspekte in der deutschen Literatur des Mittelalters – Vanitas- und Minnelehre". *Propyläen Geschichte der Literatur II. Die mittelalterliche Welt 600-1400.* Berlin. S.461-482.

Schulmeister, Rolf. 1971. *Aedificatio und imitatio. Studien zur intentionalen Poetik der Legende und Kunstlegende.* Hamburg.

Schweitzer, Franz-Josef. 1993. *Tugend und Laster in illustrierten didaktischen Dichtungen des späten Mittelalters.* Hildesheim, Zürich, New York.

See, Klaus von. 1993a. "Held und Kollektiv". *Zeitschrift für deutsches Altertum und deutsche Literatur* 122/1. S.1-35.

See, Klaus von. 1993b. "Snorris Konzeption einer nordischen Sonderkultur". *Snorri Sturluson. Kolloquium anläßlich der 750. Wiederkehr seines Todestages.* Hg. Alois Wolf. *ScriptOralia* 51. Tübingen. S.141-177.

Seelow, Hubert. 1979. "Zur Rolle der Strophen in den Forn-
aldarsǫgur". *Fourth International Saga Conference.*
München (ungedruckt, 23 Seiten).

Sigurjónsson, Árni. 1991. *Bókmenntakenningar fyrri alda.*
Reykjavík.

Simek, Rudolf. 1986. "Elusive Elysia, or: Which Way to
Glæsisvellir? On the Geography of the North in Icelan-
dic Legendary Fiction". *Sagnaskemmtun. Studies in Ho-
nour of Hermann Pálsson.* Wien, Köln, Graz. S.247–275.

Simek, Rudolf/ Hermann Pálsson. 1987. *Lexikon der altnordi-
schen Literatur.* Stuttgart.

Simek 1989, siehe *Zwei Abenteuersagas.*

Simek, Rudolf. 1990. *Altnordische Kosmographie. Studien
und Quellen zu Weltbild und Weltbeschreibung in Norwe-
gen und Island vom 12. bis zum 14. Jahrhundert.* Ergbde
z. RGA 4. Berlin, New York.

Simek, Rudolf. 1993. "*Völundarhús* – *Domus Daedali.* Laby-
rinths in Old Norse Manuscripts". *Twenty-eight Papers
presented to Hans Bekker-Nielsen on the Occasion of
his Sixtieth Birthday 28 April 1993.* Odense. S.323–
368.

Simek, Rudolf. 1994. "The political thought of the King's
Mirror – A supplement". *Sagnaþing helgað Jónasi
Kristjánssyni sjötugum 10. apríl 1994.* Reykjavík.
S.723–734.

Simek, Rudolf. 1996. "Zum Königsspiegel". *Hansische Litera-
turbeziehungen.* Ergbde z. RGA 14. Berlin, New York.
S.269–289.

Sowinski, Bernhard. 1971. *Lehrhafte Dichtung des Mittelalters. Sammlung Metzler 103.* Stuttgart.

Sowinski, Bernhard. 1974. "Didaktische Literatur". *Handlexikon zur Literaturwissenschaft.* Herausgegeben von Diether Krywalski. München. S.89-95.

Spiegel, Gabrielle M. 1997. *The Past as Text. The Theory and Practice of Medieval Historiography.* Baltimore and London.

Spitz, Hans-Jörg. 1972. *Die Metaphorik des geistigen Schriftsinns. Ein Beitrag zur allegorischen Bibelauslegung des ersten christlichen Jahrtausends. Münstersche Mittelalter-Schriften 12.* München.

Stelzenberger, Johannes. 1933. *Die Beziehungen der frühchristlichen Sittenlehre zur Ethik der Stoa.* München.

Sternbach, Ludwik. 1974. *Subhāsita, gnomic and didactic literature. A History of Indian Literature.* Part of Vol. IV. Wiesbaden.

Ström, Folke. 1948. "Den egna kraftens män. En studie i forntida irreligiositet". *Göteborgs Högskolas Årsskrift* LIV. 1948/2. S.1-79.

Suchomski, Joachim. 1975. *"Delectatio" und "utilitas". Ein Beitrag zum Verständnis mittelalterlicher komischer Literatur.* Bern und München.

Suntrup, Rudolf. 1984. "Zur sprachlichen Form der Typologie". *Geistliche Denkformen in der Literatur des Mittelalters.* Herausgegeben von Klaus Grubmüller, Ruth Schmidt-Wiegand, Klaus Speckenbach. München. S.23-68.

Sveinsson, Einar Ólafur. 1959. "Fornaldarsögur Norðrlanda". KLNM IV. Malmö. Sp.499-507.

Taylor, Marvin (Rez.). 1998. "Marina Mundt. *Zur Adaption orientalischer Bilder in den Fornaldarsögur Norðrlanda: Materialien zu einer neuen Dimension altnordischer Belletristik*. Frankfurt am Main: Peter Lang, 1993. 282 Seiten". *alvíssmál* 8. S.115-122.

Theologische Realenzyklopädie II. "Allegorese". Berlin, New York 1978. S.276-290.

Þorgeirsson, Bergur. 2000. "Textversioner och tolkning. Funderingar kring fornaldarsagornas dynamiska textspel". *Den fornnordiska texten i filologisk och litteraturvetenskaplig belysning. Gothenburg Old Norse Studies* 2. Göteborg. S.121-135.

Das Tier in der Dichtung. 1970. Hg. Ute Schwab. Heidelberg.

Toorn, M. C. van den. 1964. "Über die Ethik in den Fornaldarsagas". *Acta philologica Scandinavica* 26. Copenhagen. S.19-66.

Tómasson, Sverrir. 1988. *Formálar íslenskra sagnaritara á miðöldum. Rannsókn bókmenntahefðar.* SÁM 33. Reykjavík.

Tschirch, Fritz. 1966. "Das Selbstverständnis des mittelalterlichen deutschen Dichters". *Spiegelungen. Untersuchungen vom Grenzrain zwischen Germanistik und Theologie.* Berlin. S.123-166.

Tulinius, Torfi H. 1993. "Kynjasögur úr fortíð og framandi löndum". *Íslensk bókmenntasaga* II. Reykjavík. S.167-245.

Tulinius, Torfi H. 1995. *La << Matière du Nord >>. Sagas légendaires et fiction dans la littérature islandaise en prose du XIIIe siècle.* Paris.

Tveitane, Mattias. 1969. "Europeisk påvirkning på den norrøne sagalitteraturen. Noen synspunkter". *Edda LXIX.* Oslo. S.73-95.

Viaggi e viaggiatori nelle letterature scandinave medievali e moderne, a cura di Fulvio Ferrari. *Labirinti 14.* Trento 1995.

Vogt, Dieter. 1985. *Ritterbild und Ritterlehre in der lehrhaften Kleindichtung des Stricker und im sog. Seifried Helbling.* Frankfurt am Main, Bern, New York.

Vries, Jan de. 1964-1967. *Altnordische Literaturgeschichte I-II.* Zweite, völlig neu bearbeitete Auflage. Berlin.

Wang, Andreas. 1975. *Der < miles christianus > im 16. und 17. Jahrhundert und seine mittelalterliche Tradition.* Bern, Frankfurt/M.

Weber, Gerd Wolfgang. 1981. "Irreligiosität und Heldenzeitalter. Zum Mythencharakter der altisländischen Literatur". *Specvlvm norroenvm.* Odense. S.474-505.

Weber, Gerd Wolfgang. 1986. "The decadence of feudal myth: towards a theory of *riddarasaga* and romance". *Structure and Meaning in Old Norse Literature.* Odense. S.415-454.

Weber, Gerd Wolfgang. 1987. "Intellegere historiam. Typological perspectives of Nordic prehistory (in Snorri, Saxo, Widukind and others)". *Tradition og historie-*

skrivning. Kilderne til Nordens ældste historie. Aar-
hus. S.95-141.

Weber, Gerd Wolfgang. 1989. "Fornaldarsögur". LexMA IV.
München und Zürich. Sp.657.

Weddige, Hilkert. 1987. *Einführung in die germanistische
Mediävistik.* München.

Wehrli, Max. 1987. *Literatur im deutschen Mittelalter. Eine
poetologische Einführung.* Stuttgart.

Wehrli, Max. 1997. *Geschichte der deutschen Literatur im
Mittelalter. Von den Anfängen bis zum Ende des 16.
Jahrhunderts.* 3., bibliographisch erneuerte Auflage.
Stuttgart.

Wells, David A. 1992. "Die Allegorie als Interpretations-
mittel mittelalterlicher Texte. Möglichkeiten und
Grenzen". *Bildhafte Rede im Mittelalter und früher
Neuzeit.* Tübingen. S.1-23.

Wenzel, Siegfried. 1967. *The Sin of Sloth: Acedia in Medi-
eval Thought and Literature.* The University of North
Carolina Press, Chapel Hill.

Wetherbee, Winthrop. 1972. *Platonism and Poetry in the
Twelfth Century. The Literary Influence of the School
of Chartres.* Princeton.

Whitman, Jon. 1987. *Allegory. The dynamics of an ancient
and medieval technique.* Harvard University Press; Cam-
bridge Massachusetts.

Willmann, Otto. 1957. *Didaktik als Bildungslehre. Nach ih-
ren Beziehungen zur Sozialforschung und zur Geschichte*

der Bildung. 6., unveränderte Auflage. Mit einer Einführung von Professor Dr. Fr. X. Eggersdorfer in Otto Willmanns Leben und Werk 1839-1920. Freiburg im Breisgau, Wien.

Wissensorganisierende und wissensvermittelnde Literatur im Mittelalter. Perspektiven ihrer Erforschung. Kolloquium 5.-7. Dezember 1985. Herausgegeben von Norbert Richard Wolf. *Wissensliteratur im Mittelalter 1.* Wiesbaden 1987.

Wörterbuch der Mystik. 1989. Hg. Peter Dinzelbacher. *Kröners Taschenausgabe* 456. Stuttgart.

Wolf, Alois. 1971. "Erzählkunst und verborgener Schriftsinn. Zur Diskussion um Chrétiens 'Yvain' und Hartmanns 'Iwein'". *Sprachkunst* II. Wien, Köln, Graz. S.1-42.

Wolfram, Herwig. 1963. *Splendor imperii. Die Epiphanie von Tugend und Heil in Herrschaft und Reich. Mitteilungen des Instituts für Österreichische Geschichtsforschung.* Ergänzungsband XX, Heft 3. Graz, Köln.

Wühr, Wilhelm. 1950. *Das abendländische Bildungswesen im Mittelalter.* München.

Würth, Stefanie. 1991. *Elemente des Erzählens. Die þættir der Flateyjarbók. Beiträge zur nordischen Philologie* 20. Basel, Frankfurt am Main.

Würth, Stefanie. 1996. *Isländische Antikensagas 1. Saga. Bibliothek der altnordischen Literatur.* Hg. Kurt Schier. München.

Zimmermann, Günter. 1986. "Vorbildliches Verhalten? Zum

Thema der Grettis saga". *Sagnaskemmtun. Studies in Honour of Hermann Pálsson.* Wien, Köln, Graz. S.331-350.

Zink, Michel. 1993. *Introduction à la littérature française du Moyen Age.* Nancy.

Internet (URL):
http://server.fhp.uoregon.edu/norse/